国家社会科学基金后期资助一般项目
（批准号 22FYSB053）阶段性成果

U0140425

中国印论辑要

朱琪 编著

江苏凤凰美术出版社

图书在版编目（CIP）数据

中国印论辑要 / 朱琪编著. –– 南京：江苏凤凰美术出版社，2023.9

ISBN 978-7-5741-1295-7

Ⅰ.①中… Ⅱ.①朱… Ⅲ.①印章学—研究—中国

Ⅳ.①J292.4

中国国家版本馆CIP数据核字（2023）第174711号

责任编辑　郭　渊
项目协力　袁小捷
责任校对　吕猛进
责任监印　生　嫄
责任设计编辑　陆鸿雁
封底篆刻　朱　琪

书　　　名	中国印论辑要
编　　　著	朱　琪
出版发行	江苏凤凰美术出版社（南京市湖南路1号　邮编210009）
制　　　版	南京新华丰制版有限公司
印　　　刷	苏州市越洋印刷有限公司
开　　　本	890mm×1240mm　1/32
印　　　张	24.75
版　　　次	2023年9月第1版　2023年9月第1次印刷
标准书号	ISBN 978-7-5741-1295-7
定　　　价	128.00元

营销部电话　025-68155675　营销部地址　南京市湖南路1号
江苏凤凰美术出版社图书凡印装错误可向承印厂调换

序 一

韩天衡

篆刻是一种诉诸视觉的造型艺术。它以汉字（主要是篆书）为造型依据，运用书法和镌刻相结合的手段，通过印章这一表现形式来展示理念、构图、线条等种种美感。在中华五千年文明史里，印章是成熟得最早的传统艺术之一。自古以来诗称唐，词称宋，书法称魏晋，但在印章艺术成熟的战国时代，很多艺术还处于萌芽期，甚至尚未产生。至两汉魏晋，印章不仅在形式上稳定规范，更呈现出变化万端的艺术魅力，这是印章艺术的第一座高峰。

中国篆刻具有其他艺术门类所不具有的变革因素。我认为有这么几条值得总结：一是材质上的革命；二是原钤印谱的产生；三是创作主体队伍的变更。其中第三条，文人治石代替原先的工匠范金琢玉，成为篆刻艺术的主导和主体。他们通古文字，善思量，富学养，有艺心，因此具有点石成金、尺水兴波的变通能力，提升了印章的文化品位与艺术价值。这一条与前两条因素的合力，促使明清流派印成为篆刻艺术史上第二座高峰。不过，相比于三千年的中国印章史来看，周秦汉魏之外，晚明至今也仅有五百年，而且当下篆刻艺术还在蓬勃发展，所以我认为第二个高峰还没有抵达顶点。如果说第一个高峰是以时代、地域为艺术特

征，那么第二个高峰则多以个人艺术风貌为特征。

印论，是对印章艺术相关理论的简称。中国印论随着印章艺术的产生、发展而形成，最初零星见于先秦至汉唐文献中，宋元以后，随着文人不断参与篆刻活动，成篇幅的专论逐渐形成，一般把元代吾丘衍《学古编》（其主体为《三十五举》）视为第一部印论专著。至明清之际，不仅篆刻艺术发展到高峰，印论也发展至极盛时期。明代以甘旸、周应愿、徐上达、朱简等为代表的印人、学者撰写出系统建构性的印论专书，在印章制度、艺术哲思、篆刻美学、印史流派与技法理念等方面皆有极高的学术价值。嗣后出现的印人史传著作，确立了篆刻家的社会身份属性，进一步将文人篆刻与匠工流亚区别开来，彰显出篆刻艺术的独立性。古人云"雕虫篆刻，壮夫不为"，一技之微，固为小道，然小道不小，篆刻能与诗、书、画并驾齐驱，成就大用大艺，与历代学者、印人理论建设之功息息相关。

印论与书论、画论一起，向来被视为中国传统艺术理论的三大组成部分。中国印论虽然在总量上不及书、画二论，但其保存形式更加多样，大量印谱及其序跋、印章边款的存在，是中国印论构成和发展的独特形式。同样，也因为许多印谱或系名迹古玺，或为孤本原钤，往往珍稀难觅，这些印论的搜集难度较大，亟需留心搜访。另一方面，很多辞简意赅的史事记载及印论附存于印章边款之上，珍希非常，极易散佚，也待有心人搜集，方能聚沙成塔，集腋成裘。

学习中国印论，固然应当阅读原著，但如今知识信息爆炸，想将浩如烟海的印论进行通读，显然是困难的，朱琪选编这本《中国印论辑要》的学术价值，也因此体现出来。以我粗览一过之观感，此著具有先前他书不及之处：

一、印论内容博观约取。中国印论发展至今，体量宏大，在不同的历史时期，人们对印章与篆刻艺术的认识是不同的，总的来说，这种认识上的变化体现着实践创作与理论认识上的进步。印论是历代印人、学者在长期创作与研究实践中总结出的经验，值得借鉴之处固有，但恐怕也不能照单全收，而是需要进行科学的研判和扬弃。要在浩瀚的文献中筛选出与印章有关的资料，进而精选出言之有理、切中肯綮的论断，首先必须对中国印论进行广泛的研读，并在此基础上深入思考、归纳总结，去伪存真，去粗存精，方能胜任。这些印论的时间跨度上至先秦，下至当代；出处除精选印史经典论著与篇章之外，经、史、子、集四部文献，以及序跋、题识、诗词、信札、日记、方志、回忆录等，几乎无所不包。书名"辑要"，虽为选本，实际上杷罗剔抉，涵盖的范围恐怕较已有的一些印论专书更广，且多有前所未见者。这一资料搜集的触角，体现出编者对于印论研究的敏感度，同时在资料弃取标准上，真正做到了取精用弘，彰显出编者严谨而独到的治学眼光。

二、选文分类部署，条理分别。上编以中国印章的历史沿革与篆刻艺术的审美内涵为理路，以"印道"篇章启始，由总至分、自内及外进行编次；下编则偏重于技法理论与篆刻的文化内涵。所谓"因用而施艺，用失而艺存"，篆刻艺术是从古代实用印章演化发展而来，印论中对实用玺印形质功能、制度沿革的总结，是人们认识与了解玺印，借鉴到艺术创作中的根柢所在。即使在特定历史条件下，某些结论具有局限性，也是当时物质文化发展阶段对古代印章的真实认知，应予适当保留，方能鉴古知今。例如印学史上对"三代无印"的纠正，对"古玺"与"汉印"的认识深化，个中学术发展的消息与脉络，在本书中都有明晰地反映，

也是编者学术深度与旨趣的体现。

印论是中国传统文艺理论的重要组成部分，也是前贤留予后人的珍贵美学遗产。艺术创作重视传统，也强调创新。周亮工言"非以秦汉为金科玉律也，师其变动不拘已耳"，已然辩证地揭示出传统与创新的密切关联。我多年前提出"传统万岁，创新是万岁加一岁"，强调创新是在传统的血液里注入时代性的滋养，进行风格、气质的更新。创新固然重要，但必须建立在深刻消化、理解传统的基础之上。然而不论是尊重传统还是求新求变，审美判断力的高下，最终决定了篆刻艺术的高下和优劣。这种审美能力从何而来，我想如果不通过对古代印章精品的博览，没有对篆刻理论知识的深入学习和辩证为用是不行的。《中国印论辑要》一书植根于篆刻美学，循道入理，由理及法，缘法致技，复能以类相从，部次条别，举撮机要，洵乃既赡且精之编。

三、考订邃密，配图合理，兼顾学术性与实用性。古代印论在流传之中，常有陈陈相因，甚至抄袭伪托的现象，给研究者带来阅读和引用上的困难。既往编录印论，或不加审辨全篇照录，或前后互见反复收载，读来有囫囵吞枣之感，有时又令人徒增疑惑。朱琪君长期浸淫于印学研究，文献精熟，故能在编选时汰其重复冗余而保留相对原始或较早期的出处。虽然这一编纂思路未必能在书中体现出来，但背后"辨章学术，考镜源流"的考订工夫，明眼人却知道是必不可少的。为了兼顾中国印论的初学者，他又花费精力为各部次撰写总论，阐明要旨，令全书纲举目张，其所论道鞭辟入里，深入浅出，又非既专且博、研精覃思者不能为。

是书犹对古代印论中疑难字词、典故与重要术语加以注解。限于体例，一些本属于古籍校记的"互注别裁"文字，有时也纳入注释之中。全书图版二百余件，也都是非常必要的插图，有的

还是新近公布的资料。这些细节之处，不仅保证了全书的学术水准，也与普通读者拉近了距离，应当成为篆刻家、研究者案头必备的工具书。以往我总觉得篆刻理论书籍中缺少一部赅备丰富的印论汇编，能够既便于一般读者全面了解篆刻理论的发展，又方便研究人员征引利用，今天终于看到《中国印论辑要》的出版，此愿足矣。

四十年前的盛夏，我为编写《历代印学论文选》，每天清晨背着军用水壶，外加两盘蚊香，再带上两个高庄馒头充当午餐。白天反锁在西泠印社葛岭库房抄录资料，晚上返回暂住的小旅馆研读整理。经过近一年以原始手段的整理、誊抄，对几十年积累的海量史料作考证汇编，《历代印学论文选》终于成稿，成为当时收集印学论文颇为印人适用一部专书。四十年后，朱琪君精心编著的《中国印论辑要》书稿亦即将付梓，青年学人"为往圣继绝学"的精神犹存，可谓印灯续焰，吾道不孤也。

朱琪自幼爱好书法篆刻，如今已是年青一代中理论与创作兼善的翘楚，同侪罕有其匹。书印而外，他对金石学与画史研究也下过不少工夫。他出版的几本专著，我都细读过，获得许多新知识、新思考，所以他屡屡斩获的重要奖项，堪称实至名归，在学术界形成一定影响力。篆刻理论是他重点研究的领域之一，相关研究课题得到国家社科基金的立项资助。这本《中国印论辑要》对中国印论广征博采，钩玄提要，可作目前学习中国印论的上佳范本观。将来如有机会，朱琪可在此基础上再做精简，出版一本更为简明的《中国印论精要》，相信对于印人乃至普通篆刻爱好者而言是一件幸事。

癸卯春分于上海华山医院

序 二

徐利明

篆刻之历史生成，与书、画相伴，始于先民的社会生活实用之需。其可考历史有三四千年，而追溯其源则更要早得多，故可谓之最古老的艺术之一。但其进入文人抒情遣兴之主观审美活动，则在所谓"造型艺术"中又为最晚，故其作为中国文人艺术之一种门类，时间不可谓之长。相应地，所谓印论历史之发生则更短，落后于诗论、文论、乐论、画论等。

印论之历史生成形态的一大特点，在于发言而为"印论"者，一般本为诗人、学者、书家、画家兼为印人者，故其印论，多由诗、文、书、画等思想观念沿袭而生发，故在审美理念、品评标准、风格流派之论述上，多以诗文书画之论为底本，兼融有关篆刻的形制、技巧等特殊性拓展而成。不可忽视的是，诗、文、书、画、印诸论之理念内核、思维逻辑以至品评模式等又同归于中国古典传统哲学思想与辩证思维方式，故印论又必然地成为中国传统的人文思想、艺术思想以至美学思想体系之一部分，自有其价值在。

基于这一立场与认识，审视古来印论遗存，方能在新时代历史条件下思考篆刻艺术的发展与印学理论的进步，才能获得新的

视角与观点，在新的历史条件与社会背景下取得新的成果，而不至于完全沿袭古来思维模式与审美惯性，陷入消极传承而不能积极主动地谋求发展，以至难以"守正出新"也！

关于实用与艺术的关系问题，在艺术史研究中，形成惯性认识的是：将诸多在有文字记载的文人士大夫自觉的艺术活动出现之前的一切书法创作成果都视之为"实用书写"，篆刻作品则被视之为"实用印章"。

有意思的是，古来书法篆刻教学，都以所谓的"实用书写""实用印章"作为范例，从其形式技巧到艺术审美趣味与格调都成为一代代书法篆刻教与学的典范之作。

篆刻艺术教学，历来把古玺秦汉印即所谓的"实用印章"作为基础范本，明清近现代的所谓篆刻艺术家（印人）的艺术创作成果（所谓的"流派印"）本是从古玺秦汉印仿效变通而成，却被篆刻艺术家和印学专家们赞之为具有气质个性、情性境界的艺术品。那么，回看那些被篆刻艺术家和印学专家们奉为圭臬的古玺秦汉印，除了形式技巧之外，就没有作者的个性气质、情性境界在吗？如此不同的对待，其内在逻辑是什么？综合朱琪编著的《中国印论辑要》所汇集大量古今印论来看，这是个亟待解决的学术问题。

拙见以为，所谓"实用印章"为什么能成为不朽的艺术品而见重于印史，本因其具有不可忽视的艺术高度与美学价值。这也就是说，被我们称之为"工匠"的当时的创作者们，本具有不可轻视的艺术眼光和审美禀赋。他们的作品因应着特定的用途及形制的制约，充分施展其艺术才华，"戴着镣铐跳舞"，创作出众多令后人叫绝因而被引以为范的杰作。这些范作不仅形式技巧的艺术表现堪称上乘，更重要的是无论其形态或端正

或欹侧，皆出自自然，无矫饰造作之嫌，较后世所谓"流派印"，尤其是今世所谓新派之作的强作表现、故标新奇者，审美境界之高下不言而喻。

不仅古玺秦汉印如此，即后之晋唐宋元官私印中，也有不少令人把玩不舍的佳作，如一些中下层官府所用朱文印，还有为数不少的押印，其形式美所臻高度，令人叫绝，具有独特的艺术价值与美学价值，成为我们藉以传承变通、守正出新之资。

《中国印论辑要》是青年学者朱琪的新著，其历史贡献在于以其多年的努力，大量搜集古今繁杂的印论文字资料，加以甄别、研究、分类、注解，给当今印坛提供了一部教科书式的资料萃集，可藉以了解中国古老的传统篆刻艺术的生成发展之路、艺术思想、审美观念、以至形式技巧，既具总观性，又有具体阐发，便于学习，便于研究，有助于篆刻家与篆刻爱好者了解这门艺术，又便于印学研究者由此为门径，进一步作开掘性的深入研究。此前，传统画学著作中有《中国画论辑要》，书学著作中有《中国书论辑要》，朱琪这部印学著作《中国印论辑要》的面世，可谓有补阙之功！

有了朱琪编著的这部《中国印论辑要》，尽管不能说做到了应收尽收，但大致上可谓在我们面前展示了时空宏大的"印论大观"。有关中国古今印论的方方面面，在此著中皆有所涉。即使难免会有缺失或错误，但无碍大局，可待再版时修订。

今朱琪学弟以书稿见示并求序，略读之后有感而缀数语以应，并求正于方家。

时癸卯秋分，撰于石头城下秦淮河畔之寓庐

前　言

篆刻长期作为书法的分支，获得社会关注较少，自身建设与发展有诸多不足之处。篆刻学在当代人文艺术学科领域的正式起步较晚，自 20 世纪 80 年代中期至今，只有 40 年，学科发展中许多基础性工作亟待展开。2022 年，在教育部公布的研究生教育专业学科专业目录中，"美术与书法"成为一级学科，可以预见篆刻学的发展前景将会更为光明。

印论是中国传统文艺理论中重要的组成部分，与中国古代文论、画论、书论、音乐理论等同属珍贵的文化艺术遗产。印论中所包含的艺术观念、美学思想、创作原理、技法规律等，在篆刻学科化迅速发展的今天，学术价值有待进行深入细致的发掘和研究。

中国印章有 3000 多年的历史。目前看来，中国篆刻艺术肇始于唐，在宋元时期得到文人广泛的参与。随着软质石料的不断普及，明代篆刻逐渐兴盛发展。伴随篆刻创作实践的发展，印论逐渐丰赡。明代是篆刻理论建构期，晚明时期出现了多部重要的印学理论著作，这些论著往往体大思精，文辞或质朴、或华美，

不仅构建起印学理论的大体框架，而且兼具理论性与文学性，如甘旸《印章集说》（1596年）、周应愿《印说》（万历年间）、徐上达《印法参同》（1614年）、朱简《印经》（1629年）等。

进入清代，对文人阶层而言，印章的社会功能从实用向艺术转向，篆刻家篆刻作品的个性化、风格化、流派化趋势彰显，中国篆刻艺术开始从传统向现代转变。具有构建性质的大部头印学论著减少，但具有总结性的印学丛书的编纂不断增多。重要的印学丛书，有冯泌《印学集成》（康熙年间）、沈清佐《沈筤村选抄印学四种》（1804年）、顾湘《篆学琐著》（1840年）、叶铭《叶氏存古丛书》（1910年）等。清末民国黄宾虹、邓实编集的《美术丛书》（1911—1936年，），虽非纯粹的印学丛书，但其中收录篆刻及相关著作、论文共计20种，其体量、规模甚至超越了某些专门印学丛书。民国初又有吴隐辑《遯盦印学丛书》（1920年），着重收录《篆学琐著》之外清代与时人印学论著，其中不少著作版本稀见，保存印学之功不可没。

随着印谱的普及和流传，印论以印谱序跋及题记、笔记、札记、论印诗等灵活性较高的短篇文字出现的频率和数量大增。清代中期流派篆刻兴起，印章边款文字的数量和质量不断提高，大量印论文字又以边跋的形式保存下来，成为清代印论的重要组成部分，这种形式上的变化是清代印论区别于前代的重要特征之一。

当代对中国古代印论的系统整理、研究，始于韩天衡编订《历代印学论文选》。此书首次将中国历代印学论文进行搜集、整理、校勘、选编，分为印学论著、印谱序记、印章款识、论印诗词四大部分，以时间为序，前加作者介绍及提要按语，将当时所能搜集到的历代重要印论汇为一编，具有学术拓荒之功，对后来的研究者影响极大，填补了印论研究方面的空白。

郁重今编纂《历代印谱序跋汇编》，是印学研究史上首部汇编历代印谱序跋的专书，着重将视角集中在明清至近代印谱中的序言、题跋、题词、题诗之上，选择西泠印社社藏印谱中较为重要和具有代表性的142部印谱全面抄录。每部印谱序跋资料之前将印谱版本信息详细加以记录，并加按语。但此书所选印谱局限于西泠印社所藏，且仅为社藏印谱数量四分之一左右，尚不够全面。

黄惇编著《中国印论类编》，以分类汇辑为著录方式，分为论印章源流沿革、论印人流派、论印谱、论印章审美、论篆刻创作技法及印材工具五个部分，以印论专书、印谱序跋题记为重点，广集历代文人诗文集、笔记等散见印论资料，每部分之前撰写提要加以简单总述，后附作者小传与索引，使用上颇为便捷，惜偶有部分印论反复收录的问题。

黄尝铭编《篆刻语录》，采用电脑资料库程序析出的方式编辑成书，收入语录7000余条，体例上按照通论篇、治印篇、鉴赏篇、史制篇、器用篇划分，多采自印谱序跋，印论文章等，后附人名索引。此书收入资料丰富，但在分类编排和校勘上稍显欠缺。

以上四种印论汇编性质专书，各有侧重，互有补益，为学界贡献良多。此外，尚有一些印论选读的专书，由于内容与体例大多不够完善，兹不赘述。

我于2015年进入南京艺术学院攻读博士学位，跟随徐利明教授从事书法篆刻创作与理论研究。南艺素有搜集整理书画理论文献的学术传统。俞剑华《中国画论类编》开风气之先，后有周积寅《中国画论辑要》、季伏昆《中国书论辑要》，皆为相关艺术门类理论著作的扛鼎之作。俞剑华先生是先师王一羽好友，二人时有诗题往还；周、季二先生则是导师徐利明的同事。今拙

编《中国印论辑要》能够步武前修，使书、画、印三门姊妹传统艺术的理论工具书合为全璧，于我而言既是荣幸，也是一份不可推卸的职责。故在本书编纂过程中，对几位前辈的著作多有留心学习。

《中国印论辑要》一书，是编者花费大量时间与精力，从先秦至现代数百万字的印论资料中披沙拣金，筛选出的重要篇章与语段，进行分类汇编而成。旨在通过精选中国印论中最具有理论价值的部分，俾读者可以鼎尝一脔，从这一册书中窥见中国印学的悠久历史，获得具有代表性的印论知识，同时也避免了同类书籍卷帙浩繁，翻检不易的弊端。

古代印论的内容主要有两个方面：一是对篆刻技法的总结，讲的是印章的形质塑造；另一方面是针对篆刻原理的阐释，主要对印章神采的品评，涉及到审美内涵的部分。这两个方面相辅相成、关联密切。此外，由于篆刻从古代实用玺印发展而来，古玺印作为制度之器包含丰富的政治历史及器物学的信息，在篆刻艺术中多有保留与延续，尚不能割裂于印论之外。基于此，全书为上、下两编：上编为总论，分为印道、史制、功能、理法、流派、风格、审美、品评、流变、宗尚、创新、宜忌、借鉴、修养诸论；下编为分论，分为字法、篆法、笔意、章法、刀法、修饰、印内、印外、印人、印谱、器用、钤拓、艺文诸论。每论之前作引语提要，以明其宗旨与大略。本书在收录印论较已成诸书更为广博，亦自守撷取标准，相信读者在研读与使用时应能有所体会。本书分类也较细化，虽然在某些不同类目上可能存在相近之处，但这样做的益处也很明显，就是通过这种细微的差别，更好地区分印论中一些近似概念，相信对于中国印论的全面与深入研究有所启发。

本书旨在为篆刻艺术的爱好者与研究者提供参考，亦可作为

高等院校相关艺术专业的教材使用。为方便阅读与引用，采用简体横排，同时对一些重要的生字与名词适当注释，并附部分相关印例与插图。为检索方便，本书编制了作者索引。由于本人水平有限，全书定有未臻完善之处，敬请读者不吝赐正。

朱琪

2022 年 9 月 30 日于古赛虹桥畔

凡　例

一、本书所辑印论上自先秦，下至当代，以古代印论为重点，尚在世作者暂不收录。

二、所录印论注明时代、作者、篇名，为免繁冗，具体出处统一列入参考文献，以便读者进一步查考。

三、同一类目下同时代作者，大抵以作者出生时间为序排列，部分生卒年不详者酌情归置。

四、为读者阅读方便，对部分疑难字词、重要人物及术语简单出注，个别条目中略加按语与校读，以供参考。

五、所录印论均经细致校勘，力求文字准确。底本与印章（含边款）中残缺或无法辨识之字，一律以□代替。部分原文有明显误字与标点不合理处，直接予以更正，不再注出。

六、本书采用通行简体字排印，对于部分特殊人名或术语，适当保留底本用字。

七、本书于必要处适当附图以供参考，图版集中于专册，方便读者对照阅读。

目　录

上编

一、印道

道，是中国哲学的基本范畴之一。它的哲学含义丰富、深邃，在不同的语境下有着复杂的解读。《说文》释"道"："所行道也。"段玉裁注："《毛传》每云'行，道也。'道者，人所行，故亦谓之行。道之引伸为道理，亦为引道。"①今天将其引申为行事的途径、方法、规律、原理、境界等。中国艺术的哲学核心是道，篆刻亦莫能外，是故艺即是道，印即是道。道体现着中国印章的独特本质，也是篆刻艺术审美的内在依据。

老子《道德经》开篇云："道可道，非常道；名可名，非常名。无名天地之始，有名万物之母。"说明"道"无所不在，却又难以言说。"有物混成，先天地生。寂兮寥兮，独立不改，周行而不殆，可以为天下母"，"道生一，一生二，二生三，三生万物"，可见道是生成并决定世界万物的最高实在。老子又认为道的最高境界是"道法自然"，"自然"是人取法的最根本对象。当然，这里所说的"自然"，既包含客观存在的自然界，也包括

① 许惟贤整理《说文解字注》，凤凰出版社2007年版，第134页。

现实社会中的一切，同时也说明道的存在及其运动，是不受外界干扰的完全自在、天然的状态①。

中国印论中，关于艺与道的关系讨论很多，这与篆刻艺术由工匠之技向文人之艺的转变路径密切相关。"艺道观"是"印道观"的统摄，方以智提出"道寓于艺"，涉及当时对书画、篆刻等艺事的根本性看法，呼应了南宋陆九渊"艺即是道，道即是艺，岂惟二物"（《语录》下），以及明代陆淘"艺与道一也"（《印略小序》）的观点。元陆文圭认为篆刻"道虽小而必有可观"（《赠朱自明序》），肯定了其中蕴含的审美与智性价值，也成为明清印论中篆刻"言志说"（周应愿《印说》）、"性情说"（吴先声《敦好堂论印》）等理论的先导。

篆刻虽然不像中国画那么强调"师造化"，但因为与文字天然密切的关系，非常注重"师古人"。明代朱简《印品》所云"商周之迫先秦也，太素虽腠，真朴未漓，故印文磊落而醇古"，不仅具有否定"三代无印"的重要意义，更肯定了古代印章"真朴""醇古"的美学价值，成为后世篆刻创作师法的重要来源。明吴应箕将古人印章称为"天镂神划"，认为今人则"反以用意失之"，实际已经注意到古代实用印章审美与篆刻艺术的区别与联系。

在古代文献中，很早就将玺印的形制与功能与社会生活相联系，用来比喻为政治民之道。例如："故民之于上也，若玺之于涂也。抑之以方则方，抑之以圜则圜"（《吕氏春秋·适威》）。一定程度上体现出儒家文化的教化思想。而由西汉扬雄《法言》引申出"雕虫小技，壮夫不为"，在后世亦由文学评价重新回归于篆刻理论。唐代虞世南《北堂书钞》所引古书《相印经》（今

① 周积寅《中国画论辑要》，江苏美术出版社，2005年版，第2页。

佚），虽语涉玄虚，但可见印章作为制度之器，在古代社会生活中具有特殊的地位。

以孔子"志于道，据于德，依于仁，游于艺"为代表的儒家学说，将道引入政治、伦理，深刻影响了古代文艺理论，在古代印论中也多有体现。明代徐官"欲印事者，先印其心"（《古今印史》），已初具"比德说"的色彩，清人范国禄提出"因人以衡其品，因品以重其艺"（《雪香居印谱序》），无疑是"人品说"的代表。此外，清代以来，在文人眼中，篆刻与书画一样，成为"三不朽（立德、立功、立言）之余支别派"（丁敬"曙峰书画"边款），提出对印人"人品高、师法古"的更高要求。篆刻也因见才、见性，而具有"岂知一艺能造极，立身亦与常人殊"（纪昀《松岩老友远来省予偶出印谱索题感赋长句》）的独特社会价值。印道与人道相通，于此可见。

晚清以降，学者明确认识到作为艺术的篆刻与实用印章的区别。篆刻正式作为"中华美术"之一种，彰显出独立的艺术价值，"足以传远近而诏后世"（王世《治印杂说》）。

子曰："志于道，据于德，依于仁，游于艺。"

——春秋·孔子《论语·述而》

故民之于上也，若玺之于涂①也。抑之以方则方，抑之以圜 图上编 1-1
则圜。

——战国·吕不韦《吕氏春秋·离俗览·适威》

若玺之抑②埴③，正与之正，倾与之倾。 图上编 1-2

——西汉·刘安《淮南子·齐俗训》

或问："吾子少而好赋？"曰："然。童子雕虫篆刻④。"
俄而曰："壮夫不为也。"

——西汉·扬雄《法言·吾子》

《书》曰："予欲观古人之象。"言必遵修旧文而不穿
凿⑤。孔子曰："吾犹及史之阙文，今亡矣夫！"盖非其不知而
不问。人用己私，是非无正，巧说邪辞，使天下学者疑。盖文字
者，经艺之本，王政之始。前人所以垂后，后人所以识古。故曰：

① "涂"，当指"封泥"，清郝懿行《证俗文》谓"其玺封之者曰泥，
濡之者曰涂。"此观点参见许维遹《吕氏春秋集释》第 528 页，中
华书局 2022 年版。

② "抑"，按压。

③ "埴"，高诱注："埴，泥也。"此处仍指封泥。

④ "雕虫篆刻"，虫，指"虫书"；刻，指刻符；各为一种字体。
虫书、刻符分别为秦书八体之一，为西汉蒙童所习，后以"雕虫篆刻"
喻指词章小技。

⑤ "穿凿"，指牵强地解释。

"本立而道生。"知天下之至赜^①而不可乱也。

<div align="right">——东汉·许慎《说文解字·叙》</div>

印有八角十二芒，凡印欲得周正，上隆下平，光明洁清，如此皆吉。

<div align="right">——唐·虞世南《北堂书钞》引《相印经》</div>

图上编 1-3　　今印文榜额有"之"字者，盖其来久矣。太初元年夏五月，正历，以正月为岁首，色尚黄，数用五。注云："汉用土，数五，五谓印文也。"若丞相，曰"丞相之印章"；诸卿及守相印文不足五字者，以"之"字足之。仆仕于陕洛之间，多见古印，于蒲氏见"廷尉之印章"，于司马氏见"军曲侯丞印"，此皆太初以后五字印也。后世不然，印文、榜额有三字者，足成四字；有五字者，足成六字。但取其端正耳，非字本意。

<div align="right">——北宋·马永卿《懒真子》</div>

艺即是道，道即是艺，岂惟二物。

<div align="right">——南宋·陆九渊《象山语录》</div>

乃知韬光晦迹之士，藏于医卜技艺之间者，世多有之。道虽小而必有可观，未可谓壮夫之所不为也。

<div align="right">——元·陆文圭《赠朱自明序》</div>

① "至赜"，"赜"同"赜"，"至赜"指最深奥的道理。（《易·系辞上》："圣人有以见天下之赜。"唐陆德明释文："赜，京作啧。"孔颖达疏："赜，谓幽深难见。"

欲印事者，先印其心。公无私，如天地，信如四时矣。嗟夫！信不足，有不信，故为之印以防民。

<div align="right">——明·徐官《古今印史》"前辈知书法"</div>

刘钦谟云：我朝凡印章，每字篆叠皆九画，此正乾元用九[①]之义。

<div align="right">——明·徐官《古今印史》"九叠篆"</div>

所以阳文文贵清轻，阴文文贵重浊。重非重滞，浊非污浊。方平正直，无纤无巧，无悬无剩，转运活而布置密，乃为上乘。清轻象天，重浊象地，物各从其类也。

<div align="right">——明·周应愿《印说》"成文"</div>

良玉一剖，玉属卞和[②]，明珠一索，珠归随侯[③]，物各遇其主乎？或遇之而泯灭不称，悲夫！学士大夫观古印，睹其名，想见其为人者几何哉！倜傥非常之人，令名与印俱传，虽日月争光可也。

<div align="right">——明·周应愿《印说》"致远"</div>

① "乾元用九"，《易·乾》："乾元用九，天下治也。"
② "卞和"，春秋楚人。相传他得玉璞，先后献给楚厉王和楚武王，都被认为欺诈，受刑砍去双脚。楚文王即位，他抱璞哭于荆山下，文王使人琢璞，得宝玉，名为"和氏璧"。
③ "随侯"，传说中随侯所得的宝珠，与和氏璧并称。随乃姬姓诸侯，见一大蛇伤断，以药敷之而愈，蛇于江中衔大珠以报之，故有"随侯之珠"。与和氏璧并称"随珠和璧"。

印虽小器，亦各言其志矣。

——明·周应愿《印说》"证今"

　　印处六义，犹《诗》在六经①。六义端不在文字，而印唯点画寓色；六经端不在文章，而诗唯音调寄声。声色为文章之实体，其他一非文也。若夫载道载事，子、史、百家，即不过借文辨道，乌得以文命之，是小之矣，此以成扬执戟②之诮也。余故曰：经文惟诗，字文惟印，非过也。说诗者云：诗有别才非关学，诗有别趣非关理，唯印亦然。诗无暇论，印之道，其名曰"印"，曰"图""书"皆是也。能解此三名，了了如指掌，无他蕴矣。古之作者，命"印"有道，命"图"有道，命"书"有道，等之天官三才③悬像，无私烛照焉。今之良工，字有字法，章有章法，刀有刀法，等之内典三条宝阶，人我共登焉。不得章法，何以成图？不得字法，何以成书？不得刀法，何以成印？求刀于工，求字于士，求图于能工之士，能士之工。阙一枚，如抚象盲儿；舍三法，类厕间人嚱。岂惟可怜，见之欲呕。摹印以图夺书，刻符以书夺图。侯王用刻符，凡玺书皆是也；官民用摹印，凡汉章皆是也。通三才之谓王，从一贯三，三画者，指天、地、人也。④士不通天，工不治人，故于文各省其一。若乃合士、工而成印，非王者之事乎？书同文，印即同文之符，王者握以御宇之信器，何可不讲？

① "六经"，《诗》《书》《礼》《易》《乐》《春秋》六部儒家经典的合称。

② "扬执戟"，汉扬雄的别称。

③ "三才"，指天、地、人。

④ 此说法见于《说文解字》对于"王"字的解释。《说文·王部》："三画而连其中谓之王。三者，天、地、人也，而参通之者王也。"

即有效颦，几乎扫地。思通其术，古莫可考，不得不以汉为的。汉而前，鼎彝金石想当然耳；汉而后，流风余韵庶几焉耳，皆所未皇也。是以古周、秦非自画黜，六季非自固。前乎此？后乎此？一皆无书无迹，不可得而详矣。

<div align="right">——明·赵宧光《朱修能印品序》</div>

诸艺悉可自创机局，独古篆之法，虽有绝代神智，必遵古人。至于图刻，以刀代笔，所贵法律森然，精采自在。小笨则采乏，微纤则法亡。

<div align="right">——明·屠隆《程彦明印则序》</div>

艺与道一也，要其至，广意穷精，多所不逮。即揣一底极[①]之象，终不可名言。故非强有力能使之合也。造化所为，微奥原不轻以授人。

<div align="right">——明·陆淘《印略小序》</div>

余始叹一技之极，精心为之，可以居身，可以立名，可以肖古之人。

<div align="right">——明·曹征庸《苏氏印略叙》</div>

诗，心声也；字，心画也。大都与人品相关。故寄兴高远者多秀笔，襟度豪迈者多雄笔。其人俗而不韵，则所流露者亦如之。昔陈韦中有《相字经》，视印章能占休咎[②]，良有以哉。

<div align="right">——明·程远《印旨》</div>

① "底极"，终极。
② "休咎"，吉与凶，善与恶。

或讥余刻印，徒敝精劳神，无益于世。余曰：吾亦偶寄吾兴焉耳。彼嵇生好锻①、阮生好蜡屐②，亦何益于世耶？要人当解其意表耳。

<div align="right">——明·沈野《印谈》</div>

篆刻之道，譬之其犹大匠造屋者也。先会主人之意，随酌地势之宜，画图象，立间架，胸中业已有全屋，然后量材料，审措置，校尺寸，定准绳，慎雕斫，稳结构，屋如斯完矣。且复从而润色之，由是观厥成者，无不称赏，此创造则然，即有成屋结构可观，亦可因以更改整顿。

<div align="right">——明·徐上达《印法参同》"喻言类"</div>

斯之为道若浅，而浅未能窥其奥；为事若粗，而粗未能臻其妙。是究道之心亦欲深，执事之心亦欲细也。稍参一毫浮躁鄙略，则其艺必不精矣！能善习者，直可以收设心，熔俗气，岂特精艺乎哉。孟子曰：王之好乐甚，则齐其庶几乎。予固虑人之好此未甚尔。

<div align="right">——明·徐上达《印法参同》"总论类"</div>

篆刻鄙事，而能会者，未尝不见重于人，惟所自处尔。自处

① "嵇生好锻"，嵇生指嵇康，三国魏正始年间"竹林七贤"之一，传其人好锻铁。

② "阮生好蜡屐"，蜡屐即"以蜡涂木屐"，语出《世说新语·雅量》："或有诣阮（阮孚），见自吹火蜡屐，因叹曰：'未知一生当著几量屐！'神色闲畅。"后因以"蜡屐"指悠闲、无所作为的生活。时常擦洗涂蜡，比喻痴迷某物。

以高，技增以重；自处以卑，虽绝技可鄙也。是故，贵慎所处。是故，有五不刻，谓非亲授不刻也，非能用不刻也，非知重不刻也，与夫取义不妥、印璞不妙皆不刻也。然亲授尤必要矣。

<div align="right">——明·徐上达《印法参同》"总论类"</div>

商周之迨先秦也，太素^①虽腠^②，真朴未漓，故印文磊落而醇古。寥寥数章，岂非所谓残雪滴溜，鸿鹄群游者乎？若曰"三代^③未尝有印"，是夏虫不可以语冰也。

<div align="right">——明·朱简《印品》</div>

夫进乎技之谓道，亦惟进乎道之谓技。窃尝绳以得失之故，业无大小，道重则传；道无，即重则不传。不然，技虽工，其为凋零磨灭者，又曷可胜数也。

<div align="right">——明·吴闻礼《翰苑印林序》</div>

天下有必传，有不必传。一切功业文章，运自心灵，不由蹈袭者，此必传也。其布已陈之刍狗^④，掇拾前人者，此必不传也。斯言也，吾且用之以衡印学矣。

<div align="right">——明·邵潜《皇明印史自叙》</div>

① "太素"，古代谓最原始的物质，引申为天地《列子·天瑞》："太素者，质之始也。"
② "腠"，大。
③ "三代"，指中国古代夏、商、周三个朝代。
④ "刍狗"，古代祭祀时用草扎成的狗。《老子》："天地不仁，以万物为刍狗；圣人不仁，以百姓为刍狗。"比喻微贱无用的事物或言论。

篆刻之术，非腴^①于古，则不辨其文，非娴其文，则不精于书。工于书而后镌，神于镌而后传。虽艺成之微，其可传，盖若斯之难也。

<div align="right">——明·徐汧《怀古堂印稿叙》</div>

刻印一技耳，然非穷六书之蕴，究秦汉以来所留传之玉玺、铜章，不能得此中仿佛。故虽技也，而理寓焉。

<div align="right">——明·吴应箕《书筵弟篆刻后》</div>

而印章一道，则古取以示信，而后世文人翰士，因优游之为文艺者也。既优游为文艺，及其恳也。自顾生平一切毫素，千百年之后，真迹如灰，向非有此数颗铁笔之文，手泽几无所见。于是相与惆怅千秋，欷歔^②百代，竞从斯道解索，而天地之心亦遂若假一铁笔以佐诸许文章之所不逮，此善印学者之所为上帝^③刀笔吏也。

<div align="right">——明·伍瑞隆《朱未央印略序》</div>

知道寓于艺者，艺外之无道，犹道外之无艺也。称言道者之艺，则谓为耻之，亦知齐古今以游者，耻以道名而托于艺乎？

<div align="right">——清·方以智《东西均·道艺》</div>

道外无艺，艺外无道，称能者艺，所以能者道。

<div align="right">——清·方以智《东西均·道艺》</div>

① "腴"，丰裕。
② "欷歔"，同"唏嘘"。
③ "上帝"，天帝。古时指天上主宰一切的神。

吾尝怪之，夫诗文书画可谓至难，然古今名家何止百十辈，而篆刻之传人乃反如此其少，则岂非其尤难者哉？此无他，此道浅人为之，目为形下之艺，故尝易；深人为之，目为形上之道，故常难。难者不苟落墨，而易者率尔操刀，难者同出于诗文书画而尤难，易者等能于脱堑画墁而尤易；易者常多而难者常少。故俗物斗量车载，而雅者如凤毛麟角，是以传世者少也。

——清·杜浚《印存初集序》[①]

近取士之额日隘，士无阶梯者不得不去而工艺，故工书画、图章、词赋者日益众。嗟夫，此皆聪明颖异之士，世所号有用才也，不遇于时，仅以艺见，孰使之然哉？亦足悲矣。

——清·周亮工《印人传》"书程与绳印谱前"

余尝言字学迷谬耳，惟赖古印章存一缕，然知篆籀矣，而雅俗等迷谬耳。

——清·周亮工《印人传》"书沈石民印章前"

六书之学亡，赖摹印尚存其一体。

——清·周亮工《印人传》"书吴尊生印谱前"

此道必属年少，以其腕力、目力胜耳。雷中外，如吴仁趾、王安节、宓中[②]、倪师留，皆以英妙之年，挟其颖异，直登作者

① 曹夔音《槐荫印谱序》文字与此几乎全同。
② "宓中"，"中"同"草"，《说文·中部》："中，古文或以为艸字。"宓中当为"宓草"，指王蓍，字宓草。

之堂，此道不绝响矣。然遂欲逼杀许多老伧，亦大不仁哉。

<div align="right">——清·周亮工《印人传》"书钱雷中印谱前"</div>

篆、刻虽有两家，而攻金伐石，合斯形象，镌制之妙，适所以为功于篆籀也。结构为谋略，曲折为杀戮，卫氏《笔阵》[①]，施之捉刀时，何不然乎？至于约《峋嵝》《石鼓》之奇于方寸之纽，摹印一体，与翰墨争传，盖美技矣。

<div align="right">——清·周亮工《胡氏印存序》</div>

今夫攻诗文者，当其落笔自喜，自谓巧夺天机，前无古昔，及越宿而陈之，则其色已减，而其味已薄，久之渐觉其不然。经年之后，自非甚庸妄子，鲜复有过自矜惜者也，而况望其能存于天地之间众多之目乎？故凡一代之作者不可亿计，而存者不过数人，此数人者岂其幸欤？盖必悟以得之，而养以持之。彼其用才与思，皆有分数本末，所谓众非而独是，众暗而独明者。既已确然，见其不可易，故不以今昨殊观，不以毁誉改度。及其世久论定，彼争鸣妄作之夫，旷然如霜降木落，声消而响绝，而此乃岿然独存。此其人世本无几，未有有之而不传者也。故存一二人于千百人中，可谓至多矣，而可易言乎哉！唯篆刻之道与此一源，是故其学有浅深，其法有离合，其姿有雅俗，其力有厚薄。而要之不悟莫能知，不养莫能为也。彼好奇者遁于法之外，犹之诗文中逞才之士，冥悍而无当；泥正者愚于法之内，犹之诗文中守文之士，肤立[②]而可厌。此虽日罄南山之石，成充栋之书，转眄之间，尽为弃物，宁有一存者乎？独吾曰从，蔚然名宿。其于此道，本

① "《笔阵》"，指《笔阵图》，旧题卫夫人铄撰。

② "肤立"，谓极其肤浅。

以诗文悟人，既已洞见原委，然后养之以不息之学，静观幽讨，博稽远绍，聪明尽黜，胆识自生。譬之浮屠氏，既已印心，犹然面壁，彼其悟后之机，静中之力，将欲引世之迷子忙人一告语之，而有所不能也。呜呼！此胡氏之印所以奇不离宗，正不伤趣，穷神尽变，久而愈可喜，殆将遗世而独存者欤！

<div align="right">——清·王相业《印存玄览序》</div>

　　大凡才隽之士，不尽见用于时，往往徙其业以攻他艺，其心最苦。心之苦者艺必精，艺精而有遇有不遇，则亦时为之，非我之所能强也。然在有识者，处之澹然，日久而攻苦，终不自悔。人将信之，各出其所见，以为若人也虽不遇而品则高，因人以衡其品，因品以重其艺，以之倾动一时。

<div align="right">——清·范国禄《雪香居印谱序》</div>

　　论书法以写意真到为好，印法亦如之。余谓今之印即古之书也，离理脱墨不得，亦泥理牵墨不得，庶几文人大致如是。

<div align="right">——清·范国禄《印偶序》</div>

　　盖吾夫子以取士之道论次印章，故大雅如林，狂简斐然，有如是也。

<div align="right">——清·高兆《赖古堂印谱引》</div>

　　先大人常训曰：工以伎贵，士以技贱。夫操刀琢石，矻矻然[①]而不休，工之贱者也。索者不顾其贱而赏者，但以为佳。然

① "矻矻然"，辛勤劳作的样子。

六艺之正，刀笔之奇，大方小家之辩，则是物有存焉，其亦犹贤夫已也。

<div align="right">——清·朱彝尊《印册引》</div>

　　夫仓颉之室，《岣嵝》之碑，既漫漶而不可读；夏之鼎，商之彝①，周之甗②，虽足以供玩好而不适于用；独图书用古文字。而汉世去斯邈③未远，其瑚戈④、钩带之文，独能造其妙于精微之表。今考其点画运腕与刀之意，真与书法相切劘⑤，此足以征古人道艺入神。丰碑印记多自书自刊之，物传斯艺传，艺传斯名传，岂古人寓意之所在欤？将自爱其书，自重其名，留为世玩欤？

<div align="right">——清·吴观均《稽古斋鉴藏图书序》</div>

　　古人一技之精，必竭毕生神力注之，故所成就，传之于千百世而不可磨灭。

<div align="right">——清·陈僎《书童鹿游史印后》</div>

　　印章小技，实本性情。

<div align="right">——清·吴先声《敦好堂论印》</div>

① "彝"，古代盛酒的器具或宗庙常用的祭器。
② "甗"，古代用来炊煮的一种蒸锅。器形上大下小，上层为甑，可以蒸；下层为鬲，可以煮，甑鬲之间以箅相隔。
③ "斯邈"，指李斯、程邈。
④ "瑚戈"，刻镂之戈。亦为戈的美称。
⑤ "切劘"，切磨，切磋相正。

篆刻之学，必得之于心，会之于目，应之于手。而后以我之心，合古人之心，而规模以立；以古人之心，启我之心，而变化以生。盖古人之心不可见，而可见者，法也。法即古人之心也。第离于法，则乖舛谬误，不可登作者之堂。胶于法，则又抑塞窘蠢，厥病文俗。优孟之衣冠，形虽似，不善也。然而，篆刻之道，今日亦难言矣。聪明自用者才能捉刀，即窃取古人一二篆法，千章一律，触目陈腐，用此渔利，久而居之不疑，遂夸示于公卿大夫之前，及从而问之曰：何者为颉，何者为籀，何者为斯，何者为秦，何者为汉，何者为鸾凤龙虎诸书，彼将茫然无以对也。或有好古之士，殚精神，竭智虑，举古之人之笔之于害者，靡不广稽而深识之，藏弆[1]为荣，不肯以告人，苟从而问之曰：何者为颉，何者为籀，何者为斯，何者为秦，何者为汉，何者为鸾凤龙虎诸书，彼亦能悉其形体，言其是非也。至于兔起鹘落，石破天惊，其奇变不测之状，范围于绳墨之中，神明于矩矱之外，浑脱浏漓顿挫，不独不知者不能道，即知者亦不能以言之。盖目之所成，手之所至，心之所会悟，惟功力既深，俟其自化而后得焉，固非徒学问之所及，而谓言之可传也哉。

<div align="right">——清·许嗣隆《韫光楼印谱序》</div>

秦有八体，曰大篆、小篆、刻符、摹印、虫书、署书、殳书、隶书，汉兴因之。魏晋以后，书体愈多，而篆书总不出于秦、汉。但年久传远，习者难焉。然书之于纸素者，用笔，拙者不足，巧者犹能有余。若镌之于金石者，用刀，夫刀之与笔，固不可同年而语矣。求工于雕刻，非若濡豪染翰可以挥洒纵横也。骋力于分

① "藏弆"，收藏。

寸，又非若累幅长笺可以放逸生奇也。习者不更难乎？

<div align="right">——清·王抑《宝砚斋印谱序》</div>

篆刻非易事也，世都不察，以为小道而忽之，殆亦未尝从事焉尔。

<div align="right">——清·韩雅量《研山印草原序》</div>

韩子曰：凡人作文，宜略识字，岂必奇字哉。陈仓石鼓字迹茫昧，读者涩于口吻，而不能骤通，则相与置之矣。盖自《苍》《雅》《说文》之学不讲，而三体流传识者益尠，独印史辨析毫厘，尚存古意。故篆刻虽小技，亦必有师承，不相诬也。

<div align="right">——清·钱陈群《叙钦支三遗印》</div>

古人托兴书画，实三不朽[①]之余支别派也。要在人品高、师法古，则气韵自生矣。

<div align="right">——清·丁敬刻"曙峰书画"边款</div>

余素好六书，里居时与同庚老友丁钝丁共数晨夕，闻其绪论。谓秦、汉六书，一线尚存古印，盖古人心画所寄者，此也。

<div align="right">——清·朱枫《印征自序》</div>

岂知一艺能造极，立身亦与常人殊。

<div align="right">——清·纪昀《松岩老友远来省予偶出印谱索题感赋长句》（节录）</div>

① "三不朽"，谓立德、立功、立言。三者经久不废，故曰不朽。语本《左传·襄公二十四年》："大上有立德，其次有立功，其次有立言，虽久不废，此之谓不朽。"

印篆小道耳，《苍》《雅》《林》《说》①之学，于是乎寓；钟鼎金石之文，于是乎征。《啸堂集古》有录，竹房《学古》有编，栎下周氏，至综次印人为传，阅览博物，君子未有不究意于斯者也。

<div align="right">——清·孙陈典《飞鸿堂印谱初集序》</div>

自古书契之用，毛锥与铁笔同功。后世事从简，便专用毛锥②。

<div align="right">——清·阎沛年《飞鸿堂印谱初集跋》</div>

摹印虽小道，然能知大方。得古趣而不落匠气，殊不多见。

<div align="right">——清·汪启淑《水漕清暇录》</div>

篆刻之学，虽系偏长，然溯流穷源，探迹索隐，心游皇古，神契金石。浅之固供耳目之玩，深之可通性命之微，非玩物丧志者比也。

<div align="right">——清·潘奕隽《问奇亭印谱序》</div>

陈幹生云："旁通鸟迹非关学，余技虫雕亦见才。"

<div align="right">——清·阮充《云庄印话》"印人诗事"</div>

守之因出山人印册四帧嘱题。余于摹印之学，未尝究心，尝

① "《苍》《雅》《林》《说》"，《三苍》《尔雅》《字林》《说文》等文字训诂之书的简称。
② 周宣猷《飞鸿堂印谱二集序》："古者刀与笔并用，厥后竞趋简易，尚事毛锥，而刀法弗究矣。"

与人论书画云："前人名迹足传千百年者无他，以其有真精神在。"今读山人印册，龙盘凤舞，使铁如笔，想见山人一生观摩考究，精神毕注，故能不落人之窠臼①，为后世之津梁②也。

<div align="right">——清·张约轩《东园还印图题记》</div>

我向君笑毋乃痴，混沌何苦为书眉。君言此事非画脂，仓史造字通神祇。寿诸贞石乃永垂，奈何但解夸毛锥。

<div align="right">——清·邓廷桢《题郝文甫上舍印谱》（节录）</div>

艺者，道之形也。学者兼通六艺，尚矣。

<div align="right">——清·刘熙载《艺概序》</div>

戋戋③菽事微，生才天岂靳④。骈明枝于仁，胶扰⑤翁世运。

<div align="right">——清·张睿《归安金巩伯城印谱辞》（节录）</div>

虽曰雕虫小技，道有可观，其在斯乎，未可忽也。

<div align="right">——清·黄宾虹《古印概论》</div>

篆刻一道，虽曰小技，而欲学之可以名世者，则首宜立品。士之贵于立品，夫人而知之矣，而不知篆刻之于立品为尤重。盖品不立，虽有绝技，君子不取也。……凡一切先哲之嘉言懿

① "窠臼"，旧式门上承受转轴的臼形小坑，指现成的格式、套路。
② "津梁"，渡口和桥梁，比喻能起引导、过渡作用的事物或方法。
③ "戋戋"，形容少、指浅狭。
④ "靳"，吝惜。
⑤ "胶扰"，扰乱，搅扰。

行，时时身体而力行之；一切世俗非礼背道之事，时时省察而克治之，渐渐养成品性纯良、襟怀大雅，然后发之于书，形之于印。纵使笔偶成乖，刀或露丑，而得之者亦莫不珍如拱璧矣。

——清·章镗《篆刻枝微》"立品"

书画篆刻、诗赋词曲，皆为支那之美术，精其技者，亦足雄于一时。

——清·孙宝瑄《忘山庐日记》

君子之于艺也，不专则功不能深造，不笃则心不能持久。精力不勇，始勤必终馁[1]；嗜欲不深，见异必思迁。古人专一艺以不朽者，必先苦其心志，萃其精力，积其岁月，而后始有过人之诣，其名遂与天地相终始，虽屡经风霜兵火，必有不能磨灭者。精神所寄者专，天所报之者丰也。

——清·罗榘《西泠八家印选序》

（赵之谦）用能涵茹今古，参与正变，合浙、皖两大宗而一以贯之，观其流传之杰作，悉寓不敝之精神，盖信篆刻之道尊，未可断章子云之言，而谓印人不足为也。

——清·叶铭《赵㧑叔印谱序》

盖朱之为色，象乎太阳。东亚政俗，国家制作，以当阳为贵；而印章作用，官之需要，甚于平民，官物既义取当阳，此印之采

————————

[1] "馁"，气馁。

色所以尚朱也。故印章之由他色变为尚朱，非独为审美学上心理之变迁，抑 ^① 于政治作用，亦有取义焉。

<div align="right">——近代·吴贯因《东西印章之历史及其意义之变迁》</div>

　　摹印一道，陋儒往往薄为雕虫小技，不屑措意。抑知商周彝鼎之款识，仓沮 ^② 制作之精神，非此固不足以存其千百。况乎雕琼镂玉，人巧可夺天工，判虎刻龙，厥制允符虞瑞。不仅足为中华美术之一种，实亦足以传远近而诏后世，印顾小技乎哉？

<div align="right">——近代·王世《治印杂说》</div>

　　金石无今古，艺事随时新。如如实相印，法法显其真。

<div align="right">——近代·弘一《为芎江居士题偈》</div>

　　晓清居士，英年好学，长于艺术，治印古雅，足以媲美缶庐诸老。夫艺术之精，极于无相。若了相，即无相，斯能艺而进于道矣。印集文云："听有音之音者聋"，即近此义。若解无音之音，乃可谓之聪也。居士慧根夙植，当能深味斯言。

<div align="right">——近代·弘一《马冬涵印集序》</div>

　　朽人剃染已来二十余年，于文艺不复措意。世典亦云："士先器识而后文艺"，况乎出家离俗之侣。朽人昔尝诫人云："应使文艺以人传，不可人以文艺传。"即此义也。承刊三印，古穆可喜，至用感谢。篆额二纸，率尔写奉。十四五岁时常学篆书。弱冠以后，兹事遂废。今老矣，随意信手挥写，不复有相可得，

① 原文为"柳"，当为"抑"之误。
② "仓沮"，开创文字的仓颉和沮诵。

<div align="right"></div>

宁计其工拙耶。

——近代·弘一致许晦庐信札

刻印家欲知印之源流沿革，形式、文字之变迁，应先研究古印，自属当然之事。即以文字源流而言，不但古印应研究，即一切金石文字，也在研究之列。故金石家不必为刻印家，而刻印家必出于金石家，此所以刻印家往往被称为金石家也。

——近代·马衡《谈刻印》

刻印小道耳。扬子曰："雕虫小技，壮夫不为。"然亦极高尚之美术也，非胸有书史，邱壑天成者，虽欲为之，又何能哉？

——近代·张可中《清宁馆治印杂说》

所谓雕虫小技者，不过是形容篆刻在艺术的园林中所占的地盘很小，至篆刻本身在艺术中所占的价值却不能加以剥削。……不管艺术在表现的物质大小，都逃不了真正的鉴赏家的眼里。篆刻虽是艺术中的小技，然而在那一方小石头上面所表现着的程度的深浅，却和其他的艺术有同样的价值。艺术决没有物质的界限，只有是否成功的分别。

——近代·侯石年《论篆刻在艺术中的地位》

第二是解决了印学（篆刻学）与金石学的关系：印学、篆刻学的形成，是近六百年的事。搞这门艺术的一向存在"自卑感"，怕别人讥笑它是"雕虫小技"。因为研究古代印章是金石学中间的一个项目，所以篆刻家们往往依托金石学的牌子，自以为金石家，别人也给他金石家的美称，由来已久。实质上，宋以来所称

为金石学，主要是指研究商周铜器和历代碑版之学，与篆刻仅有极小部分关系，并不等同。金石学是史学、考古学方面一门学问，篆刻学是美术方面一门学问，两者虽有联系，但不是一物。现今社会上还有人混为一谈，甚至大专学校设置课程也还有把篆刻课标名为"金石"。我社社友对此问题则早已解决了。篆刻学是一门独立的艺术，有它自己的学术地位，不需要再顶金石家的"老招牌"。

——沙孟海《西泠印社成立八十周年纪念大会开幕词》

法度乃艺术之起点，境界则为艺术之生命。艺术有高低之分，正由境界有高低之别，高则雅，低则俗。印章之主要内容既在文字，则其境界亦当首先以篆法为主，兼及刀法而论之。境界之第一个要求便是要"静"，此对于波磔分明之行草尚且如此，更何况笔力内含，笔画停匀之篆书。行草须动而能静，然动最易背离，使其无法而有法，故仍能静；篆须静而生动是谓得气。故法合度即是得气，亦即得道，得道故能静。前人谓摹习法书法绘可"以法致道"。道太抽象，然正在具体可捉摸之法度中，起码是掌握了法度即去得道已不远。

——方介堪论印，张如元记录整理《玉篆楼谈艺录》

得手应心，不期然而然，古今作者正多不免此病，吾意功力既深，仍当于此时时加意。必能神奇变化，不主故常，如史公、左氏之文，方能在艺术界占重要地位，永垂于不朽。不然者将如为文者所谓印版文字匠，不免为识者所讥。云何小技亦寓大道，能言者未必能行，鄙人区区固不足与此，然一得之愚，不敢不开诚道破，愿吾贤留意焉。

——贺孔才评刘淑度印稿

世皆以篆刻微艺不屑为，然由秦汉迄今数千年间，卓然与古为徒者，有几人哉？文彭名天下，而生平绝少佳制。邓顽伯书名家矣，篆刻亦不足与古。独赵㧑叔氏，擩秦汉至深，集中大氏名作，迈绝前人。西泠六家，惟丁氏尚有可取，至今日号称极盛，然亦不能跨赵氏而上之还秦汉也。呜呼！世交弃之，以其微末不足以为也，而其难如此。苟非殚力以求之，乌能有得哉？夫求之而不力，虽此微艺犹不能至，况其艺之难于此者哉？

<div style="text-align:right">——贺孔才《印草自序》</div>

世变之极，干戈兵衅，而外无所用于世也。举圣哲经世大法、典章精义，犹且视同土苴，博文考古之盛业，其不同于雕虫刍狗者几希。吾独何能无慨然于大言欺世，以此为雕虫，为末技者，未免拘墟而自隘也！

<div style="text-align:right">——贺孔才《说印》</div>

篆刻的全部历史，是"应用"和"艺术"两条线所延续，所以它的拥护者不仅是书画家而为大众。粗粗地说来，它是中国乃至日本所有知识阶层及部分非知识阶层的恩物。政府与政府、政府与人民、人民与人民，或吾人自己都是在应用上把它作法律的根据，在艺术上把它作精神的慰藉。

<div style="text-align:right">——傅抱石《中国篆刻史述略》"绪论"</div>

篆刻有道道非易，博学始能精一艺。清华雄浑见诗心，奇正阴阳通画意。

<div style="text-align:right">——赵朴初《西泠印社七十五周年志庆》（节录）</div>

二、史制

印章的出现是人类社会复杂进步的产物。中国印章具有3000年的历史，今天的篆刻艺术即由古代实用印章演变而来。在长期的历史发展进程中，印章长期作为身份、信用、职司与权力的凭信，在社会活动中扮演着至关重要的角色，并形成了与时代演进相对应的规范与制度。

中国印章的另一特点是始终以文字为表义方式，字体的演变对印章尺寸、形态、施用、制度等同样产生巨大影响。从战国古玺到秦汉印章，由唐代盘条印到元代花押，印文有六国古文、缪篆、摹印篆、悬针篆、玉箸篆、九叠篆、鸟虫篆、柳叶篆等变化万方。印章的材质与钮制在早期与使用者的身份密切关联。金、银、铜、铁、晶、玉、玛瑙、骨、牙、木、竹、石等，几乎无所不包；印钮则有螭、龟、骆驼、蛇、熊、虎、鼍、覆斗、鼻、桥、橛、柱、觿等，这些要素构成了庞大复杂印章系统。

与书法艺术的形成原理相同，由于文字形态的艺术元素与表义功能结合，古代实用印章衍生出篆刻这一独立而具有民族特色的艺术样式。因此，即使作为凭信的印章在现实生活逐渐淡出，

中国篆刻艺术仍然呈现蓬勃发展的生命力。

在传统印论中，对古代实用玺印的形制、源流的考证占到相当的篇幅，即使在某些个人篆刻印谱的序跋中，考证性的文字也时常喧宾夺主。尽管实用印章是匠人无意识的工艺制作，但其中蕴含的审美元素极为丰富，是后世篆刻取之不尽、用之不竭的美学源头。因此在研究印论时，并不能将两者截然分割，唯有熟谙中国印章由实用向艺术的转变过程，才能全面、深入地理解篆刻艺术创作。

上以援为伏波将军①。援上言："臣所假'伏波将军印'，书'伏'字'犬'外向，'成皋令印'，'皋'字为'白'下'羊'，'丞印''四'下'羊'，'尉印''白'下'人'，'人'下'羊'。一县长吏，印文不同，恐天下不正者多。符印所以为信也，所宜齐同。"荐晓古文字者，事下大司空正郡国印章。奏可。

<div align="right">——东汉·刘珍等《东观汉记》</div>

图上编 2-1
图上编 2-2

《玉玺谱》曰："传国玺是秦始皇初定天下所刻，其玉出蓝田山，丞相李斯所书，其文曰'受命于天，既寿永昌'。高祖至霸上，秦王子婴献之。至王莽篡位，就元后求玺，不与，以威逼之，乃出玺投地，玺上螭一角缺。及莽败，李松持玺诣宛上更始；更始败，玺入赤眉；刘盆子既败，以奉光武。"

<div align="right">——唐·李贤等《后汉书注》</div>

今人地中得古印章，多是军中官。古之佩章，罢、免、迁、死皆上印绶，得以印绶葬者极稀，土中所得多是没于行阵者。

<div align="right">——北宋·沈括《梦溪笔谈》"器用"</div>

唐印文如丝发，今印文如筯②，开封府三司印文尤麁③，犹且岁易，以此可见事之繁简也。

<div align="right">——北宋·张舜民《画墁录》</div>

① "伏波将军"，古代将军封号，最著名的伏波将军是东汉光武帝时候的马援。
② "筯"，同"箸"，筷子。
③ "麁"，古同"粗"。

<div align="right">二、史制　29</div>

七雄之时，臣下玺始称曰"印"，《史记》苏秦佩"六国相印"是也。又人臣赐印之始，云汉自三公而下，有金、银、铜三等，今惟节度、观察、防御等使赐之。《事始》曰：州县之有印始于秦。按《商鞅书·定分篇》曰"法令之长"印以封券，云以法令之长有印以封券，则有司之赐印，自秦孝公之变法始尔。《笔谈》曰：旧制，中书枢密三司使印涂金；近制，三省枢密院用银。盖自神宗元丰中行官制初也。

<div align="right">——北宋·高承《事物纪原》</div>

右七十二印皆于古印册内选出，经前贤考辨有来历者收入，一可见古人官印制度之式，又可见汉人篆法敦古可为模范，识者自有精鉴也。 图上编 2-3

<div align="right">——南宋·王厚之《汉晋印章图谱》</div>

古之居官者必佩印，以带穿之，故印鼻上有穴，或以铜环相组。汉印多用五字，不用擘窠①篆，上移篆画停匀，故左有三字、右有二字者，或左二字、右三字者。其四字印，则画多者占地多，少者占地少。三代以前尚如此，今则否。

<div align="right">——南宋·赵希鹄《洞天清禄集·古钟鼎彝器辨》</div>

汉、魏印章，皆用白文，大不过寸许，朝爵印文皆铸，盖择日封拜，可缓者也。军中印文多凿，盖急于行令，不可缓者也。古无押字，以印章为官职信令，故如此耳。自唐用朱文，古法渐 图上编 2-4
图上编 2-5

① "擘窠"，擘，划分；窠，框格。写字、篆刻时，为求字体大小匀整，以横直界线分格，叫"擘窠"。

废，至宋南渡，绝无知者，故后宋印文，皆大谬。

——元·吾丘衍《三十五举·之十九》

予观《周官·职金》所掌之物，皆楬①而玺之。郑氏谓：玺者，印也。则三代未尝无印，特世远湮没，非若彝器重大而可以久传者也。然则虞卿之所弃，苏秦之所佩，殆亦周之遗制欤？

——元·俞希鲁《杨氏集古印谱序》

图上编 2-6
图上编 2-7

图书，古印章式也。其大方寸，皆佩之。其尊卑之等，以金三品，佩皆以绶。金印者紫绶，银印者青绶，铜者墨绶。予尝见吾衍作《图书谱》，汉有关内侯、亭、将侯，司马，部曲将，第十数种，皆铜印，而无三公、丞相印，岂金、银而销毁欤？予见柯敬仲②藏碧玉印一，文曰"卫青"，杨宗道藏碧玉印一，文曰"宁远将军章"，惟玺用玉，而此皆用玉，何也？卫青刻其姓名，则私印尔，后之图书著其姓名者，此其始与？晋有六面图书，五方如一，惟纽细摘，其文谨白，或云谨封。后有开皇、贞观印，皆细摘者，此其始与？晋印多著姓、名及字，或曰"之印"，或曰"私印"，而不见官印。然周伯仁③言取金印大如斗，岂官印皆大，无复方寸，而方寸皆私印与？唐有"四代相印"，始著家世，有"端居室"印，始著宫室。后人图书，有世家，有斋阁，有文房者，此其始与？又有"窦蒙审定"印。后世鉴别者皆有私记，若柯敬仲以小"柯九思"阳文，墨以识书画之神品者，盖袭窦蒙也。元章晋、唐真迹有收附图书，文曰"米姓秘玩"。后人竞并为秘

① "楬"，作标记用的小木牌，引申为标明、揭示。
② "柯敬仲"，指元代柯九思。
③ "周伯仁"，晋朝的大臣、名士周顗。

玩、珍玩、清玩、清赏之印者，自元章始。宋有总章，著郡望、姓名、字号者，自王顺伯[①]始也。有诗画总印者，自赵子固始也。著郡望，以图书印连文，及进呈诗词亦用图书，文曰"臣孟俯"者，自赵子昂始也。姜夔又有"鹰扬于周""凤仪于虞庭"，以藏姓名，此又于图书著隐语也。子昂有"水晶宫道人"，子行则有"玛瑙寺行者"，困学有"鲜于伯机父"，子行则有"尉迟敬德鞭"，此又因图书以为善谑者也。别有牺象钟鼎之制，敦簠歀[②]识之文，以为图书者，皆宋人之谬，非印章之式也。印章之式，大小不逾方寸，其钮或螭、或龟、或熊、或虎、或瓦、或垂虹、或连环、或象钟鼎，非制也。印章之篆，宜峄山、宜泰山、宜新权、宜张平子，及汉、魏诸碑额款识文，非法也。

<div align="right">——元·蒋易《图书序赠李子奇》</div>

先是，旧印五代所铸，篆刻非工。及得蜀中铸印官祝温柔，自言其祖思言，唐礼部铸印官，世习缪篆，即《汉书·艺文志》所谓屈曲缠绕，以模印章者也。思言随僖宗入蜀，子孙遂为蜀人。自是，台、省、寺、监及开封府、兴元尹印，悉令温柔重改铸焉。

图上编 2-8

<div align="right">——元·脱脱等《宋史》</div>

元朝一品衙门用三台金印，二品、三品用两台银印。其余大小衙门印，虽大小不同，皆用铜。其印文，皆用八思麻帝师所制蒙古字书。惟"宣命之宝"用玉，以玉箸篆文，此其异也。

<div align="right">——元·叶子奇《草木子》</div>

① "王顺伯"，南宋金石学家王厚之，字顺伯，号复斋。
② "歀"，同"款"。

初无人以花药石刻印者，自山农始也。

<div align="right">——元·刘绩《霏雪录》</div>

盖汉有摹印篆，其法平方正直，繁则减除，少则增续，与隶相通。汉、晋印章皆除字，择日封拜者必铸以授之。军中急于行令，故印文多凿。官重者或两刻成文，虚爵者或正其文，填以金银。人名私印，多刻非铸。六朝而降，参用阳文，终非古法。唐用阳文，始屈曲盘回，如所谓缪篆，而古法渐废。至宋，绝无知者，故宋印皆大缪。元官、私印亦用阳文，作俑殆自文敏。

<div align="right">——元·唐之淳《题杨氏手摹集古印谱后》</div>

国初制度未定，往往皆循宋金旧法。至大、大德间，馆阁诸公名印皆以赵子昂为法，所用诸印皆阳文，皆以小篆填郭，巧拙相称，其大小繁简，俨然自成本朝制度，不与汉、唐、金、宋相同。天历、至顺，犹守此法。斯时天下文明，士子皆相仿效，诗文书简，四方一律，可见同文气象。甲申、乙酉间，予在太朴危先生家，始得江右吴主一所铸印文，曰"危氏太朴"，曰"临江危氏"，用于文字之间，皆是阴文，不用阳款，名曰"汉文印章"。有不合此法者，谓之不知汉法。不二十年，天下不谋而同，皆用汉印矣。甚至搜访汉人旧印，如"关内侯""军司马""部曲将印""别部司马""冠军司马"等印，用于自己名字之间，以为美观，以为博古。

<div align="right">——元·张绅《印文集考跋》</div>

本朝文武衙门印章，一品、二品用银，三品至九品用铜。方幅大小，各有一定分寸。惟御史印比他七品衙门印特小，且用铁

<div align="right">二、史制　33</div>

铸，篆文皆九叠。诸司官衔有"使"字者，司名印文亦然。惟按察使官衔有"使"字，而司名印文无之，此所未喻也。军卫千户所，有中、左、右、前、后之别，而所统千百户印文，但云"某卫某千户所百户印"，十印皆同，不免有那移诈伪之弊。若于"百户"上添"第一""第二"等字，则无弊矣。

<div align="right">——明·陆容《菽园杂记》</div>

汉、唐、宋印文，多是小篆。国朝外国诸衙门者皆叠篆，惟总兵者柳叶篆。御玺、王府之宝，玉箸篆。叠篆必九折，取"乾元用九"之说。惟历日印文七叠，取"日月五星七政"义也；御史印文八叠，取唐台仪八印义也。未知是否。二品以上用银印，三品以下是铜印，御史者铁印。朝廷玺共九颗，在内尚宝监[①]女官收掌，用时尚宝司以揭帖赴内监取用也。其文不同，各有所用："奉天之宝"（祀天地用之），"制诰之宝"（一品至五品诰命用之），"皇帝之宝"（诏赦圣旨用之），"皇帝行宝"（立封及赐劳用之），"皇帝信宝"（诏亲王大臣调兵用之），"天子之宝"（祭祀鬼神用之），"天子行宝"（封建外夷及赐劳用之），"天子信宝"（诏外夷调兵用之），"敕命之宝"（六品至九品用之）。

<div align="right">——明·郎瑛《七修类稿》</div>

印，古人用以昭信，从爪从卪，用手持节以示信也。三代始之，秦、汉盛之，六朝二其文（谓文之朱白），唐、宋杂其体（谓易

① "尚宝监"，尚宝监，设监令、监丞、典簿，直殿奉御。监令、丞掌御宝，昼夜常于内宫门听候，所掌匙钥不许离身，凡有动止，谨护御宝。典簿掌簿籍。

其制度）。

——明·甘旸《印章集说》"印"

　　章，即印也，累文成章曰"章"。汉列侯、丞相、太尉、前后左右将军黄金印，龟钮，文曰"章"。

——明·甘旸《印章集说》"章"

图上编 2-10

　　《通典》以为三代之制，人臣皆以金玉为印，龙虎为钮，其文未考。或谓三代无印，非也。《周书》曰："汤放桀，大会诸侯，取玺置天子之座。"则其有玺印明矣。虞卿[①]之弃，苏秦[②]之佩，岂非周之遗制乎[③]？

——明·甘旸《印章集说》"三代印"

图上编 2-11

　　秦之印章，少易周制，皆损益史籀之文，但未及二世，其传不广。

——明·甘旸《印章集说》"秦印"

① "虞卿"，或作虞庆、吴庆。战国时人，虞氏，名失传。游说之士，因游说赵孝成王，为赵上卿，故号虞卿。主张以赵为主，合纵抗秦。后因救魏相魏齐，弃相印与魏齐逃亡，困于梁。魏齐自尽，虞卿穷愁著书，曰《虞氏春秋》。

② "苏秦"，战国时期纵横家。字季子，东周洛阳（今河南洛阳东）人。主张合纵攻秦。苏秦游说六国，成为六国丞相之后，身上带着六国相印。

③ 吾丘衍《三十五举》之二十九举曰："多有人依款识字式作印，此大不可，盖汉时印文不曾如此，三代时却又无印，学者慎此。"影响很大，很多人沿袭此观点。甘旸提出质疑，说明认识进步。

汉因秦制，而变其摹印篆法，增减改易，制度虽殊，实本六义，古朴典雅，莫外乎汉矣。

图上编 2-12

——明·甘旸《印章集说》"汉印"

魏、晋印章，本乎汉制，间有易者，亦无大失。

图上编 2-13

——明·甘旸《印章集说》"魏晋印"

六朝印章，因时改易，遂作朱文白文。印章之变，则始于此。

图上编 2-14

——明·甘旸《印章集说》"六朝印"

唐之印章，因六朝作朱文，日流于讹①谬，多屈曲盘旋，皆悖六义，毫无古法。印章至此，邪谬甚矣。

图上编 2-15

——明·甘旸《印章集说》"唐印"

宋承唐制，文愈支离，不宗古法，多尚纤巧，更其制度，或方或圆，其文用斋堂馆阁等字，校之秦、汉，大相悖矣。

图上编 2-16

——明·甘旸《印章集说》"宋印"

胡元②之变，冠履倒悬，六文八体尽失，印亦因之，绝无知者。至正间，有吾丘子行、赵文敏子昂正其款制，然时尚朱文，宗玉箸，意在复古，故间有一二得者，第工巧是饬，虽有笔意，而古朴之妙，则犹未然。

图上编 2-17

——明·甘旸《印章集说》"元印"

① "讹"，同"讹"，错误。
② "胡元"，对元朝的贬称。

国朝官印，文用九叠而朱，以屈曲平满为主，不类秦、汉制，则品级之大小，以分寸别之。私印本乎宋、元。隆庆间，武陵顾氏集古印为谱，行之于世，印章之荒，自此破矣。好事者始知赏鉴秦、汉印章，复宗其制度。时之《印薮》、印谱叠出，急于射利，则又多寄之梨枣①，且剞劂氏②不知文义有大同小异处，则一概鼓之于刀，岂不反为之误？博古者知辨邪正法，遂得秦、汉之妙耳。

——明·甘旸《印章集说》"国朝印"

石质，古不以为印，唐、宋私印始用之，不耐久，故不传。唐武德七年，陕州获石玺一钮，文与传国玺同，不知作者为谁。石有数种，灯光冻石为最，其文俱润泽有光，别有一种笔意丰神，即金玉难优劣之也。

——明·甘旸《印章集说》"石印"

古者天子未有玺，玺之一字始见于《周礼》之九节，有玺节也。郑康成谓："即今印章，止用之货贿而已。节，所以合之；而玺，所以封之也。然掌之者小行人，非天子也。"《左传》："季武子取卞③，使公冶问襄公，玺书追而与之。"诸侯有玺始此。故秦以前民皆佩玺，金、玉、银、铜、犀、象，皆方寸，各佩所好。

①　"梨枣"，古代印书的木刻版，多用梨木或枣木刻成，所以称雕版印刷的版为梨枣。
②　"剞劂氏"，"剞劂"，雕琢刻镂，指雕版，刻印。这里指刻板印书的经营人。
③　"卞"，地名。春秋时鲁邑，汉置卞县，后魏废。故城在今山东省泗水县东。

至秦，惟天子始得称玺，诸侯而下皆不得言玺，而曰印。丞相、将军曰章。中二千石亦曰章，千石、六百石、四百石，亦曰印，是章与印一也，皆古之玺也。而天子言玺，盖自秦始也，然皆以组系而佩之。余尝见汉铜印，匾而方，大仅一寸许，纽中有圆窍，以容组。按《古今考》，方回曰："印之背，即谓鼻纽；印之面，即印文。篆镌字，空处为窍，而以组穿之。"是组又不穿于鼻纽也，岂用时即解去其组，而用讫复穿以组耶？然余见汉印甚多，未有于篆文空处作孔以穿组者，不知方回之说何所据？又古者百官印皆佩于腰，故曰丈二之组。《南部新书》：三十四司部官印悉纳直厅，每郎官交印时，吏人系之于臂以相授。系腰、系臂，所以皆谓之佩也。杨虞卿为吏部员外郎，始置匮①，加锁以贮之。盖以今之印重而大，既非腰与臂所宜，非贮之于匮盖不便矣。是印之有匮，自宋始也。若今之印有牌，以稽出入，有胥吏②主之，在宋谓之"印司"，则今之印牌亦自宋已然也。

<p style="text-align: right">——明·张萱《疑耀》卷七"玺印"</p>

三代之为信者，符节而已，未有玺也。《周礼》九节，玺居一焉，玺亦所以为节。郑康成谓止用之货贿，盖亦用以钤封，恐人之伪易也。秦得和氏之璧，令李斯篆之，为传国玺，故天子始称"玺书"；诸侯而下，称"印"而已。然考《印薮》所载汉时印，大小不同，文亦殊绝，盖或制于宫，或私刻之，固自不同。而公卿列侯卒于位者，皆以印绶赐葬，致仕、策免者，始上印绶，则一人一印，非若今之为官物也。古者，百官之印，皆组穿之，而佩

① "匮"，后作"柜"。《说文·匚部》："匮，匣也。"《集韵·至韵》："匮，或作'柜'。"
② "胥吏"，旧时官府中办理文书的小官吏。

于腰，或令吏人系之于臂。至宋而后，印大而重，系之不便。杨虞卿为吏部，始置匦以锁之，而绶系于钥。今之有印，则有绶是也。至今日，则绶亦不以系钥，而虚佩之矣。国家之制，天子玉玺，侯王大将军皆金印，二品以银，三品之下以铜。其非掌印而给者，谓之"关防"。印方而关防长，以此为别耳。其实出钦给者，亦概得谓之"印"也。

<div align="right">——明·谢肇淛《五杂俎》</div>

　　内外诸司印文，俱用叠篆①，以九画为止。字用成双，不及双者，足以"之"字。而总兵所挂印文则用柳叶篆②，其玉玺与王府之宝则用玉箸篆。其印形方，大小有差。一品者三台，二品者二台，俱银。三品以下者，铜。惟应天府特赐银印，巡按御史铁印，柄端有孔条穿之。其余职衙门，则形稍长不方，谓之"条记"。

<div align="right">——明·徐㶿《徐氏笔精》</div>

图上编 2-19　　所见出土铜印，璞极小而文极圆劲，有识、有不识者，先秦以上印也；璞稍大而文方简者，汉、晋印也；璞渐大而方圆不类，文则柔软无骨，元印也；大过寸余，而文或盘屈，或奇诡者，定是明印。

<div align="right">——明·朱简《印经》</div>

① "叠篆"，指九叠篆，主要用于印章镌刻，其笔画折叠堆曲，均匀对称。每一个字的折叠多少，则视笔画的繁简确定，有五叠、六叠、七叠、八叠、九叠、十叠之分。之所以称为"九叠"，则是因"九是数之终，言其多也"。明甘旸《印章集说·国朝印》："国朝官印文用九叠而朱，以曲屈平满为主，不类秦汉制。"
② "柳叶篆"，篆书的一种。晋卫瓘作。因形如柳叶，故名。

印始于商、周，盛于汉，沿于晋，滥觞于六朝，废弛于唐、宋，元复变体，亦词曲之于诗，似诗而非诗矣。

图上编 2-20
图上编 2-21
图上编 2-22

——明·朱简《印章要论》

图上编 2-23

秦天子六玺，唐始有八宝，宋世尚循其制，至徽宗而加九，南渡至十一，皆非制也。本朝初有十七宝，至世宗加制其七，今掌在符台者共二十四宝，盖金玉兼有之。若中宫之玺，自属女官收掌，更有太祖所作白玉印，曰"厚载之纪"，以赐孝慈后者，至今相传宝藏。若历朝太后，则每进徽号一次，辄另铸新称一次。皆用纯金。此故事皆然。其臣下印信，则文武一品二品衙门，得用银造，三品以下俱用铜，惟以式之大小分高卑。两京兆虽三品，印亦银铸，则以天府重也。以上俱用九迭篆文，不知取义谓何，唐宋以来并无此篆法，盖创自本朝，意者乾元用九之意乎？巡按御史用方印，其式最小，比之从九品巡检僧道衙门，尚杀四之一。又百官印止一颗，惟巡按则有循环二印，以故拜命即佩印绶，且其文八迭，与大小文武特异，岂以斧绣雄剧，特变其制耶。此外则各镇挂印总兵官，如征南、征西、镇西、平羌、镇朔、征蛮、平蛮、征虏，诸将军俱银印，视一品稍杀，二品稍丰，独以虎为鼻钮，且篆文为柳叶，则百僚中所未睹。其他添设大帅，虽事体不殊，而另给关防，与督抚文臣无异矣。明兴，无正任大将军。国初徐武宁达曾一领之，其他则必带军号。如徐达、蓝玉、冯胜、邱福、盛庸，领征虏，杨洪、朱永，领镇朔；仇鸾领平虏；俱得称大将军，而印之制无可考据矣。内阁大学士位不过五品，而所用文渊阁印，仅一寸七分，略似御史巡方印，乃亦用银。视一二品，其重可知，且玉箸篆文，与主上御宝书法相埒，宜其权超百辟也。邱福北征失律，并印亦亡，屡购不得，后于沙漠夜吐光怪，

始踪迹得之。仇鸾病笃，藏印内寝，忽跃出于地有声，寻夺印暴死戮尸。而文渊阁印，自今上丙戌失后，再铸则阁权渐削，陵夷以至今日。盖将相二大柄，关于印章如此。

<div align="right">——明·沈德符《万历野获编》"符印之式"</div>

古来印章俱用铜，王者玺用玉，次则王侯用金。汉人私印，间亦有玉，今多传世，价颇不赀。唐人自名与字之外，始有堂室私记，如李泌"端居室"是也，然皆铜耳。银印自魏晋间，光禄大夫有银青、金紫之异，然止施之官署。本朝自玉玺外，凡国宝及亲王或赐番王俱用金，其二品以上俱用银印。其私印用牙，始于宋时。我朝士人始以青田石作印，为文房之玩，温栗雅润，遂冠千古。

<div align="right">——明·沈德符《万历野获编》"印章"</div>

图上编 2-24

凡古人书牍，俱用竹简或用木札。既书，则泥封之，而加印于其上以为识。《周礼》之所谓"玺节"，《左传》之所谓"玺书"，其制大率可想也。秦汉封禅则书以玉册，封以紫泥①，印以玉玺。至于上书言事，则书或用绢素，盛以绽囊，其用印想或用于绢素之上，当更详之。

<div align="right">——明·顾大韶《炳烛斋随笔》</div>

印，古人以之示信，从"爪"从"卩"，取用手持"卩"之义。《通典》以为三代之制。卫宏曰："秦以前，民皆以金、玉为印，

① "紫泥"，古人以泥封函札，泥上盖印。皇帝用紫泥，后以指诏书。

龙虎钮，唯其所好。"或谓三代无印。汲冢①《周书》："汤放桀，大会诸侯，取玺置天子之座。"蔡邕曰："玺者，印也。"至季武子问玺，燕王收玺，虞卿弃印，苏秦佩印，又一明证也。秦用史籀之文，李斯复损益之作小篆。而汉因之为摹印，篆法以端方正直为主，颇有古朴庄雅之致。然增减迁就，间失六义，故马援曾上书云："臣所假'伏波将军印'，书'伏'字，'犬'外向。'成皋令印''皋'字为'白'下'羊'；丞印，'四'下'羊'；尉印，'白'下'人''人'下'羊'。即一县长吏，印文不同，恐天下不正者多。符印，所以为信也，所宜齐同。"荐晓古文字者，事下大司空正郡国印章。奏可。是汉人固已知正矣。今人不究六义，谬矜章法、刀法，或用钟鼎诸文，令人不易识，以夸奇巧，则非为印之本指矣。

<div align="right">——清·王弘撰《山志》"印"</div>

《文献通考》："汉武帝太初元年，改正朔②，数用五。（《纪》注：印文若丞相曰'丞相之印章'。诸卿及守相印文不足五字者，以，'之'字足之。）"

<div align="right">——清·朱象贤《印典》"制度上·印章五字"</div>

《汉旧仪》：秦以前民，皆以金、银、铜、犀、象为方寸玺，　图上编2-25
各服所好③。汉（一作秦）以来，天子独称玺，又以玉，群臣莫

① "汲冢"，指晋不准所盗发之古冢。墓在汲郡，故称。晋太康二年，汲郡人不准盗发魏襄王墓（或言安釐王冢），得竹书数十车。
② "正朔"，帝王新颁的历法。
③ 见《汉官六种》之《汉旧仪》卷上："秦以前民，皆佩绶，以金、玉、银、铜、犀、象为方寸玺，各服所好。"文与此稍异。

敢用也^①。

——清·朱象贤《印典》"制度上·方寸玺"

《汉官仪》："诸侯王黄金玺，骆驼钮，文曰'玺'。列侯黄金印，龟钮，文曰'某侯之章'。丞相（高帝十一年更名相国）、太尉，与三公、前后左右将军，黄金印，龟钮，文曰'章'。中二千石，银印，龟钮，文曰'章'。千石、六百石、四百至二百石以上，皆铜印，鼻钮，文曰'印'。"^②

——清·朱象贤《印典》"制度上·玺章印"

《文献通考》："御史大夫，银印，青绶。凡吏秩^③比二千石以上，皆银印，青绶；光禄大夫无。秩比六百石以上，皆铜印，墨绶；大夫、博士、御史、谒者、郎无，其仆射、御史治书尚符玺者，有印绶。比二百石以上，皆铜印，黄绶。"

——清·朱象贤《印典》"制度上·玺章印"

图上编 2-26　　《考古纪略》："古人私印，质有金、银、铜、玉，钮有螭、龟、坛、鼻、狮、虎、兔、兽，与官印无异。又有子母印、两面印、六面印，乃官印中所无。子母者，大印之中藏以小印，多则三、四，少则一、二；两面者，其厚一、二分而无钮，上下刻文，中空一

① 今本《汉旧仪》不载，《东汉会要》《文献通考》言出于卫宏《汉旧仪》。《汉旧仪》亦称《汉官旧仪》，东汉卫宏撰，今存残本二卷。
② 今本应劭《汉官仪》不载。首句见《汉官仪·补遗》，作"橐驼钮"。唐徐坚《初学记》言出于卫宏《汉旧仪》。然今本《汉官旧仪》亦未载，可能是朱象贤据群书综合而成。
③ "秩"，古代官吏的俸禄。

窍，以绾^①组^②也；六面印者，上下四周皆刻文字，其制正方，下及傍侧为五印，上作方钮，仿佛如鼻，成一小印也。"

<div align="right">——清·朱象贤《印典》"制度下·私印古制"</div>

怡轩先生^③云："古人官、私印俱不盈寸，秦制尤小。至李唐，正印章扫地之时，而'贞观''开元'等印仍无过于半寸。今人作私印，有大踰一二寸者，皆后世之俗尚，决不可为其所惑而效之也。"

<div align="right">——清·朱象贤《印典》"集说·印章宜小"</div>

汉、唐、宋衙署印文多是小篆。明皆九叠篆，世谓之"九曲篆"，唯总兵则柳叶篆。历日印文七叠，御史印文八叠。凡印字取成双，其不及双者足以"之"字。其印形皆方，大小有差。杂职衙门形稍长不方，谓之"条记"。本朝则用半满半汉文，汉文仍九叠，总兵仍用柳叶篆。钦差督抚及学臣等俱长印不方，唯布政司及府州县官用方印，谓之"正印官"。佐杂亦用长印，并有无满文者，直用楷书著姓名于上，谓之"条记"云。乾隆中，俱易小篆，其半俱易清篆。清篆，新制者也。

<div align="right">——清·袁栋《书隐丛说》"印文"</div>

① "绾"，盘绕，系结。
② "组"，古代指丝带。
③ "怡轩先生"，即朱必信。

大内宝文玉箸篆，亲王、郡王职官印皆上方大篆①，武职官皆柳叶篆。乾隆十三年，改定亲王金宝、郡王饰金银印、朝鲜国王金印，均用芝英篆②。宗人府、衍圣公、军机处、内务府、翰林院、六部、理藩院、都察院、总理三库、銮仪卫、盛京五部，均银印、上方大篆。领侍卫内大臣、都统、护军都领、前锋统领、火器营向道总领、经略大将军、将军、镇守将军、副都统、提督，均银印、柳叶篆。通政司、大理寺、太常寺、顺天府、奉天府、布政司，均银印、小篆。詹事府、按察司、盐运司、武备院、上驷院、奉宸院、光禄寺、太仆寺，均铜印、小篆。鸿胪寺、国子监、一二品衙门各司、钦天监、太医院、左右春坊司、经局、銮仪司所、六科、各道盐政、时宪书，均铜印、钟鼎篆③。中书科、五城兵马司、三四品衙门各司、钦天监各科、经历司、司狱司、知府、知州、知县以下等官，均铜印、垂露篆④。总督、河督、漕督、仓督、巡抚均银关防，钦差大臣铜关防，均上方大篆。内缮书房、学政，均铜关防、小篆。五城御史府丞、三库坐粮厅监督、各道员织造，均铜关防、钟鼎篆。部院衙门、厅署库所局各大使、同知、通判、州同、州判，均铜关防、垂露篆。总兵铜关防、柳叶篆。参领、总管、城守尉、协领、防守尉、副将、参将、游击，铜关防、

① "上方大篆"，指九叠篆。
② "芝英篆"，《墨池编》卷一"宋僧梦英十八体书"："芝英篆者，汉陈遵所作。陈氏每书，一座皆惊，时人谓之陈惊座。昔六国各以异体之书潜为符信，则芝英兴焉。秦焚古典，其文煨灭。在汉中叶，武帝临朝，爰有灵芝三本，植于殿前，既歌芝英之曲，又术芝英之书焉。陈氏即芝英之祖。"
③ "钟鼎篆"，韦续《五十六种书》：夏后氏作钟鼎形为篆。
④ "垂露篆"，曹喜所创。曹喜，汉章帝时为秘书郎，工篆隶，以创悬针垂露之法著名。

殳篆①。都司铜关防，佐领、内务府管、守备以下等官铜条记图记，均悬针纹。僧录、道录，铜关防、垂露篆。国师、喇嘛班第，均用转宿篆②。

——清·阮葵生《茶余客话》"印章篆文之区别"

古官印，有殁后随葬者，《吴志·孙琳传》"发孙峻棺，取其印绶"是也；有缴上者，《晋书·陶侃传》"遣左长史奉送太尉章、荆江州刺史印"是也。若追赠之爵，则用蜜印③，示不复用。魏《王基碑》："赠以东武侯蜜印绶。"《晋书·山涛传》："策赠司徒蜜印紫绶。"《唐音癸签》："赠官刻蜡为印，谓之蜜印。"《西京杂记》："南越王献高帝蜜烛二百枚。"即今之蜡烛。

——清·桂馥《札朴》"蜜印"

萧子良以刻符、摹印合为一体。《初学记》："刻符施于符传，摹印施于印玺。"案：符，如铜虎符、竹使符是也；传，如棨传④是也。六朝有符节令，有印曹⑤。

——清·桂馥《札朴》"刻符"

古印中有秦，有汉，有魏、晋、六朝，近人概以汉印称之，

① "殳篆"，韦续《五十六种书》："百氏所职，文记笏，武记殳，因而制之，铭鼎象形。"
② "转宿篆"，宋景公时，荧惑缠于宋野，景公惧而修德，荧惑退舍，国富民康。司空子韦作转宿篆，像莲花未开形。
③ "蜜印"，用蜂蜡刻的官印。古时贵官死后追赠爵位、职位时所用。
④ "棨传"，古代作通行凭证用的一种木制符信。
⑤ "印曹"，掌刻印的官。

误矣。

——清·董洵《多野斋印说》

朱文小印，文多不识，而章法、篆法极奇古，相传为秦印，朱修能定为三代印。

——清·董洵《多野斋印说》

凡名印不可妄写，或姓名相合，或加印章等字，或兼用印章字，曰姓某印章，不若只用印字最为正也。二名者可回文写，姓下著印字在右，二名在左是也。单名者曰姓某之印，却不可回文写。名印内不得著氏，表德可加氏，宜审之。表字印只有二字，以为正式。近人或并姓氏于其上，曰某氏某，若作姓某甫，古虽有此称，系他人美己，却不可人印。汉人三字印非复姓及无印字者，皆非名印。盖字印不当用印字以乱名也。

——清·盛大士《溪山卧游录》

晋宋以前，每除一官，即改铸新印给之，不相传授。《宋书·孔琳之传》谓"惟尉一职，独用一印。内外群官，每迁悉改，终年刻铸，丧功消实，金银铜炭之费，不可胜言"者是也。故当时有印曹御史，专司篆刻之事。嗣后此制既改，铸印之职，遂不见于史。唐百官铜印法式，掌之礼部，而《春明退朝录》载："唐礼部员外郎，厅有大石，诸州府纳废印，皆于石上碎之。"是销印刻印，皆在礼部可知，而《六典》及新旧两志，俱未及铸印之职。考《玉海》，载蜀铸印官祝温柔言其祖思言："唐礼部铸印官，世习缪篆。"则唐代礼部，实有是官，殆出于天宝以后，故《六典》无之，史志亦承用《六典》旧文，而略之耳。又按：《周礼·掌

节》有"货贿用玺节",郑康成谓如今之印章。后世百官给印，盖昉于此。至典瑞作玉瑞，郑康成谓若今符玺郎。考符玺郎，始于秦之符节令丞，自汉而降有符节御史，主玺令史、符玺郎中、符玺郎诸职，元则为典瑞监，明则为尚宝司。我朝以尚宝司事省，并入内阁内务府，而礼部则设铸印局，掌造金宝印章，而辨其法式。以本部汉员外郎一人领之，其职盖与汉晋印曹御史（见《宋书·百官志》）、唐宋铸印官相当，虽与符玺郎之职司出纳者不同，不可谓非掌节、典瑞之流亚也。

<div align="right">——清·梁章钜《南省公馀录》"铸印局"</div>

古铜印或铸、或刻，刻者往往不如铸者之精。铸法有二：一为拨蜡[①]，一为翻沙。盖拨蜡尤精。

<div align="right">——清·陈澧《摹印述》</div>

自宋有印谱以来，皆以秦汉目之，凡汉以上者皆谓之秦而已。又俗传有汉印不过寸之语，凡大者皆屏之。又止知小篆，凡古于小篆者多屏者。其古于钟鼎而至不可识者，旧谱皆不收，非世无之，无识者耳。余从事古文字有年，近编《印举》，即以今传秦金石篆定秦印，复以钟鼎文定三代印，发前人所未发。

<div align="right">——清·陈介祺《古钵印文传隅叙》</div>

今制：内外各衙门印，半刻国书篆文，半刻汉玉筯篆文。国初则半汉篆文，半国书真字（予家旧藏田契，系顺治八年印，尚如此，不知何时改用满篆），惟衍圣公玉印止用汉篆文。顺治癸

图上编 2-27
图上编 2-28
图上编 2-29

① "拨蜡"，铸作金属印章的方法。一般先雕刻蜡模，外面用泥作范，熔金属注入泥范而成。

巳三月廿五日，改铸朝鲜国王印，兼满、汉文。闽浙总督关防印，满、汉篆文中加国书真字一行，因道光己亥年印被窃未获（总督钟祥因此革任），恐后出者真赝并行也。咸丰军兴后，各省失印重铸者，皆沿此制。

<div align="right">——清·周寿昌《思益堂日札》"印文"</div>

且夫印肇于秦，盛于汉、魏、晋，衰于六朝，坏于唐、宋，复于元、明，振于国朝。秦损益籀文，印最浑古。汉学僅能籀书五千字乃为史，汉人识字者多，故印无不妙。魏晋间有陈长文、韦仲将、杨利 [1]、许士宗、宗养等，渊源相接，精义入神。

<div align="right">——清·程芝云《古蜗篆居印述跋》</div>

印之源导于玺，有以开东、西京之先。印之流降而押，可以窥南北宋之变。柷印者欲深明源流变迁之故，而从事探讨二篆、八体之本原，因而旁通蘂书琅简 [2] 之灵秘，非上溯秦、汉，下逮宋、元，不为功丁。

<div align="right">——清·吴昌硕《逊盦秦汉古铜印谱序》</div>

朱文三代古印，边缘有阔狭；图画文字，每多熔范铸成之，深细工致，精妙不可思议。

<div align="right">——清·黄宾虹《古印概论》</div>

古人刻印，不纪姓名。相传秦以蓝田玉制传国玺，此本卞和

① 原文下衍"从"字。
② "蘂书琅简"，指道书。宋张君房《云笈七签》卷七"琅简蘂书"："《八素经》云：'西华宫有琅简蘂书，当为真人者，乃得此文。'"

<div align="right">二、史制　49</div>

之璞，李斯所篆，孙寿刻之。魏、晋以来，杨利、韦诞之伦，皆工摹印。盖史官执简，刀笔之用，其在三代，多属文臣。故能方寸之间，圆转自如，治韧攻坚，以成绝艺。商、周之钟鼎，汉、魏之碑碣①，莫不皆然。所以刻书铭辞，垂诸久远，历有年所，不能废之。后人托志柔毫，致力缣素，籀篆锲刀之学，赖有刻印之士，研求六书，手摹心追，不绝如缕。自唐迄宋，渐变古法，趋向工整。

<div align="right">——清·黄宾虹《古印概论》</div>

曩读《左氏传》至"季武子使公冶问玺书"，孔颖达《正义》引卫宏言："秦以前，民皆用金玉为印，惟其好，尊卑共之。"未尝不叹三代风俗敦庞，可于一名一物征之。及其衰也，习尚狷薄，徒以检奸防伪，制作紊乱而不可考。"玺"，《说文》："王者印也，所以主土。"洪北江释"玺"直谓："古人制玺，皆以土为之。"引《吕氏春秋·适威篇》云："若玺之于涂也，抑之以方则方，抑之以圆则圆。"古烧土为玺，言抑方抑圆者，未入火以前玺之坯也。又云：卫宏言，金可为玺，何又不制从金之玺？不知"钵"字以从"金"，盛行晚周，废易两汉。古玉印中字多作"坏"，从"土"，亦有从"金"作"钵"字。其后，天子之印独称"玺"，又以玉，群臣莫敢用也。"钵""玺"，古今字。挽近治经之士，不见古印，仅据先儒注疏，加以臆断云然，岂不缪哉。

<div align="right">——清·黄宾虹《古玉印序》</div>

① "碑碣"，对碑刻的统称。古代把长方形的刻石叫碑。把圆首形的或形在方圆之间，上小下大的刻石，叫碣。

河北博物院出版之《巨鹿宋器丛录》，第一编《瓷器》，题字为"大兴李详耆、南皮张厚璜同辑"，其器题款识后多有画押，或无题识，而只押画者。李详耆云：署押，此习尤为当时所通行。故巨鹿出土之各器中，凡题识者率多署押。形虽各殊，然皆由"亚"字变化而来。盖仍沿三代鼎彝铭式之"亚"形。可知"画押"之"押"，即"亚"之假音字也。后人不审，都谓是元时押用蒙古字者，误也。

——清·蔡守《印林闲话》

综而论之，中国印文，始于篆字，六朝以降，为篆学式微时代，清乾嘉以降，又为篆①学复兴时代。夫文字之形体，以通俗应用论，篆字实不及行楷草书；而以美术论，则篆字亦有一日之长，印章者畸于美术的之器物也。

——近代·吴贯因《东西印章之历史及其意义之变迁》

今秦玺稀有，而汉印时见一二。审其文字，大多方正勾曲，绸缪凑合，又能体字画之意，有自然之妙；视盘旋圆转，以曲线取胜者，相去益远。又古之印章，执政所持，作信万国，故铸凿之事，必有世守之法度，可为后来准的，铁书之宗汉铜，固非徒以泥古故也。

——近代·鲁迅《蜕龛印存序》（代）②

① 原文作"箕"，当误，据文意改。
② 载杜兆霖辑《蜕龛印存》，约成书于1916年。此序初由周作人撰写，后寄鲁迅（周树人）增改而成。

汉官印无论精粗，率为凿刻，凡见范文，皆伪制也。官印范字，恐人翻制行伪，刻则印印不同，无从施其计巧。六朝以下，十九范文矣。

——近代·王献唐《五镫精舍印话》"刻印"

周秦汉印，有范铸者，有凿刻者。白文方整，笔画极深，及周末秦印之朱文精细如发者，率为范铸。通常所见之白文印，十九凿刻，其武官印如"部曲都将"①等，尤显著者也。古印多用于封泥，印出为朱文，故多白文。白文易刻，朱文不易刻，施于铜与后人施于石，固不同也。当时治印，殆有印肆印工专司其事，制成印若干，列之肆中，本无文字，有欲得印者，就肆中选检，使工人刻其姓名。若军中印，即时镌刻带去，故多草率，否则假以时日，故特工整。余藏汉龟钮小印二钮，皆无字，确非后磨，盖当时制成待售，未经刻字者。刻易铸难，铸必有范，周折甚多，故多镌刻，后人率以汉印字文为铸，非也。

铸白文印，必先为阳范，再翻阴范，铸成，方为白文，不若刀刻便易。古人使刀如笔，久则熟，熟则易，故刻成精整乃尔。盖刻铜既久，练手蓄力，彼之刻铜，犹今人刻石，若使刻铜者刻石，刃下即碎，力硬不任故也。余尝谓古代金文，阳识阴款多刻，钵印如是，彝器亦如是。彝器如"曾伯霙簠"等，时有脱落讹误，若非刻辞而施范铸者，必校正无误，始能溶铜，后人类以彝器阴识为范铸，亦非也。无论阳识阴款，刻铸既成，必加修整，周代金文，每有字口仄而口下愈宽者，即此之故，以范为之，则范不可出。惟彝器文字之刻，必光作数半，刻成再对合，否则文在器

① "部曲都将"传世汉魏官印中未见。

底，或在边际，不能着刃。今见彝器阴识文字，即使对铭，绝无二器笔画悉同如出一范者，称印亦然。此皆镌刻之故，虽出一手，笔画部位，不能一一悉同，范则不然矣。

<div style="text-align: right">——近代·王献唐《五镫精舍印话》"范铸与凿刻"</div>

古印之起源，约当春秋、战国之世。《周礼》虽有玺节之说，但其书绝非周公所作。春秋时始有玺书，至战国时而盛行，卫宏《汉旧仪》所称"秦以前民皆为方寸玺"也。当时只谓之玺，尚无印之名称。此可谓为印玺之第一时期。秦始皇并兼天下，同一文字，印之制度亦成为方寸之定式。历两汉、魏、晋以至南北朝，大致相同。此可谓之第二时期。在此两时期中，公私文书皆用竹木之简牍，简牍之上，覆之以检，题署受书人于检上，又以绳约束之，封之以泥，钤之以印，如今之火漆封信者然。简牍狭长，故只适用方寸之印（晋以后纸虽盛行，但公文仍多用简）。隋、唐以后，简牍完全废止，公私文书一律用纸。纸之篇幅较为宽大，方寸之印不甚适用，始改为大印。但其大之限度亦不过二寸余，且不论官阶之尊卑，皆同一式，一直沿用于元代，此可谓之第三时期。明、清两朝之印又稍大，并以官阶为大小之等级，最大者可至四寸，一律用宽边，此可谓之第四时期。以上所述皆为官印。至于私印，从第一时期以来，皆用姓名印，至唐李泌[①] 始有轩堂印（泌有"端居室"一印），宋贾似道始有闲章（似道有"贤者而后乐此"一印）。其实第一时期之"敬上""敬事""明上""千秋""正行无私"等，

① 李泌（722—789），字长源。祖籍辽东郡襄平县（今辽宁辽阳），生于京兆府（今陕西西安）。唐朝中期政治家、学者，北周太师李弼的六世孙。

第二时期之"日利""大吉""利行""大幸""长幸"（幸字从犬从羊，前人误释年字）等，亦皆为闲章，但皆千篇一律，非如后世之个人专用者耳。

<div align="right">——近代·马衡《谈刻印》</div>

第一时期，不论尊卑贵贱，皆称为玺，已如上述。玺字或从金作鈢，或从土作壐，或仅作尒字。秦并天下以后，惟天子称玺，普通官私印则皆称印。唐武后以玺音类死，改称为宝，故其后玺又或为宝。汉丞相、将军、御史大夫、二千石印皆曰章，盖以此等官职皆可直接奏事，印为封检所用，用之于章奏，故即变文曰章。有连称印章者，为官名字少，欲配合五字。

<div align="right">——近代·马衡《谈刻印》</div>

古之玺印所以封检。《释名·释书契》云："玺，徙也，封物使可转徙而不可发也。印，信也，所以封物为信验也。亦言因也，封物相因付也。"秦以前无尊卑贵贱皆得称玺。（《说文·土部》："玺，王者印也，所以主土。从土，尒声。籀文从玉。"今传世古铜印，玺字多从金，从尒。意铸金则字从金，刻玉则字从玉，以其印于土则字从土。许君主土之说，盖依汉制而臆解，非玺之本义矣。）秦以后则天子称玺，臣下称印。唐以后玺又谓之宝，汉以后印或称章，唐以后或称记（又曰朱记），明清以来或称关防，各随官制而异。其通称则皆谓之印。

<div align="right">——近代·马衡《谈刻印》</div>

《后汉书·隗嚣传》言王元说嚣，请以一丸泥，东封函谷关，言封函谷关如封书之易耳。余曾见一铜印，文曰"双弟印"，印

面三字，分作三层，不可印纸，此正用以封泥者也。

<div style="text-align: right">——近代·马衡《谈刻印》</div>

图上编 2-30　　　　押盖古人画诺之遗，六朝人有凤尾书，亦曰花书①。后人以之入印，至宋时花押印已风行。周密《癸辛杂识》云："古人押字，谓之花押印，是用名字稍花之，如韦陟②'五朵云'是也。"

<div style="text-align: right">——沙孟海《印学概述》</div>

图上编 2-31　　　　花押印类多长方，朱文。有仅一花押者，有上刻楷书之姓，下作花押者。元时花押印则参以蒙古文（即彼时所谓图书），或以蒙古文代押，或上蒙古文而下押，皆有之。此亦印章之别格也。

<div style="text-align: right">——沙孟海《印学概述》</div>

　　　　古印用"唯"字，或曰吏职，史文阙载，或曰"唯，诺也"，犹后世画诺之意。

<div style="text-align: right">——沙孟海"沙村唯印"边款</div>

　　有些人认为，每个朝代都用当代文字制印，现在应该有（用）现代简化字制印。这些话我认为有些是对的，也有些不一定对。例如周钵用当代的大篆（古籀），秦钵用当代的小篆，但汉印用的不是当代的隶书，而是秦代的小篆。古代制印，祇作为印信、印记。当时并未作为篆刻艺术。到了魏、晋、隋、唐、宋、元、明、清，历代用印，除少数关防、官印，间或有用当代字体外，

① "花书"，韦续《五十六种书》：花书，河东山胤所作。
② 韦陟，字殷卿，京兆杜陵（今陕西省西安市）人。唐朝时期大臣、文学家，左仆射韦安石之子。

其他无不沿用各种篆书，因而有了篆刻艺术。自汉代以后，历朝文字，通用楷书、行书。但历朝所用包括书画家印章，仍都沿用篆书。可见篆刻艺术，与一般印章、印记，似有所区别。现在社会主义时代，所有各机关、单位，公章、印记，以及个人私戳，正是用简笔楷书，或仿宋简体的现代文字制印，也正是印章发展的规律，但并不属于篆刻艺术。古代文字，早经历代改革，由籀到篆，由篆到隶，由隶到楷，而成为近代文字。中华人民共和国成立后又把繁体字简化为现代通用文字。因此现代的文字改革，与传统的篆刻艺术，并无矛盾。犹如简笔宋体楷书，但用于宣传文件、报章、杂志，而不属于传统的书法艺术，同一例子。记得周总理在文物会议报告上提到篆刻不是四旧。既不属于四旧，那么对篆刻似乎不必要破而立新。我的看法当然不一定对，但我认为刻正规篆书和刻简笔篆书，可以暂时并存，各不反对。尤其在"二百"方针的指引下，百花齐放，各放各的，以后一定会有结论。

<div style="text-align: right">——朱复戡《关于印章的发展问题》</div>

六国古钵出土渐多，质以金玉，钮有龟螭，方圆不一。文多异体，笔法奇古，不类鼎彝、甲骨、古籀之文，而与陶器、兵器、币文相似。于文字之学，足资考证焉。秦时惟天子得称玺，臣下曰印曰章。是时文多古体，别具一格。汉承秦制，采李斯小篆之法，去繁就简，体势纯正，与隶相似。笔法篆意，具有法度，浑朴之气，后世莫能及也。魏晋以降，文字虽无异同，而古法渐趋于下。六朝唐宋之间，制度屡变，不重于文，多生异体，妄意伸屈，古法荡然。逮宋皇佑初，命太常摹历代印书为图，宣和又辑印史，是为印谱之始。由是世人稍知考释汉时官制人名之由。其后踵事日

多，如王俅①、姜夔、晁克一、吾丘衍、赵孟頫流，以书画名于时，相继集古印为谱，作为师范。咸以犀角象牙之属摹印，意在复古。文尚小篆，起六朝唐宋之衰，卓有先民遗意。而其印之用，转为书画之需，至王元章又以花乳石刻印，好事者效之日多，而秦汉镌凿刻铜之法，遂失其传。是时官印仍沿六朝之变，不论六法，惟适于公文之用，壮其威严而已。自宋迄明，数百年间，王、姜、吾、赵之学，又寂寥无闻矣。

<div align="right">——方介堪《论印学之源流及派别》</div>

① 原书作"球"，今改之。

三、功能

中国印章的定义是："一种可供抑印出特定文字或图形标记、并且其本身可供验示，以固定地充当凭信为主的器具。"[1] 文献中关于印章功能的记载可上溯到《周礼》："货贿用玺节"（《地官·掌节》）、"凡通货贿，以玺节出入之"（《地官·司市》），表明玺印是古人的信用凭证，也是行政机构施行职权的重要工具。商代晚期至秦汉，印章在凭信、权力象征、封缄文书与物品、烙印、宗教仪轨、乞吉、明志自省、殉葬等诸多方面体现出重要的功能。

作为官私凭信的印章，为物虽小，但所关甚巨，具有广泛的社会功能。在其演进过程中，各种人文因素渗入印章，使中国印章深刻参与了社会政治、经济、文化的全部历史进程。在这一过程中，除凭信以外的功能泛化，又产生诸如吉语印、箴言印、图形印、宗教印、斋号印、收藏印等。

因此，在后世看来，古代玺印的形制本身，以及印章（包括

[1] 孙慰祖《中国印章——历史与艺术》，外文出版社，2010年版，第4页。

封泥）内容中涉及的文字、官职、地理等信息都可以作为经史研究的依据。私印中对姓氏、名字的保存，则是研究古代姓氏起源、演变的重要素材。同时，印章文字本身，是古代文字资料来源的重要补充，在元明篆学式微至清代小学兴盛的起伏区间中，大量文人、学者认识到印章对保存古代文字的重要贡献，以及篆刻对促进古文字研究的推动作用，即如程瑶田所说的"印章之行于世，即篆籀之行于世"（《秋室印粹序》）。是以学者发出这样的呼吁："夫印之为物小，而其用至广。可以辨玺检官私之制，可以窥篆籀形声之变，可以考姓氏名字之异同，可以证地名、官名之沿革，可以补经学、史学之支流。非徒适性情、娱观览，供一时之玩好而已焉"（袁宝璜《瞻麓斋古印征序》）。

作为艺术样式的篆刻也有自己的特殊的社会功能。其中最重要的，就是篆刻的审美功能，具体地说，包含审美认识的作用、审美教育的作用、审美娱乐的作用，以及审美调节的作用。篆刻的审美认识作用，能够使欣赏者从印章中了解不同时代、地区、民族的生活，进而认识历史，认识现实。如所谓"如对古人之威仪，闻古人之謦欬"（王文治《铜鼓书堂藏印谱序》），"使千载下有所考，而传示来兹也"（厉鹗《飞鸿堂印谱三集序》）。

篆刻的审美教育功能，是指印章给人以思想教育与道德教化的作用。如"可以写防奸杜伪之智焉。……所益者广而放乎古，非人心世道之还淳哉"？（王礼《赠唐克谦图书序》），"为荣为辱，劝戒是寓"（冯桂芬引厉鹗语），指的正是篆刻的审美教育功能。

篆刻的审美娱乐功能，是在欣赏篆刻印章的同时获得情感与精神的愉悦与满足，获得享受。如"古拙吾所爱"（邓雅《谢李文焕赠图书》）、"神与古会"（鲁迅《蜕龛印存序》）等，都

是篆刻审美功能的反映。

篆刻的审美调节功能，是在审美活动中激发审美主体的愉悦心理，获得超越现实世界的快乐，进而调节身心，如潘奕隽所说的"益人神智，移我性情"（《问奇亭印谱序》）。明代李流芳对篆刻创作活动的描绘："酒阑茶罢，刀笔之声，扎扎不已。或得意叫啸，互相标目，前无古人"（《题汪杲叔印谱》），反映的也是篆刻审美调节的作用。

图上编 3-1 凡通货贿^①，以玺节^②出入之。

——《周礼·地官·司市》

货贿用玺节。

——《周礼·地官·掌节》

图上编 3-2 受其入征者，辨其物之媺恶^③与其数量，楬而玺之。

——《周礼·秋官·职金》

玺，施也，信也。古者尊卑共享之。

——东汉·应劭《汉官仪》

印者，信也。

——东汉·刘熙《释名》

自五帝始有书契^④。至三王，俗化雕文，诈伪渐兴，始有印玺，以检奸萌^⑤。

——南朝宋·范晔《后汉书·祭祀志》

① "货贿"，财货，财物。
② "玺节"，如今之印章。
③ "媺恶"，善恶，好坏。
④ "书契"，指文字。
⑤ "奸萌"，奸邪的苗子。一说"萌"，通"氓"，民也，指图谋作奸违法的人。

凡印验则玉斲①胡书（[毋三駄菽]②，太平公主武氏家玉印，有四胡书，今多墨涂，存者盖寡，或云"三菽毋駄"四字也），金镂篆字。少能全一，多不越四。国署年名，家标望地。独行龟益（[益龜]，即魏王恭家印），并设窦臮（[臮竇]，范阳功曹窦臮书印）。贞观、开元（[觀貞][開元]，太宗、玄宗所用印），文止于二。陶安、东海，徐、李所秘（[陶安][海東]，徐祭酒峤之印，李起居造印）。万言方寸（[方萬寸書]，未详），翰囿所类（[軌飛][出出出出]，延王友窦永书印），张氏永保（[永張保氏]，张怀瓘印），任氏言事（[言任事氏]，未详），古小雌文，东朝周颙（[颙周]，东晋仆射周颙印），审定窦蒙（[審寶定蒙]，议郎窦蒙书印），亭侯袭贵（[寧安侯國]，未详），猗猷刘郑（[劉猗鄭猷]，未详），门承貃珥，义仰彭城（[書彭城印义]，金部郎中刘绎书印），邺周印异（[書邺侯刻掌周][周昉]，相国邺侯李泌印，宣州长史周昉印），或有惭于稽古，谅无乏于雅致。

——唐·窦臮《述书赋》

太宗皇帝自书"贞观"二小字，作二小印[觀貞]。玄宗皇帝

自书"开元"二小字，成一印[開元]。又有集贤印、秘阁印、翰林印（各以判司所收掌图书定印）[之翰印林]。又有弘文之印，恐是东观旧印，印书者，其印至小[之弘印文]。更有元和之印，恐是官印，多印揾本书画[之元印和]。诸好事家印有东晋仆射周颙印，古小雌字[颙周]。又有

① "斲"，古同"斫"。雕饰，雕凿。
② "三菽毋駄"，又作"三菽母駄"，当是唐武后之女太平公主的梵文印。唐徐浩《古迹记》曾记："太平公主取五帙五十卷，别造胡书四字印缝。"据《释氏要览》和《续一切经音义》，"母駄"在梵语中亦称"佛陀"，译为"觉"。"三菽母駄"可解释为正等觉或正遍知。

梁朝徐僧权印〔囶〕。唐朝魏王泰印〔益鄄〕。太平公主驸马武延秀玉印，胡书四字，梵音云三藐毋〔毋三馱藐〕。故润州刺史赠左散骑常侍徐峤之印〔海東〕。峤之子吏部侍郎会稽郡公徐浩，浩子玮印〔會稽〕。议郎窦蒙印。〔審宲定蒙〕弟范阳功曹窦臮印〔臮宲〕。延王友窦永二小字印〔軌飛・出出出出〕。金部郎中刘绎印〔書彭城記侯〕。起居舍人李造印〔陶安〕。鄂州司马张怀瓘弟盛王府司马怀瓌印〔永張保氏〕。剑州司马刘知章印〔書劉印氏〕。光禄大夫中书令、上柱国赵国公钟绍京印〔書印〕。彦远高祖、中书令河东公印〔張河氏東〕。曾祖相国魏国公印〔侯鳥瑞石〕。祖相国高平公二字小印〔鵲瑞〕。又有鹊瑞二字，同为一印〔鵲瑞〕。故相国司徒汧国公李勉印〔李氏印〕。汧国公之子兵部员外郎李约印〔約〕。又故相赵国公李吉甫印〔贊皇〕。故御史大夫黎幹印〔黎氏〕。故桂州观察使萧祐印〔蕭〕。故相国晋国公韩滉印〔滉〕。故相国邺侯李泌印〔書鄴侯刻章圖〕。故犯法人宰相王涯印〔珍永秘存〕。仆射马总印〔圖馬書氏〕。宣州长史周昉印〔周昉〕。剑州刺史王缺印〔王缺〕。张敦简〔齊臣印山之常〕。已上诸印记千百年可为龟镜。

别有〔司軍馬侯〕〔亭安侯俣〕〔萬古〕〔言任事氏〕〔劉鄭歔〕〔淮歸水至〕〔司軍馬司〕，已上并未寻讨去处，皆是识鉴宝玩之家印记，并可为验证。〔書蕭國公〕〔之溫印氏〕〔印模信拓〕，又有褚氏书印，非褚河南之印也〔書褚印氏〕〔經文〕〔書遠〕〔印永信福〕。此外更有诸家印署，皆非鉴识，但偶获图画便即印之，不足为证验，故不具录。若不识图画不烦空验印记。虽然，自古及近代，御府购求之家，藏蓄传授阅玩，其人至多，是以要明跋尾 ^① 印记，乃是书画之本业耳。

<div align="right">——唐·张彦远《历代名画记》"叙古今公私印记"</div>

画可摹，书可临而不可摹，唯印不可伪作，作者必异。王

① "跋尾"，即跋文。

诶^①刻"勾德元图书记",乱印书画,余辨出"元"字脚,遂伏其伪。木印、铜印自不同,皆可辨。

<div align="right">——北宋·米芾《书史》</div>

古印文作白字,盖用以印泥,紫泥封诏是也。今之米印及仓廒^②印近之。自有纸,始用朱字。

<div align="right">——南宋·赵彦卫《云麓漫钞》</div>

予尝瓻印刻,而思可以得河洛纵横之意焉,可以见井田^③开方之法焉,可以存盘鼎钟鬲^④之古焉,可以识专门名家之学焉,可以写防奸杜伪之智焉,是则印刻之古也,而所益者广。所益者广而放乎古,非人心世道之还淳哉?

<div align="right">——元·王礼《赠唐克谦图书序》</div>

今蒙古、色目人之为官者,多不能执笔。花押例以象牙或木刻而印之。宰辅及近侍,官至一品者,得旨则用玉图书押字,非特赐不敢用。按周广顺二年,平章李毂以病臂辞位,诏令刻名印

图上编 3-5

① 王诜,字晋卿,太原(今山西太原)人,后迁汴京(今河南开封),北宋画家。出身贵族,娶宋英宗赵曙之女蜀国公主为妻,官驸马都尉及定州观察使、利州防御使。

② "仓廒",亦作"仓敖"。贮藏米谷的仓库。

③ "井田",相传古代的一种土地制度。以方九百亩为一里,划为九区,形如"井"字,故名。其中为公田,外八区为私田,八家均私百亩,同养公田。公事毕,然后治私事。从春秋时起,井田制日趋崩溃,逐渐被封建生产关系所取代。

④ "钟鬲",古代炊具,形状像鼎而足部中空。

用，据此则押字用印之始也①。

——元·陶宗仪《南村辍耕录》

图书重斯文，考法从异代。大巧人竞为，古拙吾所爱。人生如驹隙，俯仰增叹慨。感君勒姓名，或可传千载。

——元·邓雅《谢李文焕赠图书》

押字谓花字者，盖唐人草书名为私记，号为花书。韦陟尝书"陟"字如五朵云，时谓"五云体"，此花押之始也。

——元·刘绩《霏雪录》

图上编 3-6　　古人于图画、书籍皆有印记，云某人图书，今人遂以其印呼为"图书"。正犹碑记、碑铭，本谓刻记铭于碑也，今遂以碑为文章之名，莫之正矣②。

——明·陆容《菽园杂记》

古人私印有曰"某氏图书"，或曰"某人图书之记"，盖唯用以识图画书籍，而其他则否。今人于私刻印章，概以"图书"呼之，可谓误矣③。

——明·都穆《听雨纪谈》

玺即印也，上古诸侯、大夫通称。秦始皇作传国玺，故天子

① 朱象贤《印典》卷五"综记·押字用印"引用。
② 刘献廷《广阳杂记》卷五、朱象贤《印典》卷五"集说·图书记"引用。
③ 徐官《古今印史》"图画书籍识"引用。

称玺。汉、晋而下，自传国玺外，各篆有玺，其文不一，制度各殊，一名曰"宝"。

——明·甘旸《印正附说》

印章以累文成章，故名。始于周，盛于秦，工于汉、魏、六朝。"图书"之名肇于河、洛，即后世画与字也，字画以印存识，遂称"图书"。印单呼图书者，非是①。

——明·何震（传）《续学古编》"举之二十"

《释名》：玺，徙也。封物可使转徙②，不可发也。印，信也。所以封为信验也，亦言因也，封物相因付也。

——明·郭宗昌《印制考》

予尝观古印谱，多官印名印，大半铸铜，间有镂玉者。一人终身唯一印，以示信也。近世鲜用铜玉，乃易以石，柔而易攻，故一人多至数百方，或名或字，或斋馆，随意所命③。

——明·徐𤋮《题名章汇玉》

① 案：周应愿《印说》"正名"："旧有官印、私印，今呼官印仍曰'印'，呼私印曰'图书'。《易》：'河出图，洛出书。''图书'二字祖此。"

② "转徙"，辗转迁移。

③ 徐𤋮《题陈氏印谱》："予窃论之：三代鸟迹虫书，世不概见，秦、汉古印，往往得诸荒陵败冢、泥沙剥蚀之余，什九盘螭龟钮，人只一印，终身用之，所以示信也。今人乃攻柔石，方圆巨细，斋馆亭台，多至百方，夸多斗靡，是故印章莫盛于今日，亦莫滥觞于今日耳。"《雨楼题跋》卷上，明刊本。

余少年游戏此道，偕吾友文休竞相模仿，往往相对，酒阑茶罢，刀笔之声，扎扎^①不已。或得意叫啸，互相标目，前无古人。今渐老，追忆往事，已如隔世矣。

<div align="right">——明·李流芳《题汪杲叔印谱》</div>

凡物之凸起者，谓之牡^②，谓之阳；凹陷者，谓之牝^③，谓之阴。此一定不易之词也，盖大至山谷，小至器用皆然。惟今之言印章者，则以凹陷者为阳文，凸起者为阴文。盖古来之传说固然求其说而不得，则曰以其虚也故称阳，以其实也故称阴，不知此瞀说^④也。凡后人之印章以印纸，凸起处其印文亦凸，凹陷处其印文亦凹。古人之印章以印泥，故凸起处其文反凹，而凹陷处其印文反凸。所谓阳文，正谓印之泥而其文凸也；所谓阴文，正谓印之泥而其文凹也。盖从其所印言之，非从其所刻言之也。不察古今之异而妄为影似之解，其疑误后学深矣。

<div align="right">——明·顾大韶《炳烛斋随笔》</div>

而印章尤切身之影事，所籍以行远垂不朽者。

<div align="right">——明·范凤翼《题潘建侯印章册子》</div>

在物件上用印盖章是大家都知道的，在这里也很普遍。不仅信件上要盖章加封，而且私人字画和诗词以及很多别的东西上也都加盖印章。这类印章上面只刻姓名，没有别的。然而，作家就

① "扎扎"，象声词。

② "牡"，雄性的鸟或兽，与"牝"相对。

③ "牝"，雌性的鸟或兽，与"牡"相对。

④ "瞀说"，胡说。亦指不明事理的言论。

不限于一颗印章，而是有很多颗，刻着他们的学位和头衔，毫不在意地盖在作品开始和结尾的地方。这种习俗的结果便是上层作家的书桌上都摆着一个小柜，里面装满了刻有各种头衔和名字的印章，因为中国人通例称呼起来都不止一个名字。这些印章并不是盖在蜡或任何类似的东西上，而是要沾一种红色的物质。这种印章照例是用相当贵重的材料制成，例如稀有木料、大理石、象牙、黄铜、水晶或红珊瑚，或别的次等的宝石。很多熟练工匠从事刻制印章，他们被尊为艺术家而不是手艺人，因为印章上刻的都是已不通用的古体字，而凡是表现懂得古物的人总是受到非常尊敬的。

<div align="right">——明·【意】利玛窦（Matteo Ricci）《利玛窦中国札记》[1]</div>

古印良可重矣，可以考前朝之官制、窥古字之精微，岂如珍奇玩好而涉丧志之讥哉！

<div align="right">——清·朱象贤《印典·原始》</div>

明仁宗赐蹇义、夏原吉、杨士奇、黄淮、杨荣、金幼孜印记， 图上编 3-7
其文俱"绳愆纠缪"；蹇义又有"蹇忠贞"、杨士奇又有"杨贞一"之印。宣宗赐蹇义曰"忠厚宽弘"、夏元吉曰"含弘贞静"、杨士奇曰"清方贞一"、杨荣曰"方直刚正"、胡濙曰"清和恭靖"又"文恭世家"、吴中曰"和敏详达"各印记。景帝赐胡濙曰"忠良惟笃"、王文曰"忠诚匪懈"、衍圣公孔弘绪曰"谨礼

① 利玛窦（Matteo Ricci, 1552—1610），字西泰，意大利天主教耶稣会传教士，学者。万历七年被派往中国传教，万历三十八年，在北京逝世，在中国传教 28 年。本则印论从西方视角看中国印章，具有重要参考价值。

崇德"各印记。世宗赐杨一清曰"耆德忠正"又"绳愆纠违"、张孚敬曰"忠良贞一"又"绳愆弼违",又别记"永嘉张茂恭"、桂萼曰"忠诚静慎"又"绳愆匡违"、李时曰"忠敏安慎"、费宏曰"旧辅元臣"、夏言曰"学博才优"、顾鼎臣曰"经纬首选、翟銮曰"清谨学士"又"绳愆辅德"、方献夫曰"忠诚直谅"、严嵩曰"忠勤敏达"、仇銮曰"翔卿"各印记。其时,郭勋亦有赐印,文字未详。万历间,以少师张居正乞归葬,范银为图书赐之,俾驰传密封言事,文曰"帝赉忠良"。嘉靖间,顾鼎臣居守,用牙刻"关防"赐之。

<div align="right">——清·朱象贤《印典》"赉予·赐大臣印记"</div>

古人嗜一物,必思所以用是物者,官印以纪爵位,尚已。私印岂仅纪姓名而已乎?盖将以鉴定图籍书画,与跋尾并重,使千载下有所考,而传示来兹也。

<div align="right">——清·厉鹗《飞鸿堂印谱三集序》</div>

夫印章与篆籀相为表里者也,而印章较明著。盖言篆籀而印章不见,言印章而篆籀毕见。字进乎古,用适乎今。嗟乎,印章之行于世,即篆籀之行于世。

<div align="right">——清·程瑶田《秋室印粹序》</div>

六书之道微矣,其用于今日者,无过刻印,刻印犹近古乎。近时通儒多谈《说文》,然《说文》者仅小篆之文,于古未必尽合。刻印虽多在秦、汉,而其体不拘一格,仓、籀遗意或有存焉。且古文之可贵者,不徒字形足资考证而已,其笔势之向背屈曲,

皆含古意，使人深玩之而如对古人之威仪，闻古人之謦欬^①，羹墙^②如见，将在斯矣。

<div align="right">——清·王文治《铜鼓书堂藏印谱序》</div>

朱必信曰：古来止有名印、字印，名字之外，别有图画书籍间所用印，名为图书记者，始于赵宋。金天会十三年，得有宋"内府图书之印"，此即"图书"之始，而非古法也。至于称名印概为"图书"者，乃世俗相承，宋人之误也。

<div align="right">——清·朱必信论印，桂馥《续三十五举》</div>

昔扬子云谓"雕虫小技，壮夫不为"，亦谓词赋之纤巧者，而非所论于篆籀也。夫篆籀者，上接秦汉之遗，探理窟^③，发义蕴，益人神智，移我性情，是岂浅鲜者所能学步欤？

<div align="right">——清·潘奕隽《问奇亭印谱序》</div>

观其用心处，实欲功斯世。

<div align="right">——清·黄景仁《题可堂印谱》（节录）</div>

私印则俗所称图书，盖以识图书、通笔札，其用与官印埒^④，其体则以《说文》为本，《说文》所载古籀亦间采入。

① "謦欬"，谈笑。
② "羹墙"，《后汉书·李固传》："昔尧殂之后，舜仰慕三年，坐则见尧于墙，食则睹尧于羹。"后以"羹墙"为追念前辈或仰慕圣贤的意思。
③ "理窟"，义理的渊薮。
④ "埒"，等同，并立，相比。

——清·唐仲冕《车子让印谱序》

余尝谓经史之文，岁久漫漶，惟赖金石以证其踳[1]伪，是金石当为经史重也。顾津津辨点画，别款识，则术艺之末流矣。虽然，由粗而会其精，由迹而进于神，印章非金石之一端乎？

——清·法式善《学古印谱序》

自秦汉以还，始有印章。印章者，金石之津逮，而籀史之轶艺也。不识金石，不足与言篆隶；不习篆隶，不足与言印章。一技之微，循其流必溯其源，亦有未易轻言者。

——清·赵秉冲《学古斋印谱序》

厉太鸿[2]有言曰："岂惟篆学之古拙足取哉。"亦曰："善恶之名，范金[3]附之不朽，为荣为辱，劝戒是寓。"亮哉是言也。

——清·冯桂芬《两京印录序》

颛民近欲学刻印，余谓此秦书八体之一，谓之摹印，古人小学之一端也。古摹印既有师法，故文字精雅。为物虽小，而可与鼎彝碑版同珍，后人为之不能及也。

——清·陈澧《摹印述》

① "踳"，同"舛"。
② "厉太鸿"，指厉鹗，厉鹗（1692—1752），字太鸿，又字雄飞，号樊榭、南湖花隐等，钱塘（今浙江杭州）人，清代著名诗人、学者。
③ "范金"，以模浇铸金属。

夫印之为物小，而其用至广。可以辨玺检官私之制，可以窥篆籀形声之变，可以考姓氏名字之异同，可以证地名、官名之沿革，可以补经学、史学之支流。非徒适性情、娱观览，供一时之玩好而已焉。

<div align="right">——清·袁宝璜《瞻麓斋古印征序》</div>

故秦八体既垂令甲①，两汉学僮②犹相传习，世代绵远，旧文亡佚。八体署书、殳书之等，今遂不复见，唯摹印、缪篆借此印及秦玺存其辜较③，固足珍尔。

<div align="right">——清·孙诒让《记汉赵婕伃印缪篆》</div>

予二十年前，见潍县陈氏所藏秦瓦量④，载始皇廿六年诏四十言于量之四周，以模范印于陶土之上，凡二十行，行二字。细审之，实四字为一范，合十范而成文，于是恍然知活版⑤之滥觞⑥，实始于祖龙⑦之世。其与后世活版异者，后世以一字为一范，此则以四字为一范耳。前人谓活版始于宋之毕昇⑧，尚未溯其朔也。嗣于合肥张氏许见秦州所出秦公敦⑨，则每字为一范，竟与后世活版同。益知活版术，东周时已有之，更先于祖龙。今又知

① "令甲"，第一道诏令，法令的第一篇。后用为法令的通称。
② "学僮"，学童。
③ "辜较"，大略，大概。
④ "量"，量器，计算物体容积的器具，如斗斛一类的容器。
⑤ "活版"，用活字排成的印版。
⑥ "滥觞"，浮起酒杯。喻事情的开始。
⑦ "祖龙"，指秦始皇。
⑧ 毕昇（972—1051），北宋发明家，活字印刷术的发明者。
⑨ "敦"，古代盛黍稷的器具。

古玺印之制，与秦敦、秦量正同，谓印刷术肇于玺印，可也。许祭酒[1]言："上古结绳而治，后世圣人易之以书契。"盖书契之用，广于结绳也。然后世庶业其繁，人事之交际，一一以书契征信，则劳亦甚矣，故玺印兴焉。有玺印，则但须钤印，省不律之劳，至无量数，犹后世书籍之有雕印，可省无量数之传写也。古玺印传世甚多，当时为用之广，可知也。彼秦敦、秦量之范，谓为由玺印所推演，可也。古人之活版，或一字，或数字，集合成文，犹有排比之劳也；后世乃于一版雕数百言，则后世之雕版，又由活字而推演之者也。而上溯其源，不得不以玺印为先河矣。

——清·罗振玉《徐氏古玺印谱序》

图上编 3-8　　古封泥于金石学诸品中最晚出，无专书纪录之。玉以为此物有数益焉：可考见古代官制，以补史乘[2]之佚，一也；可考证古文字，有裨六书，二也；刻画精善，可考见古艺术，三也。

——清·罗振玉《郑厂所藏封泥序》

　　近岁古官私玺与古陶文字并出，考其篆法，籀文居多，尤足补钟鼎文所未备。此皆古人精神所未寄，手迹如新。倘有好学深思之士，据玺印之遗文，寻制字之精意，缺者补之，讹者正之，千余年来相沿之误，一旦复还洨长[3]之旧，斯诚许氏之功臣，不

① "许祭酒"，指东汉文字学家许慎。

② "史乘"，《孟子·离娄下》："晋之《乘》、楚之《梼杌》、鲁之《春秋》，一也。"《乘》《梼杌》《春秋》本为三国之史籍名，后因泛称史书为"史乘"。

③ "洨长"，许慎为郡公曹，举孝廉，再迁除洨长。后"洨长"为许慎的代称。

巧之盛事矣！

——清·孙文楷《稽庵古印笺题记》

　　夫印之为物小，而所关甚巨。周室班爵禄，籍已去而难详；汉表纪公卿，文虽存而从略。今玺印流传渐广，考证攸资。"司禄""司工"，犹沿周礼；"厩将""皁将"，均系秦官。"马丞"补军政之遗，"仓库"征半通①之制，此官印可贵，为其有裨②史学也。私印所以纪姓名，视官印有间矣。顾名字相配，足为解经训诂之资；氏族罕传，或出姓苑诸书之外。既有益于穷经，亦旁通乎谱系，况平津③玉印犹在人间，疏广④私符得从故里，抚桑梓⑤而念先贤，未始非抗希⑥之一助也。

——清·孙文楷《稽庵古印笺自序》

　　窃谓封泥之物，与古玺相表里，而官印之种类，较古玺印为尤夥⑦，其足以考正古代官制、地理者，为用至大。……若夫书迹之妙，冶铸之精，千里之润，施及艺苑，则又此书之余事，而

图上编 3-9

① "半通"，即半印。古代下级官吏所用。

② "裨"，增添，补助。

③ "平津"，古地名。汉时为平津邑，武帝封丞相公孙弘为平津侯，即此。后多用为典，亦以泛指丞相等高级官僚。

④ "疏广"，疏广（？—前45），西汉人，字仲翁，东海兰陵（今山东省枣庄市峄城区）人。宣帝时任太子太傅。

⑤ "桑梓"，古代常在家屋旁栽种桑树和梓树。又说家乡的桑树和梓树是父母种的，要对它表示敬意。后人用"桑梓"比喻故乡。

⑥ "抗希"，抗心希古。出自三国魏嵇康《幽愤》。意思是使自己志节高尚，以古代的贤人为榜样。

⑦ "夥"，盛，多。

无待赘言者也。

——清·王国维《齐鲁封泥集成序》

缪篆官私印资于考史，奇字大小玺兼以证经。

——清·黄宾虹《古印概论》

道与艺，亘古并重。书列于六艺，由来已旧。后世纸笔时代，论书者首重用笔，则古人刀册时代，如其论书，必首重刀法。可知《史记》述萧何，一曰有文无害，再曰何为刀笔吏，在何烂然相某当其少贱，多能鄙事，未足重何，特何之为史，艺事甚工，作书长于操刀，可以证知刻印者。刀，书之附庸，犹残存于纸笔时代之艺术也。秦汉印虽多铸，而名贵之品，或者必出于奏刀方显工力，亦有可推。盖当时印之多数出于刀刻，未尝无实证。即如史叙项羽出纳之吝有云：印刓①，忍不能予。则秦汉之际印多由刓，亦已彰彰。是则论印而重刀法，与论书而重用笔同一，书艺必由之途径，元明以来刀与石遇，大显刀法之神通，印术遂复古而跃登于大雅之堂。

——近代·吴敬恒《刻印概论序》

印之用，本以昭信。今人更借印以研究古文，赖印以考证史事。至目为美术品，收藏家所蓄古今印章，辄以盈千累万计。又名书画家所用，恒求精到之作。有以一人之姓名、字号、里居、馆阁、纪年及吉词、隽语等，分刻合刻，大小方圆不一，多者过百、少者亦过十，均于书画时随意取用。

——近代·黄高年《治印管见录》

① "刓"，刻。

用心出手，并追汉制，神与古会，盖粹然艺术之正宗。尝闻艺术由来，在于致用；草昧之世，大朴不雕，以给事为足；已而渐见藻饰，然犹神情浑穆，函无尽之意；后世日有迁流，仍不能出其封域。故欧土言图绘、雕刻者，必溯希腊，凡玉物之浮雕，土缶之彩绘，不以沉埋掩其辉光，以校后之名世著作，且隐然为之先导。饰文字为观美，虽华夏所独，而其理极通于绘事；是知以汉法刻印，允为不易之程，夫岂逞高心，以为眇论^①哉。

<div align="right">——近代·鲁迅《蜕龛印存序》（代）</div>

　　人有难之者曰："文字随时代而应用，一切文字皆当用现代的。何以刻印不用现代通行文字，而用已经废止之篆书？"此事从来尚少有人怀疑，但理由亦不难解答，盖印既是用为凭信之物，自应防人作伪。凡人之签名画押，无论古今中外，皆各有其一定形式，他人几乎难以辨认，印之所以利用废止之篆文，其用意亦同于签押。故自汉至于现代，不论官印私印，皆沿用篆文而不改。其意盖正欲利用其不现代化，除用者自身外，莫能辨其真伪也。

<div align="right">——近代·马衡《谈刻印》</div>

　　官号地名见于印章者，不若见于封泥者之多。盖传世印章，半皆军中之官。而封泥则中外官职皆有之，顾独少武职。宋沈括谓："古之佩章，罢免迁死，皆上印绶，得以印绶葬者极稀。土中所得，多是殁于行阵者。"（《梦溪笔谈》十九）斯言颇得其实。故考古之官制地理者，宜取资于印章。而封泥上之印文，其裨益实较印章为尤多焉。

<div align="right">——近代·马衡《中国金石学概要》（上）</div>

① "眇论"，精妙的言论。

封泥之名，始见于《续汉书·百官志》，掌于少府[1]官属之守宫令。盖古用简牍，封以玺印，非泥不可。后世易之以纸帛，泥不适用，乃改用朱印。相沿既久，几不知朱印之前尚有封泥之事。《后汉书·隗嚣传》：王元说嚣，请以一丸泥，东封函谷关。自来注家，多不为之注释，读者亦只知为易之之词，遂亦不求甚解。盖"一丸泥"者，封书之具，元意封函谷易如封书，故以一丸泥相拟耳。此殆汉时习用语，而今转晦也。清道光初，此物始稍稍出土，吴式芬、陈介祺著《封泥考略》，乃以之介绍于世。然仅考其印文，未及其封书之制也。光绪末，木简出于西陲，王静安据以著《简牍检署考》，而后古简牍之制，检署之法，始得大明。

——近代·马衡《封泥存真序》

印之或称章，犹后世之称图书也。卫宏《汉旧仪》谓：丞相、大将军、御史大夫、匈奴单于、二千石，印文皆曰"章"。又曰：其断狱者印为章也。瞿中溶《集古官印考证》则谓：有风宪兵权之任者，印得称章。不以为尊卑贵贱之别。窃以为两说皆近之，而未能尽也。盖"章"者，章奏也，能上章言事者始得用之。古之奏章皆有检，所以书署也。印即封于检上。《释名》释"书契"云：检，禁也。禁闭诸物，使不得开露也。其印文及书署之文当联署读之。……意者施之章奏谓之章，亦犹后世施之图书即谓之图书欤？

——近代·马衡《刻印概论序》

[1] "少府"，为皇室管理财货和生活事务的职能机构。

鉴藏书画，例有署证与印验。传世晋唐名迹，常有梁、隋、唐人押署①，唐、宋以来公私印记，或于本幅，或于后纸，或于骑缝。后纸大可展舒，印押题咏，有助稽考。若本幅印押，少数犹可，多则污损原迹。米元章《书史》云："印文须细，圈细与文等。近三馆秘阁之印，文虽细，圈乃粗如半指，亦印损书画也。"粗圈犹惧印损，何况累累盈幅，几无留隙。清宫旧藏前代法物，经弘历之手，乱题乱印，殃及笺缣，使人展卷痛心。鉴藏之家所宜引为戒慎者也。

——沙孟海《沙村印话》

有文字然后有书契，有书契然后有符节。先王所以宣诰命而治臣民，昭信用而杜奸伪者也。周制门关用符节，货贿用玺节，尊卑共之。玺即印也，文书之用印章为信者，谓之玺书。世衰道微，饰伪萌生。虽有扎券之文，不足为证。即私人书牍往还，亦以印为信，故印之用途日广。

——方介堪《论印学之源流及派别》

夫以六国、秦汉钵印，文字古朴，本出天成，既无派别门户之分，又无朱白、铁线、游丝之别，惟期适于用耳。后世派别之分，实关于文献不修之故也。若论治印家与收藏家及考古家，其旨意又各不相同，治印者研求篆、章、刀法，摹拟铜、玉、封泥，出入秦、汉、魏、晋，以为技能。至于文字历史之学，鲜有考者。收藏家之辑印谱，尽其所藏，选成一集，粗分部次，尝以六国古钵与元明花押，杂厕一处，无目录、统系、纲纪之分，惟知保存

———————————
① "押署"，签名，画押。

国粹，好其古色而已。考古者如吴清卿、陈簠斋、王静安为最精确，惟古钵印章，散于各谱极多，且常有出土，不能尽海内所有，聚于一处，分其部居，成其统系，而后穷究经史之阙也。自是厥后，考古者不事篆刻，篆刻者不事收藏，收藏者不事考古。理同而道异，习其所好，以名于时，何其浅乎？

<div align="right">——方介堪《论印学之源流及派别》</div>

考西域诸民族及蒙古人风俗，莫不爱用图章。大概铸铁为之，间亦用铜，光泽可爱，圆者居多。上刻番字，一文纠结如虫篆。钮形似如意头，雕刻甚精致。凡奏记书札封口处钤用之。其印色似蔗糖和朱砂配成，贮以小匣，悬之腰间，如杂佩然。用时以手指拭津唾，蘸涂图章之上，鲜明胜朱漆，经久不变，且无油晕。

<div align="right">——罗福颐《西域古印》</div>

一方面，凡有钤记的物品，表示一种"所有权"，即使是"闲章"，也表示"我"与这件"物品"的一种"关系"；另一方面，"印章"本身也有了一种独立的艺术价值，的确在一定范围内"象征"着"我"与"世界"的关系。"我""存在"在"这个世界中"，"这"是"我的""印记"。

<div align="right">——叶秀山《书法美学引论》</div>

四、理法

———————

　　理法，指的是篆刻创作的规律与法则，其内涵包蕴实广。它指引着创作者酝酿、准备、实践的全过程。篆刻的理法，是创作原理与方法的统摄，属于"形而上"的层面，高于具体的技法操作。石涛论画有言："理尽法无尽，法尽理生矣。"它来源于篆刻创作，是对篆刻创作现象与实践活动的总结，并对篆刻创作进行思考、总结、提炼、升华。这种思维是篆刻创作理论的核心，属于"理"甚或是"道"的层面，而"道"与"理"统领着"技"与"法"。

　　与具体而微的技法相比，印论中对于篆刻思想、观念，或者说对理法的讨论，其实是至为重要的部分。道通则理通，理通则法通，法通则技通。理与法，作为沟通道与技的承启环节，是最容易使创作者获得思想共鸣与实践印证的部分。明代吴应箕云"彼古人天镂神划，自有不易者在，而今反以用意失之，故知技也而进乎道，则能精其理者为深远矣"（《书筵弟篆刻图后》）。实已精确地揭示出道、理、法（用意）、技的关系。邹迪光在肯定"印章虽小道乎而有法"的同时，又辩证地认为"有不法之法而

印始神"（《赠新安洪生序》），深具思辨性。徐上达更在《印法参同》中以富有禅机的方式开宗明义："有法者，有法法者。法之焉法者非，将法法者亦非，非则法何贵存；法之为法者是，将法法者亦是，是则法何可无？……我恶知印，冥搜于法；我恶知法，默会以印。"

清代以后，受到实证主义学风的影响，对理法的探讨更加深入而丰富。丁敬提出"以古为干，以法为根，以心为造，以理为程"深中肯綮，几为篆刻创作的不刊之论。他提出的"思离群"（《论印绝句》）创作思想，更予以后世印人莫大启迪。后来产生的"印从书出""印外求印"等理论方法，无不从之孳生而出。

晚清以来，以吴昌硕、齐白石为代表的篆刻家，大胆地破除陈腐的篆刻技法论，自立"我法"。吴昌硕"古人为宾我为主""削觚""自我作古"（《刻印》），正为"法自我立"的艺术精神的体现。后继者齐白石更进一步，大胆提出"不为摹、作、削三字所害"（《印说》），踏入"与世相违我辈能"（《题某生印存》）的创作道路中。这昭示着高远的艺术视野一旦建立，对于篆刻"古法"中的条条框框也一律跳出，而进入乘兴而为、冥搜万象、信刀所至、游刃从容的自由创作之境。

然此事政^①未可以小伎目，视昔所业尤难焉。难有三：识字，一也；善书，二也；工于用刀，三也。

<div align="right">——元·吴澄《赠柳士有序》</div>

余谓梁生斯技，融心于法不逸，其心于法之外；融法于心不泥，其心于法之中。用之于不即不离，妙在乎有意无意。

<div align="right">——明·祝世禄《梁千秋印隽序》</div>

印章虽小道乎而有法。袭古篆籀，搦管^②鼓刀，纵横有致，其法也，法在而印始精。乃管非管，刀非刀，袭古而非袭古，有不法之法而印始神。

<div align="right">——明·邹迪光《赠新安洪生序》</div>

神欲其藏，而忌于暗；锋欲其显，而忌于露；形贵有向背，有势力；脉贵有起伏，有承应。一画之势，可担千钧；一点之神，可壮全体。泥古者患其牵合，任巧者患其纤丽。

<div align="right">——明·程远《印旨》</div>

世人才学书，即闻秦镌汉篆之古。然丰碑广额，展动犹易，乃以方寸之石从横成风，作者殊不可得。吾近见之尔宣，尔宣博古深思，肖形而变，秀颖迈俗，世之哲士亦难与论刘、项矣。又闻尔宣少读书不屑，志为侠，报仇成名，而晚乃降心此技。此真床头捉刀人也。

<div align="right">——明·黄汝亨《苏氏印略跋》</div>

① "政"，同"正"。
② "搦管"，握笔，执笔。

近之作者，靡不留心于法古，盖缘未得其尤。譬若弈棋，赤子戏著，黑白对局，以子尽为局终。不解者，谓为能之，是但知入手之易，而不知诣极之难，以意相揣也。印章亦然。嗟嗟！盛莫盛于斯时，而敝亦莫敝于斯时也。

<div align="right">——明·甘旸《甘氏印集自序》</div>

镌古篆如作古诗，形似易工，神理难液。政使笔慧刀瘢，两两俱化为佳。

<div align="right">——明·黄汝亨《题许士衡篆册》</div>

有佳兴，然后有佳篆；有佳篆，然后有佳刻。佳于致者，有字中之情；佳于情者，有字外之致。势斜反直，体疏反密，动吾天机，而莫知所以然。

<div align="right">——明·周应愿《印说》"兴到"</div>

故使兴到，即信手落笔，俄顷成文，漂鸾泊凤，种种天真；使兴不到，即刻意雕琢，终日临摹，斗鹤矜虫，层层魔障。

<div align="right">——明·周应愿《印说》"兴到"</div>

故夫琴有不弹，印有不刻，其揆^①一也。篆不配不刻，器不利不刻，兴不到不刻，力不馀不刻，与俗子不刻，不是识者不刻，强之不刻，求之不专不刻，取义不佳者不刻，非明窗净几不刻。

① "揆"，道理，准则。

<div align="right">四、理法　**83**</div>

有不刻而后刻之，无不精也；有不弹而后弹之，无不谐也①。

——明·周应愿《印说》"游艺"

　　然泥法则无生气，离法则失矩矱。以有意则不神，无意则又不能研精。惟不即不离、有意无意之间，而能事毕矣。

——明·王野《鸿栖馆印选序》

　　方余弱冠时，文休②、长蘅③与余朝夕，开卷之外，颇以篆刻自娱。长蘅不择石，不利刀，不配字画，信手勒成，天机独妙。文休悉反是，而其位置之精，神骨之奇，长蘅谢弗及也。两君不时作，或食顷可得十余。喜怒醉醒，阴晴寒暑，无非印也。每三人相对，尊酒在左，印床在右，遇所赏，连举数大白，绝叫不已。见者无不以为痴，而三人自若也。戊戌以后，三人为世故所驱，

图上编 4-1

① 陈錬《印说》对此说有所继承阐发。又吴浔源《薲丝龛印学觚言》："琴有不弹，棋有不围，而印亦有不刻。心手乖违不刻，气机阻滞不刻，石质浮粗不刻，刀铁薄削不刻，时地欠宜不刻，此之谓五不刻。夫印既有所不刻，而刻尤有所不可。俗式滥觞不可，省加破格不可，轻遽下笔不可，懒散苟完不可，应酬伤雅不可，此之谓五不可。"
② "文休"，指归昌世。归昌世（1573—1644），字文休，号假庵，昆山人，移居常熟。明末诗人、书画家、篆刻家，散文大家归有光嫡孙，归庄之父。诗文得家法，与王志坚、李流芳时称三才子。
③ "长蘅"，指李流芳。李流芳（1575—1629），字长蘅，一字茂宰，号檀园、香海、古怀堂、沧庵，晚号慎娱居士、六浮道人，南直隶徽州歙县（今安徽歙县）人，侨居嘉定（今上海嘉定区），明代诗人、书画家。

俯首干时，此乐付之黄公酒垆①久矣！夫人无所僻则已，有所僻，则将挟之与俱，虽三公之贵，不我易也。

<div align="right">——明·王志坚《承清馆印谱跋》</div>

或曰，灯光、鱼冻固妙矣，而金玉银铜更自可爱，今足下独刻石，馀一切罢去，何耶？余曰：金玉之类用力多而难成，石则用力少而易就，则印已成而兴无穷，余亦聊寄其兴焉耳，岂真作印工耶！昔王子猷雪中访戴，及门即止；对竹终日啸咏，无有已时。均一子猷，而其兴有难易者，何也？以戴公道路跋涉，而竹则举目便是故耳。

<div align="right">——明·沈野《印谈》</div>

印有咄嗟②可办者，亦有弥日始成者。迟速不同，贵乎均美。予尝对几案默坐三四日得一印，人以为诳，信乎钟期③不易遇也。

<div align="right">——明·沈野《印谈》</div>

奇不欲怪，委曲不欲忸怩④，古拙不欲做作。余尝刻印，逼古如出之土中几欲糜散者，乃得之一刀而成，初不做作，稍做作便不复尔。

<div align="right">——明·沈野《印谈》</div>

① "黄公酒垆"，魏晋时王戎与阮籍、嵇康等竹林七贤会饮之处，意思是比喻人见景物，而哀伤旧友。
② "咄嗟"，霎时。
③ "钟期"，即钟子期。比喻知音者。
④ "忸怩"，踌躇，犹豫。

大印难于小印，大印之细文者尤难，字多者难，太少者尤难，全在力量。

——明·沈野《印谈》

细文劲易，满白劲难。满白之劲，不但剞劂，恐识者亦不易得也，妙在形骸之外。

——明·沈野《印谈》

然而有不可强者，机也。情神不畅则机不满，兴致不高则机不动，胆力不壮则机不远，此皆不可猝办，甚矣，"养"之一字为要也。不得其时，则累月而不就；不遇其人，虽藏器而不悔。而耳之、目之、饮之、食之，无非是者，此所谓养机之诀。有不鸣，鸣必惊人，有不飞，飞必冲天者也。

图上编4-2

——明·杨士修《印母》

刀笔在手，观则在心，手器或废，心乃亡存，以是因缘，名为五观：曰情、曰兴、曰格、曰重、曰雅。

情：情者，对貌而言也。所谓神也，非印有神，神在人也。人无神，则印亦无神。所谓人无神者，其气奄奄，其手龙钟，无饱满充足之意。譬如欲睡而谈，既呕而饮，焉有精彩？若神旺者，自然十指如翼，一笔而生息全胎，断裂而光芒飞动。

兴：兴之为物也无形，其勃发也莫御，兴不高则百务俱不能快意。印之发兴高者，时或宾朋浓话，倏尔①成章，半夜梦回，跃起落笔，忽然偶然，而不知其然，即规矩未违。譬如渔歌樵唱，

① "倏尔"，迅疾的样子，形容时间短暂。

虽罕节奏，而神情畅满，不失为上乘之物。

重：重，不轻试也。张南本①善画火，然画八明王，瞑目沉思七日七夜；蔡邕入嵩山学书，得素书于石室，读诵三年才敢落笔。古今艺家如此类者不可枚举，予谓于印亦然。

——明·杨士修《印母》"五观"

工夫或有所未到，则篆刻必有所未精，此何嫌"十日画一水，五日画一石"②也。须是凝神定志，精益求精，篆刻既成，印越纸上，一番一吹求，一疵一针灸，历试数十，不可但已，将目睐③毫末，心算无垠，尽美且尽善矣。毋曰篆刻几何，工力安用，乃卤莽灭裂④，草草完事。

——明·徐上达《印法参同》"摹古类"

刻印难于大，不难于小。难于白，不难于朱。小与朱，群丑可掩，大与白，微疵毕露。

——明·徐上达《印法参同》"刀法类"

有法者，有法法者。法之焉法者非，将法法者亦非，非则法何贵；法之为法者是，将法法者亦是，是则法何可无。故规者圆之法，规一设而天下不能过为圆；矩者方之法，矩一设而天下不能加为方。岂其方圆之必期于规与矩，而规与矩实出

① 张南本，唐益州人，僖宗中和年寓居蜀城。工画佛像人物及龙王神鬼，尤喜画火，千姿百态，曲尽其妙，时称大手笔。

② 句出唐杜甫《戏题王宰画山水图歌》。

③ "睐"，斜着眼看，看。

④ "卤莽灭裂"，卤莽：粗鲁。灭裂：草率。形容做事草率粗鲁。

自方圆之极也，方圆复何能外规矩哉。知方圆之法自规矩定，又知规矩之为法从方圆生，斯知我印法矣。我恶知印，冥搜于法；我恶知法，默会以印。初何有独智之可自为法也，亦因法知法，知法乃法尔。脱自为法，方门张户设，人各一家，法安所法。惟不其然，则得方之妙为方矩，得圆之妙为圆规，得印之妙为印法。

<div align="right">——明·徐上达《印法参同自序前》</div>

空处立得马，密处不容针；最忌笔画匀停，尤嫌棱角峭厉。图上编 4-3
错综中齐整，飞动里庄严；壮健如铁枪铁棒，流丽似活龙活蛇。字字相亲，笔笔顾盼；秦文游丝袅娜，汉篆玉箸端庄。烂铜有烂有锈，急就有正有斜；龙章缪篆，屈曲盘旋，汉印朱文，平方正直。官印略而私印工，备成体制；篆法古而章法奇，心须有本。肥文贵在骨胜，小篆贵在得体；有骨自然高妙，无征便觉憎人。

<div align="right">——明·潘茂弘《印章法》</div>

增省务从古法，巧妙非由自才；落墨勿令轻易，行刀切莫矜持；多见自然悟入，操久渐得安闲。

<div align="right">——明·潘茂弘《印章法》</div>

盖代有升降，作有真赝，字有异同，格有正变，体有雅俗，用有工拙，欲使作者心腕昭然，于沿习讹舛之后，要以还之古初。

然而时趋新异，芰①、痂②之嗜不同，而以汉代衣冠，褫③胡元非服④，不亦僻哉！

<div align="right">——明·朱简《印品自序》</div>

天授巧手，益以灵心，研究字法，摹画古印，时出新意，匪夷所思。

<div align="right">——明·郑圭《吴午叔〈印可〉小引》</div>

彼古人天镂神划自有不易者在，而今反以用意失之，故知技也而进乎道，则能精其理者为深远矣。

<div align="right">——明·吴应箕《楼山堂集》</div>

印章之所以然者，落墨、运刀皆有法也。落墨之法，用篆各分一家，理无错综，那⑤移增减，自出天然。嗣后，则合刀法之所成文也。运刀之法，必师秦汉。秦汉有铸印、有凿印，其法不一。今之时，髣髴其情，昭明其象，而法悉在其中也。或有以破碎为古，作鱼尾钩齿之痕，而日不板，竟无所考。

<div align="right">——明·吴山《六顺堂印赏自序》</div>

① "芰"，《国语·楚语上》："屈到嗜芰。"韦昭注："芰，菱（菱）也。"《韩非子·难四》："屈到嗜芰，文王嗜菖蒲菹，非正味也，而二贤尚之，所味不必美。"后用以喻指爱好不值得的东西。

② "痂"，疮口结的硬壳。《南史·刘穆之传》："邕性嗜食疮痂，以为味似鳆鱼。"原指爱吃疮痂的癖性，后形容怪癖的嗜好。

③ "褫"，剥夺。

④ "非服"，谓非分取得的官爵、职位。

⑤ "那"，同"挪"。

印虽小技，道合神明。盖文以辩体为先，体正而章法所以不紊；刻以落墨为式，墨定而刀法所以无讹。……意不必师古，而匠心所出，能存其古。法不必反古，而大成之集，能为其古。古法、古意不泯，而天下信之矣。真赏者，契于艺表；玄赏者，会于象先。

<div align="right">——明·李维桢《六顺堂印赏序》</div>

图章虽用篆，而繁简之宜于增减，短长之宜于配合，巨细广 图上编 4-4
狭之宜于适均。不有慧心，焉能独出手眼，自为化裁。且以笔易以刀，难挟如锥之具，而试之至坚，心手有不能自便者，欲其字理藏奇，画间取决，不綦难之难哉！

<div align="right">——清·黄宗羲《长啸斋摹古小技序》</div>

凡事苟为至理所寓，皆学士所宜究心。籀书居六艺，而篆备六书，其寓至理而宜究心，岂与众技等哉。

<div align="right">——清·程邃"钟情正在我辈"边款</div>

曰从知字学，故能作篆；知篆书，故能作印。若此册中大者、小者、阴者、阳者、疏者、密者、斜者、整者、细文者、满白者、字夥者、字俭者、或乍满乍阙、或让左让右、或齐首敛足、或齐足敛首、或上下俱空，而且为法有增有损、有合有离、有衡有反、有代有复，法法具备。要具章法、字法于胸，而后古之章法、字法随我得宜。进此则有刀法，意在笔先，亦在笔后。蒙庄云：每至于族，必有游刃之地，神矣，莫可名言。呜乎！使转二字，印之绛雪玄霜[1]，成则后天而老，倘不能转，则神明必不能现。总

————————
[1] "绛雪玄霜"，神话中的一种仙丹、仙药。

之出自天然，非关人力，曰从可谓善矣。

<div align="right">——清·吴奇《书胡曰从印存后》</div>

图上编 4-5　　大圜内，伏羲[①]说。印方填，同而别。介[②]如石，方寸铁。安名字，裕不设。篆秩秩，手切切。无首尾，随巧拙。赤日光，露雪霜。当其初，历然墨。实藏虚，泯白黑。问何人，卦之德。此藏轩[③]，两间塞。琢磨毕，平四克。善藏刀，养其直。时屈伸，恒自得。传古今，识之墨。

<div align="right">——清·方以智《图章铭》</div>

故尝略近今而裁伪体，惟以秦汉为师，非以秦汉为金科玉律也，师其变动不拘已耳。

<div align="right">——清·周亮工《印人传》"与黄济叔论印章书"</div>

倪鸿宝太史尝诮今之为时艺者，先架骸结肢，而后召其情。予谓今之为印章者亦然，日变日工，然其情亡久矣。

<div align="right">——清·周亮工《印人传》"书吴尊生印谱前"</div>

夫镌篆岂小技乎？其中有书法、有章法、有刀法，三者不可不讲也。所谓书法者，古人作字，不外六书，失之毫厘，谬以千里。

① "伏羲"，我国古代传说中的人物。古帝，即太昊。《白虎通考》："三皇者，何谓也？伏羲、神农、燧人也。"

② "介"，耿直。

③ "此藏轩"，方以智室名。此藏，"以此洗心，退藏于密"的略语，谓圣人用《周易》洗濯净化其心灵，退而隐密，深藏其功。

若不深加考据，妄以己意凑泊①，非书法矣。章法者，点画之间，自有向背，一字有一字之法，几字有几字之法，方圆不同，修短各异，照应收放，悉有原本。微有牵率强合之病，非章法矣。至于刀法，非燕尾锯齿之谓也，日渐月摩，纯熟之至，迎刃而出，自然浑融，具有天趣。否则，刻意摹古，痕迹未化，非刀法矣。

<div align="right">——清·王撰《宝砚斋印谱序》</div>

印所以示信也，自符玺以及图章，通乎天下，传之后世，皆于是乎取焉，固不重乎？惟其重，则用之不可不择，而作之不可不精。精于此者，必先视刀其体法何如，次审其章法何如。体法则古文、篆、籀、隶之类是也。古文异于篆、籀，篆、籀不参古文；籀不侵篆，隶不侵籀；篆又严分大小，然后体法正。章法则笔画形象之类是也。首尾偏旁定其式，无容妄为增减，长短多寡有其数，离合不嫌变化。安顿雅秩，然后章法精。二法既准，铸之则天成古趣，镌之亦人擅宗工。如泰兴项氏、上海顾氏、白门俞氏收藏秦汉以来故物，固可睹也。殆至文、何，谢金玉而专攻于石。石质脆薄，难于取巧，二法之外，讲求刀法。刀法效灵，工拙无不匠意，穷神极诣，精莫精于此矣。

<div align="right">——清·范国禄《卧古斋印谱序》</div>

今篆刻家动称秦汉，而古先法物类不可得见之，即有之，亦罕能辨真赝，惧其为叶公之好龙也。人之精神无所不至，昌黎有言，安知今必异于古者。以无心得，不以有意求，舍一己之性灵，袭前人之形似，不且两失乎哉。表弟思潜携所刻印章一册示余，

① "凑泊"，凑合，拼凑。

云霞烂熳，方珪圆璧。问其所宗仰，则曰："吾焉知古物有天趣，我行我趣而已。"夫惟自适其趣，而后能适人之趣，古来作家，想亦如是。古有何言，超乎时则进乎古矣。思潜不敢自谓秦汉，然与之同事者，率皆望风避舍，以是知其技之不可量也。

<div align="right">——清·马宏琦《印心堂印谱序》</div>

朱文须清雅而有笔意，不可太粗，不可盘曲，致类唐篆。不可逼边，亦有四旁出笔粘边者，则边宜细于文，不粘边者文宜瘦于边。

<div align="right">——清·吴先声《敦好堂论印》</div>

白文转折处，须有意思，非方非圆，非不方不圆，天然生趣，巧者得之。起刀、住刀当亦然[1]。

<div align="right">——清·吴先声《敦好堂论印》</div>

凡作一印，先将印文配合，章法毫发无憾，写过数十，方择而用之，自然血脉流通，舒展自如。至笔法有轻重、有屈伸、有俯仰、有粗细、有疏密，此数者各得其宜，毋涉于俗，则得矣。

<div align="right">——清·许容《说篆》</div>

且告予曰[2]："技虽小道也，然别之以正其体，审之以善其势，离之以发其韵，合之以完其神；纵之欲其肆，收之欲其藏；开之合之而不悖乎理，变之化之而不诡乎道，非是不足语于斯也。"

[1] 桂馥《续三十五举》称此语顾苓所云。
[2] 省略前文主语"林子"，即林皋。

余闻而叹曰：斯言也，合乎道矣，林子其必传矣乎！

<div align="right">——清·吴暻《宝砚斋印谱序》</div>

人之为学，戒趋今而贵法古；然欲法古，必储之多，取之精，斯可以成家而传后。不惟学也，凡艺皆然。

<div align="right">——清·沈德潜《西京职官印录序》</div>

《梅庵杂志》："铸印字由范中而出，其文爽朗而地光平。虽意趣减于刻凿，其浑朴庄重自不可及。"

<div align="right">——清·朱象贤《印典》"评论·铸印"</div>

怡轩先生云："作印之法，并无一定。只要转折有情，章法自然，无拘束懒散之失，有得神得趣之妙，则细亦可粗亦可，光亦可不光亦可。或细或粗亦可，棱角宛然亦可，整齐端正亦可，参错不经亦可，刓缺破损亦可。但细则俱细，粗则俱粗；粗细相间、整齐参错皆然。若光而滑、粗而浮、细而弱、整齐而呆板、参错而失度，无可救药矣！"

<div align="right">——清·朱象贤《印典》"镌制·作印法"①</div>

《说文》篆刻自分驰，崛琐②纷纶街所知。解得汉人成印处，当知吾语了非私。

<div align="right">——清·丁敬《论印绝句》</div>

古人篆刻思离群，舒卷浑同岭上云。看到六朝唐宋妙，何曾

① 又见鞠履厚《印文考略》"朱必信论印"。
② "崛琐"，犹委琐。鄙陋。

墨守汉家文（吾竹房议论不足守）？

<div align="right">——清·丁敬《论印绝句》</div>

　　李□世兄精于篆，最爱余篆，比之何雪渔、丁秋平。余谓古人铁笔之妙，如今人写字然。卷舒如意，欲其姿态横生也；结构严密，欲其章法如一也，铁笔亦然。以古为干，以法为根，以心为造，以理为程。疏而通之，如矩洩规连，动合自然也；固而存之，如银钩铁画，不可思议也。参之笔力，以得古人之雄健；按之章法，以得古人之趣味；合之……①

<div align="right">——清·丁敬论印，黄易"求是斋"印原款</div>

　　此二印仿汉人刀法。近来作印，工细如林鹤田，秀媚如顾少臣，皆不免明人习气，余不为也。钝丁。

<div align="right">——清·丁敬刻"江山风月"边款②</div>

　　每叹世之擅专家者，刀法未始不精，其用意渐与古人离。古人天镂神划，自有不易者在，而今反以用意失之，益知去今人不相及也。

<div align="right">——清·冒春荣《朱竹里先生铁笔篆序》</div>

① 日本小林斗盦先生释文中首行"最"字阙释，断句多可商榷。韩天衡先生释文首行"世兄"释为"四兄"，然细审当为"世"字，又辨出第三行小林先生阙释之处为"妙"字。两家释文详阅小林斗盦编集《中国篆刻丛刊》第十四卷清 8 黄易，日本二玄社，昭和二十七年版；韩天衡编订《历代印学论文选》，西泠印社，1999 年版，第 718 页。
② 跋文出自清秦祖永《七家印跋》，书中所录边跋大多系伪托，但表达出当时文人对篆刻的一定见解。

董其昌论：古篆印章，德、靖间文休承、王少微一变国初、元季板结之习数十年。海上顾氏刻谱，泄漏西京①家风。何雪渔始刻画摹之，虽形模相肖，而丰神不足。画家谓：山欲高，水欲远，画之不为高远，须在有意无意之间。如三代尊彝款识、小篆，变动不拘，是为妙手。

<div align="right">——清·李瑞《印宗》</div>

余不能摩古而好古，然亦略观大意，未能深窥阃奥②。故平日所用印章，无一佳制。及见钱子思潜所摩秦汉，大小篆隶，斑驳陆离，望而知为先朝法物。顾又思之，摩古难矣，割③古人全体而分配之，仍不失古人联贯气脉为尤难。能割而浑，斯真摩古者矣，斯真好古者矣。岂予略观大意，所能望其万一哉？

<div align="right">——清·范桉士《印心堂印谱序》</div>

作印须于兴到时。明窗净几，茶熟香清，摩挲佳石，偶然欲作，而石之位分，与字之体势，适相融洽，心逸手闲，恚然④奏刀，轻重缓急，惟心所欲，此乐当不让陶靖节开卷有得时也。若遇人非识者，石非良质，无情促迫，勉强从事，虽刻意求工，而兴不来赴，作劳益拙矣。总之汉人作印，无所谓章法、刀法，而法自在有意无意之间。今人竭力为之，适成其丑，即一小技，而古今

① "西京"，西汉都长安，东汉改都洛阳，因称洛阳为东京，长安为西京。此处指西汉。
② "阃奥"，比喻学问或事理的精微深奥所在。
③ "割"，分裁。
④ "恚然"，超脱流俗貌。

人不相及有如此哉。

——清·徐坚《印戈说》

大抵一艺之微，必求其原本，非深心汲古者，殆难以语此。

——清·王鸣盛《续古印式序》

故文氏、何氏之为文何，敬身氏之为敬身，此三君子者其所以名当时而传后世，亦自有其真耳。失其真，则相去不可以道里①计，犹糟醨②之与醇醪③，其不可以同年而语也久矣。

——清·程瑶田《古巢印学序》

章法既定，从容落墨。落墨后，又不可即便奏刀，恐精神已减。且置于案头，俟兴到或晓起神清气爽时，然后运刀，则刻成自妙。

——清·陈𬭤《印说》

刻大印，粗文勿臃肿，细文须爽健；刻小印，要宽绰有丰神。若刻朱文，无论大小，究竟以细为佳。

——清·陈𬭤《印说》

琴有不弹，印亦有不刻。石不佳不刻，篆不配不刻，义不雅不刻，器不利不刻，兴不到不刻，疾风暴雨、烈暑祁寒④不刻，对不韵者不刻，不是识者不刻。此所谓八不刻。又有不可刻者五：

———————

① "道里"，路程，里程。
② "糟醨"，劣酒。
③ "醇醪"，味厚的美酒。
④ "祁寒"，大寒，奇冷。

不精诣不可刻，不通文义不可刻，不精篆学不可刻，笔不信心不可刻，刀不信笔不可刻。有志斯道者，可不慎欤？

<div align="right">——清·陈鍊《印说》</div>

　　黄君翰墨擅长，兼工余技，而铁笔尤精也。壬子夏，出其册以问叙于予，予惟向在都门时，有高生者，且园^①裔孙也，以铁笔名啧啧^②公卿间。予友人江樵所适与遇逆旅^③，谈次辄赞其印谱佳甚。高生曰："佳在何处？"樵所臆对曰："佳在有神。"高起拊^④其背狂叫曰："此真吾知己也。"夫铁笔不能遗貌取神，一涉庸呆，与刻板何异？余数十年来，时以此二字为准的。心摹力追，日久始得其意，然可为知者道，难为不知者言也。然则君于黄君印谱何以目之哉？亦惟即江樵所之所以目高生者目之，曰："奕奕有神，直入古人之室。"吾知黄君应亦笑而许我曰："解人^⑤解人！"

<div align="right">——清·吴合纶《黄楚桥印稿序》</div>

　　铁笔艺事，而道存焉。最忌用师心坏古法，即求成家难矣。夫巧者无过习者之门，左规右矩，神不外散，浸淫久之而变化生焉。

<div align="right">——清·曹星谷《黄楚桥印稿跋》</div>

　　至于试手之病，难于殚述，语其大要，可以意推。无徒张其形，

① "且园"，指画的开山祖师高其佩，号且园。清代官员、画家。
② "啧啧"，舌声，此处引申为称赞。
③ "逆旅"，客舍，旅店。
④ "拊"，拍。
⑤ "解人"，善解人意的人。

形必神随之；无徒饰于貌，貌必意溢之。故劲古而不可局促，舒展而不可懈弛。务必胸有成形，一刀而成员健①之笔。得此为上品，不得此为奏刀之未善。

<div style="text-align:right">——清·高积厚《印述》</div>

从来篆书为书法之祖，大篆小篆，其形不同，其理则一。所以印章一道，其法有三：一曰书法，二曰笔法，三曰刀法。无书法，则考核失据，非凑即谬；无章法，则向背照应，难以吻合；无刀法，则游刃之下，血脉不贯。故必三法俱备，始称妙品。

<div style="text-align:right">——清·郭启翼《松雪堂印萃自序》</div>

文与可画竹胸有成竹，浓淡疏密，随手写去，自尔成局，其神理自足也。作印亦然，一印到手，意兴具至，下笔立就，神韵皆妙，可入高人之目，方为能事。不然直俗工耳。吉罗居士。

<div style="text-align:right">——清·蒋仁（传）刻"长留天地间"边款②</div>

近年来，日取家藏古今名家印谱暨先人手迹，与夫平居启迪之语，揣摩印证，窃觉恍有所得，知向之不得其旨者，是以印章视印章，未能以印章形迹之外求之也。盖起伏回环，准古适今，体制绳墨大略如是。至其沉郁古茂，别具一种精神，贯注于迹象形似之外，心可得而会，口不可得而传，斯其矣。得其神则古人莫独，失乎神则门外汉之讥，吾知其不免矣。

<div style="text-align:right">——清·李宜开《师古堂印谱跋》</div>

① "员健"，圆健。
② 文出自《七家印跋》。此则边款虽系伪托，但在一定程度上反映了当时篆刻家的见解。

篆刻之要有三，章法、篆法、刀法是也。经营位置，疏密适 图上编4-6
宜者，章法也；篆必师古，学有渊源者，篆法也；锋力兼全，裁
顿中款者，刀法也。三者备，篆刻之能事毕矣。

——清·李符清《解铁樵红椒馆印谱跋》

摹印有八法：制印、画格、落墨、用刀、蘸墨、击边、润石、
落款，此为八法，不可不知。

——清·汪维堂《摹印秘论》

歌曰：增省务从古法，巧妙非由自才。落墨勿令轻易，行刀
切莫矜持。多见自然悟入，操久渐觉安闲。人不可自满，一自满
便自家关门耳，不得进益。俗云：学到知羞处，方知艺不精。

——清·汪维堂《摹印秘论》

秦篆如丝袅袅，汉文玉箸端庄。空处可以走马，密处毫不
容针。健处铜墙铁壁，软处如龙如蛇。结构须当整密，上刀不
可仓皇。

——清·汪维堂《摹印秘论》

此完白山人中年所刻印也。山人尝言：刻印白文用汉，朱文 图上编4-7
必用宋。然仆见东坡、海岳、鸥波印章多已，何曾有如是之浑厚
超脱者乎！盖缩《峄山》《三坟》而为之，以成其奇纵于不觉。
识者当珍如秦权、汉布也。包世臣记。

——清·包世臣跋邓石如刻"雷轮、子舆、古欢、守素轩、燕翼堂"五
面印

黄小松司马尝语人曰：余治印幼习如壮，三十迄四十，十数年间心力目力无往不征，过此则恅草①不自恃。曾见黄小松、程清溪垂暮之作，略不逮前。凡作朱文，不难丰秀，而难于古朴，不难整齐，而难于疏落操刀者须精神团结，意在笔先，斯为上乘。余每心摹手追，未克臻此妙境，愧夫。癸巳春日，粟夫记。

——清·严坤刻"秀水姚观光六榆行七藏金石书画处曰宝甋堂曰墨林如意室读书处曰小云东仙馆种竹处曰碧雨轩莳华处曰湖西小筑"边款

凡一印到手，不可即镌，须凝思细想，若何结字，若何运笔；然后用周身精神恚然奏刀，如风雨骤至，有不可遏之概，其印必妙。刻成后，间有不饱满处，或润一二笔，不可多润，多润则无天然之妙。

——清·冯承辉《印学管见》

丁元荐云：白下有僧学篆法于何主臣，主臣秘不与语，从窗窦②窥之。诧语余曰："主臣故善酒，置一壶案头，时时以手画几上，且饮且画。或盘礴竹石间，或反手绕屋走，或长卧至酣醉竟日。有促之者，主臣怫然怒。偶意到，顷刻成，鼓掌自快。其运刀重如举鼎，恚然生风。"曲肱道人曰："所谓臣之子，不能受之臣也，凡以技千秋者，无名心故。"

——清·冯承辉《历朝印识》

图章虽小技乎，深造政难其人，泥古则失之拘，入时者失之佻，惟是用古人成法，得其神骨，稍傅以今人之泽貌，足以擅名

① "恅草"，同"恅愺"。犹潦草。谓作事迫促、马虎。
② "窦"，孔、洞。

一代矣。

——清·方祖皋《印商跋》

缪篆兼探大小源，相斯史籀艺专门。敢嗤刻棘①雕虫技，古意还凭铁笔存。

——清·钟大源《论印绝句》

仆于吴枫斋《古今一百二甲子印谱》见有题词，摘录数联以志一班。诗云：镌刻由来贵神活，侧勒波磔在筋骨。看君用刀如用笔，笔所妙处刀先夺。烂铜破玉穷雕搜，初疑李斯复钟繇。谱出古今双甲子，纵横盘礴分刚柔。

——清·阮充《云庄印话》"印人诗事"

余尝谓笔墨之事，有心知之而手不赴者；有心知之手赴之而无所余于手之外，则究亦无所得于心之中。此其消息甚微，而不可以言传，索解人綦②难矣。篆刻虽小，亦笔墨之别子③也。余于并世，最服膺黄小松司马、蒋山堂处士。小松以朴茂胜，山堂以遒峭胜。其所作不同，而有所余于心手之外者无不同。吾友曼

———

① "刻棘"，《韩非子·外储说左上》："宋人有请为燕王以棘刺之端为母猴者，必三月斋，然后能观之，燕王因以三乘养之。右御、冶工言王曰：'臣闻人主无十日不燕之斋。今知王不能久斋以观无用之器也，故以三月为期。凡刻削者，以其所以削必小……'王因囚而问之，果妄，乃杀之。"韩非本用以讽刺说客。后以"刻棘"比喻治学的艰辛。

② "綦"，极，很。

③ "别子"，古代宗法制度称诸侯嫡长子以外之子。

生，继两家而起，而能和合两家，兼其所长，而神理意趣，又于两家之外，别自有其可传者，益信予前说之不谬也。东坡云："我虽不善书，晓书莫如我。"余奏刀茫然，窃援此语为解，吾宗解人，其必有以知之矣。

——清·郭麐《种榆仙馆印谱引》

宋元以来，若杨克一、王俅、颜叔夏、姜夔，以及明之文彭、何震诸家，谱录具备，枃画益精。而篆刻一技，几与小学、金石两家并埒。其究也，泥古者杂以钟鼎，而不知汉印之兼用隶法；趋今者，汩①于俗工，而不知摹刻之宜本六书。二者交讥，而其失则一耳。

——清·胡承珙《吴宾门舍人印正序》

夫一艺成名，皆必有真精力存乎其间。其传之久暂，亦常视以为率秋②之于奕③，宜僚④之于丸⑤，扁⑥之于轮。彼各有动乎天而不自知者，至形之于言，笔之于书，皆糟粕也。

——清·陶澍《历朝史印序》

文生于心，器成于手。手主形，心主气，书画摹印之事，心

① "汩"，扰乱。
② "秋"，春秋时期鲁国的围棋高手。
③ "奕"，同"弈"。
④ "宜僚"，《左传·哀公十六年》载："楚之勇士宜僚，力可敌五百人，居市南，号曰市南子。"
⑤ "丸"，古代的一种技艺，两手上下抛接好多个弹丸，不使落地。
⑥ "扁"，春秋时齐国人，名扁，善作轮。后指艺精的名匠。

手兼之，知形而不知气则无意，知气而不知形则无法。

<div align="right">——清·梅曾亮《书示仲卿弟学印说（乙酉）》</div>

自言作印虽小技，技通于道有微旨。顺攻逆约饬纲纪[①]，阳开阴合备张弛。奉此周旋执鞭弨[②]，去古奚啻道若咫。更贵神完中有恃，善养吾气勿令鄙。心手相应不高庳[③]，乾坤端倪出十指。

<div align="right">——清·王相《研守堂印谱题辞为吴二安作》（节录）</div>

艺事之不古，大抵作意求工之一念误之也。然则艺不必工乎？非也。有元气以前之工，有人事以后之工，小孩初能执笔不授以字仿，使其随意作画皆有古籀、古篆浑朴之致，及其稍知轻重俯仰，则此意亡矣。是何不成字反近古，稍成字而反远于古乎？殆人巧胜，而天真凿矣。……而浑沦之体日以漓矣。盖自魏晋以来，金石之学衰，缣素[④]之学盛，日趋妩媚，而摹印亦随风气为转移。自元明以逮今兹，无论或金、或玉、或石、或角、或牙、或磁、或木，其法有单刃、有双刀、有方刀、有圆刀。秦篆汉章，纷纭左右，能者皆足以名家，且成为流派，非不工也，然殆皆争胜人事，而无与于元气矣。然则习斯艺者，其必精究篆籀，参之以钟鼎，去其奥与怪，而浃洽[⑤]于心乃出之手，使人望之穆然不敢狎，

① "纲纪"，纲要，提纲。

② "鞭弨"，马鞭和弓，借指戎马生活。

③ "庳"，矮小。

④ "缣素"，细绢，可供书画。指书册或书画。

⑤ "浃洽"，贯通。

即之又犟然^①不忍舍。

<div align="right">——清·谢章铤《承雷居印草序》</div>

以印摹目，以目摹心，以心摹手。于目丰，于心通，则于手工，舍是毋学。

<div align="right">——清·赵之谦《印滕序》</div>

未刻以前，不立一格。既刻以后，不留一格。胸中之篆，注之于目。目中之篆，运之于手。手中之篆，著之于石。其谋章命笔，殆非可优孟衣冠从事也。如彼庖丁，当作解牛观。如彼渻子^②，当作斗鸡观。

<div align="right">——清·吴浔源《薅丝龛印学觚言》</div>

急就欲天趣浑成，锤铸欲春容包孕。大印勿粗蛮呆板，小印勿偪^③窄拘牵。若刻朱文，尤忌臃肿。虑有伶人作田字，斯难为尧佐解嘲耳。

<div align="right">——清·吴浔源《薅丝龛印学觚言》</div>

夫刻印本不难，而难于字体之纯一，配置之疏密，朱白之分布，方圆之互异。更有甚者，信手捉刀，鲁鱼亥豕^④，散见零星，

① "犟然"，犹释然。自得貌。
② "渻子"，纪渻子，周宣王时期驯鸡专家。出自《庄子·达生篇》。
③ "偪"，同"逼"。
④ "鲁鱼亥豕"，把"鲁"字错成"鱼"字，把"亥"字错成"豕"字。指书籍在撰写或刻印过程中的文字错误。现多指书写错误，或不经意间犯的错误。

辄谓缪篆，如斯若可，无庸研究。而陋塞之士，遂据以为根底，则此贻祸于印学者，实非浅鲜！

——清·吴昌硕《耦花盦印存序》

良以篆刻之道，易窥樊篱，难辟途径。如论琴音，杂以琵琶，则为俗手。故能通文字之大凡，识古今之蕃变[1]，始可语以此矣。

——清·吴昌硕《篆刻抉微序》

余嗜印学垂五十年，此中三昧，审之独详。书画之暇，间作《缶庐印存》，一生所作，仅存百余方。匠心构思，累黍[2]万埒，千载下之人，而欲孕育千载上之意味，时流露于方寸铁中。则虽四五文字，宛然若断碑坠简，陈列几席，古趣益如，不亦难乎！星周与余有同嗜焉，一志印学，无所旁涉，为刻《耦花盦印存》，越十年而成。请教于余，展读再四，精粹如秦玺，古拙如汉碣，兼以彝器、封泥，靡不采精撷华，运智抱拙，星周之心力俱瘁矣，星周之造诣亦深矣。

——清·吴昌硕《耦花盦印存序》

赝古之病不可药，纷纷陈邓追遗踪。摩挲朝夕若有得，陈邓外古仍无功。天下几人学秦汉，但索形似成疲癃[3]。我性疏阔类野鹤，不受束缚雕镌中。少时学剑未尝试，辄假寸铁驱蛟龙。不

[1] "蕃变"，变迁，变化。蕃，通"番"。
[2] "累黍"，古代以黍粒为计量基准。累黍，指极微小之量。
[3] "疲癃"，古代以成年男子高不满六尺二寸者为疲癃。比喻有形无神。

知何者为正变，自我作古空群雄。若者切玉若者铜，任尔异说谈齐东^①。兴来湖海不可遏，冥搜万象游鸿蒙。信刀所至意无必，恢恢游刃殊从容。三更风雨灯焰碧，墙阴蔓草啼鬼工。捐除喜怒去芥蒂，逸气勃勃生襟胸。时作古篆寄遐想，雄浑秀整羞弥缝。山骨凿开浑沌窍，有如雷斧挥丰隆^②。我闻成周用玺节，门官符契原文公。今人但侈摹古昔，古昔以上谁所宗？诗文书画有真意，贵能深造求其通。刻画金石岂小道，谁得鄙薄嗤雕虫？嗟予学术百无就，古人时效他山攻。蚍蜉^③岂敢撼大树，要知道艺无终穷。刻成袖手窗纸白，皎皎明月生寒空。

——清·吴昌硕《刻印》

襄饭寻碑苦不才，红崖碧落莽青苔。铁书直许秦丞相，陈邓^④藩篱摆脱来。

铜斑玉血摩挲去，外奖当前誓不闻。风雨吾庐成独破，了无人到一书裙。

岐阳鼓^⑤破琅琊^⑥裂，治石多能识字难。瓦甓^⑦幸饶秦汉意，乾坤道在一盘桓。

凿窥陶器铸泥封，老子精神本似龙。只手倘扶金石刻，茫茫

① "齐东"，齐东野语，比喻道听途说，不足为凭的话。

② "丰隆"，亦作"丰霳"。古代神话中的雷神。后多用作雷的代称。

③ "蚍蜉"，一种大蚂蚁。

④ "陈邓"，指陈鸿寿、邓石如。

⑤ "岐阳鼓"，指薛尚功《岐阳石鼓文》。

⑥ "琅琊"，秦《琅琊刻石》，又称"琅琊台刻石"等，传为李斯所书，属小篆书法作品，与《峄山刻石》《泰山刻石》《会稽刻石》合称"秦四山刻石"，残石现藏于中国国家博物馆。

⑦ "瓦甓"，泛称砖瓦。

人海且藏锋。

——清·吴昌硕《书削觚庐印存后》

浙人不学赵㧑叔，偏师独出殊英雄。文何陋习一荡涤，不似之似传埏蔓。我思投笔一鏖战①，笳鼓②不竞还藏锋。

——清·吴昌硕《题兰沙馆印式》

昔陈秋堂云"书法以险绝为上乘，制印亦然。"余习此廿余年，方解此语。要必平正守法，险绝取势耳。若未务险绝，置其法于不问，虽精奚贵？

——清·吴昌硕《书陶柳门汉印后》

统观诸作，具见苦心，白文佳处，已能达到，朱文宜加努力。封泥蜕本，当时时玩之，必有进步。刻印只求平实，不必纤巧，巧则去古雅远矣。吾知苦李胸中必谓然也。

——清·吴昌硕为李苦李印章所作评语

削觚③，见杨子《太元》。觚，法也，觚而削之，是无法之法。　　图上编 4-8
——清·吴昌硕刻"削觚"边款

汉印之最精者，神隽味永，浑穆之趣，有不可思议者，非工　　图上编 4-9
力深邃，未易模拟也。

——清·吴昌硕刻"吴俊之印"边款

① "鏖战"，激烈地战斗，竭力苦战。
② "笳鼓"，笳声与鼓声。借指军乐。
③ "削觚"，自削以觚。出自《太玄·大》。

或讥完白印失古法，此规规守木板之秦、汉者之语。善乎，魏丈稼孙之言曰："完白书从印入，印从书出。"卓见定论，千古不可磨灭。陈胜投耒，武侯抱膝，尚不免为偶耕浅识者之所嗤笑，况以笔墨供人玩好者耶！

——清·黄士陵刻"化笔墨为烟云"边款

善刻印者，印中求印，尤必印外求印。印中求印者，出入秦、汉，绳趋轨步，一笔一字，胥有来历；印外求印者，用闳取精，引申触类，神明变化，不可方物。二者兼之，其于印学蔑以加矣。

——清·叶铭《赵㧑叔印谱序》

印文浑朴归秦汉，铸凿原由匠者心。一自吾丘狂瞽[①]后，纷纷聚讼到如今。

十三刀法论纵横，刻意高谈事更荒。最怪乾嘉金石士，也随众口作雌黄。

——清·赵古泥《读陈目耕〈篆刻针度〉有作》

漫嗤[②]浙派石生灾，法向砖文变化来。谁是内家谁外道，文何吾赵本舆台[③]。

——清·赵古泥《再题〈篆刻针度〉》

夫镌刻虽小道，然不知钟鼎无以识古字之源，不通许书无以

① "狂瞽"，狂，狂妄也；瞽，盲目也。意为"狂妄的不成熟的看法"。
② "嗤"，讥笑。
③ "舆台"，舆和台是古代奴隶社会中两个低的等级的名称，后来泛指奴仆及地位低下的人。

明六书之义。且即知矣通矣，而或非朝夕于斯，少切磋琢磨之学，譬诸琴瑟不弹，荆棘手生，偶一为之，则如春蚓秋蛇[①]，徒惹人厌耳。

<div align="right">——清·来杰《二铭室印谱叙》</div>

予之刻印，少时即刻意古人篆法，然后即追求刻字之解义，不为摹、作、削三字所害，虚掷精神。人誉之，一笑；人骂之，一笑。

<div align="right">——清·齐白石《印说》</div>

古今人于刻石只能蚀削，无知刻者，余故题此印存，以告世之来者。做摹蚀削可愁人，与世相违我辈能。快剑断蛟成死物，昆刀[②]截玉露泥痕（世间事贵痛快，何况篆刻风雅事也）。

维扬伪造与人殊，鼓鼎盘壶印玺俱。笑杀冶工三万辈，汉秦以下士人愚（维扬铸工笑中外收藏秦汉铸印者太愚）。

<div align="right">——清·齐白石《题某生印存》</div>

纵横歪倒贵天真，削作平匀稚子能。若听长安流俗论，汉秦金篆（秦篆之类）尽旁门（余之印篆，多取用秦权之天然，故都某旧贪吏尝与人论印曰："近代刻印者，负大名，尚是旁门也。"

① "春蚓秋蛇"，喻书法拙劣，婉曲无状。语出《晋书·王羲之传论》："（萧子云）仅得成书，无丈夫之气，行行若萦春蚓，字字如绾秋蛇。"
② "昆刀"，昆吾又作"锟铻"，用昆吾石冶炼成铁制作的刀。《山海经·中山经》："又西二百里曰昆吾之山，其上多赤铜。"晋郭璞注："此山出名铜，色赤如火，以之做刃，切玉如割泥也。"传言割玉须用锟铻刀。

此言即谓余，可一笑。罗生曾闻之愤然）。

<div align="right">——清·齐白石《答娄生刻石兼示罗生》</div>

莫夸白石把昆吾，手力强君目不如。铁画飞空鸾翼拙，朱文入细茧丝粗（末二句指其所作）。

<div align="right">——清·齐白石《友人呈印草题后》</div>

汉玺秦权古趣殊，冶炉（门人谓余以权、玺冶为一炉）惟子解从余。蛇神牛鬼看能见，活虎生龙捉欲无。下拜独怜双蝶变（谓《二金蝶堂印谱》），久传还羡六家俱。工夫深处残灯识，休欲人逢誉大巫 [①]。

世人皆骂效余为，洗尽凡刀做削非。村水细流天欲倒（印草中最佳者，有"水竹村人书画""与天无极"印），馆云四布雨斜飞。

<div align="right">——清·齐白石《题门人印章》</div>

吴缶庐尝与友人语曰："小技拾人者则易，创造者则难。欲自立成家，至少辛苦半世，拾者至多半年可得皮毛也。"

造物经营太苦辛，被人拾去不须论。一笑长安能事辈，不为私淑 [②] 即门生（旧京篆刻得时名者，非吾门生即吾私淑，不学吾者不成技）。

<div align="right">——清·齐白石《自嘲》</div>

典则有根据，雅则不俗。有根据则无杜撰，然一有不慎，以

① "大巫"，原指为首的或法术高明的巫师。比喻自己所敬服的人。
② "私淑"，指未得某人的亲身教授，但敬仰其学问并尊之为师。

己意杂凑之，便为杜撰。杜撰即俗矣，俗则不雅。雅俗二字，初学者尚难分判，大约"雅"之一字，悉从"典"字而来，故能多读书，多习字，多玩名人印谱，则行墨间自然入雅矣。

<div align="right">——清·章镗《篆刻抉微》"典雅"</div>

作印必先考论三代金石文字，博览《说文》为本。然后溯源古籀，研究六书。篆体既明，章法不乱，古人心画悉具胸中，下笔自尔不俗。

<div align="right">——清·马光楣《三续三十五举》</div>

总之章法刀法，并非无妙。善用法者，则法为我用，自然有好印。不善用法者，则我为法用，那里再有好印。今观古人名作中，形态各殊，其神妙无穷。凡一字一画，何尝有一定章法，一定刀法，而其法自在有意无意之间。所谓神而明之。存乎其人，此中妙处，可与知者道，难为俗人言也。

<div align="right">——近代·徐天啸《余之印话》</div>

李斯同文书，伏波正印章。玄亭①识奇字，知否白下羊。
作字如治印，治印如作字。腕下著以沈②，书契原一事。
谱录眼饱看，何止卅五举。心手两相忘，自然不逾矩。
画有笔墨色，印有笔墨刀。天一人无一，纯由眼福高。
上追甲金石，旁及陶瓦砖。三代同风气，印人所以传。

① "玄亭"，汉扬雄曾著《太玄》，其在四川成都住宅遂称草玄堂或草玄亭，亦简称"玄亭"。
② "沈"，同"沉"。

大巧浑如拙，小学必先通。俗伧不识字，捉刀非英雄。

<div align="right">——近代·邓尔雅《治印诗六首》①，录自《邓斋印赏》</div>

山左朱文震，字青雷，客平郡王邸，善画工诗，兼工篆刻。偶宿随园，为袁简斋镌小印二十余方，人惊其神速，青雷笑曰："以铁画石，何所不靡，凡迟迟云者，皆故作身分耳。"

<div align="right">——近代·邓之诚《骨董琐记》"朱青雷刻印"</div>

一般人说，治印先要从规矩入手，所谓"醇而后肆"，这话我却不以为然，应该从放肆粗野入手，有纵横气概。譬如一个人，俗话说"幼小看看，到老一半""小时了了，大未必佳"，小时候既循规守矩，性情懦弱，待到社会上经历风雨，更觉得畏缩不前了。治印亦然，初学时，被规矩束缚了，及至眼力腕力衰退的时候，欲求放肆，已是力不从心。但我所说要从粗野放肆入手，并不是一味如此的，应不断地努力研究，自然化粗野为朴厚，去纵横为含蓄，工夫到境，火气尽敛，真气内充，自然而然稳健圆润起来了。

<div align="right">——近代·余任天《治印管见》</div>

以印就刀，以刀就印，视其需要而定。惟治印不讲文字之精，而务印底之美。不讲文字之工，而求边款之奇。皮之不存，毛将焉附。此之谓袭其皮毛。

<div align="right">——近代·杜进高《印学三十五举》</div>

① 此组诗第二、三、五首又题《治印示儿辈》，收录于邓氏《绿绮园诗集》。

近数十年来，刻印家往往只讲刀法。能知用刀，即自以为尽刻印之能事。不知印之所以为印，重在印文。一印之中，少或二三字，多或十余字，字体之抉择，行款之分配，章法之布置，在未写出以前，先得成竹于胸中，然后落墨奏刀，乃不失为理想中之印。

——近代·马衡《谈刻印》

故刻印家有其应具备之道德，有其应充实之学识，亦有其应遵守之规律在：一、篆文须字字有来历，不可乡壁虚造[①]不可知之书，圆朱文尤以此为重要之条件。惟人名、地名，遇后起字为《说文》所无者，宜以缪篆写之，所谓名从主人也。二、近来古玺日多，用印及刻印者多喜仿效，宜视其文字恰合者应之，否则宁拒其请求，免贻不识字之讥。三、刀以传其所书之文，故印章首重篆文，次重刀法，不可徒逞刀法，而转失笔意。刻印家苟能遵守此简单规律，则道德学识自寓于其中。而非陋即妄之弊，狡狯欺人之风，或多少可以矫正之欤！

——近代·马衡《谈刻印》

治印有三要，曰识字，曰辨体，曰本学。而刀法不与焉。明习六书，默识旧文，诊其变化，穷其原委，识字之事也。前代玺印，各有体制，取法乎上，不容牵绳，辨体之事也。造意遣词，必于大雅，深根宁极，造次中度，本学之事也。不求此三者，徒断断[②]于刀法之微，是谓舍本而逐末。

——沙孟海《沙村印话》

① "乡壁虚造"，即"向壁虚造"，对着墙壁，凭空造出来的。比喻无事实根据，凭空捏造。
② "断断"，争辩貌。

虽然，近今一派，亦不免流弊。盖徒视其苍苍莽莽，而漫然摩拟之，必至草率无刀法，散乱无章法，是失其所谓雅、所谓美矣。然苟循规蹈矩，不敢少事放纵，又何能得其神妙。故于兹有必具二事焉：（一）为天资过人。天赋之资，思想自高，目力自强。始真能办其雅俗，明其微妙，会其精神，兴之所至，把石奏刀，精采自悠然来合、焕然发耀矣。（一）为功力所至。功力既深，俗所谓熟能生巧，不拘常法，不顾定例，随意所到，剖石挥刀而成文字，苍莽光怪神奇幻化，莫测其端，而一笔一画，皆脚踏实地，其稳重若千钧之不可改移，篆法章法，具合乎古，渺无越矩犯规之验。呜呼！人必先有所法而后能。若此境，则所谓臻于变而后大焉者，非一朝一夕之功也。老于此者自觉之，初学恐不及深识耳。

——贺孔才《说篆刻》

图上编 4-11　　余惟居今日而事此道，厥有三难：印人憙①言秦汉，文何以来，亦惟秦汉是尚。今视邓、丁诸印，尤感精气逼人，咎欲出头地，谈何易邪？一也。曰皖曰浙，同源异流，余音袅袅，已濒绝响，妄为诩傅，可胜彷徨，二也。诏版权量，扪叔之功竟及边款，可谓至矣尽矣；而将军急就之精命，白石恐亦阐发殆尽，余蕴无多，别有洞天，攻苦可想，三也。职是之故，有志之士，必先博综众涂，方能自树，免坠魔境。不求近功，所谓取法雅正，终有所归者也。

——傅抱石《沈行印存序》

① "憙"，同 "喜"。

五、流派

随着宋元以来文人参与篆刻活动的加强，以及石质印材的普遍使用，明季以后篆刻艺术更加兴盛，印人队伍也在不断扩大，文人篆刻进而形成风气。不同的师承、地域与艺术风格逐渐形成某种固化，篆刻"宗派"在观念与现实中也适时应运而生，并由"宗"及"派"，步步推进。清人有论甚当："自宋以前，以篆名者不一，以印名者绝无之。元赵孟頫、吾丘衍等始稍稍自镌，遂为士大夫之一艺。明文彭、何震而后，专门名家者遂多，而宗派亦复歧出"（《四库全书总目·〈印人传〉提要》）。

在晚明画学"南北宗"论的影响之下，朱简在《印经》一书提出了印学南北分宗的概念，并在清代继续衍变发展。是为篆刻宗派概念的正式提出。朱简在叙述印章的发展脉络时，认为文人参与篆刻始于元代吾丘衍、赵孟頫，明代由师承、交游与地域印风传习的关系结为篆刻流派，正式提出以文彭为领袖的"三桥派"、以何震为中心"雪渔派"、以苏宣为代表的"泗水派"，以及罗王常、何叔度、詹淑正等"别立营垒"的篆刻派别。

《印经》既成为篆刻流派论的滥觞，清代印学家如周亮工、

程芝云、黄学圮、陈克恕、赵之谦、魏锡曾等人，将流派的观念继续发扬，先后提出漳海派、娄东派、徽派、浙派、歙派、皖派、东皋印派、鹤田派、莆田派、云间派、黟山派等。据笔者统计，明清时期名实相符、可堪成立的篆刻流派多达二十种以上，名目纷繁，如果算上不同的别称，林林总总竟多达四五十种。故而学界以"明清流派篆刻"这一学术概念来统摄明清两代文人篆刻家及其篆刻作品。

篆刻流派的形成是篆刻艺术发展并趋向成熟的标志。清代管希宁认为出印人应当重视对流派篆刻的了解与学习："又须知宋、元以来数十百家，某为开创，某为派衍，习惯而贯穿之，以为指归"（《就懦斋言印》）。需要指出的是：与西方艺术流派划分往往以创作思想和艺术风格来进行界定与命名不同，中国传统文学艺术的流派划分与命名则往往标准不够统一，往往有时以地域划分，有时以学缘、亲缘划分，有时以艺术思想与创作风格化分，情况更加复杂。总体来看，篆刻流派划分方法更偏爱以地域归结的传统，然而以实际效果来看，以开派宗师名号来命名，能较好体现出师承宗尚与艺术风格的影响，反倒较少争议。在诸多明清流派之中，浙派印人宗法丁敬，创作思想和艺术风格比较一致，地域归属明显，是中国篆刻史上第一个风格统一且自觉联系紧密的篆刻流派，直接开启了近代篆刻，对篆刻艺术的影响深远。

既而游，云间①则有顾氏，檇李②则有项氏，出秦、汉以下八代印章纵观之，而知世不相沿，人自为政。如诗非不法魏、晋也，而非复魏、晋；书非不法钟、王也，而非复钟、王。始于摹儗③，终于变化。变者逾变，化者逾化，而所谓摹儗者，逾工巧焉。余于此道，古讨今论，师研友习，典画之偏正，形声之清浊，必极其意法，逮四十余年，其苦心何如！而今之继吾乡何主臣而起者，家家《苍》《籀》，人人斯④邕⑤，是是非非，奴出主人，而余乌能独树之帜？

——明·苏宣《苏氏印略自序》

① "云间"，松江府的古称，现在上海松江区一带。

② "檇李"，古地名。在今浙江省嘉兴西南。

③ "儗"，古通"拟"。

④ "斯"，李斯（？—前208），战国秦朝间楚上蔡（今河南上蔡西南）人。曾为秦王嬴政客卿，对秦统一六国起了重要作用。秦朝建立后，任丞相，主张废分封，焚《诗》《书》，禁私学，统一文字，加强专制主义中央集权的统治。秦始皇死后，与赵高合谋伪造诏书，逼死太子扶苏，立公子胡亥为秦二世皇帝。后为赵高所忌，被杀。

⑤ "邕"，蔡邕（132—192），字伯喈，陈留圉（今河南杞县）人。灵帝时为议郎，因议政触犯权幸获罪，流放朔方。遇赦后，畏宦官陷害，亡命江湖十余年。董卓专权，受到礼遇，官至左中郎将。卓被诛，以附逆为王允所捕，死于狱中。精通经史、天文、音律，善辞赋，工书法，尤善隶书，熹平年间曾为太学石经书丹。所著《独断》《劝学》《释诲》等各体文共一百多篇，为东汉末著名学者。

　　　国朝篆学，相传有滕吏部用亨①、程太常南云②、金太常湜③。最著有李文正东阳④，后又有乔少保宇⑤、景中允旸⑥。至

① 原文脱"用"字。滕用亨，明苏州府长洲（今苏州）人，原名权，因避讳改名，字用衡。滕德懋从子。工篆隶，善鉴古器、书画。永乐初，荐授翰林待诏，预修《永乐大典》。

② 程南云，明江西南城人，字青轩，号远斋，一作号清轩。永乐中以能书征，预修《永乐大典》。正统中为太常卿。能诗文，工画，篆隶尤善。

③ 金湜，明浙江鄞县（今属宁波）人，字本清，号太瘦生，又号朽木居士。正统中举人。以善书授中书舍人，升太仆寺丞，风节甚著。成化间使朝鲜，还朝致仕，屡征不起。善画竹石，篆隶行草，皆有晋人风度，亦善摹印篆。

④ 李东阳（1447—1516），明湖广茶陵（今属湖南）人，字宾之，号西涯。天顺进士。选庶吉士，授翰林院编修，累迁侍讲学士，充东宫讲官，进太常少卿，擢礼部右侍郎兼侍读学士，入内阁，专典诰敕。以本官直文渊阁，参与机务，后进太子少保，礼部尚书兼文渊阁大学士。曾奉敕编《历代通鉴纂要》，又著有《怀麓堂集》《诗话》《燕对录》等。

⑤ 乔宇（1457—1524），明山西乐平人，字希大，号白岩。杨一清弟子，后又从李东阳游。成化二十年进士。授礼部主事。正德时官南京兵部尚书。嘉靖初为吏部尚书，起用被权幸黜逐诸臣，气象一新。旋以争"大礼议"忤帝意，又反对召用席书、张璁、桂萼等触帝怒，乃乞休。旋被夺官。隆庆初追复官爵，谥庄简。有《乔庄简公集》。

⑥ 景旸（1476—1524），明扬州府仪真（今扬州）人，字伯时。正德三年进士，授编修。刘瑾凌辱朝士，旸不屈。迁司业，讲学不避寒暑。后乞便养改中允、掌南京司业。卒于官。与乡人蒋山卿、赵鹤、朱应登并工诗文，称江北四子。有《前溪集》。

文待诏徵明①，能兼诸体，犹曰："吾于篆则不能，隶莫吾如古人也。"子博士彭②，克绍箕裘③，间篆印，兴到或手镌之，却多白文。惟"寿承"朱文印是其亲笔，不衫不履④，自尔非常。教谕嘉⑤，真楷、行草渊源胜人。金陵有徐霖⑥，所谓髯仙者，豪荡自喜，无论其他，篆似出元周伯琦上。

——明·周应愿《印说》"成文"

其刻印，吾吴有王少微幼朗，少承父元微法，今年七十余，

① 文徵明（1470—1559），明苏州府长洲（今苏州）人，初名璧，以字行，更字徵仲，号衡山。文林子。从吴宽学文章，从李应桢学书法，从沈周学画。与祝允明、唐寅、徐祯卿并称"吴中四才子"。又与沈周、唐寅、仇英同以画名，号吴门四家。正德末以岁贡生荐试吏部，授翰林院待诏。不事权贵，尤不肯为藩王、中官作画。旋致仕归。四方人士求诗文书画者，络绎道路。善诗文，工行草，精小楷。画尤胜，擅山水、花卉、兰竹、人物。既卒，私谥贞献先生。有《甫田集》。

② 文彭（1498—1573），明苏州府长洲（今苏州）人，字寿承，号三桥，别号渔阳子、国子先生。文徵明长子。明经廷试第一，授秀水训导，官国子监博士。工书画，尤精篆刻。能诗，有《博士诗集》。

③ "克绍箕裘"，语本《礼记·学记》："良冶之子，必学为裘；良弓之子，必学为箕。"后因以"克绍箕裘"谓能继承祖业。

④ "不衫不履"，衣着不整齐。形容性情洒脱，不拘小节。

⑤ 文徵明次子文嘉（1501—1583），曾官吉水训导，后升乌程教谕。

⑥ 徐霖（1462—1538），明苏州府长洲（今苏州）人，字子仁，号九峰道人，徙居金陵。十四岁成诸生。督学御史见其文，称奇才。然任放不谐俗，竟遭诬黜落。博学工文，精解音律，善填词，能自度曲。工书精篆。善画山水、花卉、松竹、蕉石。筑快园于城东，广数十亩，极游观声使之乐，人称快园叟。或因其美须髯，呼为髯仙。有《快园诗文集》《丽藻堂文集》等。

目力不竭，手持寸铁若弄丸，每出诸袖中，甚精锐。遇其得意，不让秦汉印章，其朱文更得不传之秘。许仍野辈工深，惟遇小敌则勇。歙詹正叔泮，刀法蹇蹇，正合玉箸。后生可畏，以待来者。摹印一脉，正未可量。

<div align="right">——明·周应愿《印说》"成文"</div>

至文待诏父子，始辟印源，白登秦汉，朱压宋元。嗣是雕刻技人如鲍天成、李文甫辈，依样临摹，靡不逼古。文运开于李北地[①]，印学开于文茂苑[②]。

<div align="right">——明·周应愿《印说》"得力"</div>

图上编 5-2
图上编 5-3
印昉于商、周、秦，盛于汉，滥于六朝，而沦于唐、宋。然而代有作者，其人莫传。入元则有吾丘竹房、赵松雪辈，描篆作印，始开元人门户。国初尚沿故习，衰极斯振。德、靖之间，吴郡文博士寿承氏崛起，树帜坫坛[③]，而许高阳、王玉唯诸君相与先后周旋，遂尔名倾天下。何长卿北面师之，日就月将，而枝梧[④]构撰，亦自名噪一时。嗣苏尔宣出，力欲抗衡，而声誉少损。乃辟东海一隅，聊且夜郎称大。或谓寿承刱[⑤]意，长卿造文，尔宣文法两

① "李北地"，指李梦阳，字献吉，自号空同子，甘肃庆阳（古属北地郡）人，明代"前七子"代表人物，倡言"文必秦汉，诗必盛唐"，著有《空同集》。
② "文茂苑"，这里指文徵明、文彭父子。茂苑，花木茂美的范围。古苑名，又名长洲苑，故址在今江苏省吴县（今属苏州）西南。
③ "坫坛"，即"坛坫"，指文人集会或集会之所，引申指文坛。此处引申为印坛。
④ "枝梧"，支持，支撑。
⑤ "刱"，同"创"。

弸①，然皆盾鼻②手也。繇兹名流竞起，各植藩围，玄黄③交战，而雌黄④甲乙，未可据为定论。乃若璩元玙、陈居一、李长蘅、徐仲和、归文休，暨三吴诸文士所习，三桥派也。沈千秋、吴午叔、吴孟贞、罗伯伦、刘卫卿、梁千秋、陈文叔、沈子云、胡曰从、谭君常、杨长倩、汪不易、邵潜夫及吾徽、闽、浙诸彦所习，雪渔派也。程彦明、何不韦、姚叔仪、顾奇云、程孝直，与松、苏、嘉禾诸彦所习，泗水派也。又若罗王常、何叔度、詹淑正、杨汉卿、黄表圣、李弄丸、汪仲徽、江明初、甘旭，诸家皆自别立营垒⑤，称伯⑥称雄。而沈从先誉张吴军、程敬敷声驰楚服⑦，空谷之足音乎？至周公谨衍义敷辞，谈空入微，而渊原未疏，犹之胡僧⑧说法，自可悦人观听，所著有《印说》，而都人士乐诵之。赵凡夫是古非今，写篆入神，而捉刀非任。尝与商榷，上下互见短长，所著有《刻符经》，而鲍存叔尸祝⑨之。赵完叔矢口汉、秦，自许狂澜砥石，观其所作，未脱眉山寨臼，此其青出者乎？姚夷叔一生崛强，眈眈⑩火攻主臣，或人知之，或人罪之，与夫金一

① "弸"，同"弛"。

② "盾鼻"，盾牌的把手。

③ "玄黄"，玄黄是指天地的颜色。玄为天色，黄为地色。这里指天地。

④ "雌黄"，古人用雌黄来涂改文字，因此称乱改文字、乱发议论为"妄下雌黄"，称不顾事实随口乱说为"信口雌黄"。

⑤ "营垒"，阵营。

⑥ "伯"，通"霸"，古代诸侯联盟的首领。

⑦ "楚服"，指楚境。

⑧ "胡僧"，古代泛称西域、北地或外来的僧人。

⑨ "尸祝"，崇拜。

⑩ "眈眈"，同"耽耽"。瞪目注视貌。

甫抹杀汉章殆异焉。再若璙幼安，临文写意，绰有父风。贺绪仲博识多闻，兼晐①师授。吴亦步循今改步，微诊何氏膏肓。顾元方蹈榘随方，始砭吴门习俗。自三桥而下，无不人人斯籀，字字汉秦，猗欤②盛哉，亦有可观者也。其他所未荆识，不敢妄借齿牙。

<div align="right">——明·朱简《印经》</div>

图上编 5-4
图上编 5-5

殆我明风雅之士，博综篆籀，鸟迹蜗涎③，游泳上古，铁笔之妙，莫过于文三桥（彭），何雪渔（震）。三桥如汉廷老吏，字挟风霜；雪渔如绛云在霄，舒卷自如。徐耐仙（霖）、许高阳（初）、周公瑕（天球），皆系书家，妻及篆体，印文章法，心画精奇。李长蘅（流芳）、归文休（昌世），以吐凤④之才，擅雕虫之技，银钩屈曲，施诸符信，典雅纵横。梁千秋（袠）受业于何雪渔，奏刀运腕，饶有慧心，亦后来之秀。

<div align="right">——明·姜绍书《韵石斋笔谈》"国朝印章"</div>

自何主臣继文国博⑤起，而印章一道遂归黄山。久而黄山无印，非无印也，夫人而能为印也；又久之而黄山无主臣，非无主臣也，夫人而能为主臣也。

<div align="right">——清·周亮工《印人传》"书程孟长印章前"</div>

① "兼晐"，本指日光兼覆，引申为赅备，兼备，包容。
② "猗欤"，亦作"猗与"，叹词，表示赞美。
③ "蜗涎"，蜗行所分泌的黏液。
④ "吐凤"，《西京杂记》卷二："雄（扬雄）著《太玄经》，梦吐凤凰，集《玄》之上。"后因以"吐凤"称颂文才或文字之美。
⑤ "文国博"，指文彭。

印章汉以下推文国博为正灯矣。近人惟参此一灯。以猛利参者何雪渔，至苏泗水而猛利尽矣。以和平参者汪尹子，至顾元方、邱令和而和平尽矣。

<div align="right">——清·周亮工《印人传》"书沈石民印章前"</div>

印章一道，初尚文、何，数见不鲜，为世厌弃，犹王、李而后，不得不变为竟陵① 也。

<div align="right">——清·周亮工《印人传》"书程穆倩印章前"</div>

摹印始于秦，盛于汉，晋以后其学渐微。每见唐宋人墨迹上所用印章，皆以意配合，竟无有用秦汉法者。至元明人则各自成家，与秦汉更远矣。国初苏州有顾云美，徽州有程穆倩，杭州有丁龙泓。故吴门人辄宗云美，天都人辄宗穆倩，武林人辄宗龙泓，至今不改。……近来宗秦汉者甚多，直可超唐宋元明而上之。天都人尤擅其妙，如歙之巴隽堂、胡城东、巴煜亭、鲍梁侣，绩溪之周宗杭，皆能浸淫乎秦汉者。然奏刀稍懈，又成穆倩矣。习见熟闻，易于沾染，其势然也。

<div align="right">——清·冯泌《东里子论印》</div>

性狷介，不妄取与，人以是高之。诗古文笔力超隽，迥出辈流，兼有皮陆② 之博奥，不袭郊岛③ 之寒瘦，信可流传不朽矣。以其

① "竟陵"，明末诗坛文学流派。以湖广竟陵（今湖北潜江西北）人钟惺、谭元春为代表。倡汉魏诗风，以幽深孤峭为旨，力排王世贞、李攀龙独宗盛唐之风，纠公安派空疏之弊。
② "皮陆"，唐代诗人皮日休、陆龟蒙。
③ "郊岛"，唐代诗人孟郊、贾岛。

余绪，留意铁书，古拗陗折，直追秦汉，于主臣、啸民外另树一帜。两浙久沿林鹤田派，钝丁力挽颓风，印灯续焰，实有功也。

<div align="right">——清·汪启淑《飞鸿堂印人传》"丁敬传"</div>

图上编 5-6　　　画家有南北宗，印章亦然。文何南宗也，穆倩北宗也。文何之法，易见姿态，故学者多；穆倩融会六书，用意深妙，而学者寥寥，曲高和寡，信哉。

<div align="right">——清·黄易刻"方维翰"边款</div>

自宋以前，以篆名者不一，以印名者绝无之。元赵孟頫、吾丘衍等始稍稍自镌，遂为士大夫之一艺。明文彭、何震而后，专门名家者遂多，而宗派亦复岐出。

<div align="right">——清·永瑢《四库全书总目·印人传提要》</div>

印章一道，栎下老人推重新安。顾跨元明而踵秦汉者，自吾宗垢道人①始。……海内作者如林，奚止四家，然四家实秦汉之嫡派，印室之正灯也。外若离奇变为邪僻，婉秀荡为纤弱，趋向既卑，流弊益甚。予惟圭臬②四家，毋敢泛驰，致蹈谬种③之诮。

<div align="right">——清·程芝华《古蜗篆居印述凡例》</div>

① "垢道人"，指程邃。程邃（1605—1691），明末清初安徽歙县人，字穆倩，一字朽民，号垢区，一号青溪，又号垢道人、野全道者、江东布衣。明诸生。山水初仿巨然，后纯用渴笔焦墨，别具一格。篆刻取法秦汉，善用冲刀，为"徽派"代表之一。又长于金石考证之学，收藏颇富。亦精医。

② "圭臬"，指土圭和水臬。古代测日影、正四时和测量土地的仪器，引申为某种事物的标尺、准则和法度，可以据此做出决定或判断。

③ "谬种"，指荒唐、错误的言论、流派等。

浙派今时盛行，其方折峻削似《天发神谶》及魏碑、隶书。近人变本加厉，或近粗犷，或又纤仄，颇乖大雅。

<div align="right">——清·陈澧《摹印述》</div>

论印则小篆为变法，论书则小篆为正宗，此可谓善变者。近时乃一变而为凌厉险仄，求之古印古碑，往往不合也，而世人多好之，以其出于浙人，谓之浙派。

<div align="right">——清·陈澧《何昆玉印谱序》</div>

若武林钝丁丁先生者，其人也竺耆①金石，与古为徒，偶一奏刀，迥异凡手。同时秋庵、蒙泉、吉罗三君，接踵而起，世目之曰"丁、黄、奚、蒋"。厥后，秋堂、曼生其学亦从此出。六家皆杭人，遂称之曰"浙派"。

<div align="right">——清·凌瑕《西泠六家印存序》</div>

有明而还，递相祖述，途径益辟，门户聿分。遒劲宕逸者为浙派，浑圆茂美者为徽派。而波流既靡，浮媚险怪之弊丛生焉。自我朝钱塘丁龙泓、怀宁邓完白两先生出，精擘苍雅，神明规矩，遂为徽、浙两大宗。知所宗仰。

<div align="right">——清·胡澍《赵㧑叔印谱序》</div>

让之于印，宗邓氏而于汉人，年力久，手指皆实，谨守师法，不敢逾越，于印为能品。其论浙宗亟称次闲，次闲学曼生而失材力，让之以曼生为不如。曼生刻印，自知不如龙泓、秋盦，故变

图上编 5-7

① "竺耆"，即"笃嗜"。

法自遁。让之薄龙泓、秋盦。蒋山堂印在诸家外自辟蹊径，神至处龙泓且不如，让之不信山堂，人以为偏，非也。浙宗巧入者也，徽宗拙入者也。今让之所刻，一竖一画，必求展势，是厌拙之入而愿巧之出也。浙宗见巧莫如次闲，曼生巧七而拙三，龙泓忘拙忘巧，秋盦巧拙均，山堂则九拙而孕一巧。让之称次闲，由此让之论余印，以近汉官印者为然，而它皆非。且指以为学邓氏是矣，而未尽然。非让之之不能知也，其言有故，不能令让之易，不必辨也。

<div align="right">——清·赵之谦《书扬州吴让之印稿》</div>

摹印家两宗，曰"徽"，曰"浙"。浙宗自家次闲后流为习尚，虽极丑恶，犹得众好。徽宗无新奇可喜状，学似易而实难。巴（予藉）、胡（城东）既殇，薪火不灭，赖有扬州吴让之。

<div align="right">——清·赵之谦《书扬州吴让之印稿》</div>

既而㧑叔为文弁首[1]，论皖、浙印条理辨晰，见者谓排让之，非也。皖印为北宗，浙为南宗。余尝以钝丁谱示让之，让之不喜，间及次闲，不加菲薄，后语㧑叔，因有此论。盖让之生江南，未遍观丁、黄作，执曼生、次闲谱为浙派，又以次闲年长先得名，诚相轻，且间一仿之，欲示兼长。其不喜钝丁习也，不病次闲时也。㧑叔之论，所谓言岂一端，亦非排让之也。文国博真谱不可见，间存于书画者，实浑含南北两宗，其后名家，皆皖产，中惟修能朱简碎刀，为钝丁滥觞。钝丁之作，熔铸秦、汉、元、明，古今一人，然无意自别于皖。黄、蒋、奚、陈曼生继起，皆意多于法，

[1] "弁首"，卷首，前言。

始有浙宗之目，流及次闲，倔越①规矩，直自郐②尔。而习次闲者，未见丁谱，目谓浙宗，且以皖为诟病，无怪皖人知有陈、赵，不知其他。余常谓浙宗后起而先亡者，此也。若完白书从印入，印从书出，其在皖宗为奇品、为别帜，让之虽心摹手追，犹愧具体，工力之深，当世无匹。扬叔谓手指皆实，斯称善鉴。今日由浙入皖，几合两宗为一，而仍树浙帜者，固推扬叔，惜其好奇，学力不副天资，又不欲以印传，若至人书俱老，岂直过让之哉？病未能也。

——清·魏锡曾《吴让之印谱跋》

印章四派：完派也，曼派也，《说文》也，汉印也。然四派须各宗一家，方可为美。若一字完派，一字曼派，丁豆杂凑，劣异常。

——清·叶尔宽《摹印传灯》"分派"

奇书饱读铁能窥，蝶扁③精神古籀碑。活水源头寻得到，派分浙皖又何为？

——清·吴昌硕《西泠印社醉后书赠楼村》

让翁书画下笔谨严，风韵之古儁者不可度，盖有守而不泥其迹，能自放而不踰其矩，论其治印亦复如是。让翁平生固服膺完白，而于秦汉印钵探讨极深，故刀法圆转，无纤曼之习，气象骏

图上编 5-8

————————————
① "倔越"，犹背离。
② "自郐"，犹"自郐以下无讥焉"，吴国的季札在鲁国看周代的乐舞，对于各诸侯国的乐曲都有评论，但从郐国以下他就没有再表示意见。比喻从某某以下就不值得评论。
③ "蝶扁"，亦作"蝶匾"，篆书的一体。形略扁，故称。

迈，质而不滞。余尝语人，学完白不若取径于让翁，职是故也。余癖斯者亦既有年，不究派别，不计工拙，略知其趣，稍穷其变，而愈信秦、汉铸凿浑穆渊雅之不易得，及证诸让翁，吾言可信。

<div align="right">——清·吴昌硕《吴让之印存跋》</div>

石印刻手推文何，大江南北名巍峨。国初栎下树赤帜，高名梁苑齐牟驼。程邓振起皖南北，郑汪耀采平山阿。其闲西泠推最盛，丁黄吴蒋连枝柯。……吾东好古亦有士，安邱张氏传尤多。松岩南皋与未谷，偻指亦各新纹螺。海滨病史（陈寿老）发愿力，万印宏量如江河。

<div align="right">——清·吴重熹《傅子式花延年室印谱》（节录）</div>

入元代，则赵松雪始得盛名，吾邱子行、吴孟思师弟，考订篆文，研求刀法，于是以刻印名家者，代不乏人。明至正、嘉之间，吴郡文博士寿承崛起，树帜坛坫，而许高阳、王玉唯诸君，先后周旋，遂尔名倾天下。何长卿俯首师之，苏尔宣出力抗之，而各极其精能，遂尔声名鼎足。乃若璩元玙、陈居一、李长蘅、徐仲和、归文休暨三吴诸名士所习，三桥派也。吴午叔、吴孟贞、罗伯伦、刘卫卿、梁千秋、陈文叔、沈子云、胡正言曰从、谭君常、邵潜夫及徽闽诸俊所习，雪渔派也。程远彦明、何不违、姚叔仪、顾奇云、程孝直与苏松、嘉禾诸彦所习，泗水派也。又若詹淑正、杨汉卿、黄表圣、汪仲徽、江明初、甘（旭）甫，皆自别立营垒，称霸称雄。明代诸君不外于此。国朝有闽派，有徽派，有苏派。闽派，许有介为冠，有陶石公、杨叔夜、吴平子、林蕴诸人。徽派，程穆倩为冠，有程孟长、汪尹子、宏度、程云来诸人。苏派，顾云美为冠，有顾元方、钦序三、邱令和、顾梁汾诸

人。雍乾盛时，丁敬身出为浙派，黄小松、奚铁生、蒋山堂从之。邓石如模汉碑额，为邓派，而吴山子、吴让之、吴圣俞从之。赵㧑叔从邓入，又少变为赵派，题款最精，而徐三庚、傅子式从之。自源及流，藉知派别，吾道于以不孤。

<div align="right">——清·缪荃孙《吴石潜铁书序》</div>

　　浙中印人，自丁敬身出，而黄、蒋、奚继之，二陈又继之，浙派之名于是著。

<div align="right">——清·傅栻《西泠六家印谱跋》</div>

　　㧑叔之言曰："徽宗从拙入，浙宗从巧入。"然完白山人取汉人碑额生动之笔，以变汉人印用隶法之成例，盖善用其巧也。丁、黄刀法取巧，然墨守汉印，固其善守拙也。让翁宗完白，而㧑叔别辟蹊径，所谓有古人，复有我也。虽然，拙由天性，巧从机发，六朝人不及两汉之拙，故其巧亦不及，从拙处得巧，毋从巧用巧也。书画皆然，又岂仅刻印为然哉！

<div align="right">——清·曾熙《吴让之印存跋》</div>

　　然视今时京师、沪渎间，流行吴昌硕一派者，固犹彼善于此也。昌硕雅人，中年刻印，笃守乡贤浙学。晚景颓放，急就之作，欲求其古拙，刻后戏以沙石砻①之。传衍江湖间，工匠、纨绮子群相模仿，以故粗犷、破裂，导人遁入野狐禅，是固贤智之过也。

<div align="right">——清·叶德辉《三秀草堂印谱序》</div>

① "砻"，磨。

国初承朱明余习，皆文何之滥觞。无论朱文白文、外圆内方，得以锥画沙之妙高者，气象肃穆，如见包龙图、海忠介一流人，正色立朝不苟言笑。汪启淑飞鸿延年堂所辑名家诸印，可以略见一班。后人追论品题，目之曰"徽派"。此派不善学之流，入俗工，如木偶陶人，索然无丝毫生气。至乾嘉时，金冬心、丁钝丁之流倡言复古，力崇秦汉，黄小松、奚铁生、蒋山堂、陈曼生复羽翼之。世称"浙西六家"，于是有浙派之目。苍老盘薄，首推金、丁，余则温莹而多侧媚之笔，且各有习气，转不知继起之赵次闲、钱叔盖，尚觉平正无疵。

——清·叶德辉《与吴景州论刻印书》

有清乾嘉以来，徽学莫盛于治经，由江^①、戴^②而传高邮王

① "江"，指江永。江永（1681—1762），清徽州婺源人，字慎修。诸生。博通古今，尤长于考据之学。深究《三礼》，撰《周礼疑义举要》，颇有创见。于音韵、乐律、天文、地理均有研究，著述甚多，《四库全书》收其所著书至十余部。戴震、程瑶田、金榜皆其弟子。
② "戴"，指戴震。戴震（1723—1777），字东原。安徽休宁人。从学于江永，与惠栋、沈彤为友。乾隆二十七年中举，入四库馆充纂修，赐同进士出身。承传江永学问，对训诂学、天文算学、历史、地理学、经学皆有造诣。治学主张从声音、文字入手，通过训诂以求义理。著有《六书论》《方言疏证》等。

氏^①，至于常州学派，为之一变。治印之学徽宗，自程垢区、巴隽堂。追踪秦、汉，至邓完白亦变。维扬吴让之，四体书学邓完白，而姿媚过之，因以其笔法作画治印。其治印也，承西泠诸家之绪，初学浙派，终专徽宗。赵㧑叔经学得常州学派之传，于治印，不立门户，倾许巴隽堂为尤。至今观《序让之印存》所称徽、浙两宗巧拙，深中肯綮。然让之姿媚，一竖一横，必求展势，颇为得秦汉遗意，非善变者，不克臻此。㧑叔欲以其治经之学，通于治印，又既治印而论诗，大雅宏达，于兹为群，解人不当如是耶？

<div align="right">——清·黄宾虹《吴让之印存跋》</div>

　　自有青田、寿山、昌化等石刻印，范金琢玉，专属工匠。学士文人，偶尔奏刀，遂夸雅事。篆法、章法，弃置弗道，意不逮古，流为孱弱，或者宗尚汉印，自信太过。其弊也：泐蚀以为古，重腿^②以为厚，偭规裂矩以为奇，描摹雕饰以为巧。相沿日久，遂成习气，滔滔不返，可胜慨哉！

<div align="right">——清·黄宾虹《古印概论》</div>

① "高邮王氏"，指王念孙，王引之子。王念孙（1744—1832），江苏高邮人，字怀祖，号石臞。少从学戴震，于文字、声韵、训诂之学，尽得其传。乾隆进士。授工部主事，擢陕西道御史，转礼科给事中。嘉庆亲政时，首劾大学士和珅，名益振。后官直隶永定河道、山东运河道，任职十余年，精熟水利，道光六年（1826）以永定河道复溢被劾罢归，后专意读书著述，专于校勘、训诂，撰《读书杂志》。子引之，传其学，世称"高邮王氏父子"。《广雅疏证》《广雅疏证补正》《群经字类》《王石臞先生遗文》等。
② "重腿"，脚肿病。《左传·成公六年》："民愁则垫隘，于是乎有沉溺重腿之疾。"杜预注："重腿，足肿。"

篆刻风气至清中季后而大变，派别层出，最著者有四：飞鸿堂汪姓所作为老徽派；丁敬身、陈曼生、赵次闲，所作为老浙派；邓完白、吴让之，所作为新徽派；赵撝叔等所作为新浙派。四派皆远宗秦汉，而自辟门径。其中赵撝叔最便初学，无甚流弊。

——清·陈师曾《篆刻小识》

篆印以浑穆流丽为上，刻印以古茂圆转为工。浙欤？徽欤？胥是道欤？龙泓承雪渔支离之极，致力秦、汉，以古雅出之；完白承穆倩破碎之极，致力斯、冰[1]，以雄浑出之。各有所因，各有所创，初无所用其轩轾[2]也。撝叔谓巧入、拙入似矣，而未能索其源而观其通也。浙宗至次闲而弊生矣，徽宗至攘之而弊亦生矣。然次闲、攘之亦各有所持，卓然名家，而未可漫致訾议[3]焉。让之刻印使刀如笔，转折处、接续处善用锋颖，靡见其工。运笔作篆，圆劲有气，诚得完白之致。而完白之雄浑，固望尘莫及矣。盖完白使刀运笔，必求中锋，而攘之均以偏胜，末流之弊，遂为荒伧，势所必至也。吾固谓攘之名家而已，非若完白之可跻大家之列也。撝叔能知徽、浙之弊，而工力深至，几几不欲平视攘之。吾谓攘之当效永叔之于东坡可也，而攘之固以偏胜，且欲凌视撝

① "冰"，指李阳冰，唐赵郡（治今河北赵县）人，字少温，一作仲温。好古，善属文。乾元时，为缙云令，宝应元年（762），迁当涂令。后为集贤学士，官至将作少监。始学《峄山碑》，后见《吴季札墓志》，精探小学，得其渊源。以篆书名家，自比李斯，人誉为神品。遗迹有《栖先茔记》《三坟记》等。

② "轩轾"，车前高后低为"轩"，车前低后高为"轾"，喻指高低、轻重、优劣。

③ "訾议"，议论、指责人的缺点。

叔。噫！虚怀求道之不易也。

——清·高时显《吴让之印存跋》

　　吾浙印人称盛龙泓、大易两先生，实起元、明之积衰，而续籀、斯之坠绪。自时厥后，名流硕彦，作者述者，绵绵延延。至于悲庵，益神明变化，不可方物，融皖派于浙派中，茹涵之而有余，玩索之而无尽。迹其风格遒上，诣力^①之逴绝^②，皆当绣丝^③事之。

——清·丁仁《赵㧑叔印谱序》

　　举世印人，俎豆^④吴先生缶庐，若皖若浙，闃^⑤如《广陵散》，浸成风会。不知吴先生少作，固亦滥觞二宗。观其治印有得，称心而言，辄曰：此颇类吾家攘翁。翁固皖宗健者，寝馈^⑥完白数十年不迁，晚年刻印多，故手指坚实，顿刀不锋，故圆劲有力。又于文墨守许书，不入他谬巧，故能善用其拙，宜缶庐之畏之，且求似之也。悲庵老人论皖、浙巧拙之异，曰浙宗巧入者也，皖宗拙入者也，其言辩矣，而未备也。大抵学问之事，求之与应，往往适得其反，抑篵篵^⑦巧拙者徒以心为形役。纯巧则纤，纯拙则伧，诚不如两忘之为愈也，攘翁知之矣。

——清·任堇《吴让之印存跋》

————————

① "诣力"，指有一定造诣的学力和才力。

② "逴绝"，绝远。

③ "绣丝"，语出唐李贺《浩歌》："买丝绣作平原君，有酒惟浇赵州土。"后以"绣丝"为对人表示崇敬之典。

④ "俎豆"，指奉祀，引申指崇奉。

⑤ "闃"，空寂。

⑥ "寝馈"，寝食，吃住。指师法。

⑦ "篵篵"，音舒，长远也。

丁龙泓出，集秦、汉之精华，变文、何之蹊径，雄健高古，上掩古人。其后蒋山堂以古秀胜，奚铁生以淡雅胜，黄小松以遒劲胜，均以龙泓为师资之导，即世所称为武林四大家者也。……惟小松官于齐、鲁，搜罗金石文字最富，故其刻印也，每以汉、魏、六朝碑额为师，雄深浑朴，时或出龙泓之外。余若秋堂以工致为宗，曼生以雄健自喜，次闲继出，虽为秋堂入室弟子，而转益多师，于里中四家无不模仿，即无一不绝肖，晚年神与古化，锋锷所至，无不如志，实为四家后一大家。叔盖以忠义之气，寄之于腕，其刻石也，苍莽浑灏，如其为人，与次闲可称二劲。后人合之秋堂、曼生为武林八家，空前绝后，四十年以来，无有继之者。

<div align="right">——清·罗榘《西泠八家印选序》</div>

学邓派白文，当于汉碑篆额上加意。学浙派朱文，当于汉砖、泥封上加意。

<div align="right">——近代·张可中《清宁馆治印杂说》</div>

邓、浙虽各有所失，然亦各有所得。邓之流走活动，浙之端方秀朴，俱可爱重，未可一概抹煞也。

<div align="right">——近代·张可中《清宁馆治印杂说》</div>

治印，上宗周、秦、汉、晋，下窥浙、皖，傍及赵扮叔、吴昌硕之作，固属要素，惟习焉而能免俗也可。不然，不如不谈宗派，专力讲求免俗，便是上乘。试思周、秦、汉、晋，何宗之有？即浙、皖以及赵、吴二氏，虽曾肆力于古印，皆能不失自己面目。后人遂为之分派，其实亦何派之有？可知印不在乎宗派，而首贵

乎免俗。

——近代·黄高年《治印管见录》

刻印无他诀，"手灵刀稳"四字，足以了之。苟能直起直落，处处扣紧，绝不松弛，刻成之印，无不佳者。所谓莆田派、江西派、云间派、浙派、皖派，不过多立名目，乱人视听。除几方汉印外，余未见其别有师承，本一至简之法，不能有许多派别也。但字之配合，则为一极难之事，妙处全在乎此，家数亦可由此而分。近见有人刻印，其力量能及白石之七八，然无学识，不知变化，故其所作，粗俗不堪，反不如笔画纤弱而字体停匀者之可以敷衍也。字有长短疏密之殊，不可一致，能各极其姿，方为妙印。若概成方格，乃躲闪者之所为，即丁、黄之所以立足。徒作异状，又类江湖，殊非大雅。终以平正通达而姿致动人者为上乘也。

——近代·杨钧《草堂之灵·刻印诀》

古无所谓派，以所学皆宗秦、汉也。后世印人蔚兴，就汉印中，各有独到，间或稍加己意，派别于是乎起。吾人生古人后，欲殚精印学，于秦汉铢印、金陶诸文外，自不能不精研各派，以为宏通之助。

——近代·王光烈《印学今义·派别》

浙派今世之大宗也，然能方而不能圆，有刀而未有笔。丁、黄诸家，固极精能，然习之不精，则或误于缪篆，破坏字画，过露笔锋，流为麤[1]犷，亦一病也。皖派能以圆胜，笔刀兼有，完

① "麤"，同"粗"。

白篆书，为古今第一，宜其精到，足补浙弊。惟椎轮大辂，尚未尽工耳。至吴让之所为日精，不矜才使气，自具古意。若欲学之，较浙或少弊也。歙派旧并于皖，然所作汉印，实为独到，取而法之，可救柔媚之病。徐辛穀不拘此格，能会其通，自是可法。然所为印，疏密姿态之间，未免有过正之弊。若不善学，易于放纵。其能兼众能，得独到，惟悲盦、缶庐乎！

<div align="right">——近代·王光烈《印学今义·弃取》</div>

　　（黄士陵）作篆极渊懿^①朴茂之胜。治印自秦、汉铢印而外，益取材钟鼎、泉币、秦权、汉镜、碑碣、匋瓦，故于皖浙两宗以次衰歇之后，自树一帜，并世学者尊为黟山一派云。

<div align="right">——近代·乔大壮《黄先生传》</div>

图上编 5-9　　自来摹印一道，历代相传，为考古家所不废，盖缪篆列乎六书，摹印次乎八体，未可以雕虫小技目之也。溯秦汉印铢尚籀文大篆，迨唐宋元明印章多用小篆，一洗凌厉磅礴之气。有清以来，皖邓石如独树一帜，扬州吴让之得其薪传^②，邓吴印章为一时推重，境界高超，匠心独运，是曰皖派；西泠八大家镕冶秦汉唐宋元明于一炉，人争效之，是曰浙派。武进吴圣俞更能荟萃皖浙各派，刀法之精密，尤为人所难能。惜怀才不遇，未显于世，印谱存者，惟《适园印印》一种，足称巨制，凡此篆刻诸家，类皆邃于金石，靡不善书，所谓不善书者不足与言篆刻也。比年新学与旧学为绝续之交，钱子季寅搜集近人篆刻汇为印选，文艺美术赖

① "渊懿"，渊深美好。

② "薪传"，柴虽烧尽，火种仍可留传。比喻道术学术相传不绝。

以不坠，伟哉斯举！窃谓秦汉钵印如苍松古柏，老气凌云；唐宋而降，如修竹黄花，清超绝俗；近人刻印，盲称秦汉，矜奇立异，矫饰欺人。若小篆文字，一丝不苟，纯乎自然，非养到功深不能臻至其妙境。陈秋堂谓平正守法，险绝取势，悟斯旨者，思过半矣。仆自髫龄，即习篆籀，兼事刻画，皆从平正入手，三十年来不逾此矩，议者不察，嗤其平淡无奇，食古不化。姑不直辩，但时风所趋，以怪僻貌高古者，未敢附和，愿与同嗜一商榷焉，书此弁[①]印选之首。

<p style="text-align:right">——近代·史喻盦《近代名贤印选序》</p>

其后何震、梁千秋等皆宗文氏，世称文、何。直至清初，流风未泯。其中惟程邃崛起于文、何之后，而稍变其法。黄易称文、何为南宗，程邃为北宗，盖有故也。自丁敬出而独树一帜，由元、明以上溯秦、汉，集印学之大成，遂成浙派。黄易、蒋仁、奚冈、陈鸿寿、陈豫钟、赵之琛等，皆其最著者，但亦各得其一体。邓石如善各体书，其作篆用汉碑额法，因以碑额入印，又别开蹊径，是为皖派，继之者则有吴让之。于是有目浙派为南宗，而皖派为北宗者矣。赵之谦汇合浙、皖二派而自成一家，并熔冶钱币、诏版、镜铭及碑版之文以入印，故能奇趣横生，不为汉印所囿，此其所长也。

<p style="text-align:right">——近代·马衡《谈刻印》</p>

逮煮石山农以花乳石作印，世始有篆刻之学。执此艺者，各以意奏刀，而流派亦显分。元胡之世，吾、赵分涂。朱明以来，

① "弁"，指书籍或长篇文章的序文、引言。

文、何异辙。别户分门，党同伐异，虽求复古，反致晦盲，亦印之厄也。有清中叶，丁龙泓以印学倡导，后进山堂、铁生、小松、曼生诸君翕然①宗之，而篆刻渐轨于正，于是世有浙派之目。吴让之得完白之传，奇肆雄厚，遂以邓派相称。坛坫既设，旗帜各张，分南北宗，若鸿沟之限。南则文、何扬其华，北则穆倩导其轨。其他能刻印而不以宗派名者，尚无虑数百家，于虖②盛矣。

<div align="right">——近代·葛昌楹《传朴堂印谱自序》</div>

　　黟山黄牧父先生篆刻，于浙皖两宗外自辟蹊径③，侨粤有年，南中印人皆法之，谓之黟山派。……顾先生治印，刚健中正，遒劲朴茂，学皖而不为皖所拘，得龙泓、完白之长，成一家言。盖先生邃于金石之学，取鼎彝、布化④、铢匋、碑碣，融一炉而冶之，不期然而然，岂仅以印言印也。

<div align="right">——近代·徐文镜《黟山人黄牧甫先生印存跋》</div>

　　清有二派：一曰浙，代表人物为丁敬（敬身）、黄易（小松），此派作品，纯为文人游戏消遣之作，多不泥死法，风流潇洒，以写意出之，有时虽至破烂，尚韵味盎然也。一曰皖，代表人物曰邓琰（石如、顽伯、完白山人），因其书法小篆已登峰造极，故刻之于石，亦端方规矩，结构谨严。

<div align="right">——近代·董鲁安《印章之溯源与沿流》</div>

① "翕然"，一致。
② "于虖"，同"于乎""呜呼"。感叹词。
③ "蹊径"，路径，办法。
④ "布化"，布币与齐法化。布币因形状似铲，又称铲布。齐法化是战国时期的刀币。

吴人习于固，越人习于露，皖人习于嫶①。前修既渺，寖②失恒度。守汉之素，博周之趣，斯至境矣。

<div align="right">——吴泽（公阜）语，沙孟海《耷飞馆印留序》</div>

程邃而后，乡人继起者，有三家：曰巴慰租、胡唐、汪肇龙，所谓歙四子也，与巴、胡同时者，又有董洵、王振声。此皆姤③学嬴刘，自成一队。前时锲家，惟用平刀、侧刀、旋刀、切刀，皖派诸子，始用涩刀，以之拟汉，无不逼肖。然非烂熟印文，胸有古趣者，亦不办也。汪中《巴予藉别传》道慰祖之为人云："埏埴④以为器，方圆具矣，而天机不存焉；巧工引手，冥合自然，览之者终日不能穷其趣，然而不可施之以绳墨。"印艺亦犹是也。

<div align="right">——沙孟海《印学概述》"皖派"</div>

开千五百年印学之奇秘，而气象万千，卓然大家者，其钱塘丁敬乎！踵丁氏而起者，有蒋仁、黄易、奚冈，谓之西泠四家。或又益之以陈豫钟、陈鸿寿、钱松、赵之琛，称西泠八家。入清以来，文何旧体，皮骨都尽。皖派诸子，力复古法，而古法仅复；丁敬兼撷众长，不主一体，故所就弥大。其论印绝句云："古人篆刻思离群，舒卷浑同岭上云。看到六朝唐宋妙，何曾墨守汉家文！"可以觇⑤其旨矣。

① "嶀"，美好。
② "寖"，渐渐。
③ "姤"，专一。
④ "埏埴"，和泥制作陶器。语出《老子》："埏埴以为器，当其无，有器只用。"
⑤ "觇"，窥探。

蒋、黄以下，皆师事丁敬，或为私淑弟子。蒋、黄、奚、陈豫钟、钱松气味厚，均不愧作家，陈鸿寿气味稍薄矣。丁敬不肯墨守汉家文，而后之学丁敬者，乃墨守丁敬遗法，锯牙燕尾，千篇一律，是以下耳。赵之琛年辈最晚，印格亦最低，丁蒋遗意，至此荡然无余。巧为钩画，无复有钩画以外之物。富阳胡震善学丁敬，与钱松不相上下。窃谓八家中以胡易赵乃称耳。

浙派用刀，涩中带有坚挺之意。与巴、胡辈俱宗汉人，各得一体。若以古文家阴阳刚柔之说来评两派印，则皖阴柔而浙阳刚也。

<div align="right">——沙孟海《印学概述》"浙派"</div>

怀宁邓琰书法浑刚，时无其俦。篆刻以圆劲胜，如其书，戛戛独造[1]，无几微践人履迹，光气剡剡[2]，不可逼视，盖亦得阳刚之美者也。高第弟子推泾县包世臣、仪征吴熙载。世臣不多作印。熙载印本其师法，稍出新意。其峻拔骞[3]荡，不逮邓氏；至于隐练自然，不著气力，神游太虚，若无所事，邓氏或转逊之。要之，之二子皆印林之豪杰也！

<div align="right">——沙孟海《印学概述》"邓派"</div>

徽浙异宗，至㧑叔、叔盖而其流渐合。㧑叔早岁作皆为锯齿蜻尾，后乃变体。叔盖所作，与蒋、奚、二陈亦不同科，至遣其子式从㧑叔受印，则心折㧑叔可知。大氐豪杰之士不规规于门户之见，此其一端也。

<div align="right">——沙孟海《沙村印话》</div>

[1] "戛戛独造"，形容文章别出心裁，富有独创精神。
[2] "剡剡"，闪烁貌。
[3] "骞"，矫健有力。

余往日论印不与浙派，近乃认浙派为学印之正路，本明人之挺劲出之以朴老，名家若赵㧑叔、吴缶翁早岁皆从此出。

——沙孟海《僧孚日录》癸亥年（1923）九月初六日

浙派印至次闲、袖海古意扫地尽矣。此印力矫其弊，惜不能起丁黄而征之。

——沙孟海刻"杜忱私印"边款

迄隆嘉之间，赖丁龙泓、邓完白二子，嗜学好古，治印承文何之法，独辟蹊径，所作虽皆私印，尚可嘉也。龙泓取法缪篆，以两汉私印为宗。……雄健古朴，深得汉人神髓。仿宋元者，虽有文何习气，然其学有渊源，功力独厚，推为浙派之祖。完白为人，简朴高抗，纵观博览，篆书起八代之衰。治印亦规儗两汉，而参以《开母庙石阙铭》《太山少室禅国山碑》汉碑篆额……沉雄苍莽，可谓上掩古人者也。丁之结体以方，而邓之取法以圆，遂开浙、皖二派。嗣后浙、皖印人，接踵而起，脉脉相承。

——方介堪《论印学之源流及派别》

近人治印重皖轻浙，每多偏见。其实万派同源，无分清浊，苟能息心体会，上规秦汉，下集众长，共冶一炉，皖、浙何有于我？年来为健盦三兄刻近百石，而偁①意者寥寥。一伎②之微竟穷四十余年心力，伎或止于是乎？

——冯康侯刻"意惬时会文夜长聊饮酒"边款

① "偁"，古同"称"。
② "伎"，通"技"。

钝丁、完白之作，精美无疵者甚少，而其声名之盛，一时无两。余尝推而考之：清初治印者，大多犹存文、何遗风。自钝丁出，一洗其法，独创一格。完白所作虽异其理，正同推陈出新，风气一变。于此可知丁、邓得名所在矣。

——陈巨来《安持精舍印话》

尝观西泠八大家印谱，皆神韵独运，挥洒自如，有龙拏虎踞之姿，鹤舞鸿飞之势，变化万千，了无束缚。夫印章面积小，而字体有繁简，配合至不易，唯浙派最擅安排，出神入化，故灵活古劲，潇洒清高，堪称逸品。

——伍宜孙《陈风子点印录序》

六、风格

　　篆刻风格是印人在创作中表现出的相对稳定、显著的艺术特色与创作个性。印人由于家世背景、生活经历、知识结构、个性心理、艺术修养，以及审美理想的差异，会在创作时的印式选择、字体表现、章法设计、刀法表现、意境表达等方面各具特点，并由此产生风格上的差异。风格多样化是艺术发展的必然特性。独具风格的印章能够产生强烈的艺术感染力，进而实现篆刻家独有的思想、情感、审美等与观者的交流。

　　中国传统的文艺批评是与人物品评密切相关的，并习惯于将人物鉴中的重要美学范畴移用于文艺批评。西方学者所说的"风格即人"（布封）名言，意亦近此，两者颇有互通之处。篆刻风格体现在作品从内容到形式的全部要素之中。

　　印章风格有时代风格与个人风格之分，时代风格多与印制、印式密切相关；个人风格则与印人自身的个性与取法相关，同时也受到时代风格的影响。在时代风格与个人风格的合力影响之下，篆刻流派亦往往应运而生，有时亦集结为地域风格。

　　明代杨士修《印母》对篆刻风格有精彩而集中的阐述，他提

出的古、坚、雄、清、纵、活、净、娇、丰、庄等，对风格的概括与描述已十分深入。康熙年间，袁三俊《篆刻十三略》篇幅精悍，言简意赅，将苍、光、沉着、停匀、灵动、写意、雅等十三条篆刻技法与美学概念，生动形象地加以论说。二人在文字上均延续了古代文艺理论中惯用的比喻、拟人之法，语言生动，描绘准确，富于文采。

篆刻风格的多样化，也带来了风格论的审美价值差异。这与印人的思想境界、审美情趣、品质胸襟有关，也与时代审美密不可分。应当认识到篆刻风格审美的价值判断在不同时代、不同印式中并不一致。印人在以某种固定的审美理想为追求目标的同时，不应否定篆刻风格的多样性；同样，我们在接受篆刻风格多样性的同时，也应注意到印章的审美价值存在高下之别。这也是篆刻批评无法回避的基本内容。

老手所擅者七则：曰古、曰坚、曰雄、曰清、曰纵、曰活、曰转。

古：有古貌、古意、古体。貌不可强，意则存乎其人，体可勉而成也。貌之古者如老人之黄耇[1]，古器之青绿也。在印则或有沙石磨荡之痕，或为水火变坏之状是矣。意在篆与刀之间者也。刀笔峻嶒[2]曰高古，气味潇洒曰清古，绝少俗笔曰古雅，绝少常态曰古怪。此不但纤利之手绝不可到，即质朴者亦终于颓拙而已。若古体，只须熟览古篆，多观旧物。

坚：坚，言不可动也。横如斩，直如劈，点如刺，弯如欲发之弩，一刀便中，毫不假借，令人视之笔笔如铜柱铁栋，撑柱牢固，可以为坚矣。

雄：具坚之体，其势为雄。如持刀入阵，万夫披靡，真所谓一笔千钧者也。

清：雄近乎粗，粗则乱而不清。须似走马放雕，势极勇猛。而其间自有矩矱[3]、有纪律，井然可循，划然爽目也。

纵：拘守绳墨得清之似，而不可谓能纵。能纵者，方其为印也，不知有秦，不知有汉，并不知有刀与金石也。凝神直视，若痴若狂，或累日一字不就，或顷刻得意而疾追之，放胆舒手，如兔起鹘落，则分寸之间，自有一泻千里之势。

活：有纵之势，厥状若活，如画龙点睛，便自飞去。画水令四壁有崩段之意，真是笔底飞花，刀头转翅。

转：纵之流弊为直。直者径而少情，转则远而有味。就全印论之，须字字转顾；就一字论之，须笔笔转顾。乃至一笔首尾相

① "黄耇"，年老。

② "峻嶒"，喻骨节显露貌。

③ "矩矱"，规矩法度。

顾，所谓步步回头，亦名千里一曲。

以伶俐合于法者四则：曰净、曰娇、曰松、曰称。

净：大凡伶俐之人，不善交错，而善明净。交错者如山中有树，树中有山，错杂成章，自有妙处，此须得老手乘以高情。若明净，则不然，阶前花草位置有常，池上游鱼个个可数，若少杂异物便不成观。

娇：娇对苍者而言也。刀笔苍老者，如千年古木，形状萧疏。娇嫩者，落笔纤媚，运刀清浅，素则如西子淡妆，艳则如杨妃醉舞。

以厚重合于法者三则：曰整、曰丰、曰庄。

整：整，束而不轶也。篆文清晰，界限分明，如两阵相对，戈矛簇出，各有统摄，整齐不乱也。

丰：纤利单薄，是名不丰。丰者，笔端浓重，刀下浑厚，无皮不裹骨之态。

庄：巧意舞弄，失于不庄。然庄之流弊，或趋于呆。须在篆法端方，刀法持重，如商彝、周鼎何等庄严，亦自有神采。

大家所擅者一则：曰变。

变：变者，使人不测也。可测者，如作书作画，虽至名家，稍有目者便能定曰：此某笔，此仿某笔，辄为所料。大家则不然，随手拈就，变相迭出，乃至百印、千印、万印同时罗列，便如其人具百手、千手、万手，若海中珍，若山中树，令人但知海阔山高耳，岂容其料哉？惟山知山，惟海知海，惟大家能知大家。然今之晋书、唐画非无大家矣，而世负知书画者甚易，何大家之众耶？曰：不然。如学印者，无不知祖文姑苏，试以文印杂置他名

家印中，未有能辨者也。即辨，亦偶中耳，设有巨眼者从旁片语一击，彼仍在海阔山高中也，耳目乱矣。有志斯学者，三复予言。

<div align="right">——明·杨士修《印母》①</div>

善摹者，会其神，随肖其形；不善摹者，泥其形，因失其神。 图上编 6-1
昔郭汾阳②婿赵纵令韩幹与周昉各为写真，未定优劣。赵夫人曰：两画总似，幹得赵郎状貌，昉兼移其神思、情性、笑语之姿。乃定二画优劣。摹印者如昉之写真，斯善矣。

人有千态，印有千文，吾安能逐一相见模拟，其可领略者，神而已。神则四体皆一物，一真一切真，苟神之不得，即亲见模拟，亦未必肖也。是故，有不法而法自应者；亦有依法而法反违者。

<div align="right">——明·徐上达《印法参同》"摹古类"</div>

正而不雅，则矜持板执，未离俗气。故知雅者，原非整饬，别是幽闲。即如美女，无意修容，而风度自然悦目，静有可观也，动亦有可观也，盖淡而不厌矣。

<div align="right">——明·徐上达《印法参同》"撮要类"</div>

笔法老练，刀法老干，皆老也。不如此，皆谓之嫩。知嫩，知避，自能得老。老也者，固篆刻画一之法也，愿与学者守之矣。老不在文粗，嫩不在文细。若果老，愈细愈老；若果嫩，愈粗愈嫩。

<div align="right">——明·徐上达《印法参同》"总论类"</div>

① 陈錬《印言》多抄袭杨士修《印母》。

② "郭汾阳"，指唐名将郭子仪。安史之乱平息以后，郭子仪功封汾阳王，故称。

如画家一般，有工有写，工则精细入微，写则见意而止。工则未免脂粉，写则徒任天姿。故一于写而不工，弊或过于简略而无文；一于工而不写，弊或遇于修饰而失质。必是工写兼有，方可无议，所谓"已雕已琢，还返于朴"是也。晦翁论作书云："放意则荒，取妍则拙。"郝俊川云："太严则伤意，太放别伤法。"又云："无意而皆意，不法而皆法。"此足为吾论符节矣。

——明·徐上达《印法参同》"刀法类"

秦文难于飘扬，汉篆难于严重；大印难于坚密，小印难于舒畅。

——明·潘茂弘《印章法》

顾篆刻日广，篆学日衰。选古慨然有起衰之志，孳孳向余言篆学。余进一"淡"字，选古深然之。夫才美者，人之所共好，亦吾之所欲亟见也。以亟欲自见之才，求供众人之好，岂肯自留余？如是而能为淡者，鲜矣。古今人之不相及，正在见才不见才之间。魏晋书法，笔笔藏锋；迨乎唐宋，悉皆偏[1]露。李杜虽工诗，要为不及靖节。而今人之学陶者，又未必是陶也。然则淡岂易言哉！语云："神奇之极，化为平淡。"选古知此，则岂惟篆学，可以进于道矣。

——清·陈确《书周选古印谱后》

作者不一其人，传者不一其妙。余尝取而类之：其高深者，文明者，奇古者，平易者，精而杰者，神而矫者，质朴者，闲都者，疏劲纤缀、削直华美者，侠而举者，温而秀者，细而如缬[2]者，巨而如椽者，小如粒者，大如斗者，阴阳相间、疏密相违者，断

① "偏"，排印本作"惧"。
② "缬"，有花纹的纺织品。

厓绝壁、印泥画沙者，警者，绥者，端绉者，绸缪者，一低一昂者，半让半侵者。至于渐老渐熟、平淡无奇，则斯道之极构也。

<div align="right">——清·朱彝尊《印谱序》</div>

苍兼古秀而言，譬如百尺乔松，必古茂青葱，郁然秀拔。断非荒榛断梗，满目苍凉之谓。故篆刻不拘粗细模糊、隐见剥蚀，俱尚古秀，不可作荒凉秽态。

<div align="right">——清·袁三俊《篆刻十三略》"苍"</div>

光即润泽之意，整齐者，固无论矣。亦有锋芒毕露，而腠理自是光润。否则似物迷雾中，不足观也。倘运腕无力，仅事修饰，必犯油滑之病，又非所宜。

<div align="right">——清·袁三俊《篆刻十三略》"光"</div>

沉着者，不轻浮、不薄弱、不纤巧，朴实浑穆，端凝持重，是其要归也。文之雄深雅健，诗之遒炼顿挫，字之古劲端楷，皆沉着为之。图章至此，方得精神。

<div align="right">——清·袁三俊《篆刻十三略》"沉着"</div>

写意若画家作画，皴法[①]、烘法、勾染法，体数甚多，要皆随意而施，不以刻画为工。图章亦然。苟作意为之，恐增匠气。

<div align="right">——清·袁三俊《篆刻十三略》"写意"</div>

有明诸谱久为艺林珍秘，若何雪渔之老劲，苏尔宣之奇纵，

① "皴法"，中国画技法名。是表现山石、峰峦和树身表皮的脉络纹理的画法。画时先勾出轮廓，再用淡干墨侧笔而画。

王梧林之端凝，朱修能之风致，何不违之古雅，皆宜置之案头，不时把玩。

——清·戴启伟《啸月楼印赏》

图上编6-2　　国朝篆刻如黄秋盦之浑厚，蒋山堂之沉着，奚蒙泉之冲淡，陈秋堂之纤秾，陈曼生天真自然，丁钝丁清奇高古，悉臻其妙。予则直沿其原委归秦汉，精赏者以为何如？

——清·钱松刻"米山人"边款

仿汉之作，如黄秋盦之秀劲，蒋山堂之浑厚，奚蒙泉之冲澹，陈秋堂之雅逸，丁钝丁则落笔嶙峋，陈曼生则用意潇洒，各得奇妙。

——清·童大年刻"西湖不厌久长看"钱松原款

宋元篆刻尚圆劲，宋元小印多尚圆转劲瘦，不事奇恣。

——清·毛庚《为云来镌小印歌》

苍者，古而兼秀之谓，如百尺乔松，必古茂青葱，郁郁秀拔，乃可言苍。若荒榛断梗，苍从何来？学者不可不明辨而择所处也。彼破碎其文以求苍者，而适以蹈荒榛断梗之辙，可不慎欤？

——清·章镗《篆刻抉微》"苍古"

写意，一如与可①之画竹，必先成竹于胸，然后兔起鹘落，

① "与可"，指文同。文同（1018—1079），梓州永泰（今属四川省绵阳市）人，字与可，号笑笑先生，世称石室先生、锦江道人。宋仁宗皇祐元年进士。历知陵、洋、湖州。与司马光、苏轼相契。工诗文，善篆、隶、行、草、飞白，尤长于画竹。有《丹渊集》。

振笔直遂以追，有稍纵即逝之势，作印亦然。胸中既有把握，则
割然奏刀，止令笔笔见意，便称妙手。若以刻画为工，处处作意，
便增匠气，何所取也。

<div align="right">——清·章镗《篆刻抉微》"写意"</div>

既知写意，便生天趣。天趣者，譬如春风一至，万花齐放，
桃红李白，各呈妙相。刻印之趣，亦有"文章本天成，妙手偶得
之"之境，此即天趣也。

<div align="right">——清·章镗《篆刻抉微》"天趣"</div>

老斲轮手，每无斧凿痕；名画家，每无笔墨痕。此神化之
功也。刻印若未臻神化，终有模拟，仿佛矫揉刻镂之迹。必如神
龙变化，玄妙莫测，斯技也而进于道矣。

<div align="right">——清·章镗《篆刻抉微》"神化"</div>

顽伯为罗两峰作"乱插繁枝向晴昊"七字印，边款云"两峰
子画梅，琼瑶璀璨；古浣子摹篆，刚健婀娜"。夫子自道如此。
后人为顽伯体者，得其婀娜易，㧑叔、让之、圣俞下逮徐袖海之
伦皆是也；兼有其刚健实难，二百年未得其人。

<div align="right">——沙孟海《沙村印话》</div>

周元亮《印人传·书沈石民印章前》云："印章汉以下推文
国博为正灯，以猛利参者何雪渔，以和平参者汪尹子。"彼所谓
猛利，犹吾所谓阳刚；彼所谓和平，犹吾所谓阴柔也。元亮之时，
印学滥觞未久，猛利和平，虽复殊途，而所诣未极。历三百年之
推嬗移变，猛利至吴缶老，和平至赵叔老，可谓惊心动魄，前无

古人，起何、汪于地下，亦当望而却步矣。

——沙孟海《沙村印话》

近年作印力追平澹，平澹中有真味也。浅人不解，要奇要怪，实属下乘，吾何敢效之。

——沙曼翁刻"松涛长寿"边款

有人说刻秦汉印是墨守成规，没有出息，这种说法是不对的，秦汉印是中国印章艺术的精华，是学习篆刻艺术的必由之路，要想逾越秦汉印而创所谓的个人风格、时代面貌，是绝对不可能的。

——高式熊《我对篆刻学习的认识》

七、审美

审美是人在欣赏和创造的美的过程中，感受、体验、判断、评价美的复杂的心理活动，它是人类理解世界的一种特殊形式。篆刻审美包含的内容十分广泛，它自始至终指导着作者的创作。由于篆刻与古代实用印章的天然联系，复古成为印人普遍的审美理想，以得"古气"（程嘉燧《题苏氏印略》）、"古意"（高濂《遵生八笺》）、"古法"（王守谦《序范孟嘉韵斋印品》）为上。但由于俗工普遍以模仿古印断烂剥蚀的外形为能事，机械的摹古主义倾向甚嚣尘上。

甘旸提出"以仿古印，但文法、章法不古，宁不反害乎古耶？"（《印章集说》）是对这种形式摹古的明确反对。清代以来，随着对古印认识的不断深入，反对形摹成为篆刻审美的重要观点。沈德潜认为断烂字画是"貌古而失神理"（《坤皋铁笔序》），张埙讥刺仿汉印之有意脱落为"西子捧心"（桂馥《续三十五举》），程瑶田讽为"得貌遗神"（程瑶田《吴仰唐刻章序》），都是对篆刻刻意残损的批判。

古代印论中还有不少富于美学价值的观点。明代沈野提出

"壁破处"（《印谈》），与"锥画沙""折钗股""印印泥"可归为同类意象，是篆刻审美"天然（自然）论"的反映。周亮工提出"动人说"（《书黄济叔印谱前》），揭示出篆刻审美移情的规律。翁方纲则将黄庭坚"质厚"说移入印论（《铜鼓书堂印谱序》），皆颇具创见性。

今之刻拟汉章者，以汉篆刀笔自负，至有好奇，刻损边傍，残缺字画，谓有古意，可发大噱①。即《印薮》六帙内，无十数伤损印文。即有伤痕，乃入土久远，水锈剥蚀，或贯泥沙，剔洗损伤，非古文有此。欲求古意，何不法古篆法、刀法，而乃法其后人损伤形似？此又近日所当辨正。若诸名家，自无此等。

<div align="right">——明·高濂《遵生八笺·燕闲清赏笺上》②</div>

　　古之印，未必不欲齐整，而岂故作破碎？但世久风烟剥蚀，以致损缺模糊者有之，若作意破碎，以仿古印，但文法、章法不古，宁不反害乎古耶？

<div align="right">——明·甘旸《印章集说》"破碎印"</div>

　　"碑石水泐者具在，好奇之士，乃专仿刻文刓剥之处，仅成字形，以为古意"，范石湖此语，为汉隶也。不知今学汉印者皆此类，古文亦然。

<div align="right">——明·陈继儒《太平清话》③</div>

① "大噱"，大笑。

② 屠隆《考槃余事》（明万历刊本）卷三文房器具笺："今之锓家，以汉篆刀笔自负，将字画残缺，刻损边傍，谓有古意。不知顾氏《印薮》六帙，内无十数损伤，即有伤痕，乃入土久远，水锈剥蚀，或贯泥沙，剔洗损伤，非古文有此。欲求古意，何不法古篆法、刀法，而窃其损伤形似，可发大噱，若诸名家，自无此等。"又桂馥《续三十五举》引用："《考槃余事》曰：今之锓家，以汉篆刀笔自负，将字画残缺，刻损边傍，谓有古意。不知顾氏所集四千余印内，无十数损伤，即有伤痕，乃入土久远，水锈剥蚀，或贯泥沙，剔洗损伤，非古文有此。欲求古意，何不求其篆法、刀法，而窃其损伤形似乎！"陈克恕《篆刻针度》亦引之。

③ 又见陈继儒《岩栖幽事》。

墙壁破损处，往往有绝类画、类书者，即良工不易及也。只以其出之天然，不用人力耳。故古人作书，求之鸟迹，然人力不尽，鲜获天然。王长公谓诗雕琢极处亦自天然，绝有得之语。

——明·沈野《印谈》

新文成锈涩，古气出荒榛。

——明·程嘉燧《题苏氏印略》

镌篆非小技也，俗者习气未除，不释则凿，至令大雅士欲呕。唯古法不失，而中藏天巧，乃称三昧①。

——明·王守谦《序范孟嘉韵斋印品》

先生近日作印章，不必用意，自有配合之妙，云得之不孝之诗，谬矣，谬矣。不孝之诗文，近日少少曲折如意者，从先生之篆、之镌、之诗画、之寥寥数语札子种种悟入耳。为此者，似吾两人交相誉。吾两人岂交相誉者哉？第不孝微窥先生所作，近来实更进数层；不孝动笔，亦实实有略异往昔。所以然者，吾两人交相动耳。世间绝技，源流总同，世人所以不可传者无他，坐使人无所动耳。不孝②得先生一字而心动，先生得不孝一字亦未尝漫然于中，交相动而交相引于幻渺不可测，恶有所谓誉哉？今人满部诗文，大套印谱，细细搜寻，总如疲牛拽重车入泥淖中，自不能动，何处使人动？及读班马诸传记，便欲哭欲歌；见坐火北风图③，

① "三昧"，指事物的要领，真谛。
② "不孝"，旧时父母丧事中用于自称。
③ 海山仙馆丛书排印本作"见云汉北风图"。

便乍热乍冷，拾得古人碎铜散玉诸章，便淋漓痛快，叫^①号狂舞。古人岂有它异，直是从千百世动到今日耳。先生以为然否？

<div align="right">——清·周亮工《印人传》"书黄济叔印谱前"</div>

人身丰瘠不齐，而有肉、有骨则一也。图章亦在骨肉停匀。骨立者未免单薄，而臃肿膨脝^②，又邻于俗，且有骨无肉，若韩幹画马，其不贻凋丧^③之讥者几稀^④。

<div align="right">——清·袁三俊《篆刻十三略》"停匀"</div>

灵动不专在流走，纵极端方，亦必有错综变化之神行乎其间，方能化板为活。

<div align="right">——清·袁三俊《篆刻十三略》"灵动"</div>

天趣在丰神跌宕，姿致鲜举，有不期然而然之妙。远山眉、梅花妆，俱是天成，岂俗脂凡粉所能点染。

<div align="right">——清·袁三俊《篆刻十三略》"天趣"</div>

黄鲁直云：惟俗不可医。人有服饰鲜华，舆从络绎，而驵侩^⑤之气令人不耐者，俗故也。篆刻家诸体皆工，而按之少士人气象，终非能事。惟胸饶卷轴，遗外势利，行墨间自然尔雅，第

① "呌"，同"叫"。
② "膨脝"，病名，蛊胀的俗称，中医谓腹部胀大如鼓。出自《证治要诀·蛊胀》。
③ "凋丧"，丧失，失落。
④ "几稀"，同"几希"，意为不多。
⑤ "驵侩"，市侩。

恐赏音者稀。此中人语，不足为外人道也。

——清·袁三俊《篆刻十三略》"雅"

近代图章力驳何雪渔而返文三桥，书家力驳董文敏而归赵松雪，皆凿凿至理。古学复兴，亦其一也。

——清·阎若璩《与戴唐器书》

余独恶夫貌古而失其神理者，往往有意断烂字画，缺损边角，以号为仿古。近时所存完好之汉印，每见苍古之中，自含妍雅。乃知其销烂献蚀，固历岁久远所致，决非当日真面目也。如必执此以为古，是犹玩碑帖者，弃宋搨完好之善本，而专取近来漫漶残缺者，摩挲而规仿之，岂非大惑耶。

——清·沈德潜《坤皋铁笔序》

印章只有烂铜，碑刻乃有剥蚀。印文剥蚀，历朝未有。明苏啸民欲以其胸中《石鼓》《季札》诸碑刻之道，形之于铁笔之间，因脱去摹印之成规，力追苍、史之神理，篆宗碑帖，故点画亦作剥蚀痕。虽与秦汉以来之印文不合，而其钟鼎白文，志在苍、史，挽回斯、邈之失者，篆学之功臣也。杨汉卿、程彦明诸公，剥蚀与啸民同，而骨力坚苍，书卷渊博，自以啸民为杰出。

——清·孙光祖《古今印制》

图上编 7-1　　盖文人涉猎斯技，故其仿汉人独得雄逸之趣，不为顾氏印谱所束。

——清·丁敬刻"曹焜之印"边款

铁笔亦书法也。所贵苍秀相兼，斯为雅俗共赏。然此系自然功候，未可作意为之。专事秀逸，诚嫌戾^①古，若貌为苍老，亦属捧心。余则悉凭自然，不事矫饰。

<div align="right">——清·沈策铭《闲中弄笔发凡》</div>

凡事不可尚奇，而印篆尤不可奇。奇则未有不伤于理、诡于正者。学者须于此处立定脚根，具定法眼，不为魔道旁门所移，方能人圣超凡。总要师古，然古人性情不同，趋向各别，择其善者而从之，则朴中自古，拙中自奇，神而明之，方有真古真奇之妙。否则日就支离，莫可医药矣。

<div align="right">——清·孔继浩《篆镂心得》"戒好奇"</div>

今之业是者，务趋于工致以媚人。或以为非，则又矫枉而过乎正，自以为秦汉铸凿之遗，而不知其所遵守者，乃土花侵蚀坏烂之滕余^②。岂知藐姑射之神人^③，固肌肤若冰雪，绰约若处子者乎？风初老人^④盖亦恶乎工致以媚人之不可以传远也。而其所规枋乎汉铜者，则汉铜之真面目。以视世之得貌遗神者，何止上下床之别？又况乎貌汉铜者并非汉铜之貌，更安问其神之似与不似哉！余尝博览古碑刻，谓其初皆笔画美好，古之人必不好为丑恶之态。而谓传世示后人必不为其美好者，是古人诳我也，余则乌能信之？

<div align="right">——清·程瑶田《吴仰唐刻章序》</div>

① "戾"，违背，违反。
② "滕余"，剩余。
③ "神人"，神话中藐姑射山的仙女。《庄子·逍遥游》："藐姑射之山有神人居焉，肌肤若冰雪，绰约若处子。"
④ "风初老人"，指吴仰唐。

今读俭堂先生^①跋友人印谱，援窦尚辇^②"生动神凭"之语，又有专务质朴、于拙处求古人之论。斯则藏印之辑，先生固已自为之序矣。黄文节云：以古人为师，以质厚为本，盖于体物造专，研经讲艺之理，一以贯之。先生扬历封疆，勋名在青史，丹诚流露于文字，而篆仙克承家学，过庭之训，忠孝渊源，即兹鉴藏品藻之间，莫非心画所形，浑乎粹气，当与先生遗稿同观可也。而岂仅为术艺家赏玩之资已乎？予昔撰辑《两汉金石》，以汉官印始之，贵其质也。

<div align="right">——清·翁方纲《铜鼓书堂藏印谱序》</div>

张舍人埙曰：汉印多拨蜡，故文深字湛，其有剥烂，则是入土之物。今人仿汉印，有意脱落，字无完肤，此画捧心之西子，而不知其平日眉目，固朗朗然姣好也。岂不甚愚也哉？

<div align="right">——清·桂馥《续三十五举》</div>

古人铸印文本极工，追入土久远，填塞剥蚀，失却本真，而近人爱学之，遇完好反置不问，此亦如学汉隶，专法其残缺，冯

① "俭堂先生"，指查礼。查礼（1714—1781），清顺天宛平人，原名为礼，又名学礼，字恂叔，号俭堂，一号榕巢，又号铁桥。入赀授户部主事，累擢川北道，从攻金川，专司督运西路粮饷。官至湖南巡抚。嗜古印章及金石书画，收藏甚富。工书画，尤善画梅。有《铜鼓书堂遗稿》等。

② "窦尚辇"，指窦臮。窦臮，唐扶风（今属陕西）人，字灵长。窦蒙弟。官至检校户部员外郎、汴宋节度参谋。精草隶。作《述书赋》，起上古而迄唐，精穷旨要，详辨秘义。

<div align="right"></div>

钝吟 ① 所以致诮于郑谷口 ② 也。

<div align="right">——清·董洵《多野斋印说》</div>

余好研林先生印，得片纸如球辟 ③。先生许余作印未果，每以为恨。朔兄润堂雅有同志，得先生作"画秋亭长"印，即以自号，好古之笃可知。复命余作此，秋窗多暇，乃师先生之意，欲工反拙，愈近愈遥，信乎前辈不可及也。

<div align="right">——清·黄易刻"画秋亭长"边款</div>

近世论印，动辄秦汉，而不知秦汉印刻，浑朴严整之外，特用强屈传神。今俗工咸趋妩媚一派，以为仿古，可笑！

<div align="right">——清·奚冈刻"汪氏书印"边款</div>

仿汉印当以严整中出其谲宕 ④，以纯朴处追其茂古，方称合作。

<div align="right">——清·奚冈刻"寿君"印款</div>

明人之工印者，以余所见，若雪渔之苍老，亦步之秀劲，梧林之浑厚，啸民之雄健，不韦之奇正杂出，修能之各体兼长，莫

① "冯钝吟"，指冯班。冯班（1602或1604—1671），明末清初江南常熟人，字定远，号钝吟。明诸生。为人率真，视诗书为性命。少与兄舒齐名，称海虞二冯。论诗力排江西宗派，遵崇西昆体。有《定远集》《钝吟杂录》《评点才调集》等。

② "郑谷口"，指郑簠。郑簠（1622—1693），江苏上元（今南京）人，字汝器，号谷口。宋珏弟子。工隶书，尤善写大字。

③ "球辟"，即"球璧"，泛指珍宝。

④ "谲宕"，同"谲荡"，狡诈狂放。

不存其平生所刻，若诗文之人人有集者。

——清·吴钧《静乐居印娱序》

摹印所贵，雅与正而已。雅则无拙滞鄙俗之形，正则无巧媚倾欹之习。

——清·钱履坦《受斋印存序》

盖汉非人人尽能为印也。其时风气尚醇，不事纤巧，故印文皆平正方直。而历以数千年之久，或为土所侵蚀，而去其棱芒；或为人摩挲，而得其精采，于是不假修饰而自臻神妙。

——清·钱履坦《受斋印存序》

印法以浑、厚、灵、秀四字贯之。印之厚在意不在深，印之浑在气不在力，印之灵在空不在少，印之秀在纤不在浅。

——清·阮充《云庄印话》"镌印丛说"

秦文娇媚，汉魏工严，晋印朴实，六朝争奇。

——清·汪维堂《摹印秘论》

印法五妙：一曰停妥，使人不可移动，字字着实，笔笔妥帖，安如磐石，稳若泰山；二曰流动，欲其圆活变动，不可拘泥执定，浑融之态，如行云流水，走马放雕；三曰典雅，欲其不可狃俗，使体度舒畅，如山林野叟，阆苑[①]神仙，气爽神清，别有一种可爱；四曰风神，辉映闪灼，骨格疏朗，若美人之丰姿，古器

———————————

① "阆苑"，阆凤山之苑，传说中神仙居住的地方。旧时诗文中常用来指宫苑。

之青绿，不能尽其妙处也；五曰古朴，文有丰满充足之意，体法庄严，若商彝周鼎，自是高古气象。

<div align="right">——清·汪维堂《摹印秘论》①</div>

大家者，若人气象堂堂，宽衣大袖，态度舒畅，不同俗品。印即书家写小字，用大字之势，边不容笔，中莫空虚是也。

<div align="right">——清·汪维堂《摹印秘论》</div>

笔下不难风秀，难于古朴中仍带秀气；结字不难整齐，难于疏落中却又整齐；运刀不难有锋芒，难于光洁中仍有锋芒；竖画不难于直，难于似直而曲，似曲而直。此种妙法，唯汉印有之。（眉峰云：书家贵藏锋，印家亦贵藏锋。藏锋非光洁也，有一种浑厚之象溢于纸上，为羚羊挂角，无迹可寻。）

<div align="right">——清·冯承辉《印学管见》</div>

铁笔之难，难于劲，难于静，尤难于秀。劲可以学力到，静可以岁月几，独至于秀，则出自天然，不可以人力强。而秀之中，又有古秀、雅秀之辨，秀媚、秀逸之分。盖尝论之：劲如孤峰耸翠，峭壁倚天；静如波澄水面，月挂天心；秀如远山曙色，极浦秋光。古秀则虬松铁翰，夭矫风前；雅秀则篱菊傲霜，横斜竹外；秀媚则幽兰滴露，修竹拟烟；秀逸则云外孤鸿，天边独鹤。运刀奏笔时，须先会此神妙，斯于刀法篆文之外，自有一种机趣。而秦汉藩篱，晋唐模范，不外焉。鹅湖华子秋苹，从事于兹有年，自文氏《印苑》、金氏《印选》，以迄时贤制作，靡不编览切究。

① 此语又见清佚名《治印要略》。

学力到而自然劲也，岁月深而自然静也；若至于秀，则固其天分优也。

<div align="right">——清·施大采《秋苹印草序》</div>

古印笔画断烂，由于剥落之故，不必效颦①，印边断缺亦然。

<div align="right">——清·陈澧《摹印述》</div>

至汉印，人止知烂铜，而不知铜原不烂。得其刀法，愈久愈去痕迹则自佳，此所常与西泉共论者也。作画不求用笔，止谋局事烘染，终不成家，仿汉烂残而不求用笔者同。

<div align="right">——清·陈介祺致王懿荣信札</div>

朱文难刻易工，然松雪、衡山之工亦甚不易，最难者劲健，次则秀稳。有篆法有书味，数者含蓄于中，非率尔所能至，即此不甚出色，亦非寻常时派矣。

<div align="right">——清·陈介祺致王懿荣信札</div>

学古印当学其稳实处，不当学其奇险处。未稳实而先求奇险，必入恶道。汉印中有极安静者，最不易到其地方。然学者必当以二字奉为极则。

<div align="right">——清·赵之谦《苦兼室论印》</div>

汉铜印妙处，不在斑驳，而在浑厚。学浑厚则全恃腕力，石

① "效颦"，即"东施效颦"。出于《庄子·天运》："西施病心而矉其里，其里之丑人见而美之，归亦捧心而矉其里。"后人称故事中的丑人为东施，将机械模仿者叫做"东施效颦"或"效颦"。

性脆，力所到处，应手辄落，愈拙愈古，看似平平无奇，而殊不易貌。此事与予同志者杭州钱叔盖一人而已。叔盖以轻行取势，予务为深入，法又微不同，其成则一也。然由是益不敢为人刻印，以少有合故。镜山索刻，任心为之，或不致负雅意耳。

<div style="text-align: right">——清·赵之谦刻"何传洙印"边款</div>

龙泓无此安详，完白无此精悍。

图上编 7-2

<div style="text-align: right">——清·赵之谦刻"赵之谦印"边款</div>

节子属仿汉印，刻成视之尚朴老。

<div style="text-align: right">——清·赵之谦刻"以豫白笺"边款</div>

汉印之最精者神隽味永，浑穆之趣有不可思议者，非工力深邃，未易模拟也。

<div style="text-align: right">——清·吴昌硕"吴俊之印"边款</div>

而仓石诗画篆印为一时巨擘[1]，此则同而不同者也。其篆印一本秦汉，愈丑愈妙，愈奇愈精，劲秀苍古，兼而有之，可谓极篆刻之能事。赵㧑叔之刀，已空前绝后矣，而仓石之刀，则较赵刀为尤快，而予之刀，渺乎小矣！为之美其名曰"天印星""大刀吴俊"。

<div style="text-align: right">——清·张祖翼《观自得斋印集题记》</div>

仿古印以光洁整齐胜，唯赵㧑叔为能。

<div style="text-align: right">——清·黄士陵刻"栽丹种碧之居"边款</div>

[1] "巨擘"，比喻杰出人物，在某一方面居于首位的人物。

汉人印章无美不有，剥蚀不能掩其秀媚，徒若以破烂求之，是不异于戴盆望天[1]也。

<div style="text-align: right">——清·黄士陵刻"臣光印"边款</div>

图上编 7-3　汉印剥蚀，年深使然，西子之颦，即其病也，奈何捧心而效之。

<div style="text-align: right">——清·黄士陵刻"季度长年"边款</div>

赵益甫仿汉，无一印不完整，无一画不光洁，如玉人治玉，绝无断续处，而古气穆然，何其神也。

<div style="text-align: right">——清·黄士陵刻"欧阳耘印"边款</div>

印人以汉为宗者，惟赵㧑叔为最光洁，鲜能及之者，吾取以为法。

<div style="text-align: right">——清·黄士陵刻"臣锡璜"边款</div>

上一印纯正殊不易篆，秦汉人有天趣在老实也。

<div style="text-align: right">——清·齐白石刻"兆璜长寿""轩堂"批语</div>

古玺印传世久远，毋以剥渺为惜。未闻晤对名士而贵其边幅整齐者。

<div style="text-align: right">——清·吴隐刻"魏有万"边款</div>

知变化便能灵动，大约章法要错落，笔法要圆活，刀法要轻利，则灵动有致矣。然灵动，又非专事流走。纵极端方，亦必有

[1] "戴盆望天"，头上顶着盆子看天。比喻行为和目的相反，愿望不可能达到。

错综变化之神行乎其间，庶能化板为活，化死为灵也。

<div align="right">——清·章镗《篆刻抉微》"灵动"</div>

不圆则板，不健则弱。虽灵动者，无或不圆，然往往失之软弱者颇多，需要遒劲蹁跹，一如公孙大娘舞剑器，方见圆健之精神。

<div align="right">——清·章镗《篆刻抉微》"圆健"</div>

篆刻之美，参差而要齐整，粗拙而要光润。整齐者姑置勿论，亦有锋芒毕露而腠理①自是光润者，不如是便似花迷雾中，不足观矣。但是一味修饰，又犯油滑之病，则非所宜也。

<div align="right">——清·章镗《篆刻抉微》"光润"</div>

有清中叶，西泠八家屈（崛）起，力摹前规，秦汉制度，重为大振。丁龙泓之朴拙、蒋山堂之美茂、奚铁生之古趣、黄小松之丰姿、陈秋堂之纯粹、陈曼生之潇洒、屠琴坞之秀逸、赵次闲之峻雅，皆登峰造极，迈轶元明，直入汉人堂奥矣。是以《八家印谱》亦须研究。

<div align="right">——清·马光楣《三续三十五举》</div>

作印之法，只在古拙二字。古要求其情趣，拙要求其浑朴。心手相得，方可为美。

<div align="right">——清·马光楣《三续三十五举》</div>

汉印经时久远，故有剥落，然亦有精整者。吾辈治印固不必

① "腠理"，中医指皮肤的纹理和皮下肌肉之间的空隙，泛指条理或途径。

仿其破烂，然有时走刀未必不破损，亦可任其自然。

<div align="right">——清·陈师曾《篆刻小识》</div>

古金文精者无不光洁可爱，其剥溣乃入土年久使然耳。

<div align="right">——近代·李尹桑刻"易忠箓"印款</div>

其实篆刻艺术的特点，是在一定的图形内，通过字形美，来间接表现现实美。一般不求助于绚丽的色彩，而是艺术化的文字，可说是文图并茂，意境神情毕显的简单图案。我国文字由形象演变而来，字形与现实内在联系甚密切。因此字形美，常能唤起人们对于现实中种种美的形体和动态的联想。古人有"学治印先学写字"之说，盖须先学表现字形美和字的结构组成也。

<div align="right">——近代·唐醉石《治印浅说》</div>

六法首重"气韵生动"，镌印亦然。笔画位置，安排妥帖，纵横曲折，均已平直圆转，刻之似可期其完美矣。既刻之后，全体呆滞，形如土木，此无他，无气韵也。固守绳墨，昧于智巧，一字之中，鲜出入渟蓄①之趣。全局之内，无牝牡揖让之势。痛痒不关，安望其有生气耶？故于字体平直圆融之中，须审其气势，察其神情。倾欹不碍于平直，则略间以倾欹。凝涩不害于圆活，则稍含以凝涩。倾欹以破其执着，凝涩以节其浮流。变化之后，上下左右，顶接肩比，尽情顾盼②，如扶老携稚，行步相随。然后运刀，自有理趣。欲求板滞，不可得矣。

<div align="right">——近代·郭组南《枫谷语印》</div>

① "渟蓄"，犹含蓄。
② "顾盼"，左顾右盼，眷慕相视。

槐堂示余一语，遂悟用刀之诀。其言曰："锋无利钝，字要发毛。"所谓发毛，忌光滑也。欲使字画发毛，刀须直立，以锋向我，就字画逼之。偃刀不特无锋（刀偃则锋上下无着，只刀口平面刳刮矣），且能使笔笔流滑无味，与发毛相去甚远。凡庸手作印，往往用刀摩荡往来于一画之中，类磨砻然。治印而染此习，则万劫不复矣。

<div align="right">——近代·郭组南《枫谷语印》</div>

孙过庭《书谱》云："初学分布，但求平正。既知平正，务追险绝。既能险绝，复归平正。"斯数语者，不仅为学书应循之途径，亦古今治印不易之常规。平正乃治印之本根，险绝为变化之极则。非平正无以立其基；非奇变无以神其化。基础既固，虽千变万化，可无逾矩之嫌。譬之度曲，节拍精熟，则高亢下坠，抑扬徐疾，无不咸宜。此理之至明也。能变化矣，复惧矫轻，仍贵返朴。故必由险绝还其平正，而得自然也。秦汉古印，极平正中，常有一二奇险处。此又夷险通会之境，学者以意逆之，不必躐等，以谋激进也。

<div align="right">——近代·郭组南《枫谷语印》</div>

繁简不能定其稚俗，拙巧遂立见其优劣。惟古朴者终胜一筹，纤小者必致失败。

<div align="right">——近代·杜进高《印学三十五举》</div>

则字之粗细，初无大碍，总以苍劲古拙为主，一涉纤巧怪俗，便非上品。

<div align="right">——近代·久庵《谭篆刻》</div>

人有精神，印亦有精神。呆滞平板，此印形也，死印也，不足取。必也生动有神，始得谓之佳印。其神拘谨，为守株之徒；其神奔放，为不羁之马；其神沈雄，若三边老将；其神高远，若南阳卧龙。或慷慨扣渡江之楫，或潇洒掉五湖之舟。孟郊有浩然之气，信国 ① 赋正气之歌，各有意趣，正不必强为轩轾，其有神也则一，皆可喜也。

——近代·包凯《治印术》

汉印有铸有凿，铸印多浑厚，凿印多朴野。

——容庚《雕虫小言》

袁子才之诗曰"蛟龙生气尽，不若鼠横行"，盖论诗之宜有神韵也，吾即移之以论篆刻。夫篆刻为美术之一，有排列之美，有错综之美，有雄浑之美，有娟秀之美，有纯泊之美。能合于此，神韵乃全，篆刻之事乃备。

——王个簃《个簃印恉》"神韵"

古印的好处，在乎纯出自然根本无所谓好和歹。自从有了什么古法呀，宗派呀，许多理论之后，刻印的人，存心要好，下笔便作"千秋之想"。看印的人，也先入为主，胸中横鲠 ② "事必师古"。

——陈蒙庵《说印》

① "信国"，指文天祥。文天祥（1236—1283），字天祥，后以字为名，改字履善，后又改字宋瑞，号文山。吉州庐陵（今江西吉安）人。因为曾被封为信国公，所以又称文信国。临刑殉国前曾作《正气歌》。
② "横鲠"，犹梗阻。

吾尝谓摹印之术，今不逮古，前乃逊后。器质之不同，性情之各别。勉使强同，宜多踤蓜 ①。财资既富，径涂斯辟。向之所难蕲，举逢源于今日。神而明之，存乎其人矣。

——陈巨来《安持精舍印话》

看似粗拙，实质古朴，是为难能。工巧只为浅人所取耳。

——沙曼翁刻"吴门高石丁之钵"边款

新奇往往只能一时炫人眼目。你可试验一下，有些印初看甚好，过几时再看便有些乏味了；有些却是百看不厌，虽然一时说不出好在何处，但就是耐人寻味，看了使人舒服。汉印的魅力就是如此。而所谓新奇，也绝不能完全离开深稳厚重的汉印底子，才能显出新奇的光彩。如果一味追求新奇，就会流于古怪，流于浅薄，甚至有刻不下去之苦。

——孙龙父致刘云鹤信札

雅俗之办，为百艺所尤要。何时何事，好而为之者非不多，而成者则独寡，篆刻其甚焉者也。盖篆刻于美术中为至高古至淳雅一种，自较他艺为难为。故不能办雅俗，根本全失所据矣。

——贺孔才《说篆刻》

窃窥夫周秦两汉之印，苍劲古朴，如铸如蚀，似非刀笔所能为，亦非人力所能致。盖吾国文化艺术愈古而益美，时代不同而历年悠远，天然之剥蚀点染有以致之，又不独印章为然也。厥后

① "踤蓜"，乖悖。

学者天赋日漓，专精之功又逊于古，而古意亦渐违轶矣。故旷观数代，虽间有作者，固于时尚，无复古初瑰玮之观。

——崔家焜《跋贺先生所赐印册》

八、品评

品评是中国传统文艺批评的重要方法，着重于对文学、书法、绘画作品或作者比较优劣高下，分别等次品级。其产生受到魏晋南北朝时期文艺创作繁荣，以及人物品评、作品鉴赏风气盛行的影响。早期的文艺批评著作《诗品》《古画品录》《书品》《续画品》皆产生于这一时期。

对印章的品判，最早可以上溯到汉代《相印经》，虽然这部带有谶纬色彩的书籍已经失传，但从《北堂书钞》所引佚文来看，已经涉及对印章实物的品评。篆刻品评的产生晚于书法与绘画，最早关于篆刻的品第，是唐代李阳冰所论："功侔造化，冥受鬼神，谓之神；笔画之外，得微妙法，谓之奇；艺精于一，规矩方圆，谓之工；繁简相参，布置不紊，谓之巧。"首次将篆刻分为"神、奇、工、巧"四品，此说对五代荆浩《笔法记》所举"神、妙、奇、巧"亦具有先导性影响。

明代品评之说更加丰富，甘旸延续张怀瓘《画品断》提出"神、妙、能"三品说（《印章集说》）；周应愿则提出"逸、神、妙、能"四品说（《印说》），显然受到宋代黄休复《益州名画录》

"四格"的影响，将"逸品"列于其他三品之上，并为程远《印旨》、孙光祖《篆印发微》沿袭。杨士修则列"正、诡、媚、老"等十四格，其实更近于风格评价而非品第高下。晚明朱简《印品》附"缪印"一篇，评骘名家何震、梁袠、陈万言、谈其徵等印作，是较早的对同时代艺术家进行的篆刻批评。

吴让之将印分五等，别为九品："神品一等，妙品、能品、逸品、佳品四品则俱分上下"（《自评印稿题记》）。至民国时，品第之风犹未渐灭，王光烈又提出"精、能、神、逸"四品（《印学今义》）。当然，无论这种品第如何变化，正如况周颐所说的"篆刻上者以神行之，其次当以意行之"，篆刻总以神采、气韵为上，而技法精能为次。

当代系统讨论篆刻批评的文章当属潘主兰《谈刻印艺术》，文章对评印的原则，以及篆刻创作与篆刻批评之间的关系都有所探讨，文中提出篆刻批评要以思想性为前提，认为不能抛开思想性而单纯讨论作品的艺术性与创造性，固然带有一定的时代色彩，却是十分深刻的见解。

摹印之法有四：功侔①造化，冥②受鬼神，谓之神；笔画之外，得微妙法，谓之奇；艺精于一，规矩方圆，谓之工；繁简相参，布置不紊，谓之巧。

<p style="text-align:right">——唐·李阳冰论印，见明徐官《古今印史》"摹印法"③</p>

古印皆白文，本摹印篆法，则古雅可观，不宜用玉箸篆，用之不庄重。亦不可作怪，下笔当壮健，转折宜血脉贯通，肥勿失于臃肿，瘦勿失于枯槁。得手应心，妙在自然，牵强穿凿者，非正体也。

<p style="text-align:right">——明·甘旸《印章集说》"白文印"</p>

朱文印上古原无，始于六朝，唐宋尚之。其文宜清雅而有笔意，不可太粗，粗则俗；亦不可多曲叠，多则类唐宋印，且板而无神矣。赵子昂善朱文，皆用玉箸篆，流动有神，国朝文太史仿之。

<p style="text-align:right">——明·甘旸《印章集说》"朱文印"</p>

印之佳者有三品：神、妙、能。然轻重有法中之法，屈伸得神外之神，笔未到而意到，形未存而神存，印之神品也。婉转得情趣，稀密无拘束，增减合六文，挪让有依顾，不加雕琢，印之妙品也。长短大小，中规矩方圆之制，繁简去存，无懒散局促之

① "侔"，相等，齐。

② "冥"，暗合，默契。

③ 元吾丘衍《学古编》、盛熙明《法书考》卷八附录。又见何震《续学古编》卷上"十八举曰摹印之书"所录，其言"摹印之法有四：功侔造化，冥契鬼神"，文字稍异。《印法参同》亦录。同见徐乾学《宝砚斋印谱序》。

失，清雅平正，印之能品也。有此三者，可追秦汉矣。

——明·甘旸《印章集说》"印品"

　　画家有神品、妙品、能品、逸品，小印亦有之。若余所藏李斯之九字小玺，人巧极，天工错，非神品乎？"赵武""赵婴""张良""王陵叔""孙通""贾谊""卫青""李广""张苍""王成""张衡"之在方为珪，在员成璧，非妙品乎？其余皆能品矣。惟是，昔人有云：失于自然而后神，则逸品又在神品之上。

——明·董其昌《贺千秋印衡题词三则》

　　法由我出，不由法出，信手拈来，头头是道，如飞天仙人，偶游下界者，逸品也；体备诸法，错综变化，莫可端倪，如生龙活虎，捉摸不定者，神品也；非法不行，奇正迭运，斐然成文，如万花春谷，灿烂夺目者，妙品也；去短集长，力追古法，自足专家，如范金琢玉，各成良器者，能品也。

——明·周应愿《印说》"大纲"①

① 程远《印旨》："气韵高举，如碧虚天仙游下界者，逸品也；体备诸法，错综变化，如生龙活虎者，神品也；非法不行，奇正迭运，斐然成文，如万花春谷者，妙品也；去短集长，力遵古法，如范金琢玉，各成良器者，能品也。"又孙光祖《篆印发微》："故去短集长，力追古法，自足专家，如范金琢玉，各成良器者，能品也；体备诸法，斐然成文，如花明春旦，月净秋空，使人对之怡然穆然者，妙品也；自出心裁，头头是道，错综变化，莫可端倪，如生龙活虎者，神品也；气韵高举，如飞天仙人游行下界者，逸品也。"意与此相近。

一画失所，如壮士折一肱^①；一点失所，如美女眇^②一目。味此二语，印法大备。

<div align="right">——明·周应愿《印说》"拟议"</div>

格，品也。言其成就，悬隔不一也。摹文下笔，循笔运刀，锱^③忽^④不爽，是名正格；字或颠倒，或出入天趣流动，是名诡格；点缀玲珑，蝶扰丛花，萤依野草，是名媚格；刀头古拙，深山怪石，古岸苍藤，是名老格；神色欣举，如青霄唳鹤，是名仙格；局度分明，如沙岸栖鸿，是名清格；结构无痕，如长空白云，是名化格；明窗净几，从容展试，刀笔端好，是名完格；军中马上，卒有封授，遇物辄就，是名变格；布置周详，如蚕作茧，如蛛结网，是名精格；脱手神速，如矢离弓，如叶翻珠，是名捷格；狂歌未歇，太白连引，刀笔倾欹，是名神格；取法古先，追秦逼汉，是名典格；独创一家，轶古越今，是名超格。凡格有十四，其有天胜、有人胜，俱不能草草便到。

<div align="right">——明·杨士修《印母》"格"</div>

今年春，始识汪君杲叔。家本富人，爱奇成癖，尽耗其资，独以此道自喜。高处殆不减汉，而间亦杂出于时之所尚。予戏问之曰："君既能摹汉矣，而终不能不为今，何耶？"则哑然笑应曰："吾之学之，以寄吾意也，故一意惟汉人是师，意所独惬，有嗤为拙，弗顾也。今者吾贫，且衣食其中，吾知求合于众目而己，

① "肱"，胳膊由肘到肩的部分。
② "眇"，偏盲，或一目失明。
③ "锱"，六铢，引申为微小。
④ "忽"，古代极微小的长度和重量单位。

不必于惬吾意也。众且说之，即未必合也，吾恶得而不然；众且哗之，即果有合也，吾恶得而复然。此吾之所以不能纯乎汉也。"予则又语之："凡众之所为，喜而誉，憎而诽，生于其人之心目耶？抑或在其口耳之间耶？如其心与目也，子患不能为汉，安问其他？如为其出口入耳也，人当论众寡耶？抑论其知不知耶？其始也，知者之口，不能胜不知者；卒也，不知者之和，终不能胜知者。子姑守子之自信焉！含此，而欲为子之衣食谋，吾恐夫众之诽誉，不以子之技，而以子之所默有制。自今以往，将有嘲子之不纯乎汉者，则如之何？若予者，盖所谓不能篆与八分，而独好《石鼓》《国山》之刻画者也。又以为汉氏之摹印，与此二刻合者也。子且以为知之耶？其不知之也耶？"

<div align="right">——明·娄坚《汪杲叔篆刻题辞》</div>

工人之印以法论，章字毕具，方入能品。文人之印以趣胜，天趣流动，超然上乘。若既无法，又无逸趣，奚其文，奚其文？工人无法，又不足言矣。

<div align="right">——明·朱简《印经》</div>

附印[①]亦出近日名手，所谓太巧则拙，太拘则板，偶而倡之，群而习之，犹北驰太行，日趋日远，微曰秦汉，求宋元不可得已，敢摘数章，以当前轨，知我罪我，非所论也。

<div align="right">——明·朱简《印品》"缪印"</div>

印章盛于秦汉，固矣。降而宋元，法已不古，如松雪朱文亦

① 指所附何震、梁衮、陈万言、谈其徵等人印章。

圆融而有生趣，米元章印平妥而有筋骨，梅花道人①板而有理致，虽乏古雅，大都冠冕正大，不失六书之意。

<div align="right">——清·秦爨公《印指》</div>

古人作印，不求工致，自然成文，疏密巧拙，大段都可观览。今人自作聪明，私意配搭，补缀增减，屈曲盘旋，尽失汉人真朴之意。

<div align="right">——清·吴先声《敦好堂论印》</div>

作者苦心，正须识者鉴赏。今时谱行世，倍多于旧，世人贵耳贱目，向声背实②，低昂难分，雌雄孰辨耶？然名下无虚，事久论定。元自吾子行、赵文敏力追古法；有明则文寿承、何长卿继之，皆有功于古人；嗣后作者迭出，多以文、何为宗。然时尚不同，以方秦汉，譬则唐律之与三百篇③矣！近代作者，惟程穆倩、胡省游④为最。省游名不逮穆倩，而朴老过之。程以文胜，胡以质胜，程有意于奇，胡无心于巧，其优其劣，辨在几微。他如十竹斋⑤巧过于法，雅俗共赏，欲追先民，宁为彼，勿为此也。

<div align="right">——清·吴先声《敦好堂论印》</div>

① "梅花道人"，指吴镇。吴镇（1280—1354），元嘉兴（今属浙江）人，字仲圭，号梅花道人。画家，长于山水、竹木，传世真迹绝少。长期隐居乡间，生前不甚为人所知，后世誉为元末四大画家之一。
② "向声背实"，向往虚名而不求实际，注重传闻而背离事实。
③ "三百篇"，指《诗经》。
④ "胡省游"，胡阮，字省游，霓陵（今湖北天门）人。工印学。
⑤ "十竹斋"，指胡正言。胡正言，明末清初山东海阳人，字曰从。十竹斋为其斋号。明武英殿中书舍人。善摹印，以端重为主。有《印存初集》《印存玄览》。

笔法既老，手腕又灵，不拘常格，奋刀而成，绰有疾闪飞动之势，当此之时，不知有秦，不知有汉，并不知有刀与金石，此如画家之神品。点缀精巧，布置曲折，墨路流美，刀法纤媚，如西子淡妆，杨妃醉舞，风流绰约，窈窕洒落，令人不忍释手，此如画家之妙品。摹文下笔，循笔运刀，路径分明，结构细密，如山中有树，树中有山，一花一石，布置有常，清楚可爱，此如画家之能品。字或颠倒，刀或纵横，脱手萧疏，天趣生动，如花之香、月之光、水之味，神致跃然，不假强造，此如画家之逸品。四品具而衙官秦汉，奴隶文何，不待言矣。

——清·孙拔《印学品法二则》

艺之工者疑于神，好之笃者忘于癖。是故患不工，不患无好者；患不好，不患无工者。昌黎[1]叹相需殷而相遇疏，殆不然。

——清·黄之隽《澄怀堂印谱序》

《梅菴杂志》："作印非以刻字整齐为能事。要知古人之法，会字画之意，有自然之妙。今人不知，凡能捉刀刻字，即自负擅长；当时群公贵客亦未之知，妄为称道，遂大行于天下。而此匠流本不知秦汉印为何物，或见之，亦曰：'篆法不同于《说文》，刀法未造及整齐。'门外俗夫闻之以为妙论，即以评品天下之印。遂令人不知学古，止知字画工整为能也。呜呼！鱼目之于珠子，

[1] "昌黎"，指韩愈。韩愈（768—824），唐怀州修武南阳（今河南修武东北）人，一说河南河阳（今河南孟州南）人，字退之。因韩氏郡望昌黎，世称韩昌黎。鄙六朝骈体文风，推崇古体散文，其文质朴无华，气势雄健，为古文运动之滥觞，被后世列为唐宋八大家之首。穆宗即位，召为国子祭酒。卒谥文。有《韩昌黎集》。

斌珷^①之于美玉，奚辨哉！"

——清·朱象贤《印典》"集说·印不可妄评"^②

又曰：少士人气，亦非能事，惟胸中有书，眼底无物，笔墨间另有一种别致，是为逸品。此则存乎其人，非功力所能致也。故昔人以逸品置于神品之上^③。

——清·陈链《印说》

余向藏朱修能《印品》《菌阁印谱》二种，其印有超出古人者，真有明第一作手。

——清·董洵《多野斋印说》

《印人传》中人，其印亦有恶劣者，周栎园称之，不过以人传耳。

——清·董洵《多野斋印说》

印至宋元，日趋妍巧，风斯下矣。汉印无不朴媚，气浑神和，今人实不能学也。近代丁龙泓、汪巢林、高西堂稍振古法，一洗妍巧之习。友人黄九小松，丁后一人，犹恨多作宋印焉病，其道亦难言哉！丙申夏五，为铁香盟长刻此。铁生记。

图上编 8-1

——清·奚冈刻"铁香邱学敏印"印款

细中有力，绰约如美女簪花，而严凝不苟，却有古大臣鹄立

① "斌珷"，似玉的美石。
② 此语又为桂馥《续三十五举》引述，谓"王基曰"。
③ 此处前句全剽袭甘旸"神、妙、能"三品之论（见前文）。

风，一长也。粗中力藏，机括于持满而发之际，乃不同粗豪走马，一味卤莽，二长也。若夫铁①角得地，长在今中间古，不即不离之间。打边相宜，长在密中带疏，有意无意。兼此四者，而后可以载铁笔而登作者之堂，恨古人不见我也，爰列四长。

<div align="right">——清·李宜开《师古堂印说》"四长"</div>

赵次闲为陈三秋堂高弟，素负铁篆之石，所刻合作甚少。盖印之所贵者文，文之不贵，印于何有？不究心于篆而徒事刀法，惑也。

<div align="right">——清·何元锡跋赵之琛刻"汉瓦当砚斋"印</div>

图上编 8-2

印亦当分五等，别为九品。神品一等，妙品、能品、逸品、佳品，俱分上下。

天成者神品，横直相安者妙矣，思力交至者能事也，不谬者为逸，有门境可循者佳耳。五者并列，优劣易分。若意无新奇，奇不中度，狂怪妄作，皆难列等。

<div align="right">——清·吴让之《自评印稿题记》</div>

三品：气魄生动，出于天然，谓之"神品"；笔法超绝，古致淋漓，谓之"妙品"；遵依古制，不�规矩，谓之"能品"。

<div align="right">——清·叶尔宽《摹印传灯》②</div>

朱竹垞《赠缪篆顾生诗》有云："其文虽参差，离合各有伦。后人昧遗制，但取字画匀。"观其参差，明于离合，一印虽微，

① "铁"，刺。
② 王世《治印杂说》剿袭此语。

可与寻丈摩崖、千钧重器同其精妙。近古以来，摹刻名家，无有能为之者。诚以醇而后肆，非可伪造。神似之难，等于周印；刀法之妙，宜求笔法。貌合成章，失之远矣！闲章杂印，间用吉语，雕刻人物，源于肖形，偶然游戏，无惭大雅。

<div align="right">——清·黄宾虹《古印概论》</div>

各家印品，略加评注，非敢妄论前贤，实以自书表见耳。吴缶庐如长江大河，朝宗归海；赵𢺖叔如商盘周鼎，一望不凡；徐三庚如美女簪花，临风窈窕；吴石潜如三代尊爵，古味盎然；邓石如如饱学先生，腹笥①便便；丁钝丁如创业英雄，力破旧制；吴让之如乌衣巷燕，依依故主；黄小松如秋山佳气，蕴藉宜人；蒋山堂如鸡群一鹤，倍觉皎然；奚铁生如文秀书生，弱不胜衣；钱叔盖如柳外高楼，别成世界；胡鼻山如苍松翠柏，秀气袭人；赵次闲如文人结习，未能消除；陈曼生如春水迟回，秋山平远；杨聋石如胜国遗老，尚具旧规；董小池如婢学夫人，步步求似。

<div align="right">——近代·张可中《清宁馆治印杂说》</div>

世之论印品者，曰精、曰能、曰神、曰逸。神逸尚矣，然非从精能着手，终无以造神逸之域。作印如作文，必于措词、命意、用笔布局。有一段工夫，其文始佳。作印不于篆书、配置、刀法有一番刻苦，空谈治印，又乌能精美哉？故初学治印，必有一番大功夫，正未可率尔②操刀也。至熟习后，须于秦、汉古今各印，有一番揣摹，优游涵养，而后造精能，而后至神逸，甚非易事也。迨夫精能以后，于每作一印之先，必于篆法、章法、刀法在纸上

① "腹笥"，笥：书箱。指腹中的学问。
② "率尔"，急遽貌。指随便，无拘束貌。

写出，在心中悟得，然后方从腕下发出。

<div align="right">——近代·王光烈《印学今义·功力》</div>

昨以印存二册，属朱炎父呈示况先生[①]，求为评正。炎公顷语余谓："况先生极口赞许，云是陈秋堂一流，盖研究小学，博观金石文字，将来未可限量。又谓篆刻上者以神行之，其次当以意行之。余所作惟少苍劲之气，此自有关年龄，可俟诸异日。"先生夙昔撰述金石篆刻之书不少，惜未得一睹之也。

<div align="right">——沙孟海《僧孚日录》甲子年（1924）十一月廿一日</div>

夫名家篆刻，大都胎息秦汉印，然复各有新意，绝不作欹斜颠倒，甚或丑怪体态，缘知其工力所在，非徒守成，盖更善于用拙。于今作者，多好时趋，便欲破秦汉藩篱，胆识固可嘉，奈不解学养何。妄揣其处心积虑，似从赵宧光之草篆正者偏、藏者露、静者躁、庄者佻、舒者促、敛者肆诸如此类获启迪，以为可以自立门户，创古今未有之奇，俾览者茫然不知所谓，亦从而竞相仿效，几成时尚，殊不知宧光草篆未百年而熄迹，未闻有谁称道。

<div align="right">——潘主兰《陈叔常印存序》</div>

绝俗第一。曼翁补篆四字。深于秦汉之玺印，始能下笔，否则皆匠人气息，那堪寓目。一切艺事切勿流俗，俗则不可医。曼翁真言。

<div align="right">——沙曼翁《静处闲看集》</div>

① "况先生"，指况周颐。

对一个印怎样评是个大问题，不是凭我们主观愿望出发而作出评价。如凭主观愿望出发，所作的评价，是不正确的，那是宗派主义。我们强调思想内容一切健康的、进步的便是好作品，但也要看艺术形式，即效果问题，必须做到内容、形式相统一，反之，就是不好的作品。

我们喜欢狂肆风格的印，不能认为人家工整细致便是不好的。评印应该有个原则，要大公无私，应该容许各种各色艺术的自由竞争，百花齐放。那么，不管苍浑、遒劲、狂肆、秀丽、傲兀、工致、古朴、新奇等等，只要在字法、刀法、章法上有一定的艺术水平，都是好作品。更主要是创新与摹古两方面应当有严格区分，我们主张创新，但创新也要有较高艺术性。如艺术性低些还是在摹古之上，我们反对摹古，纵使能形神兼备，具有一定的艺术水平，排位置总次于创新。这样才有正确的评价，如果单凭主观武断，都是不符合评印的要求，

有人问某某的印那样粗豪，某某的印那样工致，二者孰优孰劣，我看主要是谁具备了一定的思想性和一定的艺术性，谁就是好作品。谁具备了高度创造性，谁也就是好作品。谁是食古不化，依样葫芦，谁就不是好作品。这里所指的艺术水平创造性，要皆以思想性为前提，不能离开思想性而单纯论其艺术性、创造性。

评印和刻印是截然不同的东西，但内在也是有互相关联的。刻印是个创作，应当充分发挥由熟转生的过程的技艺，从而独造出自己的风格，使作品达到更高的艺术境。评印是艺术欣赏具有正确的识见，才有正确的理论权衡，它可以帮助提高刻艺。反之缺乏正确识见，就没有正确理论，对刻印艺术不免会受一定的影响，这是互相关联的关键所在，值得正视的。

——潘主兰《谈刻印艺术》

九、宗尚

篆刻作为一门独立的艺术形式，有其自身延续、发展的路径，在这一演进过程之中，离不开对古代玺印，以及前辈印人的效法与推崇。师法古印，师法古人，也成为印论的主旋律。

在很长时间里，篆刻艺术的评价标准是以师古为上乘，这种观点可视为"继承论"。以人们熟知的"印宗秦汉"为例，汉印是古代实用性印章体制完备的全盛期，后世印人对这一时期的印章企慕不已并加以模仿、借鉴，成为篆刻取法的一条主线。以往学者大多以吾丘衍《学古编》、赵孟頫《印史》为据，认为"宗汉"审美观的确立产生于元代。随着当代印学理论的发展，目前对"印宗秦汉"思想的源头，已然有更加清晰的认识①。我们认为，"印宗秦汉"的思想酝酿于唐宋"复古"思潮，肇始自宋代"金石学"风尚，这一观念至少在北宋已然确立，比以往的认知提早

① 参阅孙向群《寻找真实的宋元——宋元篆刻家及其审美观的考察》，《孤山证印：西泠印社国际印学峰会论文集》，西泠印社，2005年版，第127页。

近200年①。北宋时期篆刻家杨克一，已经注意到对秦汉以来的印章加以搜集、研究和借鉴。"自秦汉以来变制异状，皆能言其故。为人篆印玺，多传其工"（张耒《杨克一图书序》）。南宋陈槱记载：华亭印人曾大中"尤喜为摹印，甚得秦汉章玺气象"（《近世诸体书》），说明已有印人篆刻取法于秦汉印章，反映出宋代文人篆刻对于秦汉印章审美标准的宗尚与趋同。

　　明代顾氏《集古印谱》（含《印薮》）流行以后，印人几乎无不标榜秦汉，也因之进入机械的泥古主义泥淖，眼界不高者甚至受到版刻《印薮》的"木板气"影响，神采全无，这种影响一直延续到清代中期。一方面，社会普遍认为"印之宗汉也，如诗之宗唐，字之宗晋"（吴先声《敦好堂论印》）；另一方面，一些有识之士也认识到"看到六朝唐宋妙，何曾墨守汉家文"（丁敬《论印绝句》），"印虽必遵秦汉，然元明诸公之印之佳者，亦可为法"（陈鍊《印说》）。印不一宗，取法多元的创作格局在清代中期逐渐打开。不仅秦汉之前的古玺与唐、宋、元人印章皆成为取法来源，流派印人中之杰出者，更成为时人争相模仿的对象。

① 关于"印宗秦汉"理论的完整分歧与叙述，可进一步参阅朱琪《清代篆刻创作理论批评与研究》，南京艺术学院博士学位论文，2019年。

余尝评近众体书法，小篆则有徐明叔及华亭曾大中、常熟曾耆年，然徐颇好为复古，篆体细腰长脚；二曾字则圆而匀，稍合古意。大中尤喜为摹印，甚得秦汉章玺气象。

——南宋·陈槱《负暄野录》

图上编 9-1　　　山农①用汉制刻图书，印甚古。江右熊□②巾笥③所蓄颇夥，然文皆陋俗，见山农印，大叹服，且曰："天马一出，万马皆喑④。"于是尽弃所有。

——元·刘绩《霏雪录》

符章虽一艺，而用笔用刀，硃文白文，俱有妙解。非得师不能精，不精不能久传，况其上者乎？

——明·冯梦祯《题何主臣符章册》

古之印章，各有其体，故得称佳，毋妄自作巧弄奇，以涉于俗而失规矩。如诗之宗唐，字之宗晋，谓得其正也。印如宗汉，则不失其正矣。而又何体制之不得哉？

——明·甘旸《印正附说》

文有法，印亦有法；画有品，印亦有品。得其法，斯得其品。婉转绵密，繁则减除，简则添续，终而复始，死而复生，首尾贯串，无斧凿痕，如元气周流一身者，章法也。圆融洁净，无懒散，

① "山农"，煮石山农，指王冕。
② 字原阙。
③ "巾笥"，为装头巾的小箱子，即巾箱。
④ "喑"，缄默，不出声。

无局促，经纬各中其则，如众体咸根一心者，字法也。清朗雅正，无垂头，无锁腰，无软脚，如耳目口鼻，各司一职者，点画法也。

——明·周应愿《印说》"大纲"

今之拟古，其迹可几也，其神不可几也。而今之法古，其神可师也，其迹不可师也。印而谱之，辑文于汉，此足以为前茅矣。然第其迹耳，指《印薮》以为汉，弗汉也，迹《薮》而行之，弗神也。夫汉印存世者，剥蚀之余耳；摹印并其剥蚀以为汉法，非法也。《薮》存，而印之事集；《薮》行，而印之理亡。

图上编9-2

——明·张纳陛《古今印则序》

余不知篆法，往往穷古今印章心仪之。古法圆，今法方；古用笔因字势，今用刀因印地；古寓齐于不齐，今寓不齐于齐；古取雅而得媚，今讳媚而失雅。此其大都矣。自汉法失而唐，唐又失而宋元，宋元印章如熟丝织网，都无隽气，然刀法固自圆也。自比人耳，慕汉篆而不知其法，于是以粗硬为古雅，平满为整齐，牙角虬然①，篆隶法杂，而古人风流蕴藉之意都亡矣。故礼失而求野于奴书市工，宁有取焉？

——明·王衡《题彭兴祖篆刻后》②

① "虬然"，拳曲貌。

② 朱简《又题菌阁藏印》其文稍异："壬辰玉曰：'古法圆，今法方。古用笔因字势，今用刀因印地。古寓齐于不齐，今寓不齐于齐。古取雅而得媚，今讳媚而失雅，自比人耳。摹汉篆而不知其法，于是以粗硬为古雅，平满为整齐，牙角虬然，篆隶法杂，而古人风流蕴藉之意都亡矣。'此先生题彭兴祖篆刻语。"又范国禄《杨汝揽印谱序》文所引与之相类。

诗自晋以降，不能复汉，自晚唐以降，不能复开元、天宝。至于我朝，汉、魏盛唐，一时各臻其盛。然往往似优孟之学孙叔敖①也，非真叔敖也。哪吒太子剔骨还父，折肉还母，真哪吒太子自在也，又何必甩衣冠、言动相类哉……印章自六朝以降，不能复汉、晋，至《集古印谱》一出，天下争为汉、晋印，其优孟乎？其真孙叔敖、哪吒太子乎？

——明·沈野《印谈》

汉、晋印章传至于今，不啻钟、王法帖，何者？法帖犹借工人临石，非真手迹。至若印章，悉从古人手出，刀法、章法、字法灿然俱在，真足袭藏者也。余每把玩，恍然使人有千载上之意。

——明·沈野《印谈》

取法乎上，犹虑得中；取法乎中，犹虑得下。如之何取法乎下也？故学者先须辨得何篆为至正，何刻为大雅，然后定其趋向，不惑他歧②，鼓其迈往，不参贰志③，庶几近之。不然而法中，又不然而法下，将愈进愈弛，终身陷溺。即有怃然悔悟，毅然更改，弗可为矣。

——明·徐上达《印法参同》"参互类"

须取古印良可法者，想象摹拟，俾形神并得，毫发无差，如

① 楚相孙叔敖死，优孟着孙叔敖衣冠，模仿其神态动作，楚庄王及左右不能辨，以为孙叔敖复生。事见《史记·滑稽列传》。指艺术上单纯地模仿，只在外表、形式上相似。
② "歧"，偏离正道的小路。
③ "贰志"，异志，二心。

此久之，自然得手。张怀瓘①论学书云："临仿古帖，毫发精研，随手变化，得鱼忘筌。"斯亦可与摹印者语矣。

<div align="right">——明·徐上达《印法参同》"摹古类"</div>

明自文博士凿中央之窍②，因而家秦汉，人刀锥，帝且死矣！若夫敦古搜奇，揆③华汰习，吾所心契于骊黄之外者，其在斯乎？

<div align="right">——明·朱简《印品》</div>

李长蘅云："印文不以规摹为贵，难于变化合道耳。"余谓得古人印法，在博古印；失古人心法，在效古印。盖求古人精神心画于金铜剥蚀之余，鲜不毕露其丑态。

<div align="right">——明·朱简《印经》</div>

得古人印法在博古印，失古人心法在效古印，何者？古印迄今，时代浸远，笔意、刀法刓剥磨灭，已失古人精神心画矣。善临摹者，自当求之骊黄④之外。余故曰：出土刓剥铜印，如《乐府》

① 张怀瓘，唐海陵（今江苏泰州）人。累官率府兵曹、鄂州司马、翰林院供奉。真、行、小篆、八分俱工。著有《书断》，闻名于世。另有《书估》《六体书论》与《书议》。品评真、行、草、章四体各家等第，兼论各体之法，颇有卓识。
② 凿窍：喻破坏自然，改变原貌。语出《庄子·应帝王》："南海之帝为儵，北海之帝为忽，中央之帝为浑沌。儵与忽时相与遇于浑沌之地，浑沌待之甚善。儵与忽谋报浑沌之德，曰：人皆有七窍以视听食息，此独无有，尝试凿之。日凿一窍，七日而浑沌死。"
③ "揆"，舒展，铺张。
④ "骊黄"，犹言牝牡骊黄。喻指事物的表面现象。

《铙歌》①，若字句模拟则丑矣。又如断圭②残璧，自有可宝处。

<div align="right">——明·朱简《印章要论》</div>

　　文叔自言手集何长卿刻几万纸，一旦漂失，复鸠③散亡。得若干汇成二集，持以示余。余扪册问之曰："法在册乎？"曰："不在册也！吾师之手与其骨俱朽矣，独其不传者在乎与笔之先，而我不可受也。吾尝踌躇四顾，入乎法而佚乎师，入乎师而佚乎法，非法非师，忽焉遇之，而莫之或知也。当是时，且不知也。"怀素④师张颠者也，颠以舞剑悟书，而素翻之曰：不爱公孙浑脱舞。古之技进乎道者类如是，不独书也。虽然，果进是解，大地作纸不足谱，子之笔又安用何？先生为此册，政当留为我辈不解者作案头观耳！

<div align="right">——明·沈守正《题陈文叔集何长卿印册》</div>

　　印文不专以摹古为贵，难于变化合道耳。三桥、雪渔其佳处

① "《铙歌》"，指《铙歌十八曲》，汉乐府郊祀歌，为北狄西域之新声。

②"圭"，古代帝王或诸侯在举行典礼时所握的一种玉器，上圆（或剑头形）下方。

③"鸠"，聚集。

④怀素（725—785），长沙人，字藏真。俗姓钱。以善狂草出名。尝于故里广植芭蕉万余株，以蕉叶代纸练字，因名其所居曰"绿天庵"。嗜酒，兴到运笔，飞动圆转，变化多端而法度具备。晚年趋于平淡。其弃笔堆积，埋山下曰笔冢。前人评其狂草承张旭而有发展，谓"以狂继颠"，并称"颠张醉素"。有《自叙》《苦笋》等帖。

正不在规规秦、汉，然而有秦、汉之意矣。

<div align="right">——明·李流芳《题茵阁藏印》</div>

国初名人印章，皆极芜杂可笑。吾吴有文三桥、王梧林，颇知追踪秦汉，然当其穷，不得不宋元也。

<div align="right">——明·李流芳《题汪杲叔印谱》</div>

自顾氏《印薮》出，而汉印衰聚无遗，后学始尽识古人手腕之奇妙。然而文寿承博士以此技冠本朝，固在《印薮》前数十年也。近日则何雪渔所刻声价几与文等，似得《印薮》力居多，然实不逮文。正如苏长公诮章子厚日临《兰亭》，乃从门入者耳。

<div align="right">——明·沈德符《万历野获编》"汉玉印"</div>

盖印有古法、有笔意，古法在按古不可泥古，笔意若有意又若无意。意在笔先，得心应手，可以自喻，不可以告人。余笔意凡三变矣，故后与前参观，若出两手。初变散而不存，再变存者什一，三变存者什九。

<div align="right">——明·吴正旸《印可自序》</div>

余究心此道二十载，殊觉登峰造极之难，于今人中见其篆刻之技近千人，与之把臂而游，上下其议论近百人，其尸而祝之者必曰何氏、何氏。余观何氏生平所摹拟，肖则因规就圜，如土偶之不灵，不然则斸扑（璞）为瑂①，犹画鬼以藏拙，技止此耳。

① "瑂"，治玉，雕刻。引申为雕画纹饰。

众人匹之，得无举国之狂乎！乃朝学鼓刀而夕得糈^①也。修能古心傲骨，贫且老矣。刺绣纹不如倚市门^②，良非虚语。

<div style="text-align:right">——明·韩霖《朱修能菌阁藏印叙》</div>

又如摹古，当代名流作印，本软俗也，而故为古意，则愈改而愈丑矣。即如时铜也，而故为古色，赏鉴家有不厌弃之理乎？

<div style="text-align:right">——清·秦爨公《印指》</div>

曰从印存，奇不欲怪，委曲不欲忸怩，古拙不欲矜饰，是亦余所心折者矣。余尝谓藏锋敛锷，其不可及处，全在精神，此汉印之妙也。何必糜蚀残驳，宛出土中，然后目为秦汉。

<div style="text-align:right">——清·吴奇《书（胡正言）印存后》^③</div>

虞山宗伯题其谱曰："私印之作，莫盛于元人，如吾子行之论《三十五举》，溯源极流，后人用为指南。而吴孟睿、朱孟辨之流，杨铁厓、曲江诸公，咸交口推服。盖其人皆博雅通儒，深究六书三仓之学，而于印章见其一斑，非以雕虫篆刻为能事也。今人从事于斯者，往往侈谈篆籀，而忽略元人，正如诗家之宗汉魏，

① "糈"，精米。

② "市门"，谓商人之业也。

③ 原篇名为《书印存后》，括号内为编者所加。

画家之摹荆①关②，取法非不高，而致用则泥矣。卧生好学深思，精工篆刻，而尤于元朱文究心，吾以为三桥后当为独步。"

——清·周亮工《印人传》"书袁卧生印章前"

近人不识印，皆言国博继汉，而不知其全不学汉人。……汉章，唐宋元明绝不谈及之，即文国博亦专力于元耳，何雪渔辈自以为汉，而究竟不肯专力于汉，至薛弘璧、汪弘度父子，以及顾元方、丘令和，而汉章之面目始复，是天留汉章一线，至今始显也。

——清·周亮工《与倪师留》

以故铁书宗汉铜，犹之毫书法晋帖。凡《说文》、六书均无用之。而其间填朱琢白，若正变、偏满、益减、争让诸法，确有程量，唐宋以后无闻焉。今开基于古法，无所不解，而往往自见

① "荆"，指荆浩。荆浩，五代后梁沁水（今属山西）人，一作河内（今河南沁阳）人，字浩然。博通经史，善诗文。隐居太行山之洪谷，自号洪谷子。工山水画，作云中山顶，颇有峻厚气势。自称兼取吴道子用笔、项容用墨之长，创水晕墨章的表现技法，为一时之冠。与董源、关仝、巨然同为四大名家，关仝、范宽等并师事之。著有《笔法记》，提出气、韵、思、景、笔、墨"六要"之说，对后世颇多影响。

② "关"，指关仝。关仝，五代后梁长安（今陕西西安）人，一名穜、童或同。工画山水，善写秋山寒林与村居野渡之景，使观者如在灞桥风雪之中，三峡闻猿之时，精神为之一新，时称关家山水。先从荆浩学画，后乃过之。笔愈简而气愈壮，景愈少而意愈长。故有"出蓝"之誉。驰名当代，时称"荆关"。与李成、范宽形成五代北宋间北方山水画的三大流派。

其才。譬于虞 ① 褚 ② 临右军，形枿廓填 ③ 而两家之意居然见也。

——清·毛奇龄《徐氏印谱序》

无意于工，自然入古。后人不讲于篆法源流，而强为剥损以求似，故失之愈远。

——清·梅文鼎《梁崇此印谱跋》

秦、汉、六朝古印，乃后学楷模，犹学书必祖钟、王 ④，学

① "虞"，指虞世南。虞世南（558—638），字伯施，越州余姚（今属浙江）人。初仕陈，入隋为起居舍人，唐时官至秘书监。太宗曾称其德行、忠直、博学、文辞、书翰五绝俱备。辑有《北堂书钞》。
② "褚"，指褚遂良。褚遂良（596—658 或 597—659），杭州钱塘（今浙江杭州）人，祖籍阳翟（今河南禹州），字登善。褚亮子。博涉文史，尤工隶楷。贞观中，以善书为太宗所重。累迁谏议大夫，兼知起居事。后拜黄门侍郎，进中书令，封河南郡公，世称褚河南。永徽三年（652）任吏部尚书、同中书门下三品，监修国史。后代为尚书右仆射，依旧知政事。六年，反对高宗废王皇后立武昭仪，累贬爱州刺史，忧愤而卒。其书法与欧阳询、虞世南、薛稷并称唐初四大家，自成一体，方整流美，对后世颇多影响。有《雁塔圣教序》等刻石传世。
③ "廓填"，书法用语。字经双钩之后，再填以浓墨。
④ "王"，指王羲之。王羲之（321—379 或 303—361），东晋琅邪临沂（今山东临沂北）人，字逸少。王导从子。起家秘书郎，官至右军将军、会稽内史，世称"王右军"。少从卫夫人学，后博采众长，备精诸体，尤工隶、正、行。字势妍美，一改汉魏质朴书风，为后代学书者所崇尚，尊为"书圣"。书迹刻本甚多，散见于宋以后所刻丛帖。有《王羲之集》。

画必宗顾 ①、陆 ② 也。广搜博览，自有会心。

<div align="right">——清·袁三俊《篆刻十三略》"学古"</div>

　　自隶楷行而篆籀废，其仅存而为世用者惟印章。印章以汉刻为极则，寓巧于拙，藏正于奇，随手生姿，自然古雅，后人不能出其范围。故篆刻不厌摹古，似古即佳。然余又恶夫貌古而失其神理者，支离谬悠，徒仿古文奇字以藏拙，俗夫喜之，识者笑之。

<div align="right">——清·潘耒《圃田印谱序》</div>

　　印之宗汉也，如诗之宗唐、字之宗晋。学汉印者须得其精意所在，取其神，不必肖其貌，如周昉 ③ 之写真，子昂之临帖，斯为善学古人者矣 ④。

<div align="right">——清·吴先声《敦好堂论印》</div>

① "顾"，指顾恺之。顾恺之（约345—406），东晋晋陵无锡（今属江苏）人，字长康，小字虎头。大司马桓温、荆州刺史殷仲堪，先后引为参军。义熙初为散骑常侍。博学多才艺，工诗赋、书法，尤精绘画。善画人像、佛像、禽兽、山水等。俗传恺之三绝："才绝、画绝、痴绝。"年六十二，卒于官。

② "陆"，指陆探微。陆探微（？—约485），南朝宋吴郡吴（今苏州）人。擅人物肖像画，兼工山水草木。明帝时，侍从左右。为帝王贵族写照甚多，笔力劲利，骨秀神清，备觉生动。谢赫撰《古画品录》推为一品第一人。与东晋画家顾恺之并称"顾陆"。

③ 周昉，唐京兆长安（今西安）人，字景玄，一字仲朗。官越州、宣州长史。初效张萱画，以仕女写真与画道佛像知名。曾创制"水月观音"，为雕塑者仿效，称为"周家样"。时称韩幹得形似，昉得精神姿致。名播中外，为当时第一。又好属文，善书。

④ 此句民国黄宾虹《叙摹印》因袭之。

揆正之法，虽在师古，然使规规于古，不能自为一印，则是文必六经、《左》《史》，而唐、宋不必继作；则是诗必三百、楚骚，而汉、唐不必更制；则是书必《石鼓》、斯、籀，而钟、王不必复起，非通论已。夫古印俱在，官之朱叠，力不可返，而有心者欲于私印中存古遗意，潜心求通，取古法而神明之，无不可以名当时、传后世，奈何恁杜撰，以至此极乎。

<div align="right">——清·冯泌《东里子论印》</div>

篆籀至秦汉尚矣，顾近世争摹袭形象，而往往置其神于不讲，是所谓优孟乎秦汉者，其实去秦汉远甚。钱君思潜殆食古而化者也，生平诗文楷绘，靡不直追先哲。而应其得心应手，只以抒写胸中之所独钟，而行乎其所不得不行，止乎其所不得不止，绝不规规于前人。而精神呼吸间，动与天合。岂非周鼎商彝，无事炫耀，而旦古常新者哉？至其铁笔其绪余，可随手拈弄得趣，恒在刀笔之外，一皆以诗文楷绘之道通之。故第见其批却导窾，恢恢乎游刃有余矣。是真遗秦汉之貌，直追秦汉之神者，岂他人之依样葫芦，仅得糟粕而已耶？细大俱备，神乎古者胡如是。

<div align="right">——清·顾云《印心堂印谱序》</div>

篆刻之难，非摹古之难，亦非自我作古之难。不离乎古，而不泥乎古，斯为难也。

<div align="right">——清·朱奎扬《印心堂印谱序》</div>

大、小篆，古文之省也。八分、楷、隶，又大、小篆之省也。三代而下，人情惟约[①]，易之趋以至于今，而学士大夫之所习，

① "约"，简要，简单。

罕有及于史籀、李斯之遗制者。唯秦汉印章存什一①于千伯，而业之者通其意焉耳。世之人又往往好出新意，以变乱之，则其法寖亡而不可问矣！余览字书，如许氏之集大小篆，薛氏之集钟鼎，而又有顾氏《印薮》诸书，具列其形模意制，有志复古者尚有所据，依而可讲。元之吾子行，胜国之文三桥、何长卿，最号能追踪秦汉，皆通是意以得其宗传者，今人舍是而别问途。不巧为雕饰以悦时目，则恣为诡异，簧鼓②庸俗，皆新意之为累也。

——清·张云章《殷介持印谱序》

谈篆刻者，必以秦汉为宗，犹论文者必准则《左》《史》，论诗者必讨源《风》《骚》，论书画者必问途钟、张③、吴④、顾诸家也。近日篆刻家但工妍媚，不求淳古，而故作怪异者，又杫形似于剥蚀坏烂，致尽失古人之真由。正传渐熄，互入歧途，

① "什一"，十分之一。

② "簧鼓"，用动听的言语迷惑人。

③ "张"，指张旭。张旭，唐吴（今苏州）人，字伯高。官左率府长史。工书，精通楷法，以草书知名，世称"草圣"。旭草书与李白诗、裴旻剑舞时称"三绝"。相传旭醉后呼叫狂走而后下笔，故又称"张颠"。颜真卿曾学笔法于旭。怀素继承其草法，人谓"颠张狂素""以狂继颠"。旭亦能诗。正书有碑刻《郎官石记》，草书散见历代集帖中，墨迹有《草书古诗四帖》。

④ "吴"，指吴道子。吴道子，唐阳翟（今河南禹州）人。少孤贫，性聪慧。学书于张旭、贺知章，不成，改攻丹青。事韦嗣立为小吏。居于蜀，审知蜀道风光，乃变山水画之体，咫尺千里，自成一家。年甫弱冠，已有画名。曾官瑕丘尉。玄宗召入内供奉，改名道玄，而以道子为字。授内教博士，官至宁王友。开元中，随玄宗至东都洛阳，因见将军裴旻舞剑，受其感发，奋笔于东都天宫寺画壁，俄顷而成，蔚为壮观。因笔法超妙，被尊为百代画圣。

而性命与俱者，亦世无其人也。

——清·沈德潜《飞鸿堂印谱序》

观历朝之印，则知何式始于何朝，后人仿古，不容纤毫杂混矣。而其至要者，在知代有升降，因之气有厚薄，篆、隶、分、正之体屡更，则印文之中，自尔参杂流露。

——清·孙光祖《篆印发微》

总之，汉人作印，无所谓章法、刀法，而法自在有意无意之间。今人竭力为之，适成其丑。即一小技，而古今人不相及有如此哉！

——清·徐坚《印戋说》

或曰：专主秦、汉，而逸宋、元人之圆美和雅，毋乃非通论乎？余曰：宋、元之与秦、汉，未可离而二之者也。不主秦、汉，而曰吾为宋、元，吾未见其能宋、元也。仲炎力追古始，所谓取法乎上。夫岂如貌为秦、汉，见若剑拔而弩张者，辄曰道在于是，而曾不知宋、元之出于秦、汉也哉。

——清·程瑶田《古巢印学序》

篆刻非小道也，其义通于文章，其理昉于书契，盖未有字体先有篆体，有刀法而后乃有笔法矣。学乎此者，有古今之宜，有雅俗之辨。秦汉，古也，或体古而笔今；宋元，今也，或体今而笔古。笔古则雅，笔今则俗矣。人之言曰：古篆不杂今，今篆不杂古。言乎其体则得矣，欲问其法而不知也。摹宋元者非宋元，摹秦汉者岂秦汉哉？所谓法者安在？曰：在汉碑。所谓体者安在？曰：在汉印。求之印以结其体，求之碑以运其法，其于道也

几矣。且夫市之人能为之，而士人鲜能工之。不工而不入于俗，犹愈于工而不近于雅者。为雅者之今，毋为俗者之古矣。

<div align="right">——清·史鸣皋《墨庄印谱序》</div>

铁笔虽雕虫之技，然究心于此者，必须先识篆法、笔法、章法，而后纵之以刀法，非徒尚残缺粗劣为苍古也。

<div align="right">——清·徐堂论印，汪启淑《飞鸿堂印人传》"徐堂传"</div>

昔人尝谓汉人刻印，与晋人尺牍，缩寻丈于尺寸中，屈伸变化有龙德①焉。夫汉印之古朴，与晋书之姿媚相提而论，似乎不伦，然其精神发见之处，未尝有殊。汉印圭角森翔，较晋帖之辗转摹刻者，尤加显露，此刻印之所以可贵也。

<div align="right">——清·王文治《铜鼓书堂印谱序》</div>

印虽必遵秦、汉，然元、明诸公之印之佳者，亦可为法。惟时尚习气，断不可使毫厘染于笔端。

<div align="right">——清·陈鍊《印说》</div>

董文敏云："临帖如遇异人，不必相其耳目、手足、头面，当观其举止、笑语、精神流露处。"临古印亦然，只可取其神韵于非烟非雾间耳。

<div align="right">——清·陈鍊《印说》②</div>

盖体势方正，则气象端严，堂皇冠冕，印章之正则也。若唐

① "龙德"，圣人之德，天子之德。
② 马光楫《三续三十五举》袭之。

以后，篆法笔势动宕，转折趋便，以之笔书，已革淳茂古风，况可施于摹印耶？

——清·高积厚《印述》

　　余友高青畴云："古印中之整齐光润者固宜多学，其瘦而健者尤宜杗仿①。精此二体，功夫既熟，再学其欹侧参差，有不衫不履之致，则能事毕矣。"孙过庭《书谱》所谓"既得平正，务追险绝"者也。愚谓不拘体裁，俱宜神完气足，方能驾古人而远今人也。

——清·董洵《多野斋印说》

　　小松云：自秦作小篆而镌刻之风兴，两汉因之，规模、法度固尽在矣。其运腕奏刀②，有意无意之间，非今人所能仿佛。故刻印之法，萌于秦而盛于汉。

——清·阮充《云庄印话》"镌印丛说"

　　故笔法宜专攻汉印，而章法必兼用三桥。然三桥朱文，止有铁线极秀劲，而间有习气，不足法。为朱文者，当合唐、宋、元、明之文，而参以己见，总之不离乎雅正而已。

——清·钱履坦《受斋印存序》

图上编9-3　　　吾杭善篆刻者，国初有丁良卯、顾筑公、周梦坡诸人，匀满工致，师法文、何。至砚林丁丈，无美不备，以蕴酿为主，譬之于书，丁、顾止于李唐，丁丈则晋、魏也。余制印每私淑之，识

① "杗仿"，即"摹仿""模仿"。
② "奏刀"，运刀。语本《庄子·养生主》"奏刀騞然"。

者未知许作虎贲中郎^① 否？

——清·陈豫钟刻"濑水外史"边款

余素服小松先生篆刻，于丁居士外更觉超迈，与铁生词丈交最善，为制刻章特多。此印亦其所作者，当时未曾署款，偶过冬花庵，词丈命余识之，亦不没人善之意云尔。

——清·陈豫钟跋黄易刻"鹤渚生"印

年来作印无它妙处，惟能信手而成，无一毫做造而已，若其浑脱变化，姑以俟诸异日。

——清·陈豫钟刻"家在吴山东畔"边款

昨过曼生种榆仙馆，出四子印谱，乍见绝似汉人手笔，良久觉无天趣，不免刻意，所谓笃古泥规模者是也。四子者董小池、王振声、巴予藉、胡长庚，皆江南人。兹为莲庄索篆，漫记于此。

——清·陈豫钟刻"莲庄"边款

今时所传汉人刻印，凡白文者匀整茂美，与权盂诸文相出入。其朱文者每与篆法不相应，措思结范，别具镕裁，虽或不可辨识，而常有象外之会。参其指致，多出钟鼎，由斯举隅，则古人用意断可识矣。然而运用之方，存乎司契，自非研极法象，究乎字源，沉淫《苍》《雅》，洞其笔势，而仅规形枘，但取肤似^②，搜求

① "虎贲中郎"，虎贲：勇士。中郎：指东汉蔡邕，曾做左中郎将。有一个勇士与蔡中郎长相特别相似。形容两人面貌相似，如同一个人一样。

② "肤似"，表面的、肤浅的相似。

异文以资怪僻，仿状泐蚀目为自然，理不全了，妄辄随之，等挟策之亡羊，亦邯郸之失步也。

<div align="right">——清·李兆洛《砖印谱序》</div>

摹仿史籀、秦汉文，贵化而不泥，脱而传神，否则依样葫芦，曷足贵乎？

<div align="right">——清·汪维堂《摹印秘论》</div>

不以断烂为秦汉，不以纤巧为唐宋。

<div align="right">——清·张澍《杨对山广文印稿序》</div>

图上编 9-4

石甚劣，刻甚佳，砚翁乞米画梅花，刀法文氏未曾解，遑论其他。东方先生能自赞，观者是必群相诛。

<div align="right">——清·吴让之刻"画梅乞米"边款</div>

去古日远，其形易摹，其气不能摹，鼻山善得其神。

<div align="right">——清·钱松刻"鼻山摹古"边款</div>

尝谓印章之有秦汉，犹文章之有六经也。为文者必本六经，作印者必宗秦汉，其旨一也。

<div align="right">——清·吴云《钱胡印谱序》</div>

今之好古者皆喜新而好奇，喜新则反常，好奇则背正，而识见远于古矣。西泉作印，于篆文刀法必求之古。若无甚新奇者，而不知其无一近时人习也。

<div align="right">——清·陈介祺《甄古斋印谱跋》</div>

古之为书，习之者非士人。隶书者，隶人习之。摹印、刻符、殳书、署书，皆其工世习之而善事利器，故其事习，其文朴，其法巧。后世文人学士为之，参以己见，非能如工之专其事也，时出新意又非能守古法也。且切玉模腊之方不传，刻石成文其与金玉自然之趣不相侔，故有刀法而古之巧亡，有篆法而古之样失。予尝谓自章法、刀法之论起，镌刻家由此得门，穿凿乖离，遂失汉人之真意。秦汉工人胸无己见，独辟匠心，天真烂漫，心手相得。不依门户，不拘绳墨，入手规矩之中，超乎规矩之外，安能于形迹中见其妙哉。今世文人学士，胸中无斯邈文字，笔下皆唐宋碑版，得一古印，于曲屈处刻意摹仿，窃其皮相，殊失内心。而于古人之意愈趋而愈远矣。故摹印一道与为文为书同，得乎古人之所以同，然后得乎古人之所以异，得其所以同异而合之于道，然后能出以己意而不谬乎古人。

——清·胡震《跋汉铜印丛后》

此六君子①皆抱倜傥②不群之才，具渊博无涯涘③之学。数万卷书蕴积于胸中，而流露于腕下，故其所为诸印不拘拘于法，而秦篆、汉隶、六朝版碣皆镕而一之。乌呼！此岂仅古之所谓缪篆也哉。世之耳食者见有佳印，辄曰逼真汉印。余谓本朝诸家之印，有超汉印而上之者，观此编益信。摹印诸家得此编而神明之变化之，印人之学可以前无古人矣。

——清·俞樾《傅子式西泠六家印存序》

① "六君子"，指"西泠六家"：丁敬、蒋仁、黄易、奚冈、陈豫钟、陈鸿寿。

② "倜傥"，洒脱，不拘束。

③ "涯涘"，边际，界限。

大抵学秦不如学汉。盖秦祚①二世，其传不广。汉享年久，故取法备而执艺精。学唐宋不如学元明。盖唐宋繁文，狃于邪派。元明诸公，渐反其真，而归于朴。然学汉又贵去伧父②粗率气，学元明又贵去香奁③脂粉气。不学汉不学元明，又贵去工匠烟火气，反是，必落野狐④下乘。

——清·吴洊源《蒚丝龛印学觚言》

窃尝论之，刻印之文，导原篆籀，子姬彝鼎，嬴、刘权洗，多或数百言，少则一二字，繁简疏密，结构天成，以之入印，实为雅制。它如汉、魏碑版，六朝题记，以及泉货瓦砖，措画布白，自然入妙，苟能会通，道均一贯。

——清·胡澍《赵捣叔印谱序》

图上编 9-6　　由宋、元刻法，追秦、汉篆书。

——清·赵之谦刻"赵之谦""悲翁"边款

学完白山人作，此种在近日已如绝响，俗目既诧为文、何派，刻印家又狃⑤于时习，不知其难，可慨也。艾翁属刻，重连及之。

────────

① "祚"，皇位传续。
② "伧父"，晋南北朝时，南人讥北人粗鄙，蔑称之为"伧父"。后用以泛指粗俗、鄙贱之人，犹言村夫。
③ "香奁"，妇女妆具。盛放香粉、镜子等物的匣子。后借指闺阁。
④ "野狐"，禅宗对一些妄称开悟而流入邪僻者的讥刺语。据说从前有一老人谈因果，因错对一字，就五百生投胎为野狐。后遇百丈禅师点化，始得解脱。
⑤ "狃"，因袭，拘泥。

憨寮记。

——清·赵之谦刻"陶山避客"边款

近数十年来，摹仿汉印而不为汉印所拘束，参以汉碑额、秦诏版而兼及古刀币文，惟会稽赵扨叔之谦，为能自辟门径，气韵亦古雅可爱，惜其生平不肯为人作印，故流传绝少。

——清·吴大澂《甄古斋印谱序》

古人重九篆，填篆居其一。符玺实用之，印章从此出。姬周文尚籀，嬴秦法用篆。篆籀杂以隶，至汉例已舛。锥凿者曰刊，模蜡者曰铸。刊尚迹可寻，铸已失故步。昆吾切美玉，亦或镂金铜。易铜玉而石，制肇颜山农。合用秦汉法，西泉学所述。能使笔如刀，又使刀如笔。西泉又嗜隶，心契西京碑。五凤河平下，欲等桧无讥。我愿君刻印，亦如君嗜隶。周秦汉而外，勿复置之意。

——清·吴重熹《题甄古斋印谱》（节录）

一刀成一笔，古所谓单刀法也。今人效之者甚夥，可观者殊难得。近见赵扨叔手制石，天趣自流而不入于板滞，虽非生平所好，今忽为扨叔动，偶一效之，振老以为何如？癸未荷花生日，牧父志于羊石。

图上编 9-7

——清·黄士陵刻"阳湖许鏞"边款

坡翁论书有"烂肥馒头"之称。此章不免小犯此病，而江郎才尽，无力改作矣。

——清·黄士陵刻"蒋印乃勋"边款

邓完白为包慎伯镌石甚多，有"包氏慎伯"四字朱文，圆浑似汉铸，挺直似宋人切玉，锋芒显露近丁、黄，魏稼孙谓赵扨叔合南北两宗而自树一帜者，其来有自。

<div align="right">——清·黄士陵刻"五十以学"边款</div>

余龆龀^①嗜游刃，刻木石作字，或作画以为戏。长而弃之攻训诂，治许氏学，乃叹六书精微，各具其体，无体不立。汉以缪篆定刻印，始得印体同文之制，故今之作公私印文，必本诸汉，非徒以古拙胜也。余不凿石几二十年，近海上好事尝以此相敦趣，虽一字多金亦所不吝，有触技痒，因记学古之所获，略示斯道易能而难工焉！

<div align="right">——清·郑文焯论印，录自韩天衡《历代印学论文选》</div>

余之刻印，始于二十岁以前。最初自刻名字印，友人黎松厂借以《丁黄印谱》原拓本，得其门径。后数年，得《二金蝶堂印谱》，方知老实为正，疏密自然，乃一变。再后喜《天发神谶碑》，刀法一变。再后喜《三公山碑》，篆法一变。最后喜秦权，纵横平直，一任自然，又一大变。

<div align="right">——清·齐白石《白石印草自序》</div>

刻图章不要学我，学我就是摹仿，没有好处。

<div align="right">——清·齐白石《印说》</div>

图上编9-8　　世之俗人刻石多有自言仿秦汉印，其实何曾得似万一。余刻

① "龆龀"，龆，通"髫"。垂髫换齿之时。指童年。

石窃恐似秦汉印，昨有友人陈半丁称此印纯是汉人之作最佳者，因工力所至也。

——清·齐白石刻"汪之麒印"批语

吴人宗顾云美，新安宗程穆倩，武林宗丁龙泓，骎骎入古，衣钵相承，至今未艾①，可谓盛矣。

——清·黄宾虹《叙摹印》

古印玺出于熔铸，其文字皆尔雅深厚，如对端人正士。逮汉末季，始有凿印，或军中急就，或出自拙工，虽天趣间存，而法度已失。近百年来作者每取法于此，心辄非之。儿子福颐年十七矣，性爱雕篆，每闻予说，颇能了解，其平日摹仿古玺印数十，不失典型，爰命辑而存之，循是以求，自日进于古人，慎勿与时贤竞逐，以期诡遇。一艺之微，亦当端其趋向，汝曹其勉之。

——清·罗振玉《郼庵印草序》

吾乡先辈悲庵先生，资禀颖异，博学多能，其刻印以汉碑结构融会于胸中，又以古币、古镜、古砖瓦文参错用之，回翔纵恣，唯变所适，诚能印外求印矣。而其措画布白，繁简疏密，动中规矩，绝无嗜奇戾②古之失，又讵非印中求印而益深造自得者，用能涵茹今古，参与正变，合浙、皖两大宗而一以贯之。观其流传之杰作，悉寓不敝之精神，盖信篆刻之道尊，未可断章子云之言，而谓印人不足为也。

——清·叶铭《赵㧑叔印谱序》

①　"艾"，止，绝。
②　"戾"，违背，违反。

一艺之微，风俗之盛衰见焉。今之攻艺术者，其心偷，其力弱，其气虚愫①而不定；其为人也多，而其自为也少；厌常而好奇，师心而不说学。是故，于绘画未窥王、恽之藩，而辄效清湘、八大放逸之笔；于书则耻言赵、董，乃舍欧、虞、褚、薛而学北朝碑工鄙别之体；于刻印则鄙薄文、何，乃不宗秦、汉，而摹魏、晋以后镌凿②之迹。其中本枵然③无有，而苟且鄙倍骄吝之意，乃充塞于刀笔间，其去艺术远矣。余与上虞罗雪堂参事深有慨乎此。参事有季子曰子期，笃嗜篆刻。其家所蓄，有秦、汉古玺印千百钮，及近世所出古玺印谱录数十种。子期年幼而志锐，浑浑焉、浩浩焉，日摩挲耽玩于其中。其于世之所谓高名厚利未尝知也，世人虚愫鄙倍之作未尝见也。其泽于古也至深，而于今也若遗。故其所作，于古人准绳规矩，无豪发遗憾，乃至并其精神意味之不可传者而传之。其伎如庖丁之解牛，痀偻丈人之承蜩④，纵指之所至，无不中者，其全于天者欤？其诸不为风俗所转，而能转移风俗者欤？风俗之转移，艺术之幸，抑非徒艺术之幸也。适子期以其所仿古铢印谱见示，因书以

① "虚愫"同"虚骄"。

② "镌凿"，雕刻，錾凿。《玉篇·金部》："镌，錾也。"

③ "枵然"，虚大貌，语本《庄子·逍遥游》"呺然"。

④ "痀偻承蜩"，痀偻：驼背；承蜩：粘蝉，把蝉黏住。《庄子·外篇·达生》："用志不分，乃凝于神。其佝偻丈人之谓乎！"典故讲述了孔子去楚国游历，走到一片树林中，看见一个驼背老人正在用竿子粘蝉，他粘蝉的样子就好像是在地上拾取东西一样容易，使孔子受益匪浅。比喻凡事只要专心致志，排除外界的一切干扰，艰苦努力，集中精力，勤学苦练，并持之以恒，就一定能有所成就，即使先天条件不足也不例外。

序之。

——清·王国维《待时轩仿古玺印谱序》

攘老治印使刀如笔，不仿汉而得其神，可谓前无古人者。

——清·高时显跋吴让之刻"吴熙载印""攘翁"两面印

董小池、巴予藉、胡城东诸先生，刻印摹秦汉，刻苦求似。佳则佳矣，惟不能于秦汉之外，加以己意而变化之，此其所以为小名家乎。

——近代·张可中《清宁馆治印杂说》

此可知作印一事，皆须从秦汉入手。大成以后或造其一体，或神其变化，或备其形式，或具其精神，百变止不离其宗。

——近代·王光烈《印学今义·宗主》

所幸有清以来出土古物存字甚多，宋元诸人所未见者，吾辈多见之。正是吾人治印一好机会，于此不思有所会通，只拘故论，岂不可惜。

——近代·王光烈《印学今义·宗主》

惟有所弃，而后有所取。古今刻印家甚众，若一意学之，而无辨白之力，所学既杂，精造奚能？古人断代学文，亦即此意。然若拘迂成见，墨守一先生之言，不敢有所变通，则亦病乎隘矣。

——近代·王光烈《印学今义·弃取》

吾人生古人后，所幸地不爱宝，发见日多，取精用宏，自当

融会贯通，助我剞劂①。

——近代·王光烈《印学今义·弃取》

汉印中之凿印，有刀法而无笔法，有横竖而无转折，为当时之"急就章"。作者偶一效之，原无不可，不能专以此名家也。

——近代·马衡《谈刻印》

明人印须于文何以外求之。

——近代·易忠箓跋"耕云钓月"印边款

晚近十数年来，人尚浮竞，不识文字之原，讹误日出，遑论仓圣史籀之迹？甚者鄙夷国粹，谓为不足以适时势，而前民用尚有知其为理群类、解谬误、晓学者、达神旨者乎？且学者研攻文字，于西方之巴比伦、埃及，东方之契丹、西夏，号称为死文字者，孜孜探讨，尚不遗余力，岂亦有利于其间乎？学术研究，固有超功利者，奈何今人多不达此耶？今者一二横通者流，假注音字母为禄利之捷径，斤斤于国音、京音之别，直行、横行之体，遂肆然欲移其注音之功用，而为革除汉字之张本。横书之不足而联属之，正书之不足而草书之，屈曲纠缭，莫可究诘，直至仿佛西文而后快。则今日横行联属草书之注音字母，矜为创获，将欲以取汉字而代之者，不必起古人于九原，而骇眩惊叹者，已遍国中矣。吁，可怪也已！日本于大正十二年八月，有制限汉字之运动，彼欲离汉字而独立，固别有用心，而彼学者，尚有未能骤行之说。夫以日本之有平、片假名千余年于兹，而欲脱离汉字犹若

———————————

① "剞劂"，雕琢，刻镂。

斯之难，然则今之欲革除汉字者，盍一致其思乎？当此沧海横流，国学旁落之秋，吾同学诸子，方鸠集同志，研究篆刻，将欲轶唐宋而窥秦汉，上史籀仓圣之遗，渐摩攻治，衰然成帙，可谓好古敏求者矣。篆刻，一艺耳，艺成而上通乎道，诸子勉乎哉！

<div align="right">——近代·周悫《启秀篆刻印存序》</div>

学一时代之印，即以一时代之器物文字为师。此以古为鉴也。学一时代之派别，即以一时代派别代表人物之谱为师。此以人为鉴也。

<div align="right">——近代·杜进高《印学三十五举》</div>

刻篆易，刻隶难；刻草易，刻真难。隶虽似汉，真虽拟唐，往往一入印中，稚气立见。故必求更高一格者乃可。

<div align="right">——近代·杜进高《印学三十五举》</div>

天下事岂必秦汉便可法乎。时代有递嬗，世界有变迁。印之由名而字，由字而号，而斋堂，而馆阁，而成语，是亦物质进化之公例，何怪之有。[①] 假使秦汉所无者，而后世必不可有。则永为秦汉可矣，何必又有后世。即有后世，仍称之为秦汉可矣，何必又称之为某代、某世。今既称之为某代、某世，而某代、某世之人之所作为，独不许其与世转移，必驱而反之于秦汉之中，谓如是则可，不如是则不可，如是则为复古，为文雅；不如是，则为叛古，为鄙恶，吾不知其果何所见而云然也。今人名印，更有用楷字或草字者，间有杂以外国之文字。余谓是亦可备印章之一

① 《民国印学文论选注》作"是亦物质进化之，之公例何怪之有。"疑有误，今据文意改。

格，不必斥为不当。使泥古者见之，其将怒目切齿，视为不共戴天之仇耶。一笑。

<div align="right">——近代·徐天啸《余之印话》</div>

印不难于合法，难于得法外之法。法外之法其妙无穷，有不可以言语形容者。妙品、能品，凡手或可几及，神品难，逸品更难。必其人胸中有书，眼底无物，笔墨间另有一种别致，方可达到，所谓得法外之法也。

<div align="right">——近代·徐天啸《余之印话》</div>

总之，古人自有古人的好处，亦有古人的坏处，人各有能有不能。择其善者而从之，斯为善学古人，至是非优劣，原不必深论也。

<div align="right">——近代·徐天啸《余之印话》</div>

图上编 9-9　　时贤刻印，自意浸淫秦汉，或则独辟蹊径，迹其实，则规枔残砖半甓之文，务为丑怪恣肆，不可以规矩绳之，盖几几乎风靡一世，谭艺者莫之敢违焉。吾为此集，则异于斯。奏刀有金银、晶玉、象犀、陶瓷、竹木与石之不同，则面目亦随所施而有异。今之治印者，率刻石奏刀后，复磨之、琢之、击之、锥之、敲扑之、掷之地而践踏之。其于寸铁之外，又必备刀凿斧锯焉，务极破碎支离，然后以为奇古。盖一印之成，若斯之难也。然斧凿之劳，若委之童子，则一日之力，可毕百钮。所谓之难者，其实亦至易。吾独为其石悲痛，石果何辜，而备受诸楚毒？若是，亦窃幸金银、晶玉、象犀、陶瓷、竹木之不同于石之厄也。世风日偷，敦厚庄重者，不足以取容悦，则反其道以求之，而奇僻诡异之风

以成。如言诗必曰宋，言字必曰碑，而三唐两晋皆在唾弃之列。又如人之造次，必于礼者，则举世目笑之为腐旧，而放荡邪僻之行，乃充溢于官府阛阓，论世者方有论胥之惧，奈何苛责于印人乎？

<div style="text-align: right">——近代·邓之诚《五石斋印存二集自序》</div>

余弱冠从四舅邓尔疋学治印，规模黟县黄士陵，士陵皖派之后劲也。窃谓书、画、篆刻非变不足以传，而余之资禀钝不足以言变，遂乃舍去而专治古文字。

<div style="text-align: right">——容庚《雕虫小言》</div>

古印不尽可学，要当择善而从。其平正者、质朴者、有巧思者，可学。板滞者、乖缪者、过纤巧者，不可学。……临古要不为古人所囿。临其神，不临其貌；取其长，不取其短；有似而不似处，有不似而似处，斯为得髓。

<div style="text-align: right">——邓散木《篆刻学》"临古"</div>

诸家印后人学之辄逼真，独敬身、顽伯无人能至，是以高。让之散宕之作，亦不易学。

<div style="text-align: right">——沙孟海《沙村印话》</div>

余近有不刻印，刻印亦往往摹仿完白、㧑叔辈，不复有意于秦汉，亦不知是益是病也？

<div style="text-align: right">——沙孟海《僧孚日录》辛酉年（1921）五月十六日</div>

百行早来呼余起过看吴子茹，子茹引见仓石先生。七十九老叟尚健，惟耳稍聋耳。先生自谦于学术无所得，惟刻印稍有功力，

其论印人极崇浙派，尤推钱叔盖、胡鼻山二子，次闲稍近薄，执叔白文出于浙派，朱文本之完白亦不可及。又谓治印自以汉印为正宗，初学宜取其平实者效仿之，勿求诡奇。其持论绝平允。

<div align="right">——沙孟海《僧孚日录》壬戌年（1922）十二月初三日</div>

以近刻印存就正缶翁先生，翁为题卷耑① 云："浙人不学赵执叔，偏师独出殊英雄。文何陋习一荡涤，不似之似传让翁。我思投笔一鏖战，筂鼓不竞还藏锋。"玩其语意，知此老论印不与执叔，意欲余改乘辕而北，倾向让之，让翁神韵故当胜于执叔，而执叔平实雅秀，功力有余，学者取径于此，可以无弊，犹之文章之"桐城派"② 也。刻印要兼师众长，不拘樊篱，久而久之自成一家面目，此则鲰生之志也。

<div align="right">——沙孟海《僧孚日录》乙丑年（1925）四月初十日</div>

篆刻艺术在清末民初吴昌硕、黄士陵两家给予社会影响最大，但这时期他们早已去世。流风余韵，继承发展，雄浑一派以齐璜、王个簃为代表，工细一派则以王褆、陈巨来为代表。

<div align="right">——沙孟海《中国新文艺大系（1949—1996）书法集》</div>

刻印犹之作文，但看秦汉印谱，犹学文专读六经四史，操笔

① "耑"，同"端"。
② "桐城派"，清代著名散文流派。方苞为创始人，刘大櫆、姚鼐等继之，因均为安徽桐城人，故名。但后来的桐城派，并非都是桐城人。其文论注重"义法"，强调"义理""考证""文章"三者兼备，主张学习《左传》《史记》与唐宋八大家等，以传统古文为"阐道翼教"服务，崇尚文字"雅洁"。

为之必无当也，故必借径近人。余初作秦汉印，漠然不得其趣，并不知何处著刀，后见赵叔孺、马叔平诸人仿古之作，摹拟再三，始有入处。赵仿秦印尤精雅，不苟秦印本粗疏天然，若但从粗疏处着手，便只得粗疏二字，无复有其神气。赵独以挺健精致之刀出之，此犹守桐城家法以学《史记》，故所就益工，无明人外强中干之病。余所作白文"钱罕道用""顿丘"诸小印，皆由赵法进窥嬴氏者也。

<div align="right">——沙孟海《僧孚日录》辛酉年（1921）六月十三日</div>

近时刻印喜言秦汉，窃以为多在清之嘉道而已。汉将军印之前途已可见。余波扨叔、穆甫辈之朴拙，亦浸成木偶^①，此谁之过？势有不得不然。

<div align="right">——傅抱石《题杨仲子漂泊西南集》</div>

褚丈礼堂德彝尝语余曰：无论读书习字，总觉后不如前。惟独治印，愈后愈佳。因近代时有古钵印出土，后人见识既广，借镜益多，艺之猛进亦当然耳。

<div align="right">——陈巨来《安持精舍印话》</div>

摹印一道，初学时固当依傍古人，以秦汉为宗。倘学成之后，仍以翻阅印谱，刻意临摹，左拉右扯，从故纸堆中得来，毫无自己面目，斯下乘矣。余意：初学者宜得人之得，然后进而能自得其得，斯得已。

<div align="right">——陈巨来《安持精舍印话》</div>

① "木偶"，指木刻的人像。

近人作朱文印每喜粘边，甚有即以近边一笔作为边者。夫粘边者，乃古铜印之历时久远，其边损折向内，致成粘边之状，非古有此法也。此犹学书者，摹临碑版，刻划其剥蚀之形，与字体初不相涉，不足为训也。

<div align="right">——陈巨来《安持精舍印话》</div>

学印当须从汉印平实一路入手，有了根基，再学各代风格，然后再依自己个性学养，融会发挥，业广惟勤，积厚流光。

<div align="right">——陈巨来论印，引自陆康《陈巨来先生自钤印存序》</div>

老曼治印垂六十载，向以自学秦汉为宗，偶见前贤所作凡正宗正路者，亦尝借鉴，不泥古，不死学古人，而是以自家见解为准。唯时下人之作多有积习，则不取也。余深知篆刻艺术非仅以刀碰石，应当印从书入，要有笔又有墨，是故篆刻以篆为主，所贵者"文"，"文"之不正，虽精工雕刻亦无足取焉。

<div align="right">——沙曼翁《曼翁篆刻选》跋语手稿</div>

秦汉印最饶趣味，而其趣味具在乎正中，不以出奇为上。间有奇者，未必其中上品也。后人喜其奇制，不顾篆法章法，一意造奇，便堕落俗派，不足登大雅之堂矣。而于其平正之制，不能识其天趣所在，则又以琢磨做作工夫，专以工整为务。于是秦汉人之天趣全失。篆刻不成其为篆刻，直如匠人之刻木雕板，美术中最高艺术一种，遂为此辈无识之徒坏之，良可慨矣！

<div align="right">——贺孔才《说篆刻》</div>

十、流变

 篆刻是一门自古至今不断发展的艺术，正如周亮工所言的"变动不拘"（《书黄济叔印谱前》）。关于篆刻"流变"的印论，主要围绕印章风格展开，既包含因为时代变迁、印制变革而带来的古代实用印章的风格演变，也包含元明以来文人篆刻的时代风格与个人风格的变化。

 关于古印审美特征的流变，明清时期已有不少精准的总结。如陆深认为"汉印古朴无庸议，晋印雅俗相兼。唐印文多屈曲，效李阳冰笔法，亦自可观。五代印少见嘉者，宋印多不拘绳墨"（《印文考略》）。冯泌概括古今印章的审美风格差异变化是"古印朴，今印华；古印圆劲，今印方板；古印在有意无意，今印则着迹太甚"（《东里子论印》）。

 所谓"印章一线，派衍分支，原不一趣"（程芝云《古蜗篆居印述跋》），对篆刻的流变总结，与风格、流派本是统一整体，难以截然分割，本章与前后数章当综合概览为是。其中论述精辟者，如周亮工以声诗为喻，得出"变而愈正，动而不拘"之结论，发人所未发。清代钱泳论述唐宋以来印章与篆刻演变发展甚详，尤其对明代至清乾嘉年间江南地区印风、印人变化如数家珍。程芝云论述徽派篆刻发展，也多有独到之处。

汉印古朴无庸议，晋印雅俗相兼。唐印文多屈曲，效李阳冰笔法，亦自可观。五代印少见嘉者，宋印多不拘绳墨，若米、蔡二家，出类者也。

<div align="right">——明·陆深论印，载清鞠履厚《印文考略》</div>

今夫学士、大夫，谈印便称慕秦、汉印，不知秦、汉印非能胜今，当时未有俗体。篆，家喻而户晓之，所以独胜。后来户户临池，家家染练，真、草诸体各擅珠玑，古篆一脉竟同灰烬，良可浩叹。

<div align="right">——明·周应愿《印说》</div>

图上编 10-1　　余尝论篆刻之事，以为今之人皆知有秦、汉印章，而不知当时自钟鼎、大篆而外别有摹印一种，其字之传既有限，而后之人复不得以意增减，其间则不得不借钟鼎、大小篆以补其所不及。故秦、汉之不得不降而为宋、元也，势也。所谓穷则通焉者也。

<div align="right">——明·李流芳《题汪杲叔印谱》</div>

图上编 10-2　　入吾昭代，有许初、丰坊、李东阳、乔宇、徐霖、文彭诸君子，后先继起，狃主① 齐盟，为休明鼓吹。至新都何震，出秦入汉，法程不爽尺寸，而斲轮运斤，得心应手，纵横屈曲，斜正疏密，将将将兵，靡不如意。今获其寸瑴② 片石，珍若琳琅③，讵④

① "狃主"，交替主持。
② "瑴"，玉名。
③ "琳琅"，精美的玉石，比喻美好珍贵的东西。
④ "讵"，岂，怎。

倖^①致哉！

——明·周应麟《印问自序》

百年海内，悉宗文氏，嗣后何、苏盛行，后学依附，间有佳者不能尽脱习气，转相仿效，以耳为目，恶趣日深，良可慨也。

——明·万寿祺《印说》

平生喜教人刻印章。用汉法者，施于名字；藏书印，用元人法；斋堂楼阁，唐人有法；诗句作印，起于近代，用文三桥法。一两字大印，苏尔宣所作，多用古人碑额上字为得体，亦一长也，不可以其人而忽之。字多者，板拙不堪观。宋人间用古篆作印。元人尤多变态，其式有用古钟鼎、琴样、花叶之类，今人皆不行。瓢印^②颇有用者，亦随时可耳。唐人名印，有学汉法者，皆圆润工致；宋人多劲古；元人或失之野，今皆以为汉印，失之矣。余所见如此，更与博雅者商之。

——清·冯班《钝吟杂录》^③

今人所用图书，即古人所用小印也。汉人多用白文，唐人多用朱文。宋人白文、朱文兼用，而好用叠文粗边，或七叠，或九叠。明初乃尚牙章，多用细边粗字，后乃用小篆，极尚奇巧，其文皆宗周伯温《六书正讹》。至隆万间，何雪渔、梁千秋等出，乃用汉篆，讲明刀法。二子所刻，几埒汉章，得者珍为秘玩。

——清·梁清远《雕丘杂录》

① "倖"，侥幸。
② "瓢印"，指葫芦形印。
③ 桂馥《续三十五举》引用。

诗曰盛唐，篆曰秦汉，足矣。然而通材好古之士，作诗者必博之六朝，沂^①于汉魏。曰如是而仅乃得唐也。摹古文篆籀者，必考之《石鼓》《岣嵝》、鼎钟之铭、敦彝之识。曰如是而仅乃得秦汉也。……余告之曰：夫丝素而后求彩焉，女姝^②而后求帨^③焉，诗清而后求工焉，字古而后求隽焉。

<div align="right">——清·李雯《黄正卿诗印册叙》</div>

仆沉涵于印章者，盖三十年于兹矣。自矜从流溯源，得其正变者，海内无仆若。间尝谓此道与声诗同。宋、元无诗，至明而诗始可继唐。唐、宋、元无印章，至明而印章始可继汉。文三桥力能追古，然未脱宋、元之习。何主臣力能自振，终未免太涉之拟议。世共谓三桥之启主臣，如陈涉之启汉高，其所以推许主臣，至矣。然欲以一主臣而束天下聪明才智之士，尽頫首敛迹，不敢毫有异同，勿论势有不能，恐亦数见不鲜。故漳海黄子环、沈鹤生出，以《款识录》矫之，刘渔仲、程穆倩复合《款识录》大小篆为一，以离奇错落行之，欲以推倒一世。虽时为之欤，亦势有不得不然者。三桥北地，主臣历下，子环、鹤生其公安^④欤？渔仲、穆倩实竟陵矣。明诗数变，而印章从之。今之论诗者，极口诋竟陵，

① "沂"，逆水而上。后作"溯"。

② "姝"，丽，美好。

③ "帨"，古同"饰"。

④ "公安"，指公安派，明末的文学流派。以袁宏道（1568—1610）与其兄袁宗道（1560—1600）、弟袁中道（1570—1623）为首。因三袁是公安（今湖北）人而得名。他们反对前后七子的拟古风气，主张文学要抒写性灵，企图在一定程度上突破传统思想对文学的束缚，且重视小说戏曲的文学价值，在当时很有影响。其部分作品评击时政，表现出对道学的不满。

然欲其还而为黄金白雪，百年万里，亦有所不屑。今之论印章者，虽极口诋漳海，然欲其尽守三桥、主臣之"努力加餐""痛饮读骚"，凛不敢变，亦断有所不能。故漳海诸君甘受人符箓①之诮，毅然为之，死而不悔者，彼未尝不言之有故，而执之成理也。仆尝合诸家所论而折衷之，谓：斯制之妙，原不一趣。有其全，偏者亦粹；守其正，奇者亦醇。故尝略近今而裁伪体，惟以秦汉为归。非以秦汉为金科玉律也，师其变动不拘耳！寥寥寰宇，罕有合作，数十年来，其朱修能乎？次则顾元方、丘令和，次则万年少、江皜臣、程穆倩、陶石公、薛穆生。诸君子往矣，存者独穆倩、石公、穆生耳。然三君各有所长，亦有所偏。求其全者，其吾济叔乎？济叔能以继美增华，救此道之盛；亦能以变本增华，为此道之衰。一灯继秦、汉，而又不规规于近日顾氏木板之秦汉，变而愈正，动而不拘，当今此事，不得不推吾济叔矣②。

<p style="text-align:right">——清·周亮工《印人传》"书黄济叔印谱前"</p>

　　沈逢吉，娄东人。予未识其人，但闻年已望七矣。数十年来，工印事者舍古法变为离奇，则黄子环、刘渔仲为之倡。近复变而婉秀，则顾元方、丘令和为之倡。然离奇变为邪僻，婉秀变为纤弱，风斯下矣。逢吉一以和平尔雅出之，而又不失古法，故其里

① "符箓"，道教所传秘密文书符和箓的统称。

② 周亮工《与黄济叔论印章书》："三桥，北地；主臣，历下；子环、鹤生，其公安欤？渔仲、穆倩，实竟陵矣。明诗数变，而印章从之。"《印人传》又作"三桥、主臣，历下"，与此有相异处。北地指中国古代地名北地郡，其地域大致在今陕西、甘肃、宁夏一带。明成化九年（1473 年），李梦阳出生于甘肃庆阳，故称北地。

中张彝令于《学山堂谱》中，极推重之。

——清·周亮工《印人传》"沈逢吉"

汉有摹印篆，其法方正，与隶相通。晋、唐以来，妄作屈盘，古意寝^①失。故印章必以汉为宗。元吾子行、赵子昂，明文三桥、何长卿，于秦、汉外另辟一途，渐趋妍媚，而骨干犹存。国初顾云美苓，欲复古法，而人莫能从。近人巧相雕饰，或恣意诡异，以示新奇，并吾、赵、文、何之体而尽失之，虽人心好异使然，亦由未见古人，无从取法也。

——清·沈德潜《西京职官印录序》

图上编 10-3 《蜗庐笔记》曰：文太史印章，虽不能法秦、汉，然雅而不俗，清而有神，得六朝、陈、隋之意，至苍茫古朴，略有不逮。今之专事油滑，牵强成字者，诸恶毕备，皆曰文氏遗法，致为识古家所薄。夫文氏之作，岂如是乎？

——清·桂馥《续三十五举》^②

按文氏父子印，见于书画者，深得赵吴兴^③圆转之法。此如诗之有律，字之有楷，各为一体，工力非易，毁之者讥其变古，誉之者奉为正宗，皆所谓不关痛痒也。

——清·桂馥《续三十五举》

秦、汉印章，俱用缪篆，缘无成书，故唐、宋以后，惟小篆入印，

① "寝"，通"寖"。逐渐。
② 冯承辉《历朝印识》抄录此语。
③ "赵吴兴"，指赵孟頫。

致章法不古。明王延年《集古印格》《秦汉印统》两书行，而人始知缪篆矣。国初闵寓五^①《六书通》采集缪篆附下，固为篆刻家取法，然惜其未广。近桂未谷博采兼搜，集《缪篆分韵》一册、《韵补》一册，颇称详备，有功印学不少学者宜与《六书通》并之。讲究印学者，宋有杨克一、王俅、颜叔夏、姜夔、王厚之，元有吾丘衍、赵孟頫，明则惟文彭、苏宣、归昌世、顾苓四家最为大雅，若何震、梁袠辈，皆趋小巧，不足取重于世，况其下者乎？尝阅周栎园《印人传》三卷，美恶兼收，毫无鉴别。即如《赖古堂印谱》数种，其出之名手者固有目所共赏，而出之俗手者亦复不少，岂高明如栎园，而漫无区别若此？其或谬托先生之名以传欤？

<div align="right">——清·林霔《印商》</div>

　　摹印始丁秦，盛丁汉，晋以后其学渐微。每见唐、宋人墨迹上所用印章，皆以意配合，竟无有用秦、汉法者。至元、明人则各自成家，与秦、汉更远矣。国初苏州有顾云美，徽州有程穆倩，杭州有丁龙泓。故吴门人辄宗云美，天都人辄宗穆倩，武林人辄宗龙泓，至今不改。乃知雕虫小技，亦有风气运会，存乎其间。近来宗秦、汉者甚多，直可超唐、宋、元、明而上之。天都人尤擅其妙，如歙之巴隽堂、胡城东、巴煜亭、鲍梁侣，绩溪之周宗杭，皆能浸淫乎秦、汉者。然奏刀稍懈，又成穆倩矣。习见熟闻，易于沾染，其势然也。

　　山阴董小池通守名洵，素精摹印，罢官后寓京师三十年，无

————————
① "闵寓五"，闵齐（1580—1662），字及武，号遇五，又作寓五。湖州府乌程县晟舍（今织里镇晟舍村）人。明代刑部尚书闵珪五世孙，南京国子监太学生，一生致力于学，不乐仕进。

所遇，以铁笔游公卿间。余观其奏刀，却无时习，辄以秦、汉为宗。然必须依傍古人，如刻名印，必先将汉印谱翻阅数四，而后落墨。譬诸画家，无胸中丘壑，以稿本临模，终是下乘。同时公卿大夫之好摹印者，如仁和余秋室学士、芜湖黄左田尚书、上海赵谦士侍郎、扬州江秋史侍御、江宁司马达甫舍人，又有红兰主人与英梦禅、董元镜、赵佩德诸公，俱有秦、汉印癖者也。

汪绣峰启淑，歙之绵潭人。家本素封，以资为户部员外郎。喜藏古今文籍字画，尤酷嗜印章，搜罗汉、魏、晋、唐、宋、元、明人印极多，凡金银、玉石、码瑙、珊瑚、水晶、青金、蜜蜡、青田、昌化、寿山及铜磁、象牙、黄杨、檀香、竹根诸印，一见辄收，至数万枚，集有《讱庵集古印存》二十四卷，又刻《飞鸿堂印谱》三集，皆延近时诸名家攒集而成，海内传为至宝。余在秋帆尚书家，与绣峰时相过从，见余案头有一铜印鼻钮刻"杨恽"二字，的是汉人。绣峰欲豪夺，余不许，遂长跪不起，不得已，笑而赠之。其风趣如此。惟少鉴别，不论精粗美恶，皆为珍重，亦见其好之笃也。自称"印癖先生"。

余颇嗜篆刻，十五六时始见吴江张雨槐，是专学顾云美、陈阳山者。比长，闻光福镇有徐翁友竹亦擅此技，乃投刺①谒之，一见倾倒，因得见所刻《西京职官印录》八卷。是按《前汉书·百官公卿表》为之考正，如淮阴侯韩信、酂侯萧何，依次刻之，吴中篆刻，自云美后又一变矣。

近时模印者，辄效法陈曼生司马。余以为不然。司马篆法未尝不精，实是丁龙泓一派，偶一为之可也，若以为可法者，其在天都诸君乎？盖天都人俱从程穆倩入手，而上追秦、汉，无有元、

① "投刺"，投递名帖。

明人恶习，所谓刻鹄不成尚类鹜①者也。他如江宁之张止原、蔡伯海，锡山之稽道昆、吴镜江，扬州之程漱泉、王古灵，长洲之吴介祉、张容庭，海盐之张文鱼，泾县之胡海渔，仁和之陈秋堂，虞山之屈元安，华亭之徐渔村，武进之邹牧村，皆有可观，亦何必一定法曼生耶？

<div align="right">——清·钱泳《履园丛话》"艺能·摹印"</div>

今世所传官、私印，自秦以至六朝，无不茂古可喜。至于唐人，合者十六焉，宋三四焉，迄于元明，一二而已。古者以金玉为印，其为之者工人耳。后世易之以石，始有文人学士专以其艺，名于世而传后。夫以刀划石，易于范金琢玉倍蓰②也，文人学士之智巧多于工人十百也，然而后世不如古，何其远耶？盖古之为书习之者，非士人而已，隶书者，隶人习之。摹印、刻符、殳书、署书，皆其工世习之，而善事、利器又皆后世所不逮，故其事习，其文朴，其法巧，后世文人学士为之者，非能如工之专于其事也。时出新意，以自名家，又非能守故法也。至于古人切玉模蜡之方，皆已不传。而刻石之文，其与金玉自然之趣不相侔又甚，故有刀法而古之巧亡，有篆法而古之样失。则文人学士之名其家者，不逮于工人，其理然也。

<div align="right">——清·张惠言《胡柏坡印谱序》</div>

自摹印之体作，而篆刻兴；缪篆之书成，而篆文备。于时法

① "刻鹄不成尚类鹜"，雕刻鸿鹄不成可以像一只鹜鸭。出自《后汉书·马援列传》。
② "倍蓰"，亦作"倍屣"。亦作"倍徙"。倍，一倍；蓰，五倍。谓数倍。

掌乎官，官兼乎师，师传其业，业守以世，官师世业弗替。故为之者虽工人，而其用法也巧，其为文也朴而不华，茂密有伦理，今世所存汉铜官私印可征也。自后世去古渐远，易私印以石，于是文人学士，时出新意，以趋工巧。至元吾衍列《三十五举》，篆体备而古人之法失，刀法详而古人之巧亡，是岂文人学士之心思才力不如工人哉？事不师古，而求及前人，徒劳无益耳。夫艺之于道末矣。篆之于六书，摹印之于篆，又艺之末矣。而犹不能舍古法以从事，况欲由六书而推声义，由声义以阐古圣贤之微言奥旨哉。

——清·周兆基《问奇亭印谱序》

图上编 10-4

刻印莫如汉，刻者云谁何？有唐吾家冰，持论始有科。至元吾子行，乃以精善夸。明代不乏人，文何扬其波。栎园①《印人传》，屈指抑以多。好尚各殊异，臧否随成亏。大抵斯艺贵，原本篆籀涂。六书得其理，点画咸可仪。使铁如使毫，所向无不宜。当时汉魏人，小学常不讹。李吾文何辈，一一通虫蝌②。戁③大使之小，所以能尔为。邓翁负绝学，返冰而及斯。游心入眇冥，随手出变化。余力作狡狯，顽石遭皇娲④。神趣在寰外，阡陌初非奇。颇

————

① "栎园"，指《印人传》作者周亮工，明末清初河南祥符人，字元亮，号减斋、缄斋，别号栎园，学者称栎下先生。明崇祯十三年进士，官御史。李自成进京师后南奔江宁。入清，累擢福建左布政使，官至户部右侍郎，遭劾罢。康熙初，再起为江安粮道，坐事论绞，遇赦得释。生平博极群书，爱好绘画篆刻，工诗文。有《赖古堂集》《读画录》《印人传》《因树屋书影》等。

② "虫蝌"，鸟虫篆与蝌蚪文。

③ "戁"，收紧、收缩。

④ "皇娲"，即神话传说中炼石补天的女娲氏。

恐后来者，此道无复过。触目欣所遇，且夕聊摩挲。

——清·李兆洛跋邓石如"笔歌墨舞"（又名《邓完白石如刻印诗》）

予曰：印与书同一关捩，离之而近者临也，合之而远者摹也。予嘉子摹印离而近，合而不远，可谓善述矣。虽然，为此者有宗、有祖、有族。歙四子之印皆宗秦汉，汪与巴用高曾之规矩者也，若吾家垢道人，固尸①秦汉，而上稽秦汉以前金石文字为之祖，而近收宋元以降赵、吾、文、何为之族，故炉橐百家，变动不可端倪，胡子亦犹此志也。且夫印肇于秦，盛于汉魏晋，衰于六朝，坏于唐宋，复于元明，振于国朝。秦损益籀文，印最浑古。汉学僮能籀书五千字乃为吏，汉人识字者多，故印无不妙。魏晋间有陈长文、韦仲将、杨利、许士宗、宗养等，渊源相接，精义入神。六朝渐尚朱文，遂启唐印屈曲盘回之谬品。宋承唐弊，以斋堂馆阁入印，愈巧愈漓。元吾子行、赵松雪、王元章崛起，始知法古正今。明文徵明、文寿承、顾汝修、王元桢迭兴，秦汉一灯，延以弗坠。我朝印人林立，见于周栎园、汪讱庵传不胜数，歙四子尤卓卓者。盖印章一线，派衍支分，原不一趣。得其全，偏者亦粹；守其正，奇者亦醇。而竟委寻源，必从秦汉为火敦恼②胡子弁言，印林之宝炬也。弟方富于年，又富于力，苟以其述之"四子"者，追述其宗与祖与族，安知述而不兼作也。

——清·程芝云《古蜗篆居印述跋》

印自秦汉以来，中间旷绝千余年，至元吾、赵诸公奋其说，迄明而大盛。明人之开其先者，断推文国博，其印和平中正，笔

① "尸"，执掌。

② "火敦恼"，译言"星宿"。

笔中锋，虽不必规规于学汉，而自得汉人宗旨。继国博而起者有何雪渔。雪渔朱文纯学元人，白文得疏密参差之致，其别有一种曲折盘旋者，乃其病也。同时工元朱文者，吴亦步为最，其结字稳适，更在雪渔之上。至朱修能乃一变文何之习，规仿秦汉，参以《天发神谶碑》法，洵后来之劲也。至若何不违之变化从心，笔意古雅，苏尔宣之真力弥满，操纵自如，汪尹子之风神畅适，体度端凝，顾云美之朴茂浑厚，矩矱前人，虽亚于文何，抑亦一时之秀矣。

<div style="text-align:right">——清·冯承辉《印学管见》</div>

混沌开窍孰劐刃①，五丁②辟路争运椎③。古印传后启涂径，网搜秦汉心神疲。朱文创自武安君（武安君三字铜印，朱文之最古者），少卿二字蟠双螭（尝见汉铜印，朱文"少卿"二字，傍作双螭绕之）。延年益寿更朴古，嬴秦以下安能为（尝见古铜印，朱文八字，曰："延年益寿，与天无极。"篆法错综入妙。海盐陈氏《印谱》断为秦印，不诬也）。元璋花乳石印昉，镌牙已有两汉遗（禾中友人寄示旧牙章白文王仁之印，浑穆精湛，古色黝然。论者谓是汉印，沿制度也，俟考）。佩系累累昚④宝气，惜哉明眼无波斯。千秋梁氏任沿革（明人篆刻，习气甚深。至本朝梁千秋，乃稍变明派，丁钝翁略师之，遂开本朝诸家涂径），古人恨未窥其篱。汉印流传有臣某，草野颦效吾窃疑（汉有臣姓，故常有臣某某印。今以为君臣之臣，仿而为之，陋矣）。丁先黄

① "劐刃"，用刀剑刺杀。
② "五丁"，神话传说中的蜀国五个力士，有开山之力。
③ "椎"，敲打东西的器具。
④ "昚"，多，引申为聚集。

后一炉冶（本朝丁钝翁尚精到奇古，黄小松步武之，极有神似处），
奚正蒋奇双美离（奚铁生恒守规矩，蒋山堂尚奇恣，超乎规矩之
外矣）。二陈挺出近时彦，岂以浙派为阿私（陈曼生以浑灏见长，
陈秋堂以理法为主，皆正宗也）。朱泥胪列某某印，姓名待问五
总龟①。镌款赖有拓本在，人地时代麤可知。规秦模汉复何必，
转益多师为我师。吾友毛遂（西堂）与戴圣（用伯），示我俾作
摩揣资。装册赗②题某所作，如铭署器额篆碑。璘彬光彩烛天起，
篆刻六病为医治。方今天下书同文，海东赫赫存王蓴。文心雕龙
道傍负，镂心钬③骨衔阙悲。残碑断碣委榛莽，江鸥狎殿台走麋。
遇乱谁能鬒④不变，何暇口沫滂喜⑤辞。扬雄奇字问者少，金石
刻画非其时。

<div align="right">——清·夏銮翔《与云来论印歌用前韵》</div>

余尝谓后人事事不如古人，而刻印一事转似以后人为胜。扬

① "五总龟"，唐殷践猷博学多文，贺知章称其为"五总龟"。

② "赗"，书册或字画卷首贴绫处。亦称"玉池"。

③ "钬"，刺。

④ "鬒"，头发稠密而黑。

⑤ "滂喜"，为东汉和帝永元年间贾鲂所著的古字书。因扬雄《训
纂篇》终于"滂喜"二字，故引为篇名。后人以《苍颉篇》《训纂篇》
《滂喜篇》合称为"三苍"。

子云称：雕虫篆刻，壮夫不为。古人钟繇[①]、李邕[②]之属，自刻碑者有之，自刻印者无有。盖古尚铜印，吾人不能以炉锤从事，一也；其字率用缪篆，取绸缪之义，苟以求合乎印之方广、大小、屈曲、填密而已，工匠之巧，非士夫之事，二也。自宋以后，晁、王、颜、姜谱录日出，而此事乃益尊。奏刀者，始皆士大夫矣。

——清·俞樾《傅子式西泠六家印谱序》

水晶宫[③]中倒好嬉，《学古编》述吾丘[④]跋。朱文宗唐白文汉，约旨正脉三桥持。长卿承文倡秦汉，天都[⑤]派古闽派奇。唐宋无印明继汉，古法新意双荄[⑥]滋。兹论半夸世不仭，因树屋传

① 钟繇（151—230），字元常，颍川长社（今河南长葛）人。初举孝廉，后任黄门侍郎。官渡之战时奉命镇守关中，使曹操无西顾之忧，被喻为汉之萧何。后历官大理、相国、廷尉，卒后谥成侯。

② 李邕（678—747），唐代书法家。字泰和，扬州江都（今属江苏）人。官至汲郡、北海太守。世称"李北海"。工文，长于碑颂。善行书，笔力沉雄。有碑刻《麓山寺碑》等存世。原有集，已佚，明人辑有《李北海集》。

③ 赵孟頫（1254—1322），字子昂，号松雪道人，又号水精宫道人、鸥波，中年曾署孟俯。浙江吴兴（今浙江湖州）人。元初著名书法家、画家、诗人。

④ 吾丘衍（1268—1311），元钱塘（今浙江杭州）人，字子行，号贞白处士。以教学为生。通经史百家言，尤精音律，工隶书、小篆。因官司受辱，投西湖死。著有《竹素山房诗集》《周秦刻石释音》《续古篆韵》《学古编》《闲居录》等。

⑤ "天都"，安徽黄山高峰名。指"徽派"篆刻。

⑥ "荄"，草根。

劳谆谇①。后来程高健雄积，怀寄遂起追臣斯。引抴②居然变蝌斗，
郁律正见蟠蛟螭。天都极轨盛不再，闽亡浙兴异军驰。钝丁后世
长卿欤，黄陈八分润色之。冬心秋堂各奇雅，私玺周秦次闲为。
明印与诗偕嬗变，我朝印与书家齐。北碑书论一鼓荡，印人转益
师多师。悲盦书得琅琊肥，吴叟博综靡不宜。意外巧妙十二种，
掎摭碑额弩牙机。邓家气骨赵家肉，吴家神理融赢姬。八体交光
一体摄，重重帝网千摩尼。信知缪篆绸缪施，义在不凝妙推移。
泉文镜铭权诏版，上溯向有殷墟龟。周家文繁殷质简，齐鲁缜密
楚威夷。后来变化悬可察，妙门岂独砖华离。郭生家学三世资，
画书一耳奚嵾嵯③。近来摹印勇察拟，使刀如笔如旋规。妙年得
此吁不让，往往起捋仪征髭。若使乘酣剚不止，惊绝那不惊昌黎。
我为生言不诞欺，近五百年着积微。后者不穷前不渐，若山生木
木异枝。若水导源源有斯，阅千剑余干莫飞。五十三参善财资，
修业而息锲不疲。有大羯磨将子随，青眼高歌吾老兮。

——清·沈曾植《题郭起亭素庵印存》

　　古者金石刻画，大者若彝鼎，小之若玺印，罔非出于良工之
手，而非士夫为之也。溯厥初始，范金合玉，以写其文，周之晚季，
乃有凿字，要皆精雅有法度。及炎刘以降，庶业甚繁，刻印铭器，
文多急就，以趋简易，法度始渐弛，然亦古拙自然，意趣不失，
有非后世士夫所能摹拟，盖时世使然也。有晋之世，嵇叔夜④始

① "谆谇"，说话迟钝。
② "抴"，同"曳"。
③ "嵾嵯"，山不齐貌。通作参差。
④ "嵇叔夜"，指嵇康。

自为锻工，戴安道①博综群艺，手镌《郑玄碑》。士夫兼擅良工之业，实肇于是。而刻印之术，则自元始，赵魏公、吾丘竹房，擅美一时。然其制印也，以斯、冰之篆，代摹印之文，一以圆美整洁为宗，未尝远师秦、汉，明之文、何相绍述，而不改其法。洎金一甫、赵凡夫诸家，始反而求两京遗矩，于是制印之术一进。及吾浙诸老，崛起于乾嘉之际，兼采并骛，远师秦汉，而不废文、何，而巴予藉、邓完伯复以碑版之法入印；吴让之、赵悲庵为之后劲，益昌明之，于是刻印之术乃再进，骎骎乎迈前人矣。迄乎晚近，潍之王石经，粤之何伯瑜，又得古拨蜡法，能仿效古官、私玺，精雅渊穆，启前人已失之途径，至是刻印之术三变，观止矣。顾天下之事，盛衰相倚伏者也。何、王二老，今皆年跻大耋②，后进之士，嗣音者鲜，殆盛极而衰且至矣。予往计可以扶其衰者，莫如收集元明以来诸家刻印，下逮王、何，汇为一编，以示此学递变益进之迹，以为来者鹄顾。

<div align="right">——清·罗振玉《传朴堂藏印菁华序》③</div>

钵印昉于周秦，盛于两汉，下及六代，古意犹存。虽制作不同，文字各异，要皆朴拙谨严，浑浑穆穆，去吉金文字仅一间耳。镕金就范则斧凿之痕自泯也。军中急就间出雕劖，萦拂攲斜识者弗

① "戴安道"，戴逵（约326—396），东晋谯郡铚县（今安徽宿州西南）人，字安道。少博学能文，善鼓琴，工书画。因不乐当世，故屡召不仕。

② "大耋"，古八十岁曰耋，一说指七十岁。故以"大耋"指老年人，或指高龄。

③ 罗振玉序作于1917年，《传朴堂藏印菁华》刊行于1925年，后1944年葛昌楹、胡洤合辑《明清名人刻印汇存》，亦移用此序。

道，盖以成于仓卒，非古法矣。迨至元人始尚刻石，去古益远，家法失传。顾恪守小篆，尚不失六书之正，后世各逞聪明，向壁虚造，自辟途辙，法度荡然。作者好异矜奇，赏者喜新厌故，积非成是，滔滔皆然。转欲以后人刀法，上绳秦汉，是犹书家才辨点画波磔，辄将讥评古籀，不亦惧乎？

——清·徐坊《西泉印存题词》

有明以来五百年中，篆刻之学所可言者，皖南之宣、歙。明季何震最负盛名；胡曰从务趋醇正；程邃自号垢道人，朱文仿秦小玺，最为奇古。迨于康雍，黄吕凤六、黄宗绎桐谷，力师汉京，得其正传。乾嘉之时，程芝华萝裳摹刻程邃穆倩、汪肇龙稚川、巴慰祖予藉、胡长庚西甫印，成《古蜗篆居印谱》。邓石如顽伯稍变其法，大畅厥宗，至黄穆甫又为一变。江浙之间，文彭、苏宣、归昌世、顾苓四家，最称大雅。西泠嗣起，丁敬龙泓、蒋仁山堂、奚冈铁生、黄易小松亦称四家，陈鸿寿曼生、胡震鼻山、赵之琛次闲继之。赵之谦㧑叔极推崇巴予藉，而师两汉，皆可取法。闽派自练元素、薛穆生、蓝采饮三家，为之倡始，世称莆田派，谓之狐禅。齐鲁之地，尹彭辞、王熔睿皆能平方正直，治印近莽印。南方学者，间法晋魏蛮夷官印，近年咸摹秦小铢。然朱文奇字印既不易摹，亦不易识。惟周秦之间，印多小篆，书法优美，字体明晓，白文自然，深有古趣。朱竹垞[1]《赠缪篆顾生诗》

[1] "朱竹垞"，朱彝尊（1629—1709），清浙江秀水人，字锡鬯，号竹垞，晚别号小长芦钓鱼师、金风亭长。少时痛心明亡，志在恢复。旋客游四方，声名渐广，康熙十八年应博学鸿词科，授检讨，与修《明史》，对体例多所建议。学问兼工诗、文、词、经学考据。诗与王士禛齐名，词与陈维崧称"朱陈"。有《曝书亭集》《经义考》《日下旧闻》《明诗综》《词综》。

有云："其文虽参差，离合各有伦。后人昧遗制，但取字画匀。"观其参差，明于离合，一印虽微，可与寻丈摩厓、千钧重器同其精妙。近古以来，摹刻名家无有能为之者。诚以醇而后肆，非可伪造。神似之难，等于周印。

<div align="right">——清·黄宾虹《古印概论》"篆刻名家之法古"</div>

雕虫小技，果能此道，亦未易言矣。余治印稍久，能事之受迫促，殆三十年。而不屑屑以之沽名。故于技无精进，盖视为难事，又始终如一也。近代作家钝丁、山堂、寿门而外，厥推叔盖、曼生、顽伯而已。益甫精采飞勤尚矣，但不善学者多，惟吴缶老能变化，余亦瑕不掩瑜，非无作者能自审择之，则思过半。陈君阜如喜刻，骎骎①学古有获。略摅②凤见，以当邃密之商量。

<div align="right">——清·王孝煃《陈阜如刻印刻竹题所箸》</div>

印之制，发源至古，递嬗及汉而大盛。作印必宗汉，犹书之于晋，诗之于唐也。然古印多取材金玉，篆与刻为二事，作篆者虽槃槃③名家，而范铸刊凿之劳，辄假手工匠，故士林罕以刻印称者。降至元明间，有华乳石之制，石之性脆，易受刃，随意之所至而臻妙，属文之士，每好此寄兴，于是印人辈出；惟文胜则质缺，人不稽古，臆造自眩，新奇相竞，刻虽工而篆则悖，印之义晦矣。有清一代，金石之学大昌，篆刻乃入于正，而以浙、皖二宗为归。会稽赵悲庵，独熔冶众长，自辟新境，所作最为雅驯，而学步颇不易。钱子君匋，治印有年，用力勤，求其似悲庵者，

① "骎骎"，形容马跑得很快的样子。

② "摅"，抒发，表达。

③ "槃槃"，大貌。多指才能出众。

尽得其精髓，积稿既富，将集拓以质当世，问序于余。余素重悲庵，喜君匋之能择善而师也，异于今之闭门造车、自矜创获者流。尝谓篆刻虽小道，非天资人事兼臻不能工，徒抱旧谱，不足以语大。必精研篆籀，饱览金石器物文字，以简练之，贯通之，合古而不泥，翻新而自卓，庶锲而应手，恢乎有余刃。悲庵之胜人处，盖在于此。君匋治印，既神似悲庵矣，再进而师其所师，则并辔悲庵不难也。虽然，君匋恂恂①者，多能事，书画文学音律靡不长，他日又岂第以印人传耶！

<div style="text-align: right">——近代·马公愚《豫堂印草》</div>

印始于三代，盛于秦汉，相沿至魏晋间。奇正迭呈，尽善尽美，群籍纪述，不少概见。后之治印家遂莫不探源于是而朹仿之，多有以毕生精力于此中求生活者。惟汉印如西汉安闲朴茂，新莽潦草急就，东汉略加整饰，意味自各不同。

<div style="text-align: right">——近代·黄高年《治印管见录》</div>

六朝印，因两汉、新莽、魏、晋之制，随意制作。有将篆文增减者，有将篆文褶叠者，字画堆砌印中，较诸两汉、新莽、魏、晋陈布篆文，本诸六义，天然巧合，毫无矫强，则固瞠乎其后矣。

<div style="text-align: right">——近代·黄高年《治印管见录》</div>

逮汉则六体中有摹印，于是篆法渐一，结体有章，顾事物之进，始为实用，继求美观，雅艺之所由成也。有如唐、虞作绘，用之彰服，绵至战国宋、郑，始以妙称，而五等六要之说起矣。

① "恂恂"，小心谨慎的样子。

仓、沮造书，用以舒意，降及汉末，师、梁始以工著，而四体八法之术兴矣。至摹印之艺，演进较晚，魏、晋以后，古器多沦，典型漫失，代虽有作，不审工拙。泊元吾丘贞白《学古编》，始略著法。明文、何辈甫以能名，周栎园遂传印人，斯道始立。有清百艺俱昌，印人则浙西为盛，作者蔚起，其挺于皖中者，巴莲舫、邓顽伯为杰出，皆冥心敦古，自辟蹊径者也。

<div align="right">——近代·王易《黟山人黄牧甫先生印存题识》</div>

钝丁、完白之作，精美无疵者甚少，而其声名之盛，一时无两。余尝推而考之，清初治印者，大都犹存文、何遗风。自钝丁出，一洗其法，独创一格。完白所作虽异其理，正同推陈出新，风气一变。于此可以知丁、邓得名所在矣。

<div align="right">——陈巨来《安持精舍印话》</div>

米芾的时代比赵孟頫要早二百年，他既然能自己篆印，自己刻印，尽管篆法刻法还粗糙笨拙，我认为应该算他是'筚路蓝缕'的第一辈印学家。……赵孟頫、吾丘衍两人同时可定为第二辈印学家。第三辈印学家无疑是元末王冕。明代中晚期大名鼎鼎的两位印学家文彭与何震，当然是第四辈印学家了。

<div align="right">——沙孟海《印学史》</div>

明人书画所钤印信，率多清空古朴，不失炎汉风规。文何大家之作，偏无复有两京^①气息，意者二氏标高揭己，独辟町

① "两京"，两个首都，指西汉长安和东汉洛阳。此处代指西汉与东汉。

<div align="right">十、流变　**239**</div>

畦①，工能之极，转挟匠气。其所以离异古法者，正其所以博盛名钦。

——沙孟海《夜雨雷斋印话》

印章至于元明，镂刻之精无以复加，其文状似工纤，实仍朴拙，与后代人所为截然两种面目。

——沙孟海《僧孚日录》甲子年（1924）十月初六日

咸同以来，浙中印学崛起者二家：会稽赵扎叔瓣香顽伯，更取资于嬴刘权量、泉布、镫鉴、碑版之文，蔚然自辟一境界。虽魄力少逊，而韵味隽永。海内靡然向风，非无故矣。安吉吴缶庐丈（俊卿）综徽浙邓吴（让之）之长，参钟鼎瓴甓②之秘，浑刚一路，与敬身、顽伯鼎足千秋。顾其体高简雄奇，无绳尺可循，新学后生，胸无丘壑，不善为之，适堕恶趣。学吴氏者满天下，鲜能自守者，则非吴氏之咎也。

——沙孟海《沙村印话》

凡百文艺，总是不断发展的。这个规律，在印学史上更容易得到明显的例证。……此刻想起已故社员马一浮先生抗日初期避地广西宜山时写的一篇题跋，曾说："自近世周秦古玺间出，兼及齐鲁封泥、殷墟甲骨。而后知文何为俗工，皖浙为小家，未足以尽其变也。"老前辈有如此识力，他似乎已经预料到现阶段印学的繁荣与发展了。

——沙孟海《西泠印社八十五周年纪念大会开幕词》

① "町畦"，田界。此处犹蹊径，途径。
② "瓴甓"，砖瓦。

是时文徵仲能为金石刻画，得吾、赵之法，参以六朝陈随篆意，朱文崇尚铁线，惟白文刻意求工，功力虽深，殊鲜古朴之气。三桥休承，克承家学，凡篆法、笔法、章法、刀法，愈求工致，朱文每以细边阔画，白文结构方正如窗格，所谓满朱满白，非邪。实则妄称仿古。未知秦汉格律，为何如也？婺源何主臣雪渔往来白下间，从文氏之学，究心六书，睥睨当世，论印之法，颇得大旨，与文国博并驾齐驱，自树一帜，而印之宗派，始于此焉。厥后竞趋文何之法，以眩于世。稽古者亦时以前贤遗作，罗致为谱，奉为圭臬。秘密珍藏，辗转相沿，遂成结习，不复知秦汉魏晋矣。刊刻成篇，奇形怪状，以为印谱，欺人欺己，岂不鄙乎！呜呼，秦汉遗文，失其真谛，印学之衰，殊堪叹惜。

<div align="right">——方介堪《论印学之源流及派别》</div>

十一、创新

创新，是以新颖独创的方法思考、解决问题，是人的创造性认识和实践行为，是人类主观能动性的高级表现。创新思维在篆刻上，指能突破常规创作的定势与界限，以超越既有常规的视角与方法思考问题，得出与前人不同的艺术观念，指导篆刻实践，能产生新颖独到的艺术效果，创造出独具特色的艺术作品[1]。"创新"一词并非今人新创，明代周应愿著《印说》专有"创新"一章，其观点十分鲜明，即"古法固须完，新意亦可参"。

中国传统艺术与美学均具有创新的优良传统，入古与出新，是几乎永恒的话题。在封建意识形态下，一切传统均离不开"古"，"以古为尊""信而好古"的思想普遍占据主导地位，创新意识时常被视为"离经叛道"而受到压制。在艺术和美学领域，"守旧"与"创新"，一直作为一对矛盾体出现，它们之间的关系此消彼长，相互依存又互相压制。由于篆刻艺术对于古代印式、文

① 朱琪《清代篆刻创作理论批评与研究》，南京艺术学院博士学位论文，2019 年。

字的依赖性，复古思想一直是篆刻理论的主导，而真正关乎创新的论调却不多。

篆刻创作上这种"旧"与"新"的关系，往往以"古"与"今"的形式体现出来："古今即是自己，自己即是古今，才会变化"（周应愿《印说》）。周亮工有言："予尝笑近人于图章，高者至摹拟汉人而止，求其自我作古者未之见也"，一语道出当时篆刻家以摹拟汉人为极则，而不知"自我作古"的真相。"自我作古"即为创新，以"我"为古人，与周应愿的"自己即古今"同为一事。而要达到"自我作古"的境界，即"运以己意，而复妙得古人意"（《书陆汉标印谱前》），也就是既要有继承古法的一面，也要有今人的创新包含其中，今从古入，新从古出，否则不足以传于后世。

事实上，"创新"并不意味着抛弃传统，相反"新声"未必不会成为"陈言"，而"旧式"也有可能发为"新声"。周亮工一方面倡议篆刻家运用己意，寻求创新，同时也反对脱离古法，自己为是地盲目进行创新。他与郑簠论印，批评"今日作印者，人自为帝"（《书顾云美印章前》）。对于这种过分运用"己意"，全然无视古法规则的篆刻风气，是十分反感，"运以己意"建立在"先辈典型"的基础上的，也就是立足于古法传统，加入作者创新意识和手法，寻求个性化的篆刻形式表达。

明清时期对继承与创新的观点大多类此，伍瑞隆"下笔心中有古人，目中无古人"（《朱未央印略序》），舒位"不如我自用我法，辄复与古时相谋"（《西有山人铁笔歌》），都是强调既要合乎古法，又要富于新意。这种艺术创新，除体现在艺术形式的革新和深入之外，更体现在作品内涵与风格等深层肌理之上，在这一层面，清末民国印人如吴昌硕、齐白石等人，无论在理论

还是实践上，俱有大胆独造的表现。齐白石语"余常哀时人之蠢，不知秦汉人，人子也，吾侪亦人子也，不思吾侪有独到处，如令昔人见之，亦必钦佩"（《题陈曼生印拓》）。振聋发聩，也是"自我作古"创新意识的延续，对今天的篆刻创作深具启发意义的。

印全在配合，古法固须完，新意亦可参。

——明·周应愿《印说》"创新"

大凡拟议，便是拣辩古今是非、变化，便是揩磨①自己明白。明得自己，不明古今，工夫未到，田地未稳；明得古今，不明自己，关键不透，眼目不明。要知古今即是自己，自己即自古今，才会变化。

——明·周应愿《印说》"变化"

其所谓变，不过阴阳开阖、方圆长短、象形铸意、缘景写情。体有恒裁，巧无定式，天动神解，性溢情流，何为不可？昔有人学书，日临《兰亭》帖一过。有规之者云："此从门而入，必不成书道。"婴儿相与戏也，尘为饭，涂为羹，木为胾②，古印其犹木羹乎？徒读父书何益？乃公事委琐握齪③，问拘挛④牵制，焉能为有，焉能为无？《易》曰：拟议以成其变化。

——明·周应愿《印说》"变化"

秦汉巧于铸今，愈今愈古；今人泥于范古，愈古愈今。元方氏之能今，则元方氏之能古，孰元方？孰秦汉？盖风雨有不已之鸣，雪霜无可变之色，大都情性所至。

——明·陈仁锡《古今印宗序》

① "揩磨"，拭擦。
② "胾"，切成大块的肉。
③ "握齪"，龌龊。
④ "拘挛"，拘束，拘泥。

今未央酷意印章，其所制类兼秦汉以来字法、笔法，而时出新裁。岭以南人士亦无不艳未央名，而大较不能深知未央。盖吾岭南人多好事，而类袭残唾。如作字则称右军，有非右军谱者曰"二王无此帖也"，而究竟渠未尝亲学二王。作诗则称初盛，有非初盛字句，曰"此宋元业也"，而究竟渠未尝亲见宋元诗。尝于饮中与友人谭及未央，余时即极力持此论，而友人终不尽信。不知文固有运，若谓诗不得另出机轴，则三百篇之后，应无汉魏，何论近体？字不得另出机轴，则八分篆隶，已为苍、籀罪人，何论常少？印章不得另出机轴，则秦汉小玺与传国三宝已自不同，何论六朝、唐宋？未央之印，笔极秀而多苍意，法极古而多新意。字体极变幻，而不失六书意。余正喜近代印手不乏此，而必欲使不尽其才，何也？秣陵甘旭印擅国工也，而其妙不在《印正》，在《印集》。盖以古用我，人即见古不见我。以我用古，人又见我不见古，此俗人之解也。岂但羡未央多饮酒，多著书，多行山水，多临帖。此一枝铁笔，更可上篆风云，下雕河岳。天地不足剸[1]，鬼神不足镂，周、秦、汉诸刻不足师。自是下笔心中有古人，目中无古人，掌中落落颠倒古人。此时起李斯，逊其变化；起赵文敏，畏其苍郁，又何今何古之足为未央道哉。

——明·伍瑞隆《朱未央印略序》

从来艺术贵师承，不畏先生畏后生。

——清·祝潜《题汉师弟印谱》（节录）

工石章者，予所见数十辈，求其合古人之法而能运以己意者，图上编11-1

————————————
① "剸"，削，刮。

尚百不得一。

——清·周亮工《印人传》"书江皜臣印谱前"

予尝笑近人于图章，高者至摹拟汉人而止，求其自我作古者未之见也。吴人极推顾元方能肖汉，然拟议有之，未见其变化也。金孝章为予言："元方取汉印各为一类，既姓分之，如某人之印、某印，某印之类又各分之，印以单叶薄侧理①，既正窥之，复反视之，得一印即以某印合之，故往往不失古人意。"予曰："此元方之所以为元方也。元方法汉矣，汉人又安得能前乎此者，如元方各为一类摹之耶？"陆汉标以予言为是，故作印能运以己意。能运以己意，而复妙得古人意，此汉标之所以传也。

——清·周亮工《印人传》"书陆汉标印谱前"

今为学者计，不贵执古人之成规，而第当审时代为因革。夫古印朴，今印华；古印圆劲，今印方板；古印在有意无意，今印则着迹太甚。度今日尽返古初亦所不必，既有意求好，存朴茂于时华之中，运圆劲于方板之外，何不可？要在究心字法、章法，即以行文之说说印，其所谓正反开合、抑扬顿挫、浅深轻重、断续穿插，文愈变而法愈娴，无不一一如之，则不趋险怪，不务雕巧。犹夫字也，而一字之中，笔笔生动；犹夫章也，而一章之中，字字连贯，结撰完密。方且求工之不暇而暇节外生枝，离经叛道以取戾于先及，作俑于来落也哉。

——清·冯泌《印学集成》

① "侧理"，即侧理纸。即苔纸。又有以竹为制作此种纸之原料者。清周亮工《与张宗绪》："竹，而孙，而龙钟，而斧，而沤，而粉泽，凡经三十五手而成侧理，始可供印。"

《印薮》《印正》《印选》诸书，斯道之规矩准绳也。苟非淹贯终始，与古为化，而欲独辟门径，鲜有不荡越范围者。盖不能放而求放，则真放焉而已，乌可与登作者之堂哉！

<div align="right">——清·冯泌《印学集成》</div>

凡竖宜细，画宜粗，勾连处宜断，交搭处宜白；圈周合须起刀过笔，忌牵连，不宜深细，深则文不自然，细则体多娇媚。纵极工巧，不入赏鉴。惟浅、显、典三字，刻印之妙诀也。

<div align="right">——清·许容《说篆》</div>

则惟篆刻入神者，可谓得心应手，食古而能化者也。

<div align="right">——清·齐召南《飞鸿堂印谱五集序》</div>

古人之巧易得，古人之拙不易得也，君但于拙处求之，则成名家矣。

<div align="right">——清·查礼《高泽公印谱序》</div>

由是观之，古人用心以至于此，况今人不逮古人，反欲任意杜撰，长者妄使其短，疏者偏令其密，以悦人目，以趋世好，可乎？凡欲篆一字，屈一画，必为《说文》《汗简》等书所载。古人创于前，今人法于后，宁神细拣，不厌阅书之多，岂同作诗文，而有獭祭 [①] 之讥。倘古史未载，何妨搁笔。动曰"自我作古"，

图上编 11-2

[①] "獭祭"，此处谓"有獭祭之讥"，"獭祭"当是指其引申义，比喻罗列故实、堆砌成文。宋·吴坰《五总志》："唐李商隐为文，多检阅书史，鳞此堆集左右，时谓为獭祭鱼。"陆宗达、王宁《古汉语词义答问·说"祭"字》："人们称堆积故实为'獭祭'，即取堆积残馀之意。"

始而欺人，继而自欺，一遇识者法眼，丑态毕露，学者可不慎欤？

<div align="right">——清·孔继浩《篆镂心得》</div>

不如我自用我法，辄复与古时相谋。其次繁简善布置，其次向背精研求。乱头麄服①固自好，淡妆浓抹宁非尤。我闻此语心摇摇，我心匪石笔不刀。

<div align="right">——清·舒位《西有山人铁笔歌》</div>

余少好篆刻，师心自用，都不中程度。近十数年来，于家退楼老人②许见所藏秦、汉印，浑古朴茂，心窃仪之，每一奏刀，若与神会，自谓进于道矣。然以赠人，或不免訾议，则艺之不易工也如此。昔有眇眇倡③者，觉世上人皆多却一目，宁但昌歜之与羊枣④乎？欲尽弃所学而不忍，因择存旧作数册，姑以自娱。《淮南子》曰："不爱江汉之珠，而爱己之钩。"高诱注曰："江汉虽有美珠，不为己有，故不爱；钩可以得鱼，故爱之。"

<div align="right">——清·吴昌硕《缶庐印存自序》</div>

① "乱头麄服"，麄，同"麤"。即乱头粗服。形容不修仪容服饰。
② "退楼老人"，指吴云。吴云（1811—1883），清浙江归安人，字少甫，自号平斋，晚号退楼，又号愉庭。道光诸生。屡试皆困。援例任常熟通判，历知宝山、镇江，咸丰间总理江北大营营务以筹军饷，擢苏州知府。嗜金石，有《二百兰亭斋金石记》《两罍轩彝器图释》等。
③ "眇倡"，少一目之倡伎。出秦观《眇倡传》。
④ "昌歜羊枣"，据传周文王嗜昌歜，春秋时期曾点嗜羊枣。后以"昌歜羊枣"指人所偏好之物。宋苏轼《答李端叔书》："不肖为人所憎，而二子独善见誉，如人嗜昌歜羊枣，未易诘其所以然者。"

汉有铸、凿各印，更有古拙兼平实者。作是印，余年已七十有一，老眼昏瞀①，信手成之，自视此中意味，介于凿、铸之间，犹作画者之兼工带写也，此非年少时锐意摹汉者所能臻此。

<p style="text-align:right">——清·吴昌硕刻"平湖葛昌枌之章"边款</p>

刻印，其篆法别有天趣胜人者，维秦汉人。秦汉人有过人处，全在不蠢，胆敢独造，故能超出千古。余常哀时人之蠢，不知秦汉人人子也，吾侪亦人子也，不思吾侪有独到处，如令昔人见之，亦必钦佩。

<p style="text-align:right">——清·齐白石《题陈曼生印拓》，罗随祖《齐白石的篆刻》</p>

庚子前，黎铁安代谭无畏兄弟索篆刻于余十有余印，丁拔贡（可钧）者，以为刀法太烂，谭子遂磨去之。是时，余正摹龙泓、秋庵，与丁同宗匠，未知孰是非也。黎鲸公亦师丁、黄，刀法秀雅，余始师之，终未能到。然鲸公未尝见诽薄，盖知余之纯任自然，不敢妄作高古。今人知鲸公者亦稀，正以不假汉人窠臼耳。

<p style="text-align:right">——清·齐白石刻"茶陵谭氏赐书楼世藏鼎籍金石文字印"边款</p>

余刻印，不拘昔人绳墨，而时俗以为无所本。余尝哀时人之蠢。不思秦汉人，人子也，吾侪亦人子也。不思吾侪②有独到处？如令昔人见之，亦必钦佩。

<p style="text-align:right">——清·齐白石《印说》</p>

余三过都门，行箧所有之印，皆戊午年避兵故乡紫荆山之大

① "瞀"，目眩，眼花。
② "吾侪"，我辈。

松下所作，故篆画有毛发冲冠之势，余愤至今犹可见于篆刻间。友人短余剑拔弩张，余不怪也。

<div align="right">——清·齐白石《己未杂记》</div>

刻印者能变化而成大家，得天趣之浑成，别开蹊径而不失古碑之刻法，从来惟有赵㧑叔一人。予年已至四十五时尚师《二金蝶堂印谱》。赵之朱文近娟秀，与白文之篆法异。故予稍稍变为刚健超纵，入刀不削、不作，绝摹仿，恶整理。再观古名碑刻法，皆如是。苦工十年，自以为刻印能矣。铁衡弟由奉天寄呈手刻拓本二，求批其短长。予见之大异，何其进之猛也。其麤拙苍劲不独有过于予，已能超出无闷矣。凡虚心人不以自满，工夫深处而自未能知。故题数语于印拓之前，亦做为前引可矣。戊寅春二月，时居北京，齐璜。

<div align="right">——清·齐白石《周铁衡半聋楼印草序》</div>

图上编 11-3　　余之刊印不能工，但脱离汉人窠臼而已，同侣多不称许。独松厂老人尝谓曰："西施善矉，未闻东施见妒。"

<div align="right">——清·齐白石刻"不知有汉"边款</div>

图上编 11-4　　置之伪汉印中，人必曰今人真不能也，余曰真汉人未必过此。

<div align="right">——清·齐白石为贺孔才刻"吴懋"批语</div>

余不喜摹古，见人摹访（仿）又不能似，深耻之。吾弟与余同趣志，此印似古刊，何也？

<div align="right">——清·齐白石为贺孔才刻"何世珍印"批语</div>

似烂铜文，近丑态也。刻印有似秦汉人者，吾侪耻之。

<div align="right">——清·齐白石为贺孔才刻"但恨无过石涛"批语</div>

三百年那有此物？在尘世称之者可对之下拜，妬之者必隔座骂人。

<div align="right">——清·齐白石为贺孔才刻"曾经栾城聂氏收藏"批语</div>

无意中纯是汉人手笔，余不愿死于汉人印侧，亦间有酷似汉印者，皆因工力所至也。

<div align="right">——清·齐白石为贺孔才刻"吴兆璋印"批语</div>

摹印之道，于金石文字篆法中求之则易就，近人多欲于刀法求之，故十八九不得其门。篆法又须求六朝以上，六朝以下篆非不佳，姿致太甚，多半不堪入印。

<div align="right">——清·赵古泥《印谱自记》</div>

既典雅而纯正矣，若拘守一隅，而不知变通，则呆板滞笨诸病又作矣。要知变化全赖于见识，见识不博，不知变化也。盖通权达变之才，每多出于饱历风霜之达士，而神出鬼没之技，亦多见于经验宏富之良工。是可知井蛙拘于墟，不可与语天；夏虫笃于时，不可与语冰也。欲变化无穷者，其可不旁搜远采乎？

<div align="right">——清·章镗《篆刻抉微》"变化"</div>

作印不可但泥古法，如古人云："白文当逼边刻，朱文则不可逼边。"然近世赵撝叔有白文不逼边者，吴昌硕有朱文逼边者，亦甚雅观。初学作印固应规矩，然后来有心得时，即宜自创，或

采取古人之长而弃其短。

——清·陈师曾《篆刻小识》

　　窃以为暧昧摹拟，凡执艺者类能之，独是出入规矩，变化神明，学古而不泥，积厚而流光，则非雄才大智者不能几。荀卿所谓法法以求统其类，庄周所谓技而进乎道者此耳。

——近代·王易《黟山人黄牧甫先生印存题识》

　　凡吾作印，无所师承。良辰佳日，酒后茶余，兴之所至随意命笔，原是自寻乐处。是好是坏，自己亦不得而知。而彼面谀之辈，往往喜作门面语。或谓能得古人遗意，余闻而大非之。夫古人往矣，邈①矣。我自我，古人自古人，我何能似之。即使生而与古人同时，而各行其是，两人之作亦决不能期其相似也。我作我的，古人作古人的，我之作诚不能似古人，然亦何必似之。古人之作佳矣美矣，我不似之。我诚不佳，我诚不美，我即似之，我亦未必便佳便美。世固无随他人脚跟，做古人傀儡，可称为佳善者也。

——近代·徐天啸《余之印话》

　　书法篆刻都是属于文字的一种艺术，它的学习对象不能与绘画雕塑一样可以从自然界去获得，只能向历代遗作中去选取，有很大的局限性，这是书法篆刻艺术的特点。因为这个缘故，历来学习研究书法篆刻的人，总有一个通病，就是"厚古薄今"。认为古代作品都是好的，后人作品是追不上古人。我们只要翻开《印人传》，就处处见到"力追秦汉""置之汉印中不能辨别"一类

————————
① "邈"，遥远。

话。篆刻艺术是不是学得逼肖秦汉就满足了呢？当然不是。学习玺印，不过是一种手段，不是目的。学习篆刻，主要还在运用变化，推陈出新。赵孟頫圆朱文的工细，从来所无。近代赵时棡、王禔对这一派就有发展，比赵孟頫工细得多。何震、朱简创用猛利的刀法，也是从来所无。丁敬已有所发展，近代吴昌硕、齐璜发展更多，大刀阔斧更非何震、朱简辈所能梦想得到。

<div align="right">——沙孟海《学习篆刻的正确态度》</div>

目眯心手左，耕芸不问果。壮志任消磨，印中仍有我。

<div align="right">——冯康侯刻"文采风流今尚存"边款</div>

长日遇佳石，信手奏刀虽非上乘，不可谓此中无我也。

<div align="right">——方介堪刻"刘维翰钵"边款</div>

在毛主席革命文艺路线的指引下，金石刻画艺术应和其他艺术一样，要面向工农兵，为无产阶级政治服务。既有传统，也要创新，主要是创新。近以行草书和各种字体，在结构上作了些变化，务使配合自然，表达清楚，便于认识，便于应用。

<div align="right">——方介堪"为革命来种田奋发图强"边款</div>

小小的印章，内容很复杂，山水草木都可以放进去，但主要的应把你放进去。

<div align="right">——叶潞渊论印（口述），录自钱君匋《漫谈篆刻》</div>

近人作印，往往追求所谓"现代篆刻"，易言之，即着重于章法之搭配，故意造作，以奇为怪，不究心于书法，愈是造作则

去古愈远，自认为"创新"，实在很杂、俗。秦汉钵印，看似平常，细审之，章法精当，书法亦工，能体现出书从印入，非通常刻手所能为。书法、篆刻、国画，三者在不同程度上流行一股歪风，成为一时风尚，推其原因，由于作者于传统基础不扎实，少见好作品，又少学养，就趋时媚俗，误解为一条新路子。书、画、篆刻皆切忌一个"杂"字，杂则俗。我们主张学习古人，但不是死学，而是古中有我，古为我用。

<div align="right">——沙曼翁致徐利明信札（1989 年 9 月 1 日）</div>

吴昌硕在书法上曾将石鼓文用汉篆方法书写，取得良好效果。在篆刻的书体方面，有了邓石如、赵之谦的取材经验，他又将石鼓，泥封、砖瓦等书体揉合为一种经常使用的书体。在刀法上他使用"出锋钝角"的刻刀，将钱松、吴熙载二人的切、冲结合成一种新的刀法。尤为突出的是：他把边线与印文作为一个整体考虑，使边线与印文浑然一体。他的印边，一望而知取法泥封，但又与泥封不同。他能举一反三，融会贯通，在篆刻诸方面进行革新的贡献是巨大的。

<div align="right">——方去疾《明清篆刻流派简述》</div>

十二、宜忌

印论中单有"宜忌"一类，是古代印学理论家总结篆刻中成功经验与失败教训的成果，大多为实践家与鉴赏家切身体会的总结。由于这一部分更多讨论的是如何避免创作中的缺陷与错误，也称"避忌"，它是印论发展到成熟阶段的产物。

印论中的避忌，即病害，明代周应愿《印说》首设"除害"一章，列明"九害"，分"篆之害三"与"刀之害六"，流传甚广。其实"害"之反面为所相宜，学者可以辩证地去看待这些问题。沈野《印谈》设"五要""四病"，是从正、反两面总结经验。这类言简意赅的经验总结，在杨士修《印母》一书中有更多的阐释。

清代以后，类似的总结更多，但多数不出前人所提出的范围之外，可见不少弊端是研习篆刻者的通病，故本书单列一类以明其要。

凡篆之害三：闻见不博，学无渊源，一害也；偏旁点画，辏合①成字，二害也；经营位置，疏密不匀，三害也。刀之害六：心手相乖，有形无意，一害也；转运紧苦，天趣不流，二害也；因便就简，颠倒苟完，三害也；锋力全无，专求工致，四害也；意骨虽具，终未脱俗，五害也；或作或辍，成自两截②，六害也。除此九害，然后可通于印。

<div align="right">——明·周应愿《印说》"除害"③</div>

有五要：苍、拙、圆、劲、脱。有四病：嫩、巧、滞、弱。全要骨格高古，全要姿态飞动。

<div align="right">——明·沈野《印谈》</div>

贤愚共恶者五则：曰死、曰肥、曰单、曰促、曰苟。

死：笔不联属，刀不圆活，其病为死。如痿痹④之人，手足

① "辏合"，凑合，聚集。

② 许容《说篆》沿袭之，作"或作或辍，自成两截"。

③ 程远《印旨》剿袭。何震《学古编》"举之十八"："笔之害三：闻见不博，笔无渊源，一害也；偏旁点画，凑合成字，二害也；经营位置，疏密不匀，三害也。刀之害六：心手相乖，有形无意，一害也；转运紧苦，天趣不流，二害也；因便就简，颠倒苟完，三害也；锋力全无，专求工致，四害也；意骨虽具，终未脱俗，五害也；或作或辍，成自两截，六害也。"案：前三者，周应愿《印说》语。前三害，桂馥《续三十五举》言"王基曰：印篆之病有三……"可见曾被辗转摘抄。又汪维堂《摹印秘论》亦有此语。许容《说篆》每沿袭周应愿："然笔法之害有三：闻见不博，笔无渊源，一害也；边旁点画，凑成一字，二害也；经营位置，疏密不称，三害也。其文已不杂，章法、笔法皆已全美，然后用刀。"

④ "痿痹"，肢体不能动作或丧失感觉。

虽具而神色耗矣。

肥：淡云几片，新柳数条，自饶轻逸之趣。若天资鲁钝，一笔不妥，润至数笔；一刀不妥，修至数刀。甚至本文之外，杜撰增叠。譬如画兔生角，洒汤融冰，无有是处。不如磨落劣迹，重加思想，俟心手已具全印，而后一刀直中，自有疏散轻清之态矣。

单：肥而学省又谓之单。譬如花木丛杂则繁，有意删削，不论绿柳妍桃，概拟以老梅古柏为单瘦而已。

促：虽分寸之间，数十点画，位置有法，自不促迫。或不善于斯，顿形局促。或故为巧态，则又令空地有余。

苟：兴本不到，因求者催索，一时苟完；或意本欲却，因旁人怂恿，勉强敷衍；又或急于毕事，漫试刀笔，此则决无佳作。坏品而亦损名，故大凡精一业者，每不肯草率从事。彼求者未遂其愿，辄加不满之辞，恶知当局之难哉。

——明·杨士修《印母》

俗眼所好者三则：曰造、曰饰、曰巧。

造：或文原径直，拗①直作曲；或文实繁衍，改多为寡；或篆法本闲，故意脱讹；或边旁式样，目不经见；或脱手完好，强加敲击，总名曰造。皆俗所惊。

饰：犯造之法，惟饰为易。刀笔之下，天然成章。乃非法增添，无端润色，毕竟剪花缀木，生气何有？

巧：造之惑人，反类乎巧。盖刀笔杜撰，容或创昔所无，如出巧手，易眩人目，而实不合于规矩，堕落小家。

——明·杨士修《印母》

① "拗"，弯曲。

世俗不敢议者三则：曰乱、曰怪、曰坏。

乱：乱，言其文法错杂，刀法出入也。乱之弊，起于学纵。夫善纵者，行乎不得不行之谓，岂举阵伍悉乱之哉？

怪：世有古木怪石，不缘人造，奈何存厌常之心。文不师古，以为变怪，刀不循笔，以为奇怪，适成其为鬼怪耳。

坏：古印之坏，其故有二。其一，历年既久，遭遇不幸，无不坏者。然《印薮》姓氏中坏者甚少。其一，军中卒用如"牙门""部曲"等，不暇完好。至于今印，亦有坏者，则是老手酒酣兴发时作耳。舍此三者何以坏哉？

<div style="text-align:right">——明·杨士修《印母》</div>

无大悖而不可为作家者二则：曰袭、曰拘。语云：取法乎上，斯得乎中。谓取法不可不高耳。然悟心不开，徒持取法，未有能上者也。即性灵敏捷，不思出人头地，脱却前人窠臼，亦终归于袭而已矣。

袭之下者曰拘。根器钝拙，全借耳目，以剽窃造绳矩为准则，胶执篆书。纤悉毕合，循摹笔迹，兢兢①镂刻，心手之间，不胜桎梏，安有趣味哉？

<div style="text-align:right">——明·杨士修《印母》</div>

学无渊源，偏旁凑合，篆病也；不知运笔，依样描补，笔病也；转折峭露，轻重失宜，刀病也；专工乏趣，放浪脱形，章病也；心手相乖，因便苟完，意病也。故不通文义不可刻，不深篆学不可刻，笔不信心不可刻，刀不信笔不可刻。有不可刻而漫刻之，

① "兢兢"，小心谨慎貌。

则无有不戾者也。

——明·朱简《印经》

每作一章，必属意构思。观印之大小，夫白文以汉文为主，朱文以小篆为主。朱文不可逼边，白文当逼边。朱文不可太粗，粗则俗；不可多曲叠，多则板而无神。若以此刻白文，则太流动，不古朴矣。凡竖宜细，画宜粗，勾连处宜断，交搭处宜白圈。周合须起刀，过笔忌牵连。不宜深细，深则文不自然，细则体多娇媚，纵极工巧，不入赏鉴。惟浅、显、典三字，刻印之妙诀也。

——清·许容《说篆》

图上编12-1

总其大概，用笔之法，偏易而正难，露易而藏难，方易而圆难，折易而转难，架搭易而孤立难，点画重叠排偶易而变化难。结构之法，紧易而宽难，密易而疏①难，正易而欹难，平满易而仲缩难，工整易而参差难。规模气象，艳丽易而静穆难，新颖易而古朴难，佻巧易而庄雅难，尖小易而宏壮难。故去短集长，力追古法，自足专家。

——清·孙光祖《篆印发微》

笔底虽贵劲挺，又最忌怒笔，要知银钩铁画，实从虚和中得来，非狂怪弩张也。

——清·陈炼《印说》

文多曲叠，牵强穿凿，肥至臃肿，瘦犯偏枯，首尾不一，转

① "疎"，同"疏"，即"疏"。《玉篇·足部》："疎，慢也，不密。"

折无情，轻重无法，此为七病。

　　腰子样，葫芦样，棋子样，天圆地方样，银锭样，三角双边样，内方外圆样，是为八俗。

<div align="right">——清·汪维堂《摹印秘论》[1]</div>

　　章法刀法，贵稳贵旧，贵浑贵老，忌俗忌嫩，忌乖僻杜撰，仆颇以此自守。然一时率作，恐亦未能悉合，还期大雅政之。

<div align="right">——清·钱世徵《含翠轩印存发凡》</div>

　　密不过隘，疏不过宽，巧不伤纤，拙不伤笨。

<div align="right">——清·李符清《解铁樵红椒馆印谱跋》</div>

　　下逮宋氏，始有斋阁之署、诗文之辞，而其波靡矣，遂有专长之家，以之成名，亦分门户，各相祖述。摹印之文本出于篆，或小变易以就方整，故有缪篆之称。往往规钺[2]偏旁，屈曲点画，形虽小异，意则可寻，无乖六书，自为别体。后世缪篆之学既亡，徒缘此称，竞出新巧，凭心虚造，讹乱常行，分布疏密，宛然成章，求之六书，顿生违忤，虽工不雅，君子病诸；或乃墨守小篆，随文累积，坏散不收，荆榛[3]莫剪，譬诸梗偶，羌[4]无顾盼，雅而不韵，仰又甚焉，矫枉之徒惩其如此。

<div align="right">——清·李兆洛《砖印谱序》</div>

① "七病八俗"又见清佚名《治印要略》。

② "钺"，系纤绳的用具。

③ "荆榛"，亦作"荆蓁"。泛指丛生灌木，多用以形容荒芜情景。

④ "羌"，句首发语词，无义。

印章之刻，大者贵苍古雄浑，小者贵清彻挺秀。

<div align="right">——清·侯凤苞《秋蘋印草序》</div>

大抵宗苍老者入于怪险，尚工致者流于庸俗；术业虽专，士林弗贵。此无他，胸少书卷，故锋颖间乏秀逸之气耳。

<div align="right">——清·韩履宠《秋蘋印草序》</div>

配合难：字画有限，法变无穷，最难在于停妥的（得）当。体度难：篆字虽同，款式各异，最难在于气象、家数。刀法难：刀式虽同，运量不一，最难在于古雅丰神。

<div align="right">——清·佚名《治印要略》"三难"</div>

要无不以汉印为宗，其獘[①]也，泐[②]蚀以为古，重腿以为厚，俖[③]规裂矩以为奇。又其字画往往墨守《六书通》，三写乌焉，几于乡壁虚造[④]，莫可究诘，若此者吾无取焉。

<div align="right">——清·冯桂芬《问经堂印谱序》</div>

三病：闻见不博，学无渊源，一病也；偏旁点画，辏合不纯，二病也；经营位置，妄意疏密，三病也。六忌：一曰光，笔意刀法全无，只求整齐，一忌也。二曰滑，毫不经营，率尔操觚[⑤]，

① "獘"，獘，通"弊"。害处，弊病。
② "泐"，石头因风化遇水而形成的裂纹。
③ "俖"，违背。《广雅·释诂》："俖，偝也。"
④ "乡壁虚造"，即"向壁虚造"，语本许慎《说文解字·序》。
⑤ "操觚"，觚，古代作书写用的木简。操觚，原指执简写字，后即指写文章。此处代指篆刻。

二忌也。三曰板，如剞劂中之宋字，生硬异常，三忌也。四曰匀，横竖如一，不求古致，四忌也。五曰弱，笔画无力，气魄毫无，五忌也。六曰粗，苟且了事，有伤大雅，六忌也。六气宜忌：一曰俗气，村女涂脂。二曰匠气，工而无韵。三曰火气，有笔法而锋芒太露。四曰草气，粗率过甚，绝少文雅。五曰闺阁气，描条软弱，全无骨力。六曰龌龊气，无知妄作，恶不可耐。

<div align="right">——清·叶尔宽《摹印传灯》^①</div>

汉印玉箸端庄，钩画朴茂，以隶为体篆为用也。学当求其神，而不可迹其似。若以残缺剥烂中模拟，曰汉印如是，正张舍人埙所谓"画捧心之西子，而不知其平日面目也"。作俑者^②虽系前人，

① 王个簃《个簃印偈》"病忌"文意略同："是以初学入门，当明病忌，祛病与忌，斯道得矣。刻印之病，大要有六：闻见不博，学无渊源，一病也。偏旁点画，凑合不纯，二病也。经营位置，妄意疏密，三病也。破碎支离，自命仿古，四病也。虫文鸟迹，不登大雅，五病也。浅尝辄足，见异思迁，六病也。六病之外，厥有六忌：一曰光，只求整齐，全无笔意刀法，一忌也。二曰滑，毫不经营，率尔操觚，二忌也。三曰滞，如剞劂中之宋字，生硬异常，三忌也。四曰板，横竖如一，不求古致，四忌也。五曰弱，下笔无力，软弱苗条，五忌也。六曰粗，苟且暴戾，绝少文雅，六忌也。要之，刻印宜古雅，宜润泽，宜灵活，宜挺秀，宜博厚，宜安舒。反是而俗、丽庸、而苶、而拘、而纤巧、而草率，皆学者所当禁也。明其宜忌，精其取予，大雅之堂不难跻矣。"案：前三病周应愿语。六忌实出自邹一桂《小山画谱》。

② "作俑者"，古代制造陪葬用的偶像。后指创始，首开先例。多用于贬义。

而变本加厉，不能不咎^①夫安吉吴氏矣。

<div align="right">——清·马光楣《三续三十五举》</div>

作印所最忌者有八：一曰伪，空疏杂凑，故作剥蚀；二曰陋，胸无书卷，卤莽灭裂；三曰光，过踰规矩，工细无韵；四曰滑，故不经意，率尔操觚；五曰弱，运转无神，气魄偏软；六曰僻，放意狙狯，杜撰妄作；七曰俗，满红满白，横竖匀平；八曰粗，狂怪怒张，荒秽可厌。

<div align="right">——清·马光楣《三续三十五举》</div>

集画成字，集字成章，自一字以至多字，不论繁简单复，各有其宜，亦各有所忌，其例者，是谓失所，撮要论之，各得十有四端：

宜：一曰繁宜安详。繁者，笔画多，字数多也。二曰简宜沉着。简者，笔画少，字数少也。三曰方宜丰而和。方者，字带方形，方笔之谓也。四曰圆宜柔而挺。圆者，字带圆形，圆笔之谓也。五曰单笔宜挺劲而略带濡涩。单笔者，独立之一笔，无所依著者也。六曰复笔宜紧凑而略见参差。复笔者，有相同之笔画在二画或以上也。七曰曲笔宜灵活。曲笔者，字之转折处也。八曰直笔宜浑厚。直笔者，字之横画或直画也。九曰斜笔宜短而促。斜笔者，斜出之笔也。十曰穿笔宜小而轻。穿笔者，画之交迕者也。十一曰细朱文宜秀而劲。十二曰粗朱文宜质而朴。十三曰细白文宜如天际游丝。十四曰粗白文宜如渊渟岳峙。

忌：一曰巧忌纤媚。如徐三庚、赵之谦之朱文印是。二曰拙

① "咎"，怪罪。

忌重滞。三曰瘦忌廉削。瘦者，笔画纤细也。廉削则乏润泽。四曰肥忌臃肿。肥者，笔画粗壮也。臃肿则无气势。五曰转忌露角。转谓字之折角处也。过刚则露角。六曰折忌无情。折谓字之诎曲处也。过柔则无情。七曰起忌矛头。谓其尖锐也。八曰结忌燕尾。谓其双叉也。九曰单忌孤悬。单谓单笔单字也。十曰复忌倾轧，复谓多画多字也。十一曰少忌散漫。少谓二字至三四字也。十二曰多忌杂沓。多谓五字至五字以上也。十三曰方忌板。方谓笔画方正。十四曰圆忌滑。圆谓笔画圆转。

<div align="right">——邓散木《篆刻学》"宜忌"</div>

　　吾人论书画、论印、论文学诗词，以致论人，皆反对奴俗气。所谓奴气，是指墨守成规，为前人成法所拘禁束缚，不能自立；所谓俗气，即迎合时尚，趋时媚俗，浅薄不深，装腔作势，缺乏独创精神。奴俗气在艺术上是一大忌，山谷老人云："士大夫处事，可以百为，唯不可俗，俗便不可医也。"

<div align="right">——沙曼翁 1989 年篆书对联题跋</div>

十三、借鉴

从宏观角度来看，一切艺术必然与前代艺术作品有所联系，而不可能凭空创造。因此，以其他艺术家作品作为镜鉴，反观自身，取长补短，是艺术创作的必然过程。对于以复古为主流的篆刻艺术而言，金石古器物以及历代书法天然地成为借鉴对象。"今篆刻者，或不能尽蓄诸谱，亦须多积印章"（徐上达《印法参同》），是说古印与印谱对篆刻家的作用。程邃"于仓沮制作、三代遗文、漆书竹简、钟鼎彝敦、鬲甗盉卣、壶爵罍豆、匜盘盂之铭，石鼓、籀文、秦汉砖瓦、碑碣靡不孴究而融会于印"，由借鉴金石古物汲取升华为自身独有的"金石气"（杨翰《归石轩画谈》）。其他如借鉴古代碑版、摩崖、碑额、泉币、砖铭、陶文、封泥、镜铭等文字入印极多，常见于清代以来篆刻边款之中。

古代书法理论也可通会借鉴，如以《笔阵图》喻刻印（周应愿《印说》），又说"如印印泥，如锥画沙，如屋漏雨，如折钗股。虽论真体，实通篆法。惟运刀亦然，而印印泥语，于篆更亲切"。是以书法原理喻篆刻。"两峰子写竹用此三字法，古浣子作印亦用此三字"（邓石如刻"铁钩锁"边款），"铁钩锁"是中国画

用笔的一种技法，喻指绘画中笔势往来如用铁丝勾连纠缠，连绵不尽而蕴藏力度，可知邓氏是借鉴画法、画意入印[①]。晚清民国印论中，更有以文学、园艺等比喻印理者，已近于篆刻"修养论"。

[①] 进一步参阅朱琪《清代篆刻创作理论批评与研究》，南京艺术学院博士学位论文，2019年。

如印印泥，如锥画沙，如屋漏雨，如折钗股。虽论真体，实通篆法。惟运刀亦然，而印印泥语，于篆更亲切。盖古白文印以印泥，故谓紫泥封诰，今仓敖印似之。锥画沙与刀画石，其法一耳。

——明·周应愿《印说》"得力"

古印犹存，篆法可睹，心不厌精，手不厌熟。形其形，神其神，若圆之有规，若方之有矩，是故步亦步，趣亦趣，善拟议者也。

——明·周应愿《印说》"拟议"

《笔阵图》曰：纸者，阵也；笔者，刀稍也；墨者，鍪甲 ① 也；水砚者，城池也；心意者，将副也；结构者，谋略也；飏笔之次，吉凶之兆也；出入者，号令也；屈折者，杀戮也。此亦可通于作印法也。下笔如下营，审字如审敌，对篆如对垒，临刻如临阵。以意为将，以手指为卒，以坐落为形胜，以识藻为粮饷，以意义为甲胄，以毫管为弓矢，以刀挫为剑戟，以布算为指挥，以配合为变动，以风骨为坚守，以锋芒为攻伐，以得意为奏凯，以知音为赏功。

——明·周应愿《印说》"大纲"

今篆刻者，或不能尽蓄诸谱，亦须多积印章，常以己意参之，令其惯熟，则有所篆刻，便自超群。

——明·徐上达《印法参同》"参互类"

谱所载印，固皆为古人所遗，然而刻者未必一一属名家，著

① "鍪甲"，盔甲。

者未必一一为法印，此讵可谓其既古，而漫无轩轾于胸中也。即如同一古物，原非雅玩，何足赏心。虽然，蔡邕不谬赏，孙阳①不妄顾，凡以其玄鉴精通，斯能不滞于耳目也。

<div align="right">——明·徐上达《印法参同》"参互类"</div>

郑梁曰：年来获纵观秦、汉名碑，见其字体之多寡疏密，不必排比匀停，而劲拔妩媚，各臻其妙。因悟古人以善书属之良工，其传写神明，皆在笔先，刀下有不规规②表象之间，绝鹤而续凫者。用是心识篆印一道，亦必如此而后为工。而世之人，乃惟以配搭为先。夫所贵乎配搭者，体有不同，无容杂乱耳，非谓点画烦简，间架方圆，欲其相称也。若仅求相称，则必摊一为两，并两为一，其与牙侩③之求精花押何异乎？

<div align="right">——清·桂馥《续三十五举》</div>

司空表圣论诗贵味外味，余谓作诗者味内味尚不能，况味外味乎？作印亦然，要之，出新意为佳。篆法、章法、刀法三者咸备，即不超乎秦、汉以上，亦不失乎宋、元，此作是也。后人论印者，决不以余言为河汉也。女床山民蒋仁。

——清·蒋仁（传）"我是玉皇香案吏，谪居犹得住蓬莱"边款，录自《七家印跋》

① "孙阳"，即伯乐。《庄子·马蹄》："及至伯乐曰：'我善治马。'"唐陆德明释文："伯乐姓孙，名阳，善驭马。石氏《星经》云：'伯乐，天星名，主典天马，孙阳善驭，故以为名。'"
② "规规"，浅陋拘泥貌。
③ "牙侩"，即"牙子"。旧时为买卖双方撮合从中取得佣金的人。

两峰子写竹用此三字法，古浣子作印亦用此三字。　　　　　图上编 13-1

<div style="text-align:right">——清·邓石如刻"铁钩锁"边款</div>

两峰子画梅，琼瑶璀璨；古浣子摹篆，刚健婀娜。

<div style="text-align:right">——清·邓石如刻"乱插繁枝向晴昊"边款</div>

"奚"字体方，余规而圆之，何异老僧制竹杖耶？奉铁生一笑。小松。

<div style="text-align:right">——清·黄易刻"奚"边款</div>

文衡山笔墨秀整，沈石田意态苍浑。是画是书，各称其体。余谓印章与书画亦当相称，上农之书工绝，余印殊愧粗浮，譬之野叟山僧，置诸绣户绮窗之下，见之者未有不掩口葫芦①耳。小松作于淮右之珠溪。

<div style="text-align:right">——清·黄易刻"魏氏上农"边款</div>

此印不师古，不袭人，我行我法，画家没骨体②，庶几近之。　　图上编 13-2
小松。

<div style="text-align:right">——清·黄易刻"琴书诗画巢"边款</div>

摩挲古泉得此意趣。小松。

<div style="text-align:right">——清·黄易刻"纯章"边款</div>

久不作印，棘横腕间，每一画石，便多死蚓，参以《受禅》

① "掩口葫芦"，捂着嘴笑，出自《后汉书·应劭传》。
② "没骨体"，中国画技法名。直接以彩色描摹，不用墨笔勾勒。

隶法，庶几与古人气机不相径庭矣。

——清·奚冈刻"梁玉绳印"边款

图上编 13-3　　　至于有金石气者则惟程穆倩所独，穆倩于仓沮制作、三代遗文、漆书竹简、钟鼎彝敦、鬲甗盉①、卣②、壶③爵④罍⑤豆⑥、匜⑦盘盂⑧之铭，石鼓、籀文、秦汉砖瓦、碑碣靡不孳究而融会于印。所作印不专用缪篆，纯以古茂胜，一洗文何积习。

——清·杨翰《归石轩画谈》

　　　吾友会稽赵㧑叔同年，生有异禀，博学多能，自其儿时，即擅刻印，初遵龙泓，既学完白，后乃合徽、浙两派，力追秦汉，渐益贯通。钟鼎碑碣、铸镜造象、篆隶真行、文辞骚赋，莫不触处洞然，奔赴腕底。辛酉遭乱，流离播迁，悲哀愁苦之衷，愤激放浪之态，悉发于此。又有不可遏抑之气，其摹铸凿也，比诸三代彝器，两汉碑碣，雄奇噩厚，两美必合。规仿阳识，则汉氏壶洗，各碑题额、瓦当砖记、泉文镜铭，回翔纵恣，惟变所适，要

————

①　"盉"，古代酒器，用青铜制成，多为圆口，腹部较大，三足或四足，用以温酒或调和酒水的浓淡。盛行于中国商代后期和西周初期。

②　"卣"，古代一种盛酒的器具，口小腹大，有盖和提梁。

③　"壶"，后疑脱"觚"字。

④　"爵"，古代饮酒的器皿，三足，以不同的形状显示使用者的身份。

⑤　"罍"，古代青铜制贮酒器，圆口，有流、柱、鋬与三足，供盛酒与温酒用。后借指酒杯。

⑥　"豆"，古代盛肉或其他食品的器皿，形状像高脚盘。

⑦　"匜"，古代一种盛水或酒的器皿。

⑧　"盂"，盛食物或浆汤的容器。

皆自具面目，绝去依傍。更推其法，以为题款，直与南北朝摩崖造像同臻奇妙，斯艺至此，夐①乎神已。

<div align="right">——清·胡澍《赵扬叔印谱序》</div>

从六国币求汉印，所谓取法乎上，仅得乎中也。 图上编 13-4

<div align="right">——清·赵之谦刻"赵扬叔"边款</div>

沈均初所赠石，刻汉镜铭寄次行温州。此蒙游戏三昧，然自 图上编 13-5
具面目，非丁、黄以下所能，不善学之，便堕恶趣。

<div align="right">——清·赵之谦刻"寿如金石佳且好兮"边款</div>

星甫将有远行，出石索刻，为摹汉铸印法。谛视乃类《五凤摩崖》《石门颂》二刻，请方家鉴别。

<div align="right">——清·赵之谦刻"北平陶燮咸印信"边款</div>

稚循书来属仿汉印，扬叔刻此，乃类《吴纪功碑》，负负。 图上编 13-6
<div align="right">——清·赵之谦刻"星遹手疏"边款</div>

生平不肯为人刻印者，以技拙而议之者众也。佛生告余，质之先生。作此以多一笑。

<div align="right">——清·赵之谦刻"叔度所得金石"边款</div>

《龙门山摩崖》有"福德长寿"四字，北魏人书也，语为吉祥，字极奇伟，灯下无事，戏以古椎凿法为均初制此。癸亥冬，

① "夐"，广阔遥远。

之谦记。

——清·赵之谦刻"福德长寿"边款

篆、分合法，本《祀三公山碑》。

——清·赵之谦刻"沈树镛同治纪元后所得"边款

取法在秦诏汉灯之间，为六百年来摹印家立一门户。

——清·赵之谦刻"松江沈树镛考藏印记"边款

生向指《天发神谶碑》，问摹印家能夺胎者凡人？未之告也。
作此稍用其意，实《禅国山碑》法也。

——清·赵之谦刻"朱志复字子泽印信"边款

"英"字古多以"央"字借之，汉碑具在，可征也。

——清·赵之谦刻"英叔"边款

丁巳春仲拟汉碑额之雄厚者，适病余有感诗成，并泐诸石，
不禁怆然。

——清·吴昌硕刻"吴昌硕大聋"边款

汉碑篆额古茂之气如此。

——清·吴昌硕刻"俊卿"边款

秦诏、权量，用笔险劲，奇气横溢，汉人之切玉印，胎息于斯。

——清·吴昌硕刻"聋缶"边款

"一月"两字合文，见残瓦券。　　　　　　　　　　　图上编 13-7

——清·吴昌硕刻"一月安东令"边款

刀拙而锋锐，貌古而神虚。学封泥者，宜守此二语。

——清·吴昌硕刻"聋缶"边款

劲处而兼员^①转，古封泥时或见之，西泠一派实祖于此。兹　图上编 13-8
拟其意，若能起丁蒋而讨论之，必曰吾道不孤。

——清·吴昌硕刻"葛书徵"边款

光绪乙酉春，于吴下获"大贵昌"砖，枌此。苦铁。

——清·吴昌硕刻"不雄成"边款

陶斋尚书命仿汉金文，行笥中适无此搨^②本，兹想其意而为
之。癸卯正月，士陵。

——清·黄士陵刻"长宜君官"边款

雪岑先生属枌《瘗鹤铭》字，不成，改从汉器凿款，与陶公
"长宜君官"印颇相类，此摹印中之可睹者。癸卯三月，士陵。

——清·黄士陵刻"华阳"边款

福山王氏所藏古泉币，曩在京师时见之，今才记其仿佛。士　图上编 13-9
陵学。

——清·黄士陵刻"万物过眼即为我有"边款

———————————

① "员"，同"圆"。
② "搨"，同"拓"。

篆本《国山碑》，运刀宗顽伯，仍不落平日蹊径，殊自笑其不移如此。

<div align="right">——清·黄士陵刻"禹山梁氏"边款</div>

图上编13-10 黄秋庵以隶书入印，或以不伦议之者，虽名手造作，犹不免后世之讥，况其下然者也。今更端刺史忽有此属，安敢率尔奏刀。一日翻汉碑至《石门颂》，得"道人"二字，仿以应命，效颦之诮，吾知不免矣。壬午冬中，士陵并志。

<div align="right">——清·黄士陵刻"丸作道人"边款</div>

仿《开通褒斜》摩崖意。

<div align="right">——清·黄士陵刻"牛翁"边款</div>

许氏说古文"绍"从"邵"，古陶器文正如此。

<div align="right">——清·黄士陵刻"绍宪"边款</div>

汉《三公山碑》篆书而画多径直，今仿之。

<div align="right">——清·黄士陵刻"祖道"边款</div>

汉《祀三公山碑》去篆之萦折，为隶之径直，书法劲古，此未得其皮毛。

<div align="right">——清·黄士陵刻"东鲁"边款</div>

《朱博残石》出土未远，余至京师先睹为快。隶法瘦劲似汉

人镌铜，碑碣中绝无而仅有者，余爱之甚，用七缗①购归，置案间耽玩久之，兴酣落笔，为蕴贞仿制此印，蕴贞见之当知余用心之深也。黄士陵并志于宣武城南。

务芸道兄属刻唐句，仿《汉荡阴令张君表颂》额字应之，未识能得其脚汗气与否也。 图上编13-1

汉器凿款，劲挺中有一种秀润之笔，此未得其万一。

仿古封泥之半，已能肖其体制而得其神。

识者见是刻，以为真蜡印之浅者，是知古之公私玺印，必其形神俱完，别具炉铸，匠心独运，若出一辙，非可以貌取也。

此仿古碑首界画式，深得六朝隐起文之妙。黎舸主人极叹赏不去口，其高处颇似《温泉颂》《强独乐》两碑之体制，亦足为印人辟一心画。

凡作印者，宗秦即秦，宗汉即汉。秦印转角圆，汉印转角方，不可杂也。秦碑传于今者，只《琅邪》片石（近年是石亦坠之

———————————

① "缗"，古代穿铜钱用的绳子。引申为古代计量单位，一般每串一千文。

海矣）、泰山十字也。《绎山碑》有宋人刻本，尚可征据。《绎山》前段韵语字体皆方，后段诏书，泊《琅邪》《泰山》皆稍圆。汉碑分书十之九，篆书十之一。《若居摄》《坟坛》两刻、《元氏三公山碑》《嵩山开母庙》两阙为篆文，《延光残碑》《裴岑》《刘平国碑》《天发神谶碑》《国山碑》则皆方体隶而兼篆也。至《孔君》墓额、《郑君》碑额、《衡府君》碑额、《东海庙》碑额、《白石神君》碑额、《樊府君》碑额、《范府君》碑额、《尹宙》碑额，悉结构典雅，神气渊穆，足为摹印师法。

<div align="right">——清·马光楣《三续三十五举》</div>

"画无笔迹，如书家之藏锋"，古人论画语也。"轻重有法中之法，缓急得神外之神"，古人论印语也。总之，学到极处，何独艺术，事物皆尔。

<div align="right">——清·马光楣《三续三十五举》</div>

刻汉朱文不参泉币，笔画便俗。

<div align="right">——清·赵古泥刻"某（梅）颠阁"边款</div>

秦量陶文及其他瓶罂①之类，上自三代，下至魏晋六朝，有篆有隶，意味古雅，亦可参考。

<div align="right">——清·陈师曾《槐堂摹印浅说》</div>

印之意境，既与书法相通，又与画理吻合。书以凝练遒劲为

① "罂"，大腹小口的瓦器。

佳，画以气韵生动为妙，印则兼而有之。

<div align="right">——近代·黄高年《治印管见录》</div>

　　封泥出土甚晚，故古人典籍，溯至乾嘉，尚未见言之者。近来地不爱宝，出土愈夥矣。刻印单拟封泥，亦是一格，边栏苍朴，古味盎然，然非精于治石者不能，近惟吴缶老善斯法。

<div align="right">——近代·张可中《清宁馆治印杂说》</div>

　　不薄今人爱古人，印学何独不然？以吴缶庐之高古，有时尚拟完白；吴石潜之精诣，间有仿缶庐之作。可见古今人均有吾师，不应徒矜①一己之眼界，而抹煞②千古也。

<div align="right">——近代·张可中《清宁馆治印杂说》</div>

　　凡古铜器上字，几无不可入印者。余藏有王莽小泉"直一"泉范一具，背有阳识"大吉羊"三字，戏用印泥印之，古味盎然，绝似汉印中朱文之绝精者。

<div align="right">——近代·张可中《清宁馆治印杂说》</div>

　　刻印一道如临池焉，专宗一家，虽于其长处能有所得，而其短处自亦学得不少。究不若旁搜博采，并蓄兼收之为妙也。而于封泥、砖甓更当三致意焉。

<div align="right">——近代·张可中《清宁馆治印杂说》</div>

　　以汉砖上文字刻印，别有意致，虽非古法，不失正道，甚可

① "矜"，自大，自夸。
② "抹煞"，一概不计。

观也。

——近代·张可中《清宁馆治印杂说》

从事刻印，当手眼并进。多阅金石文字而少刻，则有眼高手生之病；多刻而少见，虽能于刀法上有进，而字体、章法布置难佳，其不近于刻字匠者几希矣。

——近代·张可中《清宁馆治印杂说》

吾生古后，阙失颇多，非经目睹，岂得妄作，一经附会，遂失古意矣。所幸有清以来，出土古物存字甚多，宋元诸人所未见者，吾辈多见之，正是吾人治印一好机会。于此不思有所会通，祇拘故论，宁不可惜。……以上数种文字，不啻古人真迹，非如后人附会自作可比，如能备置浏览，自于印学有无量之裨益。如钟鼎、彝器、泉布文字，可用拟古玺及秦朱文印；镜鉴、秦权、诏版，于作秦篆印时亦多辅助；陶文、甲骨文，多利于古铢，石鼓亦然；秦、汉碑与碑额文，皆足为秦篆之助；砖瓦文字于作汉印时，颇可假以神其变；至泥封尤为汉印嫡派，用作朱文，自然纯古，皆不可不夙为习服者也。若融会贯通，自为一派，前无古人，后无来者，则在个人之才力精能而已。

——近代·王光烈《印学今义·宗主》

咸同以后，印学少衰，而赵㧑叔之谦、徐辛穀三庚实为后劲。㧑叔作印，不拘一格，能以秦汉碑碣及泉币、镜、砖诸文字，参酌而互用之。其拟汉铸汉凿，尤为独到。辛穀贯通百家，上窥秦汉，能以《王象碑》作印，更旁通浙、皖。所刻小篆，规柄邓石如，而笔致安插，疏密流动，颇能独树一帜。现世吴昌石俊卿，

作印一空倚傍，自辟门径。㧑叔而后，洵为当代一人。作印导源汉人，参以猎碣、秦篆，旁通古钵、碑碣、金陶、泥封文字，古拙朴茂，无与伦比，直前无古人，后无来者，信今世之大宗哉。

<div align="right">——近代·王光烈《印学今义·派别》</div>

　　直接有利于印学，汉印与诸家印谱是也；间接有利于印学，金、陶、骨、甲、碑、砖、泥封诸文字是也。于此二种之外，其于刻印有所补助，亦正不尠①。论者谓邓完白之篆，得力于隶书，汉印篆法亦有参用隶书之处。汉碑中如《祀三公山碑》为由篆变隶之始，用以刻印亦颇相合。《敦煌太守》《褒斜道》《相景君碑》等亦然。而《朱博残碑》笔致细劲，纯悉单刀，熟习可通凿印。若夫浙派取方，多习隶分，奏刀亦易得姿势。是作印不得不多看汉碑，以资补助也。至为边款计，则六朝诸碑，益不可不读。何则？六朝碑文，多半不书丹②而奏刀，故锋角峻锐，奇古有趣。边款既不能著墨，任刀为之，则此种文字，至易逼肖，然亦不甚易耳。观浙派诸家，边款各极其妙，而能作魏碑者尠。惟赵悲盦天才隽异，独能悟得，所作阳文边款，拟魏、齐造像，亦无不神肖。即作阴文小真书，亦深得《龙门》笔趣，用能前无古人，后无来者。可知印家欲习边款，魏碑实为最佳之范本也。至边款亦有作小隶书者，能作分隶，亦易著刀也。

<div align="right">——近代·王光烈《印学今义·补助》</div>

　　曩见陶斋藏砖有平面打格者，文字奇古，砖中之神品也，仿

① "尠"，同"鲜"，少。

② "书丹"，刻碑前用朱笔在碑上书写文字。

为哲夫治印。癸丑二月，壶父。

——近代·李尹桑刻"蔡哲夫读碑记"边款

古匋器每多玺文，雄浑高古，可与金文相埒，而意趣自别，此玺颇类之。

——近代·李尹桑刻"陈坤培字厚栽"边款

附庸已蔚为王霸，摹印颛门^①不止兼。入手瓦当灵可玉，随身箧衍^②縢之奁^③。泥封缄札区区致，金石开诚奕奕钤。读破古文千万卷，昆吾神力自精严。

——近代·邓尔雅《摹印》

园林种植之艺，树木花草，必剪裁约束，使之槎枒扶疏，各得其致。隙地之中，环以篱落，留其空旷，使之通达整齐，不至局促，足以娱悦而后已。印犹园地也，文字分布，比之花木；边缘围绕，比之篱落；字疏密处，比之通达空旷。剪裁约束，无碍生意，起伏短长，转增气韵。篱落参差，边围屈曲，疏密空旷，异曲同工。体态既成，楷模无失。故在乎企学^④之士，留心研揣，取譬赏会^⑤。退而求之，有余师矣。

——近代·郭组南《枫谷语印》

① "颛门"，专攻于某一方面的。颛，通"专"。
② "箧衍"，指方形竹箱，盛物之器。
③ "奁"，泛指盛放器物的匣子。
④ "企学"，盼望学习的意思。
⑤ "赏会"，欣赏领会。

余观近世印人，转益多师固已。若取材博，则病于芜①；行气质，则伤于野。能事尽矣，而无当于大雅。兼之丽尽善者，莫如先生。夫惟超轶②之姿，辅之以学问，冠冕③一世，岂不盛哉！

——近代·乔大壮《黄先生传》

昔人谓：治印白文必仿汉，朱文法宋元。所说似太狭隘，应以篆法为主，若似流派矜奇炫异，亦所不取。今出土文物日多，且有原始纪录，触类傍④通，足资研究，岂可拘泥一派一格，以斤斤自诩印人者邪。八十一叟方介堪记。

——方介堪"长乐无极老复丁"边款

治印虽与书法不同，然当得其神气，则钜细总无二致。窃谓三代古玺似大篆，六国小玺似晋人小楷，两汉则官印似鲁公⑤，

① "芜"，杂乱。
② "超轶"，谓高超不同凡俗。
③ "冠冕"，比喻受人拥戴或出人头地。
④ "傍"，同"旁"。
⑤ "鲁公"，指颜真卿。颜真卿（708—784），唐京兆万年（今陕西西安）人，祖籍琅邪临沂（今属山东）。字清臣。开元进士。任监察御史、殿中侍御史。因不依附杨国忠，出为平原（治今山东陵县）太守。安禄山叛乱，河北郡县望风瓦解，他起兵坚守，并与从兄常山（治今河北正定）太守颜杲卿联军抗叛。后入朝，历官工部、吏部尚书，御史大夫。忠良耿直，恪尽职守，所忌，出为外州刺史、长史。代宗时迁尚书左丞、封鲁郡公，人称颜鲁公。德宗时李希烈叛乱，奸相卢杞忌其刚直，派其宣慰叛军，至许州（治今河南许昌）被扣。在威逼利诱下，始终不屈，被缢杀。书法端庄雄伟，自树一帜，人称"颜体"，传世甚多。墨迹有正书《自书告身》，行书《祭侄文稿》，碑刻有《多宝塔碑》《颜勤礼碑》《麻姑仙坛记》等，后人辑有《颜鲁公文集》。

私印似率更 ①，魏晋之间子母印似东坡，蛮夷印似小欧 ②，宋元圆朱文则虞、褚也。

<div align="right">——陈巨来《安持精舍印话》</div>

　　黄穆父规矩谨严，齐白石磅礴奇险，均自秦权诏版中出而风格迥异。近世学此两家者日众，唯不知师其所师，奈何奈何。余固以缶庐为归，进而于秦汉古玺中求解脱。如是如是。

<div align="right">——王一羽刻"徐康"印款</div>

① "率更"，指欧阳询。欧阳询（557—641），唐潭州临湘人，字信本，一字少信。欧阳纥子。博贯经史，仕隋为太常博士。唐太宗贞观初，官至太子率更令、弘文馆学士，封渤海县男。善书，初学王羲之，而险劲过之，世称"欧体"，又称"率更体"。与虞世南、褚遂良、薛稷并称唐初四大书家。
② "小欧"，指欧阳通。欧阳通（？—691），唐潭州临湘人，字通师。欧阳询子。善书，与父齐名，时称小欧阳。历官中书舍人、殿中监、夏官尚书、司礼卿，判纳言事。赐爵渤海子。因反对武承嗣为太子，忤诸武意，下狱死。

十四、修养

 篆刻创作是具有创造力的艺术生产活动，印人的自身素养直接关系到印章的优劣。张贞云："昔人有言：'不读万卷书，不行万里路，其人必不能文。纵能文，亦儿女语耳。'印章虽小道，吾谓与此政同一关捩"（《程万斯印册题辞》）。强调了印人提升综合修养的重要性。总的来说，中国印论中关于修养的论述，主要从以下几个方面展开：

 一、人格修养。中国传统艺术理论向来重视人格修养对艺术创作的积极作用，传统书论中有"书品即人品""心正笔正"等观点。艺术作品中凝结着艺术家自身观照与自我陶铸的人格力量，这是不难体会的，正如清代孙光祖在《篆印发微》中说："书虽一艺，与人品相关，资禀清而襟度旷，心术正而气骨刚，胸盈卷轴，笔自文秀。印文之中，一一流露，勿以为技能之末而忽之也。"强调的正是印人人品与精神力量在印章中的流露。

 二、知识修养。虽然艺术创作把握世界的方式是直觉的、审美的，但优秀的作品蕴含着丰富的历史文化内涵。况且，任何艺术创作需要长期的文化与艺术积累，篆刻是关于文字与书法，尤

其是古文字的专门艺术，这就要求印人必须有深厚的知识学养，方能脱离俗工匠气。

所谓"文也，诗也，书也，画也，与印一也"（周应愿《印说》），说明篆刻是一门综合性的艺术，需要相当的知识修养方能胜任。要提高知识修养，读书自然放在首位。"印虽小技，须是静坐读书，凡百技艺，未有不静坐读书而能入室者"（沈野《印谈》）。"非胸有书卷，终不免俗手"（林霔《印商》）、"书卷气断不可少"（孔继浩《篆镂心得》），都是这方面具有代表性的论述。

大量的知识与学养沉淀在艺术家的胸中，会逐渐内化为自己的艺术底蕴，会在自觉和不自觉间生成独属于作者本人的审美意识，当具有同构关系的对象出现，就会触发艺术灵感，熔铸于其作品之中。同时，知识修养的内化过程中，也有助于篆刻家形成自己独特的艺术风格。

三、技法修养。技法并非构成作品的充分条件，但却是必要条件，篆刻家要创作出优秀作品，必须具有运用篆刻技法进行艺术表现的能力。当然，仅有娴熟的篆刻技法并不一定能成为篆刻家，也可能只能成为工匠。如清人所论"印虽小技，然配文不博则不工，落墨不精则不工，运刀不化则不工。如解牛贯虱，摹古正今，不离于技矣"（佚名《治印要略》）。

四、生活修养。艺术来源于生活。艺术家自身修养提升的过程是与宇宙、自然双向交流的涵养过程。艺术家仰观俯察，用整个身心去体悟、感应生活，以虚静之心容受万物之灵性，并将自我人格投射到自然万物中，进而物化为艺术作品。此种虚静境界，即老子所谓的"涤除玄鉴"。吴浔源曾描绘："忆昔为友人作一章刻，用缪篆印中字法配来，总乏生趣，闷而出门。时夕阳在山，

澄江如练。临风远眺，忽一鸟侧翅疾飞，将及水面，又掠波翻起，平拍长鸣而去。予见之急归，取印章尖之，顷刻而就。通体情致，俱为之佳，至今犹宛然在目也"（《潎丝龛印学觚言》）。即是篆刻来源于生活修养的最佳注脚。

印章今俗呼为图书，此缙绅①学士所不能无者，顾刻者易言之，此佣刻耳。要非人品高旷、博学，精诸家篆法，不能刻而佳也。

——明·詹景凤《詹氏性理小辨》"具雅"

夷令②日以三尺筇③、一緉④屐⑤，徘徊啸歌其间，如清猿惊鹤，难与世相驯。而胸中一种嵚崎历落⑥，不可一世之怀，又不能作泰山无字碑⑦，遂时时托之篆刻以自志。

——明·陈继儒《学山堂印谱序》

不刻，犹有时刻也；不为，必无时为也。三日不弹，手生荆棘。不刻，犹有时刻也。但得琴中趣，何劳弦上声。不为，必无时为也。

——明·周应愿《印说·致远》

文也，诗也，书也，画也，与印一也。

——明·周应愿《印说·游艺》

―――――――――

① "缙绅"，原意是插笏（古代朝会时官宦所执的手板，有事就写在上面，以备遗忘）于带，旧时官宦的装束，转用为官宦的代称。缙，也写作"搢"，插。绅，束在衣服外面的大带子。
② "夷令"，指明代《学山堂印谱》编辑者张灏。
③ "筇"，手杖。因筇竹可为杖，即称杖为筇。
④ "緉"，古代计算鞋的单位，相当于"双"。
⑤ "屐"，木头鞋，泛指鞋。
⑥ "嵚崎历落"，比喻品格卓异出群。"嵚崎历落"见《世说新语·容止》："周伯仁道桓茂伦，嵚崎历落可笑人"。
⑦ "无字碑"，泰山玉皇顶玉皇庙门前有石碑。碑顶上有石覆盖，石色黄白，形制古朴浑厚，然无字。

今有不识字人刻印，如苏集阊门①、杭集朝天门，京师尤盛。上焉者，略看印谱一二册，便自号能篆，印那得佳？

<div style="text-align: right">——明·周应愿《印说·得力》</div>

古人书自然合法，不加强附，即后世名家亦多不杂厕。是以古印章如玺书，先秦之法，直作数字而章法具在。至汉而后，章法、字法，必相顾相须而成，然后合法。后世无其学而不勉效其事，遂有配合章法之说，此下乘也。犹之古无韵书而诗不废者，韵学具也。沈氏始能作韵，后世依韵题诗，亦下乘矣。诗法绝似印法，故比量言之。

<div style="text-align: right">——明·赵宧光《寒山帚谈·格调》</div>

印虽小技，须是静坐读书，凡百技艺，未有不静坐读书而能入室者。或曰：古人印章，皆工人为之，焉知其必静坐读书者耶？曰：譬之时文②。古文虽田叟稚子，随意道出，亦有奇语。石勒③不识字，能作诗歌。印章亦尔。

<div style="text-align: right">——明·沈野《印谈》</div>

① "阊门"，苏州城门名。

② "时文"，科举时代称应试的文章，特指八股文。

③ 石勒（274—333），字世龙，上党武乡（今山西榆社北）羯人。雄壮健武，善骑射。晋元帝大兴二年，称赵王，都襄国，史称后赵。采取胡汉分治，设立学校，劝课农桑，中原渐趋宁静。不识字，每于戎马之闲，请人读史。成帝咸和四年，出兵灭前赵，统一北中国，建立后赵。

印章不关篆隶，然篆隶诸书，故当潜玩，譬如诗有别裁，非关学也。然自古无不读书之诗人，故不但篆隶，更须读书。古人云：画中有诗。今吾观古人印章，不直有诗而已，抑且有禅理，第心独知之，口不能言。

<div style="text-align:right">——明·沈野《印谈》</div>

刻古人未尝刻之字，全在处置得宜；刻古人未尝刻之刀法，全在心得之妙；谓之不离不合，又谓之即离即合，彼不能法古者无论矣。且步亦步趋亦趋，效颦秦汉者，亦不如无作。

<div style="text-align:right">——明·沈野《印谈》</div>

不著声色，寂然渊然，不可涯涘，此印章之有禅理者也；形欲飞动，色若照耀，忽龙忽蛇，望之可掬[1]，即之无物，此印章之有鬼神者也；尝之无味，至味出焉，听之无音，元音存焉，此印章之有诗者也。

<div style="text-align:right">——明·沈野《印谈》</div>

章法如诗之有律，虽各为一句，而音实相粘；字法如《周书备编》，文虽同义，而各有所宜用。

<div style="text-align:right">——明·沈野《印谈》</div>

夫雕虫篆刻，易识难精，须索精神。或逢得意，落墨求工，方可下刀。苟不工处，还能更饰。若忙错败，再加修饰，字迹无神。操艺日久，自得安闲。得意千方犹少，失意一方疑多。得意

[1] "掬"，用两手捧。

处，多在快活中想来；败笔处，还是忙中落墨。

<div align="right">——明·潘茂弘《印章法》</div>

作印不徒学古人面目，而在探其源。源则作者性灵也。性灵出，而法亦生，神亦偕也。

<div align="right">——明·归昌世论印，转引自方去疾《明清篆刻流派印谱》</div>

盖大木之言曰："章莫重于法，字莫重于致。秦汉有秦汉法，六朝有六朝法，宋元有宋元法。譬之于诗，骚赋也，汉魏也，古选也，三唐也。如别淄渑，弗可爽也。'迟迟春日，翻学《归藏》①'，昭明已前病之。今使举长庆②之胭③，而蒙以黄初④之面，人宁荐之哉？刀有别，锋非刀也；笔有别，构非笔也。譬之于书，或力可扛鼎、或不堪涂鸦、或誉跳虎、或诮墨猪，天授之性，成之矣。"

<div align="right">——明·马之骏《张大木印谱序》</div>

近世俗工，字皆杜撰，不足与语。余因忆王太史之评唐寅、周臣画，谓二人稍落一笔，其妍丑立见。或问臣画何以不如伯虎？太史曰："但少伯虎胸中数千卷书耳！"今兰渚之与俗工，其妍丑相去，确确由此。叮嘱诸人，其再读十年书，方可与兰渚语痛

① "《归藏》"，《归藏》是传说中的古易书，与《连山》《周易》统称为《三易》。《商易》以坤为首卦，故名为归藏。传统认为是商代的《易经》，魏晋以后已经失传。
② "长庆"，指唐诗人元稹、白居易的诗体。元稹与白居易友善，诗歌风格相近似，二人分别有《元氏长庆集》《白氏长庆集》，皆成书于唐穆宗长庆年间，故称元白诗体为"长庆体"。
③ "胭"，同"吻"，指嘴唇。
④ "黄初"，黄初体，诗体之一。具有建安风格。

痒也。

——明·张岱《印汇书品序》

古人如颜鲁公辈自书碑，间自镌之，故神采不失。今之能为书多不能自镌。自书自镌者，独印章一道耳。然其人皆不善书，落墨已缪，安望其佳？予在江南，见其人能行楷、能篆籀者，所为印多妙；不能者，类不可观。执此求之，百不一爽也。

——清·周亮工《因树屋书影》

予谓今之为印章者亦然，日变日工，然其情亡久矣。

——清·周亮工《印人传》"书吴尊生印谱前"

图上编14-1　　书画图章本一体，精雄老丑贵传神。秦汉相形新出古，今人作意古从新。灵幻只教逼造化，急就草创留天真。非云事迹代不精，收藏鉴赏谁其人。只有黄金不变色，磊盘珠玉生埃尘。吴君、吴君，向来铁笔许何程，安得闽石千百换与君，凿开混沌仍人嗔。

——清·石涛《与吴山人论印章》①

① 录自《中国古代书画图目》（五），编号沪1—3120。另人民美术出版社1988年《古代书法名迹》挂历，亦收录一件石涛书作，题为《凤冈高世兄以印章见赠书谢博笑》，两件内容大体相同，字体有别，上博藏品诗中"吴君、吴君"在赠凤冈（高翔）之作中为"凤冈、凤冈"，并有"凤冈高世兄以印章见赠，书谢博笑，清湘道人大涤子草"落款。朱良志认为两件中必有一伪，考石涛卒于1707年，高翔生于1688年，石涛辞世时高翔尚不足20岁，高翔为石涛弟子，如果此件题赠高翔，语气不合，故认为赠高翔之作可能系张大千伪托。见朱良志《真水无香》，北京大学出版社，2009年版，第285页。

本来元气者，其人原长于六书，精于八体，工于篆隶。见字识字之三昧，见印辨印之幽微，有定然之见，透彻之悟，千万字无一谬，斯为元气。若无本来元气，不过写影摹形，终难以诣其极。看前辈高手赵吴兴、文姑苏，皆书法名家。

印虽小技，然配文不博则不工，落墨不精则不工，运刀不化则不工。如解牛贯虱①，摹古正今，不离于技矣。

——清·佚名《治印要略》"本来元气"

篆刻者，文人之余技也。取锥刀之末，而用力于攻错②，以博一时之赏鉴，似亦可无事事已。虽然，勿谓其技而藐之也。与可之画竹，无疑之画草虫，摩诘③之画木石山水，彼独非技乎？何古今之传而重之者夥也，且篆非画比也。易笔而为刀，易楮④而为石、为玉、为水晶、为象齿，取坚韧之物，戛戛⑤焉竭臂指

① "贯虱"，贯穿虱心。极言善射。典出《列子·汤问》。
② "攻错"，琢磨玉石。
③ "摩诘"，指王维。王维（699—761），唐太原祁县（今属山西）人，父迁居蒲州（今山西永济西），又称河东人，字摩诘。开元进士。初授大乐丞，坐贬济州司仓参军。后得张九龄荐拔，任右拾遗，累迁给事中。至德元载，安禄山叛军陷长安，受伪职。乱平，降为太子中允。乾元二年，官尚书右丞，世称王右丞。后半官半隐，笃信佛教，长斋素服，丧妻不娶。晚年居蓝田辋川别业，又称王辋川。工诗，以五言独步诗坛，意境动人。其边塞诗慷慨雄健。晚年以山水田园诗表现悠闲情趣。精通音律，兼善书画。苏轼评为"诗中有画，画中有诗"。著画论《山水诀》，绘《辋川图》，以"破墨"写山水，独具风格。
④ "楮"，纸的代称。
⑤ "戛戛"，困难，费力。

之力而攻之。有时凝神注想，终日不能成一字；有时兴会飙举，纵笔所如，而踌躇满志，宛若凤构。其难易迟速，若非意计所能及者。故以篆视画，相去恒什伯[1]也。

——清·马捷《长啸斋小技引》

昔人有言："不读万卷书，不行万里路，其人必不能文。纵能文，亦儿女语耳。"印章虽小道，吾谓与此政同一关捩[2]。

——清·张贞《程万斯印册题辞》

人为一艺必有诗书以培其本，良师友以伙[3]其成，历名山大川以发其兴，壹其志，要诸久乃能穷极要眇[4]，名成一时。

——清·贾汝愚《谷园印存序》

先生（程邃）歙人，生于云间，流寓维扬数十年，老复移家金陵。诗文皆信笔写就，若可解，若不可解。作画纯用渴笔，生动有别致。贻予尺牍，字虽强半难辨，而音节古宕，全是性灵。因悟其铁笔享一时盛名，有自来也。夫弄柔翰与奏刚刀，其事不同，而所谓势险节短、一往即诣者，其理则一。惟其涉笔皆性灵，则刀亦笔矣。而又出以奥博之学问，故自天人俱到，不类雕虫，谓其变秦汉法，而别自成家，非知先生者也。

——清·靳治荆《思旧录》"程处士穆倩先生邃"

① "什伯"，谓超过十倍、百倍。

② "关捩"，比喻原理，道理。

③ "伙"，帮助，资助。

④ "要眇"，同"要妙"，精深微妙。

书虽一艺，与人品相关，资禀清而襟度旷，心术正而气骨刚，胸盈卷轴，笔自文秀。印文之中，一一流露，勿以为技能之末而忽之也。

<div align="right">——清·孙光祖《篆印发微》</div>

此道虽龊技 ①，而书卷气断不可少。一入俗套，根牢蒂固，百药难疗。学苍古者，或仅得其皮毛；工妖媚者，或只传其形似。初视之亦觉炫目，及至细玩，则俗态彻骨，一团匠气，其章法、刀法俱无是处。学者于入手时，即当辨其是非雅俗，分晰宜早。分晰不明，自必受误不浅。

<div align="right">——清·孔继浩《篆镂心得》"戒俗态"</div>

孤陋寡闻，我辈大忌。须要博览群书，以阔胸襟。广阅诸谱，以开眼界。再与二三知己，交相切磋，互相辩论。如遇同癖者，即以我所阙闻就正之。彼是则法，彼非则戒。

<div align="right">——清·孔继浩《篆镂心得》"戒寡闻"</div>

师尝谓予曰："吾之于摹印也，未尝规规焉摹拟分寸为之。得于心，形于手，因以寄吾之兴而已，岂与世之夸诩争名者比哉？"盖师固超乎语言文字之外者，此仍特雕虫余技，禅悟之一端耳，未可以概其生平也。

<div align="right">——清·释续行论印，汪启淑《飞鸿堂印人传》卷八"释续行传"</div>

篆刻一技，亦可以怡养性情，若专求精工，未免耗损精神，

① "龊技"，比喻浅薄的才能。语本北齐颜之推《颜氏家训·省事》："龊鼠五能，不成伎术。"

亦乏天趣。坡仙云："诗不求工字不奇，天真烂漫是吾师。"此二语，最得怡养①之术。

<div align="right">——清·陈錬《印说》</div>

刻印虽小技，非胸有书卷，终不免俗手。

<div align="right">——清·林霔《印商》</div>

杭州丁布衣钝丁汇秦、汉、宋、元之法，参以雪渔、修能用刀，自成一家。其一种士气，人不能及。

<div align="right">——清·董洵《多野斋印说》</div>

岂知铁笔有自始，心精刻炼艺乃工。凝情合气在卓立，钩勒一一模其胸。大者忠孝贯至性，沈浸经典参磨砻。

<div align="right">——清·戴殿泗《题心斋印稿为宣城张上舍季和作》（节录）</div>

图上编14-2　　印刻一道，近代惟称丁丈钝丁先生独绝，其古劲茂美处，虽文、何不能及也，盖先生精于篆隶，益以书卷，故其所作辄与古人有合焉。山舟尊伯藏先生印甚夥，一日出以见示，不觉为之神耸②，因喜而仿此。

<div align="right">——清·奚冈刻"频罗庵主"边款</div>

刻印虽小技，然必童而习之，入手从秦汉，下至宋元，自然源流，各得脉派。见识博者，虽中年后可以名家；见识浅者，虽

① "怡养"，犹陶冶。
② "神耸"，犹心惊。

童而习之，无益也。磨铁可以成针，磨砖不可以成针。

<div align="right">——清·阮充《云庄印话》</div>

　　昔人云，古来无不读书之书家，无不善书之画家。夫画原从 图上编14-3
书出，而善书又必本于读书。凡其所必读之书，务须焚香独坐，
三复得深思。又取古人石刻之可学者，朝夕临仿，形神俱肖。如
此则其流露于楮素①间者，无非盎然书味也，无非渊然静趣也，
无非古人法则也，而画法在其中焉。余向来持论如此，今莲庄兄
索作是印，聊与商之。然以莲庄妙年，识见高旷，谅必惟日孜
孜②，无事余之觊缕③也。

<div align="right">——清·陈豫钟刻"莲庄书画"边款</div>

　　吴生捉刀刀不死，以刀作笔石作纸。初但横刀与石麝，既乃
石与刀深攵。迟之又久两俱化，目中无石手无刀。

<div align="right">——清·舒位《西有山人铁笔歌》（节录）</div>

　　赵次闲为陈三秋堂高弟，素负铁篆之石，所刻合作甚少，盖
印之所贵者文，文之不贵，印于何有，不究心于篆而徒事刀法，
惑也。此印仿汉尚佳，予家旧有小松所书"十二汉瓦斋"隶额，
因从问渠乞得，以为文房之用。

<div align="right">——清·何元锡跋赵之琛"汉瓦当砚斋"印</div>

　　书画虽小技，神而明之，可以养身，可以悟道，与禅机相通。

①　"楮素"，纸与白绢。借指文字。
②　"孜孜"，勤勉，不懈怠。
③　"觊缕"，犹言弯弯曲曲。指详述事情的原委。

宋以来如赵、如文、如董，皆不愧正法眼藏①。余性耽书画，虽无能与古人为徒，而用刀积久，颇有会于禅理，知昔贤不我欺也。

——清·陈鸿寿刻"书画禅"边款

铁笔行世久矣，然各随所见，未有定体也。艺斯道者，非博览历代古文以及李斯、程邈之省文，王次仲之分割，融会腕下，不能造乎其极。曼生司马胸有书数千卷，复枕葄②于秦汉人官私铜玉印，故奏刀时，参互错综，出神入化，洋溢乎盈盈寸石间。

——清·赵之琛《种榆仙馆印谱序》

暨煮石山农③用花乳石④为印章，高出秦玉汉铜之上，天下骨崇尚之，而习此艺者亦愈夥。然古法具在，为此者皆知规仿，而何以雅俗判若天渊？良以工刀法，必先工书法。书家为之，奏刀如运管，濡染淋漓，天斧凿痕，纯任自然。非书家为之，袭类而遗神，仔细摹拟，若剞劂氏，徒成末技。其本源不同也。

——清·杨棨《研妙室印略序》

① "正法眼藏"，佛教用语，禅宗指全体佛法（正法）。借指事物的诀要或精义。

② "枕葄"，犹枕藉，引申谓沉迷。

③ "煮石山农"，指元代王冕。王冕（1287—1359），元代画家、诗人。字元章，号煮石山农、梅花屋主等，诸暨（今属浙江）人。少为牧童，贫而好学。屡应试不中，卖画为生。后朱元璋授以咨议参军，不久病逝。善画墨梅，以繁密见胜，气韵生动。又擅刻印，相传始以花乳石作印材。诗亦独具风格。著有《竹斋集》。

④ "花乳石"，石名，亦名花蕊石。色如硫磺，中有淡白点，入药，可制砚等器物。

书通篆隶，如食不撤姜。

——清·钱松刻"徐之鉴印"边款

刻印虽小道，然必识小学，必能篆书、隶书，岂易易哉。

——清·陈澧《何昆玉印谱序》

有极拙类市刻者，余亦不甚可喜，但觉较程氏所摹浑穆而已。主臣胸中疑少书卷。要之，主臣前无主臣，其才力胜人数倍，所以盛传。虽有诋者，终不可摇动。

——清·魏锡曾《绩语堂论印汇录·书赖古堂残谱后》

治印，艺事也，而道存焉。刀法、章法，人人可揣摩而成。而气息之内含，英华之外发，固由其人之学问行谊积累，涵养之功既深，而后能神而明之。

——清·王禹襄《吴让之印存跋》

余性最好游，尝登峰越岭，上陟①层峦，俯视山下水田，粼粼青涨，堤塍如线，迤逦相接，妙极纡回，画手所不能摹也。流览之余，窃喟然叹曰："是足为镌印章谋篆刻法矣。"物莫近乎此也。因书而藏之，以志其所得。

——清·吴浔源《薲丝龛印学舻言》

忆昔为友人作一章刻，用缪篆印中字法配来，总乏生趣，闷而出门。时夕阳在山，澄江如练。临风远眺，忽一鸟侧翅疾飞，

———————————
① "陟"，登高。

将及水面，又掠波翻起，平拍长鸣而去。予见之急归，取印章尖之，顷刻而就。通体情致，俱为之佳，至今犹宛然在目也。

<div align="right">——清·吴洊源《蕅丝龛印学觚言》</div>

所论篆刻以钟鼎、古印二者笔法为师，可破近人陋习，大澂心知之而手不逮，亦由平日嗜好繁多，不能潜心于此。虽文人余事，亦须有一番苦功，乃能深造自得。

<div align="right">——清·吴大澂致陈介祺信札</div>

为窳丈刻"五十学书"印，"五十"用重文作"五十"。篆刻虽小技，亦不可谓无补于学问矣。

<div align="right">——清·吴昌硕论印（《吴昌硕谈艺录》）</div>

中国书画篆刻之属，外邦称为美术。每一艺成，一生吃著不尽。而近来中华人士骛其所本无，转尽荒其所本有。所以然者，略释西文西语，立可温饱。或幸致美官，若中学中艺，非竭十数年或数十年之工力不能有成，既成而无所用且无人赏，以故经学词章下至书画瑑刻之属，一一皆成绝学矣。书画瑑①刻非真读书人不能，今之画人乃圬者涂墙，今之印人乃木匠刻石耳。

<div align="right">——清·樊增祥《西泉印存题词》</div>

刘文清公云："学颜书者能得其劲挺，不能得其虚婉。"吾谓学《禅国山碑》亦然，仿其二字为公颖太史篆石。虚耶也？挺耶？有取乎？无取乎？愿太史明以教我。

<div align="right">——清·黄士陵刻"诗境"边款</div>

① "瑑"，同"篆"。

菊残犹有傲霜枝，吾印略仿其坚劲。

——清·吴隐刻"户家町□访十父林文"边款

印之所贵者文学，故杜子美诗有云："读书破万卷，下笔如有神。"若不知古今，以空疏无学而专求工于刀刻，便如长夜独行，全是魔道。

——清·马光楣《三续三十五举》

此事为金石学之一，但小技耳。极难，极毕生精力之不得工，何以故？曰：智力居其半，学力居其半，二者不得兼，则难矣。君具有智力，近一月间，才以学力济之，竟越进而前，敏速神异，余以为可警可羡。请益于余，余于是为授学力之说以勖之。宜多读古篆籀之书，宜多作古篆籀之字，宜多看秦、汉人之名印，宜多探名大家之秘诀。玩索在平常，不在一时。摹造于隽雅，不于求一般人之所知。董之理之，饫之馈之，可以问世，可以不朽。

——清·王孝煃《叙友人印谱》

世之名书画、名篆刻，每见其精美内含、神彩外耀者，盖饶有书卷气存乎其中也。故既知立品，尤当读书。赵文敏云："不读万卷书，不走万里路，不可以作画祖。"而篆刻一道，精妙多蕴于吉金乐石之中。至言多发于赏鉴题跋之士，果能广搜碑版，博览古书，玩竭功程，自臻妙境。况读书多，则六书明而增减当；游历广，则见闻博而结篆精。

——清·章镗《篆刻抉微》"读书"

古之精是技者，吾知之矣。龙篆虫书之古，悬针垂露之奇，

芝英薤叶之娟秀，蜗涎鸟迹之蜿蜒，非不勾心斗角，极态尽妍，然大都智巧有余，浑古不足，此特于艺事中求之耳，蹈道云乎哉？惟吾穆门，本程朱之学问，运以钟王之笔力，博求之秦碑汉碣以正其体，参观之四时百物以广其趣，情与古化，神与天游，得之心而寓之手，技也进乎道矣。吾由穆门之技，想穆门之品，举凡穆门之学、之文、之才，皆得仿佛见之矣。然则以为余事可也，即不以为余事亦可也。

<div style="text-align: right">——清·周煊《亦庐余事序》</div>

　　自扬子雕虫小技之说兴，而一一迂拘之士，遂鄙篆刻为不屑道。不知字体之渊源、小学之根柢，胥由此出。苟非博通经传训诂、金石文字，断不能卓然名世。间尝窃考宋元明以来诸贤，如王子弁、姜白石、赵松雪、吾子行、文三桥、何雪渔，以及我朝丁、黄、蒋、奚辈，莫不出其读书余绪，工篆刻而著有印谱，谱既不尽传，而印之留于人间者复罕，此篆刻所以少传人也。今吾弟纫长，雅好是学，平日所藏古印，不下数百余颗。择其优者，汇成一编，颜曰《二弩精舍印赏》。事竣乞言于余。余以为读书而工篆刻，固儒生之事，工篆印而谱古印，亦后学之责，俱不足为吾弟奇。惟愿自此博闻广见，精益求精，必使技进乎道，不致以雕虫见诮；则是编也，纵不敢与宋元明诸贤争胜，要于揣摩之功，不无小补云尔。

<div style="text-align: right">——清·赵时桐《二弩精舍印赏序》</div>

　　自来材艺著闻之士，必其蕴蓄甚深，而功力又独至，即寻常不经意之作，亦必卓然有以大过庸人。而其兴会所至，则尤惬心。

贵当自信，为生平杰作，因而自憙^①、自惜，而并不自知何以得此。凡文、诗、书、画家皆然，印学家何独不然？

——清·丁仁《悲盦印剩序》

夫作印即如作画。作画佳者，贵极疏密浓淡之致。作印至精处，亦当有此意境，必疏处极疏，密处极密，白处极白，红处极红，始能映带生趣。此诣宋元以来，知者甚尠。赵悲庵深得此中三昧，所摹汉铸，故能独到。徐金罍神明乎此，作印于以有奇趣，虽稍觉过当，然亦不愧一时名手也。

——近代·王光烈《印学今义·配置》

余每思世人之不能精一艺，及不能兼通之故，殊不可得。至于刻印小技，究金石者当然能之，不待苦学。白石未究金石，故费力至数十年之多，然其手力之强，已超过常人数倍。只求如吴让之、赵㧑叔辈之学识，已足睥睨^②一世，若再高深，更能千古独立。但白石为少时失学之人，又当置之例外，所谓有恭维无诋诽者也。子如言乃翁画极为日人所赏，日人千金，有客在旁，喟然叹曰："气死古人。"余谓之曰："今之世风，不知如何评论。石谷、南田生于今日，亦当饿死。不忍荒谬者，人亦不忍施与也。余见今日之沽名者，莫不尽一生之力以荒谬之，如此学风，焉能不乱！"

——近代·杨钧《草堂之灵·天责》

刻印虽小道，工之亦非易事。自外面观之，似可列之专家，

① "憙"，同"喜"。
② "睥睨"，斜着眼看，侧目而视，有厌恶或高傲之意。

其实乃学人之余技，与作画正同，非无学问与不知书者所能也。清代刻印之人，名家不少，皆可以学问、书法为次第，仅以刻印传者，未之闻也。赵㧑叔以《三公山》《天发神谶》之类加入印文，实较专摹汉印者为有生气。微嫌力量稍弱，故不沉厚，且略现江湖味。今人多以陈师曾为善刻印者，师曾用秃锥钻洗，故外貌甚古，外行观之，自然倾倒。观吴昌硕所刻之印，似与陈同一法门。齐白石力量有余，若再加书卷味，则为完全无缺之人。然为之继，亦非易事。

<div align="right">——近代·杨钧《草堂之灵·论刻印》</div>

故金石家不必为刻印家，而刻印家必出于金石家，此所以刻印家往往被称为金石家也。

<div align="right">——近代·马衡《谈刻印》</div>

刀法为一种技术，今谓之手艺。习之数月，可臻娴熟。研究篆体，学习篆书，则关于学术，古谓之小学，今谓之文字学，穷年累月，不能尽其奥藏，其难易岂可同日语哉？此所以刻印为研究文字学者之余事，不必成为专家。

<div align="right">——近代·马衡《谈刻印》</div>

吾于《华严》①悟刻印之道。《华严》家有要语二，曰："行布不碍圆融，圆融不碍行布。"刻印之道尽此矣。自近世周秦古珍间出，益以齐鲁封泥、殷墟甲骨，而后知文、何为俗工，皖、浙为小家，未足以尽其变也。印人之高者，皆弃纤巧而趋朴茂，

① "《华严》"，《大方广佛华严经》的简称。

愈拙愈美，愈古愈新，斯其术益进。凡艺事之胜劣，每因世俗为升降。今俗益蔽，人之所好益卑，独治印者乃超然入古，一洗凡陋，斯能远于俗而全其好者也。

<div style="text-align: right">——近代·马一浮《题马万里印册（1938 年冬）》</div>

雕虫小技，壮夫不为。然足以怡养吾人之性情。余自幼耽此，其亦性之所近欤。余之性，宜放之，不宜束之。宜任之，不宜强之。使每作一印，必拘拘于死法，是束之也，是强之也。是不足以怡养吾之性情，而适足以戕贼①之也。则余又何爱乎印章，又何乐乎篆刻哉。东坡居士云：诗不求工字不奇，天真烂漫是吾师。吾师乎，吾师乎。

<div style="text-align: right">——近代·徐天啸《余之印话》</div>

沈石田说诗，有谓如兵家之阵。方以为正，又复是奇；方以为奇，忽复是正。出入变化，不可纪极，而法度不乱，此数语借为治印之诀，妥帖入微，受用不尽。

<div style="text-align: right">——近代·黄高年《治印管见录》</div>

未治印时先读书，未治印前先作字。未操刀时先看谱，既操刀后先刻线。书者，本也；字者，源也；谱者，法也；线者，验也。其本不立，其源不远，其法不通，其验不行。所谓书卷气者此耳。

<div style="text-align: right">——近代·杜进高《印学三十五举》</div>

养心莫善于治印。故静坐刻印，尘心顿息。古人谓"心心相

① "戕贼"，伤害，残害。

印"，诚至理名言也。

——近代·杜进高《印学三十五举》

治印之道，入门须正。不正，是使邪恶之气侵占于手腕。立志须高。不高，是使卑劣之意酝酿于肺腑。

——近代·黄高年《治印管见录》

但修印不宜轻率，轻率则多差误。如修白文印，则笔画易失之粗；朱文印，则笔画易失之细。粗细失当，即为印章之大病。然欲救其失，可将修坏印章，向极平之石，轻轻研磨，随磨随察，见其状态改变，再行修改，较之重刻，便利多矣。虽然，修印之举，出于不得已而行之。若见印章大致不谬，则亦不宜多修，以存其天然之趣耳。

——近代·张孝申《篆刻要言》

金石文字于刻印有连带关系，然能精于金石文字者，未必即能精于刻印；而善刻印者，其金石文字未有不佳者也。

——近代·张可中《清宁馆治印杂说》

学人治印，昉自襄阳，八百年来，斯风浸盛。夫文事多门，各有职志。书翰图绘，即迹思人，因人论世，艺成而下，动关德教。篆刻抑末，而理意悉同。

——沙孟海·《蠲戏斋印存题辞》

缶师诗句。两峰谓南高峰、北高峰也。余来会城，所居楼有西牖，从邻园树杪间，隐隐望见湖上诸山。两峰之渺小，曾不印

章若。而烟云舒卷，景状万变，是可以悟篆法矣。戊辰端午孟公。

——沙孟海刻"南北两峰作印看"边款

书、印贵有金石气和书卷气，诗书画印，砥砺一生，方能出人头地，成为具有真才实学的艺术家。

——朱复戡论印，录自徐叶翎辑《师门聆记（二）》

往尝坐缶庐对昌硕老人谈当代金石书画。老人掉首①笑曰：能金石者近世未尝无之，特恃重缣求者皆自食之徒耳。慕若人者，非心慕之也，耳慕之也；沽②若物者，非吾沽之也，耳沽之也。反问诸己，固不知若能若不能也。夫老人之金石书画冠绝一时，此虽戏言，然举世盲聩③，大道湮沦④，亦可伤心流涕。已归，语钱子季寅，钱子喟然⑤曰：予不才，尝搜近贤书画，不以名望为取舍，惟优劣是视，辑近贤书画集，将复辑近贤金石以行世。阅三月，手印钤约千方，造寓曰：此近贤金石也，君其为我审定之。予窃叹其毅心毅力非常人所及，遂不辞而受之，一仍辑书画集例，严为取舍。事竟乃执笔而言曰：噫嘻，金石之隆替⑥，类能道之，奚待予赘！特钱子之功有不可没者。士不得志于时，往

① "掉首"，转过头。不理睬貌。
② "沽"，谋取，买。
③ "聩"，聋。
④ "湮沦"，沦落，埋没。
⑤ "喟然"，形容叹气的样子。
⑥ "隆替"，盛衰，兴衰。

往假金石书画以遣兴，脱颖而出则价重鸡林①，不幸没世而名不称则与草木同腐。流至末俗，乃有测世人之所好，涂抹以冀侥幸，世人得之，珍如拱璧②，而茫知其为伪体③也，伪体兴而大道失传，皆老人所谓耳食之徒也。钱子独具不随众附和，别具只眼④，与老人之言若出一辙，特表彰士之不以名重而大道实与之俱存也！感喟往复，爱书老人之言以归之。

<div align="right">——秦伯未《近代名贤印选序》</div>

一个艺术家，不仅仅是有相当的艺术修养，同时也要有文学修养、道德品质上的修养，这样，他的作品才有意境，才有风格、气度。

我认为，古印的变迁是随着书法的变化而变化的。周秦是用古籀，汉朝则用汉篆，汉以后则等而下之，有一点肯定是从繁到简，从字体不易识到易识。降及明朝，印章已走入末路，走入邪道。文（彭）何（震）不过是工匠而已。及清，又大兴文字学，大兴经学，大兴印学，出现了浙派八家，其后有吴（让之）赵（之谦）。（吴）昌硕以下没有人能超过昌硕的，为什么？因为昌硕是全能，能诗文、能写、能画、能刻，近代有谁能及？在人事条件上有日本人捧场，当时无第二人，故显得突出。总之，近人不

① "鸡林"，原指鸡林国的宰相因喜欢白居易的诗，而通过商人以高价收买，以后人们就用"诗入鸡林""诗在鸡林""鸡林诗价"等称赞作品的流传广泛，价值高。

② "拱璧"，大璧，泛指珍贵的物品。

③ "伪体"，指违背《风》《雅》规范的诗歌或风格不纯正的文章。也指专事摹拟而无真实内容和独特风格的作品。

④ "别具只眼"，具有独到的见解。

及前人，盖由条件不同，情况不同，造诣不同。现在人要政治学习，忙生活，下班后要家务劳动，读书少，见得少，总之条件差，因此水平差，形成"钢刀碰石头"。

——沙曼翁致刘云鹤信札（1979 年 6 月 14 日）

学习篆刻，当以秦钵汉印为正宗，秦汉以下则不可学亦不必学也。盖自汉以后，文字之学与夫篆刻艺术渐趋衰落，降及明代，虽出文何另辟蹊径创为"吴门印派"，但其篆体篆艺则取法唐李阳冰、元赵吴兴，失之秦汉规模，格调低下，趋时媚俗，去古益逮矣。余童年学篆刻，初不明正宗，先以学书籀篆、识籀篆为始，复读秦汉印集，心摹手追，略有长进，因知篆刻者必须能书，而能书者未必学篆刻也。从事篆刻创作，凡能善于安排章法者乃得佳制，凡"六书"之学不明、章法乖误，遂成俗品。是以学书者当于书外求书，学篆印者当于印外求印。易言之，即须读书，求学问，立品德，重修养，自能入正道，除俗气，于艺事大有裨益矣。

——沙曼翁篆刻卷题跋

下编

一、字法

早期印论体系尚不完善，对于字法、篆法两个概念，在不同的语境之下往往混用，事实上两者之间是存在差别的。"字法"指的是篆体构字、用字规律，即篆学的"六书"规则。"篆法"则是指篆体文字的书写之法，包含篆书的结体、字形、笔法等，因此具有书法美的内涵，古代印论中常说的"笔意""笔法"，大多属于"篆法"的范畴之内①。

因此不妨进行一种粗疏的区分，即"字法"属于文字学范畴的概念，注重的是学术性、正确性、规范性，与印人的自身学识、修养密切相关。篆法属于艺术审美范畴的概念，重点在于书写性、字形美、书法美。但因为篆书本身就是古文字，因此篆法与字法一枝两叶，同根而生，无法完全割裂，容易产生混淆，也就不足为奇了。但一些清代印学论著如《秋水园印说》《啸月楼印赏》等，常将大篆、小篆、缪篆、悬针篆、柳叶篆等篆体皆归为字法，甚至将细白文、满白文、切玉文、圆朱文等印文形式也归为篆法

① 朱琪《清代篆刻创作理论批评与研究》，南京艺术学院博士学位论文，2019年。

或者字法，这种含混的区分、归类方法，无疑过于随意。

字法是篆刻文字规范的保证，是玺印篆刻实用性与学术性的体现。字法规范是识读的基础，是与印章的实用性紧密结合的，体现在印章凭信功能上。因此才有汉代马援上书"荐晓古文字者，事下大司空，正郡国印章"（《东观汉记》）之事。明清时期，文人篆刻与工匠制印区别的重要标准之一，就是篆刻字法的规范和准确。能够准确辨识、书写篆体，已经成为专门学问，学者甚至认为"自隶楷行而篆籀废，其仅存而为世用者惟印章"（潘耒《圃田印谱序》），即认为篆刻起到了存续篆学的功能，因此"字法"在篆刻中往往体现出学术性的一面。

关于篆刻字法的论述，早在东汉许慎《说文解字·叙》中已有颇多总结，如《周礼·保氏》六书，是汉字构成与使用的原则；秦书八体，是秦代社会通行的八种不同字体；新莽六书，则是王莽时期提倡复古而倡行的六种书体。元代吾丘衍提出"凡习篆，《说文》为根本，能通《说文》，则写不差"（《三十五举》），最早提出篆宗《说文》，对于篆书的规范性具有积极意义，但后人往往望文生义，僵化理解为以《说文》刻本中的篆字入印，与吾氏本意南辕北辙。

清代小学盛行，学者对古文字的认识与理解高于前代，对篆刻中"凑泊异代之文，合而成印"（万寿祺《印说》）的现象极力抵制，对于规范字法起到了积极作用，但也在一定程度上显得拘泥，束缚了篆刻艺术发展的创造力。清代印论中另一条重要原则是强调篆刻字法必须符合"六书"的使用规律，如"作篆必本于六书，摹印亦然，未有可外于六书以为印学者也"（翁方纲《缪篆解》），这在当时可说是篆刻字法的根本性规则，也维护了篆刻艺术的学术底线。

《周礼》：八岁入小学，保氏①教国子②，先以六书。一曰指事。指事者，视而可识，察而可见，"上""下"是也。二曰象形。象形者，画成其物，随体诘诎③，"日""月"是也。三曰形声。形声者，以事为名，取譬相成，"江""河"是也。四曰会意。会意者，比类合谊，以见指㧑，"武""信"是也。五曰转注。转注者，建类一首，同意相受，"考""老"是也。六曰假借。假借者，本无其字，依声托事，"令""长"是也。

——东汉·许慎《说文解字·叙》

自尔秦书有八体：一曰大篆，二曰小篆，三曰刻符，四曰虫书，五曰摹印，六曰署书，七曰殳书，八曰隶书。汉兴有草书。尉律④：学僮十七已上始试。讽籀⑤书九千字，乃得为吏。又以八体试之，郡移太史⑥并课，最者以为尚书史。书或不正，辄举劾⑦之。今虽有尉律不课，小学⑧不修⑨，莫达⑩其说久矣。

——东汉·许慎《说文解字·叙》

① "保氏"，古代职掌以礼义匡正君王、教育贵族子弟的官员。
② "国子"，公卿大夫的子弟。
③ "诘诎"，弯曲也。
④ "尉律"，汉律令为廷尉所掌管，故称"尉律"。此指廷尉之法律。
⑤ "讽籀"，讽，背文也；籀，绅绎理解之意。讽籀，讽诵理解也。一说籀书九千字，是用籀文所写之文长达九千字。
⑥ "太史"，官名。
⑦ "举劾"，列举罪行、过失加以弹劾。
⑧ "小学"，文字之学。古代八岁入小学所教学，研究文字字形、字义及字音的学问，包括文字学、声韵学及训诂学等。
⑨ "修"，讲究。
⑩ "达"，明白。

及亡新①居摄②，使大司空甄丰等校文书之部，自以为应制作，颇改定古文。时有六书：一曰古文，孔子壁中书也。二曰奇字，即古文而异者也。三曰篆书，即小篆。四曰佐书，即秦隶书，秦始皇帝使下杜人程邈所作也。五曰缪篆，所以摹印也。六曰鸟虫书，所以书幡信也。壁中书③者，鲁恭王坏孔子宅，而得《礼记》《尚书》《春秋》《论语》《孝经》，又北平侯张苍献《春秋左氏传》。郡国往往于山川得鼎彝，其铭即前代之古文，皆自相似。虽叵复见远流，其详可得略说也。

<div align="right">——东汉·许慎《说文解字·叙》</div>

印中填篆曰"缪篆"。

<div align="right">——东汉蔡邕语，北宋·任广《书叙指南》"字画笔翰"</div>

缪篆读如绸缪束薪之"缪"，汉以来符玺印章书也。李元辅不甚知名，盖翰林书艺之流。今日藏之，亦足以广闻见，备讨寻，不可废也。（同光二年李元辅书）

<div align="right">——北宋·黄庭坚《山谷集》</div>

填篆者，周媒氏④以仲春之月判会男女，则以此书表信往来。及魏明帝，使京兆韦仲将点定芳林苑中楼观。王廙、王隐皆云：字间满密，故云填篆，亦曰方填书。至今图书印记，并

① "亡新"，指王莽。
② "居摄"，摄，摄政。臣下暂时摄行天子职权。指王莽代汉自立。
③ "壁中书"，以古文出于壁中故谓之壁中书。晋人谓之蝌蚪文，则以周时古文头粗尾细，有似蝌蚪之故。
④ 官名。掌管婚姻之事。

用此书。

——北宋·朱长文《墨池编》

图下编 1-1　　　学篆字，必须博古，能识古器，其款识中古字，神气敦朴，可以助人。又可知古字象形、指事、会意等未变之笔，皆有妙处，于《说文》始知有味矣。前贤篆乏气象，即此事未尝用力故也。若看模文，终是不及。

——元·吾丘衍《三十五举·之三》

凡习篆，《说文》为根本，能通《说文》，则写不差，又当与《通释》兼看。

——元·吾丘衍《三十五举·之四》

以鼎篆、古文错杂为用时，无迹为上。但皆以小篆法写，自然一法。此虽易求，却甚难记，不熟其法，未免如百家衣[①]，为识者笑。此为逸法，正用废此可也。

——元·吾丘衍《三十五举·之十二》

汉有摹印篆，其法只是方正，篆法与隶相通。后人不识古印，妄意盘屈，且以为法，大可笑也。多见故家藏得汉印，字皆方正，近乎隶书，此即摹印篆也。王俅《啸堂集古录》所载古印，正与相合。凡屈曲盘回，唐篆始如此，今碑刻有颜鲁公官诰[②]"尚书

① "百家衣"，旧俗为使婴儿长寿向各家乞取零碎布帛缝成的衣服。亦指多补缀的衣。喻拼凑文字。
② "官诰"，皇帝赐爵或授官的诏令。

省印"，可考其说。

——元·吾丘衍《三十五举·之十八》

白文印皆用汉篆，平方正直，字不可圆，纵有斜笔，亦当取巧写过。

——元·吾丘衍《三十五举·之二十》

凡作字，无害于义者，从俗可也。若有关于大义者，当从古楷书尚然，况以姓名作篆刻之印章者乎。

——元·杨维桢论印，清鞠履厚《印文考略》[1]

摹印章篆文，谓之"缪篆"，见前汉《艺文志》，试学童六体之一也。

——元·刘绩《霏雪录》

大都此道之在秦、汉间，曰摹印，曰缪篆者，其书也。以篆为主，而辅之以隶，权之以章草者，其所以用书也。章不乱设，章有条理；字不乱画，字有体裁，其法也。章与体会，而甘苦、疾徐、开阖、下上，得心应手者，其所以用法也。

——明·邹迪光《印说赠黄表圣》

摹印篆，汉八书之一，以平方正直为主，多减少增，不失六义，近隶而不用隶之笔法，绪出周籀，妙入神品。汉印之妙，

[1] 清朱象贤《印典》卷五"集说·作印从古"："杨廉夫云：'凡字无害于义者，从众可也。若有关于大义者，当从古。楷书尚然，而况以姓名作篆刻之印章乎？'"

皆本乎此。

——明·甘旸《印章集说》"摹印篆法"

印之所贵者文。文之不正，虽刻龙镌凤，无为贵矣。时之作者，不究心于篆，而工意于刀，惑也。如各朝之印，当宗各朝之体，不可溷杂 ① 其文，以更改其篆，近于奇怪，则非正体。今古各成一家，始无异议耳。

——明·甘旸《印章集说》"篆法"

印之字有稀密不均者，宜以此法，第不可弄巧作奇，故意挪凑。有意无意，自然而然，方妙。然挪移中必令字字分明，人人知识，勿以字藏于字之下，使人不识而怪异之也。

——明·甘旸《印章集说》"挪移法"

汉摹印篆中有增减之法，皆有所本。不碍字义，不失篆体，增减得宜，见者不赀 ② 其异，谓之增减法。时人不知六书之理，立意增减，则大失其本原。所谓毫厘之差，千里之谬矣。

——明·甘旸《印章集说》"增减"

图下编 1-2　印有重字者，布置当详字意。或明篆二字相重，或下加二点以代，但不俗为佳。如以一字作两样篆者，则又涉于杂，而章法之正失矣。

——明·甘旸《印章集说》"重字印法"

① "溷杂"，杂乱，混杂。
② "赀"，计算。

盖六义备于秦、汉，而文字存于印玺。即印以考文，因文以辨义。义之合者，虽后世临摹，而不害为秦、汉章；义之悖者，虽逼真秦、汉物，而与古无涉。

——明·张学礼《考古正文印薮序》

圆融洁净，无懒散无局促，经纬各中其则，如众体咸根一心者，字法也。

——明·周应愿《印说》"大纲"

字之增减笔，惟篆书两用之。若徒隶、真、草，有减无增，何也？不特义训在篆，非隶可窥，且真书之法，俗尚简省。篆书减笔贵古雅，增笔贵丰赡[1]，无适而不可，是以兼得。汉已上，夫文用之，夫人能之。唐已下，文不皆用，万无一得。后代何尝不增损改作字体乎？增则益其配态，损则呈其鄙野。试探古今摹印，虚心比量，不能逃识者冰鉴。

——明·赵宧光《寒山帚谈》"格调"

（权舆）不知字学，未可与作篆；不知篆书，未可与作印。作篆可，全篆不可；作印可，全印不可。全篆谓小大长短，全印谓红白阴阳。短篇可，长篇不可；白文可，红文不可。

——明·赵宧光《寒山帚谈》

字法甚难尽言，盖字学渊源，非可口说也。惟以史籀、李斯之篆为本，兼究六书，因义象形、指事、会意之旨，辩古今偏傍

① "丰赡"，丰富，充足。

之用，习《印薮》中假借增损之法，稽考于后，有增有损，有合有离，有衡有反，有代有复，是为法也。

<p style="text-align:right">——明·金光先《金一甫印选》</p>

印章文字，非篆非隶，非不篆隶，别为一种，谓之摹印篆。其法方平正直，繁则损，少则增，与隶相通。然一笔之增损皆有法度，后世不晓，以许氏《说文》等篆，拘拘胶柱而鼓瑟[①]；至好自用者，则又杜撰成之，去古益远。故晋、汉以后谓之无印章也可。

<p style="text-align:right">——明·沈野《印谈》[②]</p>

或云：子论印章，真可谓开辟以来独得之矣。但自古云：止戈为武，今汉印"武"字，以"山"作"止"字，以为得代法，何据？余曰：此其所以为汉印也。夫"止"之与"山"，草书相类，以草相代，其义复通。《易》不云乎，艮为山，山即有止意。余故曰，真草隶篆可通用者，其惟印意乎。

<p style="text-align:right">——明·沈野《印谈》</p>

字称心画，心万变而莫穷，故字灵幻而难一。

<p style="text-align:right">——明·王守谦《序范孟嘉韵斋印品》</p>

篆易而隶，秦汉相承，自兹图章率宗秦汉矣。独以镌篆家字

① "胶柱而鼓瑟"，鼓瑟时胶住瑟上的弦柱，就不能调节音的高低。比喻固执拘泥，不知变通。语出《史记·廉颇蔺相如列传》："王以名使括，若胶柱而鼓瑟耳。"
② 周亮工《印人传》"书金一甫印谱前"引用。

学未核，往往师心，于是求老成释，标异反凿^①，且不得为优孟
之衣冠，何论古人神乎？

<div align="right">——明·王守谦《序范孟嘉韵斋印品》</div>

李阳冰云："点不变，谓之布棋；画不变，谓之布算；方不变，
谓之斗；圆不变，谓之环。凡言篆，欲变也。"或有问于予曰：
印篆几何，而容变也？曰：太极无极，又为几何？而阴而阳，而
阖而辟，而消而长，而盈而虚，无穷穷矣，穷无穷矣。伏羲创画，
仓颉构书，亦既悟矣，亦既备矣，予何容心哉。

<div align="right">——明·徐上达《印法参同》"撮要类"</div>

篆非不有本体，乃文武惟其所用，而卷舒一随乎时，须错综
斟酌，合成一个格局，应着一套腔版^②，才信停当。

<div align="right">——明·徐上达《印法参同》"字法类"</div>

不奇则庸，奇则不庸，而或失之怪；不正则怪，正则不怪，
而或失之庸。果能奇而复正，斯正而奇也，不怪矣；果能正而复
奇，斯奇而正也，不庸矣。然不极怪，必不能探奇；不至庸，必
不能就正。则欲奇欲正者，此又不可不知。

<div align="right">——明·徐上达《印法参同》"字法类"</div>

一印内，字有定位。其字画多者，较少者分派不无加密，将
使少者分派空地，一如多者阔狭，何可得也？须是画多者笔稍瘦，

① "凿"，指穿凿附会。
② "腔版"，乐曲的调子和节拍。

画少者笔差肥，方得相称。

——明·徐上达《印法参同》"字法类"

朱文印或用杂体篆，亦宜择其近人情者用之，不可太怪。米芾《书史》云：薛书来论晋帖误用字，芾因作诗曰："何必识难字，辛苦笑扬雄。自古写字人，用字或不通。要之皆一戏，不当问拙工。意足我自足，放笔亦戏空。"

——明·徐上达《印法参同》"字法类"

篆刻有方、有圆，须于字画折肘、伸腰、出头等处分体，不可方圆杂也①。然而朱文多用圆，白文多用方。其白者，字画向背，又自有方圆。背在外，须方正整齐，始有骨力，但不可太著；向在内，须活泼流动，始不死煞，但不可太放。

——明·徐上达《印法参同》"字法类"

举世好摹古，字学尤甚。然泥故失衷，任心废法，神而明之，存乎其人。

——明·施凤来《叙苏君尔宣印略》

印字古无定体，文随代迁，字唯便用，余故曰：印字是随代便用之俗书。试尝考之，周、秦以上用古文，与鼎彝款识等相类。汉、晋以下用八分，与《石经》《张平子碑》、汉器等相类，固非缪篆，亦非小篆，明矣。六朝效法汉、晋，莫或违尺。唐造叠篆，印字绝矣。宋不足言。元人虽革唐谬而宗《说文》，去汉逾

① 姚晏《再续三十五举》第八举剿袭之。

远。国初尚仍元辙，文、何始宗汉、晋，百一亦有可观，而寿承朱文杂体，自是伧父面目；长卿板织，歪斜并作，逮时石灾，斯又元人所不为，安望凌秦轹^①汉哉！

<div align="right">——明·朱简《印品发凡》"一之字"</div>

字法以一字结构言，增者于本体增其点画，如"安""猛"之类，汉人写法皆如此，非今所谓少则增也。减者增之反，凑如减而凑之以巧，垂如增而衍之使长，偏不强正，空不填满，巧有天然之奇，疏去板织之病。破体移东就西，变异取彼代此。变省则变隶而微似减，反文则似悖而实有章。此字中结构之大概也。

<div align="right">——明·朱简《印品发凡》"二之法"</div>

许氏《说文》为习篆要书，然字画全非汉法。

<div align="right">——明·朱简《印章要论》</div>

赵凡夫曰："今人不会写篆字，如何有好印？"

<div align="right">——明·朱简《印章要论》</div>

摹印家不精《石鼓》、款识等字，是作诗人不曾见《诗经》《楚辞》，求其高古，可得乎哉！

<div align="right">——明·朱简《印章要论》</div>

以商、周字法入汉印晋章，如以汉、魏诗句入唐律，虽不妨取裁，亦要浑融无迹。以唐、元篆法入汉、晋印章，如以词曲句

① "轹"，超过。

字入《选》《诗》，决不可也。

<div align="right">——明·朱简《印章要论》</div>

印有章、字，合而论之，章中有字，字中有章，因字成章，因章配字。溯其原末，始有分焉，所分也者，秦汉邈矣。近人夸其学而悖其法，是以作字法，使知点画之异同；作章法，使知结构之分合，正所谓奉行古先哲王开基创法作用云尔。

<div align="right">——明·朱简《印品发凡》"二之法"</div>

今人不惯作古文奇字，不知篆籀何物，惟印刻用之，故印亦留古之一也。

<div align="right">——明·黄元会《承清馆印谱序》</div>

落墨原非轻易，仿古印运心机，勿杜撰，增省从古。

<div align="right">——明·潘茂弘《印章法》</div>

一字有一字之表，可增则增，当省则省，勿以奇巧而失古法。先识字义，然后落墨。又篆文有通用字，不可不知。

<div align="right">——明·潘茂弘《印章法》</div>

雪渔何震，用刀似古，而字画配徙，往往有误。世未之督[1]，盖有形乃有声，有声乃有义，二者帝之矣。僧之切翻[2]，知音不知义；桂阳鹤语，司农牛角之识耳。可以之答妇人羌种，

[1] "督"，"察"的异体字。

[2] "切翻"，意思即反切。用两个字拼切一个字的音，上字取声，下字取韵。

<div align="right">一、字法　323</div>

不可以之绐^①好古君子，职惟好古之故也。厌教者文其短，曰好奇，夫非好奇也，好古也。正其点画偏旁，无所用配徙纽合之聪明，今秦汉之义声不盾，舍尧夫将畴与欤？故己之力不妄古之体，相靡^②有区有律，经史允赖之。余谓尧夫之印章、经史，古之舌也，筦乎大道者也。兼之慎躬雅训^③，彼喔喔^④不学，自无布织，孰为弇^⑤其逡遁^⑥乎？客于是跃然喜，奂然^⑦若发矇^⑧也。膝半席曰：吾半生魑^⑨飰^⑩魉啜^⑪，不学可羞，今而后知印章非小事也。

——明·王铎《释汉篆字画文》

予逾壮乃求六书之法，以家贫无繇^⑫得金石古文，故箧所藏尽燹^⑬于寇，遂数习而数废之。然已颇知其难为也。一曰失其器，古用刀削、用聿^⑭、用漆，今易以毫毛、松渖^⑮，点画之中安有同趣乎？二曰失其义，古文自苍颉代变，皆以事异体，天子考之，

① "绐"，古同"诒"，欺骗，欺诈。
② "靡"，同"荫"。
③ "雅训"，正确的训释。
④ "喔喔"，狗露齿要咬的样子。
⑤ "弇"，覆盖，遮蔽
⑥ "逡遁"，退避，退让。
⑦ "奂然"，鲜明貌。
⑧ "发矇"，启发蒙昧。
⑨ "魑"，古书上指能使财物虚耗的鬼。
⑩ "飰"，同"饭"。
⑪ "啜"，饮，吃。
⑫ "无繇"，同"无由"。
⑬ "燹"，指兵火、战火。
⑭ "聿"，古代称笔。
⑮ "渖"，汁也。

保氏掌之，各备精理，象立而教存矣。今则翻楷杂稿古文之左右注，上下先后，亡其施笔之端委，形虽得，义固没没也。三曰失其文，古文自晋以上犹有存者，屡毁于夷、于贼，民间迄无遗文，六经讹字，不啻万数，况稗官^①邪？所以古有今亡，今有古亡，即伐山得器，亦一家一国之书，不可为律度。乃欲聚而割缝之，何异狐裘羔袖^②哉！以此三难，遂使许慎、李阳冰、徐铉、锴、郑樵、戴侗、周伯琦及国朝魏校、杨慎、赵宧光诸家言，人人殊耳。

——明·戴重《吴嘉宾印记跋》

起而非之者，复以聪明杜撰，补缀增减，古文奇字，互相恫喝，甚者凑泊异代之文，合而成印，二字之中遂分胡、越，此近世刻印多讲章法、刀法，而不究书法之弊也。是以书法浸而印法亦亡。

——明·万寿祺《印说》

钟鼎诸文，字虽高古，然是周秦款识，不以施之符印，于此研究，思过半矣。心向往之，愧未能也。

——明·万寿祺《印说》

印章上字，或可用隶书，不纯用小篆也。世人多以为讹字。

——清·冯班《钝吟杂录》

今日去古愈远，而印章必篆，方填之法，必本秦、汉。世多以篆入楷，吾所不安。而刻印仿古，则虽奇无碍也。真能好古者，

① "稗官"，小官。
② "狐裘羔袖"，裘：皮衣；羔：指小羊皮。狐皮衣服，羔皮袖子。比喻整体尚好，略有缺点。

以意为之，亦有缪篆古意；不然者，虽仿古亦时人耳。岂故作烂碎漫灭，遂为秦、汉耶？

<div align="right">——清·方以智《印章考》</div>

国博究心六书，主臣从之讨论，尽日夜不休，常曰："六书不能精义入神，而能驱刀如笔，吾不信也。"

<div align="right">——清·周亮工《印人传》"书何主臣章"</div>

古篆之繁重，卒难辨识，相斯易为小篆，而隶楷相因以生。虽不同篆书者，亦可由时系揣识。故秦汉以来印章多小篆，而古体及钟鼎存此格也。杞园以为然不？亮工。

<div align="right">——清·周亮工跋张贞刻"梅花绕屋"印</div>

今诚取其有意思者用之，何妨于妙？非背《说文》，正善学《说文》也。然汉印中字，有可用者，有断断不可用者。总之，有道理则古人为我用，无道理则我为古人用。狗俗①则陋，泥古则拘，非好学深思，心知其故者，不足以语此也。

<div align="right">——清·吴先声《敦好堂论印》</div>

汉白文印，有一笔二笔入妙者，用之得当，则通章生色。

<div align="right">——清·吴先声《敦好堂论印》</div>

印，字学之一也。

<div align="right">——清·冯泌《东里子论印》</div>

① "狗俗"，曲从世俗。

古文废而篆隶兴，篆隶分而行草出。八体各有源流，弗容混也。施于印章者，谓之摹印，又曰缪篆。虽以屈曲为体要，不可矫而为之也，明矣！今之镌印者动引古文，考之金石，阙焉罔备，不得不意就之而参以籀篆矣。不知古文而杂籀篆，犹籀篆而杂行草也。缝衣者质以锦绣，错以罗绮①；制器者涂以丹铅②，间以磁石。非不烂然③可观，然有识之士必且哑然笑之，顾可传示久远乎？说者曰："印取刀法尔，所争不在字画间。"然则缝掖④工致，不问衣之为袍服为袴襦⑤，追琢金玉，不问器之为盘盂为鼎镬⑥，以云工力则得矣，其如体式何？

——清·范国禄《童鹿游史印序》

可用之印章者，独摹印篆耳。世之人不辨其体而漫为之，是以杂乱无章，甚者乃至杂以赝字，此所谓牛鬼蛇神，适足为识者嗤也。今世汲古之士，多宗许氏《说文》，然其间亦有可用不可用之别。非博考之于汉印，则点画之增减，形体之变通，不可得而知也。且微特篆体而已，即印章亦自有定式焉。故凡不从汉印讲求，而徒据遗文以从事者，皆似是而非者也。顾亦有得其法而终不可与道古者，于是又贵乎刀法之工焉。盖运笔有起伏顿挫，而轻重巨细即因之，此自然之理，而必至之势也。况古人之书苍古渴劲，其笔法尤迥异乎行楷。而世之镌篆者，往往描头画角，

① "罗绮"，罗和绮。多借指丝绸衣裳。
② "丹铅"，旧时点校书籍用的丹砂和铅粉（朱笔书写，铅粉涂抹）。
③ "烂然"，显明灿烂的样子。
④ "缝掖"，亦作"缝腋"。大袖单衣，古儒者所服。
⑤ "袴襦"，衣裤。
⑥ "鼎镬"，古代烹饪器具。

惟停匀滑泽是务，岂复有古人笔法乎？夫刀法之巧妙，可以意悟而不可以言传，虽善书者犹难与语此，矧①其不知书者又何怪其无生动之神哉！由此言之，其为事固非浅鲜者所能与也。

<div align="right">——清·黄中坚《陈阳山印谱序》</div>

夫刻印之道，有文法、章法、笔法、刀法。文须考订一本，不可秦篆杂汉唐。如各朝之印，当宗各朝之体，不可混杂其文，改更其篆。若他文杂厕，即不成文；异笔杂厕，即不成字。

<div align="right">——清·许容《说篆》</div>

增减之法当有所本，不碍字文，不失篆体，庶见者不訾②为异。挪移之法，有意无意，自然而然，必令字字分明，人人易识。

<div align="right">——清·许容《说篆》</div>

摹印虽曰一艺，必博综篆籀，贯穿分隶，布置停匀，行笔劲健，使古雅秀润之气，郁郁芊芊③，见于方幅之外，然后为佳。

<div align="right">——清·潘耒《仲子长印谱序》</div>

篆籀之文各有时代，各有家法，如人之有族姓，物之有种类，当先辨明。必求古今不紊，繁简得宜，方圭圆璧，整齐错落，合为一家眷属，乃成族类。即有同为古文而不一律者，同出一书而不相配者，须神明变通，相其体势，气味融洽，则古亦可合于今，

① "矧"，况且。
② "訾"，指责。
③ "郁郁芊芊"，犹言郁郁葱葱。草木苍翠茂盛的样子，引申为气盛的样子。

而今亦不背乎古。详审辨析，务求一家，字法明而章法易得矣。

——清·张在辛《篆印心法》

柬，古"楝"字也。彼守《说文》云云者，未知二五之即一十耳。砚林老人作并记。

——清·丁敬刻"楝圃"边款

去古日远，字趋简易，正草迭兴，籀篆若无所用矣。然今作印，必用籀篆者，为其仍古也。然则印虽小道而具复古之意，若乃私心增损任意屈信，钟鼎籀篆杂然并进，欲求合于古，盖难矣！昔昌黎谓"读书先识字"，愚以为作印必先明篆。明篆，即所谓识字也。篆既明，则斫轮削鐻[1]，自有得心应手之妙。六书深微奥突[2]，非旦夕可企。不得已，请以秦、汉遗印为终南捷径，庶几得所从入。若舍是他求，便坠外道。

——清·徐坚《印戋说》

汉人有摹印篆，亦曰缪篆，平正方直，篆隶互用。然其增损疏密，极有意义，非若今人之故为增损，故为疏密也。

——清·徐坚《印戋说》

《自叙》云："今叙篆文，合以古、籀。"案：前已历述字学源流，仓颉始造，下至周初，历代附益，是谓古文；史籀始作

[1] "削鐻"，《庄子·达生》："梓庆削木为鐻，鐻成，见者惊犹鬼神。"成玄英疏："鐻者，乐器，似夹钟。亦言鐻似虎形，刻木为之。"后用为神志专注的典实。

[2] "奥突"，指奥妙精微之处。

字书,字则改变,别为一体,目以大篆者,疑李斯作篆而追称"籀",未必名篆也,是谓籀文;斯与程邈因籀而增修《仓颉》篇,并《爰历》《博学》,是谓篆文。至此方欲述己撰著《说文》体要,故先作总笔,挈其纲维。前黜^①隶书之妄,云不合古文,谬于史籀,已将古、籀并言矣。此又言"今叙篆文,合以古、籀",似以秦篆为主,古、籀为辅。何也?字体随时而变久矣,许当东汉之衰,不得不以秦篆为主,古篆为辅。《说文》每字于三体之中,择取其一以为正,其余若有可取,则列为重文,此其例也。

<div align="right">——清·王鸣盛《蛾术编》"古、籀、篆"</div>

予惟摹印,书在汉人,自为一体。后人必欲求合于叔重之文,而訾其舛谬^②,其不足与道古也实甚。

<div align="right">——清·王昶《毕氏广堪斋印谱序》</div>

古时摹印尚缪篆,后世兼用籀与斯。或云缪法本方正,旁参杂篆殊非宜。此论太拘吾不取,但合于古皆可为。玉筯金刀既郁律^③,悬针倒薤亦崛奇。自从隶楷趋便易,斯道渐废习者稀。闻有嗜学讲《仓》《雅》,衹凭训诂增枝辞。犇以三牛麤三鹿,滑乃水骨波水皮。王氏《字说》实祸始,妄逞臆见徒支离。谁能远溯金石刻,摹取神理心手追。

<div align="right">——清·赵翼《题董石芝印谱》(节录)</div>

① "黜",排除。
② "舛谬",亦作"舛缪"。指差错、错误。
③ "郁律",屈曲夭矫貌。

秦文转角圆,汉文转角方,此秦、汉之分也,一印中不可夹杂。

<div align="right">——清·陈铼《印说》</div>

若今之刻印,特篆学之一端耳。其或本同而末异者,则偶因配合左右、上下,以就章法,以成体势,此自不得尽以六书绳之,盖所求者合于六书之本旨而已。至于随势伸缩之变,苟有所本于前人者,君子弗咎也。

<div align="right">——清·翁方纲《缪篆解》</div>

作篆必本于六书,摹印亦然,未有可外于六书以为印学者也。

<div align="right">——清·翁方纲《缪篆解》</div>

古文笔法,几乎迹熄,尚赖官私印章,一线未绝。若并此不守,岂信而好古者之用心耶?今去古寝远,学摹印者莫如习熟篆文,精究许叔重之《说文解字》,知其每字各有意义,博以马伏波、郭忠恕之论,裁其伪体,如"土"之非"屮"、"泉"之非"彖"之类,则其表正,其源清,为士君子之手笔,非刮剜工人之末事。

<div align="right">——清·高积厚《印述》</div>

朱必信曰:印篆增减一法,必须详稽汉隶。盖汉隶每多益简损繁之妙,作印仿其法,而仍用篆书笔画,则得之矣。断不可杜撰妄为,变乱古文,有悖增减之义。

<div align="right">——清·朱必信论印,桂馥《续三十五举》</div>

《说文》所无之字,见于缪篆者,不可枚举。缪篆与隶相通,

各为一体，原不可以《说文》律之。

<div align="right">——清·桂馥《续三十五举》</div>

"亞"形始见于薛尚功《钟鼎款识》，"亞"形入印自宋人始，元、明以来士大夫多踵为之。此为东谷先生制，未知有合于古作者之意乎？癸巳立夏日。燕昌志。 图下编 1-3

<div align="right">——清·张燕昌刻"心太平斋"边款</div>

古之隶书即今真楷。欧阳氏《集古录》始以八分为隶，盖取程、李二家兼体以名。《唐六典》：校书所掌字体有五，其四八分，石经碑刻用之；五隶书，典籍表奏用之。据此隶即楷书。八分体例近古，未可概论。玉池考据有素，深得秦、汉精义，爰志数语，作此以赠。癸未春月，小松黄易记。

<div align="right">——清·黄易刻"陈氏八分"边款</div>

刻名字印，有篆缺正文，姑就本字合偏旁用之。盖名字印所以示信，不便改易故也；若成语、闲杂印，则须考古通用之字，不得亦用偏旁，致有杜撰之诮。

<div align="right">——清·林霪《印商》</div>

七举曰，字多偏旁合成，有宜大宜小，有可大可小。昔人主客之论，谓主可胜客，客不可胜主；不得已，主客相等可也。

<div align="right">——清·姚晏《再续三十五举》</div>

讲篆书者约有三家：一曰考古家，一曰写字家，一曰摹印家。以许氏为宗，证以经典之同异，此考古家也。广搜金石诸刻，专

讲笔法，此写字家也。至于摹印，又二者之外，汉谱中所用字，多有与六书不合者。

<div align="right">——清·汪维堂《摹印秘论》</div>

印文古谓之缪篆，篆之为法严，而缪篆独否，其增损字画，巧为避就，至为无法。然无法之法实由法生，非博取诸古，不能得也。

<div align="right">——清·许楗《漆园印型序》</div>

眉峰云：印欲古，非字画残缺之谓也。多见钟鼎款识及碑版，则结字自然古朴。

<div align="right">——清·冯承辉《印学管见》</div>

图下编1-4　　或谓"秦文转角圆，汉文转角方，二者不可兼用"。此说不宜太泥，如刻圆角文，不可杂以方；若刻方角文，正于一二笔圆处见长。汉印"赵文""李宜""张也人"诸印，皆得此法也。

<div align="right">——清·冯承辉《印学管见》</div>

图下编1-5　　汉尉律，学童十七以上，始试讽籀九千字，乃得为吏。是人人无不能篆也。今人自幼习为行楷，以其余力从事于篆，而且千万中仅一见焉。略有所得，辄自矜诞[①]，吾恐为古人执鞭[②]尚不见许，何升堂入室之云！

<div align="right">——清·黄子高《续三十五举》</div>

① "矜诞"，自大狂妄。
② "执鞭"，举鞭为人驾车，表示景仰追随。

让之衰惫已甚，略有所得，无从质问为恨。如刻印，末技耳，自当以旧铜印为程式（非铸者，并不深，无不圆满具足①。此从来人不经意），充以篆分碑额，古今神理，此事可了矣。譬言制艺者，以八比为程式，藉使徐、庾生于今日，亦必能精采过人。为其以生平所学，镕入程式。此邓老图章，不尽在铜印也。

——清·吴让之致魏锡曾手札

篆书之体有三：一曰古文（仓颉始作之，周太史籀所作曰籀文，较古文笔画稍繁，亦可谓之古文）。《说文》重文所载，及世传古钟鼎彝器铭字是也。二曰篆文（秦丞相李斯作）。亦谓之小篆（籀文谓之大篆，故秦篆谓之小篆），《说文》正体字是也。三曰缪篆，世所传古铜字是也。汉《延光残碑》《张迁碑》《韩仁碑》额即缪篆体，汉、晋铜器及瓦当文、砖文，亦多此体。

——清·陈澧《摹印述》

摹印以缪篆为字主，而缪篆仍当以小篆为根本。

——清·陈澧《摹印述》

《说文》所无之字，作小篆，当假借。至缪篆，则不必尽拘《说文》，缪篆本非《说文》字体故也。如俗字，缪篆亦不可用，但欲知假借及字之雅俗，正不易耳。

——清·陈澧《摹印述》

① "具足"，充足，具备。

作印固当学篆书，且当学隶书，古印往往似汉隶。

——清·陈澧《摹印述》

既知作印之式，宜讲章法、笔法。吾子行谓，印文当平方正直，纵有斜笔，当取巧避过是也。然此所论乃其常格，古印亦有用斜笔、圆笔者，总在章法相配得宜耳。

——清·陈澧《摹印述》

白文不可太细，太细者必当有古劲朴野之趣；朱文不可太粗。明人朱文印，有字极粗、边极细者，俗格也。

——清·陈澧《摹印述》

《汉书·艺文志》《许氏说文序》皆言汉以八体试学童，而摹印为一体，以此知汉印所以精善者，其时以试士，士皆习之故也。余尝谓汉印与汉碑可以匹敌，特其为物小，世人多忽之耳。其字体在篆隶之间，《汉延光残碑》《三公山碑》《裴岑纪功碑》《张迁》《韩仁》二碑额即此体也。后世此体不传，元人始以小篆刻印。论印则小篆为变法，论书则小篆为正宗，此可谓善变者。

——清·陈澧《何昆玉印谱序》

摹吉金作印，不可一字无所本，不可两字凑一字，不可以小篆杂。一难于形似，再难于力似，三难于神似，四难于缩小，必先大小长短同能似，然后乃能缩小。五难于配合，本非一器之字、一体之书，一成一行，而使相合，是非精熟之至，孰能为之。各字结构已定，难于融通，字外留空，尤难于疏而不散，须如物在

明镜之中，乃为得之。须笔笔见法笔笔有力乃能得神。

<div align="right">——清·陈介祺致吴云信札</div>

篆刻一道非漫然可以从事，必先通六书篆籀之学，后探八书中缪篆刻符之秘。力求秦汉省文代借之法则，及配合章法之巧拙。然后始能讲求用刀之诀。《三十五举》中虽言详意尽，总不外使刀如笔，出以正锋，不可稍有偏倚，庶乎可以言篆刻也。

<div align="right">——清·万青选论印，引自万立钰《求是斋印草自序》</div>

古人铸印铸币皆当时通行文字，六国时人多好异，厌故而喜新，所铸鉥文往往有不可识字，于六书之正体亦不尽合。然在秦汉以前，小篆未兴之日，去古未远，流利生动之意多，其气均自在汉印之上。西泉先生耆古甚深，所见古鉥亦最多，其以鄙言爲然不？

<div align="right">——清·吴大澂《西泉印存题词》</div>

"'甲'字作'十'，古钟鼎皆是，然不免惊世骇俗。若从隶楷作'甲'，又恐识者齿冷，宁骇毋齿冷。" 图下编 1-6

<div align="right">——清·黄士陵刻"甲子"边款</div>

轩辕以云纪官为云书，其笔画象气之卷舒也，汉人用以入印，仿为季度秀才。

<div align="right">——清·黄士陵刻"绍宪私印"边款</div>

缪篆一体，本以施于刻印、书幡，而当时制器之铭辞，亦往

往通用。世传秦汉镜铭及瓦当文字，其笔画俗渻①，体势在篆隶之间者，是皆缪篆之遗。元明人释"缪"字，以为"纰缪②"之"缪"，又以为"稠缪③"之"缪"，实则必兼斯二义而后其体赅备。

<div style="text-align: right">——清·叶德辉《三秀草堂印谱序》</div>

古玺印文字其在周季者为古文之一体，专以摹印，故与古文或异。及汉两京官私印信，则易篆势之婉曲繁缛而为简直方正，其体又近古隶，往往省变，违六书之正，然太半在许祭酒作《说文解字》之前，故可以考古文，可以证许书。

<div style="text-align: right">——清·罗振玉《玺印文字徵序》</div>

纯则不杂，正则不衺，好奇者往往杂乱而入于衺道。故作印者宗秦即秦，宗汉即汉，古文、大小篆及鼎彝文字，划清界限，不叚④丝毫，此之谓纯。能如此，则冠冕堂皇而入于正矣。

<div style="text-align: right">——清·章镗《篆刻抉微》"纯正"</div>

奏刀之先，写于印上，细审其字体，合于六书否？每字稳妥否？全局配合调和融洽否？或纯用方笔，或纯用圆笔，或方圆并用。先定体势，然后动刀，精力贯注不加修改，自不板滞。

<div style="text-align: right">——清·陈师曾《槐堂摹印浅说》</div>

结体先宜平实，四字三字须调和。全体笔道多曲者皆宜曲以

① "渻"，古同"省"，减少。

② "纰缪"，差错，谬误。

③ "稠缪"，同"绸缪"，紧密缠缚。

④ "叚"，借。后作"假"。《说文·又部》："叚，借也。"

应之；全体方笔皆宜方，圆笔皆宜圆。汉印中有方圆并用，或似方非方，似圆非圆者。须精熟时乃能运用，初学不宜效仿也。不惟方圆笔初学不宜兼用，即大篆小篆之体，亦不宜参混。

<div align="right">——清·陈师曾《篆刻小识》</div>

然则兵器、陶器、玺印、货币四者，正今日研究六国文字之惟一材料，其为重要，实与甲骨、彝器同。而玺印一类，其文字制度尤为精整，其数亦较富。

<div align="right">——清·王国维《桐乡徐氏印谱序》</div>

自许叔重序《说文》，以刻符、摹印、署书、殳书与大小篆、虫书、隶书并为秦之八体，于是后世颇疑秦时刻符、摹印等各自为体，并大小篆、虫书、隶书而八。然大篆、小篆、虫书、隶书者，以言乎其体也；刻符、摹印、署书、殳书者，以言乎其用也。

<div align="right">——清·王国维《桐乡徐氏印谱序》</div>

（赵壾）常曰：汉印有格律、有神韵、有字体，今人不师古法，以意就《正字通》诸书，配合纵无讹字，亦刻篆字耳，何印之足云！

<div align="right">——清·高继衍《蝶阶外史》[1]</div>

制印必明文字三事：本字、通用、俗体。

<div align="right">——近代·易忠箓致周菊吾信札</div>

浙派印之朱文易学者，其为方正乎？难学者，其为流动乎？

[1] 张之洞《（光绪）顺天府志》卷七十一故事志七，清光绪十二年刻，十五年重印本。

字体参差，离合有度，笔画峻峭，苍劲有神，实获我心。

<p align="right">——近代·黄高年《治印管见录》</p>

除大篆外，小篆亦堪入印。有时取鼎篆古文错杂为用，亦无不可，但不可太怪。且以无迹为上，否则杂凑成章，痕迹显露，有如百家衣矣。

<p align="right">——近代·黄高年《治印管见录》</p>

昔人论印文，不可臃肿，不可锯牙、燕尾。又谓古印字，转折处及起处、住处（此等处最易得神，亦最易失神）非方非圆。非不方，非不圆，可谓形容尽致矣。总之，深于篆隶之学，多见古器、古印，非不圆，可谓形容尽致矣。总之，深于篆隶之学，多见古器、古印，则方圆皆得其妙。不须以臃肿、锯牙、燕尾之类貌为古拙。即有之，亦不足为病矣。

<p align="right">——近代·王世《治印杂说》</p>

秦书八体，五曰摹印。其制乃损益古籀之文而成，秦玺是矣。汉有六书，五曰缪篆。其法绸缪屈曲，所以摹印，汉印是矣。增减改易，字体虽变，要不悖乎六书。未有不习篆书，不通《说文》，徒攻乎石而能以篆刻自矜者也。

<p align="right">——近代·容庚《雕虫小言》</p>

诸君欲学治印，须先识古字，习篆字，至于刀法，皆其余事也。配置结构，是凭个人之天资及经验而已。

<p align="right">——近代·董鲁安《印章之溯源与沿流》</p>

凡古之文，皆可入印。凡今之文，亦可入印。惟用违其当，则累及高明耳。

<div align="right">——近代·杜进高《印学三十五举》</div>

大篆、小篆、缪篆各有体势，各表时代，摹印者不可错杂为用。今人刻印，每以钟鼎、古籀为嘱，殊不知古代文字单简①，今之文字繁复。今之所有文字求之钟鼎，未有均有，如必以古籀为限，无已，只有拼凑偏旁之一途。

<div align="right">——近代·久庵《谭篆刻》</div>

汉印有增损之法，笔画之繁者减之使简，笔画之简者益之使繁。减，所以求宽畅；益，所以求茂密。然必皆有所本，不碍字义，不失篆体，故见者不訾其异。若复任意增损，乖离六谊，则豪厘之差，谬以千里矣。且字有一笔不容增损者，如强为装点，即不成文理，故不可一概而论。再，一印之字所能加以增损者，至多不过一二画，不能多所变易，如逐字增损，必有牵强附会之处，徒为识者所讥耳。

<div align="right">——邓散木《篆刻学》"增损"</div>

字之组织不一，有带圆势者，有带方势者，有冤曲者，有平直者，以之入印，往往嫌其突兀，则以屈伸之法救之。然字有可屈者有不可屈者，有可伸者，有不可伸者亦须体会六谊，不可任意取巧。

<div align="right">——邓散木《篆刻学》"屈伸"</div>

① "单简"，犹简单。

挪让之法，见于汉印，惟仅于一字之中，互相迎拒。盖汉人铸印，多取平正，故吾邱子行曰："印文当平方正直，纵有斜笔，亦当取巧写过。"每遇字有空处，无法填补，或一字笔画，多画偏颇；无法使之平方正直者，则除屈伸其笔画外，再就字之左右或上下，伸缩其所占地位，使之牝牡相得，此谓之挪让。

　　　　　　　　　　　　　　——邓散木《篆刻学》"挪让"

印有以巧胜者，有以拙胜者，惟巧不欲其纤媚，拙不欲其板滞。徐三庚朱白文印，赵之谦之朱文印，每有故为屈曲，失之纤媚者。西泠诸家，力求古拙，以拘于规矩，遂成板滞，皆非正格也。所谓巧，谓字本平正，挪移其间架，使之流走；所谓拙，谓字本圆转，平整其笔画，使就规矩。亦有其字本巧，更挪移之使益其巧者；其字本拙，更平整之使益其拙者，凡此皆视印文而异。

　　　　　　　　　　　　　　——邓散木《篆刻学》"巧拙"

篆法参用隶书，固不必尽谐六书，然有时却不能不遵六书。如许书"明"从"囧"作"朙"，摹印家或作"眀"。许书"珍"从"㐱"声，"㐱"从"彡"从"人"，摹印家相承作"珎"。此全本隶体，不必讲六书者也，无伤也。

　　　　　　　　　　　　　　——沙孟海《印学概述》"滕言"

缪篆即摹印篆，只用以刻印，非以摹写也。

　　　　　　　　——沙孟海《僧孚日录》辛酉年（1921）五月廿六日

书法、篆刻为什么要有古字学基础？就是在写篆书、刻印章时，不能简单地将各种风格不同的字集中在一幅作品中，而是要

能根据每个字的造字原理，将不同风格的字进行改造，诸如笔画的增删、偏旁部首位置的挪移、线条方圆正斜的变易等，由此使得一幅作品成为有机的、科学的、艺术的统一体。宁波有句俗语，叫做"混炒年糕"。要炒得好，才是书法家的真本事。

<div align="right">——朱复戡论印，侯学书辑《师门聆记》</div>

"怎"字《说文》所无，《集韵》亦未收，昔顾伯有言："治 图下编 1-7印不必尽依《说文》，适切时用，亦可从俗。"因以元人刻法成此以似大千吾兄正谬。岩又记。

<div align="right">——方介堪刻"春愁怎画"边款</div>

"邻"字《周礼·雍氏》注："伯禽以出师征徐戎。"《释文》："刘本作邻。"许氏说："邻，邾下邑，鲁东有邻城。""亡"字与"无"字通，亦即"无"之母字。古有"亡忌""亡戝（右边水非文）""亡畏""亡咎""亡私"等，皆战国时小玺文也。余今为徐无闻同志作此，当不以杜撰目之。

<div align="right">——方介堪"成都徐永年字嘉龄号无闻收藏金石书画图籍印"边款</div>

更有论者，每持治印，必准《说文》之说，余谓此可专指圆朱文言。苟仿秦汉，则此说似是而实非矣。夫秦书八体，摹印居五。泊乎汉代，更有缪篆。曰摹印，曰缪篆，皆所以施诸印章之文字也。例如《说文》无"亮"字"斌"字，而汉印中数见不鲜。篆刻时如检《说文》代替之字，是无异舍正路而不由。钝丁有诗曰："《说文》篆刻自分驰，鬼瑣纷论衒所知。解得汉人成印处，当明吾语了非私。"盖谓此也。

<div align="right">——陈巨来《安持精舍印话》</div>

朱文印文字纯宗《说文解字》，但务求大方合体，布局忌怪，平心静气，才能轩朗怡和。

——陈巨来论印，引自陆康《陈巨来先生自钤印存序》

鸟虫印章法并无一定规则，忌过于纤巧屈曲，清薄媚俗，当求古艳雅韵，神气浑穆，起码要使人看得懂，可辨识。

——陈巨来论印，引自陆康《陈巨来先生自钤印存序》

九叠文始于唐，亦曰上方大篆。多盘旋褶叠之状，意不甚古。盖自汉以降，民性竞尚奢丽，印文亦然，多不合六法。愈晚愈纤，亦愈匀整，纯乎匠气。自此江河日下，不可救矣。其称九叠者，以九为数之终，语其多也。其盘曲之数自有多寡。唯九叠文入印，实不相宜，不足为法。

——孔云白《篆刻入门》

篆刻以篆书为入印文字，以今体字完全替代篆书既无必要也无可能，但隶楷入印古已有之，文字不用篆书，又要求符合艺术传统，保留篆刻特有的韵味，这对篆刻家来说是一个新的课题，值得探索尝试。

——钱君匋《我和篆刻结了不解之缘》

关于印字参考书，今天可能买不到，但我们正好不要它，所要的就是通俗易懂的简化字，应当强调可以入印，更有意义。它具有时代精神面貌，像简体的邓、郑、陈、张、归各字，把它入印岂不是太好吧？所以说不要古字书，我们还好革新、创新，应走这一条广阔道路，应当看到"革命文艺是整个革命事业的一部

分"，不要为寻找甲骨文、钟鼎文、古玺文而伤脑筋。

所讲印字，也不是说把简化字生搬硬套过来，所以说要"造字"。所谓"造"，是把简化字通过艺术加工，使适应于印面，然后刻出来，一定为工农兵所喜爱。至于怎样加工，才能有一定的效果，那是造型艺术的问题。

<div align="right">——潘主兰《谈刻印艺术》</div>

白文笔简者可加边以实之，朱文笔繁者可以笔划代边而疏之。笔简者可配以宽边，笔繁者可衬以细边。笔繁者宜细，笔简者宜粗。

<div align="right">——王一羽《篆刻心得》</div>

美术字也富于变化，有的也是篆、隶结构和笔法中生发出来的。只要笔画统一，不故作奇形怪状，自可任意设计各种字体和笔法。以之入印，或仿周秦玺印，或摹汉之铸凿，或拟封泥，或效铁线，或从宋元明清大家之法，或配上图案，推陈出新，惨淡研求，自能得心应手。至于以画入印，则古已有之，如吉祥、避邪印章，多面印、子母印中刻以图像，亦甚美观，只不过较为简单而已。

<div align="right">——汪新士《印外求印的尝试》（手稿）</div>

二、篆法

篆刻是"篆"与"刻"两种艺术形式的叠加与融合，由于入印的文字是以篆体古文字为主，因此"书篆"成为刻制的基础，刻制则是书篆的表现方式，篆刻的书法美（篆）与刀法美（刻），共同构成了篆刻审美的基本特征，两者的关系是合则双美，离则两伤。但在篆刻理论史上，长期以来普遍认为书篆的重要性大于刻制，这种说法有其合理之处，也符合一般的认识论规律。元代吾丘衍《学古编》中《三十五举》，被认为是篆刻理论的起始之作，而前十七举皆开宗明义讲篆书，可见对书篆的重视。此后的明清两代印论皆奉"书篆"为圭臬，大多因袭这种先论篆、后论印的方式，便带有这种认识上的先在性[1]。

篆法是篆刻艺术性的重要组成部分。由于篆体文字早已脱离社会生活日常使用领域，识篆、写篆不仅成为一种学术上的素养，书法审美层面上的书篆，更加成为一种专门化的艺术。篆法的艺

[1] 朱琪《清代篆刻创作理论批评与研究》，南京艺术学院博士学位论文，2019年。

术性，在篆刻中表现为统一性、丰富性、书写性、适应性四个方面（朱琪《清代篆刻创作理论批评与研究》）。例如篆法涉及大篆、小篆、缪篆、鸟虫篆等不同的类别形式，这些不同的篆书形式有时不宜混用，必须经过合适的撷取，从而达成形式风格上的统一，如赵宧光说"用笔须淳，不可杂出"（《寒山帚谈·附录拾遗》）。篆法的丰富性，则在于可以采取不同来源的篆书文字入印，比如商周金文、诏版权量文字、碑额篆、泉币文、汉镜铭文、砖瓦文字等。篆法的丰富性与统一性是相辅相成的，在用字上提倡博采众长，但在印式选择和入印文字的印化上，则是以篆法的统一性为准绳的。

　　清代尤其重视字法与篆法，大部分理论家都认同这是章法、刀法，乃至是篆刻艺术的根本所在。唐秉钧云"摹印之道有三重焉。首重篆文，次重章法，再次刀法"（《文房肆考图说》），就是字法与篆法核心论的体现。关于篆法的审美，清代姜宸英有"篆法贵古不贵巧"（《题李君册子》）之论；吴让之云"刻印以老实为正，让头舒足为多事"（《赵㧑叔印谱序》）；赵古泥认为"篆法又须求六朝以上，六朝以下，篆非不佳，姿致太甚，多半不堪入印"（《印谱自记》），可谓一脉相承，代表了明清以来篆法的主流审美。

白文印，用崔子玉写《张平子碑》上字，又汉器物上并碑盖、印章等字，最为第一。

——元·吾丘衍《三十五举·之二十五》①

图下编2-1　　精于书法者，用笔如用刀；精于兵法者，用刀如用笔。篆刻则兼之。落笔、运刀，合则双美，离则两伤。

——明·董其昌《印章法序》

凡印，字简须劲，令如太华孤峰；字繁须绵，令如重山叠翠；字短须狭，令如幽谷芳兰；字长须阔，令如大石乔松；字大须壮，令如大刀入阵；字小须瘦，令如独茧抽丝。字太缠，须带安适，令如闲云出岫；字太省，须带美丽，令如百卉争妍；字太紧，须带宽绰，令如长霞散绮；字太疏，须带结密，令如窄地布锦；字太板，须带飘逸，令如舞鹤游天；字太佻，须带严整，令如神鼎足立；字太难，须带摆撇，令如天马脱羁；字太易，须带艰阻，令如雁阵惊寒；字太平，须带奇险，令如神鳌鼓浪；字太奇，须带平稳，令如端人佩玉。

——明·周应愿《印说》"众目"

人知方必就矩，遂一意于方而废规；又知圆必就规，遂一意于圆而废矩。不知规之用圆，而体实方，不方未足以正圆，而圆必难四达；矩之用方，而体实圆，不圆未足以齐方，而方必非一贯。是方主之，必圆佐之，圆主之，必方佐之，斯善用规

① 又《三十五举》附《合用文籍品目》"碑刻品九则"，有"崔瑗《张平子碑》（瑗，字子玉，安平人，《济北相碑》在郑州，前后两段），字多用隶法，不合《说文》，却可入印。篆全是汉"。

矩者也。

——明·徐上达《印法参同》"字法类"

　　疏不欲缺，密不欲结。疏亦不欲结，密亦不欲缺。疏密两相宜，自有参差诀。

——明·徐上达《印法参同》"字法类"

　　笔法者，非落墨之谓也，乃谓一点一画，各有当然。而运动自我，又不可执，或屈而伸，或伸而屈，或俯而仰，或仰而俯，或长而短，或短而长，或粗而细，或细而粗，或轻而重，或重而轻，或疏而密，或密而疏，或正而偏，或偏而正。须从章法讨字法，从字法讨笔法；因物付物，水从器以方圆，将天巧出矣。要不见矫强拂逆为当，如六骸备而成人，有分形，自有分位，增减不得，颠倒不得，而千态万状，常自如也。故秾纤①得衷，修短合度；曲处有筋，直处有骨；包处有皮，实处有肉；血脉其通，精神其足；当行即流，当住即峙；遇周斯规，遇折斯矩；坐俨如伏，立俨如起；动不嫌狂，静不嫌死；咸得之于自然，不借道于才智，是笔法也。笔法既得，刀法即在其中，神而悟之，存乎其人。

——明·徐上达《印法参同》"笔法类"

　　太作聪明，则伤巧；过守成规，则伤拙。须是巧以藏其拙，拙以藏其巧，求所谓大巧若拙，斯可矣！然而巧成迟，拙成速，巧拙之窍，当在迟速之间。

——明·徐上达《印法参同》"字法类"

①　"秾纤"，指肥瘦，出自《洛神赋》。

字法者，一字之中俯仰向背，各有一定之势，虽以平方正直为主，而平方正直，大匠教人之规矩也。其中不方不圆之妙，则又可理会而非可以臆逆也。

——清·秦爨公《印指》

篆法贵古不贵巧。

——清·姜宸英《题李君册子》

结构不精，则笔画散漫。或密实，或疏朗，字体各别，务使血脉贯通，气象圆转。

——清·袁三俊《篆刻十三略》"结构"

李斯小篆，唐、宋朱文多用之，若作白文则太流动。

——清·吴先声《敦好堂论印》

秦书八体，五曰篆印，秦以小篆同文，则官私印章，宜用玉箸，而别作摹印篆者，何也？盖玉箸圆而印章方，以圆字入方印，加以诸字团集，则其地必有疏密不匀者。邈隶形体方，与印为称，故以玉箸之文，合隶书之体，曲者以直，斜者以正，圆者以方，参差者以匀整。其文则篆而非隶，其体则隶而非篆，其点画则篆隶相融，浑穆端凝，一朝之创制也。

——清·孙光祖《六书缘起》

摹印篆之道既明，则凡字当任其自然，断不可因繁简不协，而改易篆法矣。然而改篆，则悖六书；无结构，则不成章法。故须就其步位，因地制宜，挪让伸缩，位置妥适。如数字方而一字

不可方，则诸字皆圆；数字满而一字缺，则每字留隙，然又非长短广狭，彼此如一之谓也。能使小与大配，简与繁配，此其道，如写匾额，如作搭题，尝有举无穷之实，而配一句、一字、一笔之虚者。

<div style="text-align:right">——清·孙光祖《篆印发微》</div>

而崔子玉①书《张平子碑》，以篆书而作隶体，与摹印篆相合，虽碑变体，而篆刻家亦宜玩味者也。

<div style="text-align:right">——清·孙光祖《篆印发微》</div>

夫图章之难，不难于刻，而难于篆，点画之中，尽态极妍，曲臻其妙。用刀之法，不求工而自工，从来名手，大抵于布置得其神情，若规规于用刀，犹属第二义也。

<div style="text-align:right">——清·程名世《印商序》</div>

一曰铁线文。形如铁线，瘦健有神，圆融洁净，不可如细汉文之端方，要如秦文之袅娜。

<div style="text-align:right">——清·陈炼《印说》</div>

篆固有体，而丰神意趣，变幻流动，俱在落墨之时。一要情性逸，二要师法古，三要笔势健，四要疏密匀，五要轻重得宜，六要转折有法，七要文雅，八要自然。

<div style="text-align:right">——清·佚名《治印要略》"落墨合体"</div>

① "崔子玉"，指崔瑗。崔瑗，东汉涿郡安平人，字子玉。崔骃子。早孤，锐志好学，师从贾逵。顺帝时举茂才，迁汲县令，汉安初迁济北相。被劾贪赃征诣廷尉，申辩得释。善文辞，工章草，著有《草书势》。

元朱文宜瘦，瘦非必细也，结字别有一种超然特立之概。徐丈渔庄云："收束起手处，宜格外刻阔，留长一线，然后切去，斩钉截铁，绝无柔弱之态方妙。"辉谓：元朱篆文除《说文》外，二李笔迹亦可引用，若别样篆文，不宜羼入。刻一二寸大朱文印，用之尤为得体，四角以方为妙，不宜刊圆。凡刻印须从元朱文入手，元朱文既工，然后汉印亦工，不可废也。

——清·冯承辉《印学管见》

童法总摄字篆，最宜顾盼形容，布摆得宜。大印端严魁伟，轩昂惊人；小印文雅清秀，工致妩媚。六朝竞奇争巧，异制异形。古文棱尖飘动，龙飞凤翥。瘦文筋力称奇，肥文雄壮为妙。先识篆字本源，次审印章法度，难字固有所省，易字即有所增，增省必须有本，巧妙自合天真。

——清·汪维堂《摹印秘论》

写篆把笔，只须单钩，却伸中指在下夹衬，方圆平直，无不如意。若只如常把笔，则字必欹斜，画亦不能直，且字势不活。若初学时虚手心，伸中指并二指，于几上空画，如此不拗①，方可操笔矣。落墨不可性急，用墨须先淡后浓，待布置成就，再润浓墨，只有刀法在落墨里走，并后有墨外刀法。

——清·汪维堂《摹印秘论》

小篆印，字宜占开，不宜粘边；占开大样，粘边软弱。又有一种印，字迹收敛，却又因时制宜。

——清·汪维堂《摹印秘论》

①"拗"，违反，不服从。

余尝摘《印人传》中"精义入神，运刀如笔"八字，谓自来论印之法莫善于此。盖印必先讲篆法，次讲刀法，篆法不通，安得入神，刀法不灵，何能如笔？二者缺一不可也。

<div align="right">——清·赵之琛《大雅山房印集题辞》</div>

　　后见石如先生篆分及刻印，惊为先得我心，恨不及与先生相见。而先生书中古劲横逸，前无古人之意，则自谓知之最真。张翰翁、包慎翁、龚定庵、魏默深、周子坚每为余言完翁摹古用功之深，余往往笑应之，我自心领神交，不待旁人告语也。……北碑方整厚，实惟先生之用笔，斗起直落，舍易趋难，使尽气力不离故处者能得其神髓，篆意草法时到两京境地矣。慎翁字皆现做，殆未足知先生也。先生作印使刀如笔，与书律纯用笔心者正同。

<div align="right">——清·何绍基《书邓完伯先生印册后为守之作》</div>

　　窃意刻印以老实为正，让头舒足为多事。以汉碑入汉印，完白山人开之，所以独有千古。先生所刻，已入完翁室，何得更赞一辞耶？　图下编2-2

<div align="right">——清·吴让之《赵㧑叔印谱序》</div>

　　缪篆之体，方正填密，其字较小篆有省有变，而苦无专书，唯于古印谱求之。然字不能备也（世俗所行《六书通》，不可依据，《汉印分韵》较胜）。昔人言，当仿汉隶字体，而仍用篆书笔画，此语盖得之矣！

<div align="right">——清·陈澧《摹印述》</div>

　　赵松雪始以小篆作朱文印，文衡山父子效之，所谓圆朱文也。

虽非古法，然自是雅制。作印能作圆朱文，可谓能手矣。

<div align="right">——清·陈澧《摹印述》</div>

古人作字，其方圆平直之法，必先得于心乎，合乎规矩。唯变所适无非法者，是以或左或右，或伸或缩，无不笔笔卓立，各不相乱；字字相错，各不相妨，行行不排比莫不自如，全神相应。又作范须反书，铸出乃正。是非规矩之至神，其孰能于此？惜乎，圣人所传学书之法，今不能知矣。

<div align="right">——清·陈介祺致吴云信札</div>

古今篆书有两家：有书家之篆，有小学家之篆。书家之篆，如国朝王太史澍是也。其篆不用《说文》，用偏旁拼凑，几若无一字不可篆。小学家每窃议之。小学家之篆，如嘉定钱判官坫、阳湖孙观察星衍、元和江征君声是也。而征君尤严，其字苟非《说文》，终身不作一字，而钱、孙两家，间参以金石，特非若王太史之偏旁拼凑，向壁虚造耳。铁笔诸君则不然，盖其大半为他人作，主人徇① 今薄古，则握笔者不得不曲从之。而人之姓名尤多窒碍② ，故自我所见，诸印人未有用《说文》者也。

<div align="right">——清·雷浚《近郪斋印谱序》</div>

印之所贵者文，学若不究心于篆而工意于刀，惑也。摹印篆法，在汉八书之一，以平方正直为主。多减少增，不失六义，近隶而不用隶之笔法。汉印之妙，盖在乎此。

<div align="right">——清·叶尔宽《摹印传灯》</div>

① "徇"，顺从，曲从。

② "窒碍"，不明了，疑难。

细朱篆常易失于软弱，亦易失于觚棱①。过求瘦硬，少丰神。仅事修饰，少间架。尝忆王右军论伯英之书曰："若萦春蚓，如绾秋蛇。"言其姿致之和缓也。譬则张子房②，虽容若妇女，而有博浪椎秦之气。

<div style="text-align:right">——清·吴浔源《蕅丝龛印学觚言》</div>

篆不易配，但求其稳，杨龙石法也。

<div style="text-align:right">——清·赵之谦刻"坦甫"边款</div>

今所传汉印多方正平实，古劲飞动，损益自然，不失篆意，而体则参用隶法。盖篆体圆长，隶则化圆为方，化长为區。特隶多用挑曳之法，摹印无之，而于空处布白，疏密向背，具有法度，此其所以绝工也。今人好以小篆入印，为朱文，自以为工，去古愈远。为白文，益无可观矣。

<div style="text-align:right">——清·钱保塘《瞻麓古印征序》</div>

刻印之道如作篆，古篆用漆笔、竹简，以今之笔墨摹之，非会心于笔墨之外，不能得其神似。斤斤于笔墨求之，误矣。古印出于镕铸，以刀刻摹古印，亦犹笔墨之于篆也。今之论印者，动

① "觚棱"，方硬，棱角分明。
② "张子房"，张良（？—前189），字子房。秦末汉初韩地人。祖与父均为韩相。秦灭韩，他图谋为韩报仇，以家财结交刺客，曾狙击秦始皇于博浪沙，未中，变姓名亡匿于下邳。后复归刘邦，为其重要谋士。刘邦入关，他建议刘邦封秦宫室府库，收揽民心。楚汉战争中，又提出不立六国后代，重用韩信，联结彭越、英布从两面夹击项羽，及乘势追歼楚军，击灭项羽等策略，都为刘邦采纳，使汉军取胜。汉立后，封留侯。

言刀法，非真知古印者也。

——清·劳乃宣《西泉印存题词》

古玺有"俞甘"二字一钮，移"甘"字两出笔横联于下，适与伯惠少尉姓名相合。陵仿。

——清·黄士陵刻"俞旦"边款

图下编 2-3　　小篆中兼有古金气味，惟龙泓老人能之。此未得其万一。

——清·黄士陵刻"颐山"边款

完白老人蚤[①] 岁所为小篆纯以印人刀法为之，方而能折，可为小篆所法。

——清·曾熙论印，据手迹

图下编 2-4　　朱文小玺，姓名之外，有通用印，有吉祥语、训诫语，古玺中尤习见。如"千秋""敬上""同心""万千""私玺"等，俱双字。"昌""敬''吉""封""仐"等，俱单字。间有四字者，如"正行亡私""富有全万"，或且近于闲印。然其文字章法，结构奇恣，疏密错综，要皆离合有伦，字字得其真态，毫无造作气象。若有意停匀，蹈规守矩，已入两汉人手笔，而非商、周之器矣。

——清·黄宾虹《藏玺例言》"小玺通用印"

摹印之道，于金石文字篆法中求之则易就，近人多欲于刀法

① "蚤"，同"早"。

求之，故十八九不得其门。篆法又须求六朝以上，六朝以下，篆非不佳，姿致太甚，多半不堪入印。昔邓完白先生篆法能自成家，每观其所作印，白文佳者十五六、朱文佳者十二三而已。何也？盖白文不越汉人藩篱，朱文则以己意，篆法太姿媚耳。

<div align="right">——清·赵古泥《印谱自记》</div>

缪篆宜于印玺，结体须作方形，布局先求工整，笔画有圆有方，当多看汉印，先学其方笔之体势壮重者，然后学其圆转流利者。汉人文字朴质茂密，不可涉于纤巧。

<div align="right">——清·陈师曾《槐堂摹印浅说》</div>

初学刻印，先讲篆法，次讲章法，又次讲刀法。盖篆法乃根本，篆法不明，章、刀各法不能精确。即能稍有规矩，其品仍下。

<div align="right">——清·陈师曾《篆刻小识》</div>

刻印之不能作篆，其弊与为文不能识字等。不识字而为文，其文可想；不能篆而作印，其印亦可知矣。宋元以来，刻印者多，而善篆者少，故极其妙亦不过精工而已，无甚古趣也。清乾嘉之际，虽名家辈出，然非篆书精深，终难致印学优美也。完白篆书，完笔粗画，力追上蔡琅琊石刻，参以汉碑额，一改唐人玉箸之习。让之作篆，一本完白，故刻印有笔有墨，不专以刀力胜。近赵悲庵作篆亦雄健，摹画乃无不如意。今世大宗，共推缶庐，亦以服习石鼓、秦篆功深，始能到此。世人不习篆书，动言刻印，安插摹画，专恃字书，配置笔画，牵强附会，欲求精能难矣。故欲刻印，须先习篆书，始为有本。

<div align="right">——近代·王光烈《印学今义·著墨》</div>

凡治印者，皆曰篆刻，先篆后刻，其理昭然。顾篆刻之功力，如专事枕仿，万万不能超越近人蹊径。篆法贯通后，其于枕仿，亦自惟妙惟肖。盖印本为字学之一，推陈出新，表现特长，在乎奏刀者少，赖乎运笔者多，使奏刀如运笔，则得之矣。

<div align="right">——近代·黄高年《治印管见录》</div>

隶书，治印家所必须研究，其有益于印，既如上述。惟临摹隶书，有汉碑百十种。如《张迁碑》《礼器碑》《泰山碑》《衡方碑》《夏承碑》《孔庙碑》《曹全碑》《史晨前后碑》《乙瑛碑》等，各有神情体势。习此之后，其余碑刻，过目瞭然。古人精意，自可由挥毫濡墨中出。

<div align="right">——近代·黄高年《治印管见录》</div>

篆法分辨识与临摹二事，合而习之，未尝不可。然不如分习，较有程序，盖使心手专一，易于获益也。然则二者孰先，曰：先辨识，后临摹。穷数年之力，务使笔情墨致，恰到好处。举凡金石文字拓本，古今名人墨迹，传世印谱，把玩愈久，进步愈多。必于奇正相生处，得其韵味，心领神会，故非一朝一夕所可期也。

<div align="right">——近代·黄高年《治印管见录》</div>

篆印时，要顾到刻印时行刀。刻印时，要回忆篆印时用笔。

<div align="right">——近代·黄高年《治印管见录》</div>

篆以转，隶以折。能以转为隶，以折为篆，以直为曲，以曲为直。以繁为简，以简为繁，以多俪少，以疏偶密，然后可以言

治印。

——近代·杜进高《印学三十五举》

篆法中结构最难，昔人谓"密处不容针，宽处可走马"，疏密相生，斯言得之，总须看字画之多少，定占地之宽狭。但四字大印，不可太悬殊，务求相称。

——近代·孙观生《摹印谈屑》

笔法者何？每字笔画之疏密、长短、繁简，以及偏旁之位置等，均须重新加一番编排工夫，而后就某种体势而予以篆刻之谓也。于是有损繁益简之法，又有所谓挪移之法，以济其穷。挪移者，即按古法，参以己意，使一字上下、左右之结构，为迁就全局计，而有所变动、挪移，或大小有异，或高下不同，宽狭殊致也。盖一字有一字之结构，一印所含之数字，其结构不必彼此尽同。故须加以变化，使彼此照顾，配搭得宜，俾成一气呵成之势。

——近代·久庵《谭篆刻》

学篆之道，古文当以三代彝器款识为宗，《石鼓》副之。小篆当以秦碑、权、诏版、新莽量、布为宗，李阳冰篆书副之。专心力学于篆书，必有出人头地处，宁独称印人已耶。

——容庚《雕虫小言》

宋章伯益以小篆著名。人有欲从之学者，章曰：所谓篆法，不可骤为，须平居时先能约束用笔轻重，及熟于画方运圆，始可下笔。其人犹未甚解，章乃对之作方圆二图。方为棋盘，圆为射

帖，皆一笔所成，其笔画粗细，位置疏密，分毫不差。且语之曰：子姑归习之，能进乎此，则篆有余用，不必见吾可也。

<div align="right">——容庚《雕虫小言》</div>

篆写既熟，再究六书之变化。六书之变化既明，乃上摹石鼓，以厚其气势，博览汉印，以尽其格律，揭其神韵，然后旁参分隶、广稽钟鼎、兼搜贞卜[1]，如是则胸中有物，挽[2]下无俗。刻印之能事已得其半矣。

<div align="right">——王个簃《个簃印旨》"立基"</div>

碑刻由匠人钩勒上石，转折锋芒都为削去。光洁圆滑，已非本来面目。彝器[3]经二三千年之沉埋，如遇土质咸潟[4]，文字必有残蚀。碑刻因风雨而剥落，景响尤大。吾人习其斑剥者非也，从其光润而无转折者亦非也。然则何居？曰："当追想当日写时之着墨，接折之笔迹，则庶几乎。"

<div align="right">——商承祚《说篆》</div>

印文笔画均匀，余所最畏。盖文字本体，无虚实疏密之致，全恃人为以布成之耳。疏处愈疏，密处更密，此汉、秦人布局要诀。随文字笔画之繁简，而不挪移取巧以求其匀称，此所以舒展自如，落落大雅也。不则，挪移以求匀称，屈曲以圆满实，味同

① "贞卜"，指甲骨文。

② "挽"，古同"腕"。

③ "彝器"，古代宗庙常用的青铜祭器的总称，如钟、鼎、尊、罍、俎、豆之属。

④ "咸潟"，亦作"咸舄"，含盐碱的土地。

嚼蜡。

——来楚生《然犀室印学心印》"疏密"

停匀非难，尚整齐者以为能；不停匀非易，文字笔划本体停匀，欲使不停匀，实大不易。得之停匀，失之疏密。失却疏密，即无流走自然之趣，易入板执呆滞之域。

——来楚生《然犀室印学心印》"停匀"

印学称刻印叫篆刻，其实篆与刻是两回事，两者是相得益彰的。所谓篆刻，顾名思义，篆在先，刻在后，就说明篆的重要性，刻犹其次。所以学刻，首先要习篆，篆得好，刻得好，那就相得益彰了。

——来楚生《然犀室篆刻心印》"篆与刻"

刻印不宜多用那些难于认识的古篆奇字，尽量用一些易于认识的小篆或者汉印中常见的字样，甚至如果可能，在不脱离印章特色的情况下采用一些隶体、楷体、草体字样以至简化汉字，只要章法结构富有装饰美，而能匀称又有变化，是可以走出更广阔的道路来的。

——孙龙父致刘云鹤信札

写小篆，多将篆字笔画往下拉长，刻印则将笔画往上拉长。写多圆笔，刻则方笔。

——朱复戡论印，侯学书辑《师门聆记》

能别篆、择篆然后始可论书篆，否则乃是"画符"。盖别篆

属学术，择篆既属学术又属艺术，书篆则属艺术。艺术只分优劣，学术要判是非，是非未明不能定优劣，故艺术须受学术指导。别择既正，书篆又佳，始可谓得篆法。

<div align="right">——方介堪论印，张如元记录整理《玉篆楼谈艺录》</div>

在以后的实践中，我逐步体会到写《说文解字》，不单是要写像，而且要注意音义，了解文字形成的来龙去脉。篆刻主要是篆，必须是在学习《说文解字》的同时，把重点放在解决字形上，比如临写《石鼓》、金文、汉篆以及瓦当陶器铭文等。

<div align="right">——高式熊《我对篆刻学习的认识》</div>

三、笔意

～～～～

　　"笔意"是指在篆刻中表现出书篆的意趣，是篆法的有机组成，侧重于篆书书法之美。篆刻"笔意论"的起源较早，如元代郑构即云"古碑碣实与汉之印章同法、同意"（《览古编》），当然这种"笔意"不是由书写来表现，而是通过刀法来传达的。许文兴说"篆刻名曰铁笔，虽以刀成文，要存笔意"（《印学珠联》），即为此理。

　　明代金光先云"夫刀法贵明笔意，盖运刀如运笔"（《金一甫印选》），以及朱简"吾所谓刀法者，如字之有起有伏，有转折，有轻重，各完笔意，不得孟浪"（《印经》），已经洞悉篆刻之美必须通过刀法方能实现，并注意到用刀法表达篆书的审美意境。篆刻中的"笔法"概念较为特殊，它借用了书法理论的语汇，有时它指的就是"刀法"，有时则介于书篆与刻制之间，是联系篆法与刀法的意象性纽带，是书法美与刀法美的综合体现。

　　关于"笔意论"的技法实践，清代以来论述颇多，李瑞《印宗》言："篆字石上，先学笔法，然后行刀。可以意会，令其暗合，臻于自然，则无捉刀蹊径，可以脱俗。"篆刻笔意说启示了清代

邓石如、吴让之等人"印从书出"的实践，故姚正镛评吴让之"使刀如使笔"，赵之谦也发出"古印有笔尤有墨，今人但有刀与石"之感叹（"钜鹿魏氏"边款）。强调印文笔意之说影响深远，王福厂云"刻石要有书意"，强调"石上要有纸上味，铁笔要含毛笔情"（俱见王一羽《篆刻讲义》），是这一理论的现代延续。

郑杓[1]《览古编》曰：古碑碣实与汉之印章同法、同意，如"张弘""李广""别部司马"之印，其字绝似古碑额，其得形神之用、死生之机矣，非精深者不能察也。

<div style="text-align:right">——元·郑杓论印，清·桂馥《续三十五举》</div>

笔有意，善用意者，驰骋合度；刀有锋，善用锋者，裁顿为法。

<div style="text-align:right">——明·程远《印旨》</div>

篆故有体，而丰神流动、庄重典雅，俱在笔法。然有轻有重，有屈有伸，有俯有仰，有去有住，有粗有细，有强有弱，有疏有密。此数者各中其宜，始得其法。否则一涉于俗，即愈改而愈不得矣。

<div style="text-align:right">——明·甘旸《印章集说》"笔法"</div>

夫刀法贵明笔意。盖运刃如运笔，意在笔先，则心手相应，风力有神。藏锋敛锷[2]，则苍拙圆劲，骨格高古，更姿态飞扬矣。白文贵细，朱文贵劲，满白贵苍。若嫩巧滞弱，用意破碎，不出自然，此皆病也。是在心得。

<div style="text-align:right">——明·金光先《金一甫印选》</div>

余愧不能文而稍解篆，不尽解篆文而能解篆意。意在笔先，笔随意转，故纵横正变而无不满志。宋、元之工而不失之弱，秦、

① "郑杓"，元代福州罗源人，字子经。能书大字，兼工八分。泰定中，官南安县教谕。撰《衍极》二卷，论古人篆籀书法之变。

② "锷"，刀剑的刃。

汉之古而不失之野。

——明·许令典《甘氏印集叙》

印章用刀不啻书家用笔。以王司寇之才，犹曰"腕中有鬼"①，可见其难能矣。

——明·沈野《印谈》

印字有意，有笔，有刀。意主夫笔，意最为要；笔管夫刀，笔其次之；刀乃听役，又其次之。三者果备，固称完美。不则宁舍所缓，图所急矣。盖刀有遗，而笔既周，笔未到，而意已迈，未全失也。若徒事刀而失笔，事笔而失意，不几于帅亡而卒乱耶！

——明·徐上达《印法参同》"总论类"

意既主笔，则笔必会意；笔既管刀，则刀必相笔。如笔矫为转换，岂谓意原如是耶？是笔不如意矣。如刀乱出破碎，岂谓笔原如是耶？是刀不依笔矣。必意超于笔之外，刀藏于笔之中，始得。

——明·徐上达《印法参同》"总论类"

吾所谓刀法者，如字之有起、有伏、有转折、有轻重，各完笔意，不得孟浪。非雕镂刻画，以钝为古，以碎为奇之刀也。刀法也者，所以传笔法也。刀法浑融，无迹可寻，神品也；有笔无刀，妙品也；有刀无笔，能品也；刀笔之外而有别趣，逸品也。有刀锋而似锯牙燕尾，外道也。无刀锋而似墨猪铁线，庸工也。

——明·朱简《印经》

① "腕中有鬼"，出明代王世贞《艺苑卮言》："腕中有鬼，故不任书。"

凡刻印，须知刀法即笔法也。篆字石上，先学笔法，然后行刀。可以意会，令其暗合，臻于自然，则无捉刀蹊径，可以脱俗。

<div style="text-align: right">——清·李瑞《印宗》</div>

昔人论印学先究笔法，而后及于刀法。秦汉人章平正方直，繁则损，减则增，如篆隶之相通而相为用。笔法既得，然后以刀法运之，则巧力视乎其人。

<div style="text-align: right">——清·邹方锷《吴圣涯印谱序》</div>

篆书文体纷纭，即大小二篆，亦不可混淆。若差之毫厘，即失之千里。虽镌刻精工，而篆文舛错，汲古者所窃笑也。

<div style="text-align: right">——清·汪启淑《飞鸿堂印谱》"凡例"</div>

凡人笔气，各出天性，或出笔轻秀，或出笔浑厚，各如其人，种种不一。但能得情趣，都成佳品。惟俗而不韵者，虽雕龙镂凤，亦无足观。

<div style="text-align: right">——清·陈錬《印说》[1]</div>

汉印有隶意，故气韵生动，小松仿其法。　　　　　　　　图下编 3-1

<div style="text-align: right">——清·黄易刻"得自在禅"边款</div>

汉印宜笔往而圆，神存而方，当以《李翕》《张迁》等碑参之。　图下编 3-2

<div style="text-align: right">——清·吴冈刻"金石癖"边款</div>

[1] 王世《治印杂说》第六章引之。

印泥、画沙，鲁公书法也。铁生用以刻石，一洗宋、元轻媚气象。

<div align="right">——清·奚冈刻"百钝人"边款</div>

篆刻名曰铁笔，虽以刀成文，要存笔意。存笔意贵在篆熟，篆熟则胸有成竹，方可得心应手。

<div align="right">——清·许文兴《印学珠联》</div>

论章法则有大篆、小篆之分，论笔法则有转折悬提、轻重方圆之理；至于运气运神，则又在落笔之时，有不可得而明言者。古人所言流云刀、骤风刀、埋刀、涩刀诸法，此特工于论说者然也。当其镌章之时，刀也。而以铁笔名之者，盖以用刀如用笔也。以用笔之法而用于刀，则镌章之三昧得之矣，又何必侈言唐汉哉。

<div align="right">——清·张金夔《学古斋印谱自序》</div>

印章太奇则伤正。文有圆而无神者俗，方而无神者板。拙中有巧，巧中有拙；有细文反浊，粗文反秀；大印难在配文，小印难在运刀；配文不精则不耐看，刀法不精，则欠文雅。白文细画，难于朱文细画；朱文粗画，难于白文粗画。朱文难古，白文难神。朱文太粗则俗，白文太粗则板。

<div align="right">——清·汪维堂《摹印秘论》[1]</div>

意在笔先，刀无枉发。以有余之游刃，取象外之真神，篆刻

[1] 又见于清佚名《治印要略》。

之法，余窃有悟焉。

<div align="right">——清·张士保《甄古斋印谱题跋》</div>

古铜印文（今人遇古铜印，辄曰汉印，其实不尽汉物也），古茂浑雅，章法则奇正相生，笔法则圆而厚、苍而润，有钗头、屈玉、鼎石、垂金之妙，与古隶碑篆无异，令人玩味不尽。然好古印者少，好时样者多。甚矣，识古之难！

<div align="right">——清·陈澧《摹印述》</div>

其法大要于字里见刀法，字外见笔法。因刀法见笔法，故世称为铁笔。然其派不必以南北分，而其流自别。从书法出，得其篆势，如邓顽白是也。庶不失秦、汉古印遗法，董小池诸人犹能之。若字体结构必方，是为浙派，陈曼生诸人是也。

<div align="right">——清·李祖望《汪孟慈先生海外墨缘册子答问十六则·问刻印》</div>

刻印以得古人用笔之法为最难；知用笔矣，又往往难于浑成。盖以朴茂之神，达雄秀之气，非精心贯注，动与古会，未易造此真境。

<div align="right">——清·陈介祺《苏氏集古印谱跋》</div>

蒙谓作印去近人篆刻之习，而以钟鼎古印二者笔法为师，自当突过前人。古只是有力，晚只是无力，愈晚愈逊愈法少。金文神完气固而散，只是笔笔有法有力，下笔处法明力足，愈有力愈能留，愈遒愈盘礴愈不可方物，而心迹却不模糊。妄谓古人刀法不过三笔，右则（，左则）横则〜。唯其有力，所以如此。刀只是一铁笔耳。有腕有心，知觉分明，则力不至卤莽灭裂而为

门外汉矣。或以纯刃入古印中试之，亦可有得。其要唯以心之轻重运腕而指不动为主。

<div align="right">——清·陈介祺致吴大澂信札</div>

图下编 3-3　　古印有笔尤有墨，今人但有刀与石。此意非我无能传，此理舍君谁可言。君知说法刻不可，我亦刻时心手左。未见字画先讥弹，责人岂料为己难。老辈风流忽衰歇，雕虫不为小技绝。浙皖二宗可数人，丁黄邓蒋巴胡陈（曼生）。扬州尚存吴熙载，穷客南中年老大。我昔赖君有印书，入都更得沈均初。石交多有嗜痂癖，偏我操刀竟不割。送君惟有说吾徒，行路难忘钱及朱。弟谦赠别。

<div align="right">——清·赵之谦刻"巨鹿魏氏"边款</div>

图下编 3-4　　让老刻印，使刀如使笔，操纵之妙，非复思虑所及。自云师法完白山人，窃谓先生深得篆势精蕴，故臻神极。其以完白自画者，殆谦尊之说耳！砚翁属为题记，敢以鄙人之见奉质，以为何如？光绪九年二月十九日，距作印时已廿余年矣！盖平姚正镛仲海甫识并镌。

<div align="right">——清·姚正镛跋吴让之刻"砚山·汪鋆"</div>

顽伯翁养疴集贤书院，弱腕破笔作篆书一纸，予曾于其曾孙世白茂才处见之，别具风致，用以入印，颇有可观。

<div align="right">——清·黄士陵刻"我先师棘下生"边款</div>

篆固有体，而丰神流动，以及庄重典雅。要不可不于笔法中求之。

<div align="right">——近代·王世《治印杂说》</div>

白文不宜过肥，过肥则顽钝无笔意；朱文不可过细，过细则纤弱无力。须令篆法笔法显出锋芒顿挫乃佳，而锋芒不在尖其末，顿挫不在重在端，要之如笔墨所书者，乃为合度耳。次闲、仲穆，其印亦为人所重，非吾之所敢知矣。

<div align="right">——寿石工《治印丛谈》</div>

甲骨以刻，钟鼎坏印以刻或翻砂，古人虽亦有笔，然与今人之以毛而锋其中者或有殊。今人以毛笔追摹刀刻翻砂，而自诩能书甲骨、钟鼎，是岂能探甲骨、钟鼎之精蕴哉！以刀仿坏印、急就，或能近似，而求翻砂则又相隔远矣。《峄山》之不同于碑额，孰又奚能执其一而定为正宗哉！人事之递迁，风格之不同也。余学篆治印，垂六十年，求其一点一划，圆融藏锋，而道似于甲骨、钟鼎、坏印者不能得，接前贤之步趋，冀发扬而光大，故尝有诗云："人思摆脱藩篱处，我自沉酣皖浙中"，是区区之意耳。

<div align="right">——陈子奋《力帆集余印为谱属题》</div>

赵扬叔篆刻旷绝一代，其篆书远拟《天发》，近师完白，然而未善，只见其满面媚冶耳。今日见其手书《郊祀歌》数首，较他作稍凝练，其自记云："篆书非以是为正宗，然此可悟四体书之合处。"

<div align="right">——沙孟海《僧孚日录》辛酉年（1921）五月十六日</div>

起笔毋重，住笔毋尖，回环合抱，体态庄严。小篆之笔柔而劲，金文之笔劲而柔。劲而柔易，柔而劲难。知运乎此，则篆书之能事尽之矣。

<div align="right">——商承祚《说篆》</div>

汉朝人之篆书，略存隶意，刻印者宜从中探讨，方可悟入。

<p style="text-align: right">——沙曼翁"每临、不信"隶书对联跋语</p>

王福厂老师有一名言："刻石要有书意。"即石上要有纸上味，铁笔要含毛笔情。同时治印在阴文的刀法，不能太光，要"带燥方润"。

<p style="text-align: right">——王一羽《篆刻讲义》</p>

四、章法

$\sim\sim\sim\sim\sim\sim\sim$

　　《说文》释"章"："乐竟为一章，从音从十。十，数之终也。"从字义本源来寻绎，其意义偏重于全面的整体观念，强调完整性和全局观，一如音乐的构思、绘画的构图、文章的结构、书法的布置。篆刻强调的"分朱布白"，就是章法的体现。在篆刻艺术中，设计安排印文，统筹全印的方法，就是"章法"①。

　　元代吾丘衍在《三十五举》中已有大量关于章法技巧的讨论。虽然他尚未明确提出篆刻"章法"一说，但《三十五举》至少有五分之一的篇幅是在谈论章法。明代甘旸在《印章集说》提出"布置成文曰章法"，给予了章法概念上的明确界定。此书中已有不少关于篆刻章法的提领，如"字之多寡，文之朱白，印之大小，画之稀密，挪让取巧，当本乎正，使相依顾而有情，一气贯串而不悖"（甘旸《印章集说》），提出篆刻章法上的"贯气说"，并已注意到将章法与字法、篆法作为不可分割的整体来进行分析。

①朱琪《清代篆刻理论研究与批评》。南京艺术学院博士学位论文，2019 年。

清代是篆刻章法理论的完善期。除秦爨公、袁三俊等进一步完善章法"贯气"理论，还在实践中总结出"虚实""配合"之原理，对印章边栏、界格、留空、逼边等规律进行了经验总结，同时将印稿设计的重要性提升到相当的程度，并提出"谲宕""险绝"等全新的章法审美观。

白文印，必逼于边，不可有空，空便不古。

<div align="right">——元·吾丘衍《三十五举·之二十七》①</div>

朱文印，不可逼边，须当以字中空白得中处为相去，庶免印出与边相倚无意思耳。字宜细，四旁有出笔，皆滞边。边须细于字，边若一体，印出时四边虚，纸昂起，未免边肥于字也。非见印多，不能晓此。粘边朱文，建业文房之法。

<div align="right">——元·吾丘衍《三十五举·之二十八》</div>

诸印文下有空处，悬之最佳，不可妄意伸开，或加屈曲务欲填满。若写得有道理，自然不觉空也。字多无空，不必问此。

<div align="right">——元·吾丘衍《三十五举·之三十五》②</div>

布置成文曰章法。欲臻其妙，务准绳古印。明六文八体，字之多寡，文之朱白，印之大小，画之稀密，挪让取巧，当本乎正，使相依顾而有情，一气贯串而不悖，始尽其善。

<div align="right">——明·甘旸《印章集说》"章法"</div>

古印有一字成文，二字成文，三五字至九字成文者，章法不一。当从其正，不可逞奇斗巧，以乱旧章。或有十数字及诗词多字者，不足以言章法，布置停妥，不板不俗则可。

<div align="right">——明·甘旸《印章集说》"成文"</div>

① 此说又见周应愿《印说》"仍旧"。

② 潘茂弘《印章法》、程远《印旨》袭之。又陈澧《摹印述》："子行又谓，印字有自然空缺，悬之最佳是也。又当知有一空处，必更有一二空处配之。"

婉转绵密，繁则减除，简则添续，终而复始，死而复生，首尾贯串，无斧凿痕，如元气周流一身者，章法也。

<div align="right">——明·周应愿《印说》"大纲"</div>

汉摹印虽云雅俗互用，然其法度位制有不易者在，别详之《刻符经叙例》（长笺一百七十五卷），无论矣。俗刻章法，上下交错，左右撑拿，可憎特甚。友人戏曰：搭夜航人，肩磨背擦，稍得一隙，两脚伸来，何以异此。余亦云：昔昆氏有断弦不续而专房越僭①者，亲知戏曰：谁教他座子空闲，不自觉其尻髀辗上去矣。闻者一齐喷饭，正是俗印章法（评鉴）。

<div align="right">——明·赵宦光《寒山帚谈附录·拾遗》</div>

章法必如书家结构，贵繁简相参，布置莫繁。繁则损，简则增。照应得中，勿妄出己见。或有字画多寡不同，不能配合者，或用四边总匡，或中分，或十字分。

<div align="right">——明·金光先《金一甫印选》</div>

章法贵相顾，字法贵相别。

<div align="right">——明·沈野《印谈》</div>

章法，以一章结构言，字画均整为正章无论矣。若三字为章，则取四字之半与二字之半而合之；至五字、七字，则四字、六字成章矣，而以二字之半合之，是曰正合。其字画不均者，或以地分，或以画均。曰疏密、曰肥瘦、曰格，则均其地而异

① "越僭"，超越本分行事。

其章也；曰让、曰错对，则均其画而占其地也；错综者平头不等，则磊落而纵之，方□（音围）者参差不齐，则设□以统之；四笔有出，则空阔其边；小大异势，则阴阳其文。至若粗细朱白文之不同，斯亦章法之流派欤。观者类推意会，则见古人精神心画矣。

——明·朱简《印品发凡》"二之法"

看有几字，如何安排，先区划定位，然后相字之横直、疏密、伸缩分派，凑成一局；觉得生成之妙，略无勉强，方定绳墨，求其平正均齐，则胚胎既成，而筋骨有据矣。倘所谓把得绳墨定，千门万户自在者，非耶！

——明·徐上达《印法参同》"喻言类"

朱义黏边印，乃"建业（金陵也）文房"之法，篆文四旁有出笔，皆与边相联，此制亦未尝无谓。（谓朱文虚起，无所附着也）

——明·徐上达《印法参同》"字法类"

字各异形，篆有定法，布置匀称，出自胸中。不称者，虽假借迁就，终有一字似两字，两字似一字之病。善于布置者，即字位小大截然不同，称也；地有空白，亦称也。此所谓因物变化之妙，可与伶俐者道也。

——明·杨士修《印母》"称"

乐竟之谓章，文采之谓章。是章法者，言其全印灿然也。凡在印内字，便要浑如一家人，共派同流，相亲相助，无方圆之不合，有行列之可观。神到处，但得其元精而已，即擅场者，不能

自为主张。知此，而后可以语章法。

——明·徐上达《印法参同》"章法类"

字面有正、有侧、有俯、有仰。惟正面，则左右皆可照应；若侧面，则向左者背右矣，向右者背左矣。窃以为字之相集于一印，即如人之相聚于一堂，居左者须令顾右，居右者须令顾左，居中者须令左右相顾；至于居上者，亦须令俯下；居下者，亦须令仰上，是谓有情。得其情，则生气勃勃；失其情，则徒得委形而已。虽居间字有定体，不能如说，也须明得此理，庶知设法安顿，但能见得有意，亦为少愈。或问字是死的，如何能用情意？笑答曰：人却是活的。

——明·徐上达《印法参同》"章法类"

印有边栏，犹家之有垣墙，所以合好覆恶也。然亦有门户自在，无借垣墙者，顾其可合、可覆何如尔。朱文虚起，非栏无所附着。若白文，犹有红地相依，则相字势，外有曲折周回，自相约束者，不更用栏。他如窥见室家，出头露面，此则不可无栏。假于无栏者，篆刻已无不当，乃印纸上，犹有不悦目处。便是少栏，当用刀口取涂，试加栏于纸，与前无栏者较胜，即须逼边微留一线，重刻；或边有余地可加，则加之。其栏之用刀，最忌深阔，比字之分数宜减。亦有有栏不悦目者，又将印栏去涂署纸，亦较观之，宜有宜无，相形自别。倘不宜栏，亦须逼边落墨，各求古意。

——明·徐上达《印法参同》"章法类"

格眼有竖分界者，有横分界者，有横竖"十"字分界者，有

横竖多为分界者，有横竖不用分界者。然不用分界者，又有不分之分在，盖不分以画，分以地也。

——明·徐上达《印法参同》"章法类"

疆理①。疆者，外之大界。如边栏、如格眼是也。理者，内之小条理，谓一字有一字之定画，一画有一画之定位，界限自在。不可谓格眼既分，而字画可妄为疏密，使相侵让也，是有疆无理矣。

——明·徐上达《印法参同》"章法类"

王右军书法云："分间布白，均其体势。"褚遂良云："字里金生，行间玉润。"以为行款中间，所空素地亦有法度。疏不至远，密不至近，如织锦之法，花地相间，须要得宜尔。凡印文中，有字自然空缺不可映带者，即听之，古印尝有。诸印下亦有空而宜悬之者，不可妄意伸开，与加曲屈，以求填满。若能写得道理出，自不见其空矣。

——明·徐上达《印法参同》"章法类"

布置无定法，而要有定法。无定法，则可变而通之矣；有定法，则当与时宜之矣。是故，不定而定者安，定而不定者危。去危即安，乃所以布置也。

——明·徐上达《印法参同》"章法类"

章法，一方之表，一字不宜，便失一方神气。有难字，有易字，易字听其自然，不可强增，又不可寻巧弄奇，要知秦文不搭汉篆，

① "疆理"，划分，治理。引申为境界，界限。此处"疆"讲字外留红，"理"讲字内留红。

小篆不合六朝，同章则不杂于制度之精神矣。

——明·潘茂弘《印章法》

吾所谓章法者，如诗之有汉、有魏、有六朝、三唐，各具篇章，不得混漫①。非字画蟠曲，以长配短，以曲对弯之章也。

——明·朱简《印经》

扬子云有言："雕虫小技，壮夫不为。"铁笔一道，诚哉雕虫小技也，然而亦难言之矣。必先论章法，后论笔法，岂独区区铁笔哉。即推而论诗文字画，以至国家人物、山川风俗，莫不皆然。子夏曰"大德不逾闲"，此章法也；"小德出入可"，此笔法也。世有章法佳而笔法不佳者矣，未有章法不佳而笔法能佳者也。章法云何？曰天然大雅，不俗不织而已。仆于斯道，磨砻②四十余年，持论终不易此。

——明·黄周星论印，清鞠履厚《印文考略》

章法，全章之法也。俯仰向背，各有一定之理，而实无定也。有不慊③于自心，便不慊于众心矣。必相依顾而有情，一气贯串而不悖，自然而然，始尽其善。

——清·秦爨公《印指》

章法须次第相寻，脉络相贯。如营室庐者，堂户庭除，自有位置，大约于俯仰向背间，望之一气贯注，便觉顾盼生姿，宛转

① "混漫"，杂乱。
② "磨砻"，磨练，切磋。
③ "慊"，满足，满意。

流通也。

——清·袁三俊《篆刻十三略》"章法"

结构不精，则笔画散漫。或密实，或疏朗，字体各别。务使血脉贯通，气象圆转。

——清·袁三俊《篆刻十三略》"结构"

满，非必填塞字画，使无空隙。字无论多少，配无论方圆，总以规模阔大、体态安闲为要。不使疏者嫌其空，密者嫌其实，则思过半矣。如徒逐字排列，即成呆板。

——清·袁三俊《篆刻十三略》"满"

章法者，言其成章也。一印之内，少或一二字，多至十数字，体态既殊，形神各别。要必浑然天成，有遇圆成璧、遇方成珪之妙，无龃龉①而不合，无桅桅②而未安，斯为萦拂③有情。但不可过为穿凿，致伤于巧。

——清·吴先声《敦好堂论印》

章法者，布置成文，务准古印，一字有一字之章法，全章有全章之章法。如字之多寡，文之朱白，印之大小，画之稀密，挪让取巧，当本乎正，使相依顾而有情，一气贯穿一章。必属意构

① "龃龉"，上下牙齿对不齐，比喻意见不合，互相抵触。

② "桅桅"，动摇不安貌。

③ 此处"萦拂"或为"左萦右拂"之省略语。"左萦右拂"即左收卷，右拂拭。喻轻而易举，或技艺精湛。语出《史记·楚世家》："若夫泗上十二诸侯，左萦而右拂之，可一旦而尽也。"

思，观印之大小，夫白文以汉文为主，朱文以小篆为主。

<div align="right">——清·许容《说篆》</div>

章法者，先审文理之多寡、字画之繁简，然后细加斟酌。或分为四行、五行、二行、三行，于各行中又分为四空、五空、二三空，至其部位之宽窄、广狭，或横竖均分，或计划多少，或一字而占多空，或二字而占一空，长短错综，参伍① 取便。使多字若少字，使数字如一字，不排挤，不局促，顺其自然之妙。大印当小印布置，小印作大印安排，则落墨之前，已有成竹于胸中。

<div align="right">——清·张在辛《篆法心印》"配合章法"</div>

右军之论书曰：点不变谓之布棋，画不变谓之布算。参伍错综，穷通变，久易之，为道大矣哉。然则印章之字本不相同者，何必欲规而圆之、矩而方之，使之无短长、无广狭，以为适均也。是故秦之阔边碎朱文，固无有不以疏配密、以零配整、以破配完也。此中有自然之节，不胶一定，恰合其宜。既成之后，毫不可易，此章法之断不容己者。

<div align="right">——清·孙光祖《篆印发微》</div>

凡诸章法，不可杜撰，务定时代，务合体式，一点一画，不容夹杂。故写印一方，有经营数十次而后定者。墨稿既定，过之于石，谨依墨痕，放胆镌刻。既成而观，所谓踌躇满志者也。

<div align="right">——清·孙光祖《篆印发微》</div>

① "参伍"，亦作"参五"。参，三；伍，五。或三或五，指变化不定的数。又指分划。

欲奏刀必先落墨，预将所篆何文，所法何体，平心静气，悬空着想，使胸有成竹，方可下笔。先于纸上配合，配合停匀，再加详察，务令古今不相紊，繁简各得宜。书之数过，则字之精神，篆之家数，了了目前手下，然后书之石上。稍有不到，临时再以刀改政之，自然无不脗合①。即急就章法，亦必于纯熟之后，方能无须落墨矣。

<div align="right">——清·孔继浩《篆镂心得》"落墨法"</div>

印章之有边栏，犹书字之有方罫②也。似亦无关轻重，然妍媸③所系，最为紧要。白文仿汉铜印者，不宜去边远，远则板而滞。仿晶玉各章，不宜去边近，近则不相侔。其边皆欲少缺，不可令全，务使有敦朴潇洒之致，方为合体。朱文仿汉者，边细而不连；刻钟鼎者，边麤而不连；法宋元之铁线者，边细而连；法玉箸者，边粗而连。均有一定之式，不可互相紊乱。阴阳参错之理，可合观而会意焉。

<div align="right">——清·孔继浩《篆镂心得》"阴阳边栏论"</div>

镌篆之难，首重配合。配合流利，勿论石之阔狭，字之疏密，自左宜右，有无往不善。其道大率无他，贵于凝神静气，预想字形。……总令偃仰有致，顾盼有情。……字形在目，笔致在手，章法在心。小心布置，大胆落笔。

<div align="right">——清·孔继浩《篆镂心得》"章法"</div>

① "脗合"，吻合。
② "方罫"，指整齐的方格形。
③ "妍媸"，同"妍蚩"。表示美和丑。

学镌印章，不先从章法配合、匀称稳妥处求之，而即学动宕，亦如学字者楷书结构未稳而即学行草，未有不走作者也。

——清·梁巘《承晋斋积闻录》

章法如名将布阵，首尾相应，奇正相生，起伏向背，各随字势。错综离合，回互偃仰，不假造作，天然成纱。若必删繁就简，取巧逞妍，则必有拥肿、涣散、拘牵、局促之病矣。

——清·徐坚《印戋说》

夫印独难于章法耳。凡石刻分行直书，为地宽然有余；印则方圆大小，局于一定；而其文疏密繁简，布置维艰，率尔操刀，每苦无所措手。或拾取古人陈迹，依样为之，攘为己有，何异优孟衣冠；于己之精神面目，究复何与，是安能卓然成一家耶？

——清·吴省兰《含翠轩印存序》

摹印之道有三重焉。首重篆文，次重章法，再次刀法。能于此研精讲究，则不失之于好奇而杜撰矣。凡欲奏刀，先须通达六书。盖以篆入印，改点画，则背六书；泯点画，则无结构。故点画悉稽许祭酒《说文》，章法一遵秦汉印；一字中上下两旁照应，一印中短长肥瘦，大小疏密，斜整参差，边旁配搭，顿放结构，极经营调剂之巧；而大书繁简之体，仍秩然不紊。

——清·唐秉钧《文房肆考图说》"摹印发明"

书法以险绝为上乘，制印亦然。要必既得平正者，方可趋之，盖以平正守法，险绝取势，法既熟，自能错综变化而险绝矣。予

近日解得此旨，具眼下当不谬予言也。

<p style="text-align:right">——清·陈豫钟刻"赵辑宁印、素门"边款</p>

前人论书云大字难于结密，小字难于宽展，作印亦然。曼生　图下编 4-1
此作于逼仄中得掉臂 ① 游行之乐，亦自可存。作印全借目力，童
时游戏，遂成结习，恐后此目眵 ② 手战，难为继耳。小桐其勿轻
视此。癸亥四月十五日，曼生记。

<p style="text-align:right">——清·陈鸿寿刻"江都林报曾佩琚信印"边款</p>

二十四举曰，白文之栏，犹碑碣之格；文大于格宜矣，未能
格粗于文者也；亦外角方，内角圆，可也。

<p style="text-align:right">——清·姚晏《再续三十五举》</p>

余谓刻印先明章法，次明笔法，其次乃论刀法。汉印平正方
直，而以繁简为增损。不精通篆籀，不能方正；不博览金石，不
能增减章法。既得，加以用刀如笔，然后动与古会。而用刀如笔，
正复不易，非率尔操觚所能几及也。

<p style="text-align:right">——清·陈文述《杨子佩白凤楼印谱叙》</p>

古云疏处堪走马，密处不容针，是在配合，分疏密之妙。

<p style="text-align:right">——清·汪维堂《摹印秘论》</p>

章法总摄字篆，最宜顾盼形容，布摆得宜。

<p style="text-align:right">清·汪维堂《摹印秘论》</p>

① "掉臂"，甩动胳膊走开，自在行游貌。

② "目眵"，眼眶有病。《说文·目部》："眵，目伤眦也。"

图下编 4-2 　　印有虚实相生之法，实者虚之，如"赵宁长""张野""臣卫腊"等印是也。虚者实之，如"参军都尉"，借彼字之有余，补此字之不足是也；"牙门将""弋①阳郡丞"等印，借彼字之阔，补此字之狭是也。

<div align="right">——清·冯承辉《印学管见》</div>

图下编 4-3 　　刻小阳文宜碎，盖能碎则有疏有密，蹊径迥不犹人。观"孙习""苏问"等印可悟也。至小印留边，亦宜讲究。一印四角，有一二角圆者，则其余不宜圆。或于里面角间刻出一线，可免四角雷同之病。边不宜太细，亦不宜太麤。即一边而论，其中有麤有细、有斜有正、有连有断，不可思议，在操刀者相其中字之位置，及石形何如耳。

<div align="right">——清·冯承辉《印学管见》</div>

图下编 4-4 　　汉人大朱文，结字方正，转角处略带圆意，文不逼边，如"韩寿""陈臻"等印，可以为法。

<div align="right">——清·冯承辉《印学管见》</div>

　　满白文非必填塞使无余隙。尽有字画舒朗，而视之不嫌其空。笔致绵密，而眠之不厌其实。且有疏密相差，而视之更不觉其空实偏胜者。此总篆法章、刀法、手法足臻化境。要一以文近于边，乃能辖盖。满白丰于边则嫩，嫩则虽救不救，而意懊抑。满自腻于边则沾，沾则当冲不冲而腕懦。吾幸得闻鱼丽之阵，曰伍

———————————

① "弋"，原文误作"戈"。

<div align="right">四、章法　385</div>

承弥缝[①]。

——清·吴浔源《薗丝龛印学觚言》

极小印，极多笔画，须令宽展；极大印，极少笔画，须令气满。

——清·赵之谦《苦兼室论印》

作印当明虚实之法，此言诚然。盖近时操刀者，如方印，四角一虚而皆虚，一实而皆实，以为匀称可观，适入作派印。既三角虚，必求一实以间之；三角实，必求一虚以间之。然其间运用，自有天趣为佳。

——清·赵之谦《苦兼室论印》

刀法既知，章法又要，往往有刻极精能，而篆势可厌可笑者。此则全恃学问，亦以学书为要。书法得，则结构自安，篆隶真行皆可悟入。

——清·赵之谦《苦兼室论印》

大印须气满。

——清·赵之谦刻"朱志复遂生"边款

① "伍承弥缝"，古代将步卒队形环绕战车进行疏散配置的一种阵法。《左传·桓公五年》："为鱼丽之阵，先偏后伍，伍承弥缝。"杜预注："《司马法》：'车战二十五乘为偏。'以车居前，以伍次之，承之隙而弥缝阙漏也。五人为伍，此盖鱼丽阵法。"也就是说，郑国的军队一军五偏，一偏五队，一队五车，五偏五方为一方阵，以偏师居前，让伍队在后跟随，弥补空隙。这样的编队如鱼队，故名鱼丽之阵。这是先秦战争史上，最早在具体战役中使用阵法的记载。

图下编 4-5 　　篆刻之难，向特谓用刀之难难于用笔，而岂知不然。牧父工篆善刻，余尝见其篆矣，伸纸濡毫，腋下风生，信不难也。刻则未一亲寓目焉。窃意用刀必难于用笔，以石之受刀，与纸之受笔，致不同也。今秋同客京师，凡有所刻，余皆乐凭案观之，大抵聚精会神，惬心贵当，惟篆之功最难，刻则迎刃而解，起讫划然，举不难肖乎笔妙。即为余作此印，篆凡易数十纸，而奏刀乃立就。余乃悟向所谓难者不难，而不难者难，即此可见天下事之难不难，诚不关乎众者之功效，而在乎独运之神明。彼局外之私心揣度者，无当也。质之牧父，牧父笑应曰："唯。"因并乞为刻于石，亦以志悟道之难云。乙酉秋，西园志。

<div align="right">——清·黄士陵刻"国钧长寿"跋文</div>

图下编 4-6 　　多字印排列不易，停匀便嫌板滞，疏密则见安闲，亚形为栏，钟鼎多如此。

<div align="right">——清·黄士陵刻"光绪乙酉续修鉴志，洗拓凡完字及半勒可辨者尚存三百三十余字，别有释。国子祭酒宗室盛昱、学录蔡庚年谨记"边款</div>

　　填密即板滞，萧疏即破碎，三易刻才得此，犹不免二者之病。识者当知陵用心之苦也。

<div align="right">——清·黄士陵刻"锻客"边款</div>

　　刻印不当专求剞劂之工，要须肆习①籀篆，博观古印，明其章法，审其位置，删繁就简，因地制宜。设一印之间，数字方，一字不能方，则诸字皆改圆；数字满，一字不能满，则每字皆留

――――――――――
① "肆习"，学习，练习。

隙。其中分朱布白，或矩而方，或规而圆，或钩而曲，或绳而直，当视印之形式随时配搭，未可胶执。挪让屈伸，错综参伍，神而明之，存乎其人。

<div align="right">——清·钟以敬《篆刻约言》</div>

朽人于写字时，皆依西洋画图按之原则，竭力配置谓和全纸面之形状，于常人所注意之字画、笔法、笔力、结构、神韵，乃至某碑、某帖之派，皆一致屏除，决不用心揣摩。故朽人[①]所写之字，应作一张图按画观之，斯可矣。不唯写字，刻印亦然。仁者若能于图按法研究明了，所刻之印必大有进步。因印文之章法布置能十分合宜也。又无论写字刻印等，皆足以表示作者之性格（此乃自然流露，非是故意表示）。朽人之字所示者，平淡、恬静、冲逸之致也。

<div align="right">——近代·弘一致马冬涵信札</div>

作画不能无章法，作印亦然。初学为印，固不能求均称，然亦须视字画何如。字画多不可减，字画少不可增。配置之际，运用贵在一心。故作屈伸，强为配搭，皆庸手也，能者固不如此。秦汉人印，或疏或密，皆有姿致，绝无牵强之弊。后世九叠文，不问字画，只求填满，恶劣可鄙。

<div align="right">——近代·王光烈《印学今义·配置》</div>

若印之边栏看似无关宏旨，然其粗细、完破、圆方，与印文实有极重要之关系。要须于配置时相文之局势、印之派别而定，

① "朽人"，年迈衰老之人。多作谦词。

正不容草草。譬之画龙点睛，不得以鳞甲求肖，而眉目忽之也。至阴文须逼边，阳文不可逼边，亦是庸手之言。要知汉印不尽如此，若作封泥或秦人朱文，则边栏合否，关乎印之全体，更不可不加之意也。

<div align="right">——近代·王光烈《印学今义·配置》</div>

　　章法：简言之，即印的布局。印除了要表现单字的形态美，也需要表现图形美。汉字笔画繁简不一，古文有一字成文、三五至九字而成文者。或图形相间、黑白陪衬，皆仰之布局。印之章法，要布置妥帖，不板不俗，不故弄玄虚，不矫揉造作。字既上印，就要根据美的要求，与字的词意相结合，另行安排，取长舍短，粗细搭配，既能表现苍劲、豪迈，也能表现委婉、秀丽。字与字之间需相顾盼，贵有情趣、有意境。

<div align="right">——近代·唐醉石《治印浅说》</div>

　　朱文印，其底白。白文印，其底朱。印之文，无论朱文白文，必须疏则皆疏、密则皆密，或疏密有聚有散。又印底之朱与白，必与印文之朱与白相称。此中奥妙，可读汉印而得之。

<div align="right">——近代·黄高年《治印管见录》</div>

　　要知古印有如此法，究其用意所在。以印中之文字，每一字之笔画，有多有少，为谋印文印底朱白相称计。乃合作朱白文于一印之中，以示美观耳。故治印家于篆刻时，不特应注意印文，且于印底亦当同时致慎。

<div align="right">——近代·黄高年《治印管见录》</div>

多读印，是为章法增进意境。多刻印，是为行刀练习手势。顾行刀求熟易，章法求妙难，故读印较刻印宜多。

<div align="right">——近代·黄高年《治印管见录》</div>

刻文不难，刻边线则难。刻阳文不难，刻阴文则难。刻阳文者，视其阴。刻阴文者，视其阳。必易地而皆然，然后其印可用。

<div align="right">——近代·杜进高《印学三十五举》</div>

平正与险绝，为循环不尽之境。能备气魄于醇厚之中，其治印成矣。

<div align="right">——近代·杜进高《印学三十五举》</div>

章法者何？印章之布局也。字之位置排列，高下宽窄，大小疏密，均属之。排列得宜，则全局生动，否则难免板滞。当视字数之寡多、大小，笔画之疏密而斟酌之，以达于美善之境。

<div align="right">——近代·久庵《谭篆刻》</div>

刻印不甚难，刻边栏及边款实难。刻边栏过整则觉呆滞，过碎又觉造作之气太甚。余则以为边栏之格式整碎，应与印文相配合。印文整者边栏不应破碎，反之以刀柄就边栏轻轻叩之，使稍存古意，自然苍媚可喜。至如刻石章，刀锋下处，腕力毕到，则不求其碎，自然崩裂，又不待蓄意求之也。

<div align="right">——近代·久庵《谭篆刻》</div>

又有借边一法，则属行险出奇，要当顾盼有情，而不落迹象，

方为上乘。古印有四面无边缘者，此系变格，又当别论。

<div align="right">——邓散木《篆刻学》"边缘"</div>

此言章法之有轻重，非言下刀之轻重也。具体言之，印文粗则重，细则轻，画多则细，画少则粗，此其大要。全印有全印之轻重，一字有一字之轻重，大抵四字印，三字笔画较繁，一字笔画较简，则三轻而一重之；反之，则一轻而三重之。二字三字及四字以上，依例推之。

<div align="right">——邓散木《篆刻法》"轻重"</div>

治印贵有变化，然变化非易言。一字有一字之变化，一印有一印之变化，必先审其脉络气势，辨其轻重虚实，并须不乖六谊，方为合作。

<div align="right">——邓散木《篆刻法》"变化"</div>

盘错，谓盘根错节，非谓屈曲纠缠。大抵字体长而笔画繁者，纳之方印格格不入，则取构成此字之某一部分，变易其地位，使之化长为方，此非盘错不为功。然必须详审其虚实朱白，篆意笔法，务求平实安稳，不可任意更张。

<div align="right">——邓散木《篆刻学》"盘错"</div>

承应与轻重、挪让似同而实异，盖轻重、挪让，言其实处，承应则言其空处也。夫形贵有向背，有气势；脉贵有起伏，有照顾。字有疏密之不同，要当审其脉络所在，互留承应地步。如四字印，右上一字有空处，则左下一字亦须于其端，留出空处以应之。

<div align="right">——邓散木《篆刻学》"承应"</div>

印有以离合取胜者，字形迫促者，分之使宽展，是谓离。字形之散漫者，逼之使结束，是谓合。离不许散漫，合不许迫促，此其大要。……印有所谓满朱、满白者，此俗士之论也。满朱，盖谓计朱当白；满白，盖谓计白当朱。其实亦不外离合二字而已，岂有他哉？

——邓散木《篆刻学》"离合"

印之有边缘，犹屋之有墙垣也。大抵白文印多于四周略留空地，以当边缘。亦有一面逼边，三面留空者；亦有三面逼边，一面留空者；惟其下端必须留出相当空地，盖否则上重下轻摇摇欲坠矣。至所谓"逼边"，系指所留之空地较少，非直逼近印边也。

——邓散木《篆刻学》"边缘"

吉金文字之不可及处在能散而不乱，深得"点画狼藉"（孙过庭《书谱》语）之意。故拟金文须注意离要离得极开，合要合得极密，明明四字印，要看去如三字或五六字，如此方不落呆板。近代印人如赵叔孺、王福厂工力非不深、非不稳健，顾皆如算珠排列，千篇一律，即未悟到此所致。易大厂有会于此惜工力不逮。其次如简琴斋，北方则陈师曾，惜均早世，未及有成，此实闻矣。

——邓散木《篆刻学》"盘错"批注

刻印主要研究章法布局，刀法无足轻重。

——朱复戡论印，侯学书辑《师门聆记》

一方印文，其中有一个字中有一处笔画最美，那么就应该强调之、突出之，使这种笔画成为一个基调；而其他笔画都从属于

它，围绕这个基调来安排、变化，使之成为一个和谐的整体。

——朱复戡论印，侯学书辑《师门聆记》

牧父先生刻印是先在薄而韧的纸上照大小写好，不止一个，然后在认为满意的一个的右上角画上"〇"符号，再用水湿移在印面。故有"〇"的一个，多有水渍的痕迹，刻后即将原写的底稿粘贴印旁，或附夹该页内。可知这时他刻印还不是直接写在印材上的。

——傅抱石《关于印人黄牧父》

余以为印文之有章法，亦犹室内家具物件之有布置也。何物宜置何处，全恃布置得宜。譬诸橱宜靠壁、桌可当窗，否则，零乱杂陈，令人一望生憎，虽有精美家具而不美也。印文章法亦然，何字宜逼边、何字宜独立，何处宜疏、何处宜密，何处当伸展、何处应紧缩，何处肥、何处瘦，何笔长、何笔短，亦全赖布置之得宜耳。或谓刀法第一，章法次之，余以为刀法与章法应并重。刀法者，犹家具之精美也。若零乱杂陈，望之可厌，决无佳构。

——来楚生《然犀室印学心印》

画有章法，印也有章法，因为同是在一个面积上经营布局的；不过画幅的面积比较大，是以画作内容的，印面的面积比较小，是以文字作内容的，大同小异而已。构成章法的主要因素，概括地讲，就是虚实，也就是疏密的问题。因此，印要讲究章法，首先要研究虚实、疏密。虚实明显，章法就灵活生动；反是，就会散漫、塞实、呆板。

——来楚生《然犀室印学心印》"章法"

不规则自由印，排布既难，总少佳构，盖其形式本体，已欠雅驯也。巨印尚气魄，小印求工稳，自来作者，每多偏擅。长于大者短于小，能于细者畏于巨，此何以故？资力超迈与否使然耳。才高见气魄，巨印胜任；庸才求工稳，小巧相宜。古印无小于蝇头者，唯近人尚之，以为巧工能事耳。

<div align="right">——来楚生《然犀室印学心印》"品式"</div>

边非不可敲，亦非每印必敲，须视其神韵之完善与否。神韵未足，敲以救之；不则，画蛇添足、弄巧成拙而已。敲之法亦有二，大多以刀柄为之，间或以切刀切之，前者较浑朴，后者刀痕易露。敲边地位须审慎，择其呆板处敲之。边栏过阔，印文笔画与边栏并行处，辄易呆板。敲一处或数处，一边或数边，原无一定，但方向相对，距离相等，均所避忌。

<div align="right">——来楚生《然犀室印学心印》"边栏"</div>

汉印中对虚实处理的手法因印而异，美不胜收，可以说是千变万化的。不过归纳起来不外两种：其一是"自然虚实"，也就是利用印文自然虚实形成章法；其二是"人为虚实"，就是根据印章的不同样式和印文的不同情况，作巧妙的艺术处理，使之形成章法。章法的虚实处理的艺术手法，虽因印而异，有许多变化，但它的目的也只有一个，就是要收到虚实分明或虚实对比强烈的艺术效果。

<div align="right">——李滋煊《汉印艺术》</div>

章法是基础，刀法是建筑。……章法的关键是平衡。平衡于朱白之显露，虚实之安排，疏密之合度，轻重之权衡，繁简之协

调，巧拙之相参，大小之配合。一言以蔽之，矛盾之统一。

<div align="right">——王一羽《篆刻心得》</div>

白文加边框时，边不能比笔划粗，不好看（在刻古玺时有时边粗），一般最多与笔画相仿佛。

<div align="right">——王一羽《篆刻讲义》</div>

汉印有好、坏，必须有所挑选，不能一味盲从临摹而良莠不分。临摹不能单求形似，还应研究每一个字在一印中所处的地位，研究点画之间关系的配合。汉印看似平正，但平正之中寓奇特，古玺篆法变化多端，不能以简单的公式来套篆刻艺术的特点。

<div align="right">——高式熊《我对篆刻学习的认识》</div>

五、刀法

　　"篆刻"一词中，"篆"表示这一艺术门类是以文字，也即篆书为文字基础的；"刻"表示通过锲刻的方式完成；"篆"与"刻"两方面同等重要，不可偏废。"刻"的内涵，主要体现在刀法上。所谓刀法，是指篆刻实践中使用刀具进行印章刻制的具体方法与技巧。晚明时代，篆刻艺术蓬勃发展，印学理论著作也逐渐丰富，在进行理论建构的过程中，对刀法的讲求也逐渐由模糊变得清晰，在当时的重要印学论著《印说》《印法参同》《印经》《印章要论》中，对于刀法中的执刀法、运刀法以及用刀的弊病，都作出详细的解说，奠定了刀法理论的基础。

　　根据笔者《清代篆刻理论研究与批评》所作的总结，明代论刀法具有代表性的有周应愿的"十法"说，徐上达的"三品"及中锋、偏锋、阴阳、顺逆之说，朱简在"使刀如笔"理念下划分的"神、妙、能、逸"四品说，归昌世的"十六法"说，陈赤的"五刀"说。其中周应愿刀法理论在明代系统性较强，内容描述也较别家精准，尽管存在缺陷，仍然是具有积极的理论与实践意义的，并直接影响了清代印学家许容、陈克恕、陈链、姚晏、高

积厚、林霆关于刀法的叙述，尤其对陈鍊、姚晏、汪维堂的刀法理论影响尤大。陈鍊《印说》、姚晏《再续三十五举》、汪维堂《摹印秘论》中关于刀法的叙述，近半数来源于周应愿。

随着理论的逐渐完善，清代印学论著中关于刀法的诠释更加具体深入，康熙年间许容《谷园印谱》出，以图文并茂的形式，确立了"十三法"的篆刻刀法体系，成为当时刀法理论中最为科学化、体系化的一种，但也因为划分标准不统一而名目纷繁，后又因为理论文字与印例剥离而独立成书（指《说篆》），被人认为有故弄玄虚的"欺世"之嫌。我们曾将以"十三刀法"为代表的清代刀法系统分解为"基础刀法"与"衍生刀法"两大类。基础刀法是篆刻运刀时两种最基本的刻制方法，可分为两种：冲刀与切刀。衍生刀法是在基础刀法之上按照操作方式、形态、作用等区别加以区分的附加性刀法，可分为形态性刀法、技术性刀法和修饰性刀法三大类（图1）。这样清代刀法理论体系就十分明晰。

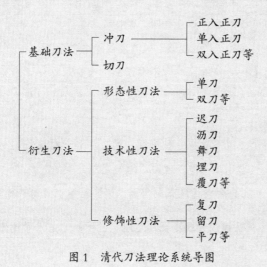

图1　清代刀法理论系统导图

许容的"十三刀法"固然具有历史局限性，但他与其后印学家对于篆刻刀法内涵的挖掘和阐释，说明清代篆刻家、理论家对刀法的审美认识不断深化，标志着刀法逐渐脱离篆法附庸的地位，获得与篆法相称的独立艺术价值，其积极意义不能否定[①]。但也因名目繁复，遭到当时及后世学者的反对，吴先声、董洵等皆予以批判，故清代论刀法，并非仅有许容一家之言遮蔽天下。

康熙年间安丘篆刻家张在辛删繁就简，提出直入法、切玉法、斜入法三种刀法（《篆印心法》），虽然名称未尽科学，但据其阐述，其说已包含冲刀（直入、斜入）与切刀两种基础运刀方法。至林霔《印商》，将"十三刀法"斥为"欺人之语"，并提出"刻印刀法只有冲刀、切刀"，具有针砭时弊、扫除疑氛之功用，代表了当时篆刻家的普遍认知，对近世刀法理论影响较大。

清代中叶后丁敬开启浙派，切刀法成为浙派篆刻一大特征，昭示着清代印人刀法意识的苏醒。晚清印人如吴让之、赵之谦、钱松、黄士陵、吴昌硕、齐白石等，皆有创造性的刀法变革，并作为其篆刻风格形成的重要原因。清末邱炜萲提出"戒篆石""善铁笔者恒以不书为贵"的观点，认为应戒除书篆上石这一道工序，直接在印面上进行镌刻，以"不书而刻"为贵。这一说法完全摒弃了"书篆"的作用，而将篆刻的全部意义寄许于刀法之上，很大程度上解构了宋元明清文人篆刻的篆法意义，对于"篆刻"的艺术本质问题，也不啻是一种质疑，笔者将之归结为篆刻"印从刀出"实践的理论奠基[②]。值得思考与警惕的是："粗篆而刻、不篆而刻"可能也会对传统篆刻重篆法、重笔意观念的矫枉过正，

① 朱琪《清代篆刻创作理论批评与研究》，南京艺术学院博士学位论文，2019 年。
② 同上。

造成一种以破碎、荒率为美的弊端与风气。"印从刀出"应当建立在作者具有丰富篆刻创作经验的基础之上，方能游刃有余，驱刀如笔，创造出与常规不同的篆刻之美。因此，如何处理好刀与笔之间的辩证关系，开展行之有效的刀法探索，是摆在篆刻家面前的一项新的课题。

苍籀书法祖，斯冰篆家豪。昔人锋在笔，今子锋在刀。收功棠溪金①，不礼中山毛②。囊锥脱颖出，镌崖齐天高③。

<div style="text-align: right">——南宋·文天祥《赠刊图书萧文彬》</div>

刀法笔法，往往相因。法由法出，不由我出。小心落笔，大胆落刀④。

<div style="text-align: right">——明·何震（传）《续学古编》"举之十八"</div>

必先明笔法，而后论刀法。乃今以讹缺多圭角者为古，文不究六书所自来，妄为增损。不知汉印法平正方直，繁则损，简则增，若篆隶之相通而相为用，此为章法。谱所载笔法、章法俱得古人遗意，而以刀法运之，譬之斸⑤轮削镱，知巧视其人何如，非可口传也。

<div style="text-align: right">——明·李维桢《金一甫印谱序》⑥</div>

① "棠溪金"，西平棠溪是春秋战国著名冶铁铸剑圣地。《资治通鉴》载："棠溪之金，天下之利也。"
② "中山毛"，用中山兔毛所制的笔。常用为名笔的代称。
③ 此诗中"昔人锋在笔，今子锋在刀"一句，明白无误的提出了篆刻中"刀"（镌刻之美）与"笔"（书法之美）并重的观念，并且开始注重用刀刻去表现篆书印文的书法美，文天祥把篆刻中"刀"的重要性升华出来，说明此际的文人阶层已经对印章的审美提出了较高的要求。
④ 此处讲"笔法"，实则讲的是"篆法"。周应愿《印说》"大纲"云"法由我出，不由法出"，与之正反。
⑤ "斸"，同"斫"。
⑥ （金一甫）尝谓："刻印必先明笔法，而后论刀法。乃今人以讹缺为圭角者为古，文又不究六书所自来，妄为增损。不知汉印法平正方直，繁则损，减则增，若篆隶之相通而相为用，此为章法。笔法、章法得古人遗意矣，后以刀法运之，斸轮削镱，知巧视其人，不可以口传也。"见清周亮工《印人传》"书金一甫印谱前"。

何其所谓法者？不在条理，不属点画，而第曰用刀，仅仅若粗细、曲直、浅深之属。夫刀不废法，实不尽法。假令一刀而足，则虎符、龙节、铜盘、《石鼓》之文，一玉人、石工足矣，奚必六书八法之为兢兢？故曰名能习汉而非真习汉者也。

<div align="right">——明·邹迪光《印说赠黄表圣》</div>

作书要以周身之力送之，作印亦尔。印有正锋者、偏锋者，有直切急送者。俯仰进退、收往垂缩、刚柔曲直、纵横舒卷，无不自然如意。此中微妙，非可言喻。

<div align="right">——明·程远《印旨》</div>

刻印以刀成文，军中即时授爵多刻印。刻者更有刀法，今法之。

<div align="right">——明·甘旸《印章集说》"刻印"</div>

凿印以锤凿成文，亦名曰镌。成之甚速，其文简易有神，不加修饰，意到笔不到，名曰"急就章"。军中急于封拜，故多凿之，以利于便。

<div align="right">——明·甘旸《印章集说》"凿印"</div>

刀法者，运刀之法，宜心手相应，自各得其妙。然文有朱白，印有大小，字有稀密，画有曲直，不可一概率意，当审去住浮沉，婉转高下。则运刀之利钝，如大则肱力宜重，小则指力宜轻，粗则宜沉，细则宜浮，曲则婉转而有筋脉，直则刚健而有精神，勿涉死板软俗。墨意则宜两尽，失墨而任意，虽更加修饰，如失刀法何哉？

<div align="right">——明·甘旸《印章集说》"刀法"</div>

但作书妙在第四指得力，作印妙在第三指得力。俯仰进退，收往垂缩，刚柔曲直，纵横转舒，无不如意，非真得力者不能。

——明·周应愿《印说》"得力"

刻阳文须流丽，令如春花舞风；刻阴文须沉凝，令如寒山积雪。刻二三字以下，须道朗，令如孤霞捧日；五六字以上，须稠叠，令如众星丽天。刻深须松，令如蜻蜓点水；刻浅须入，令如蛱蝶穿花。刻壮须有势，令如长鲸饮海，又须俊洁，勿臃肿，令如绵里藏针；刻细须有情，令如时女步春，又须隽爽，勿离渐，令如高柳垂丝。刻承接处须便捷，令如弹丸脱手；刻点缀处须轻盈，令如落花在草；刻转折处须圆活，令如顺风鸿毛；刻断绝处须陆续，令如长虹竞天；刻落手处须大胆，令如壮士舞剑；刻收拾处须小心，令如美女拈针。

——明·周应愿《印说》"众目"

乃其中起刀、伏刀、复刀、覆刀、反刀、飞刀、挫刀、刺刀、补刀、住刀之妙，心能言之口不能言之，口能言之言不能尽之。神乎！神乎！其天下之至妙至妙者与！一刀去，又一刀去，谓之复刀；刀放平，若贴地以覆，谓之覆刀；一刀去，一刀来，既往复来，谓之反刀；疾送若飞鸟，谓之飞刀；不疾不徐，欲抛还置，将放更留，谓之挫刀；刀锋向两边相摩荡，如负芒刺，谓之刺刀；既印之后，或中肥边瘦、或上短下长、或左垂右起，修饰匀称，谓之补刀。连去取势，平贴取式，速飞取情，缓进取意，往来取韵，摩荡取锋。起要着落，伏要含蓄，补要玲珑，住要遒劲。

——明·周应愿《印说》"神悟"

难莫难于刀法，章法次之，字法又次之。章法、字法俱可学而致，惟刀法之妙，如轮扁斫轮、痀偻承蜩，心自知之，口不能言。

<div align="right">——明·沈野《印谈》</div>

运刀过实，便觉字画有粘滞之态。善运刀者，要在相其局势，徐徐展手，毋过用力，毋过着意，不患不松活矣。

<div align="right">——明·杨士修《印母》"松"</div>

运刀时，须先把得刀定，由浅入深，以渐而进。疾而不速，留而不滞，宁使刀不足，莫使刀有余。盖不足更可补，有余不可救也。此须是手知分晓，亦全凭眼察毫芒，所谓得以心应以手也。即有笔画当偏曲处，亦须先限以绳直，令笔有依据，刀随转移，将见风度飘然，终不越规矩准绳之外矣。由是笔笔着意，字字精思，了无苟且遗失，斯称完美。

<div align="right">——明·徐上达《印法参同》</div>

摹刻印：铜之运刀须似熟，玉之运刀须似生。

<div align="right">——明·徐上达《印法参同》"摹古类"</div>

摹画印：笔重蛛丝，刀轻蚕食，中不得过深，旁不得太利，止见锋不见芒，但觉柔不觉刚，尔尔。

<div align="right">——明·徐上达《印法参同》"摹古类"</div>

刀法有三：最上，游神之庭；次之，借形传神；最下，徒象其形而已。今之刻者，率多谓刀痕均齐方正，病于板执，不化不古，因争用钝刀激石，乱出破碎。毕，更击印四边，妄为剥落，

谓如此乃得刀法，得古意。果尔，亦无难矣！然而刀法古意，却不徒有其形，要有其神，苟形胜而神索然，方不胜丑，尚何言古言法。即如古铜印，曾入水土锈者，无论。若传世而未经水土者，自又不同，安得谓其非古。

<div align="right">——明·徐上达《印法参同》"刀法类"</div>

刀有中锋，有偏锋。用须用中锋，不可用偏锋。中则藏锋敛锷，筋骨在中；偏则露筋露骨，刀痕可厌，且俨然新发刃，无古意矣。

<div align="right">——明·徐上达《印法参同》"刀法类"</div>

朱文贵深，白文贵浅。白，浅则随刀中法，深反泯矣；朱，深则法始跃如，浅将板矣。

<div align="right">——明·徐上达《印法参同》"刀法类"</div>

论印不于刀而于书，犹论字不以锋而以骨。刀非无妙，然必胸中先有书法，乃能迎刃而解也。余尝以此持论，而修能先得之[①]。偶值云间，谈诗谈印，竟日不倦。其说皆不欲肖古人之貌，而追古人之神，又不欲以今人之有余，补古人之不足。即是足愧天下以无本之技，袭名谈古者也。

<div align="right">——明·王琪《题菌阁藏印》</div>

印先字，字先章，章则具意，字则具笔。刀法者，所以传笔法者也。刀笔浑融，无迹可寻，神品也；有笔无刀，妙品也；有刀无笔，能品也；刀笔之外而有别趣者，逸品也。有刀锋而似锯

——————

① 朱简《印经》转述。

牙、痛 ① 股者，外道也；无刀锋而似铁线、墨猪者，庸工也。

——明·朱简《印章要论》

使刀如使笔，不易之法也。正锋紧持，直送缓结，转须带方，折须带圆，无棱角、无臃肿、无锯牙、无燕尾，刀法尽于此矣。若刻文自小修大，自完修破，如俗所谓飞刀、补刀、救刀，皆刀病也。

——明·朱简《印章要论》

使刀如使笔，不易之法也。正锋紧持，直送缓结。转须带方，折须带圜。

——明·朱简《印章要论》

凡他书，笔可喻手，手可喻心，而刀非笔也。他书可以如印印泥，而剞劂不能如笔从手。是以兔锋易透纸背，而拨镫莫施金石也，故用刀难。

——明·郑以伟《董君玉几印章叙》

流云刀：运刀轻细，一笔而成，如云之流空。若后来添入一半刀，便碍流衍 ②。自然之妙，此为最难。骤风刀：握刀进退如风，熟之则极古。率然而成，神亦多王。拍浪刀：行刀摇动，如浪起伏。浮沉刀：发刀半迟半疾，半浅半深，摹古须用。卓刀：下刀时，刀竖腕耸，不用浮刀，此取深之法，亦能藏锋。欹刀：握刀欹侧，取势取法。内旋刀：如作"口"字，刀口须向内，其转折

① "痛"，肿。
② "流衍"，流布，充溢。

处便无斧凿痕，凡折笔皆然。外旋刀：熟闲之后，不露生刀，则外旋更妙。单平刀：收刀处，即竖画住处也。收得藏锋，平稳深厚，更不须复刀点缀，是为单刀。双平刀：若收得单弱，须转刀再于住处一齐之，是为双平刀。整刀：刀行严整，不用依傍动摇，四面势全，唯意所骋，能不板不滞为妙，作铁线文须用。涩刀：刀行多顾盼，不即骋锋，可救浮滑之病。埋刀：起刀处画多尖削，停锋少埋，便见深稳。卧刀：偃刀取法，刀棱稍见，须用卧刀救之。添刀：第二次救刀也，最上不用。摹古则添刀不厌多。稜刀：字画转处、住处多用，极锐棱角，谓是劲健，此今俗刻所尚。

<div align="right">——明·归昌世《刻印诀·刻印十六法》</div>

　　有直入刀，相石理，按字形，握刀一下，划然天开，如五丁之启蚕丛，故其文劲拔而高古。有借势刀，刀力所入，劲不及折，因势利导，转益神巧，如木以瘿而奇，诗以拗而趣，故其文虬结^①而苍寒。有空行刀，细若气，微若息，神在法先，腕在刀先，水流云行，如化工之肖物，故其文或偃、或仰、或瘦、或肥，无不中程。有徐走刀，按刀不下，如捧盈、如执玉、如开万石之弓、如按康庄之辔^②，故其文银钩铁画，刻发镂尘，迥出思议之外。有救敝刀，锋刃太锐，或狂花、或病柳，亟转一笔，如僧繇之画蝇，故其文若断若续，似合似离，而天趣不减；此非夙具慧眼，益以十年御气^③，十年学道，未有能工者也。

<div align="right">——明·陈赤《序忍草堂印选》</div>

① "虬结"，盘曲交结。
② "辔"，驾驭牲口用的缰绳，引申为驾驭马匹。
③ "御气"，运气。

刻印当虚手腕，不可着实，字亦活相有力。缓缓习熟，自然入室。

<div align="right">——明·潘茂弘《印章法》</div>

夫作篆凝神静思，预想字形，须相亲顾盼，意在笔前，刀在意后。运刀之法，悬刀而行。悬提则筋骨有余力，缓急勿失其宜。筋骨者胜，软弱者败。苟使成，功不就，虚费精神。若非博物之士，不可与辨斯道也。秦文美人纤丽，汉篆隐士精神，六朝云中飞鹤。肥文壮士力刀，烂铜连理相携。缓者不得刀急，急者不可刀缓。心手不齐，意后刀前者败，须要飘扬洒落，出入精神，玄妙之艺也。篆不一体，或平列，或相让，或大小，或长短，装束必须疏密不杂，密者欲其舒畅，疏者空处新奇。未作之始，结思成章。然下笔不欲急而须迟，墨先淡而后浓。立志要坚，刀法要力，石色要佳。分清布白，去浊求清。已过莫再修，来往莫相混。平头齐足，量前顾后。不欲左高而右低，不欲上长而下短。不欲肥，肥则败；不欲瘦，瘦则病。左右若群臣顾主，转折如万水朝宗。苍古中稍加风味，平淡处略起波澜。太露锋芒则字无润泽，深藏圭角则体不精神。放意则荒，工严则胜。假如字之难者，裁而省之；易者，增而加之。其间有方圆、肥瘦之分，大小、宽窄之别，或作上下匀停，或作左右对半，约方圆于规矩，定平直之准绳。使四方八面俱拱中正，转折分布皆存古法。分有筋有骨之神，别相迎相送之体。虽字形有千百万亿之殊，然章法不出此篇之外也。秦文难于飘扬，汉篆难于严重；大印难于坚密，小印难于舒畅。识此数者，而字之成章必矣。

<div align="right">——明·潘茂弘《印章法》</div>

章法、字法虽具，而丰神流动、庄重古雅俱在刀法。要使肥中有骨而无臃肿之失，瘦中有筋而无枯槁之弊。又如梓匠斫轮莫可端倪，所谓无斧斫痕乃为贵。柔而不柔，劲而不劲，苍然有骨，浑融古朴，圣不可知之谓也。

<div align="right">——清·秦爨公《印指》</div>

　　或曰刀锋则与笔同也，中为贵。夫中非不贵，而刀与笔之徒中，而不得其生妙者，有异矣。夫惟生而妙之足贵也，是则予之所取者也。

<div align="right">——清·朱彝尊《印谱序》</div>

　　纵横专论刀法，用大指与食指撮①定刀杆，中指辅于上，无名指、小指抵在刀后，中正其锋，运以腕力，若风帆阵马，所向无前，神致当自生也。

<div align="right">——清·袁三俊《篆刻十三略》"纵横"</div>

　　运刀之妙，宜心手相应。文有朱白，印有大小，字有疏密，画有曲直，当审去住浮沉，宛转疾徐。如大则鼓力宜重，小则措力宜轻；疏贵有密理，密贵有疏致；曲则流连而有筋脉，直则健拔②而有精神。勿泥死板，勿涉软俗，力与意两尽，则刀法之能事毕矣。今人更立飞刀、舞刀、送刀、迎刀种种名色，不知汉人曾作此等伎俩耶？殊可笑也。

<div align="right">——清·吴先声《敦好堂论印》</div>

① "撮"，用手指捏取。
② "健拔"，刚健挺拔。

白文任刀自行，不可求美观。须时露颜平原折钗股、屋漏痕之意。然此语难会，须得之自然。立意为之，恐伤软弱，非匠石不知其巧。

——清·吴先声《敦好堂论印》

图下编 5-2　　　夫用刀有十三法。正入正刀法：以中锋入石，竖刀略直，其势雄，有奇气。单入正刀法：以一面侧入，把刀略卧，其势平，臻于大雅。双入正刀法：两面侧入石也，卧刀，势平，不可轻滑。冲刀法：以中锋抢上，无旋刀，宜刻细白文。涩刀法：欲行不行，不可轻滑潦草，宜用摹古。迟刀法：徘徊审顾，不可率意轻滑。留刀法：停蓄顿挫，留后地步，与涩、迟二法略异。复刀法：一刀不到，再复之也，看病在何处，复刀救之。轻刀法：轻举而不痴重，非浅率之谓。埋刀法：笔锋藏而不露，刀法着而不浮。切刀法：直下而不转旋，急就、切玉，皆用此法。舞刀法：迹外传神，熟极生巧。平刀法：平起其脚，用刻朱文，白文亦间用。以上刀法，全在用刀之时，心手相应，各得其妙。文有朱白，印有大小，字有稀密，画有曲直，不可一概率意。当审去住浮沉，宛转高下，以运刀之利钝。如大则腕力宜重，小则指力宜轻；粗则宜沉，细则宜浮；曲则宛转而有筋脉，直则刚健而有精神。如一刀不到，则用复刀救之。墨、意则宜两尽，失墨而任意，虽更修饰，如失刀法何哉？

——清·许容《说篆》

奏刀虽有不同，大略不过三法。有直入法，有切玉法，有斜入单刀法。直入法者，用刀刻去，驻刀时须要收，曲折处须要转。

刻时或陡峻、或陂陀①，笔划或用鹜鹅项、或用蚯蚓头，此汉人之正法也。近人中如文寿承、程穆倩、顾山臣、李耕隐诸公能得之。切刀法者，用刀碎切，方板处要活动，圆熟处要古劲，平直处要向背。瘦欲见肉，肥欲见骨，乃为气足神完。近人中如何主臣、薛穆生、陶石公、顾云美诸公能得之。至于斜入单刀亦须直下，但手中又拈弄灵活，或用垂露悬针，或用鼠尾钉头，不过于密处求疏、板中求活。近人中之黄子环、陈师黄、梁大年、沈石民诸公间一为之，另开生面。

<div style="text-align:right">——清·张在辛《篆法心印》</div>

印章必用金石，盘根错节，别利器也。作家每自诩用钝刀，附和之者，遂不论其技之工拙，而谬许之曰："彼固以钝刀胜。"此不学无术之甚者矣。余谓善书者不择笔，刀亦不论利钝，惟在石质坚老耳。集中所篆，有用钝刀者，亦有用利刀者，余亦不能自辨其孰钝孰利也。

<div style="text-align:right">——清·沈策铭《闲中弄笔发凡》</div>

古人称镌篆为铁笔，则与用笔略同可知。而执刀之法，似不可废。盖以大指、第二指及中指操刀，次以无名指助其不逮，去锋不过一寸许。去石远则刀浮而力薄，去石近则锋疾而势重。掌亦贵虚，虚则运刀便捷；指亦喜实，实则筋力均平。大要执之须紧，运之须活。执在乎指，指不能运；运在乎腕，腕不主执。执虽期于稳重，运实在于轻健。熟而久之，又有神明变化，以补言之不及矣。

<div style="text-align:right">——清·孔继浩《篆镂心得》"执刀"</div>

① "陂陀"，倾斜不平貌。

刀贵于钝，不贵于利。用贵乎古，不贵乎巧。其古朴处又在运腕，腕不悬则锋利而露，腕能悬则锋钝而藏。舞刀法有腾跃飞隼[1]之象，埋刀法有隐约潜龙之致。更有直入法，如文寿承、李耕隐、顾山臣、程穆倩诸君，能收于驻刀之时，能转于曲折之处，可谓得此法之三昧矣。又有切玉法，如何雪渔、陶石公、顾云美、薛穆生诸君，能用碎刀切去，板中蕴活，古而自奇，瘦偏见肉，肥却露骨，可称中此法之肯綮[2]矣。至于邪[3]入单刀法，如沈石民、黄子环、梁大年、陈师黄诸君，间或为之，亦须直下，不过密中求疏散，板中求灵活也。请公各有所长，亦有所短，总于此道，均得妙境。随人之性情相近，择而师之。法乃规矩，贯以精神。气和平则刀舒而丽，气粗郁则刀险而躁。气有轻重，而刀有变幻，传神之妙，在学者心会焉。

<div align="right">——清·孔继浩《篆镂心得》"奏刀"</div>

夫镌印与写字无异，镌印用钝刀与写字用软笔一也。未有用软笔而不用硬笔得为大家，亦未有用钝刀而不用利刀得为正法者也。钝刀不过取古拙，求洒落，沈凡民尝用之，然亦不废此一法，未尝专尚此也。且未能工整而言洒落，亦犹之写字未能工整而即

① "隼"，动物名。鸟纲鹫鹰目。头颈部有羽毛，外鼻孔方形，各爪下方有沟，尾为角尾、圆尾或楔。性情敏锐，飞行速度极快，猎人常养来帮助捕猎鸟兔。也称为"鹘鸼"。

② "肯綮"，筋骨结合的地方，比喻要害或最重要的关键。

③ "邪"，倾斜，后作"斜"。《玉篇·邑部》："邪，音斜。"

矜脱化①，无有能入彀②者。今有作书者辄借口曰：求神似不求貌似。夫貌似且不能，又何神之能似乎？此等语误尽人。

<p style="text-align:right">——清·梁巘《承晋斋积闻录》</p>

刀法虽难以言说，大约如书家作字，以中锋悬腕为主。锋正则直，腕悬则灵，腕不能悬，则锋终不得正。

<p style="text-align:right">——清·徐坚《印戋说》</p>

刻朱文须流利，令如春花舞风；刻白文须沉凝，令如寒山积雪。落手处要大胆，令如壮士舞剑；收拾处要小心，令如美女拈针。此文博士语也，最当玩味。

<p style="text-align:right">——清·陈錬《印说》</p>

用刀之法：一刀去，又一刀去，谓之复刀；刀放平，若贴地，谓之覆刀，又名平刀；一刀去，一刀来，谓之反刀；疾送若飞鸟，谓之飞刀，又名冲刀；不疾不徐，欲抛还住，将放更留，谓之涩刀，又名挫刀；锋向两边相摩荡③，如负芒刺④，谓之刺刀，又名舞刀；刀直切下去，谓之切刀；接头转接处，意到笔不到，留一刀，谓之留刀；刀头埋入印文内，谓之埋刀；既印之后，复加修补，谓之补刀。又有单入刀、双入刀、轻刀、缓刀。各种刀名，虽不可

① "脱化"，发展变化。
② "入彀"，比喻合乎一定的程式和标准。清姚衡《寒秀草堂笔记》卷三："作楷最忌掭力，掭力大必致欹斜，不可因古人或有不免，遂肆意纵笔，则终不能得入彀。"
③ "摩荡"，即摩擦振荡。
④ "芒刺"，草木茎叶、果壳上的小刺。

不知，然总要刀下有轻重、有顿挫、有筋力，多用中锋，少用侧锋，时时存古人写字之法。若信笔为之，或过于修饰，则呆板软弱之病出矣。

<div align="right">——清·陈錬《印说》</div>

凡刻印宜用正锋，而朱文印底，须如平沙落雁。若世之雕镂如牙章底者，乃俗工匠手，非名家也。

<div align="right">——清·林霔《印商》</div>

刻印刀法，只有冲刀、切刀。冲刀为上，切刀次之。中有单刀、复刀，千古不易。至《谷园印谱》所载各种刀法，俱是欺人之语。

<div align="right">——清·林霔《印商》</div>

急就章，乃古人单刀法也。每画只一刀，平正欹斜，仍其自然，故浑朴可观。今人以整齐而故作歪斜者，殊失之。

<div align="right">——清·林霔《印商》</div>

印章丰神苍古，刀法自生。其法有阴手、阳手，直出、横出。文有粗细，字有朱白。直，要笔法刚健；曲，要血脉贯通；瘦，要秀丽精神；肥，要典雅古朴。发乎手，应乎心，若一刀有失，改至数刀，愈改愈失。此如痿痹①之夫，四肢虽具，其神耗矣。

<div align="right">——清·佚名《治印要略》"运刀"</div>

图下编 5-3　　笔有尖、齐、圆、健，刀宜坚、利、平、锋。不坚犹之不健，

———————

① "痿痹"，亦作"痿痹"。肢体不能动作或丧失感觉。

不利犹之不圆，无锋犹之不尖，不平犹之不齐。用笔有中锋，用刀亦然。如大匠斫轮，进退疾徐，刚柔曲直，收往垂缩，纵横舒卷，得心应手，行乎神悟，非可言喻[1]。

<p style="text-align:right">——清·陈克恕《篆刻针度》</p>

正入正刀法：以中锋入石也。竖刀略直，其势雄，有奇气。单入正刀法：以一面侧入，把刀略卧，其势平，臻于大雅。双入正刀法：两面侧入石也，卧刀，势平，不可轻滑。轻滑则软，无生动之机。以上三法俱谓之正刀，贯乎诸刀法之中，用久而化，不知其然。举手合妙，不在刀也。执刀求之，则痴人说梦矣。

冲刀法：字画平衍，精工俱备，而其文不见雄浑，是渐积有功，而神奇未至耳。则以中锋捉而冲之，此刻白文妙诀也。冲则抢上，无旋刀，如古细白文之类。涩刀法：欲行不行，如生涩之状，书家谓意在笔先，此则犹之刀行意后也。夫知有神行于笔之先者，则刀自不得轻滑而潦草矣。摹古之作，此法最为得神。迟刀法：凡写字宜速，用刀宜迟，迟非慢也。徘徊审顾，自不得率意，以至轻滑停匀，则入于俗，不臻大雅。留刀法：留刀者，非迟涩之类也，篆合几字，虚实相应，谓之章法。捉刀入石，先相章法。不可将一字一画刻完，到相应处，照顾不及，则成败笔矣。须散散落刀，体会章法虚实缓急，行止顿挫，先留后地，故谓之留。知留则知章法矣。刀法焉得不神妙乎？复刀法：谓一刀不到，而再复之也。刀入石有三，而单入最妙。单入易于争奇，双入不能免俗。然单入是最上刀法，复之以救其失也。先悟其病

① 陈克恕《篆刻针度》卷五，标为"周公瑾曰"，后黄宾虹《叙摹印》亦摘录其说。

在何处，正取一刀救之，不宜长宜短、不宜连宜断、不宜太尽宜留余，长则失势、连则犯俗，尽则败矣。轻刀法：轻者非浅之谓也。刀行有轻举之势，不痴重耳。埋刀法：埋刀者，以刀言之，则入石而沉着。以笔意言之，则藏锋而不露，合而名刀，故曰埋也。切刀法：切刀者，如切物之状，直下而不旋转也。急就、切玉皆用此刀，如遇轻滑败笔，则以切刀法救之。舞刀法：舞刀者，行而不知。埋刀者，藏而不露，皆迹外传神，熟极生巧耳。如故意舞动行刀，则又俗笔之最恶者。不入刀法，为下下品。平刀法：刻成朱文，而觉呆板，则以平刀平起其脚，而复刀救之，白文亦有间用之，但不多遇耳。

——清·陈克恕《篆刻针度》

今之刻者，率多谓刀痕均齐方正，病于板滞，不化不古。因争用钝刀激石，破碎四边，妄为古意，而文法章法，全然不古，岂不反害于古耶。要知古人之印，并非不欲齐整，而故作为破碎，良由世久风烟剥蚀，以致损缺模糊者有之。其实刀法古趣，不徒有形，贵乎有神。苟徒形胜，则神索然[①]矣。尚何言古耶？即如铜印，曾入水土锈者，与未经水土锈者，又自不同。铜性不碎，玉质甚坚，皆无当于破碎剥落也。程彦明云：古刻妙者，剥落如断纹，纵横如蠹蚀[②]，此皆自然，非由造作。强为古拙者，如稚子学老人语，失其謦欬之真矣。

——清·陈克恕《篆刻针度》

由官而私，于是乎有名印；由铜而石，于是乎有篆刻，所谓

① "索然"，形容离散。
② "蠹蚀"，指被虫蛀坏。

铁笔也。盖石之为质，非若铜之坚而拒刻，可以惟意所使刻之，各以其技擅场，于是乎诸家之刀法出矣。

<div align="right">——清·王学浩《小石山房印苑序》</div>

刀无论利钝，皆可用之。仆①钝人也，却与钝合，惟极纤小处不能不摩厉②以须耳。

<div align="right">——清·钱世徵《含翠轩印存发凡》</div>

镌书之刃为体有二：一曰快，二曰钝。快者牛耳一刃并平头 图下编5-4两刃，钝者平头平刃。俗云方家用钝刀，用快刀者不免匠习，此言殊谬。刻篆之用刃即如书家之用笔，笔之为体有披棕湖颖③、人须、貂毫等类。善书者各取其所长而用之，未闻以用笔之贵贱而定书法之美恶者也。是故刻篆用刃，各随其好，惟期大雅而已。至云快者钝者，盖可勿论。

<div align="right">——清·梁登庸《镌篆八要》</div>

二十一举曰，把刀如把笔，书之美恶，笔曲赴之，则所谓具成竹在胸，然后兔起鹘落，与意常居笔先，字常居笔后者，刀也。印家则曰，宁使刀不足，无使刀有余。此言由浅入深，一成不可变也。然妙入熟处，亦可不论。

<div align="right">——清·姚晏《再续三十五举》</div>

附论刀十九说。立刀直入石，使锋两面相齐，谓之正入刀。

① "仆"，旧谦称"我"。
② "摩厉"，磨砺。
③ "湖颖"，湖笔。

一面侧入石，谓之单入刀。两面相侧入石，谓之双入刀。一刀去，复一刀去，谓之复刀。一刀去，一刀来，谓之反刀。疾送不回，谓之飞刀。将放而止，谓之挫刀。轻举不痴重，谓之轻刀。藏锋不露，谓之伏刀。平若贴地，谓之覆刀。直下不转旋，谓之切刀。行而不知，谓之舞刀。欲行不行，谓之涩刀。徘徊审顾，谓之迟刀。以上十有四说，皆初入也。留刀者，先具章法，逐字完刻。补刀者，短长肥瘦，修饰都匀。复刀者，一刀不至而再复之。冲刀者，文不浑雄，使之一体。平刀者，平正其下，使无参差。以上五法，皆整齐之事也。夫能者合之，不能者逐事合之，愈见其拙，是谓妙入熟处，可不论也。

——清·姚晏《再续三十五举》[1]

[1]《西园论印》（稿本）"刀法"："立刀直入石，使锋两面相齐，谓之正入刀。一面侧入石，谓之单入刀。两面侧入石，谓之双入刀。一刀去，复一刀去，谓之复刀。一刀去，一刀来，谓之反刀。疾送不回，谓之飞刀，又名冲刀。将放而止，谓之挫刀，又名涩刀。轻举不痴重，谓之轻刀。藏锋不露，谓之伏刀，亦谓之埋刀。刀放平若贴地，谓之覆刀，又名平刀。直下不转旋，谓之切刀。行而不知，谓之舞刀。欲行不行，谓之涩刀。徘徊审顾，谓之迟刀。以上十有四说，皆初入也。留刀者，先具章法，逐字完刻。补刀者，短长肥瘦，修饰都匀。复刀者，一刀不至而再复之，也看病在何处，复刀救之。冲刀者，文不浑雄，使之一体。平刀者，平正其下，使无参差。以上五法，皆整齐之事也。以朱文印为多，使笔划外空处底下齐平之谓也。刀锋向两边相摩荡，如负芒刺，谓之刺刀，又名舞刀。接头转接处，意到笔不到，谓之留刀。既印之后，复加修补，谓之补刀。"文与姚晏《再续三十五举》"论刀十九说"几乎雷同，后"舞刀""留刀""补刀"则出自陈炼印说。但原稿多有勾乙，实际对姚晏所论进行了合并。这种摘抄编辑的方法也反映出清代民国印论撰述的特点。

二十二举曰，把刀入石，字有次第，文无先后，俗工乃逐字逐笔为之。

——清·姚晏《再续三十五举》

二十三举曰，文之妍媸，在刀有持准，若必欲如写篆，反使不美观。

——清·姚晏《再续三十五举》

二十六举曰，凹字为"款"，凸字为"识"。古器款字如仰瓦①，识字如立壁，可为朱白文之矩矱②。

——清·姚晏《再续三十五举》

刀之病有三：有形无意者，病在心手不相应也。机趣不流者，病在转运之不舒也。颠倒苟完③者，病在率意从事也。故意在刀先，则心到而手随之；刀以气运，则机流而趣逸；功以神完，则资深而逢源耳。

——清·许文兴《印学珠联》

摹印拿刀，用大指并二指、三指合总伸拿，伸无名指在下夹衬刀后，手臂空提，使臂用力，则画文振动欲飞。瘦文用刀，多自单笔。秦文细媚，缓缓转弯，不可一刀直透。若直透，不是软弱，定是枯死，不似本文矣。有瘦文官印，时呼铁线文，轻健锋芒，只须复槽用刀，使画文匀净。肥文用刀，就墨两边下刀，取

① "仰瓦"，凹面向上的瓦。
② "矩矱"，规矩法度。
③ "苟完"，大致完备。

去中间墨路，方有骨力；再向字画中间行一刀，画路正直，即应用到底，字亦端正，刻小铸印亦用此法。

——清·汪维堂《摹印秘论》

大印刀法，汉人急就章多刀法苍古，非刀刻也，多凿为之。今人摹拟为大印，然苍古中稍加风韵更妙，若太古则死，太媚则嫩，用刀意急，则有骨力。刻小印刀法要风情，不可古拙，一古拙就不像前代私印，须风致态度，出入精神，用刀意缓，方能艳冶。

——清·汪维堂《摹印秘论》

至于古文刀法，亦两面下刀去墨，只两头锋芒尖利处，不必将刀别起头刻。如别起头刻，画刻不尖矣。写意刀法，须刀口纯熟，犹如戏墨兴笔，随意情趣，锋芒草草。与急就刀法不同，别是一种狂肆，若非刀熟，不可学坏手。

——清·汪维堂《摹印秘论》

缪篆用刀，如刻瘦文，缓刀用去，不宜瘦，一瘦则不好看，刀不缓则软弱。亦有印小文瘦者，在人活变，只要好看。

——清·汪维堂《摹印秘论》

用刀时，用无名指拂灰，使灰藏石中，以辨曲直，万不可用口吹灰。刀法所以摹字，贵精神相似，不可过于古拙、过于娇媚，宜于古拙中稍加娇媚，风韵处略露锋芒。用刀之时，不疾不徐，怡然为上。若倚东靠西，虚张失志，斯属卑陋。刀法之妙，在陈飞活动，切莫矜持。用刀如用笔，则写景描情，靡不相似；若为

刀所用，则锋芒错综，枯死顽钝矣。

——清·汪维堂《摹印秘论》

初拿刀时，便舒臂用，不可敛缩。舒臂则画有力，敛缩则画软弱。文贵骨力，不贵软弱。

——清·汪维堂《摹印秘论》

十二刀法。正入正刀法。正入者，以中锋入石也，竖刀略直，直则势雄，每见奇杰。

双入正刀法。双入者，两面侧入石也。卧刀势平，不可轻滑，轻滑则软而无生动之机。以上之法俱谓之正刀，贯乎诸刀法之中，用久而化，不知其然，举手合妙，不在刀也，执刀求之，则痴人说梦矣。

冲刀法。冲刀者，字画平衍，精工俱备，而白文不见雄浑，是渐积有功而神奇未至耳。则以中锋捉而冲之，此刻白文第一秘决也。冲则抢上无旋刀，如粗铁线文之类，非铁线文也。

涩刀法。涩刀者，欲行不行，如生涩之状。书家谓意在笔先，此则谓之刀行意后也。夫知有神行于笔之先者，则刀自不得轻滑而潦草矣。摹古之作，此法最为得神，因之得误者亦多也。

迟刀法。迟刀者，凡写字宜速，用刀宜迟，非慢也。徘徊审顾，自不率意，以致轻滑停匀，则入于俗，不臻大雅。

留刀法。留刀者，非迟涩之类也。篆合几字，虚实相应，谓之章法。捉刀入石，先相章法配字，不可即将一字一画刻完，到相应处照顾不及，则成败笔矣。须散散落刀，体会章法，虚实缓急，行止顿挫，先留后地，谓之留也。

复刀法。复刀者，谓一刀不到而再复之也。刀法入石有三，

而单刀最妙。单刀易于争奇，双入不能免俗。原刀是最上刀法，复之以救其失也。悟其病在何处，止取一刀救之，不宜长宜短、不宜连宜断、不宜太尽宜留余，长则失势、连则犯俗，尽则败矣。

埋刀法。埋刀者，以刀言之，则入石而沉着；以笔言之，则藏锋而不露。合而为名，故曰埋也。

切刀法。切刀者，如切物之状，直下而不转旋也。急就、切玉皆用之。如遇轻滑败笔，则以切刀法救之。

舞刀法。舞刀者，行而不知；埋者，藏而不露。皆迹外传神，熟极生巧。至若故意舞动行刀，则又俗笔之最恶者，不入刀法，斯为下品矣。

平刀法。平刀者，刻成朱文而觉呆板，则以平起其脚，而复刀救之，自文亦间有之者。

轻刀法。轻刀者，非轻率之谓也。刀行有轻举之势，不痴重耳。

——清·汪维堂《摹印秘论》

操刀宜直不宜横，横则嫩而无神。落刀欲其重，如画家所谓"金刚杵"，书家所谓"折钗股""屋漏痕"。运刀欲其活，自起自落若绝不留心者，其实不留心之处，正是精神团结之处。有出入，有肥瘦，有高低，似促非促，似疏非疏，乃为无上乘。

——清·冯承辉《印学管见》

图下编 5-5

篆刻有为切刀，有为冲刀，其法种种，予则未得。但以笔事之，当不是门外汉。

——清·钱松刻"蠡舟借观"边款

刻印有作篆极工，但依墨刻之，不差毫发即佳者，有以刀法

见长者。大约不露刀法者，多浑厚精致；见刀法者，多疏朴峭野。孟蒲生孝廉云："古人刻碑，亦有此二种。"[①]

<div align="right">——清·陈澧《摹印述》</div>

刀欲其行，又欲其止。须行中有止，止中有行。若力小，处处止，则弱而不展；恃力，处处行，则走而不守，皆误。

作书难处在转折，刻印同之。刻印难处又在叠笔处。一笔已成一直，一画加其上，力猛易破碎，损其气。力弱则阻滞而不通，此处最宜留意。以不亢不卑为则。（不亢不卑四字，乃刻印至理，须处处用之。）

<div align="right">——清·赵之谦《苦兼室论印》</div>

因碎而碎，甚有致。　　　　　　　　　　　　　　　　　　图下编 5-6

<div align="right">——清·赵之谦刻"臣赵之谦"边款</div>

陈目耕云：涩刀摹古，最为得神。士陵效其法。

<div align="right">——清·黄士陵刻"周荔樵"边款</div>

我刻印，同写字一样。刻印如写字，纵横各一刀。写字，下笔不重描。刻印，一刀下去，绝不回刀。我的刻法，纵横各一刀，只有两个方向，不同一般人所刻的，去一刀，回一刀，纵横来回各一刀，要有四个方向。篆刻高雅不高雅，刀法健全不健全，懂

① 又王世《治印杂说》："刻印有作篆极工，但依墨刻之，不差毫厘即佳者，有以刀法见长者。大约不露刀法者多浑厚精致，露刀法者多疏朴峭野。盖古人刻碑，亦有此二种。正不必强为一律，亦视其性之如何耳。"

得刻印的人，自能看得明白。我刻时，随着字的笔势，顺刻下去，并不需要先在石上描好字形，才去下刀。我的刻印，比较有劲，等于写字有笔力，就在这一点。

<div align="right">——清·齐白石《白石老人自述》</div>

一讲刀法，某体宜用某法，某派宜奏某刀，皆有一定之方，厘然不爽。精神在腕，规矩从心，不然则体乖而派驳矣。一戒篆石，笔则是刀，故称铁笔。书而后刻，即失其真况，反书而正用之，又安望其神气之完故？善铁笔者恒以不书为贵，不然则形有而神失矣。

<div align="right">——清·邱炜薆《五百石洞天挥麈》</div>

使刀不可反为刀所用。须要能收能纵，起伏迟疾，左右相挽，不成板样。东坡诗曰"天真烂漫是吾师"，此一句虽是论书，亦作印丹髓也。

<div align="right">——清·马光楣《三续三十五举》</div>

刀有六法三品：一曰气韵生动，二曰巧妙雄秀，三曰端庄朴茂，四曰经营位置，五曰典丽率真，六曰肥瘦得宜。然六法之中，五可学而至，若气韵生动则在神会，无秘诀可传，无形迹可寻。所谓能与人规矩，不能使人巧，莫之然而然者也，故曰气韵生动。有笔无刀，如云之空，莫窥其奥，谓之神品。笔势飞腾，宛转超绝，意趣有余，谓之妙品。一笔而成，不假修饰，即到化境，谓之逸品。

<div align="right">——清·马光楣《三续三十五举》</div>

刀之诀在乎明六要而审六长。所谓六要者：下笔有变转，一要也；平稳有锋健，二要也；点画有根本，三要也；迟涩有情态，四要也；起伏有筋骨，五要也；典雅有丰神，六要也。所谓六长者：粗卤 ① 求丽，细微求魄，狂怪求理，纤秀求拙，雄劲求润，烦密求空，为之六长。既明六法，又审六长，而不能吻合古人追踪秦汉，未之有也。

<div align="right">——清·马光楣《三续三十五举》</div>

"摹印只须工字体，形容刻蚀要天然。休拌性命 ② 论刀法，秦汉何人有技传。"有客问刀法，书此与之。中孚以为然否？庚戌，古泥。

图下编 5-7

<div align="right">——清·赵古泥刻"寒蝉"边款</div>

师曾印学导源于吴缶翁，泛滥于汉铜，旁求于鼎彝，纵横于砖瓦、匋文，盖近代印人之最博者。又不张门户，不自矜秘，或易之，辄持旧说以求，则曰："刀法皆江湖门面语耳之。"

<div align="right">——清·姚华《染仓室印集序》</div>

印人今实只有冲刀、切刀、单刀三种。但小于豆之印，如李茗柯（原名师实，后更名尹桑，字玺斋。为吴县人，流寓广州。为黄牧甫受业弟子）云：极小之印，安容冲刀、切刀？实只可点刀耳。

<div align="right">——清·蔡守《印林闲话》</div>

① "粗卤"，同"粗鲁"。
② "性命"，古代哲学名词，原为先秦儒学的重要哲学范畴。《易·乾》："乾道变化，各正性命。"朱熹本义："物所受为性，天所赋为命。"此处"性"指个人情志、个性，"命"指天命。

除上诸种刀法，更有所谓单刀入、双刀入。轻刀、缓刀诸法，虽不可不知。然能者合之，不能者逐事合之，则愈见其拙矣。语云：大匠①能与人规矩，不能与人巧。其斯之谓欤？

<div align="right">——近代·王世《治印杂说》</div>

刀之于石，犹笔之于纸。善书者，必讲求运笔。善印者若不长于运刀，又奚可者，于是刀法尚焉。

<div align="right">——近代·王光烈《印学今义·运刀》</div>

一若不明乎此，不足以言刻印者。不知能者作印，须有墨有刀。有墨者，谓须具有篆书之笔致也。徒有刀法而无笔致，终非能手。作印者须随字画之方圆、屈②折以运刀，断不得因刀而害笔。一字之间，一印之内，有顿挫处亦有放纵处。有见锋处，亦有藏锋处。

<div align="right">——近代·王光烈《印学今义·运刀》</div>

盖作印之道，贵随字所适，或因所摹而变。予以为刻印刀法，只有三种：单刀一法，只可用作凿印，其他均不适用。至于作他种印，直一复刀可以。贱之，流利处，则用冲；坚实处，则用切；入笔则用钝，出笔则用锋。一字一印，皆须兼施而并用之。若单、复刀外，不可无补刀。补刀者，犹文章之补笔。单、复刀印，有不稳时，则以补刀救之，以求尽善，亦为必不可少者。其他非门面语，即旁门外道，不足信也。至于正锋，则利于单刀汉凿印。偏锋则利于复刀浙派印。要在向机而施运，用得妙耳。此理亦如

① "大匠"，对在某种技艺上造诣极高的人的称呼。

② "屈"，原作"届"，当为"屈"之误。

运笔之有正锋、偏锋，初不闻何为涩笔，何为舞笔也。至工欲善事，必先利器，刀锋自以锋锐为是。近人有用钝刀，以求古拙者。亦如欲作篆匀细，胶笔切尖，终有造作气耳。

<div align="right">——近代·王光烈《印学今义·运刀》</div>

今之人，自矜敏捷，率尔操觚，不论意径何若，不问章法合否，不管派别奚似^①，石不著墨，盲然上刀。一印作出，恶劣可鄙，乃曰此熟能生巧也，附和者亦曰此斲轮老手也。是犹不上轨道，而冀^②车之不覆，有是理哉？

<div align="right">——近代·王光烈《印学今义·功力》</div>

刀法：执刀如执笔，刻字如书写，这是刀法的基本要求。刻印拿刀，用大指、二指、三指合总执拿，伸无名指于刀下，夹住刀后，手臂空提，使臂用力，则划文振动欲飞。刻瘦文用刀多自单笔。秦文细柔，须缓缓转弯，不可一刀直透，若直透，不是软弱，定是枯涩，不似文本矣。刻铁线文，经健锋芒，只须复槽用力，使画文匀净。刻肥文，用刀就墨，两边下刀，取去中间墨路，方有骨力，再向字画中间行一刀，画路正直，即印用到底，字迹也端正。至于古文刀法，亦两面下刀去墨，只用刀的两头锋芒尖利处，不必将刀别起头刻。写意刀法，须刀口纯熟如戏墨戏笔，随意情趣。锋芒草草，若非刀口纯熟，则学坏手。用刀如用笔，刻印如写字，忌描、忌戳、忌刮。所谓匠气，皆此弊也。

<div align="right">——近代·唐醉石《治印浅说》</div>

① "奚似"，何似。
② "冀"，希望。

此种刀法，刻印者虽不可不知，其实毋须研究。刀法云者，所以传其书法也。书法既能明了，则运刀时自能迎刃而解。若者宜疾，若者宜迟；若者鼓刀宜重，若者措刀宜轻。善用刀者，始能心手相应。意力俱尽，有不可以言语形容之妙。盖使刀如使笔，初无二致也。而今之自命为金石家者，于篆法书法既略而不肯讲求，乃斤斤焉惟刀法之是问。前列十三法，犹以为未足。更有所谓迎刀、送刀、反刀、飞刀、快刀、毛刀等等之名目，不值识者一笑也。

——近代·徐天啸《余之印话》

工欲善其事，必先利其器。我辈既非刻工，偶然兴到，作一二印以遗之。若钝锥若断铁，无一不足供我指挥，何必利器哉。

——近代·徐天啸《余之印话》

第诸子所论，鲜及运刀。余昔观季海先生摹黟山作，多取切势，又尝嘱内史灵龚从友人王福庵问印学，则知皖宗自完白山人平削以来，悲庵博以冲，黟山通于切，并汉宋入双管①，萃徽、杭于一堂。旁摭②匋泥，启途③来兹④，黟山之门庭为大。

——近代·易忠箓《黟山人黄牧甫先生印存题记》

语云："大匠能与人规矩，不能与人巧。"言成法可变，而不宜拘也。前人所详治印用刀之法，无虑十数：劈、切、纵、横、单、双、轻、缓、侧、复、留、补诸法，初学者固当奉为圭臬。

① "双管"，双管齐下，比喻两方面同时进行或两种方法同时采用。
② "摭"，拾取，摘取。
③ "启途"，开道。
④ "来兹"，泛指今后。

若名手当家，则不能为法所牵绊。腕强锋正，以气副之，如游龙舞鹤，无往不利，无所谓劈切纵横也。一刀直落，石即披靡，如巨舟乘风，穿涛破浪，不容有轻缓单双复侧留补也。

<div align="right">——近代·郭组南《枫谷语印》</div>

治印之刀，犹作书之笔。善作书者，笔为手用；不善作书者，手为笔用。善治印者，刀由指使；不善治印者，指由刀使。二者固无异也。

<div align="right">——近代·蒋吟秋《秋庐印话》</div>

用刀虽贵劲拔，但最忌怒刀。要知银钩铁画，实自灵和中得来，绝非剑拔弩张之流，所能领悟。

<div align="right">——近代·孙观生《摹印谈屑》</div>

用刀之法大旨有九种：一刀去谓之单刀；一刀去一刀来，谓之反刀；一刀去一刀去谓之复刀；疾若飞鸟，谓之飞刀，又名冲刀；刀平帖刻去，谓之覆刀；将纵故擒，欲宕更跌，谓之涩刀，又名挫刀；刀锋向两边振动而进，谓之舞刀，又名刺刀；直切而下，谓之切刀；既刻就之后，印于纸上，涂墨于印，端相何处应修，何笔应理，复加整饰，谓之补刀。刀法虽多，常用者只单刀、复刀、反刀、补刀四法。总须执刀有力，下刀胆大，补刀心细始可。

<div align="right">——近代·孙观生《摹印谈屑》</div>

刻印又称铁笔，故用刀须如用笔，用笔须用中锋，用刀亦然。必须腕底有力，出以中锋，而后始能运转自如，遒劲致有。

<div align="right">——近代·久庵《谭篆刻》</div>

刻朱文印刀法较为复杂，要在得心应手，各有不同，初非固执刀法所得而左右之。大抵印大字少者偏重腕力，印小字细者偏重指力。较大之印，可以拳握刀柄而直下横刻之，适如书写匾额大字然，笔下须有横扫千军之势，其力在速。

<div align="right">——近代·久庵《谭篆刻》</div>

刻印，使刀贵准。不许错使一刀。使刀若错，愈修改，愈恶劣。欲其能准，必先熟视印文之笔画。某笔可用切刀法，某画可使冲刀法。心目中先了然，然后下刀，则刀法必准，准则无往不利。

<div align="right">——近代·黄高年《治印管见录》</div>

世有制印者，不篆而刻。本此技能，颇可自夸，惟其所作，是否能收良好之效果，尚属疑问。余制印，不敢率尔奏刀。必先将所欲刻之字，思索篆法，方寸中已有所得，然后执笔篆出。三五式样，张贴案前，熟视之，某字疑为不稳，某字自信已确，即就其所确信者篆而刻之。

<div align="right">——近代·黄高年《治印管见录》</div>

行刀不宜太慢，太慢即迟疑，迟疑则软弱呆滞。亦不宜太快，太快即轻率，轻率则卤莽灭裂。每于治印时，审视印文。宜如何下刀？宜如何行刀？快慢合度，应之于手，神气乃生。总之刻直笔，不宜太慢。刻折笔，不宜太快。刻圆笔，宜快慢得中。否则皆为印累，不可不慎。

<div align="right">——近代·黄高年《治印管见录》</div>

印以虫咬蠹啮见胜，赖乎切刀。切刀之法，陈曼生擅之。

余尝于友人家得觏^①陈氏所作……苍劲古拙，其妙处实出于切刀。……浙派诸子所刻，视其原印，一笔一画，往来刀路，瞭然可睹。刻印时想象其笔画之精神，即以三五刀了事。不然，是只知慎于行刀，而不知慎防匠气。

<div align="right">——近代·黄高年《治印管见录》</div>

白石刻印，其刀直下，长可一寸，深可半米，石不坚硬，立时崩裂，风驰电掣，俄倾^②而成。石不转方，自左连切而极于右，亦刻印之奇观也。特记于此，以备后生之取法焉。余尝笑白石总嫌石小，而白石又笑余作书总嫌纸小，亦趣闻也。

<div align="right">——近代·杨钧《草堂之灵·论刻印》</div>

盖刀法者，所以传其所书之文，使其神采不失。

<div align="right">——近代·马衡《谈刻印》</div>

印之与碑，其理正同。且其设计之难，有甚于碑者，故必自书自镌，而后能踌躇满志。若徒逞刀法，不讲书法，其不自知者，非陋即妄。知而故作狡狯^③者，是为欺人也。

<div align="right">——近代·马衡《谈刻印》</div>

前人之论刀法者，有正入刀、单入刀、双入刀、复刀、反刀、飞刀、挫刀、轻刀、伏刀、覆刀、切刀、舞刀、涩刀、迟刀等十四种。又有留刀、补刀、复刀、冲刀、平刀五法。其中大半

① "觏"，遇见，看见。
② "俄倾"，片刻，一会儿。
③ "狡狯"，诡诈。

为臆说，不特无补实际，即于理亦多不可通，盖前人著述每多故为玄言，以示奥秘，学者不察，坠其彀中①，即终身不能自拔矣。

——邓散木《刀法辟谬》

按刀法之应用，不过正入、侧入、单入、双入四种，而此四种应总名之曰切刀。切刀之法，以拇食中三指用全力撮定刀干，以无名指抵刀后，小指则辅于无名指之后。刀干须直，而稍向前偃。食中两指，力抑刀锋入石，而以拇指拒之，一起一伏，继续切入。此时须运全身之力于腕肘，再分达于指间，方能直入无滞。切有向身切、向外切两种。如刻白文，先就画之右边向身切进（此所谓书系指直画，以刻时无论横直，皆当转石使其画南北向也），然后将石倒转，就其另一边（即未刻去之一边，刻时仍为右边），由内向外切去。刻朱文则反之，先刻左边，后刻右边。如是则刻时运刀虽有向内向外之别，而就刀势言之，则皆顺而不逆。

——邓散木《刀法辟谬》

正入刀谓直干入石，侧入刀谓侧干入刀，正入刀多用于单刀刻法，侧入刀则用于双刀刻法。单刀即单入刀，谓以刀锋之一角入石；双刀即双刀，谓全刀入石，此外别无秘密。至运刀既熟，大巧以生，此时即任意下刀，无不如意。所谓神而明之，存乎其人，盖非一蹴可以致千里也。

——邓散木《刀法辟谬》

案章法为治印关键，孰者宜虚、孰者宜实，孰者宜缓、孰者

①　"彀中"，弩射程所及的范围。比喻圈套、陷阱。

宜急，必在未刻之先，预为拟定；迨捉刀入石，此时成竹在胸，宜如风帆阵马①，所向无前，不容先留，不容待补。所谓"逐字补完""散散落刀"，此惟匠石用之，不足以登大雅之堂也。"短长肥瘦，修饰都匀，谓之补刀"，印不能多修，多修则神意两失。长者短之，肥者瘦之，其所修饰，不过一二刀而已。至所谓匀，言盖称其轻重虚实，非谓均齐方正也。

<div align="right">——邓散木《刀法辟谬》</div>

刻印不准光，不准毛；又要光，又要毛。此言只可为知者道耳。

<div align="right">——蔡巨川《易庵谭印》</div>

线细贵遒劲，如高柳之垂丝；线阔贵浑雄，如长鲸之饮海。反之，纤巧嫩软，平扁臃肿，便落下乘矣。线阔未必老，愈阔愈难老；线细未必嫩，愈细愈不嫩。要在刀法老练，不在线条细阔也。线有曲直，直线宜中粗，中粗见力。程彦明所谓一画之势，可担千钧，曲线宜中细，中细易劲。文彭（寿承）所谓旋转圆活，若鸿毛之顺风也。线有朱白，俱尚圆浑。中锋落石，刀路中间深而两边浅，则藏锋敛锷，筋骨在中，虽偏贴印面，而其象却是浑圆。近有以起底刀起之使平，则线与底成垂直，其象辄易平偏而呆板矣。线光忌浮滑，线缺忌锯牙，要在不光不缺之间。

<div align="right">——来楚生《然犀室印学心印》"线条"</div>

刀法名目繁多，不下十数种，曰正入正刀法、单入正刀法、双入正刀法、冲刀法、复刀法、切刀法、舞刀法。又有所谓涩刀、

① "风帆阵马"，即"风樯阵马"。乘风的樯帆，临阵的战马。比喻气势雄壮，行动迅速。

迟刀、留刀、埋刀、轻刀等诸法，其中落落大者，不过三五种而已。余都大同小异，或竟名异实同，颇似重复，故弄玄虚，以欺外道耳。冲刀人人能之，但不宜多用，多用易板刻，应时以切刀救之。石之腻者宜舞刀，石之爽者可单刀。复刀用最广，未有一印而无复刀者，更无一印而全用单刀者。单刀、复刀应相辅以并行也。所谓中锋、偏锋，应以线条所示迹象之圆浑与否以为断。中锋落石，自易圆浑，偏锋侧入，未尝不可使迹象浑圆。譬诸运笔，笔尖着纸，恒为中锋，笔腹着纸，未尝不可使为中锋也。刀有向背，刀口所向曰面，刀背所向曰背。向之一面，线恒生动，背之一面，线辄板刻。寻常朱文落刀，大多背线外向，其线不至破碎。余以为朱文小印犹可，巨印朱文有时仅可向线落刀，但须熟审石质脆实，轻重合度，庶乎其线不至呆板矣。总之，法不可泥，用久随化，不知其然，举乎合妙，不在刀也。执刀以求，无异痴人说梦。

——来楚生《然犀室印学心印》"刀法"

客有就余而问曰："君于篆刻历有岁月矣，于刀法必究之有素，何谓冲刀、何谓涩刀、何谓切刀、何谓留刀，此中微妙，可得闻欤？"余曰："否。"夫治印之道，要在能合于古而已。章法最要，刀法其次者也。旧传一十四种刀法之说，是古人故为高谈炫世之语，未足信也。

——陈巨来《安持精舍印话》

运刀时候更主要在运气。在聚精会神上还要运气，那就是屏绝呼吸，至少要减少呼吸，运用全身气力，运气至指腕间并使指腕稳定，刻出来效果一定好。所谓好是有神有韵。在运气

中，刻者觉得"万籁无声"，可能旁观者却不知道。前人讲"一气呵成"，可能是这样吗？万万不能边运刀，边谈笑，好象很有把握，若无其事的谈笑风生，其实精神不集中，松了劲，哪有好效果。

<div align="right">——潘主兰《谈刻印艺术》</div>

有一次我向老先生请教刻印的问题，先生到后边屋中拿出一块寿山石章，印面已经磨平，放在画案上。又从案面下面的一层支架上掏出一本翻得很旧的《六书通》，查了一个"迟"字，然后拿起墨笔在印面上写起反的印文来，是"齐良迟"三个字。写成了，对着案上立着的一面小镜子照了一下，镜中的字都是正面的，用笔修改了几处，即持刀刻起来。一边刻一边向我说："人家刻印，用刀这么一来，还那么一来，我只用刀这么一来。"讲说时，用刀在空中比划。即是每一笔画，只用刀在笔画的一侧刻下去，刀刃随着笔画的轨道走去就完了。刻成后的笔画，一侧是光溜溜的，另一侧是剥剥落落的。即是所谓的"单刀法"。所说的"还那么一来"，是指每笔画下刀的对面一边也刻上一刀。这方印刻完了，又在镜中照了一下，修改几处，然后才蘸印泥打出来看，这时已不再作修改了。然后刻"边款"，是"长儿求宝"，下落自己的别号。我自幼听说过：刻印熟练的人，常把印面用墨涂满，就用刀在黑面上刻字，如同用笔写字一般。这个说法，流行很广，我却没有亲眼见过。我在未见齐先生刻印前，我想象中必应是幼年听到的那类刻法，又见齐先生所刻的那种大刀阔斧的作风，更使我预料将会看到那种"铁笔"在黑色石面上写字的奇迹，谁知看到了，结果却完全两样，他那种小心的态度，反而使我失望，遗憾没有看到那样铁笔写字的把戏。这是我青年时的幼

稚想法，如今渐渐老了，才懂得：精心用意地做事，尚且未必都能成功；而卤莽灭裂地做事，则绝对没有能够成功的。这又岂但刻印一艺是如此呢？

——启功《记齐白石先生轶事》

我刻印从不讲究刀法，只是要求刻来效果好就行。如果刻意讲究刀法，忽视篆法、章法，那正是舍本逐末，走入邪道上去。

我们刻印只是用刀角着石，刀口不能着石，即使用"切刀"也�是刀角着石。如果说刀口刻印，那根本是从来不刻印的"外行话"。

——沙曼翁致刘云鹤信札（1979 年 7 月 1 日）

在篆刻中，无论哪一种刀法，都要做到：下刀宜沉，把刀要稳，行刀要狠（不能怕它），收刀要整。

——王一羽《篆刻讲义》

昔人论书"执笔无定法"，我则曰运刀亦无定法。各人有各人之执法，如能刻好印画，则各法均好；如不能刻好印画，即使执法再好亦属枉然。

——王一羽《略谈篆刻》

执刀有如写字，用笔则笔宜直，用刀则稍向前倾。

——王一羽《略谈篆刻》

刀法有单刀、复刀之分。用刀之准绳是"狠、准、稳"。细忌蚓行，粗忌猪伏，竖忌熊立，横忌鱼跃，朱忌蛇头，白忌燕尾

（汉印更应牢记）。

——王一羽《篆刻心得》

篆刻刀法与笔法之关系，无非是以笔法统帅刀法，亦即刀法
必须服从于笔法，不可一味逞刀；又以刀法表现笔法——此处用
"表现"二字，即如前所说，篆刻制作不是原封不动地刻出墨稿，
而是以特定的制作方法成就其"笔意"，强化其艺术效果。

——马士达《篆刻直解》

齐先生尝谓："治印之道无他，钝丁画沙，快剑切玉。"

——崔家焜《跋贺先生所赐印册》

六、修饰

修饰是篆刻整理、润饰之法，可按其进程分为刻制中的修饰与完成后的修饰。明代徐上达称"妆点"，将其比作"当门去棘，向牖栽花"（《印法参同》）。在通常情况下，篆刻修饰是采用人工的方式，使印面效果更加自然，具有古印的金石气。这种金石趣味主要通过刀法来表现。如明代沈野记载"文国博刻石章完，必置之椟中，令童子尽日摇之；陈太学以石章掷地数次，待其剥落有古色，然后已"（《印谈》）。然而这种随性而为的做印方法，全凭运气，最终得到的效果偶然性成分很大。

模仿古印或金石碑刻的斑驳泐痕，明清两代多有。"今之锲家，以汉篆刀笔自负，将字画残缺，刻损边旁，谓有古意"（屠隆《考槃馀事》），可见明代时故作残损之法已不鲜见。明清篆刻家擅长在刻制过程中制造残破、磨泐、剥蚀的虚化效果，创造出雄浑朴厚、高古苍茫的刀法美学。其擅长的做印之法是利用刀角的椎凿、刀刃的刮削、刀背的磨蚀、刀杆的敲击，甚至其他方式方法的运用，实质都可归为广义的刀法范畴中。做印法的难处在于刻露与含蓄兼备，既得古朴又天然而不造作，正所谓"做印

非解决刻之不足，而是解决刻之不能"①。

　　印章刻成之后修饰之法不一，印人往往各有所擅，如张在辛用"磨石以见锋棱"之法，以及土擦、粗盐擦等去其火气（《篆印心法》），吴昌硕以败革摩擦（郑文焯记载）等，但这类做法往往受到工稳一路篆刻家的诟病。应当看到，篆刻审美的多元性决定了修饰与做印法存在的特殊价值，不应断然否定。

①　韩天衡《天衡印话》，上海科学技术出版社，2000年版，第37页。

古印原不务深细，深则文不自然，细则体多娇媚。虽有得处，亦不无失处，纵极工巧，终难为赏鉴者取也。

<p align="right">——明·甘旸《印章集说》"深细印"</p>

文国博刻石章完，必置之椟中，令童子尽日摇之；陈太学以石章掷地数次，待其剥落有古色，然后已。

<p align="right">——明·沈野《印谈》</p>

藏锋敛锷，其不可及处全在精神，此汉印之妙也。若必欲用意破损其笔画，残缺其四角，宛然土中之物，然后谓之汉，不独郑人之为袴[1]者乎。郑县人卜子，使其妻为袴。其妻问曰：今袴如何？夫曰：像吾故袴。妻因毁新，令如故袴，至今可拊掌[2]。

<p align="right">——明·沈野《印谈》</p>

如铜章，须求所以入精纯；玉章，须求所以出温栗。铜角宜求圆，玉角宜求方。铜面须求突，玉面须求平。盖铜有刌而玉终厉也。至于经土烂铜，须得朽坏之理，朱文烂画，白文烂地，要审何处易烂则烂之，笔画相聚处，物理易相侵损处，乃然。若玉，则可损可磨，必不腐败矣。

<p align="right">——明·徐上达《印法参同》"润色"</p>

① "袴"，套裤。
② "拊掌"，拍手，鼓掌。表示欢乐或愤激。

当门去棘①，向牖②栽花，是又一小布置也。顾所宜何如尔。

——明·徐上达《印法参同》"章法类·妆点"

人谓印之新刻者之非古也，乃故为破碎以假之，抑知新破碎者之更不可以为古也乎。

——明·徐上达《印法参同》"刀法类"

印章之有一定家数者，即用其家法修之，务使神完气足。宜锋利者，用快刀挑剔之；宜浑成者，用钝刀滑溜之。字画上口，或用平刃，或用剑脊，或用滚圆。或于穿插处留脂膜，或于接连处见筋骨。须要气脉联属，精彩显露，不俗不弱，乃能入妙。至于要铦利③而不得精采者，可于石上少磨，以见锋棱。其圆熟者，或用纸擦，或用布擦，又或用土擦，或用盐擦，或用稻草绒擦。随其家数，相其骨格，斟酌为之。须有独见，自出心裁，非他人所可拟议者。

——清·张在辛《篆法心印》

修制之法，随其各自家敷。柔媚而健劲者，宜利锋以锼剔④；浑沦而苍古者，宜钝刀以开劈。字画上面，或剑脊，或平刃，须要筋骨连络，精神完聚，乃臻至妙。若欲圆熟者，或用盐，或用布、用土、用纸、用稻草绒、用莲房各种擦法，随时酌而用之。若要铦利陡峻者，于平砥石少磨，则锋棱可见，再加刀修，至如

① "棘"，泛指有刺的苗木。
② "牖"，窗户。
③ "铦利"，锋利，锐利。
④ "锼剔"，削除，剔除。

镌就之时。恐有不匀,特向镜中一照,则反背为正面,毫发难隐。修制真切之功,无逾于此。匠心之苦,又有独得难以语人者。

——清·孔继浩《篆镂心得》"修制法"

作印之秘,先章法次刀法,刀法所以传章法也,而刀法更难于章法。章法,形也;刀法,神也。形可摹,神不可摹。神不可摹,譬之写真者,两人并写一人,一则声音笑貌,呼之欲出,一则块然无生趣。同是五官,而一肖一不肖,则得其神与得其形之异也。得其神,则形之清浊妍媸,不求其肖而自无不肖也。然神寓乎五官之中,溢乎五官之外,不可言喻,难以力取。古人论诗文,谓言有尽而意无穷,正谓此也。

——清·徐坚《印戋说》

一曰细白文。务求平正,章法绵密,心稳手准,用力一冲,一气而成,甚有风致。

——清·陈锬《印说》

一曰满白文。最称庄重,文务填满,字取平正,致须流利,与隶相融。

——清·陈锬《印说》

一曰切玉文。须和平淡雅,温润有神,其转接处,意到笔不到,如书家之有笔无墨是也。

——清·陈锬《印说》

图下编6-1　　一顽石耳。癸卯菊月客京口,寓楼无事,秋多淑怀,乃命童

子置火具，安斯石于洪炉。顷之石出，幻如赤壁之图，恍若见苏髯先生 [①] 泛于苍茫烟水间。噫！化工之巧也如斯夫。兰泉居士吾友也，节《赤壁赋》八字，篆于石，赠之。邓琰又记。图之石壁如此云。

<div align="right">——清·邓石如刻"江流有声断岸千尺"边款</div>

印章刻完，不必就用印色。但用中指研干墨，蘸点字面，就知画文偏正。待修改过，再用印色，甚是简便，更不可惜印色。

<div align="right">——清·汪维堂《摹印秘论》</div>

摹印完成，其印四围整齐，用刀轻击边棱，仿篆古印，亦有不可击者，须留心辨之。今人故造破碎，甚为可笑。

<div align="right">——清·汪维堂《摹印秘论》</div>

石印刻款字于旁，亦有致。然其语与字皆宜雅，否则不如不刻。

<div align="right">——清·陈澧《摹印述》</div>

葛民丈命刻是印，石有剥落，遂改成石屋著书图，寄意而已，不求工也。　　　　图下编 6-2

<div align="right">——清·赵之谦刻"西京十四博士今文家""各见十种一切宝香众眇华楼阁云"对章边款</div>

———————

① "苏髯先生"，指苏轼。

有人见吴昌硕刻印，刻成之后，磨去少许，以隐刀痕。果尔，则吴氏之法不堪矣。

——近代·杨钧《草堂之灵·论刻印》

其（吴昌硕，编者注）刻印亦取偏师，正如其字。且于刻成之后，椎凿边缘，以残破为古拙。……可见貌为古拙，自昔已然，不自吴氏始也。独怪吴氏之后，作印者十九皆效其体，甚至学校亦以之教授生徒，一若非残破则不古，且不得谓之印者，是亟宜纠正者也。

——近代·马衡《谈刻印》

明季文三桥、何雪渔治石章，刻字既竣，煅^①之以火，使石质转坚，以免后来他人磨治。此说闻之故老，及见文何所治之章，边款满旁，殆无隙地，而石外挂釉，若陶磁^②然。则老辈传说，洵非诳语^③。海丰吴氏之里居，于光绪壬辰岁，不慎于火，所存金石书画，燔^④之一炬。及拾取烬余所得之石章，悉变黑色，坚若铜铁，不可磨治。于是文何火煅之说，益足征信矣。

——近代·王崇焕《印林清话》"火煅"

文国博刻印置之椟中，令童子尽日摇之。陈太学以印掷地数次，令其剥落有古色。沈从先所讥为郑人为袴者，此类是也。然学古必须如此始能逼似。余之作印，每以刀轻击其角。从先自述

① "煅"，放在火里烧。
② "陶磁"，同"陶瓷"。
③ "诳语"，骗人的话。
④ "燔"，焚烧。

刻印，谓如出之土中，几欲靡散，何莫非郑人为裤耶。

<div align="right">——沙孟海《僧孚日录》癸亥年（1923）九月二十日</div>

刻印如边破碎，则字不宜破碎；字若断缺，则边宜完整。

<div align="right">——蔡巨川《易庵谭印》</div>

昔于我友陈蒙安斋中获读郑叔问文焯手写笔记二册，内有一则述及昌硕丈刻印事，移录如下："往见老铁刻一石罢，辄持向败革①上着意摩擦，以取古致。或故故琢破之。终乏天趣，亦石一厄。"语虽近贬，其意甚是。

<div align="right">——陈巨来《安持精舍印话》</div>

要注意少修改，落墨要讲究。讲究安排妥帖（包括篆法、章法），着刀要大胆、爽快、要见笔（即能表现篆书的笔致），那就不显得死板。修改愈多神气愈失，几乎成为"木乃伊"。不难看到，现在有好多所谓"刻家"不是篆刻而是刻字，无笔意、无笔墨可见。这是由于"刻家"们不能写字的关系，流于匠气，与刻字匠没有多大差别。尽管他们自尊或被尊什么"家"，不管事的。好的作品既有质，又有神，质者是形体，神者是精神。如果没有精神徒具形体，那么与"尸体"无异也。

<div align="right">——沙曼翁致刘云鹤信札（1979 年 4 月 24 日）</div>

击角：要有锐角、钝角，参错变化，以钝器击之较自然，不可造作，多弄了反而着迹了。击后字易误会者不能击。

图下编 6-3

① "败革"，破败的皮革。

击边：横线可吉，重器击之，直线外跑者不宜击，此最关重要。

转折[1]：要方圆适中，太方则死，太圆则软。牧甫以方为主，亦有圆处。

要在规则中见不规则，在匀称中见笔画粗细与疏密。

<div align="right">——马国权篆刻教学手稿</div>

[1] 此条无标题，"转折"二字为编者所加，后文标点也据文意微调。

七、印内

　　"印内求印"又称"印中求印"，它与"印外求印"作为一组既对立又统一的观念，由叶铭一并总结提出①。印论中所指的"印内"，实际主要反映在印式、风格等基本要素上。简单地说，"印中求印"就是从已经存在的印章体系之中寻求形式和风格上的参考进行篆刻创作。

　　"印内求印"这种创作模式，一般通过研究、学习前人印章并以之为范本，比如对明清印人而言，宋、元印章为近古，秦、汉印章为远古，它们都是临摹和取法的对象。由于文人篆刻的起源和兴盛较晚，对书法、绘画这样成熟较早的艺术形式依赖性较强，就像学习书画无不从临摹古今碑帖入门一样，摹仿、参考已有的篆刻形式，既是篆刻学习和创作的必经之路，也是最主要的途径。例如人们所熟悉的"印宗秦汉"，在形式取法上的那部分，就是"印内求印"创作思想的体现。此外，取法时贤篆刻进行创

① 1916年叶铭在《赵㧑叔印谱序》中正式提出，这一观念源自他对赵之谦篆刻成就的概括和总结："善刻印者，印中求印，尤必印外求印。印中求印者，出入秦汉，绳趋轨步，一笔一字，胥有来历。"

作，也属于"印内求印"的范畴。

"印内"的核心是印章稳定的外在表现形式，也即印式。印式一词，印论中早已有之，但所指纷繁，如朱简说"吾所谓章法者，如诗之有汉、有魏、有六朝、三唐，各具篇章，不得混漫。非字画蟠曲，以长配短，以曲对弯之章也"（《印经》），这是将篆刻章法的时代风格特征认定为某种稳固特征的印章形式，表述虽不够精确，但在意旨上接近。至于清人有指方圆形状等为印式者（戴启伟《啸月楼印赏》），则离题远矣。印人对印式的学习与创造性经验，常在明清印章边款中表达出来，这是"印内求印"相关印论的重要来源，其中大多从篆刻实践中来，言之有物，宜与原作同观，揣摩体会。

何震云："元朱文始于松雪，殊欠古雅，但今之不善元朱文者，其白文必不佳。故知汉印精工，实由工篆书耳。"

<p style="text-align:right">——明·何震论印，冯承辉《历朝印识》</p>

摹铸印：朱文，须得空处深平起处高峻意；若白文，又须悟得款识条内所云仰互等说，总贵浑成无刀迹也。陶印亦然，要觉于铸少欠。

<p style="text-align:right">——明·徐上达《印法参同》"摹古类"</p>

摹凿印：凿印须得简易而无琐碎意，更要俨如凿形。笔画中间深而阔，两头浅而狭，遇转折稍瘦，若断而不断才是。如有联笔，则转折处稍轻，重则势将出头矣。但可下坠处深阔些，与单画另又不同。

<p style="text-align:right">——明·徐上达《印法参同》"摹古类"</p>

玉印镌法篆法，并称精妙，且无锈蚀，秦汉之心巧，宛然具存。

<p style="text-align:right">——明·程远《古今印则凡例》</p>

虞山宗伯[①]题其[②]谱曰："私印之作，莫盛于元人，如吾子行之论《三十五举》，溯源极流，后人用为指南。而吴孟睿、朱孟辨之流，杨铁崖、曲江诸公，咸交口推服。盖其人皆博雅通儒，深究六书三仓之学，而于印章见其一班，非以雕虫篆刻为能事也。今人从事于斯者，往往侈谈篆籀，而忽略元人，正如诗家之宗汉魏，画家之摹荆关，取法非不高，而致用则泥矣。卧生好学深思，

① "虞山宗伯"，指钱谦益。

② "其"，此处指袁雷。

精工篆刻，而尤于元朱文究心，吾以为三桥后当为独步。"

——清·钱谦益论印，周亮工《印人传》"书袁卧生印章前"

古印留遗莫精于汉，刻此用存古意。

——清·丁敬刻"寿古"边款

古印将军印，乃军中急于行令，凿而成之，其文多欹侧不匀，细按之，总有笔意。信乎古人之不可及也。

——清·董洵《多野斋印说》

以穆倩篆意，用雪渔刀法，略有汉人气味。丁酉仲冬，小松。

——清·黄易刻"葆淳"边款

吴秋野作印方整中有流动之致，砚林翁极称之，小松师其法。

——清·黄易刻"在湄书屋"

汉官印悉刻白文，魏晋以后渐用朱文。唐虞永兴[①]书成《夫子庙堂碑》，进墨本，太宗赐以晋右将军王羲之黄银印，亦朱文也，古帖中往往见之。此印师其意，黄易谨篆。

——清·黄易刻"大司马总宪河东河道总督章"边款

图下编 7-1　　宋、元人印喜作朱文，赵集贤[②]诸章无一不规模李少温[③]，作篆宜瘦劲，正不必尽用秦人刻符摹印法也。此仿其"松雪斋"

① "虞永兴"，指虞世南。
② "赵集贤"，指赵孟頫。
③ "李少温"，指李阳冰。

长印式。易。

——清·黄易刻"梧桐乡人"边款

黄司马小松为吾宗无轩先生作朱文是句印，圆劲之中更有洞达意趣。余此作易以白文，亦略更位置，然究不若司马之流动为可愧耳！秋堂记。

——清·陈豫钟刻"我生无田食破砚"边款

此余壬寅岁为吴五天同学所作赏鉴印也，细玩之，略有汉人刻铜遗意。近日酬应虽多，以此印较之，一无长进，抚三叹① 不止斯技也。

——清·陈豫钟刻"汉槎珍藏"边款

神似汉印，非貌取者可比。

——清·陈豫钟跋陈鸿寿刻"汪彤云印"

小桐索刻，为仿汉人铸铜印法。小桐近习八分书，饶有古意。 图下编 7-2
当知此技与作书无二理也。辛酉三月，曼生记。

——清·陈鸿寿刻"报曾印信"边款

有曰烂铜文者，明人从汉印中翻出。盖汉印至于明代，千百余年，有遗落土中者，多刓缺损坏。后人得之，见其蚀烂苍古意趣，反觉可喜，戏为效之耳。又绣铁文者，亦明人所造，以方朱文为质，间留余地，如铁之着绣者然。要之，烂铜、绣铁，物固

① "三叹"，多次感叹，形容慨叹之深。

有之，前贤戏为仿佛，今则群学步。

——清·戴启伟《啸月楼印赏》

仿明人印以工整为贵，然不入时人之眼。琴溪解人，为拟丁元公意，盖一时兴到，不计工拙世。甲子小春，次闲并记于寄巢。

——清·赵之琛刻"玩此芳草"边款

静观制，乙亥九月朔日，仿秦印，工整中贵有古横之气，此近之矣。不识运师许我何如？越一日，次闲又记。

——清·赵之琛刻"万运"边款

图下编 7-3　　仿急就章，刻固非易，而篆尤难。丁丑冬过问渠斋中，按汉印谱，漫为作此。

——清·赵之琛刻"汉瓦当砚斋"边款

汉铸印工整中有流动之气，得之非易也。心白解人，特书此以志愧。

——清·赵之琛刻"丛桂留人"边款

仿汉人印不难于形似，而难于神似，此作自谓得汉三昧。二卣其宝用之。

——清·赵之琛刻"陈经印信"边款

以秦人篆意，用六朝刀法漫成此印。

——清·赵之琛刻"陈铣"边款

此仿汉急就章，略参敬身刀法，似得汉人遗意。

——清·赵之琛刻"今□重来问鸥鹭"边款

以秦人篆意，用六朝笔趣漫成是印。戊申三月朔，次闲。

——清·赵之琛刻"盐池司马"边款

仿朱文以活动为主，而尤贵方中有圆，始得宋、元遗意，此作自谓近矣。不识彝长许我何如？次闲并记，时睹制印者余君慈柏。

——清·赵之琛刻"泰顺津鼎彝长书画记"边款

仿汉玉印贵苍劲中有秀逸之气。此作自谓近之矣，不识衣垞许我何如？

——清·赵之琛刻"镜花水月之庐"边款

仿汉铸印，工整中贵有苍劲刀法，方为能手。此作自谓得古人遗意，不识二山赏鉴何如？

——清·赵之琛刻"香软风恬"边款

仿汉印不求形似，惟求神似。逋卿索刻两面印，漫为拟之，未识有当雅意否。

——清·赵之琛刻"道卿"边款

以穆倩篆意，用钝丁刀法成此。

——清·赵之琛刻"兰石"边款

　　　摹汉朱文篆字固难，而刻时尤贵参己意。若一味求似，不过为汉人舆台而已。

<div align="right">——清·赵之琛刻"松影涛声"边款</div>

　　　扇头小印须随意点笔，得自然之致，否则落俗。

<div align="right">——清·钱松刻"范叔"边款</div>

　　　咸丰五年嘉平之初，稚禾以太和间《始平公造像》贻余，此刻阳文凸起，世所罕睹。稚禾与余搜罗金石，考证字画，夸多而斗靡[①] 者也，割爱见贻，余实深感其德。此印就仿六朝铸式，所谓如惊蛇入草[②]，非率意者。奉为审定真迹。叔盖记。

<div align="right">——清·钱松刻"范禾印信"边款</div>

　　　古印多有半白文、半朱文，或三白文一朱文，其章法一片浑成。骤观之，朱文亦似白文，其妙如此。

<div align="right">——清·陈澧《摹印述》</div>

　　　汉印少朱文，近来出封泥之多……真足为朱文之矩矱，松雪不足道矣。

<div align="right">——清·陈介祺《秦前文字之语》</div>

　　　六朝人朱文本如是，近世但指为吾、赵耳。越中自童借庵、家芃若后，知古者益鲜，此种已成绝响。日貌为曼生、次闲，沾沾自喜，真乃不知有汉，何论魏、晋矣。为镜山刻此，即以

① "夸多斗靡"，谓以生活豪侈竞胜。
② "惊蛇入草"，形容书法活泼有力。

质之。

摹汉人小印，不难于结密而难于超忽，此作得之。

作小印，须一笔不苟且方浑厚，前五年尚不到此地步也。

有元一代书法，自赵文敏，鲜于困学①后，承学者争仿效之，婉丽有余，而古意略尽。唯士大夫姓名押尚有魏晋遗意。盖其时风尚所趋，又仅经营一字，故疏宕②有奇气。顾嗜印章者，竞羡秦汉，而以元押时代较近置之。故五都之市，秦汉真品十不得一，而元印累累。余亦因其易得，所见皆入录。

近世嗜印章者，皆以一字真书押属之元代。余观杨君惺吾所藏，其结体绝异恒溪（蹊），非唯与元代碑帖不相似，即求之唐、宋亦殊枘凿③，而与六朝则若合符契，是岂铸金之文与

图下编 7-9

① "鲜于困学"，鲜于枢（1256—1301），元大都（今北京）人，字伯机，号困学山民、寄直老人。官至太常典簿。善书法、绘画，与赵孟頫齐名。草书名声尤著，存世墨迹有《渔父词》《透光古镜歌》等。能诗文，著有《困学斋集》《困学斋杂录》。
② "疏宕"，放达不羁。
③ "枘凿"，枘：榫头。凿：榫眼。"方枘圆凿"的略语。方榫头，圆榫眼，二者合不到一起，比喻两不相容。

碑刻有异耶？抑不尽属元人，而考之未确耶？昔阮文达议《金石契》中铁如意为宋、元之物，例不当载。然如此谱，又何可以时代较近少之。

<div align="right">——清·饶敦秩《元押跋》</div>

图下编 7-10　　摹拟汉印者，宜先从平实一路入手，庶无流弊矣。

<div align="right">——清·吴昌硕刻"俊卿之印"边款</div>

汉人凿印坚朴一路，知此趣者，近唯钱耐青一人而已。

<div align="right">——清·吴昌硕刻"千寻竹斋"边款</div>

法本汉铸，参以攘之意以足成之。

<div align="right">——清·黄士陵刻"姚印礼泰"边款</div>

图下编 7-11　　汉印唯峻峭一路易入，过之则为浙派，此或不然。

<div align="right">——清·黄士陵刻"正常长寿"边款</div>

上古由图画象形，进而成为文字，有古籀篆隶之递变。观于钟鼎款识、碑碣镌刻，可知书画原始合一，日久渐分，马迹蛛丝，尚易寻获。古印文字，至为淆杂①，今据图画象形之印，品类尤多。以体言之，一名肖形印；以用言之，又曰蜡封印。

<div align="right">——清·黄宾虹《古印概论》"文字蜕变之大因"</div>

古急就章法纯以神行，极灏瀚流转之妙，后人模仿或仅具形

———————————

① "淆杂"，混杂。

似而已。

圆腴含苍劲，古玺文佳处未易得仿佛。

——清·吴隐刻"顾铸"边款

汉印分铸印、刻印、凿印三种。铸印极工整，朱文空地深平，　图下编 7-12
起处高峻，白文底凹状似仰瓦；刻印颇生动，转折处其底多不光
净；凿印多草草，格局多不整，笔画亦有未到处，如将军印是也，
皆急就成之。

——清·陈师曾《槐堂摹印浅说》

周秦古籀，多不易识。然格局错落，奇正相生，白文朴厚，
朱文精健，可资参考。

——清·陈师曾《槐堂摹印浅说》

汉凿印错落出奇，极可喜，灯下仿之以博赏音一顾。朽道人　图下编 7-1
记。

——清·陈师曾"杨昭儁印章"边款

清同光时陈簠斋①、吴愙斋②两先生始标举古玺，列于秦、
汉之先。其一种古穆之趣，迥非秦、汉印可比。章法之极疏极密，
字画安插之错综变化，不假造作而自然合拍。其大胆亦非秦、汉
人所敢为、所能为。则又如书之钟鼎、文字之六经、诗之歌谣，

① "陈簠斋"，指陈介祺。
② "吴愙斋"，指吴大澂。

不能以格律限之矣。

——清·蔡守《印林闲话》

　　世言赵孟𫖯始以秦篆入印，谓之圆朱文。前代印文，除周秦古玺外，咸用缪篆，方整妥帖，介乎篆隶之间，与寻常书写之篆书，体势迥殊。后人改作圆篆，始合两者而一之。圆笔细围[①]，别开生面。然此非自孟𫖯始也。吾丘衍《闲居录》云："宋贾师宪[②]所藏书画，皆有古玉一字印，其篆法用李阳冰新意。"今所见苏轼、苏辙兄弟表字印，及"岳飞"二字玉印，皆用小篆，皆为圆朱，惟赵氏姝为此格，不作别体，故后人称之耳。

——沙孟海《印学概述》"圆朱文"

　　篆刻中向有细朱文一体。吾人习见之"安仪周家珍藏""商邱宋荦审定真迹"等印，刻画精能，出于谁手不可知。汪关、林皋诸家谱中时见此体。一脉相传，不绝如缕。昔人言"厌饫刍豢[③]，反思螺蛤"，印林赏析，正复如是。近代作家有鄞县赵时棡、杭县王褆，运其静润隐秀之笔，擅为俊美纤挺之体，亦是一时之杰。印岂一端而已哉？

——沙孟海《印学概述》"细朱文"

① "围"，边，边栏。

② "贾师宪"，指贾似道。贾似道（1213—1275），南宋台州天台（今属浙江）人，字师宪。贾涉子。少时游博无行。姊为理宗宠妃，遂得赴廷对。淳祐中为京湖安抚制置大使，旋移镇两淮。以右丞相入朝，度宗时，封太师，平章军国重事，专恣日盛，朝政决于葛岭私宅中。为宋权奸。好收藏字画。

③ "厌饫刍豢"，厌饫：吃饱，吃腻。刍豢：指牛羊猪狗等牲畜，泛指肉类食品。

篆法而外，尚有一事为印家所不可不注意者，词句是也。断句成语，此效彼仿，陈陈相因，令人生厌，固矣。至如寻常私印，省文增字，杜撰臆造，罔中[1]律令，世人之所忽视，故传误滋甚。王振声集中有"小池之印""王于天玺"，吴熙载集中有"仲陶父印"，于表字别署下，著"印"字"玺"字，有是法乎？茫茫二百载，习为固然，惟丁敬、赵之谦辈可与语此耳！

<div align="right">——沙孟海《印学概述》"滕言"</div>

元人圜朱文，诗家之温李[2]也。陈西菴[3]以"春花舞风"四字状之，甚善。此格到今，几成绝响，惟赵叔丈优为之。凝谧要眇，独具风骨，刻画之精，可谓前无古人。

<div align="right">——沙孟海《夜雨雷斋印话》</div>

之，足辞也。印文多用四字，故单姓一名或著之字以足之，复姓二名则否。此定格也。今人昧于此义，为二名者作四字印，至夺其姓以安之字，虽名家犹然，不可不正。

<div align="right">——沙孟海《沙村印话》</div>

今世所见朱白文古玺甚多，印学家习称"秦小玺"，或云"小秦印"，皆失考。朱修能生于明季，所撰《印经》《印品》两书，已定此为先秦印、三代印，识力不可及。惟"三代"两字时限过宽，未可从。修能书流传不广，世人多未寓目，直到赵㧑叔、黄

① "罔中"，不符合。

② "温李"，晚唐诗人温庭筠、李商隐的并称。两人作品同属绮丽风格，在当时齐名，故称。

③ "陈西菴"，指陈鍊。

穆甫，谱中为此体者，犹自记拟秦印，何其疏于审别耶。

<p style="text-align:right">——沙孟海《沙村印话》</p>

师偶书巨来所刻仿汉朱文一印后有云："精神在断处。"

<p style="text-align:right">——沙孟海《僧孚日录》乙丑年（1925）十二月初三日</p>

沙孟瀚刻字，陈巨来雕龙虎。向来诗词有连句，画亦有合作，印未闻有同作者，有之自吾二人始。孟瀚志。

<p style="text-align:right">——沙孟海刻"徐增祥"边款</p>

邓山人圆朱文剞劂有光，不可逼视，偶尔效仿，所谓形骸之外，去之更远，惭愧。戊辰春仲孟瀚。

<p style="text-align:right">——沙孟海刻"次布过眼"边款</p>

汉朱文印貌似平匀，实不平庸。其静穆醇厚之味，非廿年窗下，休想领略体会及之。质之瘦竹，以为何如？风戡。

<p style="text-align:right">——朱复戡刻"余姚何珊元印信长寿"印题识</p>

刻古玺须古、挺、厚。注意每字结构和分行布白的距离。

<p style="text-align:right">——朱复戡《题邓昌成印稿》</p>

近世作印类皆钓弋秦汉，寝馈鼎彝。余为芷林先生刻此，不能岸然独异，审矣。忆完白山人有言："白文必仿汉，而朱文必宋元。"此作故朱文也，汉邪？宋邪？识者试谠正之。介庵附记。

<p style="text-align:right">——方介堪刻"洪洞刘氏松花石砚斋审定金石书画章"边款</p>

汉代切玉法，其私印白文落笔柔中有刚，起笔则方楞锋利，既阔且严，别具一格，韵味深长，于金文中所罕见。

——方介堪刻"驾福乘禧"边款

汉印为篆刻不祧①之祖，元人以小篆作朱文，亦蔚为大宗。近代印人，皆不外是。道咸以降，三代嬴秦②之钵既有定论，白文钵亦斯时所出为多，又有封泥古匋出于巴蜀齐鲁，于是途径益广，作者亦面目日新。

——秦更年《吴梓林先生印谱跋》

学古钵要有古文字的基础，目前钵文的字不算多，常用的字更少，我们掺入金文是可以的。因此，一定要熟悉金文。

——商承祚《篆刻应注意的问题》

肖形印不求甚肖，不宜不肖，肖甚近俗，不肖则离，要能善体物情，把持特征，似肖非肖中求肖，则得之矣。

——来楚生手书《然犀室肖形印存》跋语

夫诗有唐宋，吟咏情性，俱足名家。然宗唐者薄宋，佞宋③

① "不祧"，古代帝王的宗庙分家庙和远祖庙，远祖庙称祧。家庙中的神主，除始祖外，凡辈分远的要依次迁入祧庙中合祭，永不迁移的叫做"不祧"。
② "嬴秦"，指秦国或秦王朝。秦为嬴姓，故称嬴秦。
③ "佞宋"，媚宋，迷宋。

者卑唐①，出主入奴，徒事纷拿②，实无谓也。篆刻家取径亦不外二途：曰汉白，曰元朱。讨源者仿汉，衍流者镂元，亦人自有宗，无须轩轾。然而尊汉者薄元之纤，宗元者讥汉之拙，门户之见，实无谓也。日月并丽，春秋成岁，执一是者，安足以知天地之大乎？

<div align="right">——施蛰存《安持精舍印冣序》</div>

宋、元圆朱文创自吾、赵（吾丘衍、赵子昂），其篆法、章法上与古钵、汉印下及浙、皖等派相较，当另是一番境界，学之亦最为不易。要之，圆朱文篆法纯宗《说文》，笔画不尚增减，宜细宜工。细则易弱，致柔软无力，气魄毫无；工则易板，犹如剞劂中之宋体书，生梗无韵。必也使布置匀整，雅静秀润。人所有不必有，人所无不必无，则一印既成，自然神情轩朗③。

<div align="right">——陈巨来《安持精舍印话》</div>

摹抚古玺，其事匪易。盖三代巨玺之章法，神明独运，蹊径多化。察其起止，有伦无理。未许以常法律之也。

<div align="right">——陈巨来《安持精舍印话》</div>

仿汉铸印，不在奇崛。当方圆适宜，屈伸维则，增减合法，疏密得神，正使眉目一似恒人，而穆然恬静，浑然湛凝，无忒④无挑，庶几独到。

<div align="right">——陈巨来《安持精舍印话》</div>

① "卑唐"，以唐为卑。
② "纷拿"，纷挐，亦作"纷挐"。混乱貌，错杂貌。
③ "轩朗"，高大明亮。
④ "无忒"，没有差谬。

汉人凿印，或萧疏数笔，意思横阔；或笔画椆密，苍劲淋漓。图下编7-14官印中有"太医丞印""太医"两字，稀密悬殊。学者当以此等处树基[①]，旁参将军印，先悟章法，然后鼓刀，庶几有笔未到而势已吞，意方定而神已动之妙。何雪渔曰："小心落笔，大胆落刀。"（今人多误为黄小松语）即斯旨也。

——陈巨来《安持精舍印话》

汉印中工整者，平生不愿为，盖损性灵也。近人有以专刻工整为能，而每流于俗，吾则不敢学耳。

——沙曼翁刻"简盦"边款

刻阳文印中有宽边细边，细边有字的笔画有时与边部分相连，不可断与边相连处，元代印章最多这种刻法，名之元朱文。宽边则不能连，不好看，因细边与笔画相等尔。

——王一羽《篆刻讲义》

① "树基"，建立基础。

八、印外

本章所讲"印外"，并非指的是"印外求印""印外取字""印从书出"等文字或形式取法上的问题，关于这类问题，在之前的"借鉴""笔意"等部分已经涉及。这里所说的"印外"，偏重于篆刻与其他种类艺术之间的相互联系与连通，与篆刻的"修养论"相近但又有所区别。

"修养论"重点所论在印人，谈的是作者如何通过提升自身修养达到创作的更高境界；"印外"则重在论艺，谈的是篆刻与其他艺术门类之间的相似与相通。例如篆刻是造型艺术或空间艺术，诗则是语言艺术或时间艺术，但中国印论中常对两者之间的关系进行讨论。如"徐声远不作诗，任其自至，作印当具此意"（沈野《印谈》）；黄济叔由周亮工之诗得印章"配合之妙"（周亮工《书黄济叔印谱前》）；钱澄之以"志也者，诗之中锋也"比喻篆刻之中锋在乎刀法（《印法参考序》）。作诗与作印具有相近或共同的创作规律，都需要运意、言志、造境、移情，产生艺术魅力，最终激起欣赏者的共鸣。

除诗之外，还有讨论绘画与篆刻相关联者，如"摹印家与画

手同一关捩"（方濬如《春浮书屋印谱序》），以弈理相论者如"朱文如象棋，白文如围棋"（阮充《云庄印话》），此外还有以书理、禅理、易理、乐理，甚至自然、万象喻印论印者，几乎无所不包。作为一种艺术想象力与创造力的体现，能选择并将其他艺术形式中蕴含的美感，移植到印章中来，这是一种印理上的"迁想妙得"。一如周应愿所谓"印家之心，相视阴阳，博观朝野，斯乃得之于内，不可得而传"（周应愿《印说》）。

民国时期，同时精通书法、篆刻与绘画的诸闻韵，认为"篆刻学最高深，书法次之，绘画更次之"（《国画漫谈》），提出"研究国画之线条，必须从研究篆刻、书法入手"，如吴昌硕之绘画全为"刀法篆法之变相"。认为吴昌硕绘画之所以高过任伯年，正是由于"写"（象外）高于"画"（形似），而这一切皆得力于篆刻、书法、诗词、题跋。将篆刻提升到超越书法、绘画的艺术最高层次。这一部分还包括与篆刻创作相关的"才""器""天分""兴"等多个范畴。诚如沙孟海所言："论艺术于艺术之内，非善之善也。艺术之外，大有事在"（《印学概述》）。

吴浑之得汉印三昧，叩其诀，则惟以渐入。盖镌刻时两刚相遇，着些子①粗心猛气不得，此巽兑之卦也。老氏以舌寿于齿，汉文以柔道治天下，皆是法耳。故曰"其道若曲"，又曰"拙速不如巧迟"，浑之之技进于道矣。好侠，好义，好名节，往往以刚骤入而败，殊可叹息，安得以浑之手中三昧，印印正之。偶有感，题此。

<div align="right">——明·陈继儒《题吴浑之〈印宗〉卷后》</div>

善哉乎，长卿之对盛长通也："合綦组②以成文，列锦绣而为质，一经一纬，一宫一商③，此赋④之迹也。赋家之心，苞括宇宙，总览人物，斯乃得之于内，不可得而传。"予戏拟以说印。友人贺鼎昭尝问予，予曰："摹玉箸以成文，革金石而为质，一出一入，一合一离，此印之迹也。印家之心，相视阴阳，博观朝野，斯乃得之于内，不可得而传。"相与拍手大笑。此自是秘密，大藏印可⑤之妙。哪吒太子，拆骨还父，拆肉还母，曹溪⑥汗下⑦，便悟迷时师渡，悟了自渡。《易》曰："神而明之，存乎其人。"

<div align="right">——明·周应愿《印说》"神悟"</div>

① "些子"，亦作"些仔"。少许，一点儿。

② "綦组"，杂色丝带。

③ "一宫一商"，五音中的宫音与商音。泛指音律、音乐、乐曲。

④ "赋"，中国古代文体，盛行于汉魏六朝，是韵文和散文的综合体，通常用来写景叙事，也有以较短篇幅抒情说理的。

⑤ "印可"，佛家谓经印证而认可，禅宗多用之。

⑥ "曹溪"，禅宗南宗别号。以六祖慧能在曹溪（广东省曲江县东南双峰山下）宝林寺演法而得名。

⑦ "汗下"，汗流而下。形容惭愧、恐惧或焦急。

徐声远不作诗，任其自至，作印当具此意。盖效古章必在骊黄牝牡①之外，如逸少②见鹅鸣之状，而得草书法。下刀必如张颠作书，乘兴即作，发篇③俱可。

<div align="right">——明·沈野《印谈》</div>

余昔居斜塘一载，此中野桥流水，阴阳寒暑，多有会心处。铅椠④之暇，惟以印章自娱。每作一印，不即动手，以章法、字法往复踌躇，至眉睫间隐隐见之，宛然是一古印，然后乘兴下也，庶几少有得意处。

<div align="right">——明·沈野《印谈》</div>

演七日为七劫，演七劫为七日，此是增损法；佛手有开合，见性⑤无开合，此是离合法；饥来食饭困来睡，此是衡法；悟得众生即佛，此是反法；天女⑥变作舍利佛⑦，舍利佛变作天女，此是代法；维摩⑧默然，入不二法门，此是复法。人能精于此道，

① "骊黄牝牡"，犹言牝牡骊黄。喻指不是反映事物本质的表面现象，出自《列子·说符》。
② "逸少"，指王羲之。
③ "发篇"，一种发式。将头发梳理成如扫帚的形状。
④ "铅"，铅粉笔；"椠"，木板片。古人书写文字的工具。指写作，校勘。
⑤ "见性"，佛教语。谓悟彻清净的佛性。
⑥ "天女"，天上的神女。
⑦ "舍利佛"，犹"舍利弗"。佛陀十大弟子之一。以智慧第一著称。
⑧ "维摩"，维摩诘的省称。"净名"或"无垢称"。佛经中人名。《维摩诘经》中说他和释迦牟尼同时是毗耶离城中的一位大乘居士。尝以称病为由，向释迦遣来问讯的舍利弗和文殊师利等宣扬教义。为佛典中现身说法、辩才无碍的代表人物。后常用以泛指修大乘佛法的居士。

禅理虽微，思过半矣。

——明·沈野《印谈》

"眼前光景口头语，便是诗人绝妙词。"此最知诗者。即如"青青河畔草"一句，试问耕夫牧稚，谁不能言？乃自汉、魏以后，文章之士钩深致远，尽生平之力，毕竟无有及之者，信"眼前光景口头语"之不易及也。后世印章，以奇怪篆不识字藏拙，去古弥远矣。

——明·沈野《印谈》

印章工拙，殊为易辨。试以己作杂之古章，人不能辨，斯真古人矣。至离而合、合而离，则又难为俗人言也。余见古印，虽一字不辨者，必印于简编，玩其苍拙，取以为法。或以为字且不辨，何法之取，而玩之如是耶？余答曰：譬如《郊祀》《铙歌》等章，多不易解矣，然自是可玩。余尝选汉人诗，无一章敢遗者，亦是此意。

——明·沈野《印谈》

自为主张者，一个一样；依法主张者，万个一样。非万之曾有约于一，约于法尔。如万川①印月，无有不圆者，其印月同也。有如印朴（璞）之长短阔陕无异，印内之字与篆亦无异，斯可不

① "万川"，河流。

约而齐轨矣。所谓涛不学孙吴而阇与之合也（晋山涛[①]以为不宜去州郡武备时谓云云）。然惟得法者而后能之，若妄作者，先自越于法外，何能望此。

<div align="right">——明·徐上达《印法参同》"总论类"</div>

事有不期而阇[②]合多者，何？其理同，其心又同故也。不然，古人果先偷我一联诗矣。

<div align="right">——明·徐上达《印法参同》"总论类"</div>

二李不作，古文废弛，太末吾竹房[③]究心坟索[④]，吴门文寿承[⑤]力挽颓波，然未能尽令众生入涅盘[⑥]也。摹印者称王称霸，终落野狐外道，余常为之扼腕[⑦]。今修能一洗俗态，汇成《印品》，无一笔不秦以前，无一刀在汉以后。运力虽猛将不能撄[⑧]其锋，

① 山涛（205—283），字巨源，河内怀县（今河南武陟西南）人。魏宛句令山曜子。初仕魏为郡主簿。涛为司马懿表亲，关系密切。司马炎代魏，授大鸿胪。累至尚书侍中，加散骑常侍。领吏部，掌管选职十余年。平吴，武帝议罢州郡兵，涛以为不妥。好老庄之学，与嵇康、阮籍等交游，为"竹林七贤"之一。太康四年死，谥康。

② "阇"，同"暗"。

③ "吾竹房"，指吾丘衍。

④ "坟索"，三坟八索的并称。亦泛指古代典籍。

⑤ "文寿承"，即文彭。

⑥ "涅盘"，佛教语，梵语的音译。是佛教全部修习所要达到的最高理想，一般指熄灭生死轮回后的境界。

⑦ "扼腕"，自己以一手握持另一手腕部。形容思虑、愤怒、激动等。

⑧ "撄"，接触，触犯。

生趣虽轻鬈不能争其媚。故雌黄①古今，独崇文氏，真如黄梅②衣钵③得曹溪大畅宗风④，观者须具神天眼而鉴之。

——明·范濂《题朱修能印品》

黄寓生云：摹古印如拟古诗，形似易，而神理难。以臆为古，与以拙焉巧、浅为朴，残破其刀法，而色取于古人，此何异优孟衣冠，而寿陵余子⑤之步也。

——明·黄汝亨论印，朱简《印经》

印始于商周，盛于汉，沿于晋，滥觞于六朝，废弛于唐、宋，元复变体，亦词曲之于诗，似诗而非诗矣。

——明·朱简《印章要论》

予自垂髫⑥好古癖此，每谓文章技艺，无一不可流露性情，何独于印而疑之？甫一操刀，变化在手，当其会意，不令世知。

① "雌黄"，矿物名。橙黄色，半透明，可用来制颜料。古人用雌黄来涂改文字，因此称乱改文字、乱发议论为"妄下雌黄"，称不顾事实随口乱说为"信口雌黄"。

② "黄梅"，佛教禅宗发源地。佛教发源地，在今湖北省黄冈市黄梅县。

③ "衣钵"，中国禅宗师徒间道法的授受，常付衣钵为信证，称为衣钵相传。

④ "宗风"，佛教各宗系特有的风格、传统，多用于禅宗。

⑤ "寿陵余子"，犹言"邯郸学步"，出《庄子·秋水》。"寿陵"，燕园城名，"余子"，未到壮年服役的年轻人。

⑥ "垂髫"，古时儿童不束发，头发下垂，因以"垂髫"指儿童。

余勒①印固已纵横四方，未必尽供识者揶揄②也。

<div align="right">——明·归昌世《印旨小引》</div>

尝怪先秦、两汉人有文章，晋人有清谈、书法，齐梁诸人有四六，唐人有诗、小说，宋人有诗余③，元人有画、南北剧④，皆只立一代，而吾明寂寂笑人⑤，论者每为吞气。今而后，何以与文章、清谈、书法若干种作敌？曰：请《印史》主盟。

<div align="right">——明·通隐居士《题印史后》</div>

一日从书簏⑥中出一册，光怪陆离，见者惊为丰城剑⑦气。确庵曰：此向者篆刻摹古小技耳。因强之以问世，吾于是而知确庵之深有得于《易》也。《易》之数本乎图书，圣人则之，以立

① "勒"，雕刻。

② "揶揄"，戏弄，侮辱。

③ "诗余"，诗词中词的别称，因词是由诗发展而来的而得名。

④ "南北剧"，即南曲与北曲。南曲是宋元时南方戏曲、散曲所用各种曲调的统称；北曲是宋元以来北方诸宫调、散曲、戏曲所用的各种曲调的统称。

⑤ "寂寂笑人"，指自嘲无所作为而壮志难酬之意。语出《南史·王融传》："为尔寂寂，邓禹笑人"。"寂寂"指无所作为貌，又《世说新语·尤悔》"桓公卧语曰：'作此寂寂，将为文景所笑！'""邓禹笑人"则指感慨官职卑微，壮志难酬。

⑥ "书簏"，藏书用的竹箱子。

⑦ "丰城剑"，古代名剑，一为"龙泉"，一为"太阿"。史书记载豫章人雷焕任丰城令时所得龙泉、太阿二剑，所以此二剑又叫丰城剑。

卦生爻 ①，而总不越阴阳奇偶之画。今篆刻中文之从乎阳者，是即乾 ② 之一而奇也；文之从乎阴者，是即坤之一而偶也。繁者约之，义有取于损也；简者增之，义有取于益也。坎者陷也，刀法之深刻似之；离者丽也，笔幅之钤盖似之。若夫阴阳互用，则天文之刚柔交错也；内含章美，而外就范围，是即人文之文明以止也。上昭使命之符，下贲 ③ 词章之色，篆刻之用大矣哉。而顾退然命为小技，则何也？今夫《易》之言大者为壮、畜、过、有四卦，而其言小者，仅畜与过之二，毋乃阳全阴半之旨乎。然小畜有文德 ④ 之懿，小过为过恭之行，确庵之卑以自牧 ⑤，盖得于地山之象者，精 ⑥ 也。

——清·汪愚邨《长啸斋摹古小技序》

六书者，古人之精蕴也。沿为秦汉公私诸印，又原本六书，而依法深类者也。然而巧拙各异，岂非得之于内，不可得而传乎，近世舍此不务，辄言刀法。曾忆余题友人小画云："画里由来本六书，六书精到画全殊。荆关老境如锥画，笔用中锋墨用枯。"镌石之义亦然。

——清·官伟镠《史印跋》

① "生爻"，生成爻辞。

② 乾、坤、坎、离四正卦。下文大壮、大畜、大过、大有、小过、小有等皆为六十四卦卦象。

③ "贲"，文饰。

④ "文德"，指礼乐教化。

⑤ "卑以自牧"，谓以谦卑自守。语出《易·谦》："谦谦君子，卑以自牧也。"王弼注："牧，养也。"高亨注："余谓牧犹守也，卑以自牧谓以谦卑自守也。"

⑥ "精"，聪明，思想周密。

夫篆籀肇兴，书文正嫡，犹西来秘义，旨要无多，具神解者，直接圣宗，证斯果位^①，岂说玄说妙之所能竟？彼夫六书八体之研穷，秦碑汉碣之摹勒，要皆从入之途，究非参微之的^②也。

<div style="text-align: right">——清·周亮工《印人传》"书胡省游印谱前"</div>

而吾所最叹赏者，则刀法用中锋之说也。其言曰："刀以代笔也，笔墨有未尽者，刀可以得之。刀之所欲得者，笔法也。非有离笔法之外而更求刀法者。不失笔法，斯为刀法，所谓中锋者，此是也。嗟乎！学问之事，未有不得中锋而能臻其至者，固不独书家为然。"昔龚端毅公^③与予论诗，予进曰："公诗大佳，但好和韵，固是一病之。"公瞿然^④曰："和韵不可乎？吾有韵，斯有诗。"予曰："因韵有诗，诗无中锋矣。"公益瞿然，因问中锋之义。予举《虞书》："诗言志，歌永言，声依永，律和声。"^⑤谓："循兹数言，可以得中锋矣。是故，志也者诗之中锋也。以韵从志则得，以志从韵斯为失之。"公沉思久之，叹曰："是也。今夫学书者不为笔转，学镌者不为刀转，学诗者不为韵转。我能转物，物不转我，斯为中锋，斯焉正学。"故曰：艺也，而道存焉。

① "果位"，佛教名词。谓修行得道已证正果之位。

② "的"，箭靶的中心，引申为目的。

③ "龚端毅公"，指龚鼎孳。龚鼎孳（1615—1673），明末清初江南合肥人，字孝升，号芝麓。明崇祯七年进士，授兵科给事中。甲申年，被李自成任为直指使。清军入北京，起为吏科给事中。顺治间与冯铨等相倾轧，降官。康熙间历任刑、兵、礼部尚书，屡疏为江南请命，又为傅山、阎尔梅开脱，为士人所称。诗文与钱谦益、吴伟业称江左三大家。有《定山堂集》《香严词》等。

④ "瞿然"，惊悟貌。

⑤ 句出《尚书·虞书·舜典》。

潘氏兄弟皆为诗意，必皆有得于道者，固不第介丘以名其刀法也。

<div align="right">——清·钱澄之《印法参考序》</div>

余亦性好雕虫，尝之无味，至味出焉；听之无音，至音在焉。虽为物小不及一指，大不盈二寸，其中段落结构，豪宕①纵横，寔②具一篇好文字。至于闲神静气，忽龙忽蛇，又不应作文字观。然而懒不敷刻，刻必往复踌躇，迨③眉睫④间隐隐神动，则急疾运指，兔起鹘⑤落，此处何敢让人。

<div align="right">——清·吴奇《书胡日从印存后》</div>

六书惟篆最古，其用为印章为要。印篆虽为小艺，然非精于书学，未免有古俗杂用之讥。即精于书学矣，而不博览群籍，又或拘泥牵累，终愧大雅。即博通群籍矣，而足迹不出里门，眼底无数千里名山大川，交游非尽海内高人奇士，则亦不能超脱象外，而得古人之精义，非若末技曲艺可以浅率从事也。

<div align="right">——清·汤斌《印归序》</div>

予不敏，性与古人为缘，虽此印章亦成奇癖，故聚数十年精神。凡海内诸家所篆，无不论定而评骘⑥之，以藏弆焉今日之盛。

① "豪宕"，指文艺书画作品感情奔放，不受拘束。

② "寔"，同"实"。

③ "迨"，等到，达到。

④ "眉睫"，眉毛和睫毛，比喻近在眼前。

⑤ 原作"雕"。兔子才起来而鹘（猛禽）已扑击下去，比喻动作敏捷，也比喻写文章或作书画下笔迅速，没有停滞。

⑥ "评骘"，评定。

噫，岂易言哉！夫古之君子，其文章事业已大著于天下，而精神之所波及旁见侧出，每寄之于一器一物之间，使当世诵其博雅，千载而下，仰其流风[1]。

<div align="right">——清·倪粲《赖古堂印谱序》</div>

（程邃）而好学，又其天性无所不窥，即无所不记，所谓读书行路者，既无歉于昔人之言，而又得从黄石斋[2]、倪鸿宝[3]诸君子游，熏染其流风绪论，故发为诗古文辞，往往入古人堂奥，溢为图书篆刻，直偪先秦两汉。人知其诗文篆刻之妙，而不知有其所以妙之者在也。

<div align="right">——清·张贞《程万斯印册题辞》</div>

① "流风"，前代流传下来的风气。多指好的风气。
② "黄石斋"，指黄道周。黄道周（1585—1646），明福建漳浦人，字幼玄，一字螭若，又字细遵，门人称石斋先生。天启二年进士，授编修。崇祯初进右中允，曾三次疏救故相钱龙锡，贬三秩，而龙锡得减死。又屡上疏言诸臣专事互相报复，不顾大局，语刺大学士周延儒、温体仁等，被斥为民。复起为少詹事，因疏劾杨嗣昌等，下诏狱，旋释出，谪戍广西。十五年，复故官。福王即位，用为礼部尚书。南京陷，唐王即位福州，擢武英殿大学士。自请往江西图恢复，至婺源遇清兵，战败被执，不屈死。生平潜心经学，亦工书画。有《易象正义》《三易洞玑》《洪范明义》《石斋集》等。
③ "倪鸿宝"，指倪元璐。倪元璐（1593—1644），明浙江上虞人，字玉汝，号鸿宝、园客。天启进士，改庶吉士，授编修。崇祯初屡请为东林党平反，并请毁《三朝要典》。崇祯八年（1635）迁国子监祭酒。后受大学士温体仁排挤去职。十五年，召为兵部右侍郎兼侍读学士，次年拜户部尚书。李自成农民军克北京，自缢死。善行草书，工绘山水竹石。著作有《倪文贞集》等。

而实夫于岑寂①之中，惟以篆籀自娱。手之所披，目之所视，心思之所聚，精神之所通，喜怒梦寐之所寄，忘当前之眠食，嗔②户外之人声，惨淡经营。

<div align="right">——清·许嗣隆《印鉴序》</div>

昔杜茶村③论声诗之道，天七而人三。畸天惧失之离，畸人惧失之塞，天人合而无迹者，始足以接混茫④而追风雅。思潜之铁笔，天居其七，而人功将不止于三也。即此一艺，自足千古矣。

<div align="right">——清·申梦玺《印心堂印谱序》</div>

摹印家与画手同一关捩，要以气韵生动为上，韵胜则朱朱白白不主故常。比诸绘事，为米漫仕之烟云灭没，故自佳；为李将军之金碧山水，亦复佳。吾友沈子六泉妙达斯旨，而所书屋颜曰"春浮"。夫四时莫韵于春，而春之韵在浮。水净山浓，清风来拂则林木翳然⑤。以及亲人鸟鱼，皆一动一静，妙有生趣远出，不可捉搦⑥，所谓"浮"也。六泉久居其间，指与物化，而不以心稽，兼古人所云笔之妙、刀之妙而有之，有会斯作，如工倕⑦之而盖

① "岑寂"，孤独冷清。

② "嗔"，责怪、埋怨。

③ "杜茶村"，指杜濬。杜濬（1611—1687），明末清初湖北黄冈人，原名诏先，字于皇，号茶村。明副贡生。明亡后，寓居江宁（今江苏南京）鸡鸣山。曾致书友人勿出仕清廷作"两截人"。晚年穷困而卒。工诗，诗文豪健。著有《变雅堂集》。

④ "混茫"，蒙昧，不开化。

⑤ "翳然"，形容隐蔽。

⑥ "捉搦"，捉摸。

⑦ "倕"，古巧匠名。相传尧时被召，主理百工，故称工倕。

规矩①，故当妙处不传，岂能留谱与人？谱也者，迹耳，非其所以也，不得其所以迹，而以谱迹。六泉则又将为黄、戚之印板死水②矣。六泉勿许也。

<div align="right">——清·方椈如《春浮书屋印谱序》</div>

嗜酒者先核③酒味，嗜花者先善花性，嗜古者先洽古意。嗜以古取，我以嗜成也。貌嗜者不可言嗜，泛嗜者见可嗜而移，胸非专嗜，则所嗜之精不出学术，何在不然哉？岑村嗜秦汉旧章既已有年，近且嫌其城居冗杂，卷怀④而易处郭外⑤，盖云古人面壁十年，或者其有效乎？昨见手制石印，古意磅礴，非专而得其精者，曷克致此？仆不善饮而识饮趣，不莳花⑥而知花理，好古有同心，而未能不貌嗜不泛嗜也。岑村毋谓我老而弃之。

<div align="right">——清·丁有煜《李瞻云印谱卷后》</div>

游艺视乎其才。或谓有妨读书，不知才之所能兼也，多才渐多艺也。虽曰天授，实有性情。性情乐此，朝斯夕斯，极其讲求琢磨之力，不知其苦，斯业乃亦精耳。

<div align="right">——清·李鲜《梦滇道人印谱序》</div>

① "规矩"，倕以手旋物即能测定其方圆，胜过圆规与矩尺。
② "印板死水"，指董羽、戚文秀之画无神韵。
③ "核"，查对，审查。
④ "卷怀"，退避，敛迹。语本《论语·卫灵公》："邦无道，则可卷而怀之。"刘宝楠正义："卷，收也。怀，与'褱'同，藏也……卷而怀之，盖以物喻。"后以"卷怀"谓藏身隐退，收心息虑。
⑤ "郭外"，城外。
⑥ "莳花"，种花。

而蘧然之退而晦也，其才特不为举子业而已。而隐于浮屠，亦得以其清闲无事之身，出其精气光怪之不能自已者，用之于文人墨士之技艺，于是遂善为石印。……此所谓才之不可掩，不以显晦而有异者也。

<div align="right">——清·卢见曾《蘧然印谱序》</div>

诗文字画，以及百工^①技艺，放心时俱不可为。原欲借之以求放心，此心一放，视尚不见，听尚不闻，自然手作一事，心想一事，岂能专一？即置之莫为可也。而镌篆更要心与手眼俱到，三者缺一不可。

<div align="right">——清·孔继浩《篆镂心得》"戒放心"</div>

凡一器之能，非精神工力有得于天，不足以逸伦而入化^②。

<div align="right">——清·沈栻《雯庵印谱跋》</div>

书法云：学书不入晋，终成下品。学印不入汉，亦为下品。印章与书理相参。迩来学者，谈印止言刀法，谈书止言笔意，两言俱皮肤之见耳。其间配文奥妙，造诣精微，可与知者道，难为俗人言。学汉人印章，如学王右军书法，果能入此妙境，则登泰山而小天下矣。

凡学印者，不可师心自恃。师心则见识不远，自恃则技艺不高。盖道必幽微，学必寻源头，乃为正法眼。譬之学书者知有宋

① "百工"，泛指手工业工人，各种工匠。

② "入化"，谓达到绝妙的境界。

<div align="right">八、印外　477</div>

而不窥晋人之堂奥①，学印者知有元而不识汉人之籓篱②，此为一大迷也。学元人印即书之学宋耳，纵有所至，已落第二义矣。故禅有大乘③、小乘④，诗有盛唐、晚唐之论。孟子曰：为政不因先王之道，可谓智乎？

<div align="right">——清·佚名《治印要略》"论阴阳文"</div>

古印固当师法，至宋、元、明印亦宜兼通。若谓汉以后无印法，岂三百篇后遂无诗乎？他若金石文字，碑额墓阙，无往不可悟入。向同黄小松至太学⑤观《石鼓》，摩挲竟日，颇觉有得。

<div align="right">——清·董洵《多野斋印说》</div>

癸卯正月四日雨中闭关为秋崟三兄作此印，麄服乱头⑥，真 图下编8-1
美人则吾岂敢，然与画角描鳞者异矣。迩来小松黄九学力⑦最深，不免模仿习气。王裕增俗工耳。瓣香砚林翁者不乏，谁得其神得其髓乎？乃知此事不尽关学力也。

<div align="right">——清·蒋仁刻"项薲印"边款</div>

① "堂奥"，堂的深处，喻含义深奥的意境或事理。
② "籓篱"，意为用竹木编成篱笆，作为房舍外蔽。引申为门户。
③ "大乘"，大乘佛教谓人人可以成就佛陀一样的智慧，故名"大乘"。
④ "小乘"，佛教中较保守的一个宗派，认为通过自律斋戒和虔诚默祷即可成为罗汉。
⑤ "太学"，中国古代最高学府，即国学。
⑥ "麄服乱头"，犹"粗头乱服"。形容不修仪容服饰。
⑦ "学力"，学问上的造诣。

图下编 8-2　　乾隆甲辰谷日，同三竹、秋鹤、思兰雨集浸云燕天堂，觥筹①达曙②，遂至洪醉③。次晚归，雪中为翁柳湖书扇。十二日雪霁。老农云：自辛巳二十余年来，无此快雪也。十四日立春，玉龙夭矫④，危楼傲兀⑤，重酤一杯，为浸云篆"真水无香"印，迅疾而成。忆余十五年前，在隐拙斋与粤西董植堂、吾乡徐秋竹、桑际陶、沈庄士作消寒会⑥，见金石鼎彝及诸家篆刻不少。继交黄小松，窥松石先生⑦枕秘，叹砚林丁居士⑧之印，犹浣花诗⑨、昌黎笔⑩，拔萃出群，不可思议，当其得意，超秦汉而上之，归、李、文、何未足比拟。此仿居士"数帆台"之作，乃直沽查氏物，而晚芝丈藏本也。浸云嗜居士印，具神解，定结契酸咸⑪之外，然不足为外人道，为魏公藏拙，尤所望焉。蒋仁。韩江罗两峰亲家装池⑫生薛衡夫，储灯明冻⑬最夥，不满丁印。余曰：蜣螂转

① "觥筹"，酒器和酒令筹。喻宴饮。

② "曙"，天亮，破晓。

③ "洪醉"，大醉。

④ "夭矫"，形容姿态的伸展屈曲而有气势。

⑤ "傲兀"，犹傲岸。

⑥ "消寒会"，旧俗入冬后，亲朋相聚，宴饮作乐，谓之"消寒会"。此俗唐代即有，也叫暖冬会。见五代王仁裕《开元天宝遗事》卷三。

⑦ "松石先生"，指黄树穀，黄易父。

⑧ "丁居士"，指丁敬，自号丁居士。

⑨ "浣花诗"，指杜甫诗。

⑩ "昌黎笔"，指韩愈文。

⑪ "酸咸"，酸味和咸味。比喻人不同的爱好、兴趣。

⑫ "装池"，古籍书画的装潢。

⑬ "灯明冻"，即灯光冻，又名灯明石，微黄，纯净细腻、温润柔和、色泽鲜明、半透明，光照下灿若灯辉，故名。灯光冻质雅易刻，明初已用于刻印，名扬四海，为青田石之极品。

粪^①，彼知苏合香^②为何物哉？女床又记。

<div align="right">——清·蒋仁刻"真水无香"边款</div>

　　癸卯秋末客京口，梅甫先生属作刻印数事，时潮声、涛声、　　图下编8-3
雨声、欸乃^③声与奏刀声，相奔逐于江楼。斯数声者，欧阳子《秋
声赋》中无之，补于此石云。古浣子邓某。

<div align="right">——清·邓石如刻"新篁补旧林"边款</div>

　　修白兄笔墨，所在见之，大约以风韵胜，以余拙刻较其短长，
十有三四耳。修白忘余之短而故索之，余亦何可匿也。

<div align="right">——清·陈豫钟刻"修白"边款</div>

　　随园老人言：近体诗如围棋，易学而难工；古体诗如象棋，
难学而易工。余谓朱文如象棋，白文如围棋。

<div align="right">——清·袁枚论印，阮充《云庄印话》"镌印丛说"</div>

　　予昔岁客于前辈沈丈凡民^④之家，时凡民印谱适成，谓予曰：

① "蜣螂转粪"，亦作"蜣郎转丸"。蜣螂把粪推滚成球形。常
指一种天然的低下的本能。
② "苏合香"，金缕梅科乔木。原产小亚细亚。树脂称"苏合香"，
可提制苏合香油，用作香精中的定香剂，亦可杀虫，治疥癣，中
医学上用为通窍、开郁、辟秽、理气药。
③ "欸乃"，象声词。开船的摇橹声。
④ "沈丈凡民"，沈凤（1685—1755），清江苏江阴人，字凡民，
号补萝，又号溟、谦斋、桐君等。诸生。历署通判、同知、知县等职。
工书画篆刻而不喜吏事，自言生平篆刻第一、画第二、字又次之。
有《谦斋印谱》。

"子曷不序我以言乎？"予对以不知，妄作不敢。凡民曰："子不知篆隶学，子独不知文章耶？文章有源流，有正变。无本之水，沟浍①也；不根②之谈，市井也。故予为之也，先之以考据，次之以鉴别，而一字之来历明，而各家之真赝辨，然后规矩准绳无不轨于正，而神明匠巧又必自得于冥搜③静照之中。其布置也，整齐而参差，此非子文章之所谓间架者耶？其镕铸也，浑融而变化，此非子文章之所谓句调者耶？有骨力以主之，有神气以运之，苍劲如古柏，秀媚如时花，活泼如泉之流，严正如山之峙，此非子文章之所谓无美不备者耶？而吾于奏刀之下，尤有悟于砥砺廉隅④、磨砻圭角⑤之旨，而持身涉世之道，又非特欲自附于文士之末已也。然则序吾印谱者，第言吾技焉而已，而于吾之所以用心与文章之道相默契者，则未有能言之者也。子奈何以不知辞为？"

<div align="right">——清·袁毅芳《伊蔚斋印谱序》</div>

图下编8-4　　坡老云"天真烂漫是吾师"，予于篆刻得之矣。

<div align="right">——清·钱松刻"集虚斋印"边款</div>

从古作诗画家，浓淡清奇，各具一体，无不肖乎其人之性情以出之，今视乎篆法亦然。

<div align="right">——清·王政《浸月楼印记序》</div>

① "沟浍"，泛指田间水道。浍，田间水渠。
② "不根"，没有根据，荒谬。
③ "冥搜"，深思苦想。
④ "廉隅"，棱角。
⑤ "圭角"，圭的锋芒有棱角。

游艺儒者事也。非通道德之原、深心性之故者，不能神明于规矩之中。粗工当此，影响附会，欲有闻于后也难矣。秋苹先生，读书稽古，旁及书画杂艺，无所不精，印谱其一也。我思技之进乎道者，其人之处境必闲，闲则其心静，静则其神全，全则其气足，然后能融会古今，独有其长，方寸之地，全力注焉。夫以一印之微，如是以为之，难乎？不难乎？

<div align="right">——清·韦光丰《秋苹印草跋》</div>

少日师赤茸沈先生，同学者有何自芸，力学诗，始学明七子①，既而宋、元，既而唐，进而晋，又进而汉、魏。其言以《三百篇》为准，穷年累月，为之不已。得句自珍重，遇人必长吟。余时不喜为诗，数年不一作，偶有作，信手涂抹，成数十百言，若庄②，若谑③，若儒，若佛，若典重④，若里鄙⑤，若古经，若小儿语。自芸大恶之，目为癫痫，余亦侮自芸为愚蠢。争不卜，质之师。师告自芸，汝诗譬窭人⑥子，勤俭操作，铢积寸累，以事生产，初获十百，久而千万，历知艰难，深自护惜，不自暇逸⑦。彼诗譬膏粱⑧子弟，生长豪华，日用饮食宫室，妻妾奴婢

①"明七子"，有"前七子"与"后七子"之分，前七子包括李梦阳、何景明、徐祯卿、边贡、康海、王九思和王廷相等七位有名的文人。
②"庄"，严肃，端重。
③"谑"，开玩笑。
④"典重"，典雅庄重。
⑤"里鄙"，犹"俚鄙"。粗俗，不文雅。
⑥"窭人"，穷苦人。
⑦"暇逸"，悠闲逸乐。
⑧"膏粱"，肥肉和细粮，泛指美味的饭菜。指精美的饮食，代指富贵生活。

狗马，为所欲为，纵恣①狼藉；朝慕游侠②，夕逐浪子③，弦歌④未终，叱咤⑤数起，幸货财⑥多，非年齿⑦与尽，酣豢⑧挥霍，无虞⑨中落⑩，然其乐也，人忧之矣。自芸犹欲争，而予骇汗⑪竟日。今让之摹印，诚不与自芸诗比，而余生平所为，岂惟印与诗皆此类也。

<div align="right">——清·赵之谦《书扬州吴让之印稿》</div>

印以内，为规矩；印以外，为巧。规矩之用熟，则巧出焉。

<div align="right">——清·赵之谦《苦兼室论印》</div>

刻印以汉为大宗，胸有数百颗汉印，则动手自远凡俗。然后随功力所至，触类旁通，上追钟鼎法物，下及碑碣造像，迄于山川花鸟，一时一事，觉无非印中旨趣，乃为妙悟。

<div align="right">——清·赵之谦《苦兼室论印》</div>

弟此时始悟通自家作书大病五字，曰：起讫不干净。（此非

① "纵恣"，肆意放纵。
② "游侠"，古代称豪爽好交游、轻生重义、勇于排难解纷的人。
③ "浪子"，不受习俗惯例和道德规范约束的人。
④ "弦歌"，用琴瑟等伴奏歌唱。
⑤ "叱咤"，发怒吆喝。
⑥ "货财"，货物，财物。
⑦ "年齿"，年纪，年龄。
⑧ "酣豢"，谓沉醉于某种情境。
⑨ "无虞"，没有忧患。
⑩ "中落"，中途衰落。
⑪ "骇汗"，因受惊、恐惧或羞愧而出汗。

他人所能知者，兄或更有指摘，万望多告我）若除此病，则其中神妙处，有邓、包诸君不能到者，有自家不及知者，此天七人三之弊，不知何年方能五位相得也（邓天四人六，包天三人七，吴让之天一人九）。性之^① 将来总须考试，可不必学书。少盖^② 天一人无一，奈何！ 遂生^③ 天三人无一，然其地位好在无须官样。然即学成，又是天三人三而止，其四则在腹中书，不在手中书也。好材料难得，得好材料又为地位所窘，使之不得自由。苍苍忌才，虽小道不与人成如此，可恨可恨。

<div style="text-align: right">——清·赵之谦致魏稼孙信札</div>

（赵之谦）尝谓予曰：生平艺事皆天分高于人力，惟治印则天五人五，无间然矣。又曰：钝丁直接秦汉，旁通各家。予亦能接秦汉，而不能旁通各家。惟于钝丁当让一头地^④。其自负如此。

<div style="text-align: right">——清·张鸣珂《寒松阁谈艺琐录》</div>

息心静气，乃得浑厚，近人能此者，扬州吴熙载一人而已。

<div style="text-align: right">——清·赵之谦刻"会稽赵之谦字㧑叔印" 边款</div>

余自髫龀时，读书之暇，酷好篆刻。搜讨所及，未尝不寝食

① "性之"，指魏锡曾子。

② "少盖"，钱松子、赵之谦弟子钱式，字少盖。

③ "遂生"，赵之谦弟子朱志复，字遂生。

④ "一头地"，宋欧阳修《与梅圣俞书》："读轼（苏轼）书，不觉汗出。快哉快哉！老夫当避路，放他出一头地也。"意思是指当避开此人，让其高出众人一头之地。后以之比喻高人一着。

以之。后随家大人宦游四方，历秦关，涉峄山，过岣嵝，剔抉^①苔藓，摩挲旧迹，始恍然于向之所窥见者不过半豹。而石艺一端神奇，与书法同源，以小技目之不得也。考史籍以来金石之文，多传铸印，或得方圆流崎之形，或得轻重疾徐之致，或整齐而活泼，或疏秀而坚苍。神而明之，存乎其人，总之不离乎古者近是。然而古之难言也。貌古者刻意追摹，亦殊得其形，而神致绝少通灵，则会乎古者难矣。

<div align="right">——清·李荣曾《耕先印谱序》</div>

图下编 8-5　　书征先生鉴家属拟汉印之精铸者。平实一路，易最板滞，于板滞中求神意浑厚，予三十年前力尚能逮也。不意老朽作此，迥非平昔面目，其荀子所谓"美不老"耶。

<div align="right">——清·吴昌硕刻"当湖葛楹书征"边款</div>

图下编 8-6　　唐周朴^②题安吉董岭水诗，起句下接"禹力不到处，河声流向西"十字，此等笔力所谓着墨在无字处。每用此印辄陟^③遐想。癸未三月，仓硕记于析津。

<div align="right">——清·吴昌硕刻"湖州安吉县，门与白云齐"边款</div>

图下编 8-7　　甲寅元宵后三日，春雨如注，闷坐斗室，为祖芬先生仿汉私印，惜未能得其浑厚之致。余不弄刀已十余稔^④，今治此觉腕弱

① "剔抉"，剔剜，抉择。
② 周朴，唐长乐人，字见素，一作大朴。隐嵩山。工诗，抒思尤艰，时称月锻年炼。僖宗乾符中，为黄巢所得，不从，被杀。
③ "陟"，登高也。引申为生发。
④ "稔"，年，古代谷一熟为年。

<div align="right">八、印外　485</div>

刀涩，力不能支，益信"三日不弹，手生荆棘"，古人不我欺也。安吉吴昌硕时年七十有一。

<div align="right">——清·吴昌硕刻"葛祖芬"边款</div>

　　明以来词，纤艳少骨，致斯道为之不尊，未始非伯时之言阶之厉^①矣。窃尝以刻印比之，自六代作者，以萦纤拗折为工，而两汉方正平直之风荡然无复存者。救敝起衰，欲求一丁敬身、黄小松，而未易遽得。乃至倚声^②小道，即亦将成绝学，良可慨夫。

<div align="right">——清·况周颐评周邦彦词（《蕙风词话》）</div>

　　宜乎寸章数字，留秘名家，艺苑文函，务兹至宝矣。夫书契精华，具存金石。曲艺虽微，今古印人，苟非浸淫万卷，鑪橐^③百家，率尔鼓刀，鲜无岐误。后有作者，欲师往哲，不求胜于笔，而求工于刀，不亦或乎？

<div align="right">——清·黄宾虹《叙摹印》"篆刻为文人旁及之学"</div>

　　国画既以线条为其真、美特点之表现，则线条之神妙，自有深理存焉。六法中骨法用笔一项，即所以言线条也。然吾以为研究国画之线条，必须从研究篆刻、书法入手。何以言之？篆刻乃食力金石，用铁笔之功；书法乃食力篆刻，用藏锋之力。……篆刻、书法功深之辈，其炼气也厚，其运气也浑；一笔着纸，郁勃纵横，其风格时露如篆，如隶，如金错刀，笔笔是笔，无一率笔，笔笔非笔，俱极自然，虽间用直笔，而仍见横力。所谓结点成线，

① "阶之厉"，犹阶厉，祸害的开端，导致祸害。
② "倚声"，指按谱填词。
③ "鑪橐"，包揽熔铸之义。

无处不着力也。

画贵写不贵画；写者立脚点不在画，而寓有金石篆籀之旨趣。石涛说："无法之法乃为至法"；又说"以不似之似似之"。是盖深明绘画不求形似，能超以象外，方能臻自之妙境。任山阴山水、翎毛、花果、人物，无一不擅长，惟缺少篆刻、书法、诗词、题跋之功，故其画，仍在画之本身范围以内，未能超脱乎形似之外，而不能称之为写。吴缶翁壮年学金石，三十学书，五十始学画；所作梅、竹、兰、菊、荷、松及葫芦、紫藤等各种花果，全为刀法篆法之变相，想见其落墨挥毫，物我皆忘，书法俱废；只知写而不知画，其风格自古意盎然，超人一等。此外历来篆刻、书法家之能画者，颇不乏人，要皆古厚可爱，非画家以画为立足者可比也。

综上所述，可见篆刻、书法，与国画有直接之关系；且篆刻学最高深，书法次之，绘画更次之。盖能画者未必能书，能书者未必能篆刻。反言之：篆刻家书法必佳，以篆刻书法家学画，未有不事半功倍，而出人头地者；良以篆刻书法之笔，为绘画上线条之最有价值者也。今之研究国画者数以千计，其能先从事篆刻书法人手者，则凤毛麟角，百无一二；舍本逐末，尽事其微，良可慨已！

——近代·诸闻韵《国画漫谈》

刻印一入手，当学汉铸印之平实者。以工整为上，不可过趋高古，然后自然渐渐苍老。但亦看其人天才何如耳。聪明人常能摆脱其第一步，而即趋于高古，然终不若自根本上入手之为佳也。

——近代·张可中《清宁馆治印杂说》

兴之于印，至有关系，然不可强而致之。或数日不作，一时兴至而作一印。或数月数年不作，一时兴至而作一印。板桥所谓索我画偏不画，不索我画偏要画。此即有兴无兴之关系，虽然难为俗人言也。

<div align="right">——近代·徐天啸《余之印话》</div>

客问："近世印人截然两派，或主气魄，或尚韵味，荆玉灵珠，各自珍爱，将孰为是非乎？"余曰："此吾恒言阴阳刚柔之说也。微特刻印然，凡百艺事，禀受天性，莫不尽然。龙门、扶风①，

① "龙门""扶风"，汉朝司马迁写的《史记》和班固写的《汉书》。因司马迁生于龙门，班固是扶风安陵人，故称《史记》《汉书》为"龙门""扶风"。

文异体也；渊明^①、康乐^②，诗异格也；稼轩^③、白石^④，词异调也；

① "渊明"，指陶潜。陶潜（365—427），东晋庐江浔阳人，字渊明。一说名渊明，字元亮。陶侃曾孙。起家州祭酒，不堪吏职，辞归。复为镇军、建威参军、彭泽令。郡遣督邮至，潜不愿为五斗米折腰，去官隐居，赋《归去来兮》以明志。自以曾祖晋世宰辅，耻复屈身后代，入南朝宋，不肯复仕。躬耕自资，嗜酒，善为诗文。私谥靖节。今存《陶渊明集》辑本。

② "康乐"，指谢灵运。谢灵运（385—433），陈郡阳夏（今河南太康）人。晋谢玄之孙，袭封康乐公。南朝宋降爵为侯。少好学，博览群书，文章为当时之冠。初为晋琅邪王大司马行参军。南朝宋时为永嘉太守，在郡游山玩水，不理民事。后辞官隐居会稽。文帝时又出任临川内史，仍游玩自娱，受劾流放广州，被告发谋反，处死。

③ "稼轩"，指辛弃疾。辛弃疾（1140—1207），宋济南历城人，原字坦夫，后字幼安，号稼轩。孝宗乾道时，累知滁州，宽征赋、招流散、教民兵、议屯田。淳熙中，知潭州兼湖南安抚使，创建飞虎军，雄镇一方。历浙西提点刑狱、知福州兼福建安抚使。为谏官诬劾落职，居铅山。起知绍兴府兼浙东安抚使，历知镇江、隆兴府。后追谥忠敏。一生力主抗金。擅为长短句，风格悲壮激烈，与苏轼并称"苏辛"。有《稼轩长短句》等。

④ "白石"，指姜夔。姜夔（约1155—约1221），南宋饶州鄱阳（今江西鄱阳）人，字尧章。所居与白石洞为邻，自号白石道人。庆元三年，进《大乐议》论雅乐。次年复上《圣宋铙歌鼓吹》，得与试礼部，未第。一生不仕，往来于大江南北，与杨万里、范成大、辛弃疾等相结交，卒于杭州。工诗词，擅书法，其词重格律，音节谐美，多写景纪游、抒写个人情怀之作，对后世影响较大，为南宋文人词重要作家。精通音律，能自度曲，另著有《白石道人诗集》《诗说》等。

率更、鲁公，书异迹也；大李①、摩诘，画异宗也。大氐②庙堂③
之上，多得工能之美；山林之间，咸逞放逸之才。验之有清之画，

①　"大李"，指李思训（约1155—约1221），又称大李将军。唐
宗室，字建，一作建景。为江都令。武后杀宗室，弃官去。中宗
复位，擢宗正卿，封陇西郡公，历益州都督府长史。玄宗开元初，
官左羽林大将军，又进彭国公，寻转右武卫大将军。善画，世谓"李
将军山水"。
②　"大氐"，大抵，大都。
③　"庙堂"，指朝廷。

迹象弥显；烟客^①、麓台^②，岂可与清湘^③、雪个^④并论。"客曰："然则子之印于斯二者何居？"则应之曰："十载佣书，野性未驯，羁迹朝市，而乐志江海，故时时出入两派间。乃所愿，则学钝丁也。"

<div align="right">——沙孟海《沙村印话》</div>

① "烟客"，指王时敏。王时敏（1592—1680），明末清初江南太仓人，字逊之，号烟客，一号西庐老人。明崇祯初以荫官至太常寺少卿。入清后家居不出。善画山水，得元黄公望墨法。与王鉴合称"二王"，为娄东派画家，又与王鉴、王翚、王原祁合称"四王"。有《西田集》。

② "麓台"，指王原祁。王原祁（1642—1715），清江苏太仓人，字茂京，号麓台。康熙九年进士，授任县知县，官至户部侍郎。善画山水。在朝屡被召鉴定内府名迹，充《书画谱》《万寿盛典》总裁。与祖父王时敏及王鉴、王翚合称"四王"。

③ "清湘"，指石涛。石涛（1630或1636—1707或以后），明末清初全州清湘人，本名朱若极。明靖江王之后，出家为僧，释号原济，一作元济，又号道济，字石涛，别号瞎尊者、大涤子、清湘老人、苦瓜和尚等。半世云游，饱览名山大川，是以所画山水，笔法恣肆，离奇苍古而又能细秀妥帖，为清初山水画大家。画花卉也别有生趣。对绘画理论卓有所见，主张遗貌取神，著有《画语录》。

④ "雪个"，指朱耷。朱耷（约1626—约1705），明末清初江西南昌人，号八大山人，又号雪个、人屋、个山、传綮、驴屋等。明宁王朱权后裔。明亡后削发为僧，后改信道教，住南昌青云谱道院，改名道朗，字良月，号破云樵者。工书画，擅画山水、花鸟、竹木，笔墨简括，意境冷寂，形象夸张。所作花鸟，每以"白眼向人"，所署"八大山人"，笔形似"哭之"或"笑之"，寄寓故国之痛。书法学二王及颜真卿，自成一格。与石涛、弘仁、髡残并称清初四高僧。有《八大山人诗钞》《八大山人书画集》。

论艺术于艺术之内，非善之善也。艺术之外，大有事在，"当其无，有车之用"①，此之玄奥，师不能授之徒，父不能传之子，惟知者会意耳。余评印以神韵为主，功力次之。飞鸿堂一派，功力何尝不深，其不足登大雅之堂者，无神韵也。

<div align="right">——沙孟海《印学概述》"赘言"</div>

刻印自朝迄暮卒无一石成，世人但知出力讨索，孰审此中苦楚哉。

<div align="right">——沙孟海《僧孚日录》辛酉年（1921）十月廿一日</div>

与夷父适访叔孺先生，公阜亦至。先生于余篆刻极加赞许，不惟于余前言之如此，每遇相识亦常称许，知其非泛泛视我也。师尝语余："学问之道，途径至博，孰正孰辟，岂易区别，弃舍从由，全在际遇。汝之学诗文而遇我，学刻印而得叔孺，皆主张公允，不为偏怪欺人之论，皆所谓不期而遇者，此其中实有幸焉。"

<div align="right">——沙孟海《僧孚日录》壬戌年（1922）九月廿二日</div>

一艺之微，有竭毕身精力，欲穷其极而不获者。资禀聪颖，好之孳孳不倦②，日月既久，或其美矣，而未尽善也。噫，艺无止境，吾于摹印，有感于古人一艺之成，非偶然也。曩从山阴李苦李先生游，得窥摹印之术，字之递邅结构，刀之纵横镂划，聆诸耳，视诸目，未能会于心，达于指。朝斯夕斯，目眩指胼③，

① "当其无，有车之用"，意为有了车毂中空的地方，才有车的作用。语出《道德经》。

② "孳孳不倦"，同"孜孜不倦"。

③ "胼"，胼胝，手脚上的硬厚皮。

乃若有得。钤朱拓墨，审睇玩味，若者雄浑，若者疏秀，若者苍逸，若者朴茂，又从而求其疵焉，知有未尽善也。至若与古人较胸襟、衡得失，凭几临窗，展玩三代之遗文，历朝之名制，乃知古人始于绳墨，终于自然，所谓神而明之，匪独足表一代之风气，个人之性情。一若风雨晦明，尽变幻于方寸之间，而吾情为之移矣。士林游艺，摹印有癖，孳孳不倦，代著闻人，美术感人，人固有同嗜也。近乃异域雅尚，广罗博采，穷研极深，有甚于国人。愿博雅君子，发扬光大，使吾国固有之文化美术，树特健之精神，斯虽一艺之微，而与有荣焉。

<div align="right">——陈曙亭《霞溪印存自序》</div>

就印言印，凡致力于斯道者，天资与工夫不可偏废。天资未可强求，工夫则反求诸己。思想而外，手眼之用为多。多看、多闻、多作，人十己百，实为成功不二法门。

<div align="right">——金维坚《龙渊印社月刊创刊前言》</div>

九、印人

法国艺术史家贡布里希曾说："没有艺术这回事，只有艺术家而已"（《艺术的故事》），一语道出艺术家的重要性。古代实用性玺印是由工匠制造的，在漫长印史中能够留下名字者凤毛麟角，史书记录的汉代印工有杨利、宗养等，但其人不详。宋代开始，文人用印体系渐趋成熟，一些工于篆刻的匠师，逐渐在当时文人的别集中留名，如曾大中、吴景云、杨克一、萧文彬等。

然而，由于古代印章多使用金属、晶玉一类硬质材料为主，文人参与程度有限，作者大多无考。自明代石质印材普遍运用之后，文人篆刻开始逐渐过渡到成熟时期，印章署款的风气也昉于此际。明代正德年间以后，治印署款的现象渐次增多，印人也得以附名于金石[①]。晚明以后篆刻流派兴起，流派是印人集结的标志，也意味着印人社会地位的确立与提升。清初周亮工著《印人传》，建立起"因人传印、以印传人"的人本主义篆刻观，书中

① 可进一步参阅朱琪《新出明代文人印章辑存与研究》，西泠印社，2020年版。

对印作的艺术评骘，对印人品行气节的推重，对印人生活困境的同情，是对篆刻艺术独立性的肯定与强调。

中国印论中对印人作品的评论蔚为大宗，其中对创作手法与艺术风格的鉴赏、探讨与评价，不啻为一部篆刻批评史。尤其是对推动篆刻艺术发展的重要篆刻家，如文彭、何震、朱简、汪关、程邃、丁敬、邓石如、吴让之、赵之谦、吴昌硕、黄士陵、齐白石等，相关评论更显得密集而精辟，对研究篆刻艺术发展规律深有裨益。

近因稚子传来意，知许衰翁两印章。字画莫教凡手刻，形模当取古人长。六书今独行秦《峄》①，三体空闻设汉庠②。后世阳冰能复古，未知何日寄文房？

<div style="text-align:right">——南宋·陈起《耘业许印章四韵叩之》</div>

昭武吴景云善篆，工刻，为余作小印数枚，奇妙可喜，因有感为赋二首。

锟铻切玉烂成泥，妙手镌铜亦似之。若会此机来学道，石磬木钻有通时。

腰间争佩印累累，真印从来少得知。不向圣传中有省，黄金斗大亦何焉。

<div style="text-align:right">——南宋·真德秀《赠吴景云》</div>

木天荒寒风雨黑，夜气无人验东壁。天球大玉生土花，虞歌鲁颂谁能刻。翁持铁笔不得用，小试印材蒸栗色。我今白首正逃名③，运与黄杨俱受厄。藏锋少竢④时或至，精艺终为人爱惜。固不必附名党锢碑⑤，亦不必寄姓麻姑石。江湖诗板⑥待翁来，

① "《峄》"，指《峄山碑》。
② "庠"，古代地方学校。
③ "逃名"，逃避声名而不居。
④ "竢"，同"俟"。等待。
⑤ "党锢碑"，即"党人碑"。宋哲宗元祐元年，司马光为相，尽废神宗熙宁、元丰间王安石新法，恢复旧制。绍圣元年章惇为相，复熙丰之制，斥司马光为奸党，贬逐出朝。徽宗崇宁元年蔡京为宰相，尽复绍圣之法，并立碑于端礼门，书司马光等309人之罪状，后因星变而毁碑。其后党人子孙更以先祖名列此碑为荣，重行摹刻。
⑥ "诗板"，题有诗的木板。

传与鸡林读书客。

——元·艾性夫《与图书工罗翁》

建康郑子才，业此技三世矣，士大夫多与之交，非徒取其刀刻之精也。所作之字，分合向背，摆布得宜，上下偏傍，审究无误。于用刀也，见其艺之工焉；于用笔也，见其识之通焉。艺工而识通，求之治经为文之儒，或未至此。予之进之也，岂敢直以工师视之而已哉！

——元·吴澄《赠郑子才序》

长洲徐元懋[①]游魏恭简[②]之门，公作《六书精蕴》，凡其所定著，一字一画，皆出元懋之手，所谓心画自然之妙，必有独得之矣。

——明·归有光《题徐元懋印史》

图下编 9-1　　近日吾休何震，字主臣，篆刻似胜寿承。始刻亦庸庸尔，既与予游，指示刀法，乃大长进。当为今日天下篆刻第一，次则族弟濂。但主臣不善红文，濂则兼能唐人红文。

——明·詹景凤《詹氏性理小辨》"真赏"

① "徐元懋"，指徐官。明苏州府吴县（今苏州）人，字元懋。魏校门人。因校所著《六书精蕴》字多怪僻难识，故作《音释》附于后。又有《古今印史》。
② "魏恭简"，指魏校。魏校（1483—1543），字子才，自号"庄渠"，昆山（今属江苏）人。弘治十八年（1505）进士。历南京刑、兵部郎中、国子祭酒、太常卿。致仕。私淑胡居仁"主敬"之学，而贯通诸儒之说。著有《大学指归》《六书精蕴》。卒，谥恭简。

今为印，良者类出新安，余所识吴良止、何震、何遵、詹泮、罗彝叙辈，而震为之冠。

<div align="right">——明·梅鼎祚《印法参同序》</div>

然古之制者，金之类有凿、有镂、有铸，玉之类有璆[1]、有琢。代各异法，人各异巧，神情所措，工力所至，上自嬴秦以抵六朝，尽八代之精，亦咸底其极则。而海阳何长卿会通诸古印章，迺尽取其精，以应人之求，可谓集其成矣。急就纵横，得诸凿也；瘠[2]纹直曲，得诸镂也；满白蜿蜒，得诸铸也；方折而阴，得诸璆也；圆折而阳，得诸琢也。龙章云篆，鸟舃虫蠕，亦靡不各底于极则。若拟而非拟，若创而非创，化腐为奇，得神遗迹，技至此止矣，蔑以加矣。

<div align="right">——明·俞安期《梁千秋印隽序》</div>

今之人帖括[3]不售[4]，农贾[5]不验，无所糊其口，而又不能课

① "璆"，同"璃"。

② "瘠"，简约。

③ "帖括"，唐制，明经科以帖经试士。把经文贴去若干字，令应试者对答。后考生因帖经难记，乃总括经文编成歌诀，便于记诵应时，称"帖括"。此处泛指科举应试文章。

④ "不售"，指考试不中。

⑤ "贾"，做买卖的人，商人。

声诗、作绘事，与一切日者^①风角^②之技，则托于印章以为业者，十而九。今之人不能辨古书帖，识周、秦彝鼎、天禄辟邪^③诸物，而思一列名博雅，则托于印章之好者，亦十而九。好者博名，而习者博糈；好者以耳食，而习者以目论。至使一丁不识之夫，取象玉金珉^④，信手切割，弃之无用。又使一丁不识之夫，举此无用之物，椟^⑤而藏之，袭以锦绣，缠以彩缯^⑥，奉为天宝。噫，亦可恨甚矣！

——明·邹迪光《金一甫印选小序》

图下编 9-2　　吾友苏尔宣氏^⑦，缥缃^⑧旧业，素精六书，残碑断碣，无所不窥，所至问奇字者履相错。其印章流遍海内，与文寿承、何长

① "日者"，古时以占候卜筮为业的人。《史记·日者列传》裴骃集解："古人占候卜筮，通谓之'日者'。"裴骃集解："墨子北之齐，遇日者。日者曰：'帝以今日杀黑龙于北方，而先生之色黑，不可以北。'墨子不听，遂北至淄水。墨子不遂而反焉。日者曰：'我谓先生不可以北。'然则古人占候卜筮，通谓之'日者'。墨子亦云，非但史记也。"司马贞索隐："案：名卜筮曰'日者'以墨，所以卜筮占候时日通名'日者'故也。"

② "风角"，古代占卜之法。以五音占四方之风而定吉凶。

③ "天禄辟邪"，天禄，神话传说中的瑞兽。汉代多用为雕刻的装饰品。天禄和麒麟、辟邪并称为古代祭祀的三大神兽。天禄似鹿而长尾，一角者为天禄，无角者为辟邪，可攘除灾难，永安百禄。

④ "珉"，像玉的石头。

⑤ "椟"，匣子。此处指制作木匣。

⑥ "缯"，古代对丝织品的总称。

⑦ "苏尔宣氏"，指苏宣。

⑧ "缥缃"，指书卷。缥，淡青色；缃，浅黄色。古时常用淡青、浅黄色的丝帛作书囊书衣，因以指代书卷。

卿鼎足称雄。然所刻伙，不能尽传，聊取近岁游吴所刻，裒^①而辑之，曰《印略》。其书篆错出^②，不名一家，镌法亦变幻多端，不主故常^③，要以归于浑朴典雅，令知有汉官威仪，则尔宣行世意也。然是编不足尽尔宣之技，而镌刻亦不足尽尔宣之人。世当自有识者。

<div align="right">——明·姚士慎《苏氏印略序》</div>

　　夫以其才士、侠士、豪士之肝肠，宜无不自得。乃悉脱去，而独以郁愤^④之气，浩衍^⑤之精，专而致之雕虫，此宁尔宣意也？然博以尽乎法矣，究以殚乎诣矣，纵横以穷乎用矣，消长以通乎变矣。壮则务^⑥焉，老而益神，不可测尽。夫人之克砺，拟画者莫之何，即尔宣亦自谓罔不臻化，直已有解，无所容让。然当其操刀谛眸时，意在象外，象超意外，实有不知然而然者。国家二百四十间来，此道仅两三人，或短于律，或嗇^⑦于泥^⑧，或岐于大雅，则尔宣之靡不合者。不可不存其大略，以见一代宗工^⑨。

<div align="right">——明·陆淘《印略小序》</div>

① "裒"，聚集。
② "错出"，交错出现，不断出现。
③ "故常"，不拘守旧套常规。
④ "郁愤"，忧郁愤恨。
⑤ "浩衍"，广布。
⑥ "务"，致力，从事。
⑦ "嗇"，吝嗇，悭嗇。
⑧ "泥"，拘泥。
⑨ "宗工"，犹宗匠，宗师。

新都何长卿从后起，一以吾乡顾氏《印薮》为师，规规帖帖，如临书摹画，几令文（文寿承）、许（许元复）两君子无处着脚。

<div align="right">——明·董其昌《序吴亦步印》</div>

近时盛推篆刻名手为何长卿。长卿下世，新安有洪复初，吾友温太史、沈济南称其与长卿竞敌。吾里有许士衡，意殊未下，佳者时出洪上。南中今得吴亦步，既解书法，以刀法合之，俊整之中，亦复散朗。既生瑜、何生亮？恐为洪、许所妒耳！吴生又似宗之，潇洒少年，可坐可谈，不止以刀笔见长，而将来刀笔之长当不止此。

<div align="right">——明·黄汝亨《题珍善斋印印》</div>

篆刻自文长洲父子前，俱功令宋元，而秦汉人镌法不传。传之，自何主臣始。予每谓当世篆刻有主臣，犹文章家有崆峒[1]、大复[2]，谓为图书中之酂侯[3]可也。丁君宝而集之，又作何氏功臣矣。

<div align="right">——明·黄汝亨《题何主臣印章册》</div>

朱珪师吴睿[4]大小篆，尤善摹刻，尝取王厚之、赵孟𫖯、吾

① "崆峒"，指李梦阳。

② "大复"，指何景明。

③ "酂侯"，汉萧何的爵号。何在楚汉相争中，佐高祖，守关中，转漕给军，兵不乏食，因以致胜。高祖即位，论功行赏，评为第一，封酂侯。

④ 吴睿（1298—1355），元濮阳人，居杭州，字孟思，号云涛散人。少好学，工翰墨，尤精篆隶。究通六书，凡古文款识度制，无不考究。有《云涛萃稿》《说文续释》《集古印谱》。

衍三家印章谱说，并睿与己所制印文篆例，为书曰《印文集考》。又有《名迹录》，印珪素所刻名文。性孤洁，不娶而终。珪，昆山人。

<div align="right">——明·陈继儒《太平清话》</div>

　　若识字如指掌，用刀如驱笔，师法既古，人品更高，归而求之，有雪渔矣。

<div align="right">——明·陈继儒《忍草堂印选序》</div>

　　寿承拾潘[①]宋、元，而背驰秦、汉。其文巧合、深刺，利于象齿，俗士诩[②]焉。自云间顾氏广搜古印，汇辑为谱，新安雪渔神而化之，祖秦、汉而亦孙宋、元，其文轻浅多致，止用冻石，而急就犹为绝唱。

<div align="right">——明·许令典《甘氏印集叙》</div>

　　予尝语陈文叔，谓："《峄山碑》李相手自书刻，故其文圆劲苍秀，千古莫俪。令以右军《禊序》而使佣儿镌之，不乃下同秋蚓。"盖心手间作者与之会，非复临模所可得者。近代惟何长卿精擅此技，所篆刻皆集秦汉人法而入于神，锋铓参错中有刀法而无刀痕，庶几化人之笔。

<div align="right">——明·黄汝亨《题洪复初印章》</div>

　　三桥为篆家推重，凡以有家法也。及得其所篆印，但见有不如，未见有所超，是或借高名者之所为乎？吾不欲以借高名者累。

―――――――――――

① "拾潘"，拾取潘水。比喻事情不可能办到。
② "诩"，夸耀。

高名也，将宁有空名尔。他日倘有实见，得是者，更续之。

——明·徐上达《印法参同》"续辑采放时印"

图下编9-3　　　　许元介曰：长卿刻法优于篆法，白文胜于朱文，要之笔不敌刀也。岂手有偏重乎？

——明·徐上达《印法参同》"续辑采放时印"

正叔①尝从儒士②矣，并字书皆分内，宁是一摹印哉。故其填篆宜独到也，有不到者，亦限于识尔，于正叔乎何尤③？

——明·徐上达《印法参同》"续辑采放时印"

图下编9-4　　　　曰从留心四声一义、五音六书，益穷秦汉以前邹碑、汲冢之文，用之图章。风雨寒暑，欣乐感慨，皆以寄情，而神明即缘兹以安。其用刀既有刚有柔，宜迟宜敏矣。而合文符采，聚散收离，有直木不轮、圆器不觚之裁，以是类形易辨神难。今夫灵爽④既浚，一念之微，冥通千载，遥被幽遐，而运诸指腕之间，敷之金石之上，乃肉缓筋弩，失情存貌。或以奇诡为修能，意义既懵⑤，点画皆讹，岂古今不相及哉？曰从每云：字按义以铸形，笔乘材而取则，苦心而不敢以意损益也知此，可阅曰从氏印谱矣。

——清·陈丹衷《印存初集序》

① "正叔"，指詹濂，又名詹泮，字政叔。
② "儒士"，儒生，学者。
③ "尤"，过失。
④ "灵爽"，指精气。或指神灵，神明。
⑤ "懵"，昏昧无知。

济叔能以继美增华，救此道之盛，亦能以变本增华，救此道之衰。一灯远继秦汉，而又不规规于近日顾氏木板之秦汉，变而愈正，动而不拘。当今此事，不得不推吾济叔。

<div align="right">——清·周亮工《与黄济叔论印章书》</div>

古文籀篆流派清，后来作者皆失真。新都程一尝辨体，细微如折螺掌纹。近日伊谁诣独造，雉皋①许子称绝伦。天资高妙学识邃，缅怀三代宗先秦。忠节家风旷百世，感兹不愿求功名。专肆其力于金石，青囊万字追彤云。不能郁郁居乡里，游艺踏遍京洛尘。长安公卿尽折节，获其片羽如异珍。共言叔重今复起，咄咄②奇气来逼人。嗟哉此道夺造化，精神所寄如所云。我欲持归示程一，相与食息③为讨论。

<div align="right">——清·范国禄《题许生印谱》</div>

今之官印古玺节，汉制斗检封略同。周秦以来铸私印，往往拨蜡销金铜。会稽王冕易以石，细切花乳桃皮红。青田山根冻玉劚④，稷下⑤里石旧穴空。羊求⑥休嫩大松⑦老，其余粗恶不可砻。

① "雉皋"，指如皋，江苏省辖县级市。

② "咄咄"，形容气势汹汹。

③ "食息"，饮食和呼吸，谓每时每刻。

④ "劚"，掘，挖。

⑤ "稷下"，指战国齐都城临淄西门稷门附近地区。齐威王、宣王曾在此建学宫，广招文学游说之士讲学议论，成为各学派活动的中心。

⑥ "羊求"，汉高士羊仲、求仲的并称。

⑦ "大松"，大松石，出浙江宁波东乡。

往时长洲文博士，刻石颇有松雪风。墨林[①]天籁阁书画，以别真伪钤始终。吾生好奇颇嗜此，砗磲[②]犀象罗筒中。徐贞木亡郑埋夭，尚有程邃留江东。故人衰病远莫致，纵饶玉石何人攻。如皋许容近过我，手出图谱重锦蒙。古人离离杂钟鼎，《尔雅》一一诠鱼虫。乃知六书得其故，大小缪篆能兼通。相斯史籀各具体，左蟠右屈何妍工。合肥尚书最赏出，纷纷朝士倾诗筒[③]。吁嗟万里十年别，一官不达翻途穷。低眉强随抱关吏，失足几陷鲛人宫。重来叹息旧游尽，酒钱燕市何由充。容今发白我耳聋，爪牛舍近地百弓。日长莫学打睡翁，相邀硬笔写《猎碣》，夫岂不如薛尚功[④]？

——清·朱彝尊《赠许容》

江阴好友沈兄凡民有志于书，先学篆刻之法，故于史籀、秦相之书，《说文》字源，及汉、唐碑刻印章，无不通贯。顾其作之也以刀，而不以笔，而其得心应手之妙，亦如以笔成之。至其

① "墨林"，指项元汴。项元汴（1525—1590），明浙江秀水（今嘉兴）人，字子京，号墨林山人，又号香严居士、退密斋主人。国子监生。工书善画，尤好收藏、鉴赏书画，筑"天籁阁"，临摹题咏其中。其所藏法书名画，极一时之盛。刊有《天籁阁帖》。晚年事佛，斋名为"幻浮"。

② "砗磲"，一种海洋软体动物的介壳。是稀有的有机宝石，也是佛教圣物。

③ "诗筒"，盛诗稿以便传递的竹筒。

④ 薛尚功，宋杭州钱塘（今浙江杭州）人，字用敏。绍兴间，以通直郎签定江军节度判官厅公事。博洽好古，深通篆籀。著有《历代钟鼎彝器款识法帖》二十卷。其书以吕大临《考古图》、王黼《宣和博古图》为本，广为辑录。所释诸器之文字，有禅于小学。又有《重广钟鼎篆韵》七卷，今佚。

用中锋而不用侧锋，其往复起止，皆如其次第而不乱，其笔随宜变换，不复不冗，皆真得书家三昧，而复正其缺烂讹舛①。

——清·汪士铉《谦斋印谱序》

汉榻秦碑自有真，摩挲金石著精神。不工甜美惟中正，此是当年垢道人。

——清·王国栋《伊蔚斋印谱题词》

襄阳②六印出亲镌，白字能攻白玉坚。只恐庸镵③玷名迹，莫将微技诮前贤。

——清·丁敬《论印绝句》

米襄阳自刻姓名、"真赏"等六印，且致意于粗细大小间。盖名迹之存，古贤精神风范斯在，非欲与贱技者流仆仆④争工拙也。刻附数语，质之鹤峰老先生真赏。钱唐丁敬。

——清·丁敬刻"略观大意"边款

怀宁邓君字石如，工小篆，已入少温之室。刻章宗明季何雪渔、苏朗公一辈人。以瑶田所见，盖亦罕有其匹。时复上错元人，

① "讹舛"，错误，舛误。
② "襄阳"，指米芾。米芾（1051—1107），初名黻，后改芾，字元章，自署姓名米或为芈。祖居太原，后迁湖北襄阳，谪居润州（现江苏镇江），时人号海岳外史，又号鬻熊后人、火正后人。北宋书法家、画家、书画理论家，与蔡襄、苏轼、黄庭坚合称"宋四家"。
③ "镵"，刺，凿，引申为刻印。
④ "仆仆"，形容劳顿。

刚健婀娜，殊擅一场。秦汉一种则所未暇及者，然其年甚富，一变至道不难也。

——清·程瑶田《致云升七兄信》

程穆倩能变化古印者，阴文得力于铸印工稳一种，阳文得力于厚边秦印。

——清·董洵《多野斋印说》

图下编9-5　　予自甲辰年与曼生交，迄今二十余年，两心相印，终无闲言。篆刻予虽与之能同，其一种英迈之气，余所不及，若以工致而论，余固无多让焉。心如出此见示，漫记数语于上。秋堂。

——清·陈豫钟跋陈鸿寿刻"问梅消息"印

小松为丁敬身先生高弟，篆隶、铁笔，实有过蓝之誉。尝谓刻印之法，当以汉人为宗，萃金石刻之精华，以佐其结构，不求生动而自然生动矣。又谓小心落墨，大胆奏刀。二语可为刻印三昧。生平不轻为人作，虽至交亦不过得其一二石。作者难，识亦匪易，故当推为海内第一。

——清·阮元《小沧浪笔谈》

吾友陈秋堂、曼生，皆以余事工篆刻，皆法汉人，交相推挹①。高君犀泉，曼生妻弟也，顾深服秋堂。赵君次闲，秋堂之高弟，乃喜用曼生法。两人闻之，亦交相得也。大抵秋堂贵绵密，谨于法度；曼生跌宕自喜，然未尝度越矩矱。余不工此，而议论

————————————

① "推挹"，推重尊崇。

每为两君所许可。秋堂早逝，曼生、犀泉相继物故^①，今之言篆刻者，不次闲之归，而谁归乎？次闲既乎？次闲既服习师说，而笔意于曼生为近。天机所到，逸趣横生，故能通两家之驿，而兼有其美。

<div align="right">——清·郭麔《补罗迦室印谱序》</div>

南芗大兄与余订交历下，若平生欢，论书画篆刻，有针芥之合^②。其所作印，一以汉人为宗，心摹手追，必求神似，真参最上乘者。而于拙作乃极称许，岂有嗜痂癖，抑非虚怀若谷耶？平生服膺小松司马一人，其他所见如蒋山堂、宋芝山、桂未谷、巴予藉、奚铁生、董小池、汪绣谷诸君，皆不敢菲薄，所相与论次之，所以别正变而峻其防也。古人不我欺，我用我法，何必急索解人。因属刻此并书以质南芗，不知小松丈见之以为何如也。戊午六月七日，山左节院珍珠泉上，曼生附记。

图下编 9-6

<div align="right">——清·陈鸿寿刻"南芗书画"边款</div>

曼老铁笔有力绝虎牛，真能啸傲凌沧洲。其人如春气则秋，规秦摹汉超群流。其才岂独工镌锼^③，文章政事亦我酋^④。别开生面匠心苦，余子不达徒效尤。郭君积岁得此谱，如以千腋成一裘。故交好事不及此，日愁薪米供炊樵^⑤。针磁^⑥味气固相感，

① "物故"，亡故，去世。
② "针芥之合"，磁石引针，琥珀拾芥。指相互投契。
③ "锼"，镂刻。
④ "酋"，首领。
⑤ "樵"，积聚木柴以备燃烧。
⑥ "针磁"，钢针与磁石。喻两相契合。

岂若谊重如山丘。

——清·张镠《种榆仙馆印谱》题词

　　曼生擅书名，篆刻尤能事。用刀如用笔，刀胜笔锋恣。写石
如写纸，石胜纸质腻。闻其上手时，绝若不经意。意匠惨经营，
神溯期^①籀际。胸中蝌蚪蟠，腕下龙蛇制。方圆离合间，游刃有
余地。奇情郁老苍，古趣变姿媚。秦汉及宋元，规摹得精诣。丁
黄近取材，诸法皆略备。龙泓善用钝，曼生间用利。小松善用浑，
曼生间用锐。秋堂善用正，曼生间用戏。嫱^②有三家长，不受三
家蔽。蝶扁固自佳，妄学恐流弊。人生一艺精，即属性情寄。

——清·周三燮《种榆仙馆印谱题词》（节录）

　　周官重玺节，汉为斗简封^③。后来私印出，杂用金玉铜。昔
之拨蜡法，今作攻石工。偶得秦汉章，珍逾琥璜琮。颜姜与吾赵，
谱录纷异同。琅山有老学，苍雅罗心胸。余事擅镌篆，着手斤成
风。六书究奥恉^④，此技非雕虫。慨念古史才，裒集以类从。凡
四百余石，钤以丹砂红。想当运掔^⑤初，光气宵贯虹。旁可证碑碣，
肃若列鼎钟。自来篆刻家，无此体例崇。何况龙泓后，浙派非中

① "期"，或为"斯"字之讹。
② "嫱"，美。
③ "斗简封"，同"斗检封"。《周礼·地官·司市》"凡通货
贿，以玺节出入之"。汉郑玄注："玺节、印章，如今斗检封矣。"
贾公彦疏："汉法，斗检封，其形方，上有封检，其内有书。则
周时印章上书其物，识事而已。"
④ "奥恉"，意旨，意图。
⑤ "掔"，同"腕"。

锋。巨编一展对，金石相昭融。乙部四千年，留迹如霜鸿。三长欲兼擅，八法谁争雄。君真古为徒，颉颃 ① 斯与邕。

<p style="text-align:right">——清·林则徐《题黄楚桥（学圯）史印》</p>

新安印人自吾邑何主臣、歙程穆倩后，几成绝学。汪学博稚川、巴内史晋堂、胡典籍子西继起，皆力追上乘，讨源宿海，得周、秦不传之秘旨。尝谓斯道不究心《说文》，凡将能作款识篆籀字而欲操刀登作者堂，吾弗信也。

<p style="text-align:right">——清·程芝华《古蜗篆居印述凡例》</p>

少时刻印摹两京，最爱完白锋劲横。同时惟有陈曼生，后来始知丁龙泓。与邓殊势堪齐名，龙泓金石学诣精。八分篆书有法程 ②，作诗务险不趋平。仄磴 ③ 独与猿蛇争，此诗自写韬光行。闻泉漱雪出世情，隶法遒穆超蹊町。如其诗多声外声，始知琢印余技鸣。世人传赏重所轻，杭州魏子乡思盈。父老遗墨多藏擎，梅花乱开酒满觥。四壁瞻顾意思清，如行西湖趁飞霙 ④。钝丁篆字希铮铮 ⑤，何日更令吾眼明。

<p style="text-align:right">——清·何绍基《书丁敬身隶书诗幅后魏条珊藏》</p>

余少时游金陵，朝夕过家姑丈之集园，论金石之学，必谓余曰：怀宁邓山人摹印之法，为当代第一。且示二印曰：其超越古

① "颉颃"，鸟上下飞，泛指不相上下，相抗衡。

② "法程"，法则，程式。

③ "仄磴"，狭窄的石头台阶。

④ "霙"，雪花。

⑤ "铮铮"，金属撞击声。比喻刚正坚贞。

今处，在不用墨描，奏刀时不事搜剔；一石方寸之间虽数十字，其布置疏密，浑如一字。人或数次修刮，而山人则运刀如飞，独以腕力胜。其苍劲之致直抵秦汉。

<div align="right">——清·张约轩《东园还印图题记》</div>

印自文氏之后，遂为一家之派，汪尹子最佳。何雪渔、梁千秋之为白文，往往恶劣，浪得名耳。

<div align="right">——清·陈澧《摹印述》</div>

国朝昌明金石之学，摹印一门，亦力追古法。乾嘉间我浙金冬心、丁敬身、黄小松诸君，皆专宗汉、魏，而又胸饶卷轴①，精通六书，用能一洗唐以后积习。钱君叔盖、胡君鼻山，其继起者也。……余观其繁简相参，位置合度，疏者不嫌其空，密者不嫌其实，清轻者不伤于巧，厚重者不同于板，一气鼓铸，无体不工，洵称一时瑜亮也。

<div align="right">——清·吴云《钱胡印存序》</div>

吴君刓印如刓泥，钝刀硬入随意治。文字活活粲②朱白，长短肥瘦始则差。当时手刀未渠③下，几案似有风雷噫。李斯程邈走不迭，秦汉面目合一篒④。刓成不肯轻赠人，赠者贵于煳斓彤。

<div align="right">——清·杨岘《题缶庐印存》（节录）</div>

① "卷轴"，书籍、著作或裱好装轴的书画的泛称。
② "粲"，鲜明。
③ "未渠"，未曾，尚未。
④ "篒"，筛子。《说文·竹部》："篒，篒箪，竹器也。"

昌硕制印亦古拙、亦奇肆，其奇肆正其古拙之至也。方其睨①印踌躇时，凡古来巨细金石之有文字者，髣髴到眼，然后奏刀砉然。神味直接陈、汉印玺，而又似镜鉴瓴甋②焉，宜独树一帜矣。展玩再三，老眼为之一明。

<div align="right">——清·杨岘《题缶庐印存》</div>

浙西自丁、蒋、奚、黄、陈诸人以铁笔擅名，自成浙脉。皆得汉印精髓，用切玉法，颇露锋颖。至曼翁又参以钟鼎碑版，然发泄殆尽矣。后此则赵翁次闲（之琛）以三世家传，又得陈秋堂翁指授。次闲妙在不尽守师法，所以入化，继之者阒然矣。次闲翁尝云，其法谨守绳墨，而石印边款空前绝后。余尝得魏稼孙手拓边款印谱，其用刀锋卓立，而以石宛转就之，所谓正锋也。分行布白不须落墨，自然精整如小唐碑。

<div align="right">——清·徐康《前尘梦影录》</div>

让之于印，宗邓氏而于汉人，年力久，手指皆实，谨守师法，不敢逾越，于印为能品。

<div align="right">——清·赵之谦《书扬州吴让之印稿》</div>

杭人摹印称四家，丁、黄为正宗，蒋逸品，奚则心手不相应，其实可称者止三家耳。秋堂更弱，曼生一变而为放荡破碎，举国若狂，诧③为奇妙。赵次闲出，变本加厉，俗工万倍效尤以觅食，

① "睨"，斜着眼睛看。

② "瓴甋"，砖，陶器。

③ "诧"，惊讶，觉得奇怪。

而古法绝矣。

——清·赵之谦《苦兼室论印》

　　修能用凡夫草篆法，笔画起讫，多作牵丝，是其习气，从来所无。如近时陈曼生刀法之缺蚀，亦从来所无。然两君皆解人，但不予人以学步耳。

——清·魏锡曾《书印人传后》

　　凡夫创草篆，颇害斯籀法。修能入印刻，不使主臣压。朱文启钝丁，行刀细如掐①。（朱简修能。修能为赵凡夫制印甚多，其篆法起讫处时作牵丝，颇与凡夫草篆相类。何夙明尝述尊甫梦华先生②语云：钝丁印学从修能出，今以朱文刀法验之，良然。）

　　朱文六国币，白文两汉碑。沉浸金石中，古采扬新姿。姿媚亦何病，不见倩盼③诗。（黄易秋庵）

　　山人学佛人，具有过师智。印法砚林翁，浑噩④变奇姿。瓣香⑤拟杜韩，三昧非游戏。（蒋仁山堂）

　　冬花有殊致，鹤渚无喧流。萧淡任天真，静与心手谋。郑

① "掐"，用指甲按或截断。
② "梦华先生"，指何元锡。
③ "倩盼"，形容相貌美好，神态俏丽。语本《诗·卫风·硕人》"巧笑倩兮，美目盼兮"。
④ "浑噩"，淳朴。
⑤ "瓣香"，犹言一瓣香。佛教语。指敬仰，师承。

虔^①擅三绝，篆刻余技优。（奚冈铁生）

　　草法入篆法，下笔风雷掣。一纵而一横，十荡更十决。笑彼
姜芽^②手，旋效虫蠢咄。（鸿寿曼生）

<div align="right">——清·魏锡曾《论印诗二十四首并序》（选录）</div>

　　大氐一代印人多至数百，而流传于世为人称述者，数百人中
仅二三十人。观周亮工、汪启淑正续两《印人传》所载，如恒河
沙数^③，姓名大半蔑如^④。

<div align="right">——清·叶德辉《与吴景州论刻印书》</div>

　　刻印无论古今人，不能印印皆佳。前明文、何终身不善变，
一生无一佳印合称此日之名声。前清西泠六家，惟丁君有数印能
过当时人物。至赵无闷，白文多，佳者十居五六，可谓空绝前人
也。余此部中稍有七八印可观，亦可谓平生幸事。

<div align="right">——清·齐白石论印，选自《齐白石手批师生印集》</div>

　　邓完白作印，混古籀隶篆而一之，大开大阖，如天马行空，
气盖一世。空前绝后，有清一代当推第一。若吴让之、赵㧑叔得

①　郑虔，郑州荥阳（今属河南）人。唐天宝初集撮当世事著书事发，
以私撰国史谪贬十年。还京师，任广文馆博士。后坐受安禄山官职，
黜台州司户参军。虔善图山水，好书，能诗，玄宗誉之为"郑虔三绝"。
亦长于地理，著《天宝军防录》。
②　"姜芽"，形容手指聚拢状。
③　"恒河沙数"，本为佛经用语。恒河，南亚大河，比喻数量多
到像恒河里的沙子那样无法计算。
④　"蔑如"，微细，忽视不计。

其似，而未得其神；徐三庚则苍头^①异卒，风斯下矣。

<div align="right">——清·马光楣《三续三十五举》</div>

同光以来治印者，根气暂薄。让之、扳叔殁后，竟尔绝响。今人眼目为安吉所遮障，世风相趋，识者忧也。即其所篆石鼓钟鼎，全变古画，矫枉过正，骇世欺俗耳！百年定评，当自有公论也。

<div align="right">——清·马光楣《三续三十五举》</div>

牧甫先生篆刻，力追三代吉金、秦汉玺印，间仿泉币，旁及瓦当。古茂渊懿^②，峭拔雄深，无法不备。或庄若对越^③，以方重而转奇；或俊若跳跃，以欹斜而反正。随方变化，位置天成，气象万千，姿态横出。前有扳叔，后有缶庐，可谓印人中之绝特者也。

<div align="right">——清·罗惇曼《黟山人黄牧甫先生印存题辞》</div>

铁印泥封器字篇，文何丁邓未精研。湖州老缶人中杰，独辟鸿蒙^④篆学天。

<div align="right">——清·赵古泥《摹印》</div>

三桥太板，雪渔太纵。世之工篆刻者未敢道也。

<div align="right">——清·赵古泥刻"瞻太阁"边款</div>

① "苍头"，指奴仆。
② "渊懿"，渊深美好。
③ "对越"，指帝王祭祀天地神灵。
④ "鸿蒙"，道教神话传说的远古时代，传说盘古在昆仑山开天辟地之前，世界是一团混沌的元气，这种自然的元气叫做鸿蒙。

会稽赵㧑叔大令，书画篆刻，俱擅时妙，盖今之米、赵、吾、 图下编 9-7
文矣。所作小印，疏密巧拙，丰杀①屈伸，各善用其长，纵横如意。
间虽有失，失而不害，反复观之，无一笔一字不可人意。

<div align="right">——清·傅栻《二金蝶堂印谱序》</div>

晚清印人，模仿前哲，不脱臼科②。节厂所选四家，均涉古
博雅、足以自立者。如让之虽承完白法，而运刀行气，不袭其面
目，仍以秦、汉为宗；㧑叔才力超卓，能以汉、魏碑额及镜铭、
古币文入印，不失秦、汉规矩；菊邻专枕秦汉，浑朴妍雅，功力
之深，实无其匹，宋元以下各派绝不扰其胸次；仓硕老友，承吴、
赵后，运以《石鼓文》之气，体参以古匋之印识，雄杰古厚，仍
以秦汉印法出之，足以抗手③让之，平揖㧑叔。

<div align="right">——清·高时显《晚清四大家印谱序》</div>

印人中如费龙丁砚、经臣公亨颐、杨千里天骥、沙孟海石荒、
陈达夫兼善、王个簃贤诸子，皆曾学昌硕而各能自成面目。如邓
粪翁，则学吴氏而无其粗豪之气习，亦与陈师曾衡恪相若。顾未
若徐新周之学吴，无论工细、粗豪都能毕肖，故称入室弟子。且
吴六十后，凡有求印者，亦必言明，只可自己摹印，而嘱徐新周
奏刀，徐定能会其意。吴氏只捉刀署款，而每字已定笔金十两。

<div align="right">——清·蔡守《印林闲话》</div>

① "杀"，消减。
② "臼科"，同"臼窠"。
③ "抗手"，犹匹敌。

圜朱①入印始赵宋，怀宁布衣人所师。一灯不灭传薪火，赖有扬州吴让之。

——清·丁仁《吴让之印存跋》

石作剥残神亦到，字求平正法仍严。缶翁门下提刀者，四顾何人似赵髯。

——近代·于右任《题赵古泥印存（二首）》之一

时安吉吴缶庐方以皖宗易帜②江左③，称海内宗匠。黟山④则远历五羊⑤，其学乃大被于领峤。后数年，识李壶父尹桑、邓尔疋万岁、冯康侯强、家大厂熹，皆领表⑥印人，胠夵⑦黟山。壶父尤负亲炙⑧师门，饷余刻最伙。相与阐扬宗风，往往一石之成，十数易稿。既乃为识一印曰："悲庵之学在贞石，黟山之学在吉金；悲庵之功在秦、汉以下，黟山之功在三代以上。"余极服其语。

——近代·易忠箓《黟山人黄牧甫先生印存题记》

① "圜朱"，指圆朱文。

② "易帜"，指改变方向、宗旨或投向对方。

③ "江左"，古时在地理上以东为左，江左也叫"江东"，指长江下游南岸地区。

④ "黟山"，安徽黄山的别名。此处指黄士陵开创的"黟山派"。

⑤ "五羊"，广州的别名。相传古代有五仙人乘五色羊执六穗秬而至此，故称。

⑥ "领表"，领，古"岭"字。岭表意思是岭外，即岭南地区。唐代指今广东、广西、海南三省区及越南北部地区。

⑦ "胠夵"，联绵不绝。

⑧ "亲炙"，指直接受到传授、教导。

吴缶庐刻印，未出秦、汉之规矩也。然能运以己意，变化无方，其浑厚古老，大气磅礴，岂余子所能及哉！宜乎其名之远播海外也。

<div style="text-align:right">——近代·张可中《清宁馆治印杂说》</div>

邓完白精于篆，故其所为印，有笔有墨。吴让之、赵悲庵亦然。吴缶庐以石鼓文入印，其见长之处，在于长于篆法，其刻用钝刀浅入，工夫较其作篆为浅，故古拙有余，而精能不足也。

<div style="text-align:right">——近代·王光烈《古今篆刻漫谈》</div>

黟县黄穆甫先生，为吴愙斋门下士。博综小学，谙究①六书，工写篆籀，既青于蓝。私淑完白，上追"二李"，渊懿朴茂，直入神品。其于印也，有笔有墨，有刀法，尤长于布白，方圆并用，牝牡相衔，参伍错综，变化不可方物。印大方二寸强，小不及三分，或多至三四十言，不易排列；亭匀便嫌板滞者，独能疏密圆扁互见，宜称雍容安闲，心手相忘。实以玺印合鼎彝、碑版、砖瓦、权量、符节、镜币、刀布及古玉、古陶诸骨董熏冶于一炉，调剂而熔铸之，据篆室以出入，能集印人之大成。完白而后，允推黟山，为学者所公认。梁节庵丈与先大父书云："穆甫印今推海内巨擘。"信为定论。

<div style="text-align:right">——近代·邓尔雅《序黄士陵印谱》</div>

攘之出于邓完白，执叔初学浙派，继变入邓氏，皆有出蓝之妙。攘之切刀一种，尤有独到处。牧父朱文印清刚绝俗，三百年来，一人而已，惜白文稍不称耳。仓石治印，神变不测，其章法

① "谙究"，熟悉。

出于金、陶、镜、币之文，刀法尤活。宋贤论词，以拙、重、大三字，为造诣之极，仓石治印似之矣。

<div align="right">——近代·寿石工《治印丛谈》</div>

丁、邓诸子之后，有赵㧑叔。赵之治印，白文气味，二分是浙，三分是皖，五分是汉官、私印。朱文则学宋元，参用浙、皖刚柔。完白云：“白文学汉，朱文学宋元。”又云：“疏处可以驶马，密处不使通风。”赵则认为印林无等等咒[1]。前说是皖之主旨，后说且经赵自下断语，执两说与赵印相证验，莫不皆然。再以赵印证诸汉官、私印，暗合尤多。吾故曰：“赵之治印，固镕冶皖、浙于一炉，而偏重于皖，复以其才力追踪汉人者也。”

<div align="right">——近代·黄高年《治印管见录》</div>

观其（齐白石）治印之法，用刀喜单入。作篆采《天发神谶》与《三公山碑》之意，字体暨笔画，忽斜忽正，忽大忽小，不蹈故常，气壮力足，为近世印人别开生面者。如此创作，胆大可佩。

<div align="right">——近代·黄高年《治印管见录》</div>

最近吴缶庐之作，大气磅礴，空前未有。白文学汉将军印，而得其神。朱文致力于封泥，而得其韵。顾不善学者，则或过于粗犷，或失之纤弱。甚者流于怪诞，无异东施效颦，斯无足取矣。

<div align="right">——近代·黄高年《治印管见录》</div>

今昌硕吴先生以书画名海内，而其篆刻更能空依傍而特

[1] “无等等咒”，无与伦比的咒语。

立①，破门户之结习，絜②长去蔽，自为风尚，盖当代一人而已。先生印学导源汉京，凡周秦古钵、《石鼓》、铜盘，洎③夫泥封、瓦甓、镜匋、碑碣，与古金石之有文字考证者，莫不精挈④其恉趣⑤，融会其神理。故其所诣直可轹⑥赵揜⑦吴，迈丁超黄，睥睨文、何，匹媚吾、赵。由是阼⑧两汉而跋⑨姬赢⑩，俾⑪垂绝之学得以复续，又不仅为当代一人已也。

<div align="right">——近代·葛昌楹《缶庐印存三集序》</div>

文、何篆刻，力变元人旧习。石质较易受刀，行使转动，无不如意，但如新剑发硎，了无古意，世用病之。余以文、何比"王杨卢骆当时体"，虽未高美，亦不无胜人处。其启后之功，尤不可没。后人争摹竞学，变本加厉，差以毫厘，谬之千里，遂使文、何面目类于匠人。读汪启淑《飞鸿堂印谱》，令人欲呕，此岂文、何之罪耶？

<div align="right">——沙孟海《印学概述》⑫</div>

① "特立"，独立，挺立。
② "絜"，量物体的周围长度，泛指衡量。
③ "洎"，到，及。
④ "挈"，古同"研"。
⑤ "恉趣"，旨趣。
⑥ "轹"，超过。
⑦ "揜"，同"掩"。遮蔽，掩藏。
⑧ "阼"，登。
⑨ "跋"，踩，践踏。
⑩ "姬赢"，周秦。周人以后稷（黄帝之后）为祖，亦姓姬。秦始皇姓赢，以称秦国或秦王朝。
⑪ "俾"，使。
⑫ 蔡守《印林闲话》全文抄袭之。

世人诟谇①徐三庚之印，谓其婀娜纤巧，无当大雅，实则三庚犹有真气，若飞鸿堂一派，直匠人耳！名为师文、何，文、何之糟粕无存。

——沙孟海《印学概述》

昔人论古文辞，别为四象②。持是以衡并世之印：若安吉吴氏之雄浑，则太阳也。吾乡赵氏（时枫）之肃穆，则太阴也。鹤山易大厂（熹）之散朗，则少阳也。黟黄穆甫之隽逸，则少阴也。自余锲家获读所作不多及今尚生存者不具论③。庄生有言："民食刍豢，麋鹿食荐④，蝍蛆甘带⑤，鸱鸦⑥耆鼠，四者孰知正味。"此四象者，各有攸长，若必执其一以摈其余，而强为出入焉，斯惑矣。

——沙孟海《沙村印话》

会稽赵之谦与吴熙载同时，年辈较晚。其印初出于邓，后乃扩大范围，举权量、诏版、泉布、灯鉴之文，无不取法，融会而贯通之。标高揭己，未尝不立志矫时，而笔气少弱，遂不能突过邓吴，江南江北，鼎足而已。若其渊思朗抱，发于词翰，涉笔命刀，皆成雅趣，在艺苑印囿中，可以岸岸独步矣！

① "诟谇"，辱骂。
② "四象"，体现于卦上，则指少阳、老阳、少阴、老阴四种爻象。
③ "具论"，详细讨论。
④ "荐"，草。
⑤ "蝍蛆甘带"，亦作"蝍且甘带"。蜈蚣爱吃蛇眼。《庄子》有一个"蝍蛆甘带"的典故。"蝍蛆"即是蜈蚣，"带"是大蛇，该典故的意思是大蛇被蜈蚣吸食精血而亡。
⑥ "鸱鸦"，鸱：鹞鹰。鸦：乌鸦。

之谦论印，并称丁、黄、巴、邓，足以见其着眼之大。浙派盛行后，殆无人知有皖派，或且以邓琰为皖派矣。之谦独赏会之，拾队钩沉，使不泯没，以矫正浙派末流之失。其《书吴让之印稿》有云："浙宗自家次闲（之琛）后，流为习尚，虽极丑恶，犹得众好。"知其愤之深也。钱松遣其子式从之谦学印，其不薄之谦可知。松己印参用皖法者，殆从之谦言耶？

晚清印人善学邓、赵者，数黟县黄士陵。久客岭南，声名藉甚。黄所见周汉金文更多，吸收入印，境界一新。后世学者或并称赵、黄，非偶然也。

<div align="right">——沙孟海《印学概述》"赵之谦"</div>

有赵之谦之志之劢[①]，而才力克称，开近世未有之奇者，晚得安吉吴俊卿。吴氏身兼众长，要以印为第一，其自道亦云如是。今所流传《缶庐印存》四集，三四集乃由他人编次，未加遴别，容有不能尽如人意处。至如初、二集所录，清刚高浑，纯乎汉法，可以泣鬼神矣！清代印学，远迈前朝，捉刀玩石，实繁有徒，其以此名家者，亦不一而足。若求魄力大，气味厚，丁敬而后，惟俊卿一人而已！身享盛名，播休域外，非偶然也！顾世之称吴氏者，动曰类古钟鼎瓴甓，不仅仅师法汉印，不知吴氏不可及处，端在拟汉。如"安吉吴俊章""破荷亭"等印，丁敬不能为，诸家应退舍，岂过论哉？

吴俊卿成名后三四十年间，瀛海内外，靡然向风，三尺童子，皆知安吉吴氏。粗解操铁，即相效仿，觅其形而不能通其意，睹

① "劢"，劝勉，自强。

其异而不能要乎同，汶汶泯泯[①]，几人能得其真传乎（缶庐弟子遍海内外，惟陈师曾、王贤数子称焉）？

——沙孟海《印学概述》"吴俊卿"

吴缶庵篆刻亦西泠后裔，取笔意于怀宁，蔚然自成一境界，犹桐城古文之有湘乡也。

——沙孟海《僧孚日录》辛酉年（1921）十月廿五日

吴缶庐作篆治印出自浙派，其所造诣直加丁、黄诸老而上之，能于皖、浙两派之外别开生面，其力量真不可思议。

——沙孟海《僧孚日录》壬戌年（1922）十月廿六日

今之学者，不求实际，竞趋时尚，朝奏刀而暮负其能，破碎笔画，击断边棱，文字格律，绝少古趣，鄙俗可嗤。反多题跋，妄谓仿秦汉烂铜、封泥之法，矜奇立异，以夸于人，岂不谬乎！是宜娴习篆隶，审其源流，达其条干，编其统系。参考官制、地理、历史之由，旁证古经佚史阙疑之处，继续前贤搜集未竟之功，精心考覈[②]，区别真赝，自强不息，于学日新，岂靳靳以印人名而已哉！

——方介堪《论印学之源流及派别》

让翁得完白山人正传，晚年参以《国山》《天玺》，翛然远矣。此印稍具端倪，而乏其沉雄苍莽之气，盖所能者止此而已。让翁

① "汶汶泯泯"，纷乱貌。
② "考覈"，研究考证。

篆法固非末学所敢仰希也。介庵识。

——方介堪刻"维翰画印"边款

吾国印学历史悠久，孕育至富。元明之际，刀与石遇，于是专精篆学者多能执刀。或主秀婉，或主猛利，印人纷起，派别滋分。降及近代，西泠印社遂为全国之中心。远自丁、蒋、奚、黄，近至大师仓石吴氏，诸家高踪，不胫而走天下。今日言印而曰不受西泠影响者，吾不信也。湘潭齐白石，诗书画印，四绝俱擅，然揆诸篆刻，壮年即自龙泓入手，继复瓣香缶庐，及其大成，排奡纵横，盖又非丁、吴所可限。余以为，此正善于学古，而能驱古为今用者矣。

——傅抱石题《印人齐白石像》

牧父刻印，朱文有奇气。得意之作，㧑叔亦不多让，今㧑叔已家喻户晓矣！一艺之微，有幸与不幸，王充运遇之论，信而有征。此印仿牧父，先抱其申也。抱石刊。

——傅抱石刻"盘根错节"竹根印边款

同光以后之印人，余最服膺者，厥为嘉未胡匊邻钁、黟县黄牧甫士陵。匊邻之印，余最赏其白文，若有意无意，在在现其天趣，苟天假以年，或可与昌老抗手。牧甫早岁亦学让之，晚年所作佳者，方劲古折，如斩钉截铁，气魄神韵于㧑叔，得不似之似。

——陈巨来《安持精舍印话》

㧑叔寻常朱文，每参以完白之法，然其挺拔处，非完白所能到。其后徐辛穀三庚，更仿㧑叔，变本加厉，遂致转运紧苦，天

趣不流，有效颦之诮。扐叔之作，不同于俗而亦宜于俗，不泥乎古而实合乎古，神妙通变，未易企及也。……与扐叔同时，尚有扬州吴让之熙载，所作宛转刚健，亦自不凡，惟墨守皖派成法，未多变化，故其名终为扐叔所掩。

<div align="right">——陈巨来《安持精舍印话》</div>

迩来印人能臻化境者，当推安吉吴昌硕丈及先师鄞县赵叔孺时枏先生，可谓一时瑜亮。然崇昌老者每不喜叔孺先生之工稳，尊叔孺先生者辄病昌老之破碎。吴、赵之争，迄今未已。余意：观二公所作，当先究其源。昌老之印，乃由让之上溯汉将军印，朱文常参匋文，故所作多为雄厚一路。叔孺先生则自扐叔上窥汉铸印，朱文则参以周、秦小玺，旁及币文、镜铭，故其成就开整饬一派。取法既异，岂能强同第？二公法度精严，卓然自振，不屑随人之后，则一也。

<div align="right">——陈巨来《安持精舍印话》</div>

十、印谱

美术文献的特殊性之一在于文献内容不仅由文字承载，图像也是信息与知识的载体。陆机云"宣物莫大于言，存形莫善于画"，图谱类文献的优越性在于更加直观地记录下实物的形象。印谱是辑录玺印、篆刻作品的谱录，是一种特殊的书籍，有时也称"印集""印存""印稿"等。在古代，印谱所钤录的印章，是篆刻艺术审美的主要载体。

据《旧唐书》记载，韦述好收藏"玺谱"。文献记载唐代就有《玉玺谱》等书籍，但因为佚失已久，并不能判断是文字还是图谱。明代沈明臣云"古无印谱，有印谱自宋宣和始，宣和谱今不传"（《顾氏集古印谱叙》），后世多附会《宣和印谱》为印谱之始。实际上宋代印谱虽无传世，但文献中对印谱的记载渐多，成书时间犹在宣和之前。

印谱按著录内容，可分为古玺印谱与篆刻印谱两大类。从原始刊录方式进行细分则有木刻印谱、摹刻印谱、原钤印谱。明代之前流行的木刻印谱由于经过工匠的摹刻甚至再三翻刻，往往失真严重，艺术价值远不如摹刻印谱与原钤印谱。明代隆庆年间，

顾从德首次以印泥、墨汁等原印钤拓，辑为《集古印谱》，再现了古代印章的神貌，具有极高的艺术价值。而根据《集古印谱》原钤本翻刻的木板《印薮》，形神俱有所失。但两者皆对后世影响深远，并引发了很多争议。

印谱是印人学习取法，以及玺印篆刻流传的重要媒介，同时具有学术与艺术的双重价值，可以"考六书之遗文""为考古者之一助"，使阅者"神与古会"（吴云《二百兰亭斋古印考藏序》）。此外，印谱也是"把玩"与"托情"的对象（张灏《承清馆印谱自序》）。对于印人而言，所谓"古人精神心法之所寓者，非谱无以示千百世后矣"（沈明臣《集古印谱序》），故"当为富蓄，以备参考"（徐上达《印法参同》）。

家聚书二万卷，皆自校定铅椠，虽御府^①不逮也。兼古今朝臣图，历代知名人画，魏、晋已来草、隶真迹数百卷，古碑、古器、药方、格式、钱谱、玺谱之类，当代名公尺题^②，无不毕备。

<div align="right">——五代·刘昫等《旧唐书·韦述传》</div>

图书之名，予不知所起。盖古所谓玺，用以为信者。克一既好之，其父补之爱之尤笃，能悉取古今印法，尽录其变，谓之《图书谱》。自秦汉以来变制异状，皆能言其故。为人篆印玺，多传其工，有自远求之者数为予言。予不省之，独爱其用心不侈。致精于小事末务^③，故并录焉。

<div align="right">——北宋·张耒《张右史文集》</div>

黄金汉鼎青错落，绿玉秦玺红屈蟠。龙翔凤翥入刀笔，宝晋山林风月寒。

<div align="right">——南宋·方岳《题刊匠图书册》</div>

余尝观近世士大夫图书印章，一是以新奇相矜^④，鼎彝壶爵之制，迁就对偶之文，水月、木石、花鸟之象，盖不遗余巧也。其异于流俗，以求合乎古者，百无二三焉。一日，过程仪父，示余《宝章集古》二编，则古文也。皆以印印纸，可信不诬。因假以归，采其尤古雅者，凡模得三百四十枚，且修其考证之文，

图下编 10-1

① "御府"，帝王的府库。
② "尺题"，指信函。
③ "末务"，次要的事。
④ "矜"，自夸。

集为《印史》。汉、魏而下典刑质朴之意，可仿佛而见之矣。谂^①于好古之士，固应当于其心，使好奇者见之，其亦有改弦以求音、易辙以由道者乎！

<div align="right">——元·赵孟頫《印史序》</div>

凡印，仆有古人《印式》二册，一为官印，一为私印，具列所以，实为甚详。不若《啸堂集古录》所载，只具音释也。

<div align="right">——元·吾丘衍《三十五举》^②</div>

印章之来尚矣，制式之等，钮绶之别，虽各有异，所以传令示信一也。是编自汉至晋，凡诸印章，搜访殆尽。一一摹揭，类聚品列，沿革始末，标注其下。不惟千百年之遗文旧典，古雅朴厚之意，粲然在目，而当时设官分职，废置之由，亦从可考焉。

<div align="right">——元·揭汯《吴氏印谱序》</div>

图下编 10-2　宋宣和间，尝修《博古图》，至于镜鉴泉货之文，亦颇著录，然犹未采印文也。至王球（俅）《啸堂集古录》昉^③有之。

<div align="right">——元·卢熊《印文集考序》</div>

① "谂"，规谏，劝告。
② 《三十五举》附《合用文籍品目》列《古印式》二册（即《汉官威仪》）："无印本，仆自集成者。后人若不得见，只于《啸堂集古录》十数枚，亦可为法。"
③ "昉"，起始。

柯博士九思在奎章阁①，尝取秦、汉以还杂印子，用越薄纸印其文，剪作片子，帖褙②成帙。或图其样，如"寿亭侯印"，双纽四环之类，为二卷，余尝见之。

<p style="text-align: right">——元·刘绩《霏雪录》</p>

又有吾氏摹印篆，官私具一百五十六，去其重复八十四，而取其七十有二，复缀以收附私印百有十六，连诗文题跋所识印十五，共凡七百三十一。旧谱以印印纸，光采粲然。旁书形钮之制，若玉、若玛瑙、若铜、若银、若涂金、若涂银，官则曰某代某官，私则曰某姓若名字，至为详悉。惟吾氏所摹直以墨拓于纸而已。

<p style="text-align: right">——元·唐之淳《题杨氏手摹集古印谱后》</p>

书学之用大矣，篆之猎碣则为《石鼓》，勒之鼎彝则为款识，摹之范金则为印章，然非浅学所能辩也。鼓文、款识，世远磨灭，不可得而见也，可见者书册之传耳。印章之篆与鼓文、款识等也，亦岂易能哉？不学乎古，安善于今？奈《啸堂集录》之古印，摹临已非旧写，王顺伯、姜尧章、吴思孟等印谱，则又翻刻失真。独郑烨、吾衍旧本印式，庶几可见古人制度文字于千百年之下，然亦可也。

<p style="text-align: right">——明·郎瑛《七修类稿》"事物类·古图书"</p>

① "奎章阁"，元殿阁名。在兴圣殿西廊。文宗天历二年，立奎章阁学士院。阁内收藏古器物及图书甚多，聚集文人学士，鉴赏文籍，兼备皇帝咨询。顺帝至元六年罢。现存古代书画，不少曾经奎章阁收藏，钤有"奎章阁宝""天历之宝"印。

② "褙"，把布或纸一层一层地粘在一起。

浦城杨君，博学多能，遐搜旁�摭，忘寝食以留情，拓其文，朱膏墨凝，荟萃而谱之，岁辑月增，古款异识，群分而类并。譬如残圭断璧，举手可掬。又如贮金而满簏①，一开卷间，古人之精神，粲焉犹生。

<div align="right">——明·王祎《杨氏印谱赞》</div>

古无印谱，有印谱自宋宣和始，宣和谱今不传。

<div align="right">——明·沈明臣《顾氏集古印谱叙》</div>

图下编 10-3　　而其文篆古朴奇妙，皆古人精神心法之所寓者，非谱无以示千百世后矣。

<div align="right">——明·沈明臣《集古印谱序》</div>

顾氏兄弟尝曰：六经尚矣，六经之外，惟有彝鼎款识，彝鼎款识之外，惟有秦、汉碑版镂刻，此皆古人心画神迹所寄。然岁久，风日蚀剥落毁泐，存者无几，而金石版镂，皆摹拓重翻，未免失真多矣。唯兹印章，用墨、用朱、用善楮印而谱之，庶后之人，尚得亲见古人典型，神迹所寄，心画所传，无殊耳提面命②也已。

<div align="right">——明·沈明臣《集古印谱序》</div>

图下编 10-4　　《印薮》未出，坏于俗法；《印薮》既出，坏于古法。徇俗虽陋；泥古亦拘。

<div align="right">——明·王稚登《古今印则跋》</div>

① "簏"，箱笼一类的竹器。
② "耳提面命"，提着耳朵叮嘱，当面指教，形容殷切教诲。

《印薮》未出，而刻者拘今；《印薮》既出，而刻者泥古。拘今之病病俗，泥古之病病滞。盖印章之技，自文寿承博士而后，不家鸡①即野狐耳。

<div align="right">——明·王稚登《金一甫印谱序》</div>

《印薮》未出，刻者草昧②，不知有汉、魏之高古。《印薮》既出，刻者拘泥，不能为近代之清疏③。

<div align="right">——明·王稚登《苏氏印略跋》</div>

方寸之印，摹之赫蹏④，寄之千载，恍然得见古人心画之遗焉，则无复论其代，皆有贵乎其不朽矣。

<div align="right">——明·杨德政《集古印谱序》</div>

吾邑顾鸿胪汝修氏所刻《印薮》，诚宇内一奇编也。第古者印章以玉、以铜，故其文遒劲中浑融寓焉，古朴中流丽寓焉，遐哉邈乎，不可及已。而汝修氏堇堇⑤翻刻于梨枣，则气象萎苶⑥，浑融流丽之意无复存者。辟如优孟学孙叔敖，抵掌谭笑，非不俨然，乃神气都尽，去古远矣。

<div align="right">——明·张所敬《潘氏集古印范序》</div>

① "家鸡"，家传技艺。
② "草昧"，蒙昧。
③ "清疏"，清朗，疏朗。
④ "赫蹏"，纸的别称。
⑤ "堇堇"，仅仅，言其极少。
⑥ "萎苶"，衰落，萎靡。

云间顾氏，累世博雅，搜购古印，不遗余力。印传宇内，名顾氏《印薮》，家摹人范，以汉为师。大都《印薮》未出之时，刻者病鄙俗而乏古雅；既出之后，刻者病泥迹而失神情。

——明·祝世禄《梁千秋印隽序》

吾松顾氏《印薮》出，其印学盛衰之繇乎？何言乎盛？三家之村，不能见秦汉之制，得一《印薮》，遂可按籍洞然①。漆书点画易摹也，铁笔锋棱易衷②也，覆钮位置易循也。五十年来，承用之涂③渐广，而习者之门亦六通四辟，《岣嵝》《石鼓》可鞭箠④驱矣，故曰盛。虽然，雕叶耳，如画家之论形模，禅家之参死句⑤，吾见狸德⑥之执饱，何取鸷鸟⑦之成行？今之盛，不为衰之端乎？故昔之《印薮》，不如今之《印衡》。《印衡》虽一家之书，具有血气；《印薮》则百补之衲⑧，都无神明。

——明·董其昌《贺千秋印衡题词》

又三年而《印品》始行世，余得与观，未卒卷曰：此周、秦

① "洞然"，明亮。
② "衷"，正中不偏。
③ "涂"，同"途"。
④ "鞭箠"，鞭打。
⑤ "死句"，无寄托、无韵味，没有深意的句子。
⑥ "狸德"，指猫的习性，谓其贪饱。
⑦ "鸷鸟"，凶猛的鸟，如鹰、雕、枭等。
⑧ "百补之衲"，本指僧衣，后指用多材料集成完整物的方式。

以后一部散《易》也。文祖羲①、字祖颉，如两曜②并照，然六
经子史而后，能为六经子史者鲜矣。唯是点画所留，断碑泐鼓，
皆含卦象，从来文王凿空③好奇之习，至此全无用处，仅许精心
嗜古者造室而秉孤灯。

<p align="right">——明·陈继儒《印品序》</p>

至我明武陵顾从德搜集古印为谱，复并诸集梓④为《印薮》，
艳播一时。然秦、汉以来印章，已不无剥蚀，而奈何仅以木梓也？
况摹拟之士，翻讹迭出⑤，古法岂不渐灭⑥无遗哉！

<p align="right">——明·甘旸《集古印正自序》</p>

摹印自书法中来，方寸之石，恍见秦篆汉籀之遗意。此其得
心应手，盖有轮扁之妙悟存焉。自《印薮》出，而学步者骤欲袭
秦汉于刳剔间，譬之为文，徒掇⑦古人糟粕，以自诡于咸阳⑧、
西京⑨，其果得为秦汉否乎？

<p align="right">——明·徐应亨《题刘生印谱》，</p>

① "羲"，指伏羲，古代传说中的中华民族人文始祖。发明创造
　了占卜八卦，创造文字结束"结绳记事"的历史。
② "两曜"，指日、月。
③ "凿空"，缺乏根据。
④ "梓"，雕刻印书的木版。
⑤ "迭出"，一次又一次地出现。
⑥ "渐灭"，消亡，消失。
⑦ "掇"，拾取。
⑧ "咸阳"，秦都咸阳，代指秦。
⑨ "西京"，西汉都长安，代指汉。

夫摹印之学，至今日而最盛，学士大夫亡不人人能言之，盖自顾氏之《印薮》始。

——明·刘世教《吴元定印谱序》

自顾氏《印薮》刊布大集，然后人人得睹汉人面目。

——明·赵宧光《寒山帚谈》"附录·金石林绪论"

今坊中所卖《印薮》，皆出木版，章法、字法虽在，而刀法则杳然① 矣。必得真古印玩阅，方知古人刀法之妙。

——明·沈野《印谈》②

印章自六朝以降，不能复汉、晋，至《集古印谱》一出，天下争为汉、晋印。

——明·沈野《印谈》

故古印多散亡，而谱之所载尚著，是即古人未泯之真，作我印证者也。当为富蓄，以备参考。

——明·徐上达《印法参同》"参互类"

武陵顾氏所刻《印薮》，搜罗殆尽，摹勒精工，稍存古人遗意。第流传既广，翻摹滋多，舍金石而用梨枣，其意徒以博钱刀③ 耳。令古人心画神迹，湮灭失真，良可叹息。

——明·徐熥《序甘旭〈印正〉》

① "杳然"，渺远。
② 朱象贤《印典》卷五"集说·《印薮》"引之，归为王兆云语。
③ "钱刀"，钱币，金钱。刀，古代一种刀形钱币。

夏贾贻余柴季通《印史》石刻小册一本，精甚，乃吾郡姚太史禹门公 [1] 物也。前列子昂叙云："印章惟汉、晋佳绝，时去古未远，皆用白文，笔意精彩。至唐用朱文，笔法少废。末后渐为奇巧相尚，哀哉。程仪父家有《宝章》二编，此本择其精粹者，集为《古印史》。"

——明·李日华《味水轩日记》

印章虽小技乎，然以刀为笔，以背为面，非得心应手者，曷臻其奥？今之作者溺其迹矣，惟秦汉之法称焉。历世逾远，存者廑 [2] 百之一，又不幸沦落于草莽，流播于愚蒙，得者不必珍，珍者不必得。武陵顾氏广搜旧章，摹刻《印薮》，志则远矣。然不以金石而以梨枣，其于古人神理则未也。

——明·汪廷讷《甘氏集古印正序》

印谱自宋宣和始，其后王顺伯、颜叔夏、杨克一、姜夔、赵子昂、吾丘子行、杨宗道、王子弁、叶景修、钱舜举、吴孟思、沈润卿、钱叔宝、朱伯盛，为谱者十数家，谱更谱之，不无遗珠存砾 [3]、以鲁为鱼。追歙人王延年将上海顾汝修、嘉兴项子京两家收藏铜玉印合前诸谱，木刻《印薮》，务博为胜，殊无简择之

① "禹门公"，指姚弘谟。姚弘谟（1531—1589），字继文，号禹门，浙江秀水县（今浙江嘉兴）人。嘉靖三十二年（1553）进士，选庶吉士，授编修，以文学触忤当道，贬为六安州判官。旋迁江西参政，改南京太常寺少卿，领国子监祭酒，升礼部左侍郎，终吏部左侍郎兼翰林院侍读学士。赠礼部尚书。
② "廑"，假借为"仅"。
③ "砾"，碎石。

功，诏人以匠斫为师，盲夫袭之，初刻价重洛阳，赝本盛灾梨枣。

——明·朱简《印经》

摹印以石，取易成也，赵凡夫谓当以铜摹铜、以玉摹玉，方为合体。余贫而力弱，不能也，用存其义，以俟后之摹古者。

——明·朱简《印品发凡》"三之例"

图下编 10-5 　　盖《风》《雅》以怒而不伤为体，不足抒情，传述以生平不朽为工，揣摹未就，然则满腔磈垒①终宛舌而固声，将何寄乎？间取古今人微言隽句、格论②危辞付之篆刻，以骚屑③其不平之鸣。内不自诬，外不诬人，此谱之所以成也。

——明·张灏《学山堂印谱自序》

于是偶得古金玉篆刻百章，把玩不能释，非直神游古初，而身世亦且与俱往，即予亦不自知其托情至此已。

——明·张灏《承清馆印谱自序》

古人能事，未有不以其人传者。吾既有感于济叔，而益愿天下学古之士，知风雅自有根柢，不区区争能于工拙之间也。读栎公序文，不独为济叔生平传神写照，而篆籀六书之原委，莫不了

① "磈垒"，累积的块状物，比喻郁积在心中的气愤或愁闷。
② "格论"，精当的言论，至理名言。
③ "骚屑"，表达愁苦之思。

如指掌。此文此谱故当与岐阳之鼓①，山甫之鼎②，永叔、明诚金石古文之录，长留天地间。勿但云一艺之工，以翰墨为君子已也。

<div style="text-align:right">——清·龚鼎孳《黄济叔印章序》</div>

论书法必宗钟王，论印法必宗秦汉。学书者不宗钟王，非佻③则野；学印者不宗秦汉，非俗则诬④。然古人书帖，必藉勒石以传，阅二手如出一手，后人仅从碑文摹勒处，想见古人书法。至于印章，不必分出两手，而章法、刀法毕聚，一人之精神，竭之金石，后人从金石即可以见古人。是书帖之传，在神似之间；而印章之传，在精光之聚也。此印章之不可不鉴藏也。……而且披图考文，因文证义，具见辑者之精神与作者之精神，令人目眩情移，欲坐卧其中，弥日不能去者，始信精光之聚，不徒神似之间也，然而难言之矣。

<div style="text-align:right">——清·周铭《赖古堂印谱小引》</div>

《学古编》曰："白文印必逼于边，不可有空，空便不古。"今印谱白文多有空者，其故有二：大抵玉易碎，镌者不得不就中；顾氏本属木板，势难逼边。余所见古铜印无不逼边者，乃信吾子行之言为当。

<div style="text-align:right">——清·吴先声《敦好堂论印》</div>

① "岐阳之鼓"，指《石鼓文》，唐贞观元年（627）发现于陕西凤翔府陈仓山（今宝鸡市石鼓山）的北阪。
② "山甫之鼎"，东汉窦宪出击匈奴时候，南单于送给窦宪一只古鼎，能容五斗，上面有"仲山甫鼎，其万年子子孙孙永保用"的铭文。
③ "佻"，轻薄，不庄重。
④ "诬"，欺骗。

诸君子岂惟篆学之古拙取哉？亦云善恶之名，范金附之不朽，为吉为辱，劝戒是寓，其修名不立，徒托虫篆以自见者，又足惧也夫！是之取其亦远于玩物丧志之诮已。

<div align="right">——清·厉鹗《程荔江印谱序》</div>

独所为印章者，金石而借文字为用，文字而假金石为质，相须交美。其藏弄也，可当玩好，其施行也，可广流传。惟是前代印章，只取署官爵，表姓氏；间有采古人成语勒之，以供吟玩者，亦仅十之一二。至其为谱也，摹仿规画，集狐为裘，大约如法帖之制，不失绳墨而已。从未有出自匠，镕铸前后，斟酌古今，于句意则雕风月，于刀法则追秦汉，如今曾麓①、雪蕉②两王先生《印赏》之作者也。

<div align="right">——清·徐逵照《醉爱居印赏序》</div>

印谱非特为文房赏玩之品，六书元本于小学大有裨益。缘是不惜赀费③，咸用朱砂泥、洁越楮、顶烟墨、文锦函以装潢之，非与射利者所可同日语也，具眼④谅能识之。

<div align="right">——清·汪启淑《飞鸿堂印谱凡例》</div>

是谱篆言撮要⑤，意在玩物者可以适情，游艺者亦堪畅志。

① "曾麓"，指王睿章。
② "雪蕉"，指王祖昚。
③ "赀费"，钱财费用。赀，通"资"。
④ "具眼"，指谓有识别事物的眼力，或指有眼力的人。
⑤ "撮要"，摘取要点。

故多取美辞，少存私印，要不与一时售技者雷同也。

<div align="right">——清·汪启淑《飞鸿堂印谱凡例》</div>

两汉刻印，无体不工，萃成一书，昔称顾氏《集古印谱》，图下编 10-6
然梨枣雕镂，略存形似。汉篆一波一折，妙入精微，木刻何能仿佛?

<div align="right">——清·黄易《柿叶斋两汉印萃序》</div>

偶一展阅，觉指腕所到，性情皆见，而死生离合之感，又于
是深焉矣。然则文章翰墨之外，欲以见我友之精神者，此册固不
可废也。

<div align="right">——清·法式善《存素堂印簿序》</div>

夫篆刻虽小道，亦必有可观者焉。印谱虽闲集，亦必有可传
者焉。

<div align="right">——清·王学浩《小石山房印谱序》</div>

余少好篆刻，见胜国诸名家印谱辄肆力焉。及见丁居士作，
错综变化，无美不备，一以秦、汉为归，因汇为一册，日置案头，
于此得力不少。

<div align="right">——清·陈豫钟刻"秋雪庵"边款</div>

秦汉人文字不多见，此印文一袟①，可以备秦汉摹印之法，
兼以补证《汉书》官制地理之遗，岂徒篆刻哉。

<div align="right">——清·阮元《秦汉官印临本序》</div>

① "袟"，古同"帙"。

考印谱之兴，肇于宋，而极盛于明。明人之工印者，以余所见，若雪渔之苍老，亦步之秀劲，梧林之浑厚，啸民之雄健，不韦之奇正杂出，参能之各体兼长，莫不存其平生所刻，若诗文之人人有集者。

——清·吴钧《静乐居印娱序》

不看碑帖篆，不识篆字体势；不看印谱，不识历朝制度；不搜集古印章，不识古人配字章法。

——清·汪维堂《摹印秘论》

其为谱凡二，古印尚秦汉，秦汉印精者，后世莫及。粗者，虽刓敝[①]率略[②]，形模终近古可喜，又其为物难觏。难觏，故易贵。今印则异是，奏刀者务通六书之变，运一心之奇，浑朴以为体，绸缪以为文，相让焉以为巧，相配焉以为工。拙而愈媚，熟而愈生，非精能之至，则人不取，取亦不传。

——清·李宗昉《求是斋印谱序》

图下编 10-7　　得汉印谱二卷，尽日鉴赏，信手奏刀，笔笔是汉。

——清·钱松刻"范禾私印"边款

今予所录颇过前人，而又尽出旧藏，摩挲拂拭，为之溯三代之旧制，考六书之遗文，详其时世，辨其兴革，使阅者一展卷而神与古会。则是书也，或可为考古者之一助，岂徒供耳目之玩好

① "刓敝"，磨损，损坏。
② "率略"，粗疏，疏忽。

而已哉！

——清·吴云《二百兰亭斋古印考藏序》

岁甲子，长夏无俚①，取官印百数十钮，排比成书。摹刻各印图式于前，而以原印印于后，以存篆法真面，复又逐印系以考释，姑作敝帚②之享，而阅者颇许为印谱中创见。

——清·吴云《二百兰亭斋古铜印存序》

今人有畏印谱损古印而不印者，有摹石印作谱者，余谓皆非也。古人文字，不可不公海内大雅之学。藏而不传，与未藏同，与靳古遗古同。拓虽少损，安知日后必在吾家，必在天壤③间耶。况拓传而古人传，拓者藏者亦附古人传耶。其器亡拓存，或摹刻或点石点铜传之，则美备矣。宋元以来金文刻虽失真，何尝不足存耶。

——清·陈介祺《十钟山房印举事记》

一印一页，似太费纸，然易印不至损纸，易编可以更正，易补可至大观，不至一成难变。推之《说文》分字统编众书亦然，无续集、补遗之弊。

——清·陈介祺《十钟山房印举事记》

① "无俚"，百无聊赖，没有寄托。
② "敝帚"，破旧的扫帚，喻无用之物。
③ "天壤"，天地。

予诣叔盖，见歙汪氏《汉铜印丛》六册，铅黄[1]凌乱。予曰：何至是？叔盖叹曰：此我师也。我自初学篆刻，即逐印摹仿，年复一年，不自觉模仿几周矣。学篆刻不从汉印下手，犹读书不读十三经、二十二史。君识之，后世倘有子云，当不河汉斯言[2]。

<div align="right">——清·杨岘《钱君叔盖逸事》</div>

图下编 10-8　念汉代吉金日销日斯，因遂传拓，谱为一书，名曰《汉印偶存》。不复分别先秦、魏、晋，统于众也。嗟乎！物常聚于所好，聚多而终必散，欧阳氏[3]尝言之矣。自宋以来，著录若是其多也。今求其印之所在，则大率亡矣。虽然，昔人之印亡矣。而所以亡而不亡，使后之人犹得见先民之矩矱者，以有谱录在焉。

<div align="right">——清·姚觐元《汉印偶存自序》</div>

特四先生[4]者，吾杭文献之所关心。印石交亦私淑之一端，

① "铅黄"，铅粉和雌黄。古人常用铅粉和雌黄点校书籍，故称校勘之事为"铅黄"。

② "河汉斯言"，比喻浮夸而不可信的空话，转指不相信或忽视某人的话。

③ "欧阳氏"，指欧阳修。欧阳修（1007—1072），北宋吉州庐陵人，字永叔，号醉翁、六一居士。仁宗天圣八年进士。调西京推官，与尹洙、梅尧臣以歌诗唱和。景祐间为馆阁校勘，作文为范仲淹辩，贬夷陵令。庆历中召知谏院，改右正言、知制诰，赞助新政。新政失败，上疏反对罢范仲淹政事，出知滁、扬、颍等州。召为翰林学士。嘉祐二年知贡举，倡古文，五年；擢枢密副使，次年拜参知政事。能诗词文各体，为当时古文运动领袖，后人称唐宋八大家之一。与宋祁等修《新唐书》，撰《新五代史》。有《欧阳文忠公集》《集古录》等。

④ "四先生"，指"西泠四家"：丁敬、蒋仁、黄易、奚冈。

或可藉是以窥辑瑞、典瑞之学耳。

<div align="right">——清·丁丙《西泠四家印谱序》</div>

　　山阴潘君颐亭，素工篆刻，近取朱柏庐^①《治家格言》一篇，及《先正格言》之切近者，离刻为数十印，合钤一册。其意欲使人置之座右，于凝神玩赏之余，得修省身心之益，深合古人铭几铭盘之遗意。此又印谱之创格，为前人所未及者也。

<div align="right">——清·钱保塘《颐园印谱序》</div>

　　世之治印谱者，知有六书诂训之学，有史乘考谬之学，不仅　图下编 10-9
为镌刻法程。

<div align="right">——清·吴昌硕《鹤庐印存序》</div>

　　顾唐印独无传，即传者亦尠，则何以故？印谱之作俶落^②于宋宣和，王子弁、晁克一、颜叔夏、姜尧章诸氏继之。元亦间有作者，而吾邱行、赵文敏为尤著。一时镂玉销金，蟠螭纛凤，琳琅璀灿，连编溢目^③，以故印学昌明，而工刻印者众，宋、元之印之可传也，宋、元之印谱有以作兴增进之也。唐无谱，故无印；苟有谱，必有印。印谱不綦重哉。

<div align="right">——清·吴昌硕《遯盦秦汉古铜印谱序》</div>

① "朱柏庐"，指朱用纯。朱用纯（1627—1698），明末清初江南昆山人，字致一，号柏庐。明诸生。入清，隐居教读。治学确守程朱理学，所著《治家格言》，流传颇广。康熙间坚辞博学鸿儒之荐。另有《愧讷集》《大学中庸讲义》。
② "俶落"，始，开始。
③ "溢目"，满目，目不暇接。

印谱，始著录于宋徽宗、王顺伯、王子弁。洎乎元明，则有赵文敏、吾子行、杨宗道、叶景修、钱舜举、吴孟思、顾汝修。诸谱录皆汇集古人之印章，或原印，或摹本，规矩犹存，典型不废，此一派也。或集前人之名作，或萃交游之精神，此一派也。或举生平之所镌，编成谱录，倩名人序而行之，此一派也。

<div align="right">——清·缪荃孙《吴石潜铁书序》</div>

图下编 10-10

汉印锋芒毕露，惟见《篑斋印集》中"别部司马"一印，所以开浙派也。

<div align="right">——清·黄士陵刻"德彝长年"边款</div>

端中丞① 示《双虞壶斋印存》，闲时时出观之，落墨奏刀觉不似往日气之馁② 者，然则果有所入乎？愿雪澄先生明以教我。壬寅冬十一月，黄士陵记。

<div align="right">——清·黄士陵刻"三好堂"边款</div>

自明中叶，吴中文氏倡刻灯光冻，石印济济踵起，能名家者，各具佳胜。其书满家，或单行，或总集，传播人间。四百年来，遂为士人专门之学，与书画等重。予尝谓先后名人印谱，目录家当于谱录类专立子目著录之，以传其盛。惟恨风气开之太迟。如世传米元章、赵松雪、吾子行及衡山父子，皆能刻印，而当时无好事者收集成谱，致令后人不得标准，每用怃然也。

<div align="right">——清·傅栻《赵㧑叔印谱跋》</div>

① "端中丞"，指端方。
② "馁"，同"餒"。气馁，馁怯。

余既因嗜篆而嗜印，乃又因嗜印而嗜石。估客①持石求售，往往得有佳品名刻，其中以让之所刻为夥，余石概以求之当世名手，综计其数遽②以累累。爰仿西泠印社制谱法，汇而存之，命曰《望云轩印集》。岂曰好事，亦以童时所喜，壮不能忘，备登于册，庶几摅③怀旧之蓄念，发思古之幽情耳。矧断璧碎珪，搜求不易，贞珉④介石⑤，护惜为难，一时名流所惨淡经营、精心结撰者，亦不可长任其散落也。是集也，虽情同嗜好，亦网罗放失之遗意耳。

——清·陈浏《望云轩印集自序》

明代《印薮》《印统》，虽成谱录，出自钩摹，锓之枣木，辗转失真，多漓⑥古意。

——清·黄宾虹《古印概论》

古印谱集，昉于天水之世。宣和以降，若杨克一，若王厚之，若颜叔夏，若姜夔；有元若吾邱衍，若赵孟頫，若杨遵，咸有集录，今均不传。其传者，自明顾氏《印薮》始。其书蒐采⑦颇富，而鉴别未精，且锓木⑧以传，枕写失真，读者憾焉。

——清·罗振玉《澂秋馆印存序》

① "估客"，指商人。
② "遽"，就，竟。
③ "摅"，抒发，表达。
④ "贞珉"，石刻碑铭的美称。
⑤ "介石"，碑石。
⑥ "漓"，同"离"，表背离之义。
⑦ "蒐采"，亦作"搜采"，搜求采集。
⑧ "锓木"，犹锓板，指刻书。

世之得君谱者，其亦知古印玺裨益于学术如此，固不仅在雕篆之工已也。

——清·罗振玉《梦庵藏印序》

纂辑名人篆刻，汇抑成谱，肇始于明张夷令之《承清馆》，继之以《学山堂》，意至善也。盖一以传名人精诣，昭示来兹；一以明篆刻殊途，广征法则。由是《飞鸿》《赖古》，巨帙蔚观，往哲近贤，兼收并蓄。

——清·高时显《明清名人刻印汇存序》

图下编 10-11　　　夫刻印，则为文人余艺耳；搜集旧印，则又为鉴藏家之余事耳。而乃为自来学者所珍视，非无故也。规模秦汉，上通古籀，其文字有可以订补许氏六书者，则为研讨小学之余助；征文考献，有可以证补记载之阙失者，则又为罨[1]辑史事之余资；至秦朱汉白，徽派、浙宗，家数渊源，寻究刀法，则徒为艺事之余技，而其人性情之醇驳[2]、学问之浅深，犹可于此窥测焉。是故，谱录旧印以及一家专谱，夙为藏书家所征采、志艺文者所著录，岂偶然也耶。

——清·高时显《丁丑劫余印存序》

综厥[3]成功，约有数事：朱抑以传印之神，墨搨以究刻之法，反复引证，嘉惠学人，一也；绪论雅言，萃于印跋，秦籀、汉篆，记于印边，印款悉枌，清仪媲美，二也；抑藉紫泥而益彰，拓用

① "罨"，聚集。
② "醇驳"，精纯与驳杂。
③ "厥"，其。

桐烟而愈妙，宜和旧制，节厂擅其长（节厂印泥，仿宣和法，珍重艺林，为海上冠），《传古》雅言，秀仁悟其秘（簠斋《传古别录》所述拓墨之法，颇极精审），加之以书征之精审，佐卿之别疑，所谓四美具者，三也。

<div align="right">——清·高时显《明清名人刻印汇存序》</div>

装潢成册，分别部居，朱墨之色，烂然夺目。暇时展观，如侍诸先生几席^①之傍，与之上下共议论。非仅慰我景仰先哲之心，而玩其篆文之结体，师其奏刀之神妙，其益我有不可以言喻者。

<div align="right">——清·丁仁《西泠八家印选跋》</div>

印谱之作有裨于考证、小学、史乘诸学者至巨，非徒供玩赏资观摹也。　图下编 10-12

<div align="right">——近代·王福庵《松谈阁印史跋》</div>

金石印集，多多益善。以印学一事，由宋元至今，数百余年，其中名流辈出，著作如林，考核参稽，皆足益人神智。泛观博览，后归之约，自名一家不难矣。若夫服一先生之言，拘执^②而墨守，又乌足以集大成哉。

<div align="right">——近代·王光烈《印学今义·宏博》</div>

盖材料日出不穷，如积薪之后来居上。况印刷之术今胜于古，尤不可同日而语。新出材料当经常参考、临写，并宜多读古玺印谱。但此类谱录，流传较稀，其原因为制谱不易，作谱者每次所

① "几席"，几和席，为古人凭依、坐卧的器具。
② "拘执"，拘泥固执。

钤拓，多或数十部，少或数部，较之金文拓本尤难搜集。

<p style="text-align:right">——近代·马衡《谈刻印》</p>

汪氏《飞鸿堂印谱》，震灼一时，吾国印人，多奉为不祧之宗。第在汪氏以巨资集成此谱，其精力可谓过人。但谱中所收各印，只能代表当时作风，上不能继秦玺、汉印之统绪[①]，下不能厌后人摹仿习学之欲望。方规画罫[②]，仅示模型，神明之作，实少典则。

<p style="text-align:right">——近代·王崇焕《印林清话》"飞鸿堂印谱"</p>

又以治印谱者仅朱拓印文，刀法未能尽显。后生学步邯郸，第求貌合，不觉神离，乃复墨拓于次，与朱拓相为表里。让翁浅刻，悲厂深入，二家刀法之不侔[③]，庶几呈现于纸上，世之是则是效者，有朗若画眉之趣，则区区之微意也。倘谓领异标新，创印玺谱录之前格，则我岂敢。

<p style="text-align:right">——近代·葛昌楹《吴赵印存跋》</p>

王顺伯、杨宗道《印谱》，赵子昂《印史》，今多不传。明常州沈润卿，始以顺伯、子昂、钱舜举、吾丘行及子行弟子吴孟思所摹及其未摹者，刻谱以传。顾氏《集古印谱》，复集赵、王、杨、吴所录，及自藏他藏，并为一编。瞿木夫云，其书或曰《印谱》，或曰《印薮》，或曰《秦汉印统》，而编次皆出王延年之手，似实即一书，特时有先后，印有多寡之不同耳。按顾氏原谱，初以朱墨钤印，自言止有二十部，后以流布之故，乃改木

① "统绪"，头绪，系统。

② "罫"，围棋上的方格子。

③ "不侔"，不相等，不等同。

刻，其情形与杨宗道《集古印谱》相同。杨谱初亦钤印，瞿木夫所见残本如此，而据顾谱前载俞希鲁序，亦曾模刻行世。盖钤本无多，不敷时需，故两家结果皆出于梓版也。

<div align="right">——近代·王献唐《五镫精舍印话》"顾氏集古印谱"</div>

印章图谱，托始宋世，旧籍无存，但闻称目。早期成书，殆皆木刻传摹，未必原印钤红。明隆庆间，上海顾氏《集古印谱》问世，收印千七百余事。初版用原印钤红，只成二十部。嗣后皆木刻传摹，风行一时，复刻本增订本之多，不可究诘。明季印学大昌，作者蔚兴，顾谱启迪之功，实不可没。

<div align="right">——沙孟海《沙村印话》</div>

拓印款并选旧刻之佳者合为一册，署曰《石荒生篆刻别存》。暇时可以自览篆刻之事，昔人目为雕虫小技，真乃浅陋。

<div align="right">——沙孟海《僧孚日录》辛酉年（1921）五月十六日</div>

《飞鸿堂印谱》凡五集都四千余钮，汪启淑所集，皆清初印人作。清初人率仍明代习气，其工整又不如。邓山人出，稍加变异，不师往古，适见其陋。故言印在清代自当推赵㧑叔为独步，西泠诸人亦不足道也。尝谓刻印莫师浙派，以其轻易无法，易带匠气。其实飞鸿堂一派盖下不足学，真儿戏也。

<div align="right">——沙孟海《僧孚日录》辛酉年（1921）六月廿九日</div>

《匋斋藏印》……端氏所藏，大抵秦汉之物，秦汉玺印譬诸文章，犹六经也，后代派别纷出，率道原于兹。

<div align="right">——沙孟海《僧孚日录》辛酉年（1921）十月初一日</div>

十一、器用

"工欲善其事,必先利其器。"篆刻艺术不离印材、刻刀、印泥、纸张、印床等工具,工具的变化往往影响着实用印章与篆刻艺术的发展方向。

北宋杜绾《云林石谱》记载的石州石、浮光石、辰州石等,在当时都已作为印材使用。这一时间,比王冕以花药石(一说花乳石)早200年,比文彭使用灯光冻刻印早400年。实际上从工具材料史的角度,反映出篆刻艺术在当时的发展程度。石质印材普及以后,人们对印石质地与雕饰的关注增加,印材的精美程度也与日俱增。周亮工提出多用"市石",蒋仁以"散木幸全"("雪峰"边款)为喻,认为篆刻重在艺术价值而非材质佳美,是对篆刻艺术独立性的肯定。至清初以后石种渐多,对印石质地华美与价值贵重的追求,促进了雕钮艺术的长足发展,也显示出印章雅玩化和商品化的趋势。

此外,印泥的产生、发展佐证了古玺印向艺术印章的演进;刻刀的厚薄、利钝与篆刻风格的形成也有着微妙的关联。凡此种种,不一而足。

石州石，石州产，石深土中。色多青紫或黄白，其质甚软，颇类桂府滑石。微透明，土人刻为物像及品物，甚精巧。或雕刻图画印记，字画极深妙。

浮光石，光州浮光山石，产土中。亦洁白，质微粗燥，望之透明，扣之无声，彷佛如阶州者。土人琢为斛器物及印材，粗佳。

辰州石[①]，辰州蛮溪水中出石。色黑，诸蛮取之磨刀，每洗涤水尽黑，因名黑石。扣之无声，彷佛如阶州者，土人琢为方斛器物及印材，粗佳。亦堪制为砚，间有温润，不可多得。

——北宋·杜绾《云林石谱》

图书，古人皆以铜铸。至元末，会稽王冕以花乳石刻之。今天下尽崇处州灯明石，果温润可爱也。

——明·郎瑛《七修类稿》"时文石刻图书起"

今之紫粉，古谓之"芝泥"；今之锦砂，古谓之"丹癯"，皆濡印染籀之具也。

——明·杨慎《秋林伐山》

宝石、金银、犀象之印，古并有之。石章始于宋。

——明·何震（传）《续学古编》"举之十九"

又如青田石中有灯光石，莹洁如玉，照之真若灯辉，近更难得，价亦踊贵[②]。内有点污者，不佳。外此有白石，有红、黄、青、

① "辰州石"，清知不足斋丛书本作"蛮溪石"。

② "踊贵"，谓物价上涨。

黑等石，又有黑白间色，红黄间色，温润坚细，可作图书。旧人喜刻此石为钮，若鬼功球^①钮。余曾见有自外及内，大小以渐滚动，总十二层，至中小球如绿豆止，不知何法刻成，真鬼功也。吾杭旧有刻钮称最者，惟岑东云、沈莘湖二人，极工雕模。岑更善于连环，三五层叠，并奇异锦纹套挽^②等钮，其刻文亦高于沈，而沈之刻文不足取也。后有效者，甚乏古雅意趣。此亦印章中一善技也，故并录之。若闽中牙刻人马为钮者，是为印章疽毒^③，虽工何为？

——明·高濂《遵生八笺》

　　吴门丹泉周子能烧陶印，以垩土^④刻印文，或辟邪、龟象、连环、瓦纽，皆由火范而成，色如白定，而文亦古。

——明·陈继儒《妮古录》^⑤

　　刃若新发于硎^⑥，运之有势，成之无痕。昔人咏笔，尖如锥，利如刀。笔尚如此，可以锥刀而不如笔乎？……器利则不害于篆，不害于篆则不害于印，史籀古法，虽至今存可也。

——明·周应愿《印说·利器》

① "鬼功球"，又称同心球，鬼工球。球内套球，逐层镂空，每层厚薄均匀，球面刻上精细图案花孔，层层都能转动。取鬼斧神工的意思，制作相当繁复，工艺要求极高。
② "挽"，同"绾"。
③ "疽毒"，中医指一种毒疮，痈疽。
④ "垩土"，白色土。
⑤ 又见陈继儒《太平清话》卷三。
⑥ "硎"，磨刀石。

凡印，古以铜，间以玉、宝石。近以牙，间以铜。近又以青田佳石。牙文直，印之少韵，不如铜。铜文锁屑，宜铸不宜刻，刻不如佳石。石文差泽，印之有态，然不如玉。但石易工，玉难工。玉，刀不能入，须是碾。碾，须是玉人，玉人不识篆，往往不得笔意，古法顿亡，所以反不如石。石，刀易入，展舒随我。小则指力，大则腕力，惟其所之，无不如意，若笔陈然，所以反胜玉。

——明·周应愿《印说》"辩物"

梅花道人作山水，先以秃笔蘸墨水，淋漓乱洒；然后随其粗细浓淡处，用笔皴之；及成，多天然之致，人效之鲜能及者。余刻印章，每得鱼冻石，有筋瑕人所不能刻者，殊以为喜，因用刀随其险易深浅作之，锈涩糜烂，大有古色。

——明·沈野《印谈》

印固须佳，恐印色复不得恶，如虎丘茶、洞口岕[①]，必须得第一泉烹之。又如精毫菀笔，若墨非多胶绀[②]黝者，亦不能佳。

——明·沈野《印谈》

以青田石莹洁如玉，照之灿若灯辉者为雅，然古人实不重此。五金、牙、玉、水晶、木、石皆可为之。惟陶印则断不可用，即官、哥、

① "岕"，"岕"通"嶰"，地名，意为介于两山峰之间的空旷地。岕茶初现于明初，失传于清雍正年间，曾在宜兴种植。与绿茶有所差别，具有很多优点，岕茶色白、金石性、乳香、鲜活。但制作工艺复杂，从而导致失传。岕茶是明清时的贡茶。宜兴产的茶在唐宋称之为阳羡茶，到了明清称岕之茶。

② "绀"，红青，微带红的黑色。

冬青等窑，皆非雅器也。古鎏金^①、镀金、细错金银、商金^②、青绿金、玉、玛瑙等印，篆刻精古，钮式奇巧者，皆当多蓄，以供赏鉴。印池以官、哥窑方者为贵，定窑及八角、委角^③者次之。青花白地、有盖、长样俱俗。近做周身连盖滚螭白玉印池，虽工缎绝伦，然不入品。所见有三代玉方池，内外土锈血侵^④，不知何用，令以为印池^⑤，甚古，然不宜日用，仅可备文具一种。图书匣以豆瓣楠^⑥、赤水椤为之，方样套盖，不则，退光素漆^⑦者亦可用。他如剔漆^⑧、填漆^⑨、紫檀镶嵌古玉，及毛竹、攒竹^⑩者，俱不雅观。

——明·文震亨《长物志》"印章"

① "鎏金"，一种饰金工艺。用金泥附着于器物表面。

② "商金"，古代金属细工装饰技法之一。

③ "委角"，明清家具工艺术语。一般的桌面、几面、案面等均为直角，将四个直角改为小斜边而成八角形的做法，江南木工叫"劈角做"，北方木工称之为"委角"。

④ "血侵"，古玉中有些玉会出现入土后沁入的红色，又称"血沁"。

⑤ "印池"，印泥缸。

⑥ "豆瓣楠"，明清时期高贵家具的用材之一。即雅楠，又称"斗柏楠"及"骰柏楠"，属樟科。树干端直，材质优美，主要分布在湖南、广西、贵州、云南、四川等省区。

⑦ "光素漆"，一种生漆。初漆时光泽较暗，后逐渐发亮，故名。

⑧ "剔漆"，是"剔犀"，漆器雕漆工艺的一种。一般情况下都是两种色漆（多以红黑为主），在胎骨上先用一种颜色漆刷若干道，积成一个厚度，再换另一种颜色漆刷若干道，有规律地使两种色层达到一定厚度，然后用刀雕刻出不同的图案。

⑨ "填漆"，漆器制作工艺的一种。即在漆器上雕刻花纹，在刻纹处填以彩漆。填漆有两种工艺：一是填彩和漆面相平；二是雕填后花纹凹陷，不与漆面平，显出刀刻味。

⑩ "攒竹"，削竹胶合的工艺。

古作字以刀施，以竹受，后易之以笔楮，盖从简也。虽人巧概前而风气之繁且薄，古道丧矣。嗟乎！大朴既剖，情幻事积，突忽如云。唯图章小技，差为近古，何则？以其笔仍刀，文仍籀①斯，贱金玉而贵石也。使持世之人，事事推类，如是何古之难复乎？石宜青田，质泽理疏，能以书法行乎其间。不受饬，不碍力，令人忘刀而见笔者，石之从志也，所以可贵也。故文寿承以书名家，创法用石，实为宗匠。何雪渔损益变化，海内姓字，经其手裁，奉为圭璧。后之擅其技者，尸祝文何，终不得傲视之矣。（予弟伯阘，敏慧绝人，工词赋，旁及杂技，涉目皆若宿构②，见者让美。偶衷印林，取文何之业而光大之，是善用石以见书法者。虽然，不杀青而垂石无穷。当其操刀，意不在刀，善而藏之，此技之进乎道者也，近古云乎哉！）

——明·吴名世《翰苑印林序》

印章旧尚青田石，以灯光为贵。三十年来，闽寿山石出，质温栗，宜镌刻。而五色相映，光采四射。红如靺鞨③，黄如蒸栗，白如珂雪④，时竞尚之，价与灯光石相埒。近斧凿日久，山脉枯竭，或以芙蓉山石充之，无复宝色，其直亦不及寿山五之一矣。二山皆在福州。

——明·孙承泽《砚山斋杂记》"印章旧尚青田石"⑤

① "籀"，"籀"的讹字。
② "宿构"，预先拟就。
③ "靺鞨"，相传产于靺鞨国的红宝石。
④ "珂雪"，犹白雪。喻洁白。
⑤ 又见王士禛《香祖笔记》卷十二。

但论印之一道，自国博开之，后人奉为金科玉律，云仍[1]遍天下，余亦知无容赞一词。余闻国博在南监[2]时，肩一小舆过西虹桥，见一蹇卫[3]驮两筐石，老髯复肩两筐随其后，与市肆互诟。公询之，曰："此家允我买石，石从江上来，蹇卫与负者须少力资，乃固不与，遂惊公。"公睨视久之，曰："勿争，我与尔值，且倍力资。"公遂得四筐石，解之即今所谓灯光也，下者亦近所称老坑。时礻其中[4]为南司马，过公，见石累累，心喜之。先是，公所为印皆牙章，自落墨，而命金陵人李文甫镌之。李善雕箑[5]边，其所镌花卉皆玲珑有致，公以印属之，辄能不失公笔意，故公牙章半出李手。自得石后，乃不复作牙章。礻其中乃索其石满百去，半以属公，半浼[6]公落墨，而使何主臣镌之，于是冻石之名始见于世，艳传四方矣。盖蜜腊未出，金陵人类以冻石作花枝叶及小虫螲[7]，为妇人饰，即买石者亦充此等用，不知为印章也。

——清·周亮工《印人传》"书文国博印章前"

印章妙莫过于市石，冻则其最下者。仆蓄老坑冻最夥，亦复

① "云仍"，亦作"云礽"。本指远孙，后多比喻后继者。

② "南监"，明南京国子监。

③ "蹇卫"，指驽钝的驴子。

④ "礻其中"，指汪道昆。汪道昆（1525—1593），明徽州歙县（今属安徽）人，字伯玉，号太函、南溟等。嘉靖进士，授义乌知县。教民讲武，曾与戚继光募民编练新军，世称义乌兵，参与浙、闽抗倭战争，官至兵部左侍郎，与王世贞并称"两司马"，后以亲老乞归。著有《太函集》等。

⑤ "箑"，扇子。

⑥ "浼"，同"浼"。恳托。

⑦ "螲"，古书上说的一种蜘蛛。

最善，患难以来，尽卖钱糊口。买者但欲得吾冻耳，岂知好手镌篆，便亦随之去耶？彼买冻者即得妙篆，势必磨去，易以己之姓名。故市石之形，百年如故，冻入一家，则矮一次，不数十年，尽侏儒矣。仆冻章无一存者，而妙篆反因市石巍然如鲁灵光^①。君苟爱惜妙篆，当永永戒镌冻，专力于市石^②。

<div align="right">——清·周亮工《印人传》"书张大风印章前"</div>

若夫用刀宽窄、厚薄、利钝，则又在各人取便，随其石之大小、软硬，字之古穆、秀媚，所谓神而明之，存乎其人。

<div align="right">——清·张在辛《篆法心印》</div>

陈乔生善篆刻，常为《四面石章赋》云："印章之便者，莫如四面矣。六则妨持，两则罕变，酌于行藏，四始尽善。若夫青田旧冻，美石胜玉，净比菜心，润同栗熟。磨之方正，角八面六，随手皆安，平心各足。罔事蟠蟮，奚容斗覆，或方孔横通，或混沌不窍，贯组何伤，待铭亦妙。小匠既治，名公始制，逖访甘（寅东氏）、何（雪渔氏），迩推陈（元水氏）、魏（石藏氏）。祖述秦汉，旁搜书契，龙信^③蠖屈^④，凤仪虎势。或虫籀以间斯、冰，或斋堂以参名氏，或阴文而配阳字，或道号而隆私记。油朱璀璨，铁笔神丽，缓用勤拭，披文游艺，故足贵

① "鲁灵光"，即"鲁殿灵光"。汉代鲁恭王所建灵光殿屡经战乱而独存，后因以指硕果仅存的人或事物。

② "市石"，指普通印石。周亮工《印人传》卷三"书丘令和印章前"亦言："予尝讽人，好篆勿镌之好玉好冻上。"

③ "信"，犹"伸"。

④ "蠖屈"，形容像尺蠖一样的屈曲之形。

也。彼夫刻意龟驼，殚精绾纽，不解六书，徒作矫揉。玩物丧志，亦孔之丑①，吾无取焉。"

<div align="right">——清·屈大均《广东新语》"刻印"</div>

（周亮工）尝谓黄济叔曰：老冻吾所不惜，独怪入他人手，必磨旧文以识新款，无论文、何佳制，不可复存，而石亦随之日矮矣。惟市石为人所弃，名作赖以完好。故天下最下者无过于冻，而最上者莫市石若也，因名冻为"矮石"焉。

<div align="right">——清·周在延《赖古堂印谱跋》</div>

镌图章以青田石为佳，而青田石又以洞石为第一，他产不及也。石俱在溪中，庰②干溪水，乃得石块，质颇燥硬，止可琢瓶、尊、杯、斝之类。所谓洞者，又在水石之内，如石之有玉，不可多得；若灯光石者，尤为不易。予待罪括州时，曾鸠工③采取数月，无一佳洞，或曰皆为匠人窃去。但地方多一土产，即多一累，恐贤有司④亦不乐有之也。

<div align="right">——清·刘廷玑《在园杂志》</div>

作印之刀，身须厚，而锋须利，不必多备。或云钝刀制印乃古，此非知者之言。若石印钝刀犹可，铜印如何镌刻？圣人云：工欲善其事，必先利其器。未闻云"钝其器"也。制印古朴，自人为

① "亦孔之丑"，指很不好的征兆。语出先秦诗歌《十月之交》。
② "庰"，用灌田汲水用的旧式农具庰斗汲水。
③ "鸠工"，聚集工匠。
④ "有司"，指主管某部门的官吏，泛指官吏。

之，岂在刀钝乎？

<div align="right">——明·王基论印，清鞠履厚《印文考略》①</div>

《蜗庐笔记》："印章用毕，当以新絮②拭之。他物不能去印文中垢腻，惟新絮能去，须用之。"

<div align="right">——清·朱象贤《印典》"镌制·拭印"</div>

印石种类不一。要其可用者，冻为上（即以下数种之精华）。浙中处州之青田次之，昌化及闽中寿山又次之。楚之荆州、滇之武定等类，不足数矣。然用石不过一时美观兼便刻者，若欲绍美古人，不如金银铜玉之为妙也。

<div align="right">——清·朱象贤《印典》"器用·石"</div>

甘旭云："印池止宜用瓷器，印色历久不坏。若金、银、铜、锡之类，皆不可用，数日即坏。至近世，青田等石者，亦未甚佳。

① 鞠履厚《印文考略》卷四十引王基论印。又见朱象贤《印典》卷七《器用》所引《梅庵杂志》文。又陈克恕《篆刻针度》卷五"辨用钝刀"："王基云：作印之刀，身须厚，而锋须利。或云钝刀制印乃古，此非知者之言。若石印钝刀犹可，铜印如何镌刻？且工欲善其事，必先利其器。未闻云钝其器也。制印古朴，自人为之，岂在刀钝乎？"

② "新絮"，新棉絮。

如用，以白蜡蜡其池内，庶不损油。"

——清·朱象贤《印典》"器用·印池"①

　　此石为冷亭所弃，屡以赠人，无屑受者。余谓篆计工拙，石不必计美恶也。乃倩于君大羽为之篆，余为镌之。越二日而工毕，殊与佳石无异，冷亭其藏之。乾隆戊午嘉平月琅邪王枢宸垣甫识于磨青馆。

——清·王枢刻"郭亭翕印""虞受"边款

　　考印章之名，其来尚矣。制式不同，钮绶有别，总以为传令示信之用。大都玉及玛瑙、水晶、金银、铜磁之类，而石印竟未之闻。迨前明三桥文国博创始，而石印始传。厥后词人骚士，由私印而广为丽句闲章，于是石章自此作焉。诚为补前人之阙，充当世之用，于戏盛哉。然石类颇多，有灯光冻、艾叶绿、青田、鱼脑、田黄、田白、乌田、昌化、虾青、蟹壳、象牙白等名，大抵其色贵于润泽，其质贵于细腻。色可以目辨，质必以刀试。其作用无穷，宜赏鉴家而贵且重也。

——清·孔继浩《篆镂心得》"石章论"

　　凡印章所重，固在镌法，必先保护其石，而印文方免剥落。

① 甘旸《印章集说》"印池"原文："印色惟欲玉器、瓷器贮之不坏，以金银及铜器贮之，十数日即坏。青田石印池亦不可用，如用，必欲以白蜡蜡其池内，庶不吃油。"又清陈克恕《篆刻针度》"杂记"："注印色，惟磁器最宜，得古窑尤妙。若瓦器耗油，铜锡有锈，玉与水晶及烧料，俱有潮湿，大害印色。近有青田石印池，亦不可用，如用必以白蜡蜡其池内，庶不吃油。"

用过时，即用湖绵或木棉擦净收贮匣内，自然不致损坏。时常把玩沐以手泽，如石质本佳，自无庸假借。

——清·孔继浩《篆镂心得》"收藏琐言"

毛奇龄曰：摹印各有质，或金，或玉，或晶，或石，或木，或牙角、骨骼，各具形，摹则各有其质；而今只一石，而曰仿骨、仿角，仿金、玉、晶、木，吾所不解也。

——清·桂馥《续三十五举》

明万历时，处州山中往往出青田冻，璞①中剖出，初本软腻，见风始结为石，故名曰冻。其色有淡白、淡黄、淡青三种，以之镌刻图记，远胜铜玉。近惟青田旧坑石尚有之，冻石不可得矣。若闽中寿山石，虽璀璨可爱，然镌处易刓，印油易染，赏鉴家不取。寿山石以产田中者良，山中者不可用。

——清·阮葵生《茶余客话》"青田冻、寿山石"

沈从先云：印固须佳，印色②亦复不得恶。今求其如宋、元、明真迹中之妙总不得，大抵以红淡鲜明为上，浓紫堆凸不足贵也。

——清·董洵《多野斋印说》

刀短不便于把握，刀长不便于运动。折衷五寸，大者阔二分，次者阔一分，厚四厘。磨如斧式，角稍斜，平头亦可。至于中间，忽凸忽凹，皆所不取。起底刀阔五厘，或三厘，一斜一平。此论

① "璞"，未雕琢过的玉石。
② "印色"，即印泥。

刻石印之刀也。……但俱要纯钢，方久而不敝。

<div align="right">——清·陈克恕《篆刻针度》"刀式"</div>

自王元章用花乳石刻私印后，人竞尚昌化、青田。青田佳者日少，昌化刚涩，赏鉴家不取也。文何印石皆中、下品，虽其文采风流，掩映来哲①，尔半由山中散木②为匠者所不顾，得以幸全其天，正如萧鄞侯不以美产遗子孙，何等识见！而撅竖③之徒搜奇斗异何为乎？二月九日客扬州与吴兄雪峰游浮山禹庙，得此旧石为作名印毕漫记。乾隆己亥罨画溪山院主蒋仁。

<div align="right">——清·蒋仁刻"雪峰"边款</div>

琢石为印，肇煮石山农。正、嘉间，文氏踵其法，所取尽青田，俗所谓灯光冻者，后来无石不印。求其坚刚清润，莫青田若也。是石有异，为雪筠兄刻三字，石交难得，珍重珍重。乾隆丁酉上谷初夏，杭人黄易制。

<div align="right">——清·黄易原款，见赵之谦刻"沈氏金石"印</div>

煮石山农乃以石易铜，遂以为文玩之具。其后俗子滥觞，不究篆书之体，谬创章法之论，更难寓目。至以诗句入印，弥乖制作。

<div align="right">——清·胡唐《古蜗篆居印述序》</div>

故石色亦难得好，佳石新色，令刻者醒目。印上雕钮，亦

① "来哲"，后世智慧卓越的人。
② "散木"，指因无用而享天年的树木。
③ "撅竖"，指暴发户。

是古制，今人用多错倒，然兽尾宜向身边，覆斗^①、瓦、鼻、线眼^②在两旁。

<div style="text-align: right">——清·汪维堂《摹印秘论》</div>

余有花乳之石，愿以切玉之刀琢之镂之，藏诸紫檀之椟，印以丹砂之泥，使吾案上图书顿增声价。

<div style="text-align: right">——清·路德《青芙蓉室印谱序》</div>

余生平见人磨前人名印而自用佳石者夥矣，此石庶免。

<div style="text-align: right">——清·吴让之刻"吴熙载字攘之""不无危苦之辞""能事不受相促迫""攘翁""在心为志""着手成春"套印边款</div>

印色，第一须好朱砂、须好油、须白晶粉、须珊粉^③，其第一至要在研细。其色宜淡而红，红色非研上赤真飞金^④箔加入不可。

<div style="text-align: right">——清·陈介祺《十钟山房印举事记》</div>

夫石，地之骨也^⑤，气之核也^⑥。其为物，固而可托。

<div style="text-align: right">——清·钱松刻"之高长寿"边款</div>

① "覆斗"，倒扣于地面的斗。
② "线眼"，印钮上穿系带的孔洞。
③ "珊粉"，珊瑚粉。
④ "飞金"，即金箔。
⑤ 西晋张华《博物志》第一"地"："地以名山为辅佐，石为之骨，川为之脉，草木为之毛，土为之肉。"
⑥ 三国吴杨泉《物理论》云："石，气之核也。气之生石，犹人经络之生爪牙也。"唐徐坚《初学记》卷五引用。

道光时，印纽以徐汉、马文为最。马文之祖与沈南苹为友，凡螭虎、蛟龙、走兽各形，皆南苹画样，徐汉奏刀。徐本木工之雕花者，后竟以制纽擅名一时。余在申江得一象牙葫芦印，印纽枝叶丝蔓牵引，小葫芦制作极精，下刻"双红豆馆"，款为"子潇"。

——清·徐康《前尘梦影录》

田黄本福建寿山石，出诸田坑者名"田黄"。自国初耿藩[①]驻闽，始搜括山林，爰有将军洞、芙蓉岩之石，石具五色。《曝书亭集》中有《寿山石屏歌》，毛西河[②]徵君集中有《后观石录》，专论印色、印纽，以尚均制作为第一，杨玉璇次之，皆国初名手也。

——清·徐康《前尘梦影录》

顾印之传以谱，谱之拓以泥，泥之弗精未由窥印之精神，乌能穷印之变化。毫厘之差，千里之谬。或且并规矩准绳而胥失其真，乃至一藏弃、一题评，纸尾钤红黯色无色，非制泥者之咎而谁咎也？

——清·吴昌硕《印泥阐秘序》

福建侯官寿山五花坑多嫩石，质温栗，状如琎玞，价与青田之灯光石相埒，五色备具，光采四射。红如靫韡者，曰田红。绿

① "耿藩"，指耿精忠。耿精忠（？—1682），清汉军正黄旗人。靖南王耿仲明孙、耿继茂长子。康熙十年袭王爵。十三年据福建叛应吴三桂，自称总统兵马大将军，年号裕民，分兵攻浙江、广东、江西等地。十五年，势穷降清。三藩乱平，磔于京师。
② "毛西河"，指毛奇龄。

如翡翠者，曰田绿。黄如蒸粟者，曰田黄。白如珂雪者，曰田白。琢而磨之，可供玩好，其材又可为私家印章之用。丁竹舟松生家藏印甚夥，多至数千枚，而以寿山石为尤夥，大率为丁敬身、奚铁生、黄小松、蒋山堂、陈秋生、陈曼生、赵次闲、钱叔盖诸人所刻，世所称浙派八大家者是也。宋时以采石病①民，填塞坑路。康熙时，闽人陈日浴等入山重取，佳石渐尽，故赏鉴家以旧藏者为贵。田坑第一，水坑次之，山坑又次之。

——清·徐珂《清稗类钞》"丁竹舟松生藏寿山石印"

　　石产以浙东之青田、福建之寿山为美。寿山在福州城北七十里芙蓉峰下，田坑为上，即今世所重之田白、田黄也，水坑次之，山坑又次之。石品则有艾叶绿、丹砂、羊脂、瓜瓢红，皆宝贵也。其石皆有纽，旧纽以杨玉旋所制者为最。卞二济有《寿山石记》，高固斋有《观石录》，毛西河有《后观石录》，皆言闽产。

　　浙江杭州府昌化县所产石，亦有五色，纯鸡血红为最，今最难得。白而间鲜红点者亦罕见，黑而砾砂斑者尚有，纯白而无杂色者亦可取。今都下辄争尚鸡血红冻，以红之多寡为倍直之差等。然此石往往多砂钉与筋，且性腻难刻，不若青田、寿山之适刀法也。

——清·冒广生《青田石考》

　　古印印于封泥，无今之所谓印泥也。封泥之用与简牍相埒，简牍废而封泥亦废，然以封泥之废为今泥之始，则殊不然。周秦之际，缣帛已与简牍并行。若用印于缣帛，非藉今之印泥不可用。《礼·载师》："凡宅不毛者出里布②。"郑司农曰："里布者，

① "病"，损害，祸害。
② 原文应为"凡宅不毛者有里布"。

布参印书，广二寸，长二尺，以为币。"既云布参印书，则必籍今之印泥明矣。余见敦煌所出任城国兖父缣[1]，为后汉时物，其用朱恐在魏晋以后。《魏书·卢同传》言："中兵勋簿，令本曹尚书以朱印印之。"《北齐书·陆法和传》言："法和上梁元帝书，朱印，名上自称司徒。"此朱印之始见载籍[2]者。乡人吴君石潜善刻印，并手制印泥致佳，属考其事始因，因书以遗之。

——清·王国维《印泥阐秘跋》

珍藏古印须以厚纸为套，使刻面包护于中，则无损坏之虞。如盖印取出，桌上垫连史纸十余层，先轻手，后重压，切勿摇振。纸厚、摇振恐失真。印后即用清水、香胰皂以牙刷洗之，使无积腻。仍装实纸套内，则永久不伤。石不明润，用宝药和布擦之，自莹洁成玉色矣。

——清·马光楣《三续三十五举》

刀尾扁尖而平齐，若椎状者，为朽人自意所创（可随意制之，寻常之椎亦可用）。椎形之以刀，仅能刻白文，如以铁笔写字也。扁尖形之刀，可刻朱文，终不免雕琢之痕，不若以椎刻白文，能得自然之天趣也，此为朽人之创论，未审有当否耶？

——近代·弘一致马冬涵信札

① "兖父缣"，古代兖父（秦置县，今济宁市南）一带所生产的缣（双丝细绢），是一种丝织精品。1907年在敦煌古"丝绸之路"曾有出土。这说明早在汉代，兖父缣就作为东方文明，从亚洲的东陲传向了西方。
② "载籍"，书籍。

石之佳者，诚如书家之得陈纸，有得心应手之乐。故刻印者，能尽石之长，彰石之美，不强其性，不塞其能，方可谓之高手。

<div style="text-align:right">——近代·杨钧《草堂之灵·论刻印》</div>

印之有印泥，犹字之有墨。善书者，不假助于良墨，其字虽佳，终有美中不足之憾。常见古今名画，所用印章，无不精妙，而印色亦无不红厚可爱。可知印泥不佳，纵多佳印，亦为之黯淡无色矣。故印家于印泥，每极珍重购致者，此也。

<div style="text-align:right">——近代·王光烈《印学今义·润色》</div>

至印泥色泽，以微紫者佳。古用紫泥，即取其古雅，故印之有古趣。红则太显，黄则太淡，皆非合用之品。世有识者，或不以予言为偏执也。至古人服中，有用蓝色、黑色印者，可见古人孝思，虽微细不忽。且亦古雅可爱，刻印家亦不可不备也。

<div style="text-align:right">——近代·王光烈《印学今义·润色》</div>

至第三时期，以纸代简，泥不适用，乃改用水调朱，涂于印面以印于纸上，故又称水印。亦有用蜜调朱者，又谓之蜜印。所以必用红色之故，当缘字以墨书，红色盖于其上，不至掩字。涂朱总难匀称，故印文常有粗细。至第三时期中，始改用油艾调治，因古有封泥之名，即称为印泥，亦称印色。

<div style="text-align:right">——近代·马衡《谈刻印》</div>

篆之神，刻以传之。刻之妙，刀以成之。刀不佳，不利于刻。即不能为篆传神，是以刻印宜得佳刀，所谓工欲善其事，必先利

其器者此也。

——近代·黄高年《治印管见录》

刻印之刀，是名铁笔。顾名思义，当如用笔之法以使用之。是以刻工之刀，印人不用。印人之刀厚而平，平则正直，厚则凝重。薄削之刀，刻工之刀也。

——近代·杜进高《印学三十五举》

寿山在重峦复涧中，距福州府治六十余里，有坑名五花，产石类瑶①。宋时采取病民，有司得请于上，以巨石塞坑路，由是取之者少。至明季，石之精英始出，其佳者俱产水坑，未数十年即尽。若发之山溪，姿色暗然，体质坚燥，虽具五色，不入赏鉴也。

——近代·邓之诚《骨董琐记》"寿山石"

青田石出县东门外二百步季井岭，岭以神童季申皋得名。洞口高六七尺，洞内围径三四尺，曲直无定程。十余人共掘一洞。业此者常千余人。洞内冬温夏寒，故石工冬则赤体，夏皆棉衣。所有皆凡石，五色冻尤不易致。

——近代·邓之诚《骨董琐记》"青田石"

何取大人合，能图百事功。握君希太紫，小梦亦春红。规矩方员至，阴阳变理中。床头提刀者，深信乃英雄。

——近代·邓尔雅《紫檀印床戏作》

① "瑶"，同"珉"。石之美者。

刻印之用巨力者，浙派中以陈曼生为最著。世传其以木工所用凿为某君作名章。后此则有吴缶翁，其在苏垣，人戏称为天印星大刀吴俊。陈师曾、陈半丁所用刀皆较寻常为巨，其衣钵盖有自矣。白石翁用刀颇锐，与之不同。余则取其较薄而较顿者，便于运力而转动灵也。

<div align="right">——近代·寿石工《治印丛谈》</div>

摹印有款识非古也，古之玺印皆出名手，而作者倒不具款，亦犹书碑者之不署名。有明文寿承始于印旁作款识，其徒何主臣踵为之，风气即开，繇是印莫不有款。故文氏所作，书成后刻，一若书丹勒碑然。浙派兴，丁敬身辈始创单刀之法，刀定石转，以石就刃，刻画随意，备极巧妙，后之摹印家咸取法焉。会稽赵㧑叔尤精于此，篆、隶、北碑诸体尽以单刀出之，前无古人矣。然几未及我友简琴斋①之作也，琴斋作印，用力之深，取材之广，并世罕畴。其作款识一如作印，自三代以来凡甲骨、金石、瓦甓、竹木之有文字者，靡不博采搜供其驱使。余尝目睹焉，当其对印，睥睨旁若无人，奏刀恚然，顷刻而就，如有神助，自来摹印家未有若是之奇且速也。夫摹印世所目小道也，款识又摹印之余也，然非有学问者为之必不能静。古之印人皆深于文字之通儒，文心于心，器成于手，岂俗工所能企及。琴斋才大而学博，天人兼至宜。其所作之高妙，迥异恒流也。今琴斋辑其近刻款识专为一集，命之曰《千石楼印识》，属为之序。余维印之有谱，繇来已久，而印识之集尚未之前闻，琴斋是册可谓生面别开矣。爰自

① "简琴斋"，指简经纶。

忘谫陋①，妄书所见，以质世之有目共赏者。

——近代·马公愚《千石楼印识序》

图下编11-3　　古玺多用覆斗，兼有亭钮者。汉印于龟钮外，间用瓦钮。魏晋始用驼马等钮，然吉语厌胜②，以及私印，偶见龙钮、蟠螭钮、螭环钮、钱钮者。自明季以降，喜用狮钮，精者固佳，若一不慎，直有画虎类犬③之诮。至于明季，尚均制钮，精绝过人，世所仅见矣。吾友李鼎彝锜，每得石章，辄削去其钮，非真佳者不留。吾亦最爱天然钮，或六面正方。无钮亦妙，设或佳石，最好不必制钮也。古人佩即，以钮系绳。今人绝少佩者。钮固无所适用，徒取美观耳。若并不美，何苦留此赘疣④徒伤佳石耶。

——近代·王崇焕《印林清话·印钮》

古人用铜章，必用水印。水印者，以水调硃，涂之使厚。宋人印迹，往往而然。南宋以后，渐用蜜印，以蜜调硃，使人浓附。及至元代，始用油硃调艾，即今日印泥之滥觞也。石章之兴，与油硃同时，以石章非油不著也。油硃之佳者，以福建漳州产者为最，清代以之充贡品，其名贵可知。相传八宝印泥，始自乾隆。良以承平日久，文治休明⑤，所用物品，无不求精。世传字画之有乾隆御跋者，其印泥凸起若玉，鲜红可爱，非用宝石之屑，岂

① "谫陋"，浅陋。

② "厌胜"，避邪祈吉习俗。

③ "画虎类犬"，类：像。画老虎不成，却像狗。比喻模仿不到家，反而不伦不类。

④ "赘疣"，皮肤上长的肉瘤，也用作比喻多余无用的东西。

⑤ "休明"，美好清明。用以赞美明君或盛世。

能若此。八宝者：一珠粉，二辰州朱砂，三真腊[1]红宝石，四赤金粉，五石钟乳，六珊瑚屑，七车渠[2]粉，八水晶粉。以此八者研细，另用陈年晒油，过罗艾绒，九度调研，而后始就。惟漳州人手艺最细，制泥一料，时需半年，研粉之后，尚须用泉水漂净，过罗加碾也。

<div align="right">——近代·王崇焕《印林清话》"印泥"</div>

　　石不论何产，皆以老坑为佳。以石中含有水分，出土既久，水分渐去，石之坚度亦随之增强，故篆刻家多爱重之；即光泽亦以老坑为佳，则以入世久，经无数人之摩挲把玩，精气内敛，斯英华外发也。新坑则其质软嫩，易于腐蚀，刻成用不多年即多损泐，朱文则细者转粗，白文则粗者转细，刀法、笔法两失其真。老坑虽亦易于损蚀，然较可持久矣。至若新坑之后而用油浸蜡泽，以求其美，不特矫揉造作，贻笑识者；且故意窒其水分，不令宣泄，抑更有损于石之本质矣。

<div align="right">——邓散木《篆刻学》"杂石"</div>

　　石印不宜有纽，纽之佳者易损，劣者可厌，可厌则不如无，易损则无可取。故印纽之佳者，只可作为收藏玩好之物，不宜镌刻。诚以良工制纽，亦必惨淡经营，或蹊径天然，巧不可阶，或鬼斧神工，毫发毕现。一纽之成，煞费苦心，刻拓时偶一不慎，或损或折，未免可惜也。

<div align="right">——邓散木《篆刻学》"杂石"</div>

① "真腊"，又名占腊，为中南半岛古国，其境在今柬埔寨境内，是中国古代史书对中南半岛吉蔑王国的称呼。
② "车渠"，一种海中生物。壳甚厚，略呈三角形，表面有渠垄如车轮之渠，故名。肉可食，壳可入药。

人谓好印必须好印泥，其佳处乃显，其实非也。印之佳者，正好泥亦好，劣泥亦好；重印亦好，轻印亦好。淡妆浓抹，在西子则何不宜之有。余每有所作，辄用两种印泥各轻重印之，四者咸适，斯绝好之作矣。

<div align="right">——沙孟海《僧孚日录》甲子年（1924）十二月初七日</div>

刀以平头一式为合用，大小应具数种。譬诸作书，写大字用大笔，写小字用小笔，治印亦然。大印宜大刀，小印宜小刀。反是，印大刀小，无异花针穿井，事倍功半，且拘泥肤浅，嫩软乏力。印小刀大，直是牛刀宰鸡，杂出旁穿，则支离破落，散漫无神。是以印无巨细，同样落刀，事无难易，工具有别耳。目耕农谓印难于大，不难于小，小则群丑可撩，大则微疵毕露，论殊非是。

<div align="right">——来楚生《然犀室印学心印》"选刀"</div>

石不求精，中刀则可。精贵上品，骨董商转相买卖，文字更易磨灭，难垂久远。周亮工所谓冻石不如市石即此。冻石、田黄、鸡血、封门之类，价值连城，第可备以饰观，实非印人所尚。田黄、封门，文值虽佳，刻固信手，无如名贵价昂，落刀顾忌，反拘涩而难畅。冻石、鸡血，或腻刀，或多砂钉，实不若青田、寿山之能适刀也。

<div align="right">——来楚生《然犀室印学心印》"择石"</div>

唐、宋、元人印章从其印出的笔画效果上看来，较多是铜铸或牙、玉等刻、辗[1] 而成，材质坚硬，所以印文笔画大都比较凝重、

[1] "辗"，古同"碾"。

光滑、板木一些。元末、明初以来，才出现浙江青田、福建寿山等冻石刻的印章，质感起了变化。自此以后，书画上所见大量的印章都改用石质，除了还有少数用象牙的以外，铜、玉等物几乎废弃不用了。石质软硬适中，刻者可以随意奏刀，表现出更为优美的艺术风格来，这就是大不同于铜印、玉印之处。

大约明、清时代，偶有用犀角、玛瑙、水晶等坚硬物质刻印章的，打印出来的质感大致近于牙、玉。木印不知始于何时，清乾隆朝印玺，有的是木刻的。

印材质地的不同，印文笔画的质感也不同，这可以帮助我们认识以不同质地的印材翻刻的伪迹。例如，元人赵孟頫、黄公望等所用的印章绝对没有用石质的，如果看到一幅他们的书画上的印章是用石质刻成的话，那么，就可以断定那幅书画可能是有问题的，或者那方印章是翻摹后加的。

——徐邦达《古书画鉴定概论》

钤印要用印色，才能显现在纸绢上。在传世书画上看到唐、五代大都用蜜或白芨水，我们称之为水印，钤时容易模糊走样。油印，大约始于宋初，后来用艾绒作底，更是进了一步，但不知始于何时。从此，即使细笔画的小印章，钤得好，完全可以不走样。但宋代还是水印、油印杂见；到南宋，油印逐渐多于水印；到元代，水印几乎绝迹了，此后就废止不用。印色基本上以大红为主，兼有深红带紫色的，或带黄色的。又有用墨色的，但极少。其他如黄、绿等色，亦偶然见到。后世人在丧服中，不用红色印泥；但唐、宋人用墨印未必一定是这个原因。

——徐邦达《古书画鉴定概论》

古玺印章多铜玉，犀角象牙种类繁。元末王冕始刻石，昌化花乳海内传。文彭发现灯光冻，从此青田石风行。福州寿山石称著，开采石志谢在杭^①。山上芙蓉坑最美，山下田黄石中王。昌化鸡血红为贵，青田白果青最良。印材从来推浙闽，不意今日出边防。我友横山王兆法，随军解放到边疆。伊犁山上产佳石，亲手琢磨制印章。伯乐相马君相石，质润性纯济柔刚。今日定名伊宁石，金石姓字万年长。

<div align="right">——王一羽《伊宁印石歌》</div>

印泥用久，必需调理，调理之工具名"印筋"，而时人多呼"印筋"，是字之误而使然。"筋"俗称"筷"，细而长，用以挟调食品，印泥应时以翻调，与调和食物相似，故称"印筋"。如为"筋"则不通，不知何人作俑，想是讹传所致。

<div align="right">——王北岳《印林见闻录·印筋》</div>

① "谢在杭"，指谢肇淛。谢肇淛，明福建长乐人，字在杭。博学能诗文。万历三十年进士，除湖州推官，累迁工部郎中，管河张秋，作《北河纪略》，详载河流原委及历代治河利病。升云南参政，官至广西右布政使，有善政。有《五杂俎》《滇略》《方广岩志》《小草斋稿》等。

十二、钤拓

"钤"指钤盖印面，"拓"指拓制边款、器（印）形。二者都是展示与传播印章艺术的重要手段。在宋代至明清金石访碑活动的影响下，经过长期的实践积累与经验总结，清代钤拓技艺已经非常成熟，印谱也从单纯的记录印面，发展到印面与边款并存，朱墨交相辉映的新形式。而印谱制作技术的成熟，又推动了篆刻与边款创作向精细化、艺术化的发展。

清代傅栻、魏锡曾、毛庚、陈介祺、王秀仁等人，多有搜集印章的爱好，精于钤拓，所制印蜕、拓片及印谱精美绝妙，被推为当时钤拓妙手。赵之谦与潘祖荫交流钤印技法，提出"以印入印泥，须如风行水面，似重而实轻，切戒性急"（致潘祖荫信札），并对钤印的轻重、力度、匀度、次数、练习方法等作出生动而精辟的阐发。吴昌硕率先进行"刻印—作印—钤印"三位一体的篆刻实践，在作残印章加强金石之气和钤印方法上强调虚实变化，对于篆刻创作的个性化效果呈现和艺术意境的延伸拓展作出了探索和贡献。这种钤拓、制作技法的进步，是建立在篆刻相关器具（如印色、制墨、纸张）不断改革进化的基础之上，由器用到方法的

进化过程，也显示出篆刻艺术文人化、个性化、艺术化的倾向。

印章边款的发展也与钤拓技艺息息相关，这一部分所涵盖的与边款相关的印论，也是篆刻理论中不可或缺的组成部分。

凡印必覆^①而神理始全，一失故位则全幅尽弃，故朱之极为不易。

<div align="right">——清·周在延《赖古堂印谱跋》</div>

《鄙事丛谈》："凡印之平正者，每印垫纸，切不可厚。大寸许者，十余层。次之数层，再次者五六层。最小者一二层足矣。择平正处印之，最易得神。若古印之刓缺而破者，又须厚垫，不可一概论也。其纸并须精细。"

<div align="right">——清·朱象贤《印典》"镌制·印印法"</div>

印章妍媸，固出作者之手，而印印亦非易事。有宜于厚纸垫者，薄则失其形，有宜于薄纸垫者，厚则减其神。更有于极平牙板上印之，全不用纸垫者。若印画绢，因其矾^②气性燥，不能即受印色，必要用细纸四五层，以净水微湿垫之。若印金笺，当先用湖绵蘸细白炭灰，轻轻擦之，则不至于花淡矣。总要度其印色如何，审其刻法如何。用时轻蘸印色，不偏不倚，从容印下，自栩栩纸端，璀璨夺目。若是粗心浮气，下手便印，轻重过分，偏正任意而定，印之工拙，吾恐作印者不独任其咎也。

<div align="right">——清·孔继浩《篆镂心得》"用印法"</div>

余少时侍先祖半村公侧，见作书及篆刻，心窃好之。并审其执笔、运刀之法，课余之暇，惟以二者为事，他无所专也。十八九渐为人所知，至弱冠后，遂多酬应，而于铁笔之事尤夥。

图下编12-1

① "覆"，覆盖，遮蔽。指印章钤盖完整。
② "矾"，最常见的是"明矾"，亦称"白矾"。含水复盐的一类，是某些金属硫酸盐的含水结晶。

时有以郁丈陛宣所集丁砚林先生印谱见投者，始悟运腕配耦^①之旨趣，又纵观诸家所集汉人印，细玩铸、凿、刻三等遗法，向之文、何旧习，至此盖一变矣。后又得交黄司马小松，因以所作就正，曾蒙许可，而余款字，则为首肯者再。盖余作款字都无师承，全以腕为主，十年之后，才能累千百字为之而不以为苦，或以为似丁居士，或以为似蒋山堂，余皆不以为然。今余祉兄索作此印，并慕余款字，多多益善，因述其致力之处，附于篆石，以应雅意，何如。

<div align="right">——清·陈豫钟刻"最爱热肠人"边款</div>

刻章署款，始于石印之后。文、何两家，署款之最著者，然与书丹勒碑无异。若不书而刻，乡先辈丁居士为。然其用刀之法，余闻之黄小松司马，云握刀不动，以石就锋，故成一字，其石必旋转数次。

<div align="right">——清·陈豫钟刻"澄碧珍赏"边款</div>

图下编 12-2　　制印署款，昉于文、何，然如书丹勒碑。然至丁砚林先生，则不书而刻，结体古茂。闻其法，斜握其刀，使石旋转，以就锋之所向。余少乏师承，用书字法意造一二字，久之腕渐熟，虽多亦稳妥。索篆者必兼索之，为能别开一径，铁生词丈尤亟^②称之。今濒濒水大兄极嗜余款，索作跋语于上，因自述用刀之异，非敢与丁先生较优劣也。

<div align="right">——清·陈豫钟刻"希濂之印"边款</div>

① "耦"，配合。
② "亟"，屡次。

三十三举曰：印有款题，前贤以记岁月，只在印之左方。若有记跋，亦必自此而始，所以省览也。在他处则非法。

三十四举曰：款题之刻与印不同，与碑志亦异。大抵一刀直下，一刀侧下，每笔或上阔下细，或下阔上细，或右阔左细，以棱角为合。左阔右细，则无之。

——清·姚晏《再续三十五举》

古人封书以泥，印以印之，其后用水和朱，又其后乃用油。今有仍谓油朱为印泥者，取其语近古耳。

——清·陈澧《摹印述》

古印印时，最忌棉花拭、硬刷刷。浅者印十方，以软羊毛刷蘸水洗一次，深者印四五十方洗一次。

以印沾印泥时，印面沾到沾匀即是，不可重落，使印泥入字失真。

古印凹凸不平者，只可下垫棉花。字剥落高低者，或以纸折按，或拓墨本于下，今朱墨拓古印式甚善。

——清·陈介祺《十钟山房印举事记》

剔字，须心气静定，目光明聚，心暇手稳时为之。须先看明 图下编 12-3 字之边际，勿以斑痕浸入字边内铜之色变者为斑而去之。遇坚处，须从容试之。精神倦则勿剔，有人有事相扰则勿剔也。古人之字，有力有法故有神。剔者知其如何用力、如何是法而剔之，则不失其神矣。良工心细，或亦能之，而不如读书人解古篆刻者之所为也。一误即不可复，不可不慎之又慎。若直不敢剔，不肯拓，亦

非至善。不能传古，与无此器何以异哉。

——清·陈介祺《传古别录》

凡用印，以印入印泥，须如风行水面，似重而实轻，切戒性急。性急则印入印泥直下数分，印绒已带印面，着纸便如满面瘢点[1]。如印泥油重，则笔笔榨肥，俱不合矣。以轻手扑印泥，使印泥但粘印面，不嫌数十扑（以四面俱到为度）。而不可令印泥挤入印地（刻处是也），则无碍矣（印泥入印地，便无法可施矣）。此所谓虚劲也。通之可以作画作书。

印盖纸上，先以四指重按四角（力要匀，不要偏轻偏重）。每角按重三次，再以指按印顶，令全印着实，徐徐揭印起，不可性急。印逾小，逾宜细心。印至二次，即须用新绵擦净（须极净），再用。若一连印数次，即无印绒粘上，亦为油砵积厚，印无精神矣。

印大者，以多扑印泥为主（须四面扑匀，一印以五十扑为度）。盖纸上，照前式。小印扑印泥以匀为度，不可多。手总要轻，心要静，眼要准（如印面字上一丝不到，即须扑到方可用。盖印须寸方者学起，学成再学盖小印。小印能盖，则盖大印必不误事）。先择一印与印泥一盒，令习用印者如法以空纸日印数十枚，不可即加呵责[2]，习久自能合法。须选其年轻尚知稍近文墨者，专心为之。粗心人不可用，力猛者不可用。非其所好，更不可强而为之。

——清·赵之谦致潘祖荫信札

近年新谱日出，无精于毛君西堂者。西堂之辑谱也，一印入手，息心危坐，审视数四，徐出手制印泥。其泥入油少，坚韧如

[1] "瘢点"，疮痕，疤痫，斑点。
[2] "呵责"，大声斥责。

粗粄①，以后就泥，凡积百十秒许，泥附于石乃就。几面印之，不借它纸，既又翻石向上，纸粘不脱，视其未到处，以指顶少矸②。一不惬至再，再不惬至三，三四不惬，或至三四十次。既得精妙一纸，类次入谱，不复再印，即强之印，亦不得佳。弃纸山积，不自珍惜，并供友人携取。然西堂最不惬意者，特较他本焕然十倍，人得之者珍为"毛谱"。余尝戏谓之曰：君能事虽多，终以印印为第一。

——清·魏锡曾《题增补毛西堂手辑西泠六家印谱》

西堂故负书名，善鉴别古书画，喜吟小诗，间作墨笔花卉，好谈星命，尤善弈，亦能作印，然无以易余言也。初卜拓款，见余拓本，辄戏为之，用画家渲染法，先积淡墨，如云如水，点如雨下，而不入于凹，末少施以焦墨，肥瘦明暗之间，经营尽善。余乃转相仿效，精到或庶几，活泼终不及也。

——清·魏锡曾《题增补毛西堂手辑西泠六家印谱》

第九卷玉印内有二小方最难印，一曰"韩竝"，一曰"辟非射魅"白文。其细如发，一不慎，印色即侵入字内。余与穆夫皆好胜，不甘草率了事，玉面滑汏③，印色须轻匀，随以细竹箴④剔去文内所沾者，而后落纸，居然明晰。向之七八番⑤不能得一佳印者，兹乃二三番，必能得之。又廿三卷有扁方印，"区伤武"

图下编12-4

① "粗粄"，一种油炸面食。
② "矸"，用卵形或弧形的石块碾压或摩擦，使紧实而光亮。
③ "滑汏"，谓滑溜。
④ "箴"，同"针"。
⑤ "番"，遍数，次，回。

三字更精小，似铜质，非玉之比较易措手。师（吴大澂）笑谓此虽文人细事，亦须经验有得，方能丝丝入筘。否则古人妙处，不将为我所掩乎 [1]？

<div align="right">——清·王同愈《十六金符斋印存编目》</div>

印之边跋，其可学者，单刀，有丁龙泓之雄健，蒋女床之逸致，陈秋堂之工秀，赵次闲之清挺。双刀，文三桥之小楷，黄秋盦之隶书，吴让之之草法。至单刀、双刀并用者，则赵扬叔所刻魏体，庄严朴雅，尤为独到。

<div align="right">——近代·黄高年《治印管见录》</div>

拓之之时，先于署款之面，涂以白芨 [2] 水，乃覆以印纸（纸宜用中国上等连史）。次以微湿之新笔，轻拭纸面。复次，覆以他纸。按以手掌，使之平直熨帖。此时纸已微干，另易他纸，覆于其上。然后以棕帚力刷之，使其字迹显露。迨纸已大燥，即去覆纸。迳以棕帚直擦纸面，使之光滑，至此方可上墨。

上墨之法，先磨墨于砚。以磨成之墨，涂于小碗盖或瓷碟上，以拓包速揉令均（不可以拓包入墨聚处蘸之，否则纸上必多墨点）。乃以拓包在印纸上下无字处，递次拓至有字处。一再回环，使纸面上墨之色泽，已毫无遗憾，则字迹已朗然在目。末将印纸揭去，

① 另据顾廷龙《王同愈集序》引王同愈语："此（《十六金符斋印存》）愙斋师在广州抚署时属黄穆父、尹伯圜与余所编辑。玉印白文最难钤印，必须耐心细致，上印泥后，用细竹籤将白文中所沾印泥剔清，则钤印清晰，工夫较大，又相互争胜，认为一乐。"（《顾廷龙全集》第859页）

② "白芨"，植物名。块茎含黏液质和淀粉等，可作糊料，亦可入药。

而拓款之能事毕矣（揭之之时，或因印纸不易与石分离，可呵以口气，则自易于脱落矣）。

<div align="right">——近代·王世《治印杂说》</div>

赵悲庵喜用六朝，奚铁生雅善八分。他如陈秋堂小楷之工整秀丽，吴缶庐行书之苍老古朴。间有用篆字及阳识者，则尤足使人珍贵矣。

<div align="right">——近代·张可中《清宁馆治印杂说》</div>

或问曰：今之印泥，专尚深紫，亦有由乎？余答曰：此于书画体裁，略有关系。康乾之际，纯用硃磦[1]，其色浅黄。以彼时书画，大抵淡墨细笔，若印泥深厚，有喧宾夺主之嫌。今则剑拔弩张，隃糜[2]似漆，花青着色，浓艳绝伦，若印泥浅薄，又有淡扫蛾眉之概。故吴俊卿、齐白石所刻之印，只合于今日之书画，南田、南沙，非所宜用。元遗山诗曰"开门一笑大江横"，湘绮先生云："骇杀小女子。"若以吴、齐所刻之印，加以紫黑之泥，施于南田、南沙之制，则花鸟皆骇杀矣。物极必返，理有固然。前之印泥过于稀薄，故发生今日之浓重。以此推之，今日暴厉之画，实由四王之所激成；今日暴厉之书，实由赵、董之所迫出。

[1] "硃磦"，朱磦为国画里的红色矿物颜料，是天然朱砂浸取后较轻的一层。

[2] "隃糜"，墨的古称。最早的墨，以隃糜（今陕西省宝鸡市千阳县）所制为贵，故名"隃糜墨"。东汉时，隃糜地区有大片松林，盛行烧烟制墨，墨的质量很好。据《汉官仪》载"尚书令、仆、丞、郎"等官员，每月可得"隃糜大墨一枚，小墨一枚"。因此，古人诗文中，称墨为"隃糜"。

世有韩愈，必谓之起衰。余则以为矫枉过正。中庸之道，当俟诸异日也。

<div align="right">——近代·杨钧《草堂之灵·说印论》</div>

作款之法，真书要在用切刀，一刀即成一画。必先揣摹若何可成点画，若何可成钩撇，直若何施，横若何运，意匠在心，习熟于手，然后放胆下刀，自与书写无异。若作草、隶、篆书，犹须参用旋划，始能运转如意。盖印之有款，犹画之有题，古今名作，无不题画均优，印亦何独不然？各家款识，不特作字精美，而行文亦无不佳绝。读《七家印跋》，可想见古人雅趣。然则能作印，不能作跋，亦无题之画耳。欲以传世，其难哉。

<div align="right">——近代·王光烈《印学今义·款识》</div>

款识始于古钟鼎文字，所以记制器原因，今后人珍宝。及作器人姓氏与年月也。古陶器、砖、瓦，皆有款识，而阴阳不同。后人遂谓款识分二义，款为阴字，凹入。识为阳字，凸出。其实款识取义不过如上，无须强为分辨也。

<div align="right">——近代·王光烈《印学今义·款识》</div>

古今印家，能为款识者少，元明文、何诸家，间有边款。然皆书之于石，然后刻之，如刻碑然。大书深刻，既伤石，且不能作细字。自浙派出，任刀作小真书。不事缮写，一石能刻累千百字，实为前此所未有。丁龙泓、黄小松，所制虽不甚精，然椎轮大辂，不无筚路之功①。西泠八家中所拓边款，如山堂之圆逸、

① "筚路之功"，犹言筚路蓝缕，常比喻开创艰难。

次闲之洒脱、曼生之雄健、叔盖之纯朴，皆有独到。譬之欧、褚各碑，健秀不同，要以陈秋堂为最工雅。今观其所为，一画不走，一笔不苟，密行细字，纵用笔写，亦无此完美。且为笔写所不能到，真神工鬼斧也。皖派如邓完白所作边款，多着墨，然后奏刀。至吴让之始能任刀为之。所作多草书，笔致纵横，无不如意，更非常人所能悟入。亦一时绝技也。赵扬叔最晚出，然所作款识，或阳或阴，或篆或隶，或摹六朝造像，或拟汉人画像，无不佳绝。真书纯作魏碑，尤为古所未有，直上掩前人矣。

——近代·王光烈《印学今义·款识》

至铜铁印本易损印泥，然能将印内洗净打之，亦不易致黑。唯不宜长打，长打终必损印泥耳。或将印泥分出少许，用过后不再还原盒亦可。洗古印以胰皂刷净，再以棉蘸火酒揩之，俟干乃可沾印泥。

——近代·易忠箓致蔚亭信札

刻印款识，恒有定面。刻一面者，须在印之左侧。刻两面者，宜始于印之前面（向我之面），而终于左侧。刻三面者，宜起于右侧一面，而终于左侧。刻四面者，宜始于印之后面（背我之面），仍终于左侧。刻五面者，如刻四面，而终于印顶。如有纽者，当先定其印侧各面，孰为前后左右。瓦纽、鼻钮，则以两孔所在之面为左右，辟邪、龟等纽，则以首尾所向之面为前后也。

——近代·郭组南《枫谷语印》①

① 此说与王世《治印杂说》所论略同。唯王世言："若为狮纽、龟纽等，则宜以其尾所在之面定为前面。"

余尝为人刻印，自拓之善，而人拓之恒不逮。初以为刻之艺弗精也，既而考诸他刻者，殆莫不然。然后知拓之不可不讲也。刻印所以传书之形，而神寓焉。不拓则神不传，拓之不善则神乖。印之善不善，刻之功六，而拓之功四也。印有长短、大小、方圆，文有朱白、肥瘦，刻有顺逆、浅深，泥有燥湿、浓淡，纸有粗细、刚柔，藉有厚薄，而手有轻重、疾徐。印也，文也，刻也，泥也，纸也，藉也，手也，乖其一而六者俱败。虽然，七者俱调，而心不应神不遇，犹未得也。善乎庄子之言也，庖丁之解牛也，丈人之承蜩也，是所谓心应而神遇者也。方印之著于泥也，若凫[1]之容与乎池也；举印而将下，若鹰将有博而翔也；然而落，凝然而止，其犹鸿[2]之栖也；既抑而留，如恐失之，其犹鸡母之翼其雏也；戛然而举，其犹冲天之鹤。冥冥焉，杳杳焉，吾不知其所之也。既踌躇而满志，然后知印之在吾手也，然后刻者磊落之志、磅礴之气、闲逸之情、诡谲之趣，与夫契古之怀，胥[3]赖寸纸以传也。夫以自刻之印，而自拓之难犹若是，则以今人拓古器而传古人之神，何啻倍蓰。

<div align="right">——近代·劳健《传古别录跋》</div>

图下编 12-5　　　关于边款刻法，有明一代如文三桥（彭）、何雪渔（震），均写而后刻，适如书丹勒碑，整饬有余，而灵动不足。至清丁龙泓，始仅以石就刀，随手镌刻，不必先写。刻成之字如魏晋小楷，古雅之气扑人，真杰作也。其法刀宜直竖，用力直下，一笔

① "凫"，水鸟，俗称"野鸭"。
② "鸿"，大雁。
③ "胥"，全，都。

一刀，执刀不动，而使石宛转就刀，适如蚊蚋 ① 之吮人，即字之波磔 ②，自然流露，于转折处，尤见笔力（转折处可转石就刀，不必拔刀另刻，适如作字）。初学之人，可先书后刻，习之既久，即可脱书迳 ③ 刻。倘能行气贯注，字体大致看得，已自不易矣。

<div align="right">——近代·久庵《谭篆刻》</div>

盖印所垫之纸片，不可过厚，厚则反助力强，当印章重压时，而四边浮动，印泥之色，每溢于边外，印文亦大都失其真形。但过薄，则反助力弱，虽用力盖章，而印边印文，往往不克显著。故垫纸应求其适宜。

<div align="right">——近代·张孝申《篆刻要言》</div>

拓款之墨，以重胶为佳，如普通所用之五百斤油即可。以胶重则易使拓面光亮，如用佳墨或松烟为之，反晦滞无光矣。

<div align="right">——邓散木《篆刻学》"拓款"</div>

印章款识造语之工，莫若㧑叔。㧑叔著述赡富，文章尔雅，似李申耆，小品游琢，宜其名隽浏亮，无施不可矣。余之珍爱㧑叔，大氐如此。

<div align="right">——沙孟海《沙村印话》</div>

刻印署款字而不名，亦近世印人习惯，然礼断无自称字者。

① "蚊蚋"，亦作"螡蚋"。蚊子。食人血的蚊子叫蚋，食植物汁的蚊子叫蚊。
② "波磔"，书法指右下捺笔。一说左撇曰波，右捺曰磔。
③ "迳"，径直。

古人印款，吾、赵之作，余未之见，三桥、雪渔故多以名，则用字者诚失其体矣。余为人作印署款，此后拟专用名，若作序写字，虽小道究非嬉戏也。

——沙孟海《僧孚日录》庚申年（1920）十月初九日

吴昌老曾因吴东迈替他钤印的位置不对，竟当众打东迈一记耳光，可见大家对钤印的位置十分讲究。一般钤印应注意印与右侧书作最后一行中某一字相压，与某一条线作平齐，或成方阵状。印钤在字的左侧时可碰字，但不要盖在字上。钤两方印，两印间最好隔两方印的距离，如长度不够，至少要隔一方印的距离。两方印，小的在大的上面。最后一方印与字幅最下面一个字，切忌齐平。

——朱复戡论印，侯学书辑《师门聆记》

印款位置古人多是从印的左面转后面至右面，最后到正面，即向我的一面为止。这规格似乎是个通例。我认为不必拘于那一面，可以视石质最差的一面为刻款位置，因为石质较优的一面应该留给人们欣赏。但石质较优的一面，雕印钮时已经作为正面，古人所以不把旁款刻在正面，道理或者就在这里。

——潘主兰《谈刻印艺术》

十三、艺文

朱象贤云："前人意旨不凡，言语动作，悉成韵事，故记载之所不废。印虽一物，而于用置取舍之间，或造作周旋之际，每有可传，殊足醒人耳目，助艺林佳话也"（《印典》）。可见前人已然注意到印章的内容、形式、施用与文学、艺术，以及社会生活息息相关，天然地具有风雅的文化特质。

明清以前有关印章的流传，大多通过文字来记录。偶有印迹留存者，但原印实物多已不存，我们曾提出"印迹学"的概念，来囊括对这部分前流派期篆刻作品的研究①。五代及宋元时期对印章钤迹的记录，往往与公私书画鉴藏有关，宋元文人用印，闲章善用典故，大大地提升了印章的文化品位。相关印论中关于印文解读、形式批评以及施用原理的探讨，也奠定了后世文人用印体系的整体框架。

此外，明清印章边款中也保存了或叙事，或抒情，或议论，

① 参阅朱琪《新出明代文人印章辑存与研究》，西泠印社，2020年版。

且文辞典丽的篇章，将石、印、款、文、情、理合于方寸之间，宛如文学小品，彰显出印人的文学功底与文化修养。法式善曾说印章是"文章翰墨之外……见我友之精神者"（《存素堂印簿序》）。可见印章其物虽细微，但往往串联起的是人事与情愫。篆刻艺术的人文形象与情感魅力，正蕴藏于作者、用印者及创作背景之中，这也是篆刻艺术与中国文人精神生活密切联系的奥秘所在。

允①善相印，将拜，以印不善，使更刻之，如此者三。允曰："印虽始成而已被辱。"问送印者，果怀之而坠于厕。《相印书》曰："相印法本出陈长文，长文以语韦仲将，印工杨利从仲将受法，以语许士宗。利以法术占吉凶，十可中八九。仲将问长文'从谁得法'？长文曰：'本出汉世，有相印、相笏经，又有鹰经、牛经、马经。印工宗养以法语程申伯，是故有一十二家相法传于世。'"

<div align="right">——晋·陈寿《三国志·魏书·夏侯玄传》裴松之注引《魏氏春秋》</div>

某②昨日啖③冷过度，夜暴下④，且复疲甚。食黄耆⑤粥，甚美。卧阅四印奇古，失病所在。明日会食，乞且罢。需稍健，或雨过翛然⑥时也。印却纳。

<div align="right">——北宋·苏轼《与米元章》</div>

洮砺发剑虹贯日，印章不琢色蒸栗。磨砻（砻）顽钝印此心，佳人持赠意坚密。佳人鬓雕文字工，藏书万卷胸次同。日临天闲豢⑦真龙，新诗得意挟雷风。我贫无句当二物，看公到海取明月。

<div align="right">——北宋·黄庭坚《谢王仲至（钦臣）惠洮州砺石黄玉印材》</div>

① "允"，指许允。
② "某"，自称，代替"我"或名字。
③ "啖"，吃。
④ "暴下"，急性腹泻。
⑤ "黄耆"，药草名。多年生草本，夏季开黄色花，根甚长，可入药。
⑥ "翛然"，无拘无束貌，超脱貌。
⑦ "豢"，喂养。

我有元晖古印章，印刓不忍与诸郎。虎儿①笔力能扛鼎，教字元晖继阿章②。

——北宋·黄庭坚《戏赠米元章二首》（选一）

图下编 13-1　　苏太简③参政家物，多著"邳公之后""四代相印"，或用"翰林学士院印"。

——北宋·米芾《参政帖》

图下编 13-2　　古帖多前后无空纸，乃是剪去官印以应募也。今人收"贞观"印缝帖，若是粘着字者，更不复再入开元御府。盖贞观书，武后时朝廷无纪纲④，驸马贵戚，丐请得之。开元购时，剪印不去者不敢以出也。开元经安氏之乱，内府散荡，乃敢不去"开元"印跋再入御府也。其次贵公家，或是赂⑤入，须除灭前人印记，所以前后纸悭⑥也。今书更无一轴有"贞观""开元"同用印者，但有"建中"与"开元""大中""弘文"印同用者，皆此意也。

——北宋·米芾《书史》

① "虎儿"，是米芾之子米友仁的小名。
② "阿章"，指米芾，字元章。阿章乃黄庭坚对其戏称。
③ "苏太简"，指苏易简。苏易简（958—997），宋梓州铜山人，字太简。太宗太平兴国五年进士第一。为将作监丞，通判升州。淳化中累迁翰林学士承旨，多言时政阙失。历知审官院、审刑院，迁给事中，拜参知政事。至道元年，出知邓州，移陈州。才思敏赡，以文章知名，熟谙翰院故实，旁通释典。卒谥文宪。有《文房四谱》《续翰林志》及文集。
④ "纪纲"，法度。
⑤ "赂"，贿赂。
⑥ "悭"，缺欠。

绥平郡名卯里右政者，中有省文。有人收古印文曰"相侯宣印"，乃是丞相富民侯薛宣印，最小，缪篆，乃今所谓填篆也。用辨私印二字。尚书礼部员外郎米芾审定。

<div align="right">——北宋·米芾《辨印帖》</div>

余家最上品书画，用姓名字印，审定真迹字印、神品字印、图下编 13-3平生真赏印、米芾秘箧印、宝晋书印、米姓翰墨印、鉴定法书之印、米姓秘玩之印。玉印六枚：辛卯米芾、米芾之印、米芾氏印、米芾印、米芾元章印、米芾氏。以上六枚白字，有此印者皆绝品。玉印惟著于书帖，其他用米姓清玩之印者，皆次品者，无下品也。其他字印有百枚，虽参用于上品印也，自画，古贤唯用玉印。

<div align="right">——北宋·米芾《画史》</div>

印文须细，圈①须与文等。我太祖"秘阁图书之印"，不满二寸，图下编 13-4圈文皆细，"上阁图书"字印亦然。仁宗后，印经院赐经用"上阁图书"，字大印粗，文若施于书画，占纸素，字画多，有损于书帖。近"三馆秘阁之印"，文虽细，圈乃粗如半指，亦印损书画也。王诜见余家印记与唐印相似，始尽换了作细圈，仍皆求余作篆。如填篆自有法，近世填皆无法，如三省银印，其篆文反戾，故用来无一宰相不被罪，虽没犹贬。中书仍屡绝，省公卿名完则朝廷安也。御史台印左戾，"史"字倒屈入，用来少有中丞得免者。宣抚使印从亡自制置，鲜有复命者。人家私印，大主吉凶也。

<div align="right">——北宋·米芾《书史》</div>

① "圈"，指印章边栏。

直裂纹匀真古纸，跋印多时俗眼美。诚悬①尚复误疑似，有
渭方能辨泾水。真伪头面拳跌趾，久假中分辨愚智。宝轴时开心
一洗，百氏何人传至米。

<div align="right">——北宋·米芾《题唐摹子敬范新妇帖三首》（选录）</div>

"贞观""开元"等印，高下匀布，如出一时。"贞观"既
在御府，不应百济之下书"显庆四年灭"。又"内殿图书""内
合同印""集贤院御书"等，虽皆是李后主印，然近世工于临画
者，伪作古印甚精，玉印至刻滑石为之，直可乱真也。姑馨所闻，
更俟博识之士订之。

<div align="right">——南宋·楼钥《跋傅钦甫所藏职贡图》</div>

图下编 13-5　　　　郭熙画，于角有小"熙"字印。赵大年、永年则有"大年某
年笔记""永年某年笔记"。萧照以姓名作石鼓文书。崔顺之书
姓名于叶下，易元吉书于石间。王晋卿家藏，则有"宝绘堂"方
寸印。米元章有"米氏翰墨""米氏审定真迹"等印，或用团印，
中作"米芾"，字如蛟形。江南李主所藏，则有"建业文房之印""内
合同印"。陈简斋则有"无住道人"印。苏武功家则有"许国后
裔""苏耆国老"等印。东坡则用一寸长形印，文曰："赵郡苏
轼图籍"。吴傅朋则曰"延州吴说"，又曰"吴说私印"。

<div align="right">——南宋·赵希鹄《洞天清录·古画辨》</div>

士大夫简牍题咏，既书姓名，必继以印，哆然标榜以为粉
泽②。予素疏，但书姓名，乃有刻而见赠，因求印其上者，甚至

① "诚悬"，喻指处事公正明察。
② "粉泽"，修饰，润色。

<div align="right">十三、艺文　595</div>

有假为者。厥后驯习①，积至盈箧，盖未能免俗焉。时之所尚若是，虽近文事，其亦文之末也。夫世称图书甚无谓，实印尔。其柈②用铜，若象、若木之坚致者。惟举世尚之，故制作日精。然皆出江南，北工未闻也。

——元·许有壬《题李士诚持信手卷》

吾友伯仁甫，览古闵③世盲。示我古印章，始得自幽并④。辨文曰定之，释义为尔名。既名字仲安，勖⑤哉在敬诚。仁甫今则亡，缅怀涕⑥沾缨⑦。繄⑧昔黄太史⑨，结交汉米生⑩。手持玉刻文，螭纽交纵横。上有元晖字，印刓与弗轻。殷勤字其儿，祖父冀可绳⑪。久矣学业懋⑫，继述晖芳英。书画比二王，价重十连城。高躅⑬思仰止，景行尔其行。

图下编 13-6

——元·倪瓒《吾友陆友仁甫，旧得古铜印一纽以示余，辨之文曰"陆定之印"，以名其子，而字之曰"仲安"。友仁既没，仲安求为赋焉》

① "驯习"，熟习。
② "柈"，犹言"腔"。即柷，古代一种打击乐器，像方匣子，用木头做成。
③ "闵"，同"悯"，怜恤，哀伤。
④ "幽并"，幽州和并州的并称。约当今河北、山西北部和内蒙古、辽宁一部分地方。
⑤ "勖"，勉励。
⑥ "涕"，眼泪。
⑦ "沾缨"，谓泪水浸湿冠缨。指痛哭、悲伤。
⑧ "繄"，位于句首的语助词。
⑨ "黄太史"，指黄庭坚。
⑩ "米生"，指米芾。
⑪ "绳"，继承。
⑫ "懋"，勤奋努力。
⑬ "躅"，崇高的品行。

馆阁①诸公无不喜用名印，虽草庐吴公②所尚质朴，亦所不免，惟揭文安公③绝不用其制。吾竹房论著甚详，然其所用印又多不合作。赵文敏有一印，文曰"水精宫道人"。在京与李息斋、袁子方同坐，适用此印。袁曰："'水精宫道人'政可对'玛瑙寺行者'。"阖坐绝倒。盖息斋元居（阙）寿寺也。鲜于郎中一印曰"鲜于伯几父"。吾子行曰："可对'尉迟敬德鞭'。"滑稽大略相同。子行尝作一小印，曰"好嬉子"，盖吴中方言。一日，魏国夫人作马图，传至子行处，子行为题诗后，倒用此印。观者曰："先生倒用了印。"子行曰："不妨。"坐客莫晓。他日，文敏见之，骂曰："个瞎子！他道'倒好嬉子'耳。"太平盛时，文人滑稽如此，情怀可见，今不可得矣。予座主张先生仲举在杭，一印曰"平皋鹤叟"。盖用杭州三山名，临平、皋亭、黄鹤也。古人亦有如此者，如《云烟过眼录》载姜白石印文，"鹰扬周郊，凤仪虞廷"，盖以其姓字作隐语。辛稼轩印曰"六十一上人"，又以破其姓文。米元章《书史》言"刘巨济符"，"符"字亦好

① "馆阁"，北宋有昭文馆、史馆、集贤院三馆和秘阁、龙图阁等阁，分掌图书经籍和编修国史等事务，通称"馆阁"。明代将其职掌移归翰林院，故翰林院亦称"馆阁"。清代沿之。

② "吴公"，指吴澄。吴澄（1249—1333），字幼清，崇仁（今江西省抚州市崇仁县）人。宋末举进士不第。元初应召，历任江西儒学副提举，翰林学士等职，后辞官归山讲学，四方从学之士不下千人。为学折中朱（熹）陆（九渊）两派。著有《吴文正集》等。

③ "文安公"，指揭傒斯。揭傒斯（1274—1344），字曼硕，龙兴富州（今江西丰城）人。善楷、行、草书。延祐初为翰林国史院编修官，升应奉翰林文字。修辽、金、宋三史，任总裁官。卒，追封豫章郡公，谥文安。

奇耳。云门山樵张绅书于朱伯盛印谱后。

<div align="right">——元·张绅《跋朱伯盛印谱》①</div>

凡卑幼致书于尊长，当用名印。平交用字印。尊长与卑幼，或用道号可也。反是，则胥失之矣。凡写诗文，名印当在上，字印当在下，道号②又次之。盖先有名，而后有字有号故也。试看宋元诸儒真迹中，用印皆然。今人多不讲此。

<div align="right">——明·徐官《古今印史》"用印法"</div>

嗟乎，长公可以激廉厉世③矣。然趋时则废道，违俗则危殆，而长公之悲愤生焉。于是抒写胸臆，以篆刻为说法。谱成，寒邮远致，跋烛④凄之。知短言可以书绅⑤，长言可以补史，浅言可以解颐⑥，深言可以当泣，危言可以代箴口铭座之严，格言可以唤怡堂⑦厝火⑧之虑。乃知长公蕴忠于孝，储识于材，未尝一日忘世也。所自立于难进之先，而不与俗士同炫鬻⑨者，骨贞而心介矣。

<div align="right">——明·董其昌《学山堂印谱序》</div>

① 又见叶盛《水东日记》卷七。
② "道号"，泛指别号。
③ "厉世"，激励世人。
④ "跋烛"，指快要点完的蜡烛。
⑤ "书绅"，把要牢记的话写在绅带上。后亦称牢记他人的话为书绅。绅：士大夫束腰之大带。
⑥ "解颐"，开颜欢笑。
⑦ "怡堂"，安适的堂屋。比喻身处险境也不自知的人。
⑧ "厝火"，"厝火积薪"的简缩语。喻隐伏的危机。
⑨ "炫鬻"，炫耀卖弄。

吕不韦云："人不宝国之连城尺玉[①]，而爱己之苍璧小玑[②]。"秦、汉之私印，其犹苍璧小玑乎？但人有其宝，不必其用也。自胜国[③]时赵子昂、吾子行、周伯琦辈，始拈出用之书画。书画之与印学，非夫合之双美，离之两伤者耶？故以蔡中郎之工篆隶，而不能挽六朝印学之衰者，于时书家如王谢白事，皆自款其名，无所事印也。以李阳冰之工篆隶，而不能挽李唐印学之衰者，于时书画家如虞、褚、李[④]、范[⑤]真迹，并不款其名，无所事印也。此道复振于文寿承、许元复，有以矣。

——明·董其昌《贺千秋印衡题词三则》

印章兴废，绝类于诗。秦以前无论矣，盖莫盛于汉、晋。汉、晋之印，古拙飞动，奇正相生。六朝而降，乃始屈曲盘回如缪篆

① "尺玉"，直径一尺的宝玉。常用以比喻大而珍贵的东西。

② "苍璧小玑"，苍璧：为石多玉少的玉石。小玑：珠之不圆者为玑，是质量较差的珠。

③ "胜国"，谓已亡之国，为今国所胜，故称"胜国"。后因以指前朝。

④ "李"，指李成。李成（919—967），宋初北海营丘（今山东淄博东北，一说今山东昌乐东南）人，字成熙，人称李营丘。世业儒，善属文。放怀诗酒，酷嗜山水，图画精妙，为山水画三大宗师之一。宋乾德中，应陈州知州卫融召，醉死于客舍。今传世真迹有《读碑窠石图》。

⑤ "范"，指范宽。范宽，北宋耀州华原（今陕西耀县）人，原名中正，字仲立（一作中立）。性嗜达大度，人呼为范宽，本名反不显。常往来于汴京与雍洛之间，天圣中犹在世。工山水画，初学李成，继师荆浩，卜居终南山、太华山，饱览岩壑云烟，落笔雄伟老硬，遂成名家。与李成、关仝为五代至北宋前期北方三大山水画流派代表。

之状。至宋则古法荡然矣。我朝至文国博，始取汉、晋古章步趋之。方之于诗，其高太史^①乎。王历城^②不多作，作必有绝古者，其诗之徐迪功^③乎。乃至若献吉^④、仲默^⑤，未见其人也。

——明·沈野《印谈》

客难何君曰："君操此技，当自作古，而何占占拟古人？"则请譬之文章家，《关尹》《鹖冠》《鬼谷》诸子，皆后人拟作，扬雄之《玄》拟《易》，文中拟《论》，贾植、王褒、刘向拟《骚》，而江淹《杂诗》拟三十人，人如其体，大都以余力余才，游戏变幻，借古人姓名，抒其胸中所不得已。何君几是乎！断自秦肇，不及邃古^⑥，极有见，大人伟士固鲜漏，而一二秽臣，亦间及之，岂亦微示铁笔之阳秋^⑦乎？果尔，吾何能易际^⑧之矣。

——明·陈元素《印史序》

篆刻之胜，人知其质如瑶琨^⑨灵璧，文如鸟迹蝌蚪，工如鬼斧神刀，绮如幻霞轻霭，奇如崭凿涛排，富如五都东序。吾则谓长公之意，独在篆刻之方言危论、隽辞冷义中。以今观谱间"丈

① "高太史"，指高启。
② "王历城"，指王梧林。
③ "徐迪功"，指徐祯卿。
④ "献吉"，指李梦阳。
⑤ "仲默"，指何景明。
⑥ "邃古"，远古。
⑦ "阳秋"，指孔子所著《春秋》，对史书的通称。
⑧ "际"，同"视"。
⑨ "瑶琨"，语出《尚书·禹贡》："厥贡惟金三品，瑶、琨、筱、荡。"孔安国《传》："瑶、琨皆美玉。"后用以泛指美玉美石。

夫此身系宇宙"及"消磨未尽，抚剑伤世"诸章，夫岂泛托尘外之清尚与诱松桂而欺云壑者比？

——明·许国荣《学山堂印谱叙》

修能所撰音韵、点画之书，与所摹刻商、周、秦、汉印，先后行于世，其论诗亦往往见于印说中。修能以印论诗，余以诗论印，非故为骇俗之论。试取《国风》《离骚》熟读之，取商、周、秦、汉印细玩之，不俟千载后，始有子云也。

——明·韩霖《朱修能菌阁藏印序》

今天下徒慕古耳。古冠服糜①尽，古屋庐、车舆其式亡尽，古鼎彝、珣②璏③入玩踊，贵如异宝，然多赝滥，独古文字存耳。其存也，碑碣金石尽而缣素④，缣素尽而榜署⑤，榜署不振而章记滋行。其为物，不受阴阳二气，劫运三灾⑥之沦蚀，而一寄于灵人之心，前手后手，各自成妍，无赝滥之疑，有工拙之辨，是以通人好之。

——明·李日华《题周九真印问》

① "糜"，耗、费。
② "珣"，一种玉石。
③ "璏"，玉制剑鼻。
④ "缣素"，细绢，可供书画。
⑤ "榜署"，榜书，又称"榜署"，古称"署书"，今又称"擘窠书"。泛指书写在匾额、宫殿门额上的大字。
⑥ "三灾"，佛教谓劫末所起的三种灾害。刀兵、疫疠、饥馑为小三灾，起于住劫中减劫之末；火、风、水为大三灾，起于坏劫之末，见《俱舍论·分别世品》。亦泛指灾难。

人只一印，终身用之，所以示信也。今人乃攻柔石，方圆、巨细、斋馆亭台，多至百方，夸多斗靡^①。是故印章莫盛于今日，亦莫滥觞于今日耳。

<div style="text-align: right">——明·徐燉《题陈氏印谱》</div>

夷令䩄然^②笑曰："子有意乎，盖以一言记之。虽然，予亦聊以自寄，若云耽此丧志，恐不免挂好事者之口也。"余应之曰："是则然矣。以余所观古通人开士，负迈往不屑之韵者，初未尝以无所嗜为奇也。昔杜元凯称王武子有马癖，和长舆有钱癖，而亦自云有《左传》癖。盖其胸中磊块^③之气，既不能与俗人言，亦不解为俗事劳扰，故不得不托一物以自喻适志。然则印章之嗜，正夷令所托以寄其微尚^④之志者也。"

图下编 13-8

<div style="text-align: right">——明·张嘉休《承清馆印谱序》</div>

文人以篆刻为游戏，如作士夫画，山情水意，聊写其胸中之致而已。然而唐、宋家风，溪山草木之位置，徒取师心，便不成画。乃知论印不论六书法，亦不成印也。

<div style="text-align: right">——明·陈万言《学山堂印谱序》</div>

图书一道，真为越绝，而求之四方，继古人而兴起者，亦罕

① "夸多斗靡"，夸：夸耀；斗：竞争；靡：奢华。原指写文章以篇幅多、辞藻华丽夸耀争胜，后也指攀比豪华奢侈。
② "䩄然"，笑貌。
③ "磊块"，石块，亦泛指块状物。比喻郁积在胸中的不平之气。
④ "微尚"，微小的志趣、意愿。常用作谦词。

见其人。何者？盖此道不传于俗工贱艺，而必传于才士文人。

——明·张岱《印汇书品又序》

《拾遗记》："禹导川夷岳，而玄龟负青泥于后。玄龟，河精之使者也。龟额下有印文，皆古篆字，作九州山川之字。禹所穿凿处，以青泥封记其所，使玄龟印其上。"盖青泥①与汉武兰金紫泥②同类耳。梁简文与萧临川书，必迟青泥之封，故今人直以青泥为墨矣。

——明·钱希言《戏瑕》③

图章则镂晶剞④玉，选象齿，锯贞珉，非篆之极其工且精者勿贵也。自王公大人以下，有事于文翰者，必资之。人不一方，镌不一手，嗜求所好，有不惜金币征四方之能者，累日月而为之，或百计，或数十计，爱垺奇珍，润之以金泥，用之于笺幅⑤、罘罳⑥、𦇧轴⑦之上，以为辉光，莫不然也。

——清·黄宗羲《长啸斋摹古小技序》

六朝始作朱文，至唐、宋其制渐更，有圆者、长者、葫芦形者，

① "青泥"，古时用以封缄文书、器物的青色黏土。
② "兰金紫泥"，古人以泥封信，泥上盖印。皇帝用紫泥。晋·王嘉《拾遗记》卷五记载："浮忻国贡兰金之泥。"
③ 又见褚人获《坚瓠集》广集卷五。
④ "剞"，挖。
⑤ "笺幅"，笺纸，信笺。
⑥ "罘罳"，古代的一种屏风，设在门外。
⑦ "𦇧轴"，"𦇧"指"毛织物"，"轴"当指"装卷轴形的书画"，二者合一当为以织物为材质为主的一类卷轴。

其文有斋、堂、馆、阁等字。近世清言诗赋，皆以入之，寓慨明志，不独以示信也。虽去古日远，然于义无害，为文房清玩，当几杖之铭，从之可也。

<div align="right">——清·王弘撰《山志》</div>

古学①沿流，绘画与图章并盛。印以纪信，理取传人，画以象形，义从体物。非必有功于性命，而游艺以合道，其为用也，亦非渺矣。清勤②之士并操者不专，不专则弗精。分逐者不兼，兼则弗达。精而达则其业通洽而广远，然后可以匠心。

<div align="right">——清·范国禄《印法题词》</div>

诗书六艺之文，古人所以观德考业而游泳性情也，皆备道之数也。其曰形而上、形而下，则谓其所受于天之分，有本末先后之不同。是故德业盛而艺文从之，非必精于艺文遂不问德业为如也。后世以艺文称者，其人或不传。何则？德不立，业不成也。若夫德立而业成矣，所谓艺与文者，抑又有其次第，未可漫然以图之。盖文以载理而艺以专器，理足以兼器，器不足以兼理，理明而后器精，有断然者。即如书为艺之一端，印又为书之一节，自仓颉以来，制亦番变③已。考其源流，人殊代异，使不读书者为之，安能知其所以然之故？而古文籀篆，一一辨所从来，不无庞杂诡泥之迹乎？天下之大可患者，文章为甚。荒经蔑古，欺世盗名，流毒④中于人心，群然逐之，以取功名猎富贵，积习难返，

① "古学"，研究古文经、古文字之学。

② "清勤"，清廉勤恳。

③ "番变"，犹变卦。

④ "流毒"，流传的毒害。

气运至不可救，而世不觉也。惟印亦然，六书八体初不了了于胸中，而规摹造作以为人不尽知，惟我任意增损，恬然①而不然。迨造作既夥，久之，亲出其手者，意会焉转若自失。夫印以取信，自为之而自失，如此何以信天下以信后世哉？是其人艺文固不足计，而备道之数必中丧而无所守，与古人相去且万万耳。余有感于余子之为人至谆谆②，又多读书以深明乎文章之理，故其于印也，有不同于世之造作者。而余子歉然若不足，仅以为意云尔。嗟嗟，古人远矣，得其意者或寡焉，余子其庶几乎？

<div align="right">——清·范国禄《余子印意序》</div>

先生尝谓予曰：凡物聚于所好，而尤聚于衡鉴之精。有之而不好，不聚也；好之而不择，虽多犹不聚也。有汇集古人之力而无其才，有上下古人之才而无其识，君子所大惧也。

<div align="right">——清·倪粲《赖古堂印谱序》</div>

人随时往，心思手泽，后岂易见？凡有遗存，固宜以异宝目之也。至于玺印为用，专以文字较优他玩。幸得留于后世，安可忽而置之？

<div align="right">——清·朱象贤《印典》"流传"</div>

夫学古莫先于六书，游艺莫难于篆刻。故攻者如牛毛，精者犹兔角③。往古弗论已，自前代文、何以后，寥寥无几，其难可知也。

<div align="right">——清·许容《韫光楼印谱自跋》</div>

① "恬然"，安然，泰然。
② "谆谆"，忠谨诚恳貌。
③ "兔角"，兔不生角，故以"兔角"喻必无之事。

余惟印之文取诸古，质取诸石，而意匠独运，神明化感，存乎其人。雅俗关识，妍丑关趣，健弱关力，偏该①关学，昔人先得我心所欲言。

<div align="right">——清·高绵勋《修汲堂印谱序》</div>

　　古之闻人②韵士，问学渊邃，聪慧轶群，多出其余力，工一技以自娱，因为世所宝爱。如吕散之琴、子野之笛，顾长庚、王摩诘之画，蔡邕之飞白，张旭之草书，人咸艳羡而珍重之。虽诸人之卓卓可称者不专在此，而业已厎于精微，之物以人重，遂成不朽。李君岑村英才卓荦，摆脱俗尘，几若宏放不羁者。意其不屑经意于小物，乃偏以铁笔自娱。观其所摩秦汉印章，审离合于毫芒，直追古人而神毕肖。纵天授殊越，而巧者不过习者之门，非心之精而力之勤，讵易造此？岂磊落奇伟之才，固别有憔悴专一之致耶？予爱而玩之，恍悟古人，因对岑村如对古人也。

<div align="right">——清·马洪《李岑村印谱序》</div>

　　余为徐秀才寿石作此两印，有怒猊抉石、渴骥奔泉③之趣。　图下编 13-9
顷刻而成，如劲风之送轻云也。石在余许已至宋人刻楮之期④。刻成，漱茶自玩，庶不负三年之迟。秀才吾党解人，知不河汉余

① "该"，古同"赅"，完备。

② "闻人"，有名望的人。

③ "怒猊抉石、渴骥奔泉"，愤怒的狮子踢起石头，口渴的骏马奔赴泉水。形容书法笔势刚硬强劲或诗文气势奔放。

④ "刻楮之期"，刻楮：语本《韩非子·喻老》："宋人有为其君以象为楮叶者，三年而成。"后因以喻技艺工巧或治学刻苦。宋陆游有《别曾学士》诗："画石或十日，刻楮有三年。"

言。戊寅秋九月，胜怠老人丁敬身并记于砚林左个。

<div align="right">——清·丁敬刻"徐观海印"边款</div>

曹子荼九以诗来乞余篆刻，既应其请，因并来诗附刻此印之上，用托一时清兴云。乾隆甲戌冬日，云壑布衣丁敬身记于砚林之翠微窗。曹来诗："坏简朱砂暗，残篇篆字讹。丈人真嗜古，金石日摩挲。望切陇兼蜀，名高文与何。雪窗清兴发，冻手费频呵。"丁答诗："古字日茫昧，谁能正谬讹。铜符迷契窍，漆简绝编挲。捉刀工追寿，摛毫相则何。慨然成子请，异代好扬呵。"

<div align="right">——清·丁敬刻"洗句亭"边款</div>

荔惟解得老夫篆刻无法之法，以诗来谢，相应之速。且要次韵并刻印石，亦佳话也。因如其请。曹唱："烂铜破玉好光辉，多谢神斤大匠挥。不比三年刻楮叶，先生应笑宋人非。"丁次韵："石章刻就石生辉，绝似朱弦信手挥。却笑解人千未一，《说难》吾久是韩非。"

<div align="right">——清·丁敬刻"芝里"边款</div>

秦印奇古，汉印尔雅，后人不能作，由其神流韵闲，不可捉摸也。今为吾友容大秀才一仿汉铸，一仿汉凿，容大用至耄耋^①期颐^②之年，见其浑脱自然，当益知其趣之所在矣！六六翁敬身钝丁记。

<div align="right">——清·丁敬刻"王德溥印"边款</div>

① "耄耋"，犹高龄，高寿。
② "期颐"，百岁。语本《礼记·曲礼上》："百年曰期、颐。"

粗文大印及细白文印有损书画，米公所呵[①]。此石不一泉值，却喜真旧，加以老夫手刻，庶几不累名迹。兰林知定心赏也。敬身记。兰林下失"六兄"二字，足征老态已，敬又记。

<div style="text-align: right">——清·丁敬刻"兰林读画"印款</div>

　　印记典籍书画刻章，必欲古雅富丽方称，今之极工，如优伶典懺[②]耳，乌可？

<div style="text-align: right">——清·丁敬刻"包氏梅垞吟屋藏书记"边款</div>

　　宋人书名不用印，用印不书名。

<div style="text-align: right">——清·陆时化《书画说铃》</div>

　　书画之有印章，犹人面之有眉也。眉无所司，然不可缺。面之妍媸且因之，故古来工书画者必兼讲印章。汉篆存于今者不乏，大都自然浑古是尚。宋元来，日趋巧密，精整处远胜于古，而铁笔之旨渐失。然结绳之不能不易为科斗，虫鱼又不能不易为篆籀。学隶者，时为之也；汉章之易为宋元者，亦时为之也。今之治印章者，泥今则失古，是古则非今；更或未究六书，而偏傍乖舛，大小互用，虽古庸有当乎？

<div style="text-align: right">——清·秦大士《伊蔚斋印谱序》</div>

　　古人胸次潇洒，出手便饶天趣，印旁皆有志，镌刻岁月，及一时寄迹之所，语简而韵殊胜也。

<div style="text-align: right">——清·汪启淑《讱庵集古印存凡例》</div>

① "呵"，怒责。
② "懺"，《广韵·盐韵》："懺，幖懺记。出《字林》。"

夫诗文语入印自宋、元始，或取意箴规，或寄情风月，用之笺简，以资把玩，制虽不古，于义无乖。

<div style="text-align: right">——清·吴蒙《跋飞鸿堂印谱》</div>

凡印画款，一名一字为正。有画题，可用引首；无画题，则用押脚。如款字细小、地位逼仄，宜用小联珠款名印。字款、字印、姓名，不写款，必当用姓名，使人易知也。

凡用收藏印章，当看字画大小，以为印之大小，字之多寡。大则里居姓氏，小则堂名（堂名印始于唐李泌"端居堂"，白文，玉印）及姓，或只用姓字。苟概用数字大印，反占地位多矣。亦有竟用姓名印，而无收藏等字者，亦大不可。

<div style="text-align: right">——清·林皋论印，鞠履厚《印文考略》</div>

米氏《书史》云："谢安《谢万帖》前有'梁秀收阅古书'，后有'殷浩'印，'殷浩'以丹，'梁秀'以赭"。墨印起于唐时。《旧唐书·职官志》："左藏令[①]，凡天下赋调[②]纳于库藏，若外给者，以墨印印之。"

<div style="text-align: right">——清·董洵《多野斋印说》</div>

图下编13-10　　昌化胡氏代著簪笏[③]，予友三竹秀才英年汲古，独俯视帖法，画书诗臻逸妙品，尤精于鉴赏。收弄秦汉唐宋以来金石文字，题识辨证，眼光洞澈，薛尚功、黄伯思一流人也。侨居南湖之梅东巷，为会城东北最幽旷地，水木蒙翳，云岚屏叠。三竹闭关却扫，

① "左藏令"，官名，也称左藏署令，掌钱帛杂彩等。
② "赋调"，赋税。调为古代税收的一种。
③ "簪笏"，冠簪和手版，古代仕宦所用。比喻官员或官职。

茶鼎笔床，日与予辈二三枯寂之士结尘外契，不屑邻曲腾笑^①。今春偶阅市，得旧石属为之篆，会予有淮南之役，因循半载，旅中无事，信手作此奉寄。布鼓雷门，聊资捧腹。乾隆甲午秋八月廿有六日，罨画溪山院主蒋仁拜手上。

<div align="right">——清·蒋仁刻"昌化胡栗"边款</div>

夏贵溪有"言必贞明"印，陈白沙有"闭门觅句"印，刘始有"闭关颂酒之裔"印，邵二泉有"元神宜宝"印，徐善长有"善男子"印，王弇州有"贞不绝俗"印，徐安生有"徐夫人"印，顿文有"琴心三迭道初成"印，胡友信有"信言不美"印，柳如是有"亦复如是"印，王百榖赠马守真"马相如"印，徐髯仙有"又何仁也"印，范珏有"玉润双流"印，何大复有"焚香默坐"印，横波夫人有"春水绿波"印，王孟津有"如此王郎"印，近玉九、椒园两先生有"越三枕三"印，王麟征有"茨檐垢士"印，释让山有"岭上白云"印，亡友李睿澄斋有"流水长者"印，皆天然巧合姓氏。曩见者，史茗月藏文五峰心经印，曰"世尊授仁者记"，又王文成诗卷印，曰"云何仁者"，因各仿之，并刻《维摩诘经菩萨品》中六百六十四字，其世尊授仁者记印石上，自分有求怀素所墨者，常于行间"军司马印"辨之矣。

图下编 13-11

① "腾笑"，犹发出笑声。

——清·蒋仁刻"世尊授仁者记"边款 ①

　　古文篆隶之存于今者，惟金石为最古。后人摹仿镌刻，辗转流传，盖好古情深，爱奇志笃，非苟为适意遣兴已也。余宿有金石癖，又喜探讨篆隶之原委，托诸手以寄于石，用自观览并贻朋好，非徒娱心神，亦以验学力，因取义山 ② 语刻石，明臣所能为也。乾隆丙午，秋庵黄易并志。

——清·黄易刻"金石刻画臣能为"边款（《七家印跋》）③

① 清·董洵《多野斋印说》有文字与此相类："成语作印，始于贾秋壑'贤者而后乐此'印，文待诏有'惟庚寅吾以降'印。又有用天然巧合姓氏成语作印者，如夏贵溪有'言必贞明'印，陈白沙有'闭门觅句'印，刘始有'闭关颂酒之裔'印，邵二泉有'元神宜宝'印，文五峰有'世尊授仁者记'印，徐善长有'善男子'印，文休承有'肇锡予以嘉名'印、王弇州有'贞不绝俗'印，徐安生有'徐夫人'印，顿文有'琴心三叠道初成'印，胡友信有'信言不美'印，柳如是有'亦复如是'印，王百穀赠马守真'马相如'印，徐鼟仙有'又何仁也'印，范珏有'玉润双流'印，何大复有'焚香默坐'印，横波夫人有'春水绿波'印，王孟津有'如此王郎'印，林佶有'吉人之辞'印，近郑板桥有'燮何力之有焉'印，陈松亭有'陈三细事'印，高青畴有'秉心金石固'印，释让山有'岭上白云'印，蒋山堂有'云何仁者'印。余有'董氏雅好'印、'董乐琴书'印、'洵本布衣书生'印、'我泉我池'印，此虽不古，书画间用之亦雅。"
② "义山"，李商隐（812—858），唐怀州河内（今河南沁阳）人，字义山，号玉谿生。早年丧父，门庭衰落。大和三年，被天平军节度使令狐楚辟为从事，并从学骈文，遂以擅长今体奏章名世。开成进士，授校书郎，调补弘农尉。因娶李党河阳节度使王茂元之女，为牛党令狐绹（令狐楚子）长期排抑，终身不得志。大中时，历任桂管、剑南、东川判官。大中十年，回长安任盐铁推官，后罢职病卒。有《李义山诗集》。
③ 又见阮充《云庄印话》。

唐宋皆无印章，至元时有之，然少佳者，惟赵松雪最精，只数方耳，画上亦不常用。云林①尚有一二方稍可。至明时，"停云馆"为三桥所镌；董华亭②一"昌"字朱文印，是汉铜章，皆妙；唐解元③印亦三桥笔。余皆劣。盖名下诸君，究心于此者，绝无仅有。

——清·钱杜《松壶画忆》

图章必期精雅，印色务取鲜洁，画非借是增重，而一有不精，俱足为白璧之瑕。历观名家书画中，图印皆分外出色，彼之传世久远，固不在是，而终不肯稍留遗憾者，亦可以见古人之用心矣。

——清·盛大士《溪山卧游录》

甲乙精题品，奇章别有珍。石交千古重，印可一心真。楮叶④工疑鬼，锋端妙入神。寄情多俊语，无量出清新。

——清·邵渊耀《小石山房印谱题词》

文章书画，绚烂之后必归平淡；乍视之若无妙处，及谛审久，始觉其妙，此即复婴之说也。若不从工致中来，徒以貌古愚人，如游骑无归，不足以当识者一盼。

——清·冯承辉《印学管见》

古人谱中，朱文如入木三分，白文笔笔圆浑，如凸起纸上，

① "云林"，指倪瓒。
② "董华亭"，指董其昌。
③ "唐解元"，指唐寅。
④ "楮叶"，喻模仿乱真。《韩非子·喻老》："宋人有为其君以象为楮叶者，三年而成。丰杀茎柯，乱之楮叶之中而不可别也。"

不论粗细皆如此。故秦、汉印谱如经，明人印谱如子、史。

<div align="right">——清·冯承辉《印学管见》</div>

顾子独汇古人之名刻，择优展拓，以存曩哲之精神。吾知花晨月夕，一编把玩，萧然寄兴，脱然忘俗，其趣味盖不在尘绊中矣。

<div align="right">——清·季锡畴《名印传真序》</div>

图下编 13-12　若夫第 ① 其钮，别其金，三品 ② 则亦考制度之一隅也。官名不见于史，是亦补古史也。人名大暴白 ③ 乎史，是则思古人之深情也。夫官印欲其不史，私印欲其史，此羽琌之山 ④ 求古印之大旨也。

<div align="right">——清·龚自珍《印说》</div>

有于印章隐姓名者，如姜白石夔之"鹰扬周室，凤仪虞廷"，乃运典 ⑤ 格也。徐文长渭之"秦田水月"，乃拆字 ⑥ 格也。盖昉于辛稼轩"八十一上人"印文。

<div align="right">——清·陆以湉《冷庐杂识》</div>

图下编 13-13　钱塘袁简斋太史枚之"三十七岁致仕"，萧山汪龙庄大令辉

① "第"，次序。

② "三品"，指前文提及之古甓、古瓦、储印。

③ "暴白"，暴露，显扬。

④ "羽琌之山"，龚自珍晚年居昆山羽琌山馆，自称羽琌山人。

⑤ "运典"，运用典故。

⑥ "拆字"，原是中国古代的一种推测吉凶的方式，是以汉字加减笔画，拆解偏旁，打乱字体结构并作出解说，是一种文字游戏，或用于占卜。

祖之"双节母儿"，语最新确。他若兴化郑板桥大令燮之"康熙秀才雍正举人乾隆进士"，衍圣公孔庆镕之"九岁朝天子"，则自述其遭遇也。归安孙太史辰东之"其于人也，为寡发，为广颡，为多白眼"，则自道其形状也。钱塘陈云伯大令文述之"团扇诗人"，则以《团扇诗》受知于阮学使也。至如杨铁崖之"湖山风月福人之印"，唐六如之"江南第一风流才子"，魏叔子之"乾坤一布衣"，则尤显著于世，非此三人，要皆不能当也。

<div align="right">——清·陆以湉《冷庐杂识》</div>

每见画用图章不合所宜，即为全幅破绽。或应大用小，应小用大；或当长印方，当高印低，皆为失宜。凡题款字如是大，即当用如是大之图章，俨然添多一字之意。图幼用细篆，画苍用古印，故名家作画必多作图章，小、大、圆、长，自然石、急就章，无所不备，以备因画择配也。题款时，即先预留图章位置，图章当补题款之不足，一气贯穿，不得字了字，图章了图章。图章之顾款，犹款之顾画，气脉相通。如款字未足，则用图章赘脚以续之，如款字已完，则用图章附旁以衬之。如一方合式，只用一方，不以为寡；如一方未足，则宜再至三，亦不为多。

<div align="right">——清·郑绩《梦幻居画学简明》"论图章"</div>

君有传家笔，幻许多，模琼范玉，五光十色。千载斯冰谁嗣响，文字蛟虵^①郁律。试与辨虫书鸟迹。汉瓦秦砖无恙否？叹风霜，兵燹经销蚀。《金石录》，几人识。精心独埽龙泓格，最玲珑，缒幽凿险，鬼神惊泣。如此才应为世用，何事雕虫篆刻。请从此

① "虵"，同"蛇"。

奏刀而耇。字仿磨厓三十丈，挽长戈，誓勒燕然石^①。毛颖^②传，抱何益。

<div style="text-align:right">——清·沈锽《金缕曲·题江笏山印谱》</div>

今我又言别，兹行宜可成。二三此知己，一再有孤城。多难壮心苦，工愁诗白生。与君为石友，相印亦红情。壬戌十月余将北行，为子余刻此，并以诗留别，和叕叔韵。弟谦。

<div style="text-align:right">——清·赵之谦刻"陈宝善子余印信长寿"边款</div>

图下编 13-14　象形印不忍割爱，可作汉画观也。

<div style="text-align:right">——清·孙文楷《稽庵古印笺自序》</div>

图下编 13-15　书画至风雅，亦必以印为重。书画之精妙者，得佳印益生色；无印，辄疑为伪。印之与书画，固相辅而行者也。

<div style="text-align:right">——清·吴昌硕《西泠印社记》</div>

吴人尝称余书画押尾之印，靡不精妙，谓小者皆出之罇山^③之手，大者非缶庐所刻，不以上纸。其实亦未尽然，但得好篆刻使用之。若古之名迹，则未尝押一鉴藏印，虽印人如文、何辈之工，亦必不欲加之法书名画也。

尝嗤近人得一古人字画，必盖收藏之印章，累累皆是，甚碍

———————————

① "燕然石"，东汉窦宪破北匈奴，登燕然山，刻石记功。后以"燕然石"指建立边功的记功碑。
② "毛颖"，毛笔的别称。因唐韩愈作寓言《毛颖传》以笔拟人，而得此称。
③ "罇山"，指王大炘。

章法。姑无论印之工拙，即其收藏人姓字未必皆真赏鉴家也。此近习之劣，最足污名迹者，可恨！可恨！

——清·郑文焯刻"文焯私印""叔问"边款

《华严经》五地菩萨，为利益众生，故世间技艺，靡不该习。所谓文字、算数、图书、印玺，地水火风种种诸论，咸所通达，文笔、赞咏、歌舞、妓乐、戏笑、谈说，悉善其事。金刚藏菩萨说颂曰："善知书数印等法，文词歌舞皆巧妙。"

——清·谭嗣同《寥天一阁印录跋》

三九初交，风日妍美，因忆西泠梅信，便欲奏刀于暗香疏影间也。

——清·吴隐刻"放怀且读古人书"边款

絷自兽远[1]鸟迹，权舆[2]六书。栻印一体，实祖缪篆。信缩戈戟，图下编13-16
屈蟠龙蛇。范铜铸金，大体斯得，初无所谓奏刀法也。赵宋而后，兹事遂盛。晁、王、颜、姜，谱派灼著。新理泉达，眇法葩[3]呈。韵古体超，一空凡障[4]，道乃烈矣。清代金石诸家，蒐辑探讨，突驾前贤，旁及篆刻，遂可法尚。丁黄倡始，奚蒋继声，异军特起，其章章焉。盖规秦栻汉，取益临池，气采为尚，形质次之。而古

① "远"，鸟兽的脚印。
② "权舆"，"萌芽"之义，指起始。《大戴礼记·诰志》："乎时冰泮发蛰，百草权舆。"
③ "葩"，花，引申为华美。
④ "障"，阻隔，遮挡。

法蓄积，显见之于挥洒，与谥[1]之于刻画，殊路同归，义固然也。不佞[2]僻处海隅，味道[3]懵学，结习[4]所在，古欢遂多。爰取所藏名刻，略加排辑，复以手作，置诸后编，颜曰《李庐印谱》。太仓[5]一粒，无裨学业，而苦心所注，不欲自薶[6]。海内博雅，不弃窳陋[7]，有以启之，所深幸也。

<div align="right">——近代·李叔同《李庐印谱序》</div>

赵孟頫遂创为圆朱文，文字一以小篆为宗，一洗新奇纤巧俗恶之弊。至明文氏父子（文徵明、文彭），刻印卓然成家，与书画并立于艺术之林，成为文人治学之余事。

<div align="right">——近代·马衡《谈刻印》</div>

天之月，地之花，人同爱之赏之者，以其含有美术性质故也。即除此自然界而能动人美感者，其事亦正多也。山水风景也，诗文书画也，金石雕刻也，楼阁建筑也。欲别美恶，亦自有法，若久久观之而不生厌恶之心者，即佳品也。贵贱高下悬殊者，即在此耐观不耐观而已。西湖山水何以能令人久阅不厌者，耐观也。李杜之诗、韩柳之文，何以能令人久读不厌者，耐观也。右军之书、将军之画，何以能令人久视不厌者，耐观也。金石雕刻，何

① "谥"，议。
② "不佞"，不才，用作谦词。
③ "味道"，体味道理。
④ "结习"，多指积久难除之习惯。
⑤ "太仓"，古代京师储谷的大仓。
⑥ "薶"，古同"埋"，埋葬。
⑦ "窳陋"，粗劣简陋。

莫不然。银钩铁画，为世所重，秦篆汉隶，各有专家。印谱一项为余素好，其道与诗文书画通。余辨其优劣，亦用久视之法。尝遇佳者，愈阅而愈觉有味，不自知吾目之入其魔也。

<div align="right">——近代·童仰慈《近代名贤印选序》</div>

书画为高尚之艺术，不特作者可以发抒情感，寄托性灵；而欣赏之人，亦得怡悦心志，调剂精神，其玄妙有不可言者。惟书画之优劣，与印章之美恶，实有密切之关系。无论寸缣尺素，以至寻丈巨幅，均不能无印之点缀。如有精美之印，则锦上添花，相得益彰；否则佛头着粪①，反足为累。故名书画家对于用印，莫不重视，自古而然，不自今日始也。

<div align="right">——近代·蒋吟秋《秋庐印话》</div>

从来精擅书画之人，往往兼能篆刻。类多自作印记，风格神韵，与其书画，呵成一气，众妙毕具，自饶佳趣。偶有不能治印者，必请名手为之，亦属可爱。至于鉴赏家、收藏家之印记，尤多杰作，鲜有不堪寓目者。

<div align="right">——近代·蒋吟秋《秋庐印话》</div>

收藏章当工而不当草，取其恭敬也。赵悲翁最擅长，吴昌硕则专取古草，此道非长也。

<div align="right">——近代·吴湖帆刻"吴万宝藏"自跋</div>

① "佛头着粪"，着：附着。佛头上附着粪便。后多比喻不好的东西放在好东西上面，玷污了好的东西。

参考文献

春秋

孔子《论语》，通行本。

战国

吕不韦《吕氏春秋》，四部丛刊景明本。

汉

刘安撰、高诱注《淮南鸿烈解》，清乾隆文渊阁四库全书钞内府藏本。

刘熙《释名》，四部丛刊景明翻宋书棚本。

刘珍等《东观汉记》，清乾隆武英殿木活字印《武英殿聚珍版书》本。

许慎撰、（宋）徐铉校定《说文解字》，清嘉庆间兰陵孙氏刻平津馆丛书本。

扬雄《法言》（《扬子法言》），清乾隆文渊阁四库全书钞通行本。

郑玄注《周礼》，四部丛刊明翻宋岳氏本。

晋

陈寿撰，（南朝宋）裴松之注《三国志》，中华书局，1982 年。

南朝

范晔撰，（唐）李贤等注《后汉书》，中华书局，1965 年。

唐

窦臮《述书赋》，清文渊阁四库全书本。

虞世南撰、陈禹谟补注《北堂书钞》，清文渊阁四库全书本。

张彦远《历代名画记》，明津逮秘书本。

五代

刘昫等《旧唐书》，中华书局，1975年。

宋

陈槱《负暄野录》，清文渊阁四库全书本。

陈起《江湖小集》，清文渊阁四库全书补配清文津阁四库全书本。

杜绾《云林石谱》，清文渊阁四库全书本。

方岳《秋崖集》，清文渊阁四库全书补配文津阁四库全书本。

高承《事物纪原》，清光绪二十二年（1896）长沙刻惜阴轩丛书本。

黄庭坚《山谷集》，清文渊阁四库全书本。

刘攽《汉官仪》，宋绍兴临安府刻本。

楼钥《攻媿集》，清文渊阁四库全书本。

陆九渊《象山集》，四部丛刊景明嘉靖本。

马永卿《嬾真子》，清文渊阁四库全书本。

米芾《书史》，清文渊阁四库全书本。

米芾《画史》，清文渊阁四库全书本。

米芾《宝晋英光集》，清文渊阁四库全书本。

任广《书叙指南》，清《墨海金壶》本。

苏轼《东坡全集》，清乾隆文渊阁四库全书钞内府藏本。

沈括《梦溪笔谈》，《唐宋史料笔记丛刊本》，中华书局，2015年。

王厚之《汉晋印章图谱》，沈津《欣赏编》，明正德六年（1511）沈津辑刻本。

文天祥《文山集》，四部丛刊景明本。

张耒《张右史文集》，四部丛刊景旧钞本。

张舜民《画墁录》，明万历间商氏半埜堂刻清康熙间振鹭堂重编补刻稗海本。

赵彦卫《云麓漫钞》，清咸丰海昌蒋氏刻涉闻梓旧本。

赵希鹄《洞天清禄集》，清嘉庆四至十六年（1799-1811）桐川顾氏刻读
　　画斋丛书本。

赵希鹄《洞天清录》，清文渊阁四库全书本，又《海山仙馆丛书》本。

真德秀《西山文集》，清文渊阁四库全书本。

周密《云烟过眼录》，清乾隆文渊阁四库全书钞浙江巡抚采进本。

朱长文《墨池编》，清文渊阁四库全书本。

元

艾性夫《剩语》，清文渊阁四库全书本。

邓雅《玉笥集》，清文渊阁四库全书本。

都穆《听雨纪谈》，明正德嘉靖间阳山顾氏家塾刻顾氏明朝四十家小说本。

刘绩《霏雪录》，明弘治刻本。

倪瓒《清秘阁集》，清文渊阁四库全书本。

陶宗仪《南村辍耕录》，《元明史料笔记丛刊》本，中华书局，1959年。

脱脱等《宋史》，中华书局，1985年。

王礼《麟原文集》，清文渊阁四库全书本。

吾丘衍《学古编》，清嘉庆十年（1805）虞山张氏照旷阁刻《学津讨原》本。

许有壬《圭塘小藁》，清文渊阁四库全书本。

叶子奇《草木子》，清乾隆五十一年（1786）刻本。

赵孟頫《松雪斋集》，四部丛刊景元本。

朱珪《名迹录》，清文渊阁四库全书本。

明

程远《古今印则》，明万历三十年（1602）钤刻本。

程原、程朴《忍草堂印选》，明天启六年（1626）钤刻本。

程云衢《印商》，明崇祯七年（1634）钤刻本。

陈继儒《太平清话》，明万历绣水沈氏刻宝颜堂秘笈本。

陈继儒《陈眉公集》，万历四十三年（1615）史兆斗刻本。

陈继儒《妮古录》，民国黄宾虹、邓实《美术丛书》本。

陈仁锡《无梦园集》，崇祯六年（1633）张一鸣刻本。

戴重《河村集》，四库禁毁书丛刊清抄本。

董其昌《容台集》，明崇祯三年（1630）董亭刻本。

范孟嘉《韵斋印品》，明崇祯九年（1636）钤刻本。

范凤翼《范勋卿诗文集》，明崇祯刻本。

方以智《浮山全集》，清康熙此藏轩刻本。

方以智《通雅》，清文渊阁四库全书本。

方以智《东西均注释》，庞朴注释本，中华书局，2001 年。

方以智《浮山别集》，清此藏轩刊本。

方以智《印章考》，清顾湘《篆学琐著》本。

甘旸《集古印正》，明万历二十四年（1596）钤刻本。

甘旸《甘氏印集》，明万历钤刻本。

高濂《遵生八笺》，明万历刻本。

顾从德《集古印谱》，明万历三年（1575）顾氏芸阁钤刻本。

顾从德、罗王常《印薮》，明万历三年（1575）顾氏芸阁刻本。

顾大韶《炳烛斋随笔》，清初刻本。

归有光《补刊震川先生集》，清康熙四十三年（1704）王標刻本。

郭宗昌《松谈阁印史》，明万历四十三年（1615）钤刻本。

何震（传）《续学古编》，清顾湘《篆学琐著》本。

何通《印史》，明天启三年（1623）钤刻本。

黄汝亨《寓林集》，明天启四年（1624）吴敬、吴芝等刻本。

姜绍书《韵石斋笔谈》，清《知不足斋丛书》本。

金光先《金一甫印选》，明万历四十年（1612）钤刻本。

郎瑛《七修类稿》，明刻本。

李维桢《大泌山房集》，明万历三十九年（1611）刻本。

李日华《恬致堂集》，明崇祯刻本。

李日华《味水轩日记》，民国嘉业堂丛书本。

梁袠《印隽》，明万历三十八年（1610）钤刻本。

娄坚《学古绪言》，清康熙刊本。

陆鼎《怀古堂印稿》，明崇祯十一年（1638）钤刻本。

陆容《菽园杂记》，清文渊阁四库全书本。

马之骏《妙远堂文》，明天启七年（1627）刻本。

梅鼎祚《鹿裘石室集》，明天启三年（1623）玄白堂刻本。

潘云杰《集古印范》，明万历三十五年（1607）钤刻本。

潘茂弘《印章法》，明崇祯七年（1634）钤刻本。

钱希言《戏瑕》，明刻本。

邵潜《皇明印史》，明天启元年（1621）钤刻本。

沈野《印谈》，民国《遁盦印学丛书》本。

沈守正《雪堂集》，明崇祯沈尤含等刻本。

沈德符《万历野获编》，《元明史料笔记丛刊》本，中华书局，1995 年。

苏宣《苏氏印略》，明万历四十五年（1617）钤刻本。

苏宣《集古印谱》，明钤印剪贴本。

屠隆《考槃余事》，民国景明宝颜堂秘笈本。

万寿祺《印说》，民国吴隐《遁盦印学丛书》西泠印社活字本。

王铎《拟山园选集》，清顺治十年（1653）王镛王铣刻本。

王衡《缑山先生集》，明万历刻本。

汪关《宝印斋印式》，明万历四十二年（1614）钤刻本。

文震亨《长物志》，清乾隆文渊阁四库全书钞浙江鲍士恭家藏本。

吴正旸《印可》，明天启五年（1625）钤刻本。

吴迥《珍善斋印印》，明万历四十六年（1618）钤刻本。

吴山《六顺堂印赏》，明天启间钤刻本。

吴忠《鸿栖馆印选》，明万历四十三年（1615）钤刻本

吴日章《翰苑印林》，明崇祯七年（1634）钤刻本

吴应箕《楼山堂集》，清《粤雅堂丛书》本。

谢肇淛《五杂组》，明万历四十四年（1616）潘膺祉如韦馆刻本。

徐𤊹《徐氏笔精》，民国二十四年（1935）南海黄氏汇印芋园丛书本。

徐𤊹《红雨楼题跋》，清嘉庆三年（1798）刻本。

徐官《古今印史》，明嘉靖隆庆间刻本。

徐官《古今印史》，清顾湘《篆学琐著》本。

徐上达《印法参同》，明万历四十二年（1614）钤刻本。

徐应亨《乐在轩文集》，明天启崇祯间刊本。

杨慎《秋林伐山》，明万历刻本。

杨士修《印母》，清赵诒琛《艺海一勺》本。

叶盛《水东日记》，清乾隆文渊阁四库全书钞两淮盐政采进本。

詹景凤《詹氏性理小辨》，明万历刻本。

张岱《琅嬛文集》，岳麓书社排印本，1985 年。

张萱《疑耀》，清道光十一年至同治二年（1831-1863）南海伍氏粤雅堂
　　文字欢娱室刻《岭南遗书》本。

张灏《承清馆印谱》，明万历四十五年（1617）钤刻本。

张灏《学山堂印谱》，明崇祯钤刻本。

张学礼《考古正文印薮》，明万历十七年（1589）钤刻本。

赵宦光《寒山帚谈》，明崇祯刻本。

周应愿《印说》，明万历年间刊本。

周应麟《印问》，明天启三年（1623）钤刻本。

邹迪光《郁仪楼集》，明万历刻本。

邹迪光《调象庵稿》，明万历刻本。

朱存理《珊瑚木难》，清文渊阁四库全书本。

朱简《印品》，明万历三十八年（1610）钤刻本。

朱简《印章要论》，清顾湘《篆学琐著》本。

朱简《印经》，明崇祯二年（1629）刻钤印本。

朱简《印经》，清顾湘《篆学琐著》本。

朱简《菌阁藏印》，明天启五年（1625）钤刻本。

【意】利玛窦、【比】金尼阁《利玛窦中国札记》，何高济、王遵仲、李
　　申译本，中华书局，1983 年。

清

《（道光）南海县志》，清同治八年（1869）刻本。

白采《受斋印存》，清嘉庆十二年（1807）钤刻本

陈确《陈确集》，中华书局，1979 年。

陈僖《燕山草堂集》，清康熙年间刻本。

陈澧《摹印述》，民国黄宾虹、邓实《美术丛书》本。

陈澧《东塾集》，清光绪十八年（1892）菊坡精舍刻本。

陈鍊《印说》，民国黄宾虹、邓实《美术丛书》本。

陈文述《颐道堂集》，清嘉庆十二年（1807）刻道光增修本。

陈克恕《篆刻针度》，清乾隆五十一年（1786）金石花馆刊本。

陈介祺《秦前文字之语》，齐鲁书社，1991 年。

陈介祺《簠斋鉴古与传古》，文物出版社，2004 年。

陈介祺《传古别录》，周氏与石居影印本。

陈宝琛《澂秋馆印存》，1925 年钤刻本。

陈师曾《槐堂摹印浅说》，王道远辑录私印本，1962 年。

程朝瑞《雯庵印谱》，清康熙雁峰堂钤刻本。

程瑶田《程瑶田全集》，黄山书社，2008 年。

程芝华《古蜗篆居印述》，清道光四年（1824）钤刻本。

褚人穫《坚瓠集》，清康熙十九年（1680）刻本。

戴殿泗《风希堂诗集》，清道光八年（1828）九灵山房刻本。

戴启伟《啸月楼印赏》，黄宾虹、邓实《美术丛书》本。

邓廷桢《双砚斋诗钞》，清末刻本。

丁丙《西泠四家印谱》，清同治间百石斋钤刻本。

丁仁《西泠八家印选》，清光绪钤刻本。

丁仁《西泠八家印选》，1925 年重编本。

丁仁、高时敷、葛昌楹、俞人萃《丁丑劫余印存序》，1939 年钤刻本。

董洵《多野斋印说》，民国吴隐《遯盫印学丛书》西泠印社活字本。

法式善《存素堂文集》，清嘉庆十二年（1807）刻增修本。

范国禄《南通范氏诗文世家·范国禄卷》，河北教育出版社，2004 年。

冯班《钝吟杂录》，清乾隆文渊阁四库全书钞浙江巡抚采进本。

冯泌《东里子集别编》（《印学集成》），吴隐《遯盦印学丛书》西泠印
社活字本。

冯承辉《印学管见》，清顾湘《篆学琐著》本。

冯承辉《历朝印识》，民国吴隐《遯盦印学丛书》西泠印社活字本。

冯桂芬《显志堂稿》，清光绪二年（1876）冯氏校邠庐刻本。

傅栻《西泠六家印存》，清光绪十一年（1885）钤刻本。

高积厚《印述》，清顾湘《篆学琐著》本。

顾湘《篆学琐著》，清道光二十年（1840）刊本。

顾湘《篆学丛书》，中国书店影印民国上海文瑞楼本，1984年。

顾湘、顾浩《小石山房印谱》，清同治八年（1869）海虞顾氏钤刻本。

顾湘《小石山房名印传真》，清光绪间钤刻本。

龚鼎孳《定山堂古文小品》，清康熙五十三年（1714）刻本。

龚自珍《定庵全集》，清光绪二十三年（1897）万木书堂刻本。

龚心钊《瞻麓斋古印征》，清光绪十九年（1893）钤刻本。

顾鹤逸《鹤庐印存》，荣宝斋出版社，1998年影印本。

桂馥《续三十五举》，清道光顾湘《篆学琐著》本。

桂馥《再续三十五举》，清道光顾湘《篆学琐著》本。

桂馥《重定续三十五举》，清道光顾湘《篆学琐著》本。

桂馥《札朴》，清嘉庆十八年（1813）李宏信小李山房刻本。

郭启翼《松雪堂印萃》，清乾隆五十年（1785）钤刻本。

郭宗泰辑《种榆仙馆印谱》，清道光元年（1821）钤刻本。

何绍基《东洲草堂诗钞》，清同治六年（1867）长沙无园刻本。

胡正言《印存初集》，清顺治四年（1647）海阳胡氏十竹斋钤刻本。

胡正言《印存玄览》，清顺治十七年（1660）胡氏蒂古堂钤刻本。

华文彬《秋蘋印草》，清道光十二年（1832）钤刻本。

黄宗羲《明文海》，清文渊阁四库全书本。

黄中坚《蓄斋集》，清康熙刻本。

黄景仁《两当轩全集》，清咸丰八年（1858）黄氏家塾刻本。

黄锡蕃《续古印式》，清嘉庆元年（1796）钤刻本。

黄宾虹《宾虹草堂藏古玺印》，1929 年钤刻本。

黄宾虹《黄宾虹全集》，上海书画出版社，1999 年。

黄少牧《黟山人黄牧甫先生印存》，1935 年上海西泠印社影印本。

纪昀《纪文达公遗集》，清嘉庆十七年（1812）纪树馨刻本。

姜宸英《湛园集》，清文渊阁四库全书本。

鞠履厚《印文考略》，清留耕堂刊本。

鞠履厚《印文考略》，清世楷堂昭代丛书本。

鞠履厚《坤皋铁笔》，清乾隆钤刻本。

况周颐《蕙风词话》，上海古籍出版社，2009 年。

孔继浩《篆镂心得》，续修四库全书本。

李雯《蓼斋集》，清顺治十四年（1657）石维昆刻本。

李瑞《印宗》，清乾隆刻本。

李兆洛《养一斋集》，清道光二十三年（1843）活字印四年增修本。

李宗昉《闻妙香室文集》，清刊本。

李符清《海门文选》，清嘉庆间刻本。

李宜开《师古堂印谱》，清乾隆四十七年（1782）钤刻本。

李祖望《锲不舍斋文集》，清刊本。

梁巘《承晋斋积闻录》，洪丕谟点校本，上海书画出版社，1984 年。

梁清远《雕丘杂录》，清康熙二十一年（1682）梁允桓刻本。

梁登庸《图章备考》，清乾隆二十七年（1762）钤刻本。

梁章钜《南省公余录》，清道光年间刻本。

林皋《宝砚斋印谱》，清康熙五十年（1711）钤刻本。

林霔《印商》，清嘉庆八年（1803）钤刻本。

林霔《印说十则》，桑行之等编《说印》本，上海科技教育出版社，1994 年。

林则徐《云左山房诗钞》，清光绪十二年（1886）刻本。

凌瑕《天隐堂文录》，清光绪刊本。

刘廷玑《在园杂志》，清康熙五十四年（1715）刻本。

刘熙载《艺概》，清同治刻古桐书屋六种本。

路德《柽华馆文集》，清光绪七年（1881）解梁刻本

陆以湉《冷庐杂识》，清咸丰六年（1856）刻本。

陆廷槐《问奇亭印谱》，清钤刻本。

陆时化《书画说钤》，《丛书集成初编》本，商务印书馆，1937年。

卢见曾《雅雨堂文集》，清道光二十年（1840）卢枢清雅堂刊本。

罗振玉《辽居稿》，1929年石印本。

罗振玉《郑厂所藏封泥》，民国间石印本。

马光楣《三续三十五举》，1929年花史馆刻本。

毛奇龄《西河集》，清文渊阁四库全书本。

梅曾亮《柏枧山房全集》，清咸丰六年（1856）刻民国补修本。

梅文鼎《绩学堂诗文钞》，清乾隆梅谷成刻本。

缪荃孙《缪荃孙全集》，凤凰出版社，2014年。

倪涛《六艺之一录》，清文渊阁四库全书本。

潘耒《遂初堂集》，清康熙刻本。

潘衍桐《两浙輶轩续录》，清光绪刻本。

钱泳《履园丛话》，清道光十八年（1838）述德堂刻本。

钱杜《松壶画忆》，《中国书画全书》本，上海书画出版社，2009年。

钱陈群《香树斋诗文集》，清乾隆刻本。

钱陈群《香树斋集》，清同治光绪间递修本。

钱澄之《田间文集》，清康熙刊本。

钱世徵《含翠轩印存》，清乾隆五十三年（1788）钤刻本。

钱瑑初《近鲗斋印谱》，清光绪十年（1884）钤刻本。

钱保塘《清风室文钞》，清刊本。

秦爨公《印指》，民国吴隐《遯盦印学丛书》西泠印社活字本。

秦祖永《七家印跋》，民国黄宾虹、邓实《美术丛书》本。

邱炜萲《五百石洞天挥麈》，清光绪二十五年（1899）邱氏粤垣刻本。

屈大均《广东新语》，清康熙水天阁刻本。

饶敦秩《元押》，清光绪三年（1877）钤刻本。

阮元《揅经室集》，四部丛刊景清道光本。

阮元《小沧浪笔谈》，《丛书集成初编》本，商务印书馆，1936 年。

阮充《云庄印话》，民国吴隐《遯盦印学丛书》西泠印社活字本。

阮葵生《茶余客话》，清光绪十四年（1888）刻本。

沈凤《谦斋印谱》，清雍正六年（1728）钤刻本。

沈皋《春浮书屋印谱》，清乾隆二十年（1755）钤印本。

沈策铭《闲中弄笔》，清乾隆十七年（1752）钤刻本。

沈曾植《海日楼诗注》，钱仲联校注本，中华书局，2001 年。

舒位《瓶水斋诗集》，清光绪十二年(1886)边保枢刻十七年(1891)增修本。

孙拔《长啸斋摹古小技》，清康熙三十六年（1697）钤刻本。

孙承泽《砚山斋杂记》，清乾隆文渊阁四库全书钞编修励守谦家藏本。

孙光祖《六书缘起》，清顾湘《篆学琐著》本。

孙光祖《古今印制》，清顾湘《篆学琐著》本。

孙光祖《篆印发微》，清顾湘《篆学琐著》本。

孙宝瑄《孙宝瑄日记》，中华书局，2015 年。

孙文楷《稽庵古印笺》，清宣统二年（1910）钤刻本。

孙星衍《汉官六种》，清平津馆丛书本。

孙诒让《籀庼述林》，民国五年（1916）刻本。

盛大士《溪山卧游录》，民国黄宾虹、邓实《美术丛书》本。

谭嗣同撰、何执校点《谭嗣同集》，岳麓书社，2012 年。

汤斌《汤斌集》，中州古籍出版社，2003 年。

唐秉钧《文房肆考图说》，清乾隆刻本。

唐仲冕《陶山文录》，清道光二年（1822）刻本。

童昌龄《史印》，清康熙十七年（1678）钤刻本。

王相《友声集》，清咸丰八年（1858）信芳阁刻本。

王世《治印杂说》，民国吴隐《遯盦印学丛书》西泠印社活字本。

王睿章、王祖眘《醉爱居印赏》，清乾隆十四年（1749）钤刻本。

王弘撰《山志》，清初刻本。

王玉如刻、鞠履厚补《研山印草》，清乾隆间钤刻本。

王玉如《澄怀堂印谱》，乾隆十一年（1746）钤刻本。

王鸣盛《蛾术编》，清道光二十一年（1841）世楷堂刻本。

王士禛《香祖笔记》，清乾隆文渊阁四库全书钞山东巡抚采进本。

王石经《甄古斋印谱》，清光绪年间钤刻本。

王国维《观堂集林》，商务印书馆，1940年。

王国维《观堂别集》，商务印书馆，1940年。

王孝烇《北窗琐识》，民国南京通志馆铅印本。

汪启淑《水曹清暇录》，清乾隆五十七年（1792）汪氏飞鸿堂刻本。

汪启淑《飞鸿堂印谱》，清乾隆四十一年（1776）钤刻本。

汪启淑《静乐居印娱》，清乾隆四十三年（1778）钤刻本。

汪启淑《秋室印粹》，清乾隆二十一年（1756）钤印本。

汪启淑《续印人传（飞鸿堂印人传）》，清顾湘《篆学琐著》本。

汪启淑《讱庵集古印存》，乾隆二十五年（1760）钤印本。

汪维堂《摹印秘论》，民国吴隐《遯盦印学丛书》西泠印社活字本。

魏锡曾《绩语堂论印汇录》，民国吴隐《遯盦印学丛书》西泠印社活字本。

翁方纲《复初斋文集》，清刊本。

吴骞《论印绝句》，清刊本。

吴云《二百兰亭斋古印考藏》，清同治三年（1864）钤刻本。

吴云《二百兰亭斋古铜印存》，清光绪二年（1876）钤刻本。

吴隐《遯盦印学丛书》，西泠印社1920年活字排印本。

吴隐《遯盦秦汉古铜印谱》，西泠印社民国三年（1914）钤印本。

吴隐《二金蝶堂印谱》（《赵㧑叔印谱》），1916年钤印本。

吴先声《敦好堂论印》，清顾湘《篆学琐著》本。

吴大澂《吴愙斋大澂尺牍》，文史哲出版社，1983年。

吴让之《吴让之自评印稿》，武汉古籍书店影印本，1992年。

吴让之《吴让之印存》，西泠印社重编影印本，1981年。

吴俊三《十友图赞印正》，清嘉庆二十五年（1820）钤刻本。

吴重惠《石莲闇诗》，民国五年（1916）刻本。

吴昌硕《缶庐印存》，光绪十五年（1889）钤刻本。

吴昌硕《缶庐印存三集》，西泠印社1914年钤刻本。

吴昌硕《缶庐集》，民国刊本。

吴昌硕《西泠印社记》，西泠印社出版社影印本，1994年。

吴昌硕《吴昌硕自书元盖寓庐诗稿》，上海书画出版社，2005年。

项怀述《伊蔚斋印谱》，清道光二十七年（1847）芸香阁钤刻本。

谢章铤《赌棋山庄集》，清光绪刻本。

许容《说篆》，清顾湘《篆学琐著》本。

许容《谷园印谱》，清康熙间钤刻本。

许容《韫光楼印谱》，清康熙二十八年（1689）钤刻本。

许文兴《印学珠联》，北京图书馆藏清钞本。

徐坚《西京职官印录》，清乾隆十九年（1754）钤刻本。

徐坚《印戈说》，清顾湘《篆学琐著》本。

徐康《前尘梦影录》，民国黄宾虹、邓实《美术丛书》本。

徐珂《清稗类钞》，中华书局，1984年。

徐珂《历代词选集评》，商务印书馆，1928年。

徐士恺《观自得斋印集》，清光绪二十年（1894）钤刻本。

严荄《钱叔盖胡鼻山印谱》，同治三年（1864）钤刻本。

阎若璩《潜邱札记》，清乾隆文渊阁四库全书钞编修程晋芳家藏本。

杨翰《归石轩画谈》，《中国书画全书》本，上海书画出版社，2009年。

姚晏《再续三十五举》，民国黄宾虹、邓实《美术丛书》本。

姚觐元《汉印偶存》，清光绪元年（1875）钤刻本。

姚华《弗堂类稿》，贵州人民出版社，2017年。

叶尔宽《摹印传灯》，民国吴隐《遯盦印学丛书》西泠印社活字本。

叶德辉《郋园北游文存》，1921年刊本。

永瑢、纪昀《四库全书总目提要》，南海出版社，1999年。

俞樾《春在堂杂文》，清光绪二十五年（1899）刻春在堂全书本。

袁栋《书隐丛说》，清乾隆刻本。

袁三俊《篆刻十三略》，清顾湘《篆学琐著》本。

查礼《铜鼓书堂藏印》，清嘉庆四年（1799）钤刻本。

查礼《铜鼓书堂遗稿》，清乾隆查淳刻本。

张贞《杞田集》，清康熙四十九年（1710）春岑阁刊本。

张澍《养素堂文集》，清道光刻本。

张謇《张季子诗录》，民国三年（1914）本。

张在辛《柏庭琐言》，清乾隆六年（1741）刊本。

张之洞《（光绪）顺天府志》，清光绪十二年（1886）刻十五年（1889）重印本。

张厚斋《二铭室印谱》，清宣统元年（1909）钤刻本。

张鸣珂《寒松阁谈艺琐录》，凤凰出版社，2010年。

张云章《朴村文集》，清康熙华希闵等刻本。

张金夔《学古斋印谱》，清嘉庆十四年（1809）钤刻本。

张惠言《茗柯文补编》，四部丛刊景清道光本。

章镗《篆刻抉微》，衢州文献馆藏稿本。

赵荣《研妙室印略》，清咸丰九年（1859）钤刻本。

赵之琛《补罗迦室印谱》，清道光七年（1827）钤刻本。

赵之谦《赵之谦集》，浙江古籍出版社，2015年。

赵之谦《悲盦印剩》，1917年丁仁辑钤刻本。

赵古泥《赵古泥先生印谱》，蕙风堂，1997年。

郑绩《梦幻居画学简明》，清同治三年（1864）刻本。

郑支宗《柿叶斋两汉印萃》，清乾隆五十八年（1793）钤刻本。

钟以敬《篆刻约言》，民国吴隐《遯盦印学丛书》西泠印社活字排印本。

周亮工《赖古堂集》，清道光九年（1829）汝南家塾刊本。

周亮工《赖古堂印谱》，清康熙间钤刻本。

周亮工《因树屋书影》，清康熙六年（1667）刻本。

周亮工《印人传》，清康熙十二年（1673）周氏刻本。

周亮工《赖古堂印人传飞鸿堂印人传》，印晓峰点校本，华东师范大学出版社，2009年。

周寿昌《思益堂日札》，清光绪十四年（1888）王先谦等刻本。

朱枫《印征》，清乾隆四十六年（1781）钤刻本。

朱逸《古声堂印谱》，清乾隆十九年（1754）钤刻本。

朱象贤《印典》，清乾隆文渊阁四库全书钞浙江巡抚采进本。

朱象贤《印典》，民国吴隐《遯盦印学丛书》西泠印社活字本。

庄同生《漆园印型》，清顺治钤刻本。

邹方锷《大雅堂初稿》，清乾隆二十七年（1762）刻增修本。

民国

佚名《西园论印》稿本，冷澹庵藏。

《（民国）平阳县志》，民国十四年铅印本。

《上海美专新制第十五届毕业纪念册》，1935 年 1 月。

包凯《治印术》，中国文化服务社，1947 年。

北京大学研究院文史部《封泥存真》，商务印书馆，1934 年。

蔡守《印林闲话》，私人藏钞本。

陈浏《望云轩印集》，1918 年钤刻本。

陈巨来《安持精舍印冣》，上海人民美术出版社，2004 年。

邓之诚《骨董琐记》，中国书店，1991 年。

邓尔雅《邓斋印赏》，岭南美术出版社，1988 年。

邓尔雅《邓尔雅诗稿》，广东人民出版社，2007 年。

邓散木《篆刻学》，人民美术出版社，1979 年。

方约《晚清四大家印谱》，1951 年钤刻本。

傅抱石《刻印概论》，手稿本。

葛昌楹《传朴堂藏印菁华》，1925 年钤刻本。

葛昌楹《吴赵印存》，1931 年钤刻本。

葛昌楹、胡洤《明清名人刻印汇存》，1944 年钤刻本。

黄高年《治印管见录》，1935 年活字排印本。

简经纶《千石楼印识》，宣和印社，1938 年传拓本。

孔云白《篆刻入门》，商务印书馆石印本，1936 年。

秦康祥《西泠印社志稿》，浙江古籍出版社，2006 年。

秦更年《婴暗题跋》，中华书局，2018 年。

罗福颐《玺印文字徵》，艺文印书馆，1974 年。

罗福颐《印谱考》，1933 年墨缘堂石印本。

适庐《黄牧甫印存续补》，《艺林丛录》本，香港商务印书馆，1962 年。

万立钰《求是斋印草》，1919 年钤刻本。

王光烈《印学今义》，1918 年活字排印本。

王献唐《五镫精舍印话》，齐鲁书社，1985 年。

王崇焕《印林清话》，《美术丛书》本，艺文印书馆，1975 年。

徐新周《耦花庵印存》，1918 年钤印本。

杨钧《草堂之灵》，浙江人民美术出版社，2016 年。

张可中《清宁馆治印杂说》，1917 年活字排印本。

张孝申《篆刻要言》，1927 年排印本。

赵时枫《二弩精舍印谱》，1940 年钤刻本。

中华书画保存会《近代名贤印选》，千顷堂书局，1925 年印本。

【日】太田孝太郎《梦庵藏印》，1926 年钤刻本。

现代

《学林漫录初集》，中华书局，1980 年。

本社《历代书法论文选》，上海书画出版社，1979 年。

蔡巨川《蔡巨川遗著三种》，自印本，2000 年。

常熟博物馆《赵古泥印谱》，上海书店，2006 年。

陈凡《齐白石诗文篆刻集》，香港上海书店，1961 年。

陈风子《陈风子点印录》，求是山房，1970 年。

陈继揆《万印楼印话》，天津人民美术出版社，2014 年。

陈巨来《陈巨来先生自钤印存》，西泠印社出版社，2023 年。

陈子奋《陈子奋论印》，林健钞本。

池长庆、郑利权编著《民国印论精选》，西泠印社出版社，2018 年。

崔尔平选编《明清书法论文选》，上海书店，1994 年。

方广强《方介堪篆刻集》，西泠印社出版社，2011 年。

方广强《金玉其人：方介堪一百二十周年诞辰纪念集》，西泠印社出版社，
 2021 年。

方去疾《明清篆刻流派印谱》，上海书画出版社，1980 年版。

冯广鉴主编《海岳双栖：朱复戡诗文选集》，上海书画出版社，2019 年。

龚绶、车永仁《弘一大师李叔同篆刻集》，天津人民美术系出版社，2009 年。

顾廷龙《顾廷龙全集》，上海辞书出版社，2015 年。

韩天衡编订《历代印学论文选》，西泠印社出版社，1999 年。

韩天衡主编《中国篆刻大辞典》，上海辞书出版社，2003 年。

韩天衡《天衡印话》，上海科学技术出版社，2000 年。

贺培新著，王达敏、王九一、王一村整理《贺培新集》，凤凰出版社，2016 年。

胡定均《胡鼻山人行年考》，西泠印社出版社，2019 年。

黄惇编著《中国印论类编》，荣宝斋出版社，2010 年。

黄尝铭编著《篆刻语录》，广东教育出版社，2012 年。

季伏昆编著《中国书论辑要》，江苏凤凰美术出版社，2019 年。

江苏省篆刻研究会《江苏篆刻六十年文献集》，江苏凤凰美术出版社，
 2015 年。

郎绍君编《齐白石全集》，湖南美术出版社，1996 年。

李修生主编《全元文》，凤凰出版社，1998 年。

李颖霖、李洪啸《邓之诚印谱》，中国书店，2007 年。

林乾良《印迷丛书》，西泠印社出版社，1999 年。

林乾良、陈硕《二十世纪篆刻大师》，中国美术学院出版社，2008 年。

林乾良、姚伟荣、朱琪《西泠八家研究》，西泠印社出版社，2023 年。

刘聪泉《东皋印学》，江苏凤凰美术出版社，2018 年。

卢辅圣主编《中国书画全书》，上海书画出版社，2009 年。

马衡《凡将斋金石丛稿》，中华书局，1977 年。

马士达《篆刻直解》，江苏教育出版社，1993 年。

马国权《近代印人传》，上海书画出版社，1998 年。

马国权《马国权篆刻集》，荣宝斋出版社，2005 年版。

马一浮《马一浮集》，浙江古籍出版社、浙江教育出版社，2013 年。

茅子良《艺林类稿》，上海书画出版社，2009 年。

穆孝天、许佳琼《邓石如研究资料》，人民美术出版社，1988 年。

南京博物院编《傅抱石篆刻印论》，荣宝斋出版社，2007 年。

南通市文学艺术界联合会《南通印痕》，2006 年。

钱君匋著，陈子善编《钱君匋艺术随笔》，上海文艺出版社，2015。

潘主兰《潘主兰谈艺丛稿》，方志出版社，2003 年版。

沙孟海《印学史》，西泠印社出版社，1999 年。

沙孟海《沙孟海全集》，西泠印社出版社，2010 年。

沙培德编《沙曼翁古木堂印选》，上海书画出版社，2015 年。

沙曼翁《沙曼翁篆刻卷》题跋，江苏美术出版社，1988 年。

深圳博物馆编《契斋藏印：深圳博物馆藏商承祚捐赠印章集》，文物出版社，
 2020 年。

桑行之等编《说印》，上海科技教育出版社，1994 年。

宋致中《齐白石贺孔才批刘淑度印稿手迹》，西泠印社出版社，2004 年。

孙慰祖《中国印章——历史与艺术》，外文出版社，2010 年。

西泠印社编《孤山证印：西泠印社国际印学峰会论文集》，西泠印社出版社，
 2005 年。

徐邦达《古书画鉴定概论》，紫禁城出版社，2005 年。

徐立、陈龙海《易均室书札》，文物出版社，2022 年。

徐自强、张聪贵编《齐白石手批师生印集》，北京图书馆出版社，2000 年。

王个簃《个簃印恉》，南通市个簃艺术馆，2013 年。

王一羽《篆刻心得》，兰楼藏稿本。

王一羽《略谈篆刻》，油印本。

王一羽《篆刻讲义》，兰楼藏稿本。

王北岳《印林见闻录》，麋砚斋，1992 年。

王佩智《建国初期篆刻创作研究》，西泠印社出版社，2008 年。

王梦笔主编《历代印学理论选读》，大象出版社，2019 年。

王梦笔编著《民国印学文论选注》，西泠印社出版社，2020 年。

王丽艳、朱琪编著《西泠印社社藏名家大系 西泠八家卷：浙派印宗》，
 西泠印社出版社，2023 年。

吴剑《钱松胡震两家印存》，西泠印社出版社，2021 年。

吴湖帆《吴湖帆刻印存稿》，中国美术学院出版社，2019 年。

吴东迈编《吴昌硕谈艺录》，人民美术出版社，1993 年。

杨中州选注《于右任诗词选》，河南人民出版社，2011 年。

叶宗镐选编《傅抱石美术文集》，江苏文艺出版社，1996 年。

叶宗镐选编《傅抱石美术文集续编》，上海书画出版社，2014 年。

叶宗镐编《傅抱石所造印稿》，上海古籍出版社，2004 年。

叶秀山《说"写字"——叶秀山书法谈丛》，中国人民大学出版社，2013 年。

俞剑华编著《历代画论类编》，人民美术出版社，2014 年。

郁重今编纂《历代印谱序跋汇编》，西泠印社出版社，2008 年。

赵志钧《黄宾虹金石篆印丛编》，人民美术出版社，1999 年。

朱琪《真水无香：蒋仁与清代浙派篆刻研究》，浙江人民美术出版社，
　　2018 年。

朱琪《新出明代文人印章辑存与研究》，西泠印社出版社，2020 年。

朱琪《王福庵篆刻赏析 100 例》，江西美术出版社，2020 年。

朱琪《蓬莱松风：黄易与乾嘉金石学（附武林访碑录）》，上海古籍出版社，
　　2021 年。

朱琪《小道可观：中国文人篆刻》，上海书画出版社，2022 年。

朱良志《真水无香》，北京大学出版社，2009 年。

中国古代书画鉴定组《中国古代书画图目》，文物出版社，1999 年。

中国书法家协会《当代中国书法论文选·印学卷》，荣宝斋出版社，2010 年。

周积寅编著《中国画论辑要》，江苏美术出版社，2005 年。

【日】小林斗盦《中国篆刻丛刊》，二玄社，·昭和五十七年（1982）。

学位论文

朱琪《清代篆刻创作理论研究与批评》，南京艺术学院博士学位论文，
　　2019 年。

期刊

《天津民国日报画刊》，1947 年 5 月 21 日。

北京大学造型美术学会编《造型美术》，1924 年第 1 期。

邓散木《厕简楼书锲胜谈》，《大众》，1943 年第 3 期。

杜进高《印学三十五举》，《珊瑚》，1933 年第 1 期。

方介堪《论印学之源流及派别》，《上海美术专门学校季刊》第二期，1929 年。

傅抱石《沈行印存序》，《书谱》，1979 年第 5 期。

高式熊《我对篆刻学习的认识》，《书与画》，1997 年第 1 期

郭组南《枫谷语印》，《学海月刊》，1944 年第 1 卷第 3、4 册。

胡俊峰《"民国范式"之一：对西方印章的认识》，《书画世界》2020 年
　　第 1 期。

蒋吟秋《秋庐印话》，《永安月刊》，1943 年第 41 期。

久庵《谭篆刻》，《当代评论》，1942 年第 2 卷第 22 期。

罗福颐《西域古印》，《社会日报》，1926 年 1 月 20 日。

马公愚《豫堂印草》，《古今》，1944 年第 39 期。

南金学会《南金》创刊号，1947 年 10 月出版。

容庚《雕虫小言》，《小说月报》，1919 年第 3、4 期

商承祚《说篆》，《书学》，1943 年第 1 期。

寿石工《治印丛谈》，《曦光》，1930 年第 1 期

吴浔源《薝丝龛印学觚言》，《学海月刊》，1944 年第 1 卷第 5 册。

徐天啸《余之印话》，《小说丛报》，第 20、21 期。

赵之谦《苦兼室论印》（叶潞渊抄本），《书法赏评》，1990 年第 2 期。

印论作者索引

后 记

篆刻学作为一门方兴未艾的学科，尚有颇多分支有待建设。对关于历代印章的重要论述与篆刻基础理论进行系统研究与利用，无疑是至关重要的一环。

目前来看，中国印论的整理虽然已经取得一些成果，但深入细化的研究，尤其是对印论文献的解读与运用，还存在比较大的拓展空间。理论与创作是篆刻艺术发展的的两翼，但对印学理论的应用性普及推广，数十年间却少有学者涉足，这一点并不利于广大爱好者与研究者全面、深入地了解中国印学理论的宏博与独特之处。

中国印论是一个待发掘的宝藏，印论研究本应在篆刻创作中发挥更大的作用，遗憾的是，不少印人似乎对篆刻艺术的理论化颇为轻视。然而，篆刻的姊妹艺术书法与绘画都不反对理论的建设与发展。书法很早就确立了"六书""八体""永字八法"等概念，关于笔法、结构、章法等问题的论述更加俯拾皆是；绘画中则有"六法"与众多美学范畴，关于构图、皴法、水墨等技法运用也有全面细致的理论阐释。但当明清印学家筚路蓝缕，建立

并发展出较为完善的刀法体系后，却遭到不少篆刻家的反对，许容的"十三刀法"更是被视为反面教材。从学术发展的角度来看，不得不说是一种奇怪的现象。

1944 年，马衡先生即提出"刻印家有其应具备之道德，有其应充实之学识，亦有其应遵守之规律在"（《谈刻印》），实已揭示出篆刻理论知识与艺术规律的重要性。我们知道，事物总是由简单演化到复杂的阶段，科学研究也要经历由简单到复杂的认识过程。即便这些理论尚有不尽如人意之处，但简单地予以否定，绝非实事求是的态度。个中因由颇值深思，也反映出学科的理论发展尚处于初级阶段。

中国印章虽然起源与成熟都很早，但相关理论的发展却相当迟缓，加之印论来源庞杂，文字零散，都给辑录与整理增加了难度。部分印论的内容层次丰富，在分类时则存在可能两属的现象，即划归于不同的部类皆不违和，这些文本的最终归类虽经编者斟酌判断，但如有不妥之处，敬请读者谅宥。

《桃花源记》有"缘溪行，忘路之远近"之句，用来形容学术研究似亦贴切。本书之最初构想，是编一本同时兼顾篆刻爱好者与研究者的精练读物，但在实际工作过程中，却深感于已出版印论专书不仅存在内容芜杂的弊端，在选录范围上也颇局限。针对这样的情况，编者决定扩大文献遴选范围，但在选文上做了更多的提炼工作，以期编纂一部能够体现"博观约取"原则的印论工具书。但也由于文献范围扩大，文字体量随之加大，给编辑和校对工作增加了难度。其中错误与疏漏定然不少，希望读者不吝赐正。

在本书编纂过程中，由衷感谢 沈燮元 、林章松、许隽超、孙向群、王一冰、孙田、赵鹏、乔中石、吕金成等旧雨新知的关

心帮助与提供资料。刘钊兄对图版释文多有修订，深表谢忱。当代印论研究奠基人韩天衡先生在染恙期间仍勉力赐长序，并多次往还修改，奖掖之恩情令我没齿难忘。徐利明教授百忙中审阅拙稿并提出修改意见，又在序言中提出诸多关于篆刻学科本体的拷问，发人深思。此外，江苏凤凰美术出版社郭渊主任的信任，袁小捷编辑的精心编辑与组织校对工作，是本书能够如期高质量出版的重要保障。孙慰祖、吴振武、骆芃芃、沈浩四位先生对本书出版关心有加，精心撰写推荐语，给予本书更多学术上的引领，在此一并郑重致谢。

<div align="right">

朱琪
癸卯秋深于吴侯街司马第

</div>